Theorie : Gestaltung

T:G\04

Das Institut für Theorie der Gestaltung und Kunst (ith) betreibt Grundlagen- und angewandte Forschung und entwickelt entlang aktueller ästhetischer Fragen ein Theorieverständnis, das in engem Bezug zur Praxis der Gestaltung und Kunst und deren gesellschaftlicher Relevanz steht. Die Arbeit ist transdisziplinär und auf Wissenstransfer und Vernetzung ausgerichtet.

T:G\01 Bettina Heintz / Jörg Huber (Hgg.), *Mit dem Auge denken: Strategien der Sichtbarmachung in wissenschaftlichen und virtuellen Welten.*

T:G\02 Ursula Biemann (ed.), *Stuff it: The Video Essay in the Digital Age.*

T:G\03 Marion von Osten (Hg.), *Norm der Abweichung.*

T:G\04 Juerg Albrecht / Jörg Huber / Kornelia Imesch / Karl Jost / Philipp Stoellger (Hgg.), *Kultur Nicht Verstehen: Produktives Nichtverstehen und Verstehen als Gestaltung.*

Die Publikationsreihe T:G (Theorie:Gestaltung) wird realisiert als Koproduktion des Instituts für Theorie der Gestaltung und Kunst Zürich (ith) und Edition Voldemeer Zürich / Springer Wien New York.

Juerg Albrecht / Jörg Huber / Kornelia Imesch
Karl Jost / Philipp Stoellger (Hgg.)

Kultur Nicht Verstehen

Produktives Nichtverstehen und Verstehen als Gestaltung

Marie-Luise Angerer Brigitte Boothe
Elisabeth Bronfen Michael Diers Tom Holert
Jörg Huber Klaas Huizing Kornelia Imesch Werner Kogge
Jürgen Krusche Markus Luchsinger Andreas Mauz Dieter Mersch
Visual Kitchen (Andrea Reisner Ramon Orza Rebecca Naldi)
Daniel Müller Nielaba Wolfgang Proß Hans-Jörg Rheinberger
Andrea Riemenschnitter Peter J. Schneemann
Eckhard Schumacher Yossef Schwartz Philipp Stoellger
Margrit Tröhler Gesa Ziemer

ith
Institut für Theorie der Gestaltung und Kunst

Schweizerisches Institut für Kunstwissenschaft

Institut für Hermeneutik und Religionsphilosophie
an der Theologischen Fakultät der Universität Zürich

Edition Voldemeer Zürich
Springer Wien New York

Juerg Albrecht
Schweizerisches Institut für Kunstwissenschaft, Zürich

Jörg Huber
Institut für Theorie der Gestaltung und Kunst (ith),
Department Cultural Studies in Art, Media, and Design (ICS)
der Hochschule für Gestaltung und Kunst, Zürcher Fachhochschule (HGKZ)

Kornelia Imesch
Schweizerisches Institut für Kunstwissenschaft, Zürich

Karl Jost
Schweizerisches Institut für Kunstwissenschaft, Zürich

Philipp Stoellger
Institut für Hermeneutik und Religionsphilosophie
an der Theologischen Fakultät der Universität Zürich

Das Institut für Theorie der Gestaltung und Kunst (ith, Leitung: Prof. Dr. Jörg Huber) ist Teil
des Departement Cultural Studies in Art, Media, and Design (ICS, Leitung: Prof. Dr. Sigrid
Schade) der Hochschule für Gestaltung und Kunst, Zürcher Fachhochschule (HGKZ, Leitung:
Prof. Dr. Hans-Peter Schwarz).

Die Drucklegung wurde unterstützt vom Zürcher Universitätsverein.

Das Werk ist urheberrechtlich geschützt. Die dadurch begründeten Rechte, insbesondere die
der Übersetzung, des Nachdruckes, der Entnahme von Abbildungen, der Funksendung, der
Wiedergabe auf photomechanischem oder ähnlichem Wege und der Speicherung in Daten-
verarbeitungsanlagen, bleiben, auch bei nur auszugsweiser Verarbeitung, vorbehalten.

Copyright © 2005 Institut für Theorie der Gestaltung und Kunst (ith), www.ith-z.ch,
und Voldemeer AG Zürich.

Edition Voldemeer Zürich
Postfach
CH-8039 Zürich

Alle Rechte vorbehalten.
Gestaltung: Edition Voldemeer Zürich
Umschlag unter Verwendung einer Photographie von Huang Qi, Zürich
Bildbearbeitung: Manù Hophan, Zürich
Satz: Marco Morgenthaler, Zürich
Druck: Stämpfli AG, Bern
Printed in Switzerland

SPIN 11373797
Mit 137 Abbildungen
ISBN 3-211-24235-x Springer-Verlag Wien New York

Springer Wien New York
Sachsenplatz 4–6
A-1201 Wien
www.springer.at
www.springeronline.com

Inhalt

PHILIPP STOELLGER Wo Verstehen zum Problem wird:
Einleitende Überlegungen zu Fremdverstehen und Nichtverstehen
in Kunst, Gestaltung und Religion 7

OUVERTÜRE — *Literatur*

WOLFGANG PROSS Das Begehren des Narziss:
»Verstehen« als Strategie und Illusion 29

DANIEL MÜLLER NIELABA Vom Bedeuten des Literarischen:
Verstehen, verschoben – Einige Grundsatzüberlegungen
und zwei Exkurse zu Schiller und zu Eichendorff 37

MICHAEL DIERS Lost in Translation oder Kannitverstan:
Einige beiläufig erläuterte Spielarten
kulturellen Nicht- und Missverstehens 53

KORNELIA IMESCH Verstehen und Nichtverstehen, Wahrheit,
Kunst und Lachen in Umberto Ecos »Der Name der Rose« 65

ORIENTIERUNG — *Philosophie und Wissenschaftstheorie*

HANS-JÖRG RHEINBERGER Nichtverstehen und Forschen 75

WERNER KOGGE Die Kunst des Nichtverstehens 83

DIETER MERSCH Gibt es Verstehen? 109

KLAAS HUIZING Mystery Train
oder der Versuch, Bahnhof zu verstehen 127

ECKHARD SCHUMACHER Unverständlichkeit, Unergründlichkeit,
Unentscheidbarkeit: Popgeschichtsschreibung mit Elvis Presley 135

VERDICHTUNG — *Religionsphilosophie und Religion*

YOSSEF SCHWARTZ Über den (missverstandenen) göttlichen Namen:
Sprachliche Momente negativer Theologie im Mittelalter 149

ANDREAS MAUZ Ceci n'est pas un Messie:
Anmerkungen zum Nichtverstehen in der Theologie 161

PHILIPP STOELLGER Was sich nicht von selbst versteht:
Ausblick auf eine Kunst des Nichtverstehens
in theologischer Perspektive 169

EXEMPLA — *Bild und Macht*

JÖRG HUBER Gestaltung Nicht Verstehen:
Anmerkungen zur Design-Theorie 193

JÜRGEN KRUSCHE Buchstaben-Gucker und Kieskegel:
Von Wegen und Umwegen des Verstehens 203

TOM HOLERT Feindverstehen 213

PETER J. SCHNEEMANN Das Nicht-Verstehen
als Geste der Apologie der Bildmacht 225

VISUAL KITCHEN
ANDREA REISNER / RAMON ORZA / REBECCA NALDI
AkustikShaker und Bildmixer extrahieren Raumdessert 239

MARKUS LUCHSINGER I have something beautiful to say,
and I keep on saying it: Strategien im Umgang mit dem
Nicht Verstehen in der Kunst 257

GESA ZIEMER Anonyme Netzbilder / Angel six – Sampler black
as night: Zur Ästhetik körperlichen Nichtverstehens 263

ENTFALTUNGEN — *Film und Narration*

MARGRIT TRÖHLER »Aufhellungen im Laufe des Tages«:
Warum denn in die Ferne schweifen, wenn das Nichtverstehen
liegt so nah… 279

MARIE-LUISE ANGERER Fassungs[]los 289

ELISABETH BRONFEN / ANDREA RIEMENSCHNITTER
Pop Martial / globale Körper Sprachen 303

BRIGITTE BOOTHE Erzählen als kulturelle Praxis:
Dies ist geschehen; verstehe, wer kann 325

Nachwort & Dank 339

AutorInnen und HerausgeberInnen 341

PHILIPP STOELLGER

Wo Verstehen zum Problem wird

EINLEITENDE ÜBERLEGUNGEN
ZU FREMDVERSTEHEN UND NICHTVERSTEHEN
IN KUNST, GESTALTUNG UND RELIGION

»Denn wie die rationale Metaphysik lehrt, daß *homo intelligendo fit omnia* (der Mensch durch das Begreifen alles wird), so beweist diese Metaphysik der Phantasie, daß *homo non intelligendo fit omnia* (der Mensch durch das Nicht-Begreifen alles wird); und vielleicht liegt in diesem Satz mehr Wahrheit als in jenem, denn durch das Begreifen entfaltet der Mensch seinen Geist und erfaßt die Dinge, doch durch das Nicht-Begreifen macht er die Dinge aus sich selbst, verwandelt sich in sie und wird selbst zum Ding« —— Vico, Scienza Nuova 2, 192.

I DIE FRAGE:
WAS MACHT MAN, WENN MAN NICHTS VERSTEHT?

1. Was macht man, wenn man nichts versteht? Oder genauer gesagt, wenn man etwas nicht versteht? Entweder man ›verwirft‹ und vergisst es, ist gelangweilt und schaut woanders hin. Oder aber man ist irritiert. Das Nichtverstehen wie das Nichtverstandene sind demnach zweideutig, gleichgültig oder bemerkenswert. Vom Bemerken dieser initialen Irritation geht das hier thematische Interesse aus, mit der Frage, was da geschieht und was darauf folgen mag. – Wenn Wittgenstein meinte: »Wenn ein Löwe sprechen könnte, wir könnten ihn nicht verstehen« (PU, 223), gibt er ein Beispiel für ein Nichtverstehen, dass ›uns kalt lässt‹. Die Löwensprache zu verstehen wäre ein Forschungsprojekt, dem wohl mit Gleichgültigkeit begegnet würde. Aber auf der Spur dieses Beispiels reizt es zu fragen, ob und wie man Fremdes verstehen kann, ohne es dabei ›anzueignen‹.

2. Üblicherweise ist das Nichtverstehen das Movens des Verstehens, das darauf zielt, das irritierende Phänomen in den Griff zu bekommen. So üblich das ist, so merklich kommt es an seine Grenzen, wo sich etwas nachhaltig dem

II EINE SKIZZE:
PRODUKTIVES NICHTVERSTEHEN UND VERSTEHEN ALS GESTALTUNG

Zur ›Arbeit am Nichtverstehen‹ und als initiale Irritation der hier versammelten Beiträge diente folgende Problemskizze, in der die Stadien des Umgangs mit dem Thema entworfen werden:
Für gewöhnlich versteht man sich auf die Welt, in der man lebt. Man kommt zurecht und kann sich einigermaßen orientieren, auch wenn man im einzelnen manches nicht versteht. Das ist in der Regel kein Problem – aber gelegentlich wird es zum Problem: dass man etwas nicht versteht. Und das kann Folgen haben, bis dahin, dass man ›die Welt nicht mehr versteht‹, oder dass sich der Verdacht regt, unterhalb unseres Verstehens gähne der Abgrund des eigentlich gar nichts Verstehens. Ist ›zu verstehen‹ nur eine Gewohnheit, die uns lieb geworden ist? Und wenn wir dabei gestört werden? Was dann? An solch einer Störung kann das gewohnte Verstehen Schiffbruch erleiden.

1. Verstehen versus Nichtverstehen Erstens wäre die ›Urszene‹ vom Schiffbruch des Verstehens vor Augen zu führen anhand von Beispielen aus den verschiedenen Perspektiven der Teilnehmer. Daran soll zum einen die Unterscheidung von ›Verstehen und Nichtverstehen‹ entwickelt werden und zum anderen die von ›uninteressantem und interessantem, irrelevantem und relevantem Nichtverstehen‹. Denn nur manches Nichtverstehen irritiert nachhaltig, anderes kommt kaum zu Bewusstsein oder wird schnell wieder vergessen. Um das relevante, interessante, folgenreiche Nichtverstehen soll es im folgenden gehen. Zweitens wäre die Reaktion auf das Nichtverstehen möglichst dicht am Phänomen zu beschreiben anhand der verschiedenen Beispiele. Wie sieht diese erste Reaktion oder Antwort des Schiffbrüchigen aus: ist es Angst und Schrecken, das sich Wundern, das Ende meiner gewohnten Welt – oder nur eine vorübergehende Irritation?

2. Umgangsformen mit dem Nichtverstehen Was kommt nach dieser ersten Reaktion? Flucht oder Angriff? Der Versuch, einen Ausweg aus dieser Not zu finden? Oder aus dieser Not eine Tugend zu machen? Meistens wird der Schiffbrüchige sich zu retten versuchen, entweder indem er sich an die Reste seines Verstehens klammert oder indem er weiter schwimmt. Jedenfalls wird er versuchen, über Wasser zu bleiben. Anders gefragt: Wie geht ›man‹ mit ›dem‹ merklichen und relevanten Nichtverstehen um? Flüchtet (oder rettet) man sich wieder ins Verstehen? Oder versucht man dem Nichtverstehen standzuhalten? Hier gabelt sich der Weg vermutlich. Die Frage an die Beiträge lautet, welche Beispiele legen welche Umgangsform nahe? Und warum entscheidet sich wer in welcher Perspektive wie? Hier ist die Rückbindung an die vor Augen geführten Beispiele nötig, um die Frage und die differenten Antworten nicht abstrakt werden zu lassen.

3. Gestaltungen Nach der ersten Reaktion auf den Schiffbruch und nach der Entscheidung darüber, wie es weitergehen soll, wird der Schiffbrüchige nolens

Zugriff des Verstehens entzieht. – Setzt man mit der immer schon ›gängigen‹ Bewegung des Verstehens ein, bleibt dabei ›auf der Strecke‹, dass es von etwas provoziert wurde, von einem ›je ne sais quoi‹. Auf diesen initialen Grenzwert, den terminus a quo, richten sich die folgenden Überlegungen. Dabei fungiert ›Verstehen‹ pars pro toto als ein Modell für alle möglichen Formen semiotischer oder kommunikativer Vermittlung, Integration und ggf. auch der Beherrschung. ›Nichtverstehen‹ hingegen ist eine ›Befindlichkeit‹ initialer Störung, die produktiv werden kann – ohne auf die nur zu selbstverständlichen Strategien der Integration und Entstörung zu setzen.

3. Kunst beispielsweise geht nicht im Verstehen auf, sondern weckt immer wieder Irritation und Nachdenklichkeit, wenn's gut geht, oder blankes Unverständnis bis zur Langeweile, wenn's weniger gut geht. Die produktive Irritation des Nichtverstandenen reizt immer wieder zur relecture. Gestaltung zielt demgegenüber oft auf Verständlichkeit, auf prägnante Darstellung des zu Verstehenden. Anderseits braucht die Kunst Züge der Gestaltung, wenn sie nicht völlig unverständlich werden soll. Das bemerkenswerte Nichtverständliche kann pointiert sein, gezielt (?) gesetzter Spielraum des Verhaltens.

4. Welche Phänomene sind der Relation von Kunst und Gestaltung ›familienähnlich‹? Etwa Neurosen, Fremde/s, Schreckliches, Kontingenzen, A- und Utopisches? Das hermeneutikkritische Fragen nach dem Nichtverstehen entdeckt ein außerordentliches Spektrum von Nichtverstehen und Nichtverständlichkeiten, eine Rhapsodie der Mannigfaltigkeiten, die nur in pluralen Perspektiven thematisiert werden können. Dem entsprechen die folgenden pluralen Aspekte – die jeder Integration und finalen Vermittlung spotten.

5. Nichtverstehen und Verstehen bilden keine binäre Opposition, sondern sind in den Phänomenen miteinander verschränkt. Das ließe sich an verschiedenen Beispielen näher untersuchen, etwa an dem Verhältnis von Bild und Pictogramm, Gedicht und Gebrauchsanweisung, Vernissage und Ritual, einem Atelier und einer Bank, einer biblischen Verheißung und einem Geldschein, dem Internet und der Politik oder an anderen von Anarchie (oder Außerordentlichem) und Ordnung. Diese Verschränkung und der (vermeinte) produktive Antagonismus von Nichtverstehen und Verstehen soll in den folgenden pluralen Perspektiven untersucht werden.

6. Wenn dem Nichtverständlichen nicht allein mit Verstehen zu begegnen ist, fragt sich, womit denn sonst? Was für kommunikative (?) ›Umgangsformen‹ gibt es anstelle dessen? Was leisten beispielsweise: Ritualisierung und andere Verstetigungen, Paradoxierung, Beschreibung und Analyse, Verehrung, Exklusionen oder Erzählungen? Inwiefern ermöglichen sie eine Darstellung und Kommunikation des Nicht(nur)verständlichen?

volens etwas ›gestalten‹: schwimmen, sich an die Planke klammern, zu Hilfe rufen oder aus dem, was das Meer ihm zuspielt, ein neues Boot basteln. Es geht also um die Frage nach der Gestaltung des Umgangs mit dem Nichtverstehen. Und das ist entweder Gestaltung des Nichtverstehens (wie in Kunst und Religion), Gestaltung des Verstehens (wie in Wissenschaft oder Technik) oder Gestaltung, die ohne das Verstehen auskommt (wie in Wirtschaft oder Recht?). Links wie rechts vom Verstehen verlaufen die Wege der Gestaltung, die auch ohne Verstehen von etwas auskommen – auch wenn man sich *auf* Kunst oder Wirtschaft versteht. Was ›anstelle‹ des Verstehen treten kann, sollte im Rückblick auf die genannten Beispiele deutlich werden.

4. Konsequenzen des Nichtverstehens Wenn der Schiffbrüchige überlebt hat und auf einer Insel gestrandet ist oder vom nächsten Schiff gerettet wurde, wüsste man doch gerne, was so ein Schiffbruch für Spuren hinterlässt, im Wasser, im Sand oder bei wem auch immer. Nach der Störung des Verstehens, seinen Grenzgängen zum Nichtverstehen und den Umwegen über die Gestaltungen etc., wüsste man gern, was dabei fürs Verstehen und die Gestaltung herauskommt. Damit bekommt die Frage nach dem produktiven Nichtverstehen schließlich eine epistemische Dimension. Gibt es eine Theorie des Nichtverstehens, und falls nein – wie hätte sie auszusehen? Gibt es vielleicht sogar Maximen des kultivierten Umgangs damit (›Widerstehe dem Verstehen, zumindest dem Schnellverstehen‹)? Oder zeichnen sich vielleicht Umrisse einer ›Kunst des Nichtverstehens‹ ab?

III EINE SCHOLASTISCHE QUAESTIO

Wollte man die Voraussetzungen dieser Sicht der Probleme und seiner Strukturierung in klassischer Weise ›verteidigen‹ – hätte man Mühe und wenig Aussicht auf Erfolg. Denn wie soll man für etwas argumentativ kämpfen, was sich nur schwach zeigt, was im Behaupten verfestigt würde – und damit entschwände? Um es aber nicht nur bei einem Vorschlag zu belassen, sei selbstwidersprüchlicher Weise versucht, die Grundfigur des basalen Nichtverstehens in gut scholastischer Manier zu erörtern. Ein Ding der Unmöglichkeit.

Die Frage: Geht das Verstehen vom Nichtverstehen aus?

... die Einwände:

1. Nicht-Verstehen ist ein unsinniger Ausdruck, da er alles Mögliche und Wirklich außer dem Verstehen bezeichnet, nichts Bestimmtes also. Daher ist der Ausdruck noch unbestimmter als das seinerseits präzisierungsbedürftige ›Verstehen‹. Und deswegen kann Nicht-Verstehen auch nicht als ›Voraussetzung‹ des Verstehens gelten.

2. Nicht-Verstehen ist lediglich die privatio des Verstehens. Deswegen setzt der Ausdruck voraus, was er negiert. Als Privation ist er nichts eigenständiges und kann daher auch nicht als vorgängige Bedingung des Verstehens fungieren. Vielmehr verhält es sich umgekehrt.

3. Um etwas, ein Bild, eine Person oder ein Ereignis zum Beispiel als nichtverständlich wahrzunehmen, muss man es als solches identifizieren. Das Nicht-Verstehen von etwas ist daher schon von Wahrnehmungs- und Erkenntnisbedingungen abhängig, innerhalb derer etwas erst als nichtverständlich auftreten kann.

4. Jedes Verstehen geht vom Vorverständnis aus. Andernfalls könnten wir mit dem Verstehen gar nicht beginnen. Das Vorverstehen ist das ›Sich-verstehen-auf‹ etwas, genauer gesagt auf die Welt, in der wir leben. Dass wir in dieser Welt überleben, uns in ihr zurecht finden, zeigt unwiderleglich, dass wir uns im wesentlichen und im Grunde auf sie verstehen. Von diesem Vorverstehen geht alles weitere aus, die Probleme des Verstehens ebenso wie deren Bearbeitung. Folglich geht das Verstehen nicht vom Nichtverstehen aus, sondern vice versa.

5. Heidegger formulierte in diesem Sinne: »Mit dem Terminus Verstehen meinen wir ein fundamentales Existenzial; weder eine bestimmte *Art von Erkennen,* unterschieden etwa von Erklären und Begreifen, noch überhaupt ein Erkennen im Sinne des thematischen Erfassens. Wohl aber konstituiert das Verstehen das Sein des Da dergestalt, daß ein Dasein auf dem Grunde des Verstehens die verschiedenen Möglichkeiten der Sicht, des Sichumsehens, des Nurhinsehens, existierend ausbilden kann. Alles Erklären wurzelt als verstehendes Entdecken des Unverständlichen im primären Verstehen des Daseins« (SuZ 336).

... andererseits, die Zeugnisse des Nichtverstehens:

In der weisheitlichen Tradition Israels heißt es: »Böse Leute verstehen nichts vom Recht; die aber nach dem Herrn fragen, verstehen alles« (Prov 28,5).

Hiob antwortete darauf: »Wer will aber den Donner seiner Macht verstehen?« (Hiob 26,14).

Deswegen meinte Jesaja: »Verstocke das Herz dieses Volks und lass ihre Ohren taub sein und ihre Augen blind, dass sie nicht sehen mit ihren Augen noch hören mit ihren Ohren noch verstehen mit ihrem Herzen...« (Jes 6,10).

In dieser Tradition konnte man verstehen, warum Christus nicht verstanden wurde, von seinen Jüngern ebensowenig wie von seinen übrigen Zeitgenossen: »Darum rede ich zu ihnen in Gleichnissen. Denn mit sehenden Augen sehen sie nicht und mit hörenden Ohren hören sie nicht; und sie verstehen es nicht« (Matt 13,13).

Augustin Grundsatz lautet: »Si enim comprehendis, non est deus« (MPL 38 p. 663 f).

Vico sagt: »homo non intelligendo fit omnia« (SN 2, 192).

Schlegel dazu: »Aber ist denn die Unverständlichkeit etwas so durchaus Verwerfliches und Schlechtes? – Mich dünkt das Heil der Familien und der Nationen beruhet auf ihr; wenn mich nicht alles trügt, Staaten und Systeme, die künstlichsten Werke der Menschen, oft so künstlich, daß man die Weisheit des Schöpfers nicht genug darin bewundern kann ... Ja das Köstlichste was der Mensch hat, die innere Zufriedenheit selbst hängt, wie jeder leicht wissen kann, irgendwo zuletzt an einem solchen Punkte, der im Dunkeln gelassen werden muß, dafür aber auch das Ganze trägt und hält ... Wahrlich, es würde euch bange werden, wenn die ganze Welt, wie ihr es fodert [!], einmal im Ernst durchaus verständlich würde. Und ist sie selbst diese unendliche Welt nicht durch den Verstand aus der Unverständlichkeit oder dem Chaos gebildet?« (KGA 2, 370).

Schleiermachers Alternative heißt: »Zwei entgegengesezte Maximen beim Verstehen. 1.) Ich verstehe alles bis ich auf einen Widerspruch oder Nonsens stoße 2.) ich verstehe nichts was ich nicht als nothwendig einsehe und construiren kann. Das Verstehen nach der lezten Maxime ist eine unendliche Aufgabe«[01].

Wittgenstein folgte der zweiten der beiden: »Was heißt es, ein Bild, eine Zeichnung zu verstehen? Auch da gibt es Verstehen und Nichtverstehen. Und auch da können diese Ausdrücke verschiedenerlei bedeuten. Das Bild ist etwa ein Stillleben; einen Teil davon aber verstehe ich nicht: ich bin nicht fähig, dort Körper zu sehen, sondern sehe nur Farbflecke auf der Leinwand. – Oder ich sehe alles körperlich, aber es sind Gegenstände, die ich nicht kenne (sie schauen aus wie Geräte, aber ich kenne ihren Gebrauch nicht). – Vielleicht aber kenne ich die Gegenstände, verstehe aber, in anderem Sinne – ihre Anordnung nicht«[02].

Luhmanns Fazit für das Nichtverstehen in Sachen Religion lautet: »Selbstverständlich überlässt man Fragen der Religion nie und nimmer einer ›vernünftigen Verständigung‹«[03].

... Antwort:

Nicht-Verstehen ist die Bedingung der Möglichkeit von Verstehen, oder in scholastischer Tonart: Ergo non-intelligere est conditio transcendentale hermeneuticae.

01 —— Friedrich Daniel Ernst Schleiermacher, *Hermeneutik,* ed. Kimmerle, Heidelberg 1959, S. 31.
02 —— Ludwig Wittgenstein, *Philosophische Untersuchungen,* § 526.
03 —— Niklas Luhmann, *Die Religion der Gesellschaft,* Frankfurt am Main 2000, S. 256.

Verstehen ist der intentionale Akt, in dem etwas verstanden werden soll, das nicht schon verstanden wird. Daher geht jedem Verstehen ein Nicht-Verstehen voraus. Somit ist jedes Verstehen durch dasselbe bedingt. Diese Bedingung ist insofern transzendental zu nennen, als sie eine Bedingung der Möglichkeit des Verstehens bildet. Allerdings ist sie nicht die einzige und daher nicht die hinreichende Bedingung.

Eben deshalb ist Verstehen, dem grammatischen Anschein zuwider, nicht das Gegenteil von Nicht-Verstehen. Es ist die Negation des Verstehens, die – dem grammatischen Anschein zuwider – nicht voraussetzt, was sie negiert, sondern das ›Vor‹ dem Verstehen als das bezeichnet, wo (noch) nicht Verstehen herrscht. Diese Negation wirft das Problem auf, einen unendlichen Raum zu bezeichnen: alles, was (noch) nicht verstanden ist – also eine unendliche Menge von Aktivitäten und Passivitäten, die nicht Verstehen zu nennen sind. Sie wirft ferner das Problem auf zu suggerieren, das ›Nicht-Verstehen‹ sei etwas Eigenständiges (eine Symbolisierung oder ein Akt).

Diese Missverständlichkeiten zugestanden hilft der Ausdruck ›Nicht-Verstehen‹, die Bedingung und das Ziel der Hermeneutik schärfer zu fassen: Das Ziel des Verstehens kann nicht immer sein, das Nicht-Verstehen zu überwinden oder zu beseitigen, sondern oft nur, es schärfer zu fassen. Denn die Bedingung des Verstehens kann nicht selber im Verstehen aufgehen, sonst wäre und bliebe sie nicht seine Bedingung.[04]

04 —— Vgl. auch: Robert Schurz, *Negative Hermeneutik: Zur sozialen Anthropologie des Nicht-Verstehens,* Opladen 1995; B. Joseph, »Über Verstehen und Nicht-Verstehen: Einige technische Fragen,« in: *Psyche* 40 (1986), S. 991–1006; Josef Simon, »Verstehen und Nichtverstehen oder Der lange Abschied vom Sein«, in: *Internationales Jahrbuch für Hermeneutik* 1 (2002), S. 1–19; Luca Crescenzi, »Die Leistung des Buchstabens: Ein ungeschriebenes Kapitel zur Unverständlichkeitsdebatte in der deutschen Frühromantik«, in: *Internationales Jahrbuch für Hermeneutik* 1 (2002), S. 81–133; Philipp Stoellger, »Die Prägnanz des Versehens: Zu Funktion und Bedeutung des Nichtintentionalen in der Religion«, in: Brigitte Boothe / Wolfgang Marx (Hgg.), *Panne – Irrtum – Missgeschick: Die Psychopathologie des Alltagslebens in interdisziplinärer Perspektive,* Bern / Göttingen / Toronto / Seattle 2003, S. 187–215; Werner Kogge, *Die Grenzen des Verstehens: Kultur – Differenz – Diskretion,* Weilerswist 2002; Albrecht Wellmer, »Zur Kritik der hermeneutischen Vernunft«, in: Christoph Demmerling / Gottfried Gabriel / Thomas Rentsch (Hgg.), *Vernunft und Lebenspraxis: Philosophische Studien zu den Bedingungen einer rationalen Kultur,* Festschrift Friedrich Kambartel, Frankfurt am Main 1995, S. 123–156; Bernhard Waldenfels, »Jenseits von Sinn und Verstehen«, in: ders., *Vielstimmigkeit der Rede,* Frankfurt am Main 1999, S. 67–87; Roger M. Buergel u.a. (Hgg.), *Dinge, die wir nicht verstehen,* Ausstellung (28. Januar bis 16. April 2000), Wien 2000; Evelyn Chamrad, *Der Mythos vom Verstehen: Ein Gang durch die Kunstgeschichte unter dem Aspekt des Verstehens und Nichtverstehens in der Bildinterpretation,* Düsseldorf 2001; Franz Roh, *Der verkannte Künstler: Studien zur Geschichte und Theorie des kulturellen Missverstehens,* Köln 1993; Eckhard Schumacher, *Die Ironie der Unverständlichkeit: Johann Georg Hamann, Friedrich Schlegel, Jacques Derrida, Paul de Man,* Frankfurt am Main 2000; Ekkehard Mann, »Das Verstehen des Unverständlichen: Weshalb ›experimentelle‹ Literatur manchmal Erfolg hat«, in: Henk de Berg u.a. (Hgg.), *Systemtheorie und Hermeneutik,* Tübingen / Basel 1997, S. 263–287; Jürgen Fohrmann, »Über die (Un-)Verständlichkeit«, in: *Deutsche Vierteljahrsschrift für Literaturwissenschaft und Geistesgeschichte* 68 (1994), S. 197–213; Gisela Dischner, *Über die Unverständlichkeit:*

... Entgegnung auf die Einwände:

Schleiermacher sagt, in der Hermeneutik sei vom Missverstehen als dem Normalfall auszugehen. Das sagt er im Gegenzug zu denjenigen Spezialhermeneutiken, die davon ausgehen, dass wir einen Text stets weitestgehend verstehen und nur einzelne Stellen Verstehensprobleme stellen. Damit würde die Hermeneutik zu einer exegetischen Pannenhilfe. Demgegenüber verstehen wir das meiste an einem Text stets noch nicht, geschweige denn ›das Ganze‹.

Ferner: Der hermeneutische Zirkel konzipiert Verstehen im Schema von Teil und Ganzem. Demzufolge haben wir einiges immer schon verstanden und gehen davon aus, wenn wir anderes zu verstehen suchen. Dieser Zirkel hat zwei Grenzwerte, die nie schon verstanden sind: Individualität und ›das Ganze‹. Diese beiden Grenzwerte sind immer ›noch nicht verstanden‹.

Schließlich: Das Sich-immer-schon-verstehen-auf unterstellt als basale Bedingung etwas, das erst entsteht im Laufe der Bildung und Kultivierung des Subjekts. Die Genese dieser faktischen kulturellen ›Gegebenheit‹ kann nicht von dem ausgehen, was in ihr erst entsteht.

Dass ›Nicht-Verstehen‹ nur die Privation des Verstehens sei und damit voraussetze, was es negiere, ist ein grammatisches Missverständnis, wie aus dem vorherigen ersichtlich.

IV EINE PROVISORISCHE BEOBACHTERPERSPEKTIVE

Soweit die Erörterung in scholastischer Gestalt. Problem und Skizze zeigen allerdings einem fernstehenden Beobachter der Hermeneutik, dass es Probleme macht, aufs Verstehen zu setzen und dennoch vom Nichtverstehen auszugehen. Aber vor dem darin auftretenden Problem sind auch Antihermeneuten nicht sicher. Denn selbst in einer systemtheoretischen Perspektive tritt eine verwandte Grenzlage der Kommunikation auf – die sich ebensowenig leugnen lässt, wie man von ihr lassen kann.

Denn, was passiert, wenn die Kommunikation gestört wird? Was, wenn die immer und überall vermeinte Anschlussfähigkeit nicht gegeben ist, sondern der unentwegte Fluss der Kommunikation abbricht? Was, wenn die zuhandenen Kommunikationsmittel nicht ›funktionieren‹? Was passiert, wenn etwas einen *anderen* Unterschied macht?

Man kann über etwas kommunizieren, von etwas sprechen und etwas zu verstehen suchen. Das Worüber der Kommunikation, das Wovon des Sprechens und das Was des Verstehens mag Kunst oder Gestaltung sein – oder auch verwandte kulturelle Formen wie Religion oder Geschichte. In der Regel

Aufsätze zur neuen Dichtung, Hildesheim 1982; Alois Untner, *Das Unverständnis gegenüber moderner Malerei,* Wien 1990.

›funktioniert‹ die Kommunikation und ist bereits im Gang, wenn etwas Neues thematisch wird. Dessen Besonderheit ungeachtet kann man darüber kommunizieren oder es lassen – daran anknüpfen oder nicht. Mit dieser Alternative steht zur Entscheidung, ob etwas eingeht in die Struktur eines Systems oder draußen bleibt. Oder aber – ob etwas einen neuen Unteschied macht, von dem die folgenden Selektionen ausgehen werden.

Was liegt diesseits der Selektion und wie wird hier entschieden? Was geschieht in der sogenannten ›Selektion‹ und wodurch ist sie bedingt? Die Selektion von ›Fortsetzen oder nicht‹, von ›Kommunikation oder nicht‹ etc. entscheidet offenbar über das ›Sein oder Nichtsein‹ eines Phänomens, und zwar im Blick auf sein Sein in der Systemstruktur der Kommunikation. Schlicht gesagt, worüber man spricht, das ist – worüber nicht, das ist nicht – in der Perspektive eines Kommunikationssystems. Damit reduziert sich das ganze Rätsel des Sagbaren und des Unsagbaren auf die Frage, ob etwas in den Fluss der Kommunikation (etwa der Medien) eingeht oder nicht, ob es ›passt oder nicht‹. Dass etwas faktisch ›unpassend‹ war (oder ist? – hier wird die Figur der Neu- oder Wiederentdeckung thematisch), ist ambig: passt es nicht in die Struktur oder die Struktur nicht zu ihm? Diese Strukturalternative provoziert die Frage nach exemplarischen Phänomenen. Aufschlussreich versprechen gerade die Phänomene zu sein, die nicht ›fortgesetzt‹ oder ›aufgenommen‹ wurden, oder diejenigen, bei denen das nicht bruchlos möglich ist, die zu einem neuen ›Ansetzen‹ führen und möglicherweise als neue Leitdifferenz die für das folgende maßgebliche Unterscheidung werden.[05]

V ARBEIT AM NICHTVERSTEHEN: EXEMPLARISCHE PHÄNOMENE

Die Arbeit am Nichverstehen wird von den folgenden Beiträgen in verschiedenen Perspektiven angegangen: in denen von Literaturwissenschaft, Philosophie, Religionsphilosophie, Wissenschaftstheorie, Theologie, Kunst-, Film- und Medienwissenschaften, Kulturwissenschaft und Psychologie, um nur die leitenden Perspektiven zu nennen. Das führt zu einer Mannigfaltigkeit, die allerdings mitnichten rhapsodisch bleibt, sondern sich an der oben gegebenen Problemskizze orientiert. Und die Arbeit folgt faktisch einer möglichen Ordnung von *Eröffnung, Orientierung, Verdichtung, Exempla und Entfaltung,* in der zur Übersicht des geneigten Lesers die einzelnen Studien hier zusammengefasst seien:

05 —— Urs Stäheli, *Sinnzusammenbrüche: Eine dekonstruktive Lektüre von Niklas Luhmanns Systemtheorie,* Weilerswist 2000; Albrecht Koschorke (Hg.), *Widerstände der Systemtheorie: Kulturtheoretische Analysen zum Werk von Niklas Luhmann,* Berlin 1999; Iris Wittenbecher, *Verstehen ohne zu verstehen: Soziologische Systemtheorie und Hermeneutik in vergleichender Differenz,* Wiesbaden 1999.

... Ouvertüre: Literatur

WOLFGANG PROSS, Germanist aus Bern, denkt – zur Eröffnung der Kritik an der traditionellen Hermeneutik passend – dem unersättlichen ›Begehren des Narziss‹ nach, dem wissentlichen Selbstbetrug, im Blick in den Spiegel den dort gesehenen ›Anderen‹ zu begehren. In dieser misslichen Lage sieht er nicht nur die Hermeneutik, sondern auch Theologien, Erkenntnistheorien und Geschichts- wie Kulturwissenschaften. Gegenüber den arbiträren Setzungen einer Kultur gebe es kein Verstehen, keinen Grund des Kontingenten, sondern nur Strategien, die daraus erwachsenden Tautologien zu verdecken. Hermeneutik i.d.S. sei ein Trugbild. Statt um Verstehen könne es nur um Nachvollziehbarkeit gehen. Die Konventionen entsprechender Mimesis könnten beschrieben oder erklärt werden. Darüber hinausgehend schlägt Pross den spielerischen Umgang mit dem (eben nicht ›zu verstehenden‹) Material vor, in dem die Kontingenz der Kulturen anerkannt werde – im Unterschied zur Produktion von Idolen mittels der Prätention des Verstehens. Allerdings gehören diese Idole selber zu einer Kultur. Verstehen erscheint so als ›Rationalisierung des Irrationalen‹ – der aber nur zu oft überschießende Ansprüche entspringen.

DANIEL MÜLLER NIELABA, Germanist aus Zürich, handelt »Vom Bedeuten des Literarischen«, um die Figur des ›verschobenen Verstehens‹ zu zeigen. Getragen ist seine Ausführung von einer gründlichen Kritik der traditionellen Hermeneutik, insbesondere sofern sie versuche, durch die Integration des ›Nichtverstehens‹ sich selbst zu erweitern. Jede ›Vorgängigkeit‹ des zu Verstehenden und jeder Versuch, dem ›gerecht‹ zu werden, verkenne die »metonymische Verschiebung« zwischen Verstehen und seinem ›Gegenstand‹, der erst durch das Verstehen zu einem solchen werde. Dieser Dynamik der Verschiebung geht er anhand von Hölderlins Friedensfeier nach – die immer dasjenige gewesen sein werde, was die Lektüre aus ihr gebildet hat. Die »Unvorgängigkeit« des zu Verstehenden bedeutet, es gebe hier keine Präsenz, sondern nur eine Unvordenklichkeit, die er anhand von Schillers ›Kallias oder Über die Schönheit‹ demonstriert: Freiheit als Freiheit ist undarstellbar, sondern werde in der »Freiheit zu lesen« gegeben. Diese irritierende Verschiebung zeigt Müller Nielaba an seinem dritten Beispiel, Eichendorffs Wünschelrute (Schläft ein Lied in allen Dingen…). Der Chiasmus dieses Gedichts provoziert eine unabschließbare Bedeutungsbildung, indem er das Wort ›fort‹ im Zentrum habe, das als ›Zauberwort‹ das Verstehen ›unordentlich und unortentlich‹ gestaltet – und so auf die Suche schickt nach einer anderen Ordnung des Verstehens.

Der Kunstwissenschaftler MICHAEL DIERS stellt anhand von konkreten Fällen eines »gelingenden Scheiterns oder [eines] scheiternden Gelingens« das kulturimmanente Phänomen eines oft unfreiwillig produktiven Nichtverstehens vor. »Lost in Translation« und »Kannitverstan« (Hebel) beleuchten dabei die Praxen eines alltäglichen, oft unreflektierten Verständniswiderstreites, in dem sich verschiedene Subjekte, Frager und Befragte, befinden. Der Autor hebt die Funktion und Bedeutung von Kultur als System und Verfahren hervor, Nichtverstehen produktiv zu wenden – dies sowohl auf fremde Kulturen und

Lebenswelten wie auch auf die eigene bezogen. Da die bildende Kunst, so der Autor, per definitionem »das ganz Andere des Verständnisses« ist, kommt ihr im Verein mit den übrigen Künsten innerhalb dieses Systems und Verfahrens eine wichtige Bedeutung zu. Denn sie bietet der in Alltag und Wissenschaft auf Verstehen fokussierten Gesellschaft verschiedene Experimentierfelder für ein produktives Anders- oder Nicht-Verstehen an.

Die Kunsthistorikerin KORNELIA IMESCH geht anhand von Umberto Ecos historischem Kriminalroman *Der Name der Rose* auf die historisch und kulturell bedingten Auffassungen von Kategorien wie Nichtwissen und Nichtverstehen respektive Wissen, Verstehen und Wahrheit in einer Kunst der *verkehrten Welt* ein. In dieser wird das gestaltete Nichtverstehen, für das die *Rose* als Buch einerseits, Ecos semiotisches Modell andererseits steht, zu einer kulturkritischen Absage an jegliches Verstehen. Denn da es in der Welt keine Ordnung und damit letztlich auch kein absolutes Verstehen gibt, sind die »einzigen Wahrheiten, die etwas taugen, [...] Werkzeuge, die man nach Gebrauch wegwirft.«

... Orientierung: Philosophie und Wissenschaftstheorie

Auf die grundlegende Bedeutung des Nicht-Verstehens in der als Forschung verstandenen Wissenschaft verweist der Biologe und Philosoph aus Berlin HANS-JÖRG RHEINBERGER. Voraussetzung ist, dass man Wissenschaft als kulturelle Praxis »aus der Perspektive ihrer Verfertigung« beobachtet und nicht ausschliesslich in bezug auf ihre stabilisierten Produkte. Diese, d.h. Klarheit und empirisches Wissen, ergeben sich stets nachträglich. Anfänglich und hinsichtlich des Vorgangs der gesamten Erkenntnisgewinnung ist das Nicht-Verstehen der Motor, indem man nicht genau angeben kann, was man (noch) nicht verstanden hat. Diese für die Forschung konstitutive Ungenauigkeit und liminale Aufmerksamkeit sind nicht als defizitär, sondern als die Bedingung zu bewerten, damit das Experimentelle jeder Forschung deutlich zu Tage tritt und zu seinem Recht im Erkenntnisverfahren kommt. Die Aspekte des Unbegreiflichen und Unbegrifflichen theoretisch stark zu machen, ist eine wichtige Aufgabe für eine Theorie, die sich mit dem Nicht-Verstehen beschäftigt.

WERNER KOGGE, Kulturphilosoph aus Berlin, fragt in medias res nach der ›Kunst des Nichtverstehens‹. Zur Beantwortung dieser Frage unterscheidet er von den klassischen Hermeneutiken etwa Gadamers und Carnaps (etwas als etwas zu verstehen) die Phänomene des Nichtverstehens in Unkenntnis, Unsinn und Widersinn. In jedem Fall sind die Formen des Nichtverstehens Grunderfahrungen menschlichen Daseins. Im Zeichen der Unkenntnis sei Verstehen nur Akkumulation von Information; angesichts von Unsinn, der sich nicht in eine vertraute Ordnung fügt, wie ein in den Himmel zeigender Wegweiser auf einem Wanderweg, kann man den als Scherz oder als Sonderfall (Kunst, Religion etc.) integrieren; dem Widersinn gegenüber, der meine gesamte Orientierung verkehrt, wird in der Regel mit Ausschluss reagiert (›wildes Denken‹), um die eigene Ordnung aufrechtzuerhalten.

Würde die Kunst zum Paradigma der Gestaltungen des Nichtverstehens, v. a. in Bildern, wäre das Kogges Ansicht zufolge die ›Kunst des Nichtverstehens‹ eher konterkarieren als sie fördern. Als ebenso untauglich wie ›das Bild‹ erscheint Kogge auch die Phänomenologie des ›Fremden‹. Vielmehr sei diese Kunst eine besondere Praxis, wie er mit Wittgenstein plausibel zeigt, also nicht auf eine symbolische Form zu reduzieren, sondern mehrdimensional. Alle Praktiken folgen Mustern des Normalen, aber angesichts signifikanter Widerfahrnisse des Nichtverstehens gehe vordem darum, woher und welches Muster heranzuziehen sei. Kogge selber bezieht sein Muster aus Wittgensteins Bildtheorie, die ihre Stärke darin habe, nicht auf ein Medium festgelegt zu sein (etwa auf das Bild). Statt auf das Außerordentliche Ereignisse abzuheben, wie etwa Mersch, geht Kogge den umgekehrten Weg: »Je tiefer wir eintauchen in das, womit wir am vertrautesten sind, desto sensibler werden wir für Differenzen, desto feiner wird der Sinn, mit dem wir auch Neues und Fremdes zur Darstellung bringen können«.

DIETER MERSCH, Kunstphilosoph aus Berlin, geht aufs Ganze mit seiner radikalen Frage ›Gibt es Verstehen?‹. Die Frage wird nicht eindeutig bejaht oder verneint, sondern auf das zurückgeführt, was *vor* der Frage liegt. Anders als Gadamer meinte, alles Verstehen antworte auf die ihm vorgängige Frage nach dem Verstehen, argumentiert Mersch mit Derrida und Levinas für den vorgängigen Anspruch, der nicht in einer Antwort des Verstehens aufgeht. Damit überschreitet er den unendlichen Zirkel von Hermeneutik und Kritik derselben, wie er von Gadamer und Derrida inszeniert worden ist. Darin galt immer wieder das formale Argument, jedes Nichtvertstehen befinde sich schon im Zirkel des Verstehens, der Sprache und der Geschichte und sei überhaupt nur innerhalb dessen verständlich zu machen. So einleuchtend das Argument ist, bleibt es doch bloß formal und verkennt, wovon die Kritiker der Hermeneutik in der Spätmoderne ausgehen: vom Widerfahrnis eines vorursprünglichen Risses, der Sprache, der Traditionen und des Selbstverhältnisses.

Statt also Verstehen nur als ›Arbeit am Nichtverstehen‹ zu verkürzen, mit dem Ziel es final hinter sich zu bringen, argumentiert Mersch – nicht zuletzt mit seiner Kunsterfahrung im Rücken (Was sich zeigt. Materialität. Präsenz. Ereignis) – für das skandalon des ›Nicht‹, wie es sich in Bruchlinien, Kontingenzen und irreduziblen Differenzen zeigt. Deren Unverständlichkeit inhäriert dem gängigen Versuch zu verstehen immer schon, bevor es beginnt. Im Horizont einer Ethik der Alterität gilt es, diesen vorgängigen Anspruch des Anderen *nicht* zu verdecken, sondern sich von ihm ›angehen und ansprechen zu lassen‹. Diese Struktur ist nicht nur interpersonal, sondern der Sprache selbst zu eigen, sofern sie stets vor dem Vestehenden schon Erinnerung und Fremdheit involviert. So gesehen hat man es mit einer »Unverständlichkeit *im* Verstehbaren«, einer »Unsagbarkeit *im* Sagbaren oder einer Undarstellbarkeit *im* Darstellbaren zu tun«. Und daraus erwächst die Aufgabe, das nicht zu tilgen, sondern erscheinen zu lassen, etwa in Geschichten. Denn ›Geschichten, die man versteht, sind schlecht erzählt‹.

Der Würzburger Schriftsteller und Theologe KLAAS HUIZING blickt zurück auf den Weg der Phänomenologie des anderen Menschen über Levinas, Lava-

ter zu Gernot Böhme. Daraus ergibt sich sein Argument für eine Hermeneutik als *Eindrucks*kunde, die das Nichtverstehen des ›Dahinterliegenden‹ sein lässt, was es ist: appräsent. Nicht um den Rückschluss vom Ausdruck auf den Charakter, sondern um die Beschreibung der Eindrucks- und Wirkungspotentiale eines Anwesenden geht es dieser Version einer neuen Hermeneutik. Paradigma der Umgangsform mit ›eindrucksvollen‹ Anderen ist die *Legende* (mit H.-P. Ecker), die nicht auf Verstehen zielt, sondern auf Darstellung und Mitteilung, die wirkt auch *ohne* das verstanden werden muss. Sie produzieren u. a. kognitive Distanz (bestimmtes Nichtverstehen), rahmen es aber durch den Hintergrund des Vertrauten (Konsonanz) und inszenieren eine Spannung von Immanenz und Transzendenz. So gesehen erzählen sie einen ›wohldosierten‹ Einbruch des Heiligen in die Lebenswelt – der den sonst Nichtverständlichen zugänglich werden lassen. Auf einen besonderen Heiligen, Jesus Christus, bezogen folgert Huizing, legendarisches Personal erwecke den Eindruck legendarischer Erfahrung und leite zum gelingenden Umgang damit an. So sehr die These die Üblichkeiten theologischen Verstehens irritiert, so produktiv erweist sie sich an Beispielen J. Updikes, J. Jarmuschs, W. Wangs und P. Austers. Wie die Kunst es vermag, Ambiguitäten charismatischen Personals zu inszenieren – so bedarf der Leser einer hermeneutischen Handhabe, die Schwingungen von Verstehen und Nichtverstehen klingen zu lassen, statt sie nur als Dissonanzen wahrzunehmen.

Der Münchner Literatur- und Medienwissenschaftler ECKHART SCHUMACHER, einschlägig bekannt durch sein Buch ›Ironie der Unverständlichkeit‹, geht dem Thema anhand der Popgeschichtsschreibung Elvis Presleys nach. ›Nie werden wir verstehen‹, wie Presley es gemacht habe, das man sich angesprochen fühle. Bei aller Vertrautheit findet sich hier ein immer noch größeres Unverständnis – deren Spannung gerade die Faszination bilde. Wie mit dieser Spannung in der Geschichtsschreibung umgegangen wird, zeigt Schumacher an zwei Büchern über ›Elvis‹ (von G. Marcus und K. Theweleit), die die entsprechende ›Legendenbildungsmaschinerie‹ untersuchen. Deren Produktivität erweist sich u.a. darin, dass sie ›alte‹ Verständniskategorien umformen und darüber hinaus – durch das Nichtverständliche induziert – neue ausbilden. Das reicht bis dahin, dass das Nichtverständlich, aber doch zu verstehen Gesuchte, zum Anfang einer Reihe stilisiert wird, und so der eine Neue zum Symbol für alles Folgende wird. Der prekäre Grenzwert dieser Bewegung wäre die Mythologisierung, sei es im Falle Elvis' oder dem von Huizing erörterten Christi.

... Verdichtung: Religionsphilosophie und Religion

YOSSEF SCHWARTZ, Wissenschafts- und Ideengeschichtler aus Tel Aviv, traktiert die Umgangsformen mit dem Nichtverstehen am Beispiel des Gottesnamens, insbesondere in der negativen Theologie des Mittelalters. Der Anthropomorphismus, Gott nach Maßgabe des Menschen zu denken, denke allzumenschlich von ihm und verstehe zu leicht und darin zu wenig. Das präzisierte Nichtver-

stehen hingegen suche ein authentisches Verstehen, ohne den Gottesbegriff zu vermenschlichen. Und damit rührt er an eine alte theologischen Kontroverse: »Der Christ im Mittelalter will verstehen, warum der Jude die Wahrheit nicht erkennt, obwohl sich gerade ihm Gott als Mensch offenbart hatte«. Der geht Schwartz anhand von Moses Maimonides und Meister Eckhart nach.

Deren Kontroverse hat nicht nur theologisch-philosophischen Binnengehalt, sondern eine ethisch-politische Dimension, sofern es um den Rahmen geht, in dem bestimmt wird, wer ›drinnen‹ und wer ›draußen‹ ist, wer verstehen darf und wer nicht. Dazu bildet sich eine Doppelsprache aus, die nach außen bildlich, nach innen abstrakt und formal ist. Der Ikonoklasmus des negativen Verstehens – als einer Gestaltungsform des Nichtverstehens, ohne auf Verstehen zu verzichten – ist das theoriebildende Prinzip von Maimonides ›Führer der Unschlüssigen‹. Verneinung ist die Form wahrer Aussagen, was im Schweigen enden kann. Der Inbegriff dieser Aussagen ist Jahwe, als semantisch unableitbare Größe. Die einfache Negation wird in der Mystik dialektisch gewendet zur doppelten Negation bei Eckhart – womit sie in absolute Affirmation umschlägt. An die Stelle des jüdischen Tetragramms tritt das Esse. Zum Inbegriff wahren Verstehens wird so die Tautologie, etwa Gott ist Gott. Diese Zugänglichkeit ist im Sinne einer nicht-hierarchischen Philosophie wie Theologie, die die ›höchsten Lehren‹ nicht esoterisch reserviert und nicht klerikal reguliert. Daraus ergibt sich die Bildung einer neuen Sprache (im Mhd. Eckharts) und deren pädagogische Rhetorik, um die Grenzen von ignorantia und docta ignorantia durchlässig werden zu lassen.

Der Basler Theologe und Literaturwissenschaftler ANDREAS MAUZ entfaltet eine theologische Variation auf Magrittes Pfeife unter dem Motto ›Ceci n'est pas un Messie‹. Inwiefern ist die Theologie berührt von dem hermeneutikkritischen Ton, mit dem in den ›Randgängen der Philosophie und Literatur‹ das Nichtverstehen gefeiert wird? Einstimmen kann die Theologie in diese Feier auf *ihre* Weise – mit dem präzisen Bezug auf Gott. Denn die starke Differenz von Schöpfer und Geschöpf geht in keiner hermeneutischen Vermittlung auf oder unter. Im Kern geht Mauz dem nach anhand der Paradoxien des sog. Messiasgeheimnisses, d.h. am demonstrativen Nichtverstehen der Zeitgenossen und Jünger Jesu seiner Rede gegenüber. Mit dieser Figur stellten die Evangelisten, allen voran Markus, dar, dass und warum Jesus nicht zu Lebzeiten verstanden wurde und warum dieses Dilemma auch nach Tod und Auferstehung andauert.

PHILIPP STOELLGER, Zürcher Religionsphilosoph und Theologe, fragt nach dem ›Was sich nicht von selbst versteht‹, also nach dem, was nicht immer schon vorverstanden oder selbstverständlich ist. In diesen Grenzlagen des Verstehens wird es zum Problem – aus dem die Frage nach dem Nichtverstehen entspringt. Formen dieser Unselbstverständlichkeit sind andere Kulturen, Barbarei und die Natur, nicht zu letzt die, die wir selber sind. Nun ist in vielen Fällen nicht zu verstehen völlig unproblematisch, überall dort, wo mit- oder nachvollzogen wird, wo Regeln funktionieren, ohne verstanden werden zu müssen. Das alles doch noch ›zu verstehen‹ mit der ›Wut des Verstehens‹ (Schleiermacher) provoziert zu recht die Wut auf die Hermeneutik in der Spätmoderne.

Will man beiden Affekten nicht erliegen, muss man im und gegenüber dem Verstehen, um sich einen Spielraum kultivierten Verhaltens zu eröffnen, in dem man mit Erfahrungen des Nichtverstehens weniger aggressiv als kultiviert umzugehen vermöchte. Akut wird dieser Bedarf an Handlungsspielraum im Umgang mit kleinen Differenzen, die sich nicht in die vertraute Ordnung fügen (wie das Schnabeltier), und verschärft sich angesichts großer Differenzen wie dem Fremden oder folgenreichen Ereignissen des Außerordentlichen. Die locken zwar das Verstehen besonders und provozieren Kulturtechniken der Ein- und Ausschließung (Initiation, Geheimnisse, Kryptographie) – reduzieren in der Regel aber gerade das Außerordentliche an diesen Ereignissen. Statt im üblichen Schema von Integration oder Vernichtung zu operieren (Kampf), lohnt es sich nach alternativen umzusehen, etwa Spiel und Sport als Grundmetaphern des Umgangs. Beide eröffnen eine differenz*wahrende* Differenzbearbeitung. Damit zeichnet sich das Programm einer ›Kunst des Nichtverstehens‹ ab: Differenzkultur im Horizont der Kulturdifferenzen zu entwickeln. Im theoretischen Zusammenhang hieße das die Suche nach einer ›Hermeneutik der Differenz‹.

Eine erste Erinnerung an das Andere von Fremd- und Differenzreduktion findet sich in der Urstiftung des Christentums. Gott nicht zu verstehen, ja selbst seinen Gesandten Sohn nicht zu verstehen gehört zur ursprünglichen Mängellage des Christentums. Geantwortet hat es darauf nicht nur mit mythischen und metaphysischen Kompensationen, sondern auch mit differenzsensiblen Umgangsformen wie den Geschichten von seinem Anfang und Anfänger (Christus). Darin wird es möglich, das nachhaltig signifikante Nichtverstehen weiterzugeben und zur immer wieder irritierenden, produktiv beunruhigenden Tradition werden zu lassen, statt auf Bewältigung und Integration zu setzen. Augustin fasste das in die Regel ›si comprehendis, non est deus‹. Seine produktive These gegenüber diesem Nichtverstehen war, dass nicht das Erkannte vom Erkennenden konstruiert werde, sondern der Erkennende erst werde, der er ist, aus dem nicht Erkannten. Das gilt nicht ›nur‹ in der Religion, sondern auch in verwandten kulturellen Formen wie der Kunst. Damit lässt sich das Problem des Nichtverstehens nicht ›lösen‹, aber so präzisieren, das man differenzsensibel darauf antworten kann.

... Exempla: Bild und Macht

Wie könnte eine Theorie des Nichtverstehens entwickelt werden? Diese paradox anmutende Frage bildet die Ausgangslage in den Überlegungen des Zürcher Kulturwissenschaftlers JÖRG HUBER, der in seinem Beitrag das Verhältnis von Theorie und Gestaltung beleuchtet: der Theorie der Gestaltungen und der Gestaltung der Theorie als einem Geschehen, einer Praxis. Die begriffliche Schnittstelle liefert die Ästhetik. Die Nachhaltigkeit der Provokation, die ein Nicht-Verstehen auslöst, wenn es über eine alltägliche Irritation hinausgeht, wirkt sich einerseits auf die WissenschaftlerInnen in ihrem institutionellen Kontext aus; die Frage lässt sich nicht losgelöst von dem Tun und den Erfah-

rungen der Beteiligten bearbeiten. Andererseits zeigt sie sich in bezug auf die Theorie des Ästhetischen, wenn man den Gestaltungsbegriff weg führt von der Kunst (wo das Nicht-Verstehen die raison d'être darstellt) hin zum Design, wo die Gesetze der Anwendung und Brauchbarkeit den Ton angeben. Anhand einer »Theorie der Dinge« versucht Huber die Produktivität eines durchkreuzten Verstehens in diesem »anwendungsorientierten« Kontext zu erproben.

Der Musiker und Kulturwissenschaftler JÜRGEN KRUSCHE sieht in der interkulturellen Begegnung eine Möglichkeit, die kulturelle und historische Bedingtheit von Denk- und Verstehensweisen erfahrbar zu machen und ihre jeweiligen Grenzen aufzuzeigen. Am Beispiel der Konfrontation von Foucault und Omori Sogen wird die westliche philosophische Rationalität dem ostasiatischen Konzept von Weisheit gegenübergestellt. Dabei zeigen sich zwei Formen von Welt-Verstehen. Die Auseinandersetzung des West-Intellektuellen mit dem ostasiatischen »Verstehen aus der Erfahrung«, die durchaus ihre eng gezogenen Grenzen durch eine Nicht-Verstehen hat, bildet eine Art Umweg (François Jullien) zu einem möglichen besseren Verstehen des eigenen Konzept des »Verstehens aus der Vernunft«, das oft ja auch an einem »Nicht-Verstehen« scheitert.

Die Herausforderung einen Feind zu verstehen, als Voraussetzung jeder erfolgreicher Kriegsführung, bildet den Ausgangspunkt der Überlegungen des Kulturwissenschaftlers TOM HOLERT. Das aktuelle Beispiel liefert der Versuch der amerikanischen Politiker und Militärs, den Terrorismus zu begreifen. Krieg wird nicht zuletzt auf dem Feld der Hermeneutik geführt, die Beteiligten müssen sich in der Kunst des Verstehens ausbilden. Die konkrete Lage macht deutlich, dass die USA ein fundamentales Nicht-Verstehen eingestehen müssten (»Why do they hate us?«). Gerade dieses Nicht-Verstehen führt jedoch zu einer »Politik des forcierten Verstehens«, die strategisch geführt wird, da der Feind, den es zu übertrumpfen gilt, zugegebenermassen einer ist, der sich durch das Verstehen der Situation des Westens auszeichnet. Diese Konfrontation wird heute auf beiden Seiten vorwiegend mit Bildern geführt. Dabei stellt sich einerseits die Frage, ob und wie in diesem Kontext Bilder überhaupt verstanden werden können und wie sie andererseits manipulativ und demagogisch eingesetzt werden in ihrer ihnen zugeschriebenen Möglichkeit Evidenz zu produzieren. Es ist offensichtlich, dass Feindverstehen als media-understandig erfolgen muss.

Der Kunsthistoriker PETER J. SCHNEEMANN zeichnet anhand des Nicht-Verstehens »als Geste der Apologie der Bildmacht« die Erfolgs- und Problemgeschichte des Abstrakten Expressionismus im Amerika der späten vierziger, fünfziger und frühen sechziger Jahre nach. Er zeigt auf, auf welche Weise sich die damaligen Kontroversen um die neue Stilrichtung, ausgetragen zwischen Künstlern und Kunstvermittlungsinstanzen, methodisch-theoretisch auf die Disziplin Kunstgeschichte ausgewirkt haben. Während die Künstler das Nichtverstehen als Qualitätsmerkmal ihrer Kunst und als Wahrung künstlerischer Bildimmanenz verteidigten, und Gesten der Erklärung als Entwertung und Aushöhlung der Bildwahrnehmung abwerteten, suchte die konservative amerikanische Kunstkritik nach Möglichkeiten einer deutenden und erklärenden

Übersetzung und Vermittlung der neuartigen künstlerischen Ausdrucksweise. In der Auseinandersetzung dieser unvereinbaren Ansätze und Pole wurde dabei einerseits häufig destruktives Missverstehen generiert, andererseits entwickelten sich verbale Kommentarformen, die den kunsthistorischen Umgang mit Werken der Abstraktion mitprägten. Die Grundkonstellation des Nichtverstehens wurde nicht nur in ein »anderes« Verstehen übergeführt, sondern auch in ihrer Vielschichtigkeit und in ihrer Rhetorik als Qualitätsmerkmal anerkannt, die den Statements der Künstler um die Dichotomie von Kunstwerk und analytischer Sprache Rechnung zu halten versuchte. Es entwickelten sich innerhalb der Kunstgeschichte jene disziplinären Ansätze eines Umganges mit Bildern, die nach dem spezifischen Erkenntnispotential des Bildes und seiner Wahrnehmung fragen.

Die Erfahrungen des Theaterwissenschaftlers und Veranstalters MARKUS LUCHSINGER zeigen, dass im zeitgenössischen (Tanz-)Theater explizit die »volonté artistique« im Vordergrund steht, die sich nicht auf Botschaften konzentriert, sondern auf die Tatsache des Stattfindens einer Aufführung, das Existieren der künstlerischen Veranlassung und entsprechend auf das Erleben der ZuschauerInnen. Damit wird ein gerade für das Theater in seiner Ausrichtung auf das Präsentische und den Moment spezifisches Spannungsverhältnis zwischen dem Verstehen von Aussagen und dem nicht auf ein Verstehen ausgerichteten Ereignen aufgebaut. Luchsinger weist auf zwei Strategien hin – das Arbeiten mit Wiederholungen und die Konzentration auf Ästhetisierungen – und zeigt, wie verschiedene Regisseure mit diesen Verfahren solche Räume der Gegenwärtigkeit und ästhetischen Erfahrung kreieren.

Die Philosophin GESA ZIEMER bezieht sich auf ein von ihr durchgeführtes Forschungsprojekt, das die Darstellung und Wahrnehmung von Menschen mit körperlichen Behinderungen untersucht. Die Frage lautet, welche Diskurse und Prozesse des Verstehens und Nicht-Verstehens die in verschiedenen Medien und Öffentlichkeiten erscheinenden Bilder in ihrem Wahrgenommenwerden in Gang setzen. Entscheidend ist, dass diese Forschung ihren Gegenstandsbezug explizit zum Thema macht und als wissenschaftliche Praxis mit verschiedenen Medien, z.B. mit Bildern, arbeitet, und damit verschiedene Formen der Logik, der Diskursivität, der sinnlichen Wahrnehmung, der medialen Repräsentation, der ästhetischen Verfahren und damit auch des (Nicht-)Verstehens ins Spiel bringt und verknüpft. Ausgangspunkt und Provokation sind anonyme Bilder aus dem Netz, die ambivalente Affekte hervorrufen und, nicht kontextualisierbar, ein (wissenschaftliches) Verstehen herausfordern. Mit Bezug auf Deleuze und Nancy stärkt Ziemer, angesichts eines offensichtlichen Nicht-Verstehens dieser Körper-Bilder, den Begriff des Exponierens, d.h die Exposition von Affekten und Blickregime mittels dem Hervorstellen von Körpern. Dies ist ein gestalterischer Prozess, der ein Denken nicht über, sondern mit dem Körper exponiert und damit ein Denken nicht über, sondern mit den Bildern erlaubt.

...Entfaltungen: Film und Narration

Die Filmwissenschaftlerin MARGRIT TRÖHLER geht von drei Beobachtungen aus: Seit den ausgehenden achtziger Jahren dominiert in der kulturellen Praxis ein Interesse am Lokalen und Alltäglichen, während sich die wissenschaftliche Praxis auf Fragen der medialen Verfahren konzentriert. Und für beiden sind die Wende zum Narrativen signifikant. Anhand eines Kurzfilms zeigt Tröhler, wie in der kulturellen Praxis – dem Bereich des »Wahrnehmbaren« durch verschiedenen Formen und Strategien der Narration der Blick auf das Alltägliche und dessen Erfahrung irritiert werden können. Damit werden sowohl ein intuitives wie auch – im Bereich des »Sagbaren« – ein sprachlich diskursives Verstehen gestört. Die eigensinnigen Logiken der audiovisuellen Erzählungen bewirken ein produktives Nicht-Verstehen der je eigenen Welten in dem Sinn, dass die Dinge plötzlich nicht mehr so selbstverständlich und leicht zu versehen sind.

Die Kulturwissenschaftlerin MARIE LUISE ANGERER lotet in ihrem Beitrag die verschiedenen Dimensionen des Fassens, des Be-greifens von fassungslos aus. Sie geht der Frage nach, welcher Fassung man verlustig, was »los« gelassen wird, welche »Identitätsfassaden« generiert werden, wenn Ich und Selbst sich fremd gegenüberstehen; Ich und Selbst unüberbrückbare und nicht zu kittende Fremdheiten entwickeln.

Anhand der Mechanismen und Begriffe Phantasie, Illusion, Handlung ohne Subjekte und Performativität sowie anhand der Pole Trieb, Tun, Affekt und Ideologie, skizziert die Autorin vor dem Hintergrund einer abschliessenden Kritik der heutigen Medienwelt die Aspekte und Strategien einer möglichen Auseinandersetzung mit der Grundkonstellation »fassungs-los«.

Ausgehend von westlichen und östlichen Leib- und Leiblichkeitskonzeptionen, diskutieren die Anglistin ELISABETH BRONFEN und die Sinologin ANDREA RIEMENSCHNITTER das Nichtverstehen, das suspendierte Verstehen, die Transgressionen von Verstehen, die »Wut« des Verstehens und die Paradoxa von verstehendem Nichtverstehen bzw. von nichtverstehendem Verstehen im Kontext des Filmgenres Martial Arts. In ihm vermischen sich auf kongeniale Weise die ästhetisch-kulturellen Repräsentationsformen mit kulturanthropologischen Diskursen unterschiedlicher Provenienz. Nichtverstehen kann sich dabei als komplexes Spiel eines double-crossings mit Codes manifestieren, die sich überlebt haben und deshalb nicht mehr verstanden werden, oder als east-west cross-over, als filmisches Migrations- und Globalisierungsphänomen. Dieses generiert produktives Nichtverstehen oder kann auch zum Treffpunkt radikalen Verstehens und Nichtverstehens der unterschiedlichen Kulturen werden. In der Analyse der Figuren eines produktiven Nichtverstehens im Kontext des kulturellen cross-over, gehen die beiden Autorinnen dabei von der Annahme aus, dass sich Nicht-Verstehen als philosophische Denkfigur sowohl als rituelle wie auch als auratisierte Paradoxie artikuliert.

Die Psychologin und Psychoanalytikerin BRIGITTE BOOTHE beleuchtet anhand des Erzählens als kultureller Praxis das Problem von Verstehen und Nichtverstehen, das Sich Finden, Sich Verlieren und Sich Entziehen im Erzählen. Anhand der Diskussion der verschiedenen Erzähltechniken und erzähle-

rischen Momente stellt die Autorin eine »liegengelassene Erzählung« vor. Sie dient als Fallbeispiel für das Versagen jeglicher vertrauter Orientierungspunkte, für das Unterlaufen der Verständnis, Verstehen und Kommunikation stiftenden Praxis der alltäglich vertrauten Erzählkultur. Diese »liegengelassene Erzählung«, der »Lichthof«, erweist sich als radikales Scheitern zwischenmenschlichen Verstehens, deren Gewinn jedoch eine Sprachlichkeit ist, die dem Ausserordentlichen und Nichtverständlichen der individuellen Erfahrung Ausdruck zu geben vermag.

VI PHÄNOMENOLOGISCHER ÜBERGANG

Die Dichte und Fülle der exemplarischen Phänomene spottet einer ›Synthese‹ oder eines ›Fazits‹, in dem verspielt würde, was im Spiel der Dialektik von Verstehen und Nichtverstehen gerade gewonnen wurde. Stattdessen sei angedeutet, wie die Arbeit an diesem weiten Feld des präzisierten Problems weiter zu verfolgen wäre.

Kommunizieren wie Verstehen sind Bewegungen auf einen Grenzwert hin, ihren terminus ad quem: sei es die Kommunikation (als Vergesellschaftungsform) oder das Verstehen (als Vergemeinschaftung). Durch den finalen Grenzwert werden die Bewegungen bzw. Dynamiken reguliert, sind intentional auf ihn gerichtet und teleologisch durch ihn strukturiert: als ›Verstehen von etwas …‹ wie ›Bewusstsein von etwas …‹. Ist das Verstehen auf das Selbstverstehen aus (Wage Dich Deines eigenen Verstehens zu bedienen!), käme es im vollständigen Verstehen des Anderen an sein Ziel. Auch wenn das obsolet erscheint (weder man selbst noch andere gehen jemals im Verstehen auf), ist dies die übliche Arbeit des Verstehens, und zwar nicht nur der Hermeneuten, die das Verstehen verstehen wollen, sondern aller, die etwas anderes verstehen wollen.

Selbst verstehen zu wollen riskiert allerdings das unglückliche Bewusstsein, möglicherweise ›am Ende‹ nur sich selber zu verstehen; vielleicht sich ›auf etwas‹ zu verstehen (Kitharaspielen), aber letztlich bei sich selbst zu bleiben. Die Vollendung der Aneignung im Verstehen wäre, dass einem alles gehört (als verstandenes), aber damit nichts mehr übrigbleibt, außer einem selbst. Oder anders: dass man im Verstehen nie von sich losgekommen ist (nie außer sich gerät) – und damit immer schon bei sich geblieben ist. Der tragische Konflikt des Verstehen ist also, den oder das Andere verstehen zu wollen, aber dabei vielleicht immer nur sich selber zu verstehen.

Setzt man mit diesen immer schon ›gängigen‹ Bewegungen ein (›Vorverständnis‹, ›Es gibt Kommunikation‹ etc.), bleibt dabei unthematisch und ›auf der Strecke‹, dass sie von etwas provoziert wurden, von einem ›je ne sais quoi‹. Auf diesen initialen Grenzwert, den terminus a quo, richten sich die folgenden Überlegungen.[06] Dabei wird heuristisch und pars pro toto ›das Verstehen‹ als ein Modell der Formen semiotischer Vermittlung gewählt.

06 ——Vgl. Umberto Eco, *Kant und das Schnabeltier,* München / Wien 2000.

Verstehen hat Anfangsbedingungen – und zu denen zählt das gründliche Nichtverstehen. Denn andernfalls würde ›es‹ sich von selbst verstehen und provozierte gar nicht die Müh' und Not des Verstehens. Also ist das selbstverständliche vom unselbstverständlichen Verstehen zu unterscheiden. Das selbstverständliche ist unthematisch und bleibt das, solange ›Verstehen nicht zum Problem wird‹: in leiblichen Vorgängen, ›automatischen‹ oder ritualisierten Handlungen, in unproblematischer Verständigung mit anderen etc. Erst was sich nicht von selbst versteht, provoziert die Arbeit des Verstehens. Im Grenzwert zugespitzt: Gerade was nicht verstanden wird, reizt das Verstehen. Dieses initiale Nichtverstehen (wie das Nichtverstandene) ist noch polyvalent als Möglichkeitsraum für einen Möglich keitssinn, als eine noch nicht vom Verstehen beherrschte Präsenz diesseits der Repräsentation.

Das Nichtverstehen wie das Nichtverstandene diesseits einer ›Entscheidung‹ (›Selektion‹) ermöglicht eine zwiefältige Reaktion: Indifferenz oder Arbeit des Verstehens. Die nicht marginale Option der Indifferenz (wie das systemtheoretische ›nicht-fortsetzen‹ ist eigens zu beachten und trotz aller Kritik als reale Möglichkeit zu bedenken.[07] Die Kritik des Verstehens (der Repräsentation etc.) provoziert den Rückgang auf das Nichtverstehen (meiner selbst und des Anderen) – und einen neuen Anfang ›vom nicht schon verstandenen Anderen her‹. Jede (auch die indifferente) ›Reaktion‹ kann man phänomenologisch (anders als im kausalen Schema) Antwort auf den vorgängigen, mir begegnenden Anspruch nennen, der das Verstehen provoziert. Und dieser Anspruch ist ein Anspruch des Anderen (als des Fremden) – wenn man Bernhard Waldenfels folgt.

Waldenfels Phänomenologie des Fremden ist eine Differenztheorie im Ausgang von Merleau-Ponty, Levinas und Derrida.[08] Kennzeichnend für seine Methode ist, die eidetische in eine strukturale Reduktion zu transformieren, in der nicht nach einem ›Wesen‹, sondern nach den basalen Ordnungen (z. B. des ›Gesagten‹) zurückgefragt und zugleich das je Außerordentliche (das ›Sagen‹) am Phänomen wahrnehmbar wird. Die Reduktion rekurriert dann nicht mehr auf ein egologisches Subjekt, sondern auf die Konstitution zwischen Eigenem und Fremdem. Dieses ›Zwischen‹ als genetische Grundrelation der aus ihr hervorgehenden Differenzen ist diesseits des Verstehens. Entscheidend für Waldenfels ist, dass dieses Zwischen der Ort von Ansprüchen ist, auf die wir stets nur verspätet Anworten geben. Die ›responsive Differenz‹ ist die von Was und Worauf einer Antwort, die als response stets mehr ist als eine Entsprechung

07 —— Frithard Scholz, *Freiheit als Indifferenz: Alteuropäische Probleme mit der Systemtheorie Niklas Luhmanns*, Frankfurt am Main 1982.
08 —— Bernhard Waldenfels, *Topographie des Fremden: Studien zur Phänomenologie des Fremden 1*, Frankfurt am Main 1997: »Phänomenologie als Xenologie. Das Paradox einer Wissenschaft vom Fremden« (S. 85–109); »Fremdorte« (S. 184–207); *Grenzen der Normalisierung: Studien zur Phänomenologie des Fremden 2*, Frankfurt am Main 1998: »Vorwort: Das Normale und das Anomale« (S. 9–18); *Sinnesschwellen. Studien zur Phänomenologie des Fremden 3*, Frankfurt am Main 1999: »Ordnungen des Sichtbaren« (S. 102–123); »Der beunruhigte Blick« (S. 124–147); »Anderssehen« (S. 148–178); *Vielstimmigkeit der Rede: Studien zur Phänomenologie des Fremden 4*, Frankfurt am Main 1999: »Das Ordentliche und das Außerordentliche« (S. 171–185).

oder answer. Wir sind vor jeder Intention Ansprüchen ausgesetzt, in denen der oder das Fremde in die Eigensphäre einbricht und sie verändert. Diesen Ansprüchen können wir nicht nicht antworten.

Jede Antwort bringt nie den Überschuss des Anspruchs zum Verschwinden und jede Antwort geht nicht in einem Gesagten auf, sondern ist ihrerseits als ein eigenes Sagen ein Anspruch. So bei der asymmetrischen Relation von Anspruch und Antwort einzusetzen (statt etwa bei ›der Frage‹) ist der Grundgedanke von Waldenfels Hauptwerk[09]. Auf diese Weise vermag er den Einsatz bei der Subjektivität oder Intersubjektivität zu unterlaufen auf eine diesseits dieser Relate liegende dynamische Relation, die er ›Prä-/Interferenz‹ nennt. ›Prä-‹ sofern Eigenes erst wird im responsiven Eingehen auf den mir vorausliegenden Anspruch, ›Inter-‹ sofern das Anspruchsereignis stets schon in Ordnungen bzw. Strukturen auftritt.

VII AUSBLICK

Der phänomenologische Übergang zeigt, wohin die Arbeit am Nichtverstehen führen kann: in ein Feld offener Ansprüche. Denn das Nichtverstehen ist eine Grundfigur des Umgangs mit dem Außerordentlichen. Was außer der Ordnung ist, was aus der Reihe fällt und wovon wir nur um den Preis der Tilgung absehen könnten – begegnet in spätmodernen, pluralistischen Verhältnissen allerorten.

Das macht das Problem so gewöhnlich und allgegenwärtig – wie bedrängend. Denn was sich in den Traditionen von Kunst und Religion immer wieder manifestiert, ist ein Grundproblem moderner Gesellschaften. Und zwar gerade der modernen, die üblicher- und bewährterweise auf Integrationsverfahren von Politik, Recht und Ökonomie setzten. Wenn diese Verfahren allerdings in Grenzlagen geraten, bricht die Kommunikation ab, und nur zu oft wird der schlechte Ausweg des Kriegs gewählt. Das muss nicht mit Bomben passieren, es reicht bei weitem, andere Waffen zu wählen: Geld, Medien und Gott sind Leitfiguren der oft militanten Auseinandersetzung. Will man diesen Ausweg ins größere Übel vermeiden – wird es weiterer Arbeit an den Formen und Figuren des Umgangs mit dem Nichtverstehen brauchen.

09 —— Bernhard Waldenfels, *Antwortregister*, Frankfurt am Main 1994.

WOLFGANG PROSS

Das Begehren des Narziss

»VERSTEHEN« ALS STRATEGIE UND ILLUSION

»Quae supra nos nihil ad nos«
—— Martin Luther, »De servo arbitrio«

»… en ti me hallo retratado más al vivo que en los mudos cristales de una fuente …«
—— Baltasar Gracián, »El Criticón«

»If war is the answer, the question must be very stupid«
—— Graffito an einer Berner Kirche, April 2003

»Verstehen« – so heißt es – sei ein Spiel von Fragen und Antworten. Dies gilt als »selbstverständlich«. Aber ist es nicht diese »Selbst-Verständlichkeit«, die sich in dieses Spiel einmischt, um den Vorgang als das zu entlarven, was er ist: ein Verfahren, das schon in die Frage nur das Eigene hineinlegt, und in der Antwort deshalb nichts vom »Anderen« erfahren kann, außer dem, was dem Selbst »verständlich« ist? Die »Urszene« dieses Kolloquiums-Beitrags ist deshalb der Blick des Narziss in den Spiegel:

> Dumque sitim sedare cupit, sitis altera crevit,
> dumque bibit, visae conreptus imagine formae
> spem sine corpore amat: corpus putat esse, quod unda est.
> adstupet ipse sibi vultuque inmotus eodem
> haeret ut e Pario formatum marmore signum.

> Doch wie den Durst er zu stillen begehrt, erwächst neuer Durst ihm:
> Denn als er trinkt, übermannt ihn das Bild der Gestalt, die er wahrnimmt;
> Liebt ein Objekt ohne Körper: was Wasser ist, hält er für wirklich.
> Reglos bestaunt er sich selbst, ins eigene Antlitz versunken,
> Einer Statue gleich, aus parischem Marmor gebildet.[01]

01 —— Ovid, *Metamorphosen* III, 415–419; Übersetzung durch den Vf.

Ungreifbar bleibt der Gegenstand, dem sich der Betrachter nähern will, weil er fließend ist, und deshalb sich jeder beliebigen Form anpasst, ohne eigene Konsistenz. Narziss begehrt eine – in Ovids wörtlicher Formulierung – »Hoffnung ohne Körper«. Um dem Objekt dieser Leidenschaft, das sich immer zu entziehen droht, jedoch einen beständigen Umriss zu geben, muss der Betrachter selbst versteinern, ohne zunächst wahrzunehmen, dass nicht sein Gegenstand sich verfestigt, sondern er selbst.

Nicht nur Theorien des Verstehens kämpfen mit diesem Problem eines unhintergehbaren Zirkels, der nicht viel mehr als die Illusion eines erfolgreich durchgeführten Selbstbetrugs gewährt. Die Theologien kennen es in ihrem »unbekannten Gott«, über dessen Abgründe sie um so eifriger Aussagen machen, je stärker sie seine Undurchschaubarkeit betonen. Erkenntnistheorien, ob philosophischer oder psychologischer Provenienz, pointieren gleichfalls die These von der radikalen Unerkennbarkeit der Welt und des Fremdseelischen, um ebenso radikal den Zugriff auf jenes »Andere« zu propagieren. Geschichts- und Kulturwissenschaft stellen sich ihrerseits der Frage unter der Prämisse, dass ihnen Vergangenheiten und Vielfalt der Kulturen zugänglich seien, weil sie »von Menschen gemacht« seien, um in der Regel dann nur das eigene Bild in eine vergangene oder fremde Welt zu projizieren, die sie eben nicht selbst »gemacht« haben. Zwangsläufig stellt sich aber die Frage, worin die Funktion einer solchen Illusion des Verstehens besteht, da sie sich offensichtlich ebenso einer vernünftigen Kritik wie jeder Therapie entzieht? Ist der Lust-Gewinn dieses »Sich-Verdoppelns« in einem Gegenüber, das sich seinerseits jedem Ergriffen- oder Begriffenwerden erfolgreich zu entziehen vermag, größer, als das schlechte Gewissen des Selbstbetrugs, der dieser Illusion – trotz aller Verdrängungskünste – anhaftet? Denn Narziss weiß sehr bald, dass der Versuch, seiner selbst in einem scheinbar »Anderen« habhaft zu werden, eine Illusion ist, die schwer zu hintergehen ist:

> iste ego sum! sensi; nec me mea fallit imago:
> uror amore mei, flammas moveoque feroque.
> quid faciam? roger, anne rogem? quid deinde rogabo?
> quod cupio mecum est: inopem me copia fecit.
> o utinam a nostro secedere corpore possem!
> votum in amante novum: vellem, quod amamus, abesset!

> Dieser da bin ich! Ich habe es gespürt; dieses Bild täuscht mich nicht mehr:
> Es verbrennt mich die Liebe, mit der ich selbst mich begehre.
> Was soll ich tun? Mich bitten und selbst mich erhören? Und wie denn?
> Was ich begehr, ich besitz' es: zum Bettler macht mich mein Reichtum.
> Könnt' ich doch nur diesen Körper, der mir ja gehört, jetzt verlassen!
> Dies gab's noch nie: ein Verliebter wünscht, was er liebt, in die Ferne![02]

02 —— Ovid, *Metamorphosen* III, 463–468.

Wie kommt es eigentlich zu diesem Paradox des wissentlichen Selbstbetrugs des Narziss? Kultur wird von Menschen gemacht, und uns sollte eigentlich verständlich sein, was wir tun und was wir hervorbringen. Dieses optimistische Prinzip, seit Giambattista Vico in Umlauf, vermeidet die Tatsache, dass jedes Ensemble von Gegenständen, Handlungsweisen, Ansichten, Normen und Konventionen, die wir als Bestandteile von »Kultur« bezeichnen, auf arbiträren Grundlagen aufbaut, als Resultat von Konventionen aufgrund willkürlicher Setzungen. Sie »verstehen« zu wollen, ist der unfruchtbare Versuch, dieser Willkür einen Grund zu verschaffen, der eben jenes Moment des Kontingenten, Thetischen leugnet. Hier gilt die Einsicht in die arbiträre Natur des Sprachzeichens: Lässt sich ein Fundament in der Sache angeben, wenn ein höheres Wesen in einer Sprache »Gott«, in einer anderen »Dieu«, in einer dritten »Zeus« und in einer vierten »Allah« genant wird? Lässt sich »verstehen«, warum eine Kultur die Teilnahme einer jungen Frau vor der Ehe an Ritualprostitution zur Pflicht macht, während eine andere Jungfräulichkeit zur Voraussetzung einer Heirat erhebt? Oder warum das Ritual des Menschenopfers für eine Religion ebenso verpönt wie bei der andern gefordert ist? Das Postulat des Verstehens impliziert jedoch einen Akt der Empathie, der eine Tiefendimension und eine Verbindlichkeit suggeriert, die nur einem seelischen Erleben – der »Einfühlung« – zugänglich sein soll, die sich explizit jeder rationalen Erklärung entgegensetzt. Daraus folgt

<div style="text-align: center;">These 1</div>

Es gibt kein »Verstehen«. Was sich als solches bezeichnet, ist die Strategie, sich der Einsicht zu verschließen, dass alle Aussagen über »Sinn« – einschließlich der Feststellung von »Sinnlosigkeit« – Tautologien sind, eben ein Spiegelbild, eine Hoffnung, eines Phänomens habhaft zu werden, das keinen eigenen »Körper« besitzt. Der Gewinn, der sich aus dem Verzicht auf ein solches Postulat ergibt, liegt in der Einsicht in die Freiheit, aber auch die Subjektivität der Setzungen, mit denen sich Kultur produziert.

Die Lehre vom Verstehen ist also ein Trugbild, und dazu noch ein »Wust von Problemen«, wie sie der Wissenschaftstheoretiker Wolfgang Stegmüller einmal genannt hat, in dem sich statistische, psychologische und empirische Wahrscheinlichkeiten ungeschieden tummeln, die mehr über Dispositionen aussagen als konkrete Erkenntnisse liefern.[03] »Kultur« beruht nun einmal in erster Linie nicht auf Verstehbarkeit, sondern auf der Wiederholbarkeit von gesetzten Verfahrens- und Verhaltensweisen, die in einer mimetischen Handlung oder in einem Akt der emotionalen bzw. gedanklichen Zustimmung nachvollzogen werden, als Bejahung einer Tradition. Typisch dafür ist die Anerkennung von Autoritäten: Wenn jemand, gewöhnlich zustimmend, große Autoren vom Format eines Kant, Goethe, Hegel, Benjamin oder Adorno zitiert, ist keineswegs

03 —— Wolfgang Stegmüller, *Probleme und Resultate der Wissenschaftstheorie und Analytischen Philosophie,* Band I: *Wissenschaftliche Erklärung und Begründung,* Berlin / Heidelberg / New York 1969, S. 361.

sicher, dass er oder sie den »Sinn« der entsprechenden Stelle bzw. des Werkes »verstanden« hat; vielmehr geht es um die Geste, die in dieser Zustimmung enthalten ist und die die Kontinuität einer Tradition von Sinnsetzungen signalisiert. Dass sie die Funktion einer apotropäischen Handlung – Immunisierung vor Kritik – impliziert, ist dabei mehr als nur eine angenehme Nebenerscheinung. Der »Sinn« solcher mimetischer Gesten beruht in eben diesem Nachvollzug selbst, der nicht hinterfragt wird oder gar werden soll. Wird jedoch einmal die mimetische Handlungsweise in Frage gestellt, verschwindet mit dem Ritual und der Setzung auch der »Sinn« selbst. Die Hand, die die Wasseroberfläche berührt, löscht das Bild des Narziss aus.

Solche Rituale und Konventionen sind nur in zwei Weisen fassbar: durch Beschreibung dessen, was geschieht oder gemacht wird, und durch Erklärung, also die Herleitung aus Motiven, soweit diese zugänglich sind. Dies gilt gleichermaßen der Annäherung an Objekte einer fremden wie der eigenen Kultur: von einem Gegenstand der Ethnographie wie etwa einem Pflug, den Ritualen fremder Völker aufgrund der Basisannahmen ihrer Kultur über die Beschaffenheit der Welt, aber auch gegenüber Relikten der eigenen Kulturgeschichte, etwa bei einem so befremdlichen Bild wie Jacques Callots in zwei Fassungen vorhandener Graphik *La tentation de Saint Antoine* (1617 und 1635). Als einer der ersten Kulturhistoriker hat Antoine Yves Goguet im 18. Jahrhundert durch die Beschreibung eines Pfluges den Fortschritt des Ackerbaus von der ältesten Zeit an aus der Veränderung der Form des Objekts zu »erklären« versucht (*De l'origine des loix, des arts et des sciences,* 1758). Der Schritt über die bloße Beschreibung hinaus erlaubt eine Erläuterung der Funktionalität des Objekts – hier des Pflugs – unter bestimmten Umständen: Verfügbarkeit von technischen Hilfsmitteln zur Erstellung von Werkzeugen, Bodenbeschaffenheit oder der Besitz von Zugtieren sind es, welche die Funktion – also den »Sinn« – des Geräts bestimmen. Dieser Schritt vom Beschreiben zum Erklären begegnet jedoch bereits dort Schwierigkeiten, wo es sich um Rituale handelt, deren Kontexte und Voraussetzungen in bestimmten Vorstellungen über die Beschaffenheit der Welt schwer erschließbar ist. Die ersten Missionare in Brasilien im 16. Jahrhundert in Brasilien wie Jean de Léry scheiterten deshalb daran, ihren Begriff von Gott als einem »reinen Geist« zu erklären, weil es kein adäquates Wort dafür in der Sprache der Tupinamba gab; eine Religion, die Gott seiner Wirkung in der Welt beraubt, schien den Indios – zu Recht – lächerlich. Im Rahmen eines animistischen Weltbildes ist die kultische Verehrung eines Wesens, das nicht schützend und hilfreich sein kann, die eigentliche Irreligion, und der Annahme eines solchen Glaubens das Verharren in den eigenen Ritualen absolut vorzuziehen.

Vor kurzem hat der Literaturtheoretiker Michel Picard ein Buch über Jacques Callots Radierung *La tentation du Saint Antoine* veröffentlicht, in dem er beklagte, dass es keine eigentliche Bezeichnung für die entscheidende Tätigkeit der Betrachtung eines Kunstwerkes gebe, die deren Spezifizität zu erkennen gibt.[04] Picard setzt dafür an die Stelle der Kategorie des »Verstehens«, als

04 —— Michel Picard, *La Tentation: Essai sur l'art comme jeu. À partir de la* Tentation de saint

Bezeichnung einer bloß passiv-rezeptiven Tätigkeit, die Aktivität des spielerischen Umgangs mit dem Material des sinnlichen Eindrucks, das gerade im Falle von Callots Radierung ungewöhnlich extensiv und komplex ist. Für diese Aktivität des Betrachters führt er die Kategorie des »Spiels« ein (»art-jeu«), einschließlich der hier unvermeidlichen Rückgriffe auf Schiller, Nietzsche und Freud, und die natürlich auf Bachtins Karnevalisierungsthese Bezug nimmt. Und er betrachtet diese Identifikation von Kunst und Spiel als mehr, als nur eine Aussage, die in der Domäne der bildenden Kunst gilt, sondern die für die ästhetische Aktivität des Publikums allgemein Geltung besitzt, ja mehr noch, mit dem fundamentalen Prozess der Kultur verbunden ist:

> L'art-jeu a exactement la fonction que s'assigne la civilisation tout entière, dont il serait en somme une espèce de quintessence: »là où le Ça était, faire advenir le Moi« (»Wo Es war, soll Ich werden«).[05]

Nun ist es gerade der Bereich der bildenden Kunst, die gemeinsam mit der Literatur als das klassische Feld der Verstehenslehre gelten muss, wenn auch mit gewichtigen Unterschieden. Nie hat sich die Hermeneutik der Kunstgeschichte auf die komplette Negation einer Zielsetzung ihres eigenen Tuns eingelassen, die in den Literaturwissenschaften – unter dem nobel klingenden Vorwand von »Kulturkritik« – zu einer Pandemie ausgeufert ist und die schon von Max Weber abgefertigte »Katheder-Prophetie« wieder in längst verjährte Rechte eingesetzt hat. Aber wenn sich Picard in seinem Buch zu Callot das Ziel setzt, eine Theorie der Kunst aus dem Spiel zu entwickeln, deren theoretische Reichweite und Erkenntniswert den Gesamtbereich von »Kultur« erfassen sollen, so handelt er sich das Problem einer längstvertrauten Paradoxie ein: den Widerspruch zwischen der Relativität von Kulturen, als variable Realisierung der Formen der Selbstproduktion des Menschen, und dem Konzept von »Kultur« als theoretischer Meta-Ebene, die einen Standpunkt »hinter« der Flucht der Erscheinungen und ihrer zwangsläufig wechselnden Sinn-Stiftungen einzunehmen erlauben soll. Die Anerkennung des Arbiträren wird in der Zentrierung um den Begriff des Spiels bei Picard sofort entwertet, wenn er von der Partikularität seines Ansatzes sofort auf eine »great unifying theory« lossteuert, die der Gegenstand Kultur *a priori* verweigert:

> Il existe donc pas davantage de théorie du jeu synthétique, cohérente, détaillée, admise par tous. On est encore à l'ère du bricolage heuristique. Aucune ludologie ne paraît s'esquisser à l'horizon des sciences actuelles humaines.[06]

Wozu bedarf es auch einer solchen Theorie? Sie hätte genau die Zerstörung der Einsicht zur Folge, aus der sie hervorgegangen ist, nämlich der Anerkennung

Antoine *par Callot,* Nîmes 2002. Picard beschäftigt sich darin nur mit der ersten Fassung der Radierung von 1616/17, nicht mit der zweiten von 1635.
05 —— Picard (wie Anm. 4), S. 180.
06 —— Ebd., S. 177.

des arbiträren Charakters von »Kultur«, der sie sich im Begriff des Spiels genähert hatte. Jede Theorie der hier anvisierten Art bedarf jedoch der überzeitlichen und dogmatischen Kategorienbildung durch Normen und Werte, wenn sie über jenen »heuristischen Status« hinauswill, in dem sie sich befindet. Der Bruch zwischen den arbiträren Gegenständen der Kultur und den arbiträren Setzen einer Theorie, die ihre eigene Willkür maskiert, endet in der Schaffung von »Idolen«, von theoretischen Trugbildern. Daraus folgt

These 2
Beschreiben und Erklären unterscheiden sich von dem Postulat des Verstehens kategorial. Während die ersten beiden eine logisch kontrollierbare Annäherung an – immer heterogene –Wirklichkeiten darstellen, beschäftigt sich letzteres mit (Wort)-Idolen, in denen sich kulturelle Tätigkeit verdichtet und die deshalb ihren Anschein von Geltung, durch Stiftung eines »Sinnes« der Realität, erhalten.

Der Antrieb der Kulturtheorie, sich immer wieder auf solch vorhersehbare Weise in Aporien zu stürzen, wie die Lemminge ins Meer, ist freilich nicht schwer in seiner Motivation zu durchschauen. Es genügt, auf Francis Bacon zu verweisen:

> The human understanding is of its own nature prone to suppose the existence of more order and regularity in the world than it finds. And though there be many things in nature which are singular and unmatched, yet it devises for them parallels and conjugates and relatives which do not exist.[07]

Das Gleiche darf für die Gegenstände der Kultur und ihrer Wissenschaft gelten. Das von Bacon als erstes benannte Idol des Stammes ist in den Naturwissenschaften der Anthropomorphismus, in der Betrachtung der Kulturen der Blick des Narziss in den Spiegel. Verstärkt wird diese Ideologie durch die Idole, die in der individuellen Anlage und Ausbildung und durch die Gruppenzugehörigkeit ausgeprägt werden (Idole der Höhle und des Marktplatzes). Und schließlich die zu Recht so benannten »Idole des Theaters«, die geprägt sind von der Zur-Schau-Stellung von Überzeugungen auf einem Markt von Theorien, wo es um die Durchsetzung von spektakulären Thesen geht, die ihre Durchsetzung nicht dem verdanken, was sie leisten, sondern dem Echo, das sie hervorrufen. Das Problem, das sie aufwerfen, liegt jedoch nicht darin allein, sondern vielmehr in einer jeder Theorie inhärenten Neigung zu All-Quantoren-Aussagen, wobei die anvisierten axiomatischen Festlegungen eher aus einem wertenden Dezisionismus hervorgehen, als dass sie auf der Basis von methodologischen Kriterien getroffen würden. Ihre Entlastungsfunktion ist jedoch Ausdruck einer nicht bewältigten Krise in der Organisation des Wissens, dem es an Kriterien mangelt, die angesichts der Vielfalt und Arbitrarität der Gegenstände als intersubjektiv »wahr« gelten könnten. Aussagen vom Typus wie,

07 —— Novum Organum, Aphorismus XLV.

»alles« sei »Kultur« bzw. »Text« und anderes mehr, enthält in diesem Postulat einer Gleichsetzung so globale Erklärbarkeitsbehauptungen, dass sie weder den Status der verwendeten Aussagen in ihrer Herkunft aus »dispositionellen Begriffen« erkennen lassen, noch die Entwicklung bearbeitbarer Fragen – die Erstellung von zuweisbaren und begrenzt gültigen »Bedeutungen« – erlauben. Dabei entstehende scheinbare Grundsatzfragen müssen jedoch als dann »bedeutungslos« gelten, wenn sie definitive Lösungen kulturwissenschaftlicher Probleme durch unkontrollierbare »Sinn«-Setzungen anvisieren. Ich verstehe, sagt Gottlob Frege, »unter Gedanken nicht das subjektive Tun des Denkens, sondern dessen objektiven Inhalt, der fähig ist, gemeinsames Eigentum von vielen zu sein«.[08]

Von »Vielen«, nicht von «Allen«: Die Erforschung von Kulturen ist nie universal, weil Kulturen immer nur Besitz von Gruppen sind, und ihr Verständnis an partikuläre Voraussetzungen gebunden ist. Daraus folgt

These 3
Die Produktion von Idolen ist unvermeidlicher Bestandteil von Kultur, die jedoch selbst in ihren Festlegungen arbiträr ist. »Verstehen« ist demnach ein Vorgang der »Rationalisierung des Irrationalen«, die öffentlichen Geltungsanspruch als »Auslegung von Sein« erheben zu können glaubt.

Mit der Theorie der »Alterität« hat man geglaubt, dem skizzierten Problem entkommen zu können, um sich den Aporien des Verstehens-Problems entziehen zu können. Aber man kann die berühmte Proposition Spinozas »omnis determinatio est negatio«, die man dem scheinbar sinnverweigernden Sprechen über das »Andere« in Kulturen und Künsten als Begründung unterschieben zu können glaubt, gegen das Verfahren selbst wenden: Auch die Aussage, »Alles« sei ohne festlegbaren Sinn und nur zirkulierende Bedeutung, ist eine Negation. Die Kultur- und Kunsttheorien sollten sich diesem performativen Widerspruch stellen. Das essentiell Arbiträre der Elemente einer jeden Kultur und ihrer Kunstleistungen ist damit nicht zu fassen. Denn es besteht darin, dass sie in begrenzten Dimensionen Geltung haben und verstanden werden, ohne zu hindern, dass andere Kulturen völlig heterogen agieren und damit kein Erfassen unter dem gemeinsamen Oberbegriff eines »Verstehens« erlauben. Eben hierin liegt der Reiz des Nicht-Verstehens kultureller Produktionen, der die Beschäftigung mit ihrer unhintergehbaren Pluralität ausmacht; er macht es auch unmöglich, sie unter die Vormundschaft einer Theorie zu stellen.

08 —— Gottlob Frege, *Funktion, Begriff, Bedeutung: Fünf logische Studien,* hg. und eingeleitet von Günther Patzig, 3., durchgesehene Auflage, Göttingen 1969. Vgl. hierzu den Abdruck von *Über Sinn und Bedeutung,* S. 40–65; hierzu: S. 46, Anm. 8.

DANIEL MÜLLER NIELABA

Vom Bedeuten des Literarischen: Verstehen, verschoben

EINIGE GRUNDSATZÜBERLEGUNGEN UND ZWEI EXKURSE
ZU SCHILLER UND ZU EICHENDORFF

Verstehen scheint, und zwar vor allem als *Nicht*verstehen, neuerdings fast unbemerkt wieder zum annähernd sicheren Wert zu werden an der Theoriebörse, ziemlich stetig nach oben weisen die für den kulturwissenschaftlichen Methodenmarkt relevanten *indices*. Nach den düsteren Jahren babylonischer Gefangenschaft im Würgegriff von diskursanalytischer Sinnskepsis, Dekonstruktion und Dissemination, nach dem Irren durch die Wüsten der semantischen Fata Morgana, nach dem Frustrationsschock einer Substanzsuche im Umgang mit – insbesondere literarischen – Texten, die bezüglich dessen, was da angeblich sich zu verstehen geben sollte, nur noch als tantalische Entzugserfahrung sich zu bewahrheiten hatte, scheint nunmehr – nach semantischem *cold turkey* – erneut eine gewisse (negativ-) hermeneutische Unbeschwertheit angesagt. Es darf jetzt, endlich, wieder verstanden werden, nämlich: Es darf *nicht*verstanden werden.

I

Dahinter bzw. durch dieses Phänomen hindurch könnte sich möglicherweise, wiewohl unausgesprochen, ein Leitgedanke – vielleicht auch ein Ideologem – verlautbaren, dem hier zunächst einige Überlegungen gewidmet werden sollen. Dem Gedanken nämlich, es geschehe demjenigen – dem Wesen, dem Gegenstand, dem Zeichengeber – dem man sich da hermeneutisch zuwendet, in der Absicht nämlich, es verstehen zu wollen, oder, neuerdings, zuwendet im respektvoll distanzierenden Eingeständnis, es in seiner Singularität, seiner ›wahren‹ Bedeutung ohnehin nicht oder zumindest niemals restlos verstehen zu können, es geschehe diesem so – verstehend, nichtverstehend – Ausgezeichneten tendenziell, absichtsmäßig jedenfalls, etwas geradezu Ideales: *Gerech*-

tigkeit. Dem angeblich Verstandenen wie demjenigen, was in seiner Nichtverstehbarkeit belassen ›für sich‹ stehen bleibt, ihm möchte das Verstehen, und zwar im Selbstverstehen des Verstehenden und seines Negativkorrelats, an seinem Ende jedenfalls stets *gerecht geworden* sein. Dieser letztlich metaphysische Horizont des hermeneutischen Interesses fällt am deutlichsten auf in allen Spielarten von Interkulturalitätsdebatten, gilt aber keineswegs bloß dort: Jener Hermes, der da beim Verstehen die Botschaft überbringen soll vom Andern zum Einen – die Antwort nämlich auf die Frage: ›Was willst du mir bedeuten?‹ –, erfüllt, an seinem Auftrag gemessen, die Funktion eines *postillon d'amour*, auch und gerade dann, wenn die Replik des ›Gegenstandes‹ an denjenigen, der da ein ›Sich-zu-Verstehengeben‹ einfordert oder erbittet, aufs schlichte Nein, aufs ›Nicht-‹ sich zu beschränken scheint.[01]

Allein, diese hermeneutische Grundabsicht, der Sache des Verstehens gerecht werden zu sollen, und zwar wie auch immer, täuscht möglicherweise über einige Voraussetzungen des Verstehens hinweg, die dieses, und zwar selbst noch in seiner Negativvariante, nach einigen Seiten hin etwas problematisch werden lassen. Stets nämlich droht übersehen zu werden, dass es sich beim (Nicht)Verstehen keineswegs um ein Verhältnis zweier feststehender Entitäten handelt, sondern dass es hierbei um eine Relation zweier Funktionen geht, die selber durch dieses verstehende Ins-Verhältnis-Setzen von ›Etwas‹ überhaupt erst *generiert* werden: Verstehendes und Zu-Verstehendes sind dem Verstehen selbst keineswegs vorgängig, sondern resultieren aus ihm, und insofern ›gibt‹ es zunächst einmal tatsächlich nichts zu verstehen, nichts nicht zu verstehen. Zwei Fragen sollen in diesem Zusammenhang zunächst bedacht werden: Was impliziert es für das Verstehen, wenn der *Gegenstand*, mit dem sich zu befassen es vermeint, selber das Resultat dieses Sich-Befassens ist? Und: Was implizierte in diesem Kontext das (konsequenterweise unumgängliche) hermeneutische Unterfangen eines *Verstehens des Verstehens* für dieses selbst?

Bei letzterem zu beginnen, kann vielleicht auch heißen, sich zugleich kurz bei der Frage der »Kultur«-Definition(en) aufzuhalten: Wenn »Kultur« als solche nämlich eo ipso das Problem des Verstehens – inklusive dessen Negativkorrelat – *immer* schon einschlösse, dann wäre inter-, intra- und transkulturelles Verstehen selber auch immer schon beteiligt an einem Verstehen des Verstehens. Jedoch: Geht man in etwa einig, dass, mit Homi Bhabha, Kultur als »a signifying or symbolic activity«[02] zugleich einigermaßen unumgänglicher-

01 —— Ein – beliebig gewähltes – Beispiel hierfür, aus einem Buch, das im übrigen selber auch einer sehr avancierten und kritischen Hermeneutik durchaus verpflichtet ist: Reinhold Görling, *Heterotopia: Lektüren einer interkulturellen Literaturwissenschaft*, München 1997. Görling stellt sich in seiner Einleitung zum Problem einer alteritären Hermeneutik, die folgende Frage: »Woher nehme ich meine Kriterien, meine Sensibilität, meine Wahrnehmungsfähigkeit gegenüber fremden Kulturen, ihren Menschen, ihren Produkten?« (ebd., S. 11). Mit der »Sensibilität« und der »Wahrnehmung« werden dabei Instanzen angesprochen, die semantisch ganz deutlich in den Verstehensbereich dieses ›Gerechtwerdens‹ gehören.
02 —— Homi K. Bhabha, »The Third Space«, in: J. Rutherford (Hg.), *Identity: Community, Culture, Difference*, London 1990, S. 207–221, hier: S. 210.

weise auch stets wiederum ein Darstellen, ein »signifying« dieser »signifying activity« selber ist, dann folgt daraus ziemlich unvermeidlich, dass dasjenige, was Kultur zu ›verstehen‹ gäbe – wenn anders sie es eben tatsächlich *gäbe* –, stets vor allem auch ein je bestimmtes Verstehensverständnis wäre, und damit genau dasjenige, was, hermeneutisch gesehen, unverzichtbare *Voraussetzung* zu sein hätte für jede Möglichkeit des Verstanden- oder auch des Nichtverstandenwerdens dieser Kultur selber. Kultur, daran führt dann wohl kein Weg vorbei, bringt nichts zum Verstehen, bringt nichts zum Nichtverstehen, was nicht zuvor den Weg gegangen ist durch das Verstehensverständnis dessen, der sie als Kultur (an)erkannt, als Kultur verstanden, sie als jene signifizierende Praxis – denn, ganz krude gesagt: ein Ungelesenes bedeutet nichts – also allererst *konstituiert* hat, als die sie dann anschließend immer schon (nicht)verstehbar gewesen sein soll.[03]

Der Irrtum eines ziemlich geläufigen Verstehensverständnisses, auf den das genannte Beispiel der »Kultur« verwiese, läge also in gewisser Weise bereits in der sprachlichen Konvention selber begründet, welche ständig davon reden lässt, es gäbe da ›etwas‹ zu verstehen, etwas nämlich, das nun seinerseits gerade nicht Teil wäre des Verstehensprozesses, sondern ganz unabhängiger Gegenstand von diesem, ihm vorgängig und als solch Vorgängiges abgeschlossen und unveränderbar: Ich beziehe mich hier auf eine Feststellung Werner Hamachers, die bezüglich des fraglichen Objekt-Status eines hermeneutisch Verfügbaren auf die strukturell bedingte, unvermeidliche Verknüpfung von Verstehen und zu Verstehendem insistiert: »Die Sache, auf die sich das Verstehen bezieht, mag auch ohne es existieren, doch als Sache des Verstehens ist sie schon die vom Verstehen affizierte und bliebe als solche unverstanden, solange nicht auch ihr Verstehen verstanden würde.«[04] Genau um diese Pointe geht es: Freilich sollte niemand ernstlich – in einer Bewegung, die man als eine solipsistische Kehre der Hermeneutik umschreiben könnte – behaupten wollen, es gebe überhaupt kein dem Verstehen Vorgängiges, im Sinne eines bestehenden Zeichengefüges, eines tatsächlich vorliegenden Textes – oder auch eines ›Textes‹ im Sinne einer textähnlichen semantischen Konstellation –, bloß: Ein solcher Gegenstand ist eben genau so lange kein Träger eines Bedeutens, wie er nicht »Sache des Verstehens« wird; und kaum ist er es geworden, hier zeigt

03 —— Das markiert eine feine, aber eben möglicherweise nicht ganz unbedeutende Differenz gegenüber einer ziemlich verbreiteten Kulturhermeneutik. Wenn, um nochmals Görling zu zitieren, gesagt wird, »Kultur« beginne »dort, wo es mehr als eine Möglichkeit der Interpretation, des *Verstehens* [Hervorhebung D.M.N.], der Reaktion auf ein Zeichen, eine Situation, einen Kontext gibt« (Görling [wie Anm. 1], S. 33), dann impliziert dies eben, dass das »Zeichen« immer schon vorläge; vielleicht aber – zumindest soll das hier erwogen werden – ist ja genau die Konstituierung von ›etwas‹ als Zeichen bereits ein versteckter kultureller Akt, ja vielleicht sogar der essentiellste Ausgangsprozess eines kulturellen ›Verstehens‹ überhaupt, weil er, als verdeckte Operation, den ›Gegenstand‹ der alteritären Hermeneutik allererst generiert.
04 —— Werner Hamacher, *Entferntes Verstehen: Studien zu Philosophie und Literatur von Kant bis Celan,* Frankfurt am Main 1998, S. 7. Unausgesprochenerweise geht es vielleicht auch bei Hamacher letztlich um jenes Sprachproblem, das ich im folgenden gleich ansprechen werde: Die paradoxe Stellung von Signifikant und Signifikat bezüglich des Wortes »Verstehen«, das eben seinem Bedeuten nach mit »stehen« geradezu überhaupt nichts gemein hat.

sich die Zeitstruktur des Verstehens in der Figur des *hysteron proteron,* wird er immer schon Element jenes Verstehens gewesen sein, durch das er überhaupt als bedeutend – etwas bedeutend oder eben auch nichts bedeutend – begegnen kann.

Jedes Insistieren auf die *Vor*gängigkeit eines Bedeutenden, im Sinne einer semantischen Entität, die ihrem je so oder eben ganz anders gearteten Gelesenwerden enthoben wäre, handelt sich ein unhintergehbares Problem ein: Genau dasjenige, was eine Aussage – um den Paradefall eines allgemein anerkannten Verstehensmodus anzufügen – zu verstehen gäbe, wäre dann nämlich eben gerade kein Ausgesagtes, sondern Vorgesagtes, reines *apodictum.* Nur: Auch wer nun hieraus die einigermaßen simple Behauptung ableiten möchte, es sei also das Verstehen *unmöglich* – oder es sei das Verstehen als hermeneutische Konzeption notwendigerweise paradox, oder aporetisch, oder oxymoral strukturiert –, löst nicht das Verstehensproblem, sondern macht sich immer noch zum Teil von ihm. Denn genau dieser Schluss, und die ihm inhärente Eineindeutigkeit, mit der er verstanden werden will, setzt voraus, das Verstehen seinerseits selber verstanden zu haben, abschließend, objektiv, ein für allemal. Was so vermeintlich zum Verständnis gelangt aber, das Verstehen, – systemische Tücke seiner Struktur –, steht zu seinem eigenen Verstandenwerden *nie* im Verhältnis des *Objekts*: Ein Verstehen und ein zu Verstehendes sind ihrerseits nur als relationales Ereignis zu begreifen, als Prozess ohne festen Ort und ohne festsetzbaren Zeitpunkt. Denn dasjenige, was da zum Verstehen kommen sollte, es verändert sich in diesem seinem Verstandenwerden (oder dem entsprechenden ›Nicht-‹) fortlaufend, unaufhaltsam, und wäre damit, als Verstandenes niemals dasjenige, als welches es sich vormals zu verstehen gegeben haben soll: Genau das Verstandene – oder das Nichtverstandene, was hinsichtlich des hier angesprochenen Problems auf eines hinausläuft[05] – ist nie dieses, nie es selbst, sondern ein aus seinem *Ver*standenwerden überhaupt erst *Ent*standenes. Das Verstandene ist hinsichtlich eines zu Verstehenden immer ein Anderes, immer ein diesem Heteronomes: Die Relation von Verstandenem und zu Verstehendem ist mithin nichts anderes als ein rhetorisch bestimmtes Verhältnis, indem sie sich als *metonymische* Verschiebung erweist.

Das Verstehen aber derart verstanden zu haben, dass die aus ihm resultierende, ihm also zeitlich nachträgliche, sprachliche *Fest*stellung seiner Unmöglichkeit selber ihrerseits überhaupt möglich würde – die Aussage also: ›Verstehen ist unmöglich‹ –, implizierte ebenso zwingend, dass es ein Verstehen *vor* diesem Verstehen gäbe, dass also Verstehen, nach der unhintergehbaren Maßgabe seiner Selbstapplikabilität, stets ein Vor-Verstehen wäre: Die Aussage, Verstehen sei unmöglich, ist ihrerseits möglich nur als blankes *Vorurteil.* Verstehen und zu Verstehendes sind in ihrem Zusammenwirken damit weder zu verstehen noch nicht zu verstehen, vielmehr: Ein mögliches und tatsächliches Verstehen des Verstehens erweist sich in aller Konsequenz als das Ver-

05 —— Ich verzichte im folgenden darauf, die Negation stets noch explizit zusätzlich anzugeben: Dass dort, wo von »Verstehen« die Rede ist, das »Nichtverstehen« stets mitzunennen wäre, müsste aus dem bislang Entwickelten hoffentlich hervorgehen.

schieben oder das Ver*stellen* des Ver*stehens,* als ein unsistierbares *Übertragen* des Verstehens also.

II

Verstehensverstehen als Verschieben oder, um damit in aller Deutlichkeit auf seine Analogie zur Rhetorik hinzuweisen, als Übertragen. Hier nun kommt – nicht ganz unversehens – die Funktion des Literarischen insofern essentiell ins Spiel, als dass Literatur stets und immer auch ein Verhandeln der Frage impliziert, wie sie selber ihrer Darstellungsaufgabe nachkommt. Zum Wesen des Literarischen gehört konstitutiv das schreibende Sich-Befassen mit dem, was den Text zu dem werden lässt, als was er dem Leser begegnet, oder anders gesagt: Das hermeneutische Problem ist ganz offensichtlich einer der absolut zentralen Gegenstände des Literarischen selbst, wie es Friedrich Schlegel im Traktat »Über die Unverständlichkeit« in die rhetorische Frage kleidet, »was […] wohl von allem, was sich auf die Mitteilung der Ideen bezieht, anziehender sein [kann], als die Frage, ob sie überhaupt möglich sei.«[06] – Ich komme auf diesen Aspekt unten, anhand von Schillers ästhetischer Problemstellung zurück, möchte allerdings hier zuerst noch von der Seite des literarischen Textes her der Frage nach der Unvorgängigkeit des literarischen Mitteilens nachgehen. Ein besonders herausragendes Stück Sprachkunst soll hiefür als Beispiel dienen:

Friedrich Hölderlins Gedicht »Friedensfeier« gilt in absolut kanonischer Weise als ein Text, der sich um die ›Gerechtigkeit‹ des gegenseitigen Verstehens bemüht: Der »Friede«, von dem er spricht, soll, geläufigem Verstehen zufolge, nicht bloß einen Zustand der *pax aeterna* zwischen Menschen beschreiben, sondern zugleich auch den hermeneutischen Horizont abstecken, vor dem das Kunstwerk selber gelesen werden will. Vielleicht trifft dies ja auch tatsächlich zu, und zwar in bedeutend konsequenterer Weise womöglich, als zunächst vermutbar schiene: Den Frieden als Verstehen des Friedenstextes nicht ›fatal‹ herzustellen, ihn sprachlich nicht zu implementieren, sondern ihn entstehen, ihn als Lektüreeffekt sich ›bilden‹ zu lassen, so ließe sich jener literarische Verstehensdiskurs beschreiben, als der das Gedicht hier aufgenommen werden soll. Der Text nämlich ist eben – auch – lesbar als ein kontinuierliches Wegschreiben von Oppositionen, unter gleichzeitiger Figurierung eines Lesens, ohne dessen versöhnliche, jederzeit neue und produktive Teilhabe an der Bedeutungsbildung nichts entstehen kann. Der Text praktiziert jene »Friedensfeier«, *von* der zu sprechen er bloß scheint, als eine Auflösung binärer Ordnungen und Hierarchien, bis hinein in diejenige der eigenen Kontinuität, indem er sich selbst als seine Bedeutungen – als genau dasjenige also, was er denn zu verstehen geben könnte – zu etwas umschreibt, was er stets erst als gelesenes Geschriebenes gewesen sein wird: »Friedensfeier« schreibt sich von

06 —— *Kritische Friedrich-Schlegel-Ausgabe,* hg. von Hans Eichner, Band 2, München / Paderborn / Wien 1967, S. 363.

der Zeitstruktur der diesem Text inhärenten Außenlektüre als Friedensschluss von Schreiben und Lesen im gemeinsamen, je sich übertragenden Generieren von Bedeutungen:

»Ich bitte dieses Blatt nur gutmüthig zu lesen. So wird es sicher nicht unfaßlich, noch weniger anstößig sein«[07], so lautet der erste, in Prosa verfasste Satz des Gedichtes, in dem durch die Hölderlin-Philologie so betitelten ›Vorspruch‹, den die Forschung gerne vom ›eigentlichen‹ Kunstwerk abtrennt: »Gutmüthig« ist dabei jener Ausdruck, der dazu verführen mag, die kurze Einleitung in Prosa als eine traditionelle *captatio benevolentiae,* eine Werbung um die Lesergunst abzutun. Das kleine Wort »so« jedoch ist es, das, indem es zwischen den beiden ersten Sätzen eine Kausalverbindung schafft, diese erste Bedeutung unterminiert und den Leser in eine ganz andere Position als die eines gnädig zu stimmenden *Rezipienten* versetzt. Es genügt dabei, die Worte »lesen« – »so« – »wird [...] sein« in der gegebenen Verbindung zu sehen, damit alleine durch diese Anordnung des Sprachmaterials offensichtlich wird: Dieser Text, diese »Friedensfeier«, sie »wird« immer genau dasjenige gewesen »sein«, als was sie die Lektüre gebildet haben wird. Autor und Leser, vordergründig Subjekt und Adressat dieses ›Friedens‹ stehen in einer gegenseitigen Bedingtheit, deren stets von neuem zu bewährendes »gutmüthiges« Funktionieren alleine das Gelingen des Friedens-Textes verbürgt. Der ›Vorspruch‹, so wird man erkennen am Ende des Gedichtes, der ›Vorspruch‹ als Anfang ist zugleich das Ende, ist dasjenige, was vom Schluss aus neu zu lesen ist, als eine Erkenntnis, die den Weg »gutmüthigen« Lesens immer erst neu gegangen sein muss.

Dass die abendländische Literatur sich quer durch die Zeiten und Gattungen stets und ziemlich explizit mit Verstehens- und, vor allen Dingen, Missverstehensfragen befasst hat, ist ein philologischer Gemeinplatz;[08] um ihn geht es hier allerdings keineswegs, und schon gar nicht um ein allfälliges ›Motiv‹ des Verstehens in Texten – die Vorstellung eines solchen als diejenige eines literarischen Gegenstandes, der sich vom ›Wie‹ seiner textuellen Erscheinungsweise und dem Prozess seines Gelesenwerdens noch klar trennen ließe, müsste nach dem bislang Gesagten ohnedies ziemlich hinfällig geworden sein. Die Vermutung, dass, wer im Zusammenhang des Literarischen nach einem zu Verstehenden als der ›Bedeutung‹ eines Textes fragt, diese faktisch als präsent, als am Zeichen gesichert und von ihm separierbar immer schon voraussetzen muss und damit seinem verstehenden Lesen etwas zugrundelegt, was durch den Text selber vielleicht gerade nicht bestätigt werden wird, ist nicht einfach dekonstruktiver Offenbarungseid, und sie ist auch keineswegs dadurch widerlegt, dass sie uns möglicherweise nicht besonders gefällt, weil sie unseren Hunger nach Sinn ungestillt lässt: Nicht alles was als Zumutung wahrgenom-

07 —— Friedrich Hölderlin, *Sämtliche Werke,* hg. von D. E. Sattler, Band 7, Frankfurt am Main 2000, S. 203.

08 —— Dabei ist das Problem des spezifisch *interkulturellen* Verstehens bloß ein – allerdings insbesondere für die Literatur des 19. Jahrhunderts sehr prominenter – Sonderfall (vgl. dazu Horst Turk, »Kulturkonflikte im Spiegel der Literatur?«, in: *Arcadia* 31 (1996), S. 4-26, hier: S. 13 f.).

men wird, ist deswegen auch schon falsch. So müssen zu einem kritischen Verstehen des Verstehens einige Sachverhalte wiederholt werden, die nicht bloß dadurch erledigt sind, dass man sie als die altbekannten *dekonstruktiven basics* – der Ausdruck ist bewusst widersprüchlich gewählt – denunziert: Ein Zeichen bedeutet – sofern denn seine Funktion die ist, ›etwas‹ zu bedeuten – stets etwas, was es selber nicht ist: Das Bezeichnete hat im Zeichen *keine Realpräsenz*, sondern bloß eine *vorgestellte*, übertragene *Präsenz*, eine ›Präsenz‹ nämlich, die nur über die Vorstellung einer das Zeichen *als* Zeichen dekodierenden Instanz zustande kommt. Jedes Zeichen stellt also ein *Doppeltes* dar: Es stellt etwas dar, was es nicht ist, verschafft diesem ›Etwas‹ als sein es Übertragendes eine vorgetäuschte *Präsenz*. Und genau damit stellt es zugleich stets dar, dass das Dargestellte selber eben nicht da ist, sondern bloß übertragen erfassbar: Durch die Schein-Präsenz, die das Zeichen ermöglicht, zeigt es als das Repräsentierende gerade die *Absenz* des Repräsentierten.

III

Man kann, in Hinsicht auf die hier zu bedenkende Verstehensfrage, auch sagen: Jedes Zeichen verstellt notgedrungen den Blick genau auf dasjenige, wofür's angeblich stehen soll, wie dies vielleicht, als das literarische Problem schlechthin, niemand deutlicher ausgemacht hat als Friedrich Schiller, im Rahmen seiner sprachkritischen Ästhetik, die in ihrer Tendenz, einen Sachverhalt zu beklagen, aus dessen Unhintergehbarkeit sie sich überhaupt nährt, zugleich selber Anschaulichkeit erlangt für das Glücken jenes Verstehensverlagerns, von dem als einem Zwang sie zunächst zu sprechen scheint. Im *Kallias*-Brief vom 28. Februar 1793 an Körner heißt es:

»Das Medium des Dichters sind *Worte*; also abstrakte Zeichen für Arten und Gattungen, niemals für Individuen [...] Die Sache und ihr Wortausdruck sind bloß zufällig und willkürlich [...] Das darzustellende Objekt muss also, ehe es vor die Einbildungskraft gebracht und in Anschauung verwandelt wird, durch das abstrakte Gebiet der Begriffe *einen sehr weiten Umweg gehen,* auf welchem es viel von seiner Lebendigkeit (sinnlicher Kraft) verliert [...].«[09] Was sich zu verstehen gäbe, als Wort und durch dieses, wäre damit allerdings die völlige Kontingenz dieses je bestimmten Sich-zuverstehen-Gebens selber, das vermittelt, dass es genau so, aber auch völlig anders oder gar nicht würde stattgefunden haben können. Jener »sehr weite Umweg«, den das Mitzuteilende Schiller zufolge in jeder sprachlichen Mitteilung zu gehen hat, ist die unvermeidliche Digression, die den Gegenstand seiner »Freiheit«[10] beraubt, indem sie den direkten Blick auf ihn *verstellt,* und zwar im doppelten Wortsinn: ihn zumacht und ihn verschiebt.

09 —— Friedrich Schiller, *Kallias oder Über die Schönheit,* in: *Sämtliche Werke,* hg. von Gerhard Fricke und Herbert G. Göpfert, Band V, München 1959, S. 431 f.
10 —— »Die Freiheit«, heißt es ebd., S. 402, könne man folgerichtig »nur denken und nie erkennen«.

Das Problem der Unvorgängigkeit jedes zu Verstehenden, der Unvorgängigkeit also auch jedwelchen ›Sinnes‹, die eben zugleich eine Unvordenklichkeit sein muss, weil das Verstehen und das Denken einer Sache in dieser Hinsicht eins sind: Genau dieses Problem findet sich bei Schiller als dasjenige von Medium und Gegenstand reflektiert. Seine Ästhetik, die sich bekanntlich, auf einer, wenn man so will: ersten oder exoterischen Ebene, mit der Tatsache befasst, dass der Gegenstand, wo er sich dargestellt findet, niemals dasjenige mehr ist, als was er sich darzustellen gab, ist so gesehen möglicherweise nichts anderes als eine groß angelegte Allegorie des Verstehensproblems, und zwar unter der Signatur der »Freiheit«. Eine Allegorie, die Bezeichnung ist hier ganz bewusst gewählt, welche sich, indem sie ihrem darstellungsspezifischen Auftrag folgend notwendig aufs Ideale zielen muss, auch als die Umkehrung einer Formel nennen ließe, die in der Rezeptionsgeschichte selbstverständlicher Schillerscher ›Sinnangebote‹ annähernd den Status eines Kalauers hat: »Die Idee der Freiheit«. Diese allegorische Umkehrung würde dann lauten müssen: ›Die Freiheit der Idee bei Schiller‹.

Das Problem der »Freiheit«, der »Freiheit« dessen nämlich, was durch den Text zum Verständnis gebracht werden sollte, scheint sich durch Schillers Schreiben allererst als das prekäre Verhältnis von Idee und praktischer Realisierbarkeit dieser Idee zu präsentieren; dabei sollte allerdings nicht übersehen werden, dass die *Darstellung* dieses Verhältnisses selber, als die Vertextung einer Relation von Transzendenz (Idee) und Immanenz (Praxis), ein für Schillers Denken absolut essentielles Freiheits*problem* ihrerseits erst deutlich macht. Dies aus mehreren Gründen: Immanenz/Transzendenz – hier: Die bloße Denkbarkeit der Idee einer absoluten Selbstbestimmung auf der einen, die (Nicht)Praktikabilität ihrer Umsetzung in konkrete Tat auf der anderen Seite – stehen im Verhältnis der »*Heteronomie*«, und das heißt bei Schiller immer: Der gegenseitig bedingten *Un*freiheit. Wo die Freiheit »Idee« ist, *ist* sie nicht (nicht dargestellt, d.h. nicht lesbar, nicht vorstellbar); wo die Idee der Freiheit materialisiert ist, und zwar auch und gerade ›bloß‹ als Kunstwerk, ist sie nicht (mehr) »*Freiheit*«[11], und damit auch nicht mehr als diese zu verstehen.

Dieser Sachverhalt einer letztlichen *Nichtdarstellbarkeit* – und das heißt unwiderruflich auch: der *Nichtverstehbarkeit*[12] – von Freiheit *als* Freiheit belastet jede Darstellungsform, jede Kunst: Wo immer sie sich vermeintlich dargestellt findet, ist sie nicht mehr, was sie sein sollte, sondern ist sie konkreter, exemplarisch gemeinter, aber eben immer kontingenter, gewissermaßen willkürlicher, ›unfreier‹ Einzelfall. Und insofern könnte man von Schiller her mit Fug sagen: *Jedes* Kunstwerk, und zwar vollkommen unabhängig davon,

11 —— Ich beziehe mich hier und im folgenden der Bündigkeit halber auf ein für dieses Problem ganz besonders relevantes Textkorpus, die *Kallias*-Briefe an Körner. Es geht dabei allerdings um eine Problemstellung, die meines Erachtens absolut grundlegend ist für Schillers Ästhetik insgesamt, und damit – soweit sich seine Sprachkunst tatsächlich als seiner Ästhetik verpflichtet verstehen lässt, worüber im Einzelfall zu diskutieren bliebe – konstitutiv für sein Schreiben schlechthin.

12 —— Und – es sei nochmals hervorgehoben – der Nicht-Nichtverstehbarkeit zugleich.

womit es sich befasst oder sich zu befassen scheint, *ist* auch die Darstellung des Verstehensproblems als Freiheitsproblem. Und zwar indem es den Blick auf jene Idee, der es – möglicherweise, auch hier wäre weiterzudenken, unter dem Stichwort »Stofftrieb« – sein Gewordensein verdankt, gerade *verstellt*. Die Idee, als dasjenige, was das Kunstwerk zu *sein hätte,* findet sich unwiederbringlich durchkreuzt, in demjenigen, was es *ist*, das beendete »Werk« eben, als das es uns, fertig und damit jeder Freiheit des Werdens – läge diese denn nicht im textgenerierenden Lesen – enthoben, überhaupt vorliegt. Wo das Kunstwerk beendet ist, wäre es nach Schiller allenfalls »Form«[13] der Freiheit aber niemals selber frei; wo es noch Prozess wäre, ist es »Stoff« der Freiheit, doch diese ihrerseits fände sich nicht dargestellt, genau so lange wie keine abgeschlossene Darstellungsform vorliegt.

Dies macht es allerdings nun reichlich problematisch, überhaupt noch von so etwas wie einem »Motiv der Freiheit« oder von Ähnlichem in Schillers Werken – oder womöglich in Literatur schlechthin? – zu sprechen: Was zum exzerpierbaren Motiv – oder Gegenstand oder Thema – geronnen wäre, das ist gemäß Schillers eigenem, in dieser Hinsicht absolut rigorosem Anspruch niemals mehr als die verstehbare Darstellung einer Idee zu verstehen, sondern höchstens noch als die Darstellung der Nichtdarstellbarkeit der Idee des Verstehens, wie sich dies am deutlichsten bei der »Freiheit« zeigt. Ein allfälliges »Motiv der Freiheit« wäre, als Veranschaulichung der Anbindung einer Idee an einen je bestimmten Zeichenträger – metaphorisch gesprochen: als die Einkerkerung der Freiheit ins ›Gefängnis‹ der Signifikanten –, als Schriftstück das Urteil, das durch das Kunstwerk jene Freiheit kassiert, von der es spricht, dadurch, dass es *von* ihr spricht, sie also zum Objekt degradiert.

Akzentuiert, und für den *Schrift*steller Schiller geradezu eine Existenzbedrohung verkörpernd, findet sich das verstehensspezifische Freiheitsproblem im Modus der menschlichen *Sprache*. Dies ist dadurch bedingt, dass Schiller, in Übereinstimmung mit den zeitgenössischen Semiotikmodellen, unterscheidet zwischen »natürlichen«, der darzustellenden Sache *ähnlichen* Zeichen, wie sie sich insbesondere für die bildende Kunst anböten, und »abstrakten«, in Bezug auf das durch sie Dargestellte *willkürlichen* Zeichen, wie sie (leider) in der Sprache vorlägen, und zwar ganz besonders ausgeprägt in der entlautlichten, der geschriebenen Sprache.[14] Das Aufgeschriebene, das macht das Schreiben bezüglich der Idee der Freiheit zu so etwas wie dem unumgänglichen Sündenfall der Kunst schlechthin, ist so unüberbrückbar von dem durch es Darzustellenden abgeschnitten, wie kein anderes durch Zeichen Markiertes: Nirgendwo, so ließe sich sagen, findet sich *Freiheit* so *unfrei*, so *willkürlich* und zufällig übertragen, so weit weg also von jener »Idee«, als welche alleine sie für Schiller sich überhaupt denken lässt, und das heißt: dem Verstehen entzogen, wie im arbiträren Medium der Sprache.

13 —— Vgl. insbesondere den 13. Brief zur *Ästhetischen Erziehung des Menschen,* Band V (wie Anm. 9), S. 606 ff. et passim.

14 —— *Kallias*, 28. Februar 1793: »Die Sache und ihr Wortausdruck sind bloß zufällig und willkürlich (wenige Fälle abgerechnet), bloß durch Übereinkunft miteinander verbunden« (*Kallias* [wie Anm. 9], S. 431).

Die Freiheit, von der wir gerne und mit Fug sagen, um sie zentriere sich alle Anstrengung von Schillers Schreiben, stellt sich damit, als das unhintergehbare Problem ihres eigenen Dargestelltwerdens, in der Struktur des Paradoxons: Gesagt, gezeigt, veranschaulicht, ist sie nicht, ist sie niemals dasjenige, was sie ihrem Sinne nach selber uneingeschränkt und vorbehaltlos zu sein hätte: Frei. Die »Idee der Freiheit« nun löst, auch und gerade für den vermeintlichen »Idealisten« Schiller, der sich hier im übrigen gleichermaßen unausgesprochen wie radikal von Kant trennt, dieses Problem gerade nicht, sie akzentuiert es vielmehr: Da sie *als* Idee nach Veranschaulichung verlangt – und jedes ›als‹ ist ein ›als ob‹, ist etwas also, das seinerseits immer nur vergleichsweise zu gewinnen wäre, über den Umweg von etwas, das es selbst nicht ist –, verlangt sie eo ipso nach der *Unfreiheit* einer Einbindung in eine bestimmte Signifikantenkette. So gesehen wäre gerade die sprachlich formulierte »Idee der Freiheit« zunächst nichts als die Negativreferenz dessen, wofür sie ihrer Bestimmung nach zu stehen hätte: Die Freiheit, welche – und dies ist für das hier zu Bedenkende absolut zentral – eben als dasjenige, was sie wäre, im Text nie vorhanden ist, als dasjenige hingegen, als das sie textuell erscheint, niemals zu verstehen, niemals nicht zu verstehen ist.

Wie nun kommt es, dass Schiller am Ende des *Kallias*-Traktates[15] hinsichtlich der alles bestimmenden Freiheit doch noch einen Triumph der Sprachkunst über die Unfreiheit der eigenen spezifischen Medialität verkünden darf: »Frei und siegend muß das Darzustellende aus dem Darstellenden hervorscheinen und trotz allen Fesseln der Sprache in seiner ganzen Wahrheit, Lebendigkeit und Persönlichkeit vor der Einbildungskraft dastehen.«[16] Die Möglichkeit, Freiheit doch noch ihrerseits frei darzustellen – die Konkretisierung dieser Möglichkeit setzt der Ästhetiker ineins mit dem Begriff der »Schönheit« – erwächst für die Dichtung gleichsam als Tugend aus der Not ihrer unvermeidbaren Sprachlichkeit, und das impliziert zunächst eben auch: ihrer Verstehensferne. Die Dichtung soll an der Sprache selber, als der Gegnerin der »Schönheit«, und letztere wäre identisch mit der grundsätzlichen Möglichkeit, Freiheit selber frei darzustellen, deren Überlegenheit erweisen, indem diese sich noch in dem ihr ›feindlichsten‹ Medium zu verwirklichen vermag. Die »Schönheit« der Dichtung bestünde damit programmatisch in der (Selbst)Überwindung der Sprachlichkeit von Sprache oder im Lösen des Sprachproblems durch sein vorbehaltloses sprachliches Aufgezeigtwerden, durch ein vorbehaltlos *poetologisches* Schreiben also. Die spezifische Freiheit der Dichtung wäre damit Resultat eines eigentlichen Münchhauseneffektes: Am Zopf der Sprache zöge sich der Sprachkünstler selber aus dem Sumpf der Sprachlichkeit.

15 —— Aber natürlich auch in den *Briefen über die ästhetische Erziehung des Menschen,* sowie, in allerdings etwas komplexerer Weise, anlässlich seiner Überlegungen zur Reflexion der Kategorie des »Erhabenen« in Kants *Kritik der Urteilskraft*.

16 —— *Kallias* (wie Anm. 9), S. 431. Ich verzichte hier darauf, die militärische Metaphorik, vermittels welcher Schiller das Verhältnis von Medium und Gegenstand rhetorisch einfasst, unter dem Gesichtspunkt der »Freiheit« zu bedenken, obwohl eine solche Reflexion in gewissem Sinne natürlich auf der Hand läge.

Allein, Schillers Freiheitsreflexion endet keineswegs als dialektische Salonmagie, wie allerdings ein genauerer Blick auf die oben zitierte Formulierung erst erweist: Mit der »Einbildungskraft« nämlich, »vor« der dieser ganze Darstellungsprozess – die Darstellung des Konfliktes von Freiheit und Darstellung nämlich – statthaben kann, erweitert sich die Dimension, innerhalb derer das Bedeuten des Kunstwerks gelingen oder misslingen kann, in einer entscheidenden Weise, von der auch und gerade die Freiheit keineswegs ausgenommen bleibt. Der Gedanke nämlich, dass der Text dort überhaupt erst *entsteht,* erst dort (ein)*gebildet* wird, wo er gelesen sich findet, dass also die lesende »Einbildungskraft« selber jene Instanz wäre, welche die Darstellung der Idee und diejenige ihrer Verstehbarkeit überhaupt erst generiert, und zwar naturgemäß stets neu und anders, dynamisiert das (vermeintliche) *Repräsentationskonzept* Schillers und führt zu einem hyperbolischen Zeichenmodell, dem nun »Freiheit« keineswegs mehr etwas Vorgängiges, Feststehendes sein kann, sondern vielmehr genau dasjenige, was im Wahrnehmen bzw. im Wahrgenommenwerden der Zeichen erst aufscheint: Als das Konstituens schlechthin nämlich der Möglichkeit eines Verstehenkönnens der Idee qua »Einbildungskraft« auf der Seite des ›Rezipienten‹, der allerdings unversehens gar kein solcher mehr ist. Diese Verlagerung bzw. generelle Dynamisierung des *Ortes,* an dem so etwas wie das Bedeuten stattfindet, gilt es möglicherweise bei der Lektüre und Diskussion von Schillers ästhetischer Praxis – und nicht bloß der seinigen – zu berücksichtigen.

Solange Kunst, dies scheint mir letztlich die Quintessenz von Schillers diesbezüglichen Überlegungen, ihre Bestimmung darin sähe, jene Freiheit, von der die Transzendentalphilosophie ihrerseits sprechen darf, bloß zu veranschaulichen, wäre sie ihrem Wesen nach tatsächlich nichts anderes als die Unmöglichkeitserklärung dessen, was sie zu materialisieren vortäuscht. Erst wenn sie das Freiheitsproblem als das ihr inhärente Poblem verhandelt, das Problem nämlich als die Unmöglichkeit ›über‹ Freiheit zu sprechen, wird sie dem Problem und damit, gemäß der Konsequenz von Schillers Reflexionen, sich selbst gerecht. Das Paradox der »Idee der Freiheit« als eines unfreien Gegenstandes seiner sprachlichen Darstellung löst sich damit in der Dynamisierung einer Figur, und zwar als die buchstäbliche ›Entwicklung‹ seiner selbst: Indem die Kunst sich, bezüglich jener Freiheit, *von* der sie sprechen soll, auf sich selber rückbezieht, hebelt sie dieses ›Von‹ als ihren (falschen) Objektbezug aus und *überschreitet* sich damit in dieser autoreflexiven Bewegung zugleich selber. Schillers Anstrengung zielt damit offenkundig auf eine Befreiung des ästhetischen Sprechens vom Diktat eines Gegenstandes, der diesem außerhalb oder vorgängig wäre: Das so konstituierte Kunstwerk aber würde, im Falle seines Gelingens, zur produktiven Allegorie dessen, was das stetig neue Werden dieser (Verstehens)Allegorie allererst ermöglicht: Die Freiheit, die Freiheit zu lesen zu geben.

IV

Ein Ereignis lässt sich weder in Text bannen, noch über Text verstehbar machen: Die Ausnahme bildet höchstens jenes ganz spezifische Ereignis vielleicht, zu dem der Text selber immer wieder neu *wird,* dadurch, dass er allererst zur Darstellung bringt, wie die Möglichkeiten seines Bedeutens, als diejenigen seines unbeendbaren Gelesenwerdens, auf keiner stabilen oder wie auch immer zu stabilisierenden Verstehenskonstellation basieren, sondern auf einer Relationalität von Text – Schrift *und* Stimme, ich komme darauf zurück – und Lektüre, die nur als unsistierbares Bilden[17] von Bedeutungen sich denken lässt. Wo Verstandenes *fest*stünde, unterscheidbar vom Signifikantenstrom, mit dem es unterwegs ist, wäre eines vorab immer schon falsch verstanden: Der Text.

Deswegen ist es möglicherweise auch nicht so ganz unproblematisch, das Verhältnis von Verstehen und Nichtverstehen als rhetorische Figur zu fassen, genauer: es in der Figur des Chiasmus zu hypostasieren, wie dies auch in einem der Beiträge dieses Bandes unternommen wird. Gerade der Chiasmus, als Wortfigur, fußt auf der *Vorstellung* einer unverrückbar feststehenden Struktur von Signifikanten, als einer absolut ausschließlichen Signifikationsbeziehung, auf einem Kreuz, das über seine Achsen nichts zu lesen gäbe als die endlos repetierte Aussage, jenem Feld der Bedeutungstäuschung, das seine vier Eckpunkte eingrenzen, sei lesend niemals zu entkommen: Diese Vorstellung ist es womöglich, welche die rhetorische Figur und insbesondere die des Chiasmus gerade für de Man so attraktiv werden ließ, zur Unterstützung seines Bestrebens, stets von neuem nachzuweisen, dass der Text kein sinnliches Ereignis sei, sondern referenzlose Schrift, und seiner Sinnmetaphorik nach genau so flach wie das Papier, auf dem er erscheine.

Dass aber gerade der Chiasmus sich im Prozess der Lektüre *defiguriert,* weil er nur als *Bewegung* des Bedeutens jenes Kreuzbild überhaupt erzeugt, auf das er als rhetorische Figur festgelegt ist, dass also Literatur selber die Möglichkeit ihres Verstandenwerdens als eine von ihr initiierte unaufhaltsame Verschiebung zu verstehen gibt, das erweist sich als Sache und als Sachverhalt des Lesens, wie hier gerafft und in rudimentärer Form an einem wundervollen Stück Sprachkunst zu zeigen bleibt:

Wünschelrute
Schläft ein Lied in allen Dingen,
Die da träumen fort und fort,
Und die Welt hebt an zu singen,
Triffst du nur das Zauberwort.[18]

Zu ›verstehen‹ gibt sich hier – in einer Weise, die ich als exemplarisch betrach-

[17] —— Das Wort »Bilden« ist hier ganz im Sinne von Goethes Umgang mit dem Begriff der »Bildung« gemeint, rekurriert aber vom Wortmaterial her auf den bereits zitierten Begriffsgebrauch der »Einbildung« innerhalb von Schillers Argumentation.
[18] —— Joseph von Eichendorff, *Gedichte,* hg. von Peter Horst Neumann in Zusammenarbeit mit Andreas Lorenczuk, Stuttgart 1997, S. 32.

ten möchte – ein sprachlicher Eigenkosmos, dessen ›Aussage‹ oder dessen ›Sinn‹ die Darstellung seines Lebendigwerdens durch die *stimmliche* Lektüre dieser Darstellung ist: Die Ähnlichkeit von »Lied« und »Zauberwort« braucht aufgrund ihrer Offensichtlichkeiten – beide Worte beziehen sich bedeutungsmäßig auf die gesprochene, artikulierte Sprache – kaum weiter ausgeführt zu werden; aber auch »Ding[...]« und »du« stehen eben in einer entsprechenden Relation: Lautlich, zum einen, durch den gemeinsamen Anfangskonsonanten, syntaktisch-semantisch, zum anderen, indem sie beide jeweils dem »Lied« bzw. dem »Wort« ihrer Verszeile einen ›Ort‹ zu geben scheinen.[19] Das Eine, indem es ein Lied »in« sich birgt, das Andere, indem es das »Zauberwort«, das insofern auch als entscheidend exponiert wird, als es ja zugleich das letzte Wort des Gedichtes ist, »triff[.]t«, es also genau an seinem ›Ort‹ – der eben *keiner* ist, sondern ein »W*ort*«, ein »fort« – auffindet und bezeichnet. Bemerkenswerterweise führt das Gedicht nun genau diese zwei Wortpaare als Chiasmus auf und figuriert durch sie damit sowohl Austauschbarkeit wie Unbeendbarkeit des Verhältnisses von »Ding[...]« und »du« in Bezug auf den möglichen Ort des »Zauberwort[s]«:

Lied [...] Dingen
 ✕
du [...] Zauberwort

In der Konsequenz der Figur ergibt sich also der ziemlich komplexe Sachverhalt, dass sowohl Ort und Urheber des entscheidenden sprachlichen ›Zaubers‹ wie dessen klangliche bzw. zeichenhafte Erscheinungsweise – als »Lied« bzw. »[...]wort« – unter sich je den Ort tauschen, als die Stelle ihres Erscheinens im Text: Der Ort des *Worts*, dies erweist die Lektüre zunächst, ist also offenbar ein zeitlich und ein räumlich nicht festzumachender, er ist im »Lied« und in den »Dingen«, und er ist zugleich nicht dort, sondern, mit dem entscheidenden Wort aus Vers 2, er ist »fort«. Als »[W]ort« ist der ›Ort‹ – er lässt sich nun kaum mehr ohne Anführungszeichen schreiben – ein Dazwischen von »Lied« und »Dingen«, ist er eine Relation des Bedeutens und keine fixe Entität: Der »[W]ort« metaphorisiert hier, anders gesagt, also haargenau die oben erörterte Struktur der Verstehbarkeit.

Man mag dem vielleicht entgegenhalten wollen, der ›Ort‹ des Wortes sei durchaus zu bezeichnen und genau einzugrenzen, und zwar als jene Stelle, die das Morphem innerhalb der Sequenz besetzt: Das Wort *ist* ja doch wohl dort, wo es geschrieben *steht*. Auf rein formaler Ebene scheint dies zwar zuzutreffen, nicht aber auf semantischer, nicht auf klanglicher.[20] Ohne an dieser Stelle

[19] —— Der Ausdruck »Ort« ist in dem gesamten Komplex hier keineswegs willkürlich gewählt: Vielmehr liegt er durch die Doppelung »*fort* und *fort*« und das im folgenden korrespondierende Reimwort »[.]*wort*« vom Gedicht her vollkommen auf der Hand.

[20] —— Und auch der Chiasmus resultiert nicht aus einer reinen Formalie, sondern ganz wesentlich aus der *semantischen* Korrespondenz, in diesem Falle derjenigen von »Lied«/»[.]wort« und »Ding[.]«/»[.]wort«. Man kann in diesem Sinne also gerade nicht sagen, dass die Figur

überhaupt auf eine sich anbietende Diskussion um Modellbegriffe wie Dissemination, Aufschub etc. eingehen zu müssen, lässt sich allein an der Klangäquivalenz konstatieren, dass das Gedicht keineswegs mit der Fiktion einer festgelegten, einer stehenden Bedeutung des Wortes operiert: Hier gilt es die semio-poetologische Dimension des Ausdrucks »Zauberwort« ernstzunehmen. Die Wortfolge »fort und fort« – unbestreitbarerweise die Formulierung einer nicht endenden Dislokation – ist es eben, die an ihrem Ende in der Funktion des Reimlautes für das später folgende Wort »[.]wort« dessen Position als Vers- und Gedichtende überhaupt erst klanglich legitimiert. Der ›Ort‹ des Wortes ist also – lautlich, nach den Regeln des »Lied[s]« nämlich, bestimmt – Resultante der Wortfolge »fort und fort«, die jede *Fest*legung einer Position auf höchst subtile Weise unterminiert: Der Ort von »[.]wort« ist gemäß der klanglichen Logik dieses Liedes ein »[f]ort«.

Mit der *Unabschließbarkeit* seiner Bedeutungsbildung, wie sie sich im Chiasmus[21] überraschenderweise zu lesen gibt, eröffnet das Gedicht damit das Feld der Wiederholung und der Bewegung als sein möglicherweise zentrales Problem: Repetition, wenn auch, wie zu betonen ist, gerade nicht als Wiederkehr des Gleichen, sondern als Rekurrenz im Sinne eines ›Auf-sich-selbst-Zurückkommens‹, bei dem genau dieses ›Selbst‹ in Bewegung gerät und der Setzung einer statischen Identität entgleitet. Ersichtlich wird dies nochmals an der bereits oben analysierten Figur, die sich im Text nämlich ein weiteres mal findet, und zwar als Relation von Klang- und Gegenstandsbereich in den Verszeilen 1 und 3:

Lied [...] Dingen
 ×
Welt [...] singen

»Lied« und »Dinge«, so erweist sich, erscheinen auf einer ersten semantischen Ebene zwar unterschieden, scheinen also in Differenz zu stehen – und zwar im räumlichen Sinne, indem eines »in« dem anderen sich befindet. Auf einer zweiten Ebene, in demjenigen, was die Figur als unbewegte Konstellation anzuzeigen schiene, wären »Lied« und »Dinge« allerdings wiederum nicht unterschieden, da sie sich, übersetzt in »Welt« und »singen«, bezüglich ihrer Position im Text als austauschbar erweisen: Die Differenz, die sich in den beiden unterschiedlichen Worten anzeigt, wäre mithin da und nicht da, die Differenz – die zugleich, in der Form einer besonders komplexen Ambiguität, eben gerade keine solche ist, da die Differentialität durch den Chiasmus als Äquivalenz ersichtlich wird – also erwiese an sich selber die Gleichzeitigkeit von Präsenz und Absenz, als das fort/da des sprachlichen Zeichens. Allein, genau hierbei

einfach da *ist*: Sie konstituiert sich vielmehr erst im Prozess ihres Gelesenwerdens und dieser wiederum impliziert notwendigerweise immer schon Stimmlichkeit.

21 —— Ich bleibe hier bei der klassischen Figurenterminologie, obwohl sich natürlich bereits unmissverständlich andeutet, dass die Vorstellung einer starren Kreuzstruktur nicht Bestand haben wird; es ist in der Tat das »fort und fort«, das hier als das diesbezügliche »Zauberwort« die figurale Struktur des Textes überaus un*ort*entlich gestaltet.

bleibt der Text nicht stehen: Am Kreuzpunkt dessen, was sich zunächst täuschend als starre Axialbeziehung zu sehen gibt, steht ja nun eben keineswegs nichts geschrieben, so wie dies bei zwei aufeinander folgenden Verszeilen der Fall wäre.

Sondern – indem diese (vermeintliche) Figur eine ihr auf den ersten flüchtigen Blick gar nicht zugehörige, eine von ihr nicht betroffene Verszeile einschließt – es steht Text, es steht, genauer, ein Wort, und dieses Wort ist nicht irgendeines, sondern ein bares »Zauberwort«: »fort« nämlich heißt es genau im Zentrum dieses Kreuzes, das aber nun genau dieser seiner ›Mitte‹ wegen ›Kreuz‹ bloß noch gewesen sein wird.

> Schläft ein _Lied_ in allen _Dingen_,
> Die da träumen _fort_ und fort,
> Und die _Welt_ hebt an zu _singen_,
> [...]

Das Wort »fort« also ist dasjenige sprachliche Zeichen, das genau besehen die Verbindung zwischen den (scheinbaren) Achsen »Lied«/»singen« zum einen und »Welt«/»Dingen« zum andern aushebelt, bzw. sie als Bewegung ersichtlich werden lässt, rekurrent, rückläufig _und_ vorwärtstreibend, als genau jene Bewegung eben, die den Chiasmus in letzter Konsequenz sich _defigurieren_ lässt. Das Wörtchen »fort«, als eine seiner Bedeutung nach sich ständig verlagernde Mitte, dezentriert die »Welt«, von der das Gedicht spricht, die »Welt«, die es selber ist, und bringt die vermeintlich stummen Zeichenkonstellationen in ein ganz eigenes, ein eigentätiges ›Singen‹. Dies aber hat seine Konsequenzenzen für die nunmehr unstellbare Frage, wo denn das zu evozierende »[S]ingen« aufzufinden sei: Im »[.]wort« oder in den »Dingen«? – Die Klangstruktur des Gedichtes scheint die _Wünschelrute_ zunächst zum eindeutigen Klartext zu machen, durch die lautliche Übereinstimmung von »Dingen« und »singen«, die ja nicht bloßer Reim ist, sondern als Paronomasie die beiden Worte sogar in unmittelbarste Nähe führt. So scheint die Angelegenheit geklärt:

»Wort«/»fort« bildet das eine, »Dingen«/»singen« das andere Klangpaar. Die Kluft zwischen dem arbiträren Zeichen »Wort«, dessen Versprechen einer Präsenz des Gemeinten stets mit dem frustrierenden Fazit des – gleichsam höhnisch nachklingenden – »fort«! widerlegt, als Versprecher entlarvt wird, und dem artikulierten Laut als Gesang, der sich in den »Dingen«, die er darstellt, selber lautlich präsent, materiell aufgehoben erweist, mutet einmal mehr unüberbrückbar an. Und damit wäre dann wohl auch jedes Wünschen durch die _Wünschelrute_ widerlegt, bzw. jedes Einlösen des entsprechenden Wunsches nach einem Singen des »Worts« – im Wortlaut des Gedichtes: des entsprechenden »träumen[s]« der »Dinge« – vertagt auf den Sankt Nimmerleinstag des »fort und fort«. Doch steht andererseits vielleicht genau das letztere dafür, das eben auch hier kein Ende zu setzen, kein Abschluss zu finden ist, zumal mit einem solchen Ende gerade der »Zauber[.]« jenes Wortes, das als »Zauberwort« das letzte des Textes ist, ein für allemal hermetisch verschlossen zu bleiben hätte, als ein verzweifelt behauptetes Geheimnis der Sprache, von dem

nicht mehr sich sagen ließe, als dass es hoffnungsvollerweise sein *müsste*. Vielleicht muss das letzte Wort des Textes ja nicht sein letztes gewesen sein: Denn das *letzte* Wort entortet sich selber gemäß jenem »fort«, das es *ist,* es steht mithin nicht am Ende, sondern »fort« von diesem, im Zentrum, und entfaltet dort sein dislokatives Potential. Dadurch, dass es die Figur, welche das ganze Gedicht als eine Frage nach dem Ort des Singens zwischen Wort und Ding auszuspannen scheint, als deren Zentrum semantisch instabil werden lässt, sie in Bewegung versetzt, wird die Frage selber unversehens hinfällig: Das »fort« entzieht sowohl dem Wort wie den Dingen ihren Ort, stiftet seine U*nort*nung also auch im Verhältnis von Zeichen und Gegenstand. Das »Zauberwort« enthüllt sich also – mit Blick auf das ganze Gedicht, dessen letztes Wort es seiner Stellung nach wäre – in der Rede, die es herleitet, als deren bewegte, bewegende Mitte: »fort und fort«.[22]

Literatur gestaltet ihre Verstehbarkeit unordentlich, unortentlich: Daraus eine Ordnung, eine andere nämlich, zu entwickeln fürs Verstehen überhaupt, wäre jetzt nochmals ein anderes Lied; verschoben, für diesmal.

[22] —— Dass sich mit dem Wort »fort« in Eichendorffs Lyrik ganz essentiell die Vorstellung eines unbeendbaren, selbsttätigen Wirkens der Sprache verbindet, wird an ganz anderer Stelle, in dem Gedicht *So oder so,* geradezu überdeutlich, und zwar erneut mit der Reimfolge »fort/Wort«: »So schreibt und treibt *sich's* [Hervorhebung D.M.N.] fort / Der Herr wird alles schlichten, / Verloren ist kein Wort.« (Gedichte [wie Anm. 16], S. 45).

MICHAEL DIERS

Lost in Translation oder Kannitverstan

EINIGE BEILÄUFIG ERLÄUTERTE SPIELARTEN
KULTURELLEN NICHT- UND MISSVERSTEHENS

»Ich verstehe die Welt nicht mehr.« ——
Tischlermeister Anton in Friedrich Hebbels
Trauerspiel »Maria Magdalene« (1843/44)

In stringenter Form lässt sich vermutlich nur aus philosophischer und pragmatisch vielleicht allein aus politischer Sicht über die Frage des Kultur/Nicht/Verstehens handeln. Aus sonstiger, fachwissenschaftlicher Perspektive zumal bieten sich, will man sich nicht aufs Glatteis des allzu Allgemeinen und Grundsätzlichen begeben, am ehesten konkrete Fälle eines gelingenden Scheiterns oder scheiternden Gelingens zur Betrachtung an. Nachfolgend demnach eine mehr oder weniger zufällige Auswahl aus dem Alltag eines lesenden, beobachtenden und recherchierenden Zeitgenossen.

SIGNAL

Der kürzeste Weg, einen Namen, ein Datum oder einen Sachverhalt aufzuklären, führt heutzutage ins Internet, das als eine Enzyklopädie alles Wissenswerten unter Einschluss alles Nebensächlichen, Fehlerhaften und Blödsinnigen fungiert. Im Fall der Wendung »Kultur Nicht Verstehen« liefert die Suchmaschine Google auf Anhieb eine aufschlussreiche erste Indexseite. Nicht nur ist dort unter dem Stichwort »Veranstaltungen« wie in selbstbezüglicher Wendung die hier im Hintergrund stehende Tagung gleichen Titels aufgeführt, sondern darüber hinaus auch eine Reihe von Satzfragmenten, die den üblichen, meist phrasenhaften Gebrauch dieser Wortfolge vor Augen stellen, wenn dort in zahlreichen Varianten jeweils vom Nichtverstehen eines »Dritten« die Rede ist. Dabei reicht der Horizont international von der US-amerikanischen bis zur tibetischen und europaweit von der abendländischen bis zur ostdeutschen sowie zu einer nicht näher spezifizierten »einheimischen« Kultur. Im Verständ-

Erweiterte Suche Einstellungen Sprachtools Suchtipps

Google™

"kultur nicht verstehen" [Google Suche]

Suche: ● Das Web ○ Seiten auf Deutsch ○ Seiten aus Deutschland

Web Bilder Groups Verzeichnis News

Das Web wurde nach "**kultur nicht verstehen**" durchsucht. Ergebnisse **1 - 10** von ungefähr **47**. Suchdauer: (

German STudies
... Moechten wir wissen, was fuer eine Kultur diese Sprache beeinflusst hat,
weil wir die **KULTUR nicht verstehen** (oder verstanden haben?). ...
www.mtholyoke.edu/courses/gdavis/ 325berlin/forum/messages/70.html - 5k - Im Cache - Ähnliche Seiten

Rheinischer Merkur / Lebensart / Bildung + Karriere
... Teil der spontanen Opposition hat nichts mit der Schule zu tun, sondern ist eine
Reaktion darauf, dass die amerikanischen Soldaten unsere **Kultur nicht verstehen** ...
www.merkur.de/aktuell/la/irak_033401.html - 45k - Im Cache - Ähnliche Seiten

Yunnan - die grüne Krone Chinas - Kultur und Menschen - Tibeter
... Tibetische Familie, Klosterdorf, Man kann die tibetische **Kultur nicht
verstehen**, wenn man sich nicht mit ihrer Religion auseinandersetzt. ...
www.china-yunnan.de/kultur5.htm - 11k - Im Cache - Ähnliche Seiten

ZDF.de - Weltpolizei USA
... Hulsman: "Wir reden immer davon, dass die Amerikaner die europäische **Kultur nicht
verstehen**. Aber ich glaube, Schröders Leute verstehen die Texaner nicht. ...
www.zdf.de/ZDFde/inhalt/26/0,1872,2041210,00.html - 63k - Im Cache - Ähnliche Seiten

Spreeblick: Schön, Schöner, Schöne
... Umbenennungen. Karl May statt Karl Marx. Fies. Ich muss ostdeutsche
Kultur nicht verstehen oder mögen und ich tue es auch nicht. Und ...
www.spreeblick.de/archive/000034.html - 10k - Im Cache - Ähnliche Seiten

abstracts
... Dabei geht es darum, das zu analysieren, von dem die Sprecher einer Kultur
glauben, daß es die Sprecher einer anderen **Kultur nicht verstehen**. ...
www2.germanistik.uni-halle.de/ dgfs98/abstracts/hartog.htm - 3k - Im Cache - Ähnliche Seiten

Anforderungen Arbeitswelt
... gute Grundkenntnisse in weiteren klassischen und modernen Sprachen erworben, denn
ohne sie könnte er abendländische **Kultur nicht verstehen** und europäische ...
bebis.cidsnet.de/weiterbildung/sps/allgemein/ bausteine/erziehung/bildung/keyqua_3.htm - 22k - Im Cache - Ähn
Seiten

veranstaltungen
... Seminardiskussionen und Vortrag Freitag / Samstag, 7. / 8. November **Kultur Nicht
Verstehen** Produktives Nichtverstehen und Verstehen als Gestaltung Für ...
www.ith-z.ch/ith/programm/veranstaltungen/ - 67k - 4. Nov. 2003 - Im Cache - Ähnliche Seiten

[PDF] Interculture-Online 5/2003
Dateiformat: PDF/Adobe Acrobat - HTML-Version
... die einheimischen Kulturträger; umge- kehrt können sie ohne die Auseinandersetzung
mit und ohne Hilfe von den Kultur- trägern deren **Kultur nicht verstehen**. ...
www.interculture-online.info/info_dlz/ ertelt_vieth_vortrag.pdf - Ähnliche Seiten

Marketing Forum Hohenheim
... immer zu den Verlierer zählen, sondern die deutsche Werbung ist gut, aber die anderen
Länder können sie aufgrund Unkenntnis unserer **Kultur nicht verstehen**. ...
www.mfh-online.de/berichte/article_20_03_02_2722.php - 16k - Im Cache - Ähnliche Seiten

Gooooogle ▶

Ergebnis-Seite: 2 3 4 5 **Vorwärts**

niswiderstreit liegen zum Beispiel Deutsche mit Texanern oder, wie es allgemein heißt, Sprecher der »einen« mit Vertretern der »anderen« Kultur. Meist fehlt es den Parteien, so viel ist bereits den Regesten zu entnehmen, an kulturellen Voraussetzungen und Grundkenntnissen, gelegentlich auch am Interesse oder gar am guten Willen zur Verständigung.

Nach Durchsicht dieser Auftaktseite mit ihren zu Recht als »Treffer« gewerteten Einträgen wird man sich fragen dürfen, wie wohl der Problemhorizont und das Repertoire der Beispiele sich ändern werden, wenn erst die Ergebnisse der unter Punkt 8 genannten Seminardiskussionen publiziert und nach Google-Manier lemmatisiert und rubriziert sind. Diese Frage diene hier als erkenntniskritischer, heuristischer Leitfaden und Google als dessen Patron.[01]

LOST IN TRANSLATION

Unter den Kalendergeschichten, die Johann Peter Hebels *Schatzkästlein des rheinischen Hausfreundes* (1811) versammelt, findet sich auch die Erzählung von dem süddeutschen Handwerksburschen, der sich in Amsterdam den Kopf über den Reichtum der Hafenstadt zerbricht und auf seine Frage, wem das denn alles gebühre oder gehöre, zur Antwort jeweils die knappe Wendung »Kannitverstan« erhält, die er als einen Eigennamen begreift. Frager und Befragte scheitern in ihrem wechselseitigen Verstehen aufgrund mangelnder Sprach- und Weltkenntnisse, doch weiß der staunende Tuttlinger die Antwort für sich im Sinne einer Lebensmaxime zum Besten zu wenden, indem ihm anlässlich des vermeintlichen Begräbnisses des scheinbar allmögenden Mijnher Kannitverstan deutlich wird, dass diesem von seinem Reichtum am Ende schließlich auch nichts anderes bleibe als »›ein Totenkleid und ein Leintuch und von allen deinen schönen Blumen vielleicht einen Rosmarin auf die kalte Brust.‹« Mit diesem Räsonnement begleitete er, wie es bei Hebel weiter heißt, den Leichenzug, »als wenn er dazu gehörte, bis ans Grab, sah den vermeinten Herrn Kannitverstan hinabsenken in seine Ruhestätte und war von der holländischen Leichenpredigt, von der er kein Wort verstand, mehr gerührt als von mancher deutschen, auf die er nicht acht gab.«[02] Die Quintessenz dieser Praxis unfreiwillig »produktiven« Nichtverstehens zieht der Schlusssatz: »Endlich ging er leichten Herzens mit den anderen wieder fort, verzehrte in einer Herberge, wo man Deutsch verstand, mit gutem Appetit ein Stück Limburger Käse, und wenn es ihm wieder einmal schwerfallen sollte, dass so viele Leute in der Welt so reich seien und er so arm, so dachte er nur an den Herrn Kan-

Abb. 1 (gegenüberliegende Seite): Google-Recherche zu »kultur nicht verstehen« vom 06.11.03

01 —— Zahlreiche der nachfogend aufgeführten Sachverhalte und Daten wurden mithilfe der Suchmaschine Google recherchiert, wobei man sich wie üblich bis zur richtigen Antwort häufig durch einen Dschungel von (Fehl- und Neben-)Informationen durchzuklicken hatte.
02 —— Zitiert nach www.uni-saarland.de/fak4/fr41/goetze/hebel.htm (Oktober 2004)

nitverstan in Amsterdam, an sein großes Haus, an sein reiches Schiff und an sein enges Grab.«[03]

Verstehen/Wollen und Verständnis/Haben sind zwei der vornehmsten Grundlagen und Aufgaben von Kultur, sie lässt sich geradezu als ein System und Verfahren begreifen, Nichtverstehen produktiv zu wenden, indem es bemüht ist, Unverstandenes oder Befremdliches in Verständnis zu überführen. Dabei geht es in erster Linie um Übersetzungsleistungen, indem z.B. Unbekanntes bekannt oder Außergewöhnliches mittels Vergleich oder Analogiebildung begreiflich gemacht wird. Dem namenlosen Hebelschen Helden gelingt es, trotz ausbleibenden Verständnisses im eigentlichen Sinn, für den Eigengebrauch eine Adaption des Un- oder Missverstandenen an sein enges Weltbild zu leisten, indem er quietistisch gesinnt wie er ist, den kleinsten gemeinsamen Nenner sucht und zu seiner Zufriedenheit auch findet – qua Ideologie ein Lebenskünstler. Dass er mit seiner Frage nach dem Eigentümer des bestaunten Reichtums an Schiffen und Häusern durchaus an die wirtschaftlichen Grundlagen der holländischen Kultur rührt und ihm ein einziger Name als Hinweis auf einen übermächtigen Reeder und Immobilienspekulanten genügt, geht schließlich strukturell nicht einmal ganz an der Realität der frühkapitalistischen Verhältnisse vorbei. Lautet er auch nicht Kannitverstan, so ließen sich zum Beispiel ein van Bergh oder Vermeulen stellvertretend als Namen einsetzen.

KANNITVERSTAN

»Two Americans meet and spend a wonderful week in Tokyo.« —— IMDb.com (The Internet Movie Database), Plot Outline zu *Lost in Translation* von Sofia Coppola, 2003

Filmfreunde, Cineasten zumal, wissen ein Lied von jenen Verlusten zu singen, welche die Synchronisation einem Werk beifügen kann. Was da in der Regel im Übergang von der Original- zur Fremdsprache und von der Schauspieler- zur Sprecherstimme verloren geht, ist meist beträchtlich, oft sogar erheblich. Der Filmtitel »Lost in Translation«[04] könnte als Formel auf diese Einbußen anspielen, tut dies aber allenfalls implizit, denn seine Handlung basiert auf jenem geläufigen Unverständnis, das naive Touristen in einer ihnen durch Sprache und Kultur völlig fremden Welt in der Regel an den Tag legen, weil sie sich nicht einen Deut auf ihre Reise und den damit verbundenen »Kulturschock«[05] vorbereitet haben. Im Nullkommanix einiger Flugstunden hineinversetzt in ein gänzlich anderes »Reich der Zeichen«[06] (und Bilder) – hier dasjenige Japans –

03 —— Zitiert nach ebd.
04 —— USA 2003, Regie: Sofia Coppola.
05 —— »Die hinreißendste Komödie, seit es Kulturschocks gibt ...«, so die deutsche Verleih-Werbung des Films.
06 —— Vgl. Roland Barthes, *Das Reich der Zeichen* (1970), Frankfurt am Main 1981; vgl. insbesondere S. 124 f.

scheitern die Filmprotagonisten an dieser neuen Welt, an welcher sie entweder wie der amerikanische Starschauspieler Bob Harris (Bill Murray) gar kein Interesse haben (und sich folglich zu Tode langweilen), oder welcher sie wie die junge Yale-Absolventin und Fotografenehefrau Charlotte (Scarlett Johansson) nur sehr bedingte Aufmerksamkeit entgegen bringen (und demnach bereits nach ersten, schüchternen Versuchen der Annäherung scheitern). Und so erleben Heldin und Held (und die Zuschauer an ihrer Seite) den japanischen Alltag nebst einigen traditionellen Zeremonien als überaus große Merkwürdigkeit, ja zum Teil als Verkehrte Welt, und reagieren entsprechend mit Ironie, Kopfschütteln oder auch Spott. Während Charlotte immerhin einen Tempel in Kyoto besucht und eher höflich denn lustvoll an einem Ikebana-Kursus im Tokioter Park Hyatt Hotel teilnimmt, flüchtet sich Bob, vom Jet lag geplagt, meistens an die Hotelbar oder vor den Fernseher. Im übrigen aber sind beide, Charlotte ebenso wie Bob als ihr väterlicher neuer Freund, ganz mit sich selbst, den eigenen Empfindungen und dem jeweiligen Lebensüberdruss befasst.

In dieser Situation eines empfundenen Eingesperrtseins hinter Luxushotel-Panoramascheiben, die einen weiten Blick über die Stadt ermöglichen, nimmt es nicht wunder, dass sich die beiden auf Zeit Exilierten auf Anhieb verstehen – auf der Suche nach einem Gesprächspartner, dessen Lächeln man nicht bloß förmlich-exaltiert erwidert. Gemeinsam ist man dem Gefühl des Fremdseins weniger ausgesetzt, ja kann sich gegen die Außenwelt verbünden und sogar darüber herziehen. Der Film nutzt diese Konstellation dazu, die bizarre Tokio-Welt in zahlreichen Szenen durch Überzeichnung direkt und unumwunden, wiewohl ohne verletzenden Beiklang,[07] der Lächerlichkeit preiszugeben.

Diese Tendenz wäre als Plot völlig unerträglich, wenn sie nicht durch eine kluge Regie, das glänzende Spiel der Hauptdarsteller und vor allem dadurch, dass ihr konterkarierend ein Gegengewicht beigesellt ist, weitgehend in der Schwebe gehalten würde. Denn die eigene Wirklichkeit, die des Heimatlandes wie die der persönlichen Umstände, wird vergleichbar ironisch inszeniert, wenn einerseits amerikanische Pop-Musik, das Hollywoodkino oder auch das Kriegsfach und andererseits die Lebensfragen und Eheprobleme der Protagonisten zur Sprache kommen. So befeuert etwa Bobs Ehefrau ihren Mann im fernsten Ausland mit banalen Fragen des Haushalts und der Wohnung, und Charlottes Mutter findet weder Zeit noch Worte, ihrer Tochter am Telefon beizustehen, als diese versucht, ihr Gefühl des Allein- und Verlorenseins in der allgemeinen Situation ihrer Ehe wie in der konkreten Lage in Tokio zu schildern. An diesem Unverständnis ihrer Partner zerbrechen die beiden Helden selbstverständlich nicht, aber es lässt sie irritiert zurück und nimmt sie »seelisch« mit. Es sind Klischees, die für beide Seiten – Japan und USA – ins Feld geführt werden; keines darunter wird im Film wirklich zur Diskussion, aber einige mit einem Augenzwinkern in Frage gestellt.

Und dennoch gibt es einen Subtext in diesem Unterhaltungsfilm, der eine Anleitung zum Nachdenken über das kulturelle Problem der Übersetzung, von

07 —— Dennoch fragt sich der Zuschauer am Ende des Films ein wenig irritiert, wie denn wohl das japanische Publikum auf solche Karikaturen reagieren mag.

dem der Filmtitel spricht, liefern könnte. Gerade wenn man nicht zum wiederholten Mal mit Staunen zur Kenntnis nimmt, wie stark von Werbetafeln mit undechiffrierbaren Schriftzeichen die Straßen Tokios geprägt, wie seltsam entrückt dort junge Menschen an Spielautomaten agieren oder auch wie clownesk sich ein Moderator vor der Fernsehkamera inszeniert, ändert man also die Blickrichtung, dann erkennt man auch die persönlich trostlose Lage, in der sich das Heldenpaar befindet. Dessen Kommunikation ist in höchstem Maße auf technische Geräte und Medien abgestellt, ohne deren Hilfe es sich kaum mehr zurecht findet: Hauspost, Expresspaket, Telefon, Mobiltelefon, Faxgerät, CD-Player, Hotel-TV nebst Fernbedienung, usf. sind diejenigen Instrumente, die sie sofort zur Hand haben, wenn sie nicht weiter wissen. Die Wendung »lost in translation« meint dann folglich nicht nur jene Verluste, die bei der Übersetzung von der einen in die andere Sprache entstehen, sondern auch jene Sinndefizite, die aus einer stark technisch geprägten und vermittelten Übertragung und Kommunikation erwachsen. Als Konsequenz daraus gelingen nurmehr an der Hotelbar, einen Drink in der Hand, im Sinne des kleinen Glücks gelegentlich noch wahre Augenblicke und knappe Gespräche. Der Film nutzt die Folie des Tokio-Trips auch dazu, den leicht neurotischen Hintergrund der beiden Hauptakteure und ihrer Umgebung auszuleuchten. Das Nicht/Verstehen, so wird rasch deutlich, bezieht sich auch auf die eigene Kultur und Lebenswelt. Bezeichnenderweise hat die mit wenig Begeisterung in Los Angeles lebende New Yorkerin Charlotte Philosophie studiert, doch als Lebenshilfeprogramm taugt dieses Studium selbstverständlich nicht. So geht es ihr beinahe wie Goethes Faust, der nach jahrelangem Engagement in Sachen Philosophie ebenfalls erkennen muss, dass er »bei allem heißen Bemühn« am Ende »so klug als wie zuvor« da steht.

Der Triumph der Verständigung und des Austauschs – und zugleich deren Aberwitz – liegt schließlich darin, dass der amerikanische Schauspieler für einen Werbespot und eine begleitende Plakat- und Anzeigenkampagne für ein

Abb. 2: *Lost in Translation,* USA 2003, Filmstill (Constantin-Filmverleih)

japanisches Whisky-Label angeheuert wird und trotz des wechselseitigen Unverständnisses als Leitfigur der Reklame taugt. Obwohl er nichts von den Anweisungen des Regisseurs und des Fotografen versteht, gelingen ganz offenbar dennoch – oder gerade wegen dieser skurrilen Distanz – die erforderlichen

Aufnahmen. Ähnlich ergeht es Charlottes Ehemann in der Begegnung mit einer Musikgruppe, die er fotografisch in Szene zu setzen hat: Er macht seine Arbeit, weiß aber eigentlich auch nicht recht, warum er seine Bilder für den Auftraggeber gerade in der Form realisiert, wie er es tut. Auch er kennt sich mit den Anforderungen nicht aus, weil er die Welt seines Gegenübers nicht begreift, gleichwohl aber gelingt das Projekt. Im übrigen wird kein einziges japanisches Wort im Film übersetzt, so dass die Zuschauer wie die Helden auf das Radebrechen der Übersetzer-Schaupieler im Film oder aber bloß auf das seltsame Gestikulieren der japanischen Akteure angewiesen sind.

Nur einige wenige Bemerkungen bedürfen überhaupt keiner Übersetzung oder technischen Übertragung. Sie werden am Ende des Films im Flüsterton ausgetauscht und sind in ihrem Wortlaut für Außenstehende nicht zu vernehmen. Die Hauptdarsteller behalten sie als persönliche Botschaft für sich, und der Zuschauer kann nur zu raten versuchen, was dort gesagt wird. Hier fallen endlich alle Barrieren der Verständigung und die beiden Helden sind darüber lächelnd schlicht eins.

OHNE WORTE

Abb. 3: Karikatur von Andreas Pruestel
aus *zitty* (Berlin 2/2003), S. 187

GOOGLE

Der Düsseldorfer Künstler Hans-Peter Feldmann hat in einem jüngst publizierten Buch mit dem Titel *1941*, das wie viele seiner Bücher zuvor wieder als reiner Bildband konzipiert ist und unkommentiert gefundene Fotos aus der

Zeit um sein Geburtsjahr herum versammelt, in einer Notiz zur Bildanordung angemerkt: »Es scheint, dass zwischen den einzelnen Bildern auf einer Seite, einer Doppelseite oder dem ganzen Buch, direkte Beziehungen bestehen. Dies ist jedoch nicht der Fall. Das Layout entstand nach dem Zufallsprinzip. Es ist das Gehirn, das selbstständig [sic] und ungefragt Erklärungen, Beziehungen und Geschichten hinter den Bild-Zusammenstellungen sucht und findet. Eine Funktion, die permanent aktiv ist.«[08] Mit diesem Hinweis auf die Hirnfunktion hat Feldmann einen wichtigen Schlüssel benannt, der beim Auffinden von Vergleichen eine Rolle spielt – ein Akt der Assoziation, Imagination und Intuition, über den als neurophysiologischen Prozess wenig bekannt ist, der jedoch im Alltag sowie für jedweden Schaffensprozess, den künstlerischen wie den wissenschaftlichen, von großem Belang ist. Selbstverständlich kann es auch eine künstlerische Strategie sein, sich hinter dem Prinzip Zufall zu verstecken; dem Künstler Feldmann ist dies durchaus zuzutrauen.

An einem anderen, auf den ersten Blick verstörenden Beispiel mag dies näher erläutert werden. Der französische Künstler Christian Boltanski ist vor Jahren auf einen Stapel von Heften der französischen Ausgabe der in mehreren Sprachen aufgelegten deutschen Propaganda-Zeitschrift »Signal« gestoßen – ein technisch aufwendig gemachtes, mit vorzüglichen Fotografien ausgestattetes Blatt, herausgegeben von der Auslandsabteilung der Wehrmacht, gegründet 1940, 14tägig erscheinend, Auflage 2,5 Millionen Exemplare.[09] Auffällig ist der für die Kriegszeit große Luxus eines zweifarbigen Heftumschlags sowie insbesondere der in jede Ausgabe eingestreuten Vierfarbseiten.

Beim Durchblättern der auf Flohmärkten erstandenen, in ihrer Bindung häufig gelockerten Hefte stieß Boltanski auch auf die hier zitierte Doppelseite, die allerdings nur technisch, nicht vom Layout her als Diptychon angelegt war, es hätte sonst dem zeitgenössischen Leser die Konfrontation von Naturbild hier und Bildnis dort äußerst merkwürdig erscheinen müssen. Beide Bilder gehören zwar zu einem Doppelblatt und damit zu einer Lage, wurden aber in der Aufeinanderfolge, vorgegeben durch das Heftprinzip, voneinander separiert, so dass man zunächst auf die Bildhälfte links und erst einige Druckseiten weiter hinten auf das Porträt stieß. Was wie eine Fotomontage erscheint[10], verdankt sich einem herstellungstechnischen, keinem ästhetischen Prinzip.[11] Erst der Künstler deckt die »geheime« Beziehung auf, löst das Doppelblatt heraus und stellt es als sein Bild, ein Fundstück, das gerade keine künstleri-

08 —— Hans-Peter Feldmann, *1941*, o.O., o.J [2003], o.p.

09 —— Vgl. dazu Bodo von Dewitz / Robert Lebeck (Hgg.), *Kiosk: Eine Geschichte der Fotoreportage 1839–1973*, Göttingen 2001, S. 192, 210–219.

10 —— Es handelt sich nicht um eine Fotomontage; vgl. aber den Ankündigungstext von *Texte zur Kunst*, 1995; vgl. auch den im Druck befindlichen, von Bernhard Jussen herausgegebenen Aufsatzband *Signal: Christian Boltanski*, Göttingen 2004, hier insbesondere die Einleitung des Herausgebers, dem ich für die Möglichkeit danke, den Text vorab lesen zu können.

11 —— Dass möglicherweise, so der Beitrag eines Diskussionsteilnehmers im Anschluss an einen Vortrag des Vfs. an der Humboldt-Universität zu Berlin (04.02.2004), der verantwortliche »Signal«-Layouter dies in der Absicht eines Geheimcodes bewusst arrangiert habe, ist eher unwahrscheinlich; richtig aber ist, dass ihm das Diptychon bei der Blattmontage in eben dieser Form tatsächlich einmal vor Augen gestanden haben muss.

Lost in Translation

Abb. 4: Christian Boltanski, »Signal«, 1995, gerahmte Farbfotografie,
28 x 30,5 cm, Auflage 100 + 20, Edition *Texte zur Kunst*, Heft Nr. 20

sche Erfindung sondern ein *objet trouvé* ist, ohne weiteren Kommentar unter dem schlichten Titel »Signal« zur Diskussion.[12]

Das Diptychon überrascht (und überzeugt) bei näherer Betrachtung, die durch das anfängliche Befremden provoziert wird, durch seine formalen und inhaltlichen Äquivalenzen und Korrespondenzen. Das Doppelbild rückt die Nahaufnahme einer aus einem roten Rosenblütenkelch nektarsaugenden hellen Erdhummel (Bombus terrestris) links und das offizielle, zum Gedenken publizierte Fotoporträt des Generalfeldmarschalls Walter von Reichenau, der am 17. Januar 1942 nach einer Flugzeugbruchlandung in Poltawa (Russland) an einem Schlaganfall gestorben war, in unmittelbare Nachbarschaft. Angefangen bei den Farbentsprechungen von Fond und Vordergrund, einer reduzierten Palette von Schwarz, Rot, Rosa, Gelbgold und Weiß, den Details wie den durchscheinenden Flügeln des Insekts und dem Monokelglas des Offiziers, den gestriegelt zurückgekämmten Strähnen des Porträtierten und der differenziert gezeigten Behaarung des Stech-Insektes, den Glanzlichtern hier wie da, dem Schmuckbedürfnis in dem einen wie dem anderen Fall (Schulterklappen, Kragenpatten, Eisernes Kreuz; Kragen und farbige Hinterleibsegmente des Tieres) bis hin zur Parallele der präzisen Detailliertheit beider Aufnahmen, begibt sich das Auge auf die Fährte des Vergleichs. Die Vierfarbendrucktechnik steuert schließlich ein Übriges dazu bei, die beiden Bilder einander anzunähern und miteinander zu verschmelzen, nicht zuletzt durch die Weichzeichnung der Konturen und Übergänge.

12 —— Als gerahmte Farbfotografie 1995 in der Edition »Texte zur Kunst« erschienen.

Dem politischen General von Reichenau, Hauptdrahtzieher des Röhm-Putsches und militärischer Chefideologe des »Weltanschauungskrieges« und Verfechter der »gerechten Sühne am jüdischen Urmenschentum«[13], steht der Rhetorik der Bildstruktur nach als ein »Verwandtes« das Insekt gegenüber, beide schräg gestellt durch Blick- bzw. Körperachse. Hier nun setzt nach dem Aufweis der formalen Ähnlichkeiten jener Versuch der Ausdeutung dieser Korrelation ein, von der oben die Rede war. Einmal aufmerksam geworden auf gewisse Entsprechungen, beginnt man beinahe zwangsläufig auch inhaltliche Korrespondenzen und Verknüpfungen zu suchen. Das Insekt als Arbeitstier wird zum Emblem. Bienen (und Hummeln) haben als Symboltiere eine Tradition in der Staatstheorie[14] und in der politischen Ikonographie, wo sie unter anderem Fleiß, Ordnung und Unterordnung, aber auch eine aggressive, ängstigende Potenz repräsentieren.[15]

Boltanski stellt mit seiner Farbfotografie ein (Denk-)Bild zur Diskussion, das durch seine Juxtaposition Assoziationen weckt, die Phantasie anstachelt und ästhetisch wie politisch provoziert, gerade weil es in seiner Vielschichtigkeit kaum auszuloten ist. Aufgerufen wird der Bilderkreis der Geschichte und Geschichten, der Märchen und mythologischen Erzählungen, der Stoff der Verwandlungen und Metamorphosen, die von strafender Ver- oder befreiender Entpuppung handeln. Er deckt mit seinem Bilderfund und Diptychon ein unfreiwilliges Gleichnis des politischen, propagandistischen und ästhetischen NS-Systems auf. Kontingenz wird allein durch die künstlerische Offenlegung und Darbietung als Kohärenz gedeutet – ein vom Künstler durch seine Vorlage arrangiertes Experiment. Die Suche nach dem Tertium comparationis auf der Ebene des Gehaltes wird dem Betrachter zugemutet. Beunruhigender Dreh- und Angelpunkt ist der Grenzverlauf zwischen zwei Bildern – eine Schnittstelle, die für Kopfschütteln sorgt, weil sie schlicht unverständlich zu sein scheint und daher nach Erklärung verlangt, ganz so, wie Feldmann es als ein beinahe reflexhaftes Vorgehen beschrieben hat.

In Benjamins kleiner Schrift »Über das mimetische Vermögen« (1933) heißt es, dass nicht erst der Mensch, sondern die Natur allgemein bereits Ähnlichkeiten erzeuge. Der Autor verweist auf die Mimikry: »Die höchste Fähigkeit im Produzieren von Ähnlichkeiten aber hat der Mensch. Die Gabe, Ähnlichkeit zu sehen, die er besitzt, ist nichts als ein Rudiment des ehemals gewaltigen Zwanges, ähnlich zu werden und sich zu verhalten. Vielleicht besitzt er keine höhere Funktion, die nicht entscheidend durch mimetisches Vermögen mitbedingt ist. – Dieses Vermögen hat aber eine Geschichte, und zwar im phylogenetischen so gut wie im ontogenetischen Sinne.«[16] Neben dem Kinderspiel

13 —— Zit. nach www.dhm.de/lemo/html/biografien/Reichenau/Walter (Oktober 2004).
14 —— Vgl. etwa Bernard Mandevilles Gesellschaftssatire »Die Bienenfabel oder Private Laster, öffentliche Vorteile« (1714–1729).
15 —— Vgl. aber auch Arthur Henkel / Albrecht Schöne, *Emblemata: Handbuch zur Sinnbildkunst des XVI. und XVII. Jahrhunderts*, Stuttgart 1967, Sp. 927 (Hummeln als Kostgänger der Bienen, nach La Perrière, 17. Jh.).
16 —— Walter Benjamin, »Über das mimetische Vermögen«, in: ders., *Angelus Novus*, Ausgewählte Schriften 2, Frankfurt am Main 1966, S. 96 ff.

als Akt der Nachahmung kommt das angesprochene Vermögen auf besondere Weise im Bereich der Kunst zur Geltung; irgendwann ist aus der lebenssichernden auch eine ästhetische Funktion geworden. Nicht zuletzt im vergleichenden Sehen der Kunst hat sich diese Lust an Ähnlichkeit (und Unterschied) bewahrt. Künstler werden häufig auf bestürzende und bestechende Konstellationen aufmerksam und eröffnen dem Publikum, indem sie ihre Funde an die Öffentlichkeit weiterreichen, über solche Arrangements ein weites Assoziationsfeld, auf dem die eine Vorstellung die andere hervorruft. Im Alltag und in der Wissenschaft auf Verstehen gestimmt und geeicht, fehlten der Gesellschaft ohne Kunst und Literatur die Probebühnen für die produktiven Herausforderungen solchen Nicht/Verstehens.

Die bildende Kunst ist per definitionem das ganz Andere des Verständnisses, dem Rationalität und Sprache nur mit Mühe nahe kommen; sie spielt, ja experimentiert geradezu mit diesem schwierigen Verhältnis von etwas, das offen vor Augen steht, und dem, was wie hinter sieben Siegeln verborgen liegt. Indem sie auf Auflösung besteht, fordert sie ihr Gegenüber heraus. Damit stellt sie die gelungenste Praxis der Theorie des kulturellen Nicht/Verstehens dar, weil sie ihren Anspruch einerseits immer einlöst und andererseits zugleich wieder aufhebt.

KORNELIA IMESCH

Verstehen und Nichtverstehen, Wahrheit, Kunst und Lachen in Umberto Ecos »Der Name der Rose«

In Umberto Ecos historischem Kriminalroman *Der Name der Rose* lernen wir in einer geheimnisumwitterten italienischen Benediktinerabtei einen fiktiven Mikrokosmos kennen.[01] Es ist eine abgeschiedene Welt vermeintlich fest gefügter, scholastisch abgesicherter Ordnungen inmitten einer Zeit des Umbruchs, des Chaos und des Wandels. Da man in diesem mönchischen *locus amoenus* plötzlich zu viel zu wissen verlangt, was die überlieferten Machtstrukturen aus den Fugen zu heben droht, nimmt im Spätherbst des Jahres 1327 das Verhängnis seinen Lauf. Unverständliche, geheimnisvolle und schreckenerregende Geschehnisse suchen die Abtei heim. Der Roman macht uns dabei vertraut mit den Denk- und Argumentationsweisen der damaligen Zeit, die der kundige Semiotiker und Mediävist aus Bologna geschickt mit unseren heutigen überblendet. Er führt uns ein in die historisch und kulturell bedingte Auffassung von Kategorien wie Nichtwissen und Nichtverstehen respektive Wissen, Verstehen, Erkenntnis und Wahrheit,[02] ja in eine Kunst der *verkehrten Welt*. Diese Begriffe und Kategorien – in ihrer Geschichtlichkeit auch relativ gesetzt – sind dabei, wie uns der Protagonist des Buches, der Franziskaner William von Baskerville, lehrt, von tradierten Vorstellungen maßgeblich mitgeprägt.[03]

Eco, der illustre und gewiefte »Herausgeber« der Schrift, präsentiert uns die *Rose* als »Beichte« eines ergrauten Benediktinermönches aus der Abtei

01 —— Umberto Eco, *Der Name der Rose* (1980), aus dem Italienischen von Burkhart Kroeber, München [27]2003. Für ein anregendes Gespräch über das Buch danke ich Matthias Oberli, Zürich.
02 —— Zu diesen Kategorien und ihrer historischen Bedingtheit vgl. Werner Kogge, *Die Grenzen des Verstehens: Kultur – Differenz – Diskretion*, Weilerswist 2002; Eckhard Schumacher, *Die Ironie der Unverständlichkeit: Johann Georg Hamann, Friedrich Schlegel, Jacques Derrida, Paul de Man*, Frankfurt am Main 2000.
03 —— In Bezug auf Bücher vgl. Eco (wie Anm. 1), S. 37, 157 und passim.

Melk, der sich an der Schwelle zum Tode an Jugenderlebnisse zurückerinnert. Sie bietet sich, schon durch ihren Titel, für eine Untersuchung der Themenstellung geradezu an. Denn unverständlich oder geheimnisvoll sind nicht nur die »Entdeckung« und Namensgebung der Schrift, sondern auch manche in ihr geschilderten Vorgänge oder Gedanken. Der Roman, seine spezifische Machart, die Absichten, die sich mit ihm verbinden, und die Aufnahme, die er bei seiner LeserInnenschaft gefunden hat, werfen für dieses »Siebentagewerk einer Geschichte, die sich selbst erzählt«,[04] nicht unerhebliche Fragen auf.[05]

Umberto Ecos Roman ist ein Buch über Bücher respektive über *das Buch*, und wie alle Bücher, so unser Autor in doppeltem Sinn, ist es aus anderen und über andere Bücher gemacht.[06] Er ist, so die einhellige Meinung, ein Phänomen ganz eigener Art: ein verschmitzt-gewitzter Ritt über die »Höhen« und »Tiefen« der abendländischen Geistes-, Literatur- und Kulturgeschichte. Nur wenigen historischen Romanen des 20. Jahrhunderts war denn auch international ein so großer Erfolg beschieden. Ein geschäftstüchtig lancierter Bestseller par excellence, 1985/86 von Jean-Jacques Annaud zudem mit Staraufgebot verfilmt,[07] hat er die unterschiedlichsten Interpretationen gefunden.[08] Die subtile Verquickung von Fiktion und (historischer) Realität, von fiktiven und realen Personen und Ereignissen, sodann die stilistische Machart, die sich unter anderem am Trivialroman orientiert und durch die Kompilation historisch-wissenschaftlicher und literarischer Textquellen gekennzeichnet ist,[09] riefen

04 —— Vgl. Dietmar Kamper, »Das Ende der Unbescheidenheit: Umberto Ecos Siebentagewerk einer Geschichte, die sich selbst erzählt«, in: Burkhart Kroeber (Hg.), *Zeichen in Umberto Ecos Roman »Der Name der Rose«: Aufsätze aus Europa und Amerika*, München / Wien 1987, S. 176–185.

05 —— Das Erfolgsrezept seines Buches erklärt uns Eco in seiner innert Dreijahresfrist verkaufstechnisch geschickt nachgelieferten *Nachschrift* mit dem Verweis auf Manzoni: »Was aber tut Manzoni? Er nimmt das 17. Jahrhundert, eine Zeit der Versklavung Italiens, und lauter niederträchtige Typen, der einzige Haudegen ist ein Schuft, und Schlachten kommen nicht vor, und er traut sich sogar, die Geschichte noch zu belasten mit Zeitdokumenten und Schreien … Und das gefällt den Leuten, es gefällt einfach allen, Gebildeten wie Ungebildeten, Großen wie Kleinen, Frömmlern wie Pfaffenfressern! Warum? Weil Manzoni intuitiv erfasst hatte, dass *genau dies* es war, was die Leser seiner Zeit brauchten, auch wenn sie's nicht wussten, auch wenn sie nicht danach verlangten, auch wenn sie nicht glaubten, dass es verdaulich sei. Anpassung? Haschen nach Publikumsgunst? Leicht gemacht? Ach je … Gearbeitet hat er, und wie! Mit Feile, Säge und Hammer, und mit dem Poliertuch, um sein Produkt genießbar zu machen. Um die empirisch vorhandenen Leser zu zwingen, sich in den Idealleser zu verwandeln, der ihm vorgeschwebt hatte.« (Umberto Eco, *Nachschrift zum »Namen der Rose«* [1983], München / Wien ³1984, S. 58.)

06 —— Eco (wie Anm. 5), S. 55. Vgl. dazu auch Eco (wie Anm. 1), passim.

07 —— Originalversion: *Il nome della rosa / le nom de la rose*, deutsch-französisch-italienische Produktion (Video 1987), mit Sean Connery in der Rolle von William von Baskerville und Helmut Qualtinger in jener von Remigio de Varagine. Zum Verhältnis von Buchvorlage und Film vgl. Ursulina Pittrof, *Der Weg der Rose vom Buch zum Film: Ein Vergleich zwischen dem Buch »Il nome della rosa« und seiner filmischen Umsetzung*, Marburg 2002.

08 —— Vgl. dazu Kroeber (wie Anm. 4), S. 7; Thomas Stauder, *Umberto Ecos »Der Name der Rose«: Forschungsbericht und Interpretation – Mit einer kommentierten Bibliographie der ersten sechs Jahre internationaler Kritik (1980–1986)*, Erlangen 1988, bes. S. 42–50.

09 —— Er habe, so Eco wiederholt in ironisch-postmoderner Geste, fast nichts an diesem Buch »selbst« geschrieben. Vgl. dazu Kroeber (wie Anm. 4), passim.

die männlichen und weiblichen »Sherlock Holmes« der weltweiten Literatur- und Wissenschaftsszene auf den Plan. Sie haben mitunter auch zu handfester Verärgerung geführt: Ein »mephitischer Hauch von Satanismus« durchziehe dieses »verlogene Buch«, lautet ein Urteil etwa, ein anderes, der »kryptothomystische Krimi« sei ein »*Vom Winde verweht* mit Latein anstelle von Clark Gable«.[10]

Ob »Meta-Text«[11] oder »Pop-Roman, überbordend von Ereignissen, grellen Farben, diversen Sprachen und Sprechweisen, narrativen, ikonographischen, architektonischen, bibliographischen Codes und Subcodes, [...] und einem Personal, das direkt aus den Bilderstreifen einer Universalenzyklopädie in Comic-Form entsprungen scheint«,[12] entführt uns dieses Buch in eine verwirrende Welt, die, postmodernistisch lesbar auf unterschiedlichen Verständnisebenen, tradierte Konventionen literarischer Gattungen sprengt.[13] Mit ihm möchten wir uns im Folgenden in Bezug auf Nichtwissen und Wissen, Nichtverstehen und Verstehen, Wahrheit, Kunst und Lachen kurz beschäftigen.

Auf geheimnisvoller Mission unterwegs, werden der genannte Franziskanermönch William von Baskerville, Zeichendeuter und Spurenleser schlechthin, und der Chronist der schaurigen Ereignisse, sein Adlatus aus dem ehrwürdigen Benediktinerorden, Adson von Melk, Augenzeugen von Ereignissen, die sich in der eingangs erwähnten norditalienischen Benediktinerabtei zutragen. Vom Abt des Klosters aufgefordert, einen Todesfall respektive eine Mordserie aufzuklären, decken sie mit detektivischer Kombinationsgabe nicht nur die unheimlichen Vorgänge auf, sondern erschließen auch das oben angesprochene Universum von zeittypischen Begrifflichkeiten und Kategorien. Die Störung der Ordnung, die durch die Infragestellung oder Umformulierung dieser Kategorien entsteht und damit zur Entdeckung eines sorgsam gehüteten, als gefährlich eingestuften Wissens führt, vernichtet schließlich den mönchischen Kosmos und mündet darin, dass der Ort des Geschehens in einem apokalyptischen Finale in Flammen aufgeht.

10 —— Vgl. z.B. die von Kroeber (wie Anm. 4), S. 11, zitierte Kritik an der *Rose* des deutschen Benediktiners Paulus Gordan, in: *Erbe und Auftrag* 59, H. 3 (1983): »Der Bestseller entpuppt sich als ein schlechtes, durch und durch verlogenes Buch. Auch ›dichterischer Freiheit‹ ist es nicht erlaubt, eine so völlig unglaubwürdige Benediktinerabtei mitten in eine historisch genau bekannte Epoche einzuschmuggeln. [...] Schauplatz und ›dramatis personae‹ sind total verzeichnet. Das Klima des Ganzen ist drückend, ein mephitischer Hauch von Satanismus durchzieht die Buchseiten.« Vgl. auch Giorgio Celli, »Wie ich Umberto Eco umgebracht habe« (1981), S. 7: »Dieser kryptothomystische Krimi, dieses *Vom Winde verweht* mit Latein anstelle von Clark Gable [...], dieses Delirium einer kulturellen Ökumene, diese Collage aus längst verstaubten Erzählstrategien des 19. Jahrhunderts hat in mir zunächst nichts als dumpfen Ärger, dann eine Art schmerzlichen und glühenden Hass und schließlich ein befreiendes Verlangen nach Gerechtigkeit hervorgerufen.«
11 —— So Mersch in Bezug auf diesen und die übrigen Romane Ecos, vgl. Dieter Mersch, *Umberto Eco zur Einführung*, Hamburg 1993, S. 13.
12 —— Teresa De Lauretis, »Die semiotische Phantasie«, in: Kroeber (wie Anm. 4), S. 32–33. Erstabdruck: Teresa De Lauretis, »L'immaginazione semiotica«, Kap. 3, in: dies., *Umberto Eco* (La Nuova Italia), Florenz 1981.
13 —— Vgl. dazu Mersch (wie Anm. 11), S. 13.

Soweit stark verkürzt die Schilderung und Deutung der Handlung dieses Buches, das uns über weite Strecken genüsslich an der Nase herumführt, sich unser dann wieder erbarmt, indem es uns mit den Protagonisten des Romans auf eine scheinbar sichere Fährte weist. Eine solche scheint sich schon bald in der Bibliothek der Abtei zu verkörpern. Im Abendland einzig in ihrer Art, birgt sie die größte Sammlung von Apokalypsenabschriften. Sie ist als kunstvolles Labyrinth angelegt, zu dem nur wenige Auserwählte Zugang haben. Sie entpuppt sich, da gleichsam »lebendig«,[14] zusammen mit einem geheimen, als gefährlich eingestuften Buch, auf das die beiden Mönche Jagd machen, als wichtigste *dramatis persona* der *Rose*.

Diese Bibliothek erweist sich als eminent paradoxes Gebilde: In ihrer Anlage als Labyrinth – ein Sinnbild für die Welt, der sie ihre Gestalt verdankt bzw. vice versa – ist sie in ihrem Aufbau und als Ordnungssystem einerseits rational nicht erfassbar, andererseits mathematisch konzipiert und damit den Gesetzen der Logik gehorchend. Sie bietet sowohl ein Höchstmaß an Konfusion wie ein Höchstmaß an Ordnung. Sie steht zugleich für das gelobte Land, einen Ort des Wissens, der befreienden Erkenntnis und der Aufklärung und für den babylonischen Turm der Hoffart, der Geist und Seele beherrscht, seine Geheimnisse nicht preisgibt und Eindringlinge mit Verderben und Tod bestraft. Sie ist sowohl Hort und Zeugnis von Wahrheit(en) als auch von Lügen und Irrtümern; Hort und Zeugnis der Rechtgläubigkeit wie der Häresie.[15] Sie kann das in ihr gehütete und tradierte Wissen nur »unversehrt erhalten, wenn sie verhindert, dass es jedem Beliebigen zugänglich wird.« Gelenkt durch ein perverses Gehirn, das die Bibliothek am Schluss zerstören wird,[16] verteidigt sie sich selbst. Sie hütet und versteckt ihre Geheimnisse, statt diese Forschern aus aller Welt zu öffnen. Weniger schützt sie ihr Wissen, als dass sie es vielmehr in sich begräbt. Sie stellt Wissen, Erkenntnisgewinn und Wahrheitsfindung nicht in den Dienst der Menschheit, sondern der Machterhaltung, die Wahrheitsfindung und Wahrheitsverbreitung vereitelt oder verzögert. Sie mutiert schließlich zum riesigen, sorgsam aufgeschichteten Scheiterhaufen eines wahnhaften Dogmatismus.[17]

Dieses einzigartige Turmgebilde steht in seiner symbolhaften Gestalt zugleich für die Paradoxien des menschlichen Geistes und dessen Suche nach Verstehen, Erkenntnis und Wahrheit. So wie nach William von Baskerville Wissenschaft zwar der Erkenntnis dienen soll, öfter jedoch zu deren Verschleierung missbraucht wird, so sind die von Zeichen geleiteten Prozesse des Verstehens und des Erkennens, die der Wahrheitsfindung dienen, vielgestaltig und unterscheidungsbedürftig. Zunächst sind es unterschiedliche und vielgestaltige Wahrheiten. Zu dieser Einsicht gelangt denn auch – angeleitet durch seinen gelehrten und weltkundigen Meister – Adson von Melk, der in seiner

14 —— Dazu Eco (wie Anm. 1), S. 52, 56, 210, 244, 286 f., 417.
15 —— Ebd., S. 173, 210, 242, 286 ff.
16 —— So Adson von Melk in Eco (wie Anm. 1), S. 243. Es ist der blinde Jorge von Burgos, der in seinem Fanatismus die Bibliothek unzugänglich hält und schließlich das Feuer, das den gesamten Bücherbestand zerstören wird, ausbrechen lässt: Eco (wie Anm. 1), S. 633.
17 —— Eco (wie Anm. 1), S. 19, 56, 204, 272 f., 381, 418, 524, 635.

jugendlichen Naivität anfänglich noch an »die reine Wahrheit, die man [...] von Anfang an kennt«,[18] glaubt. Doch die Wahrheit ist, so die Lehre des franziskanischen Skeptikers William von Baskerville, nie das, »was sie in einem gegebenen Augenblicke zu sein« scheint.[19] Sie wird sozusagen substanz- und körperlos in der vielgestaltigen Kombination und Interpretation der Zeichensysteme, in der Differenzierung der Dinge und Handlungen, in der Unterscheidung von wahr und falsch, gut und böse. Sie scheint auf in Zeichen, verflüchtigt sich in diesen, sie ist überall und nirgendwo, sie ist kulturspezifisch und abhängig vom Bildungsgrad und vom sozialen Stand.[20]

Die Wahrheit als Zeichensystem, als semiotisches Modell, ist demnach von so unterschiedlicher Bedeutung, dass sie, wie die Rose, die dem Buch ihren Namen gab, fast keine mehr hat. Wie der Titel des Buchs, so leitet auch sie den Leser in die Irre. Sie kann zum Bestandteil einer »Theorie der Lüge« werden.[21] Wie William von Baskerville, der als Detektiv und Zeichendeuter scheitern wird, scheitert auch das Lesepublikum, das in »alle möglichen Richtungen (also in keine) gewiesen« wird.[22] Die Wahrheit verbirgt sich im unauflöslichen Geheimnisvollen und im Rätsel. Sie wird zur Illusion und Konjektur, ihre Metaphysik ist jene des Kriminalromans selbst.[23] Wie der Apokalypse, die den Vorgängen in der Abtei zunächst als Muster zu Grunde zu liegen scheint,[24] kommt ihr keine Logik zuteil, die sich dem Verstand und einer wissenschaftlichen Vorgehensweise enthüllen würde. Vielmehr geht sie auf in Nichtverstehen und Nichterkennen. Die Wahrheit ist auch das mehrdimensional vernetzte Labyrinth, bei dem »jeder Gang sich unmittelbar mit jedem anderen verbinden kann.« Die Wahrheit als Konjektur und als Nichtverstehen ist ein Raum in »Rhizomform«.[25] Diese Struktur und das Nichtverstehen schützen sie vor Missbrauch.

Ähnliches gilt für den Zusammenhang von Wahrheit, Nichtverstehen und Kunst. Denn Wahrheit vermag in der Kunst sowohl aufzuscheinen, als auch in ihr verborgen zu bleiben. Kunst partizipiert an der genannten Paradoxie. Kunst hat zunächst die Kraft der Sublimation: Irdisch-Körperliches wird durch sie in die erhabene Zeichensprache himmlischer Schönheit verwandelt.[26] Sie

18 —— Ebd., S. 25.
19 —— Ebd., S. 23.
20 —— Ebd., S. 260, 269, 294, 296, 299, 300, 303, 327, 418.
21 —— Zur Charakterisierung des Programms einer allgemeinen Semiotik als »Theorie der Lüge« vgl. Umberto Eco, »In Richtung einer Theorie der Kultur«, in: ders., *Im Labyrinth der Vernunft: Texte über Kunst und Zeichen,* hg. von Michael Franz und Stefan Richter, Leipzig ⁴1999, S. 13–45, hier S. 15.
22 —— Eco (wie Anm. 5), S. 11: »die Rose ist eine Symbolfigur von so vielfältiger Bedeutung, dass sie fast keine mehr hat«.
23 —— »[...] der Kriminalroman [ist] eine *Konjektur*-Geschichte im Reinzustand«, Eco (wie Anm. 5), S. 63.
24 —— Was sich als falsch erweisen wird. So William von Baskerville in Bezug auf seinen Irrtum: »Dann habe ich mir ein falsches Muster zurechtgelegt, um mir die Schritte des Schuldigen zu erklären, und der Schuldige hat sich diesem falschen Muster angepasst« (Eco [wie Anm. 1], S. 615 f.).
25 —— Dazu Gilles Deleuze / Félix Guattari, *Rhizom,* Berlin 1977; Eco (wie Anm. 5), S. 65.
26 —— Eco (wie Anm. 1), S. 307.

verfügt über eine Sprache, die wie jene der Edelsteine vielgestaltig ist und die mehrere Wahrheiten ausdrückt, je nachdem »in welchem Kontext [sie] aufscheint.«[27] Es ist eine Sprache, die anfänglich jedermann unmittelbar zu verstehen wähnt: »[...] wie ein Schlag [trifft] die stumme Rede des bebilderten Steins, die den Augen und der Phantasie eines jeden verständlich ist«. Diese Beredtheit ist jedoch zugleich der finale Code des Unverständlich-Visionären der Apokalypse, der unsere gewohnte Erfahrungswelt, die für den Verstehensprozess grundlegend ist, außer Kraft setzt.[28] Dies erklärt, weshalb William von Baskerville besonders jener Kunst primäre Erkenntnisfunktion zuspricht, die sich in der widersinnigen und widersprüchlichen Ikonographie der *verkehrten Welt* mit ihren Verzerrungen und Absurditäten artikuliert.[29] Denn »[...] nur durch die allerverzertesten Dinge [kann Gott] benannt werden [...]. Je mehr die Ähnlichkeit sich unähnlich macht, desto mehr enthüllt sich die Wahrheit unter dem Schleier erschreckender oder schamloser Figuren und desto weniger heftet sich die Phantasie ans fleischliche Verlangen, sondern sieht sich vielmehr gezwungen, die Geheimnisse aufzudecken, die sich unter der Schändlichkeit der Bilder verbergen...«[30] Erkenntnis und Wahrheit tarnen sich in den figürlich und szenisch verzierten Kapitellen und Kirchenportalen oder in farbenfrohen Buchillustrationen, die unsere überlieferten Vorstellungen und Ordnungen der Dinge aus den Fugen heben und ver-rücken. Diese Tarnung steht im Dienst eines Nichtverstehens, das dem aus der Antike überlieferten Topos der *verkehrten Welt,* der sich im realen und übertragenen Sinn aus der Reihung von »impossibilia« konstituiert,[31] eignet. Die Eigenheit der *verkehrten Welt* lässt den tradierten mittelalterlichen Kunstbegriff mit der für das Artefakt geforderten Schönheit und Vollkommenheit hinter sich. Denn diese beruht auf der rational nachvollziehbaren funktionalen Gestaltung eines Objektes, das sich dem Verstehen nicht entzieht.[32] Doch auch oder gerade weil

27 —— So der Abt des Klosters: Eco (wie Anm. 1), S. 590.
28 —— So Adson von Melk angesichts des Kirchenportals der Abtei: Eco (wie Anm. 1), S. 60. Zur gewohnten Erfahrungswelt mit ihren Codes als Voraussetzung für das Verstehen bildlicher Darstellungen vgl. Oliver R. Scholz, *Bild, Darstellung, Zeichen. Philosophische Theorien bildlicher Darstellung,* Frankfurt am Main ²2004, S. 176. Zum Verstehen und Nichtverstehen (von Bildern): ebd., S. 163 ff. sowie die in Anm. 46 aufgeführte Literatur.
29 —— Zur *verkehrten Welt* vgl. Ernst Robert Curtius, *Europäische Literatur und lateinisches Mittelalter,* Bern / München ⁶1967; Michael Egli, »Mundus Inversus: Das Thema der ›verkehrten Welt‹ in reformationszeitlichen Einblattdrucken und Flugblättern«, in: *Georges-Bloch-Jahrbuch des Kunstgeschichtlichen Seminars der Universität Zürich* 4 (1997), S. 41–59; Wilhelm Fraenger, *Das Bild der »Niederländischen Sprichwörter«: Pieter Bruegels Verkehrte Welt,* neu hg. von Michael Philipp, Amsterdam 1999; Michael Kuper, *Zur Semiotik der Inversion: Verkehrte Welt und Lachkultur im 16. Jahrhundert,* Berlin 1993; Luigi Castagna / Gregor Vogt-Spira (Hgg.), *Pervertere: Ästhetik der Verkehrung – Literatur und Kultur neronischer Zeit und ihre Rezeption,* München / Leipzig 2002; *Die Verkehrte Welt: Moral und Nonsens in der Bildsatire* (Ausstellungskatalog Goethe-Institut), Amsterdam 1984.
30 —— Eco (wie Anm. 1), S. 111.
31 —— Curtius (wie Anm. 29), S. 106.
32 —— Zum Kunstwerk- und zum Schönheitsbegriff des Mittelalters vgl. Rosario Assunto, *Die Theorie des Schönen im Mittelalter* (Neuausgabe), Köln 1982, bes. S. 29 ff., 64 ff.; Umberto Eco, *Kunst und Schönheit im Mittelalter,* München 1993; Götz Pochat, *Geschichte der Ästhetik*

die hybride Welt der Missgestaltungen und der Umkehrungen der *verkehrten Welt* nicht verstanden werden kann, dient sie dem Ruhme Gottes, des per se Unverständlichen und Unfassbaren, weil Gott Summe und Unendlichkeit aller Gegensätze und Paradoxien ist. Die *verkehrte Welt* ist Vehikel, Zweck und »Mittel zur Erkenntnis der himmlischen Dinge.«[33]

Das gestaltete Nichtverstehen, für das die *Rose* als Buch einerseits, Ecos semiotisches Modell andererseits steht,[34] bringt uns somit gerade im gestalteten Nichtverständlichen einer Kunst als *verkehrter Welt* mit ihrem die irdisch-gesellschaftlichen Konventionen sprengenden Monströsen in Tuchfühlung mit jener wahrhaftigen Erkenntnis, die im Erkennen der nicht zu verstehenden (göttlichen) Wahrheit liegt.

In der Logik der Unverständlichkeit der *verkehrten Welt* spielen für Wissen und Verstehen, die der Erkenntnis und Wahrheitsfindung im Allgemeinen und Speziellen dienen – auch als Illusion und »um den Preis, nicht recht zu begreifen«[35] –, deshalb gerade verzerrende Visionen eine wichtige Rolle. Diese, erzeugt durch die betäubenden Düfte von Kräuterelixieren, zusammengestellt durch das perverse Gehirn, sind es jedoch zugleich auch, die die Schätze der Bibliothek, ihr Wissen, ihre Weisheit und Wahrheit, vor unerwünschten Eindringlingen schützen. Das durch Verzerrungen und Unverständlichkeit beschützte Wissen, die Wahrheit, vermag der kundige Franziskanerpater im Verlauf seiner Recherchen im zweiten Buch der Poetik des Aristoteles zu orten. Ob je geschrieben oder nicht: es ist ein gefährliches Buch, da dem Lachen gewidmet.[36]

An ihm, dem Lachen, scheiden sich endgültig die Geister, die Apokalypse nimmt ihren Lauf. An ihm, dem Lachen, Quintessenz der ganzen Geschichte, entzünden sich die Wortgefechte; es unterscheidet in der *Rose* den mittelalterlichen vom neuzeitlichen Menschen und verleiht den beiden Antipoden dieses »kryptothomystische[n]« Krimis ihr Profil: Den Brillen tragenden, klarsichtigen Franziskaner William von Baskerville und den alten, früh erblindeten Benediktiner Jorge von Burgos, der »das personifizierte Gedächtnis der Bibliothek und die Seele des Skriptoriums« ist. In ihm parodiert Eco augenzwinkernd-boshaft den argentinischen Schriftsteller Jorge Luis Borges, den Verfasser der *Bibliothek von Babel* und Gegner der Gattung Roman.[37]

und Kunsttheorie: Von der Antike bis zum 19. Jahrhundert, Köln 1986, bes. S. 179 ff., 186 ff.; U. Mörschel, »Kunsttheorien im Mittelalter«, in: *Lexikon des Mittelalters,* Bd. V, München / Zürich 1991, Sp. 1573–1576.
33 —— Eco (wie Anm. 1), S. 113.
34 —— Vgl. dazu z. B. die Passagen in Eco (wie Anm. 1), S. 36 ff., 41 ff. und passim. Zum *Namen der Rose* als semiotisches Modell vgl. Mersch (wie Anm. 11), S. 13 ff.
35 —— Eco (wie Anm. 1), S. 594.
36 —— Ebd., S. 66, 113, 125, 232. Zur Bedeutung des Lachens in Ecos Roman vgl. Massimo Parodi, »Silenzio o riso. Ipotesi di una lettura filosofica di ›Il nome della rosa‹«, in: *Quaderni medievali* (Juni 1981), S. 143–149. Zum Lachen im Mittelalter vgl. Jacques Le Goff, *Das Lachen im Mittelalter,* mit einem Nachwort von Rolf Michael Schneider, Stuttgart 2004; T. Vogel (Hg.), *Vom Lachen: Einem Phänomen auf der Spur,* Tübingen 1992. Die Forschungen zum Lachen zusammengefasst bei Stauder 1988 (wie Anm. 8), S. 306.
37 —— Zum Bezug zu Borges vgl. u. a. Alfredo Giuliani, »Die Rose von Babel«, in: Kroeber (wie Anm. 4), S. 15–20, hier S. 17; Kroeber (wie Anm. 4), passim.

Der dem Leben in all seinen Facetten und Bewusstseinsebenen aufgeschlossene freigeistige Franziskaner steht für das von der Ratio geleitete neuzeitliche Bewusstsein. Für ihn ist das Lachen gemäß aristotelischer Ethik dem vernunftbegabten Menschen eigen.[38] Wie die *verkehrte Welt,* die zum Lachen verführt, die uns alles in anderer Form zu sehen zwingt, ist es zusammen mit Witz und Wortspiel einer übergeordneten Wahrheits- und Erkenntnisfindung dienlich, da es – oder gerade weil es – »das Antlitz jeder Wahrheit zu entstellen« vermag. Es untergräbt die Autorität einer vernunftwidrigen und insofern falschen Meinung.[39] Das Lachen hat deshalb eine zersetzende Wirkung. Es hat Erkenntniswert, nimmt den Menschen die Angst vor Tod und Ungewissheit, macht sie frei und mündig, lässt sie das Nichtverstehen trotz Erkennen ertragen und produktiv gestalten.

Der anti-aufklärerische Benediktiner repräsentiert hingegen den für den Fluss der Zeiten blind gewordenen Hüter und Wächter einer überlebten mittelalterlichen Welt der scholastisch-heilsgeschichtlichen Wertungen und Ordnungen. Für ihn ist das Lachen – seiner Ordensregel entsprechend – Ausdruck fehlender Frömmigkeit und Demut und überdies moralisch-ethisch gefährlich, da »Gegenstand einer perfiden Theologie«, deren Kunst die Epiphanie der *verkehrten Welt* ist. Wie diese erlaubt das Lachen, das Universum neu zu denken und damit die tradierten Machtverhältnisse zu sprengen.[40] Die Welt der Herrschenden und der überkommenen Ordnung vor dem befreienden Zersetzungswerk des Lachens zu schützen heiligt für Jorge die Mittel, erlaubt zu töten, denn Christus – so ein mittelalterlicher Topos – hat nie gelacht.[41] Sie bringt den dogmatischen Ordnungshüter aber auch dazu, sich das als gefährlich eingestufte Wissen essend einzuverleiben und dabei erst- und letztmals zu lachen[42] – Jorge verschluckt die von ihm vergifteten Seiten der Aristotelischen Poetik. Er nimmt das befreiende Wissen und damit auch jegliche Aufklärung auf ewig mit in sein Grab, denn der Repräsentant einer neuen Welt, William von Baskerville, vermag den Zerstörungsakt letztlich nicht zu vereiteln.

Die beiden Gegenspieler aus einem alten und einem neuen Orden, und damit auch die beiden europäischen Geistes- und Kulturepochen, die sie mit ihren konträren Einstellungen zum Lachen verkörpern,[43] scheitern aus dieser Per-

38 —— Zur Bejahung des Lachens durch Aristoteles vgl. Le Goff (wie Anm. 36), S. 18, 48.
39 —— Eco (wie Anm. 1), S. 132, 149, 176, 178, 260, 618.
40 —— So Jorge in Eco (wie Anm. 1), S. 620 ff. Vgl. in diesem Zusammenhang auch die Kritik der *verkehrten Welt* in der Kunst durch Bernhard von Clairvaux. Zum Lachverbot durch den Hl. Benedikt, den Ordensgründer der Benediktiner, vgl. Curtius (wie Anm. 29), S. 422; Le Goff (wie Anm. 36), S. 59.
41 —— Eco (wie Anm. 1), S. 150 f., 174 f., 179, 618. Zur frühchristlich-mittelalterlichen Lehrmeinung, dass Christus nie gelacht habe, vgl. Le Goff (wie Anm. 36), S. 52; K.-J. Kuschel, »›Christus hat nie gelacht‹? Überlegungen zu einer Theologie des Lachens«, in: Vogel (wie Anm. 36), S. 106–128. Zur kirchlichen Einstellung zum Lachen vgl. auch Curtius (wie Anm. 29), S. 421–423.
42 —— Eco (wie Anm. 1), S. 630. Eco beschreibt dabei das Lachen Jorges in sämtlichen Nuancen vom Grinsen bis hin zum gewalttätigen Lachen und unterdrückten Schluchzen (S. 629 f.).
43 —— Vgl. den Umstand, dass die frühchristliche und mittelalterliche Lehrmeinung überwiegend auf der (platonischen) Ächtung des Lachens beruht, während mit den Bettelorden die kul-

spektive je auf ihre Weise: der eine, indem er die Aufdeckung von Wissen und Aufklärung nicht aufzuhalten, der andere, indem er deren Durchbruch nicht erfolgreich zu bewerkstelligen vermag. Die beiden Protagonisten stehen damit auch für eine mittelalterliche und eine neuzeitliche Auffassung von Kunst und Philosophie mit ihren je unterschiedlichen Parametern.[44] Zentral für die gegensätzlichen Auffassungen ist dabei die Vorstellung von der Enzyklopädie. Im Gegensatz zur mittelalterlichen, die ihren sicheren und finalen Bezugspunkt in Gott findet,[45] kann die neuzeitliche Enzyklopädie als Wissensreservoir nie abgeschlossen werden, ja sie ist nie eindeutig. Sie sichert im produktiven Nichtverstehen, dem *Je ne sais quoi* (Denis Diderot), und in den Diskursen sich widerlegender Hypothesen, bloß momentane Auslegungs- und Gestaltungsfähigkeit zu.[46] Diese gegensätzlichen Vorstellungen finden sich wiederum in der Bibliothek der Abtei verkörpert: Als mittelalterlich architektonisches Gehäuse von in nuce neuzeitlich-enzyklopädischen Wissens ist sie, wie oben ausgeführt, ein Labyrinth. Jorge von Burgos mittelalterlicher Irrgarten ist dabei der von blinder und linearer Notwendigkeit beherrschte und räumlich-zeitlich beschränkte, William von Baskervilles Irrweg dagegen das anti-genealogische Netz unendlicher und dauernd sich wandelnder Verknüpfungen der oben angesprochenen Rhizom-Struktur.[47] Er entspräche D'Alemberts und Diderots positivistischer Definition des Systems der Wissenschaften und Künste, würde er aus Ecos postmodernistisch gewendeter Kulturkritik, die einem verkürzten Vernunft-, Erkenntnis- und Wahrheitsbegriff ihre Absage erteilt, nicht unweigerlich ebenfalls scheitern.

Vielleicht, so William von Baskerville schließlich, »gibt es am Ende nur eins zu tun, wenn man die Menschen liebt: sie über die Wahrheit zum Lachen bringen, *die Wahrheit zum Lachen bringen,* denn die einzige Wahrheit heißt: lernen, sich von der krankhaften Leidenschaft für die Wahrheit zu befreien.« Denn da es in der Welt keine Ordnung und damit letztlich auch kein absolutes Verstehen gibt, sind die »einzigen Wahrheiten, die etwas taugen, [...] Werkzeuge, die man nach Gebrauch wegwirft.«[48]

turelle und gesellschaftliche Aufwertung des Lachens einsetzt, die auf Aristoteles rekurriert. William von Baskerville gehört jenem Orden an, dessen Gründer dem Lachen und Lächeln gegenüber nachweislich aufgeschlossen war und dessen Mitglieder (z.B. Alexander von Hales) mit bedeutenden Abhandlungen zum Thema das Lachen propagierten.
44 —— Vgl. dazu Eco (wie Anm. 32), S. 218 f. und passim. Zur mittelalterlichen Ästhetik vgl. bes. Assunto (wie Anm. 32). Für die beiden Romanfiguren Jorge und William als Repräsentanten von Mittelalter und Neuzeit vgl. auch Mersch (wie Anm. 11), S. 65.
45 —— »[...] es ist das Proprium des Wissens als einer göttlichen Sache, dass es abgeschlossen und vollständig ist seit Anbeginn in der Vollkommenheit des Wortes, das sich ausdrückt um seiner selbst willen«, so Jorge von Burgos in Eco (wie Anm. 1), S. 527.
46 —— Zum *Je ne sais quoi* vgl. Erich Köhler, »Je ne sais quoi: Ein Kapitel aus der Begriffsgeschichte des Unbegreiflichen«, in: *Romanistisches Jahrbuch* 6 (1953/54), S. 21–59; Evelyn Chamrad, »Der Mythos vom Verstehen: Ein Gang durch die Kunstgeschichte unter dem Aspekt des Verstehens und Nichtverstehens in der Bildinterpretation«, Diss. phil., Universität Düsseldorf 2001, bes. S. 21 ff.
47 —— Zur Enzyklopädie als Labyrinth vgl. Umberto Eco, »Die Enzyklopädie als Labyrinth«, in: Eco (wie Anm. 21), S. 104–109.
48 —— Eco (wie Anm. 1), S. 643, 645.

Wahrheit und Verstehen werden aus dieser Sicht zur Illusion, sie sind wie Gott »lauter Nichts«, eine Finsternis und ein Einswerden, in dem alle Unterschiede ausgelöscht sind, in dem weder Werk noch Bild existieren.[49] Mit dem Streben nach Auflösung des Unverständlichen im Prozess der Wahrheitsfindung ist es deshalb wie mit allen Formen der Aufklärung: Sie sind notwendig und decken auf, aber indem sie dies tun, decken sie anderes zu.[50]

49 —— Ebd., S. 654 f.
50 —— Vgl. dazu Max Horkheimer / Theodor W. Adorno, *Dialektik der Aufklärung: Philosophische Fragmente* (Lizenzausgabe), Frankfurt am Main 1998.

HANS-JÖRG RHEINBERGER

Nichtverstehen und Forschen

Im Folgenden habe ich in Form von einigen Assoziationskomplexen ein paar Bemerkungen zur Zürcher Diskussion vom November 2003 zusammengestellt, die um das Moment des Nichtverstehens im wissenschaftlichen Forschen kreisen.[01] Dem Wunsch der Veranstalter, »sich ganz auf die Stärke seiner Perspektive zu verlassen und hart am Beispiel zu arbeiten«, bin ich, soweit es mir möglich war, dabei gefolgt. Das Urteil über die Stärke der skizzierten Perspektive muss freilich anderen überlassen bleiben.

I

Das Exposé zur Tagung »Kultur Nicht Verstehen« hat die Figurationen des Nichtverstehens der Kunst und Religion, den Gestaltungswillen unter Verzicht auf Verstehen der Wirtschaft und dem Recht, die Gestaltung des Verstehens aber der Wissenschaft und Technik zugeordnet – wenn auch mit einem kleinen Fragezeichen versehen. Die Sätze lauten: »Es geht also um die Frage nach de[n] Gestaltung[en] des Umganges mit dem Nichtverstehen. Und diese sind entweder Gestaltung *des* Nichtverstehens (wie in Kunst und Religion), Gestaltung des *Verstehens* (wie in Wissenschaft oder Technik), oder Gestaltung, die *ohne* das Verstehen auskommt (wie in Wirtschaft oder Recht?).« Gewollt oder ungewollt wird damit der klassische Topos bedient, wonach Wissenschaft und Technik als Inbegriff von Rationalität gelten. Verstehen und Erklären sind offensichtlich in diesem Zusammenhang miteinander verschmolzen, ihre Differenzierung spielt keine Rolle, die Trias von 1. den Künsten und dem Glauben zugeordneter Produktivität im Umgang mit dem Nichtverstehen, 2. den Sozialtechniken zugeschriebener Suspendierung von Verstehen und 3. den Wissenschaften zugestandenem Verstehen *à pleine face* hat die klassische, von

01 —— Abschnitt 2 greift auf eine Passage in meinem Aufsatz »Gaston Bachelard und der Begriff der ›Phänomenotechnik‹« zurück (in: *Festschrift für Rüdiger vom Bruch,* im Druck). Abschnitt 6 beruht auf einer Passage aus einem Kommentar zu Rudolf Kaehrs »Zur Verstörung des (H)ortes der Zerstörung«, in: Albert Kümmel / Erhard Schüttpelz (Hgg.), *Signale der Störung,* München 2003, S. 139–141.

Wilhelm Dilthey vorgeschlagene Zuordnung des hermeneutischen Verstehens zum Bereich der Geisteswissenschaften und des Erklärens zur Domäne der Naturwissenschaften ersetzt. Für die Wissenschaften generell kann man wohl sagen, dass sie der methodischen Kontrolle ihres Vorgehens, der Nachvollziehbarkeit ihrer Ergebnisse, aber auch der grundsätzlichen Offenheit gegenüber einer Revision ihrer Befunde verpflichtet sind, und zwar letzteres auch – und gerade wenn – diese Befunde methodisch kontrolliert und nachvollziehbar erhoben wurden. Die Betonung dieser Revisionsfähigkeit hat Karl Popper zur Konsequenz einer »Logik der Forschung« geführt, die auf die Annahme der Möglichkeit einer definitiven Verifizierung in den Wissenschaften ganz verzichtet. Diese und ähnliche Zuschreibungen entstammen dem Umfeld wissenschaftstheoretischer Überlegungen über das, was Hans Reichenbach den »Kontext der Rechtfertigung« genannt hat. Den »Kontext der Entdeckung« blendete er bekanntlich aus der philosophischen Reflexion der Wissenschaften aus. Poppers Falsifikationismus kann als Versuch gesehen werden, die Dynamik der Forschung, ihr revisionistisches und zugleich revolutionäres Potential in einem rechtfertigungslogischen Kontext zu formulieren. Die Kritik an Popper von Thomas Kuhn über Imre Lakatos bis zu Paul Feyerabend hat die Aporien dieses Versuches deutlich herausgestellt. Ludwik Fleck und Gaston Bachelard haben bereits zeitgleich mit Popper Bausteine zu einer alternativen Epistemologie geliefert, in der die Trennung zwischen Entdeckung und Rechtfertigung ihrem Voraussetzungscharakter nach aufgehoben ist, ein Unterfangen, das aus der Perspektive der analytischen Philosophie nicht theoriewürdig erscheinen konnte und von ihr auch ignoriert wurde. Es scheint mir aber von außerordentlicher Bedeutung zu sein, diesem Programm neuen Vorschub zu leisten, wenn es darum geht, auch die Naturwissenschaften als kulturelle Praxen nicht allein aus der Perspektive ihrer stabil gewordenen theoretischen und technischen Produkte zu betrachten, sondern sie von ihren Weichteilen her, vom Ungesicherten ihrer Existenz, aus der Perspektive ihrer Verfertigung in den Blick zu nehmen.

2

Gemäß Gaston Bachelards Psychoanalyse des wissenschaftlichen Geistes muss sich wissenschaftliches Wissen sowohl gegen die äußere Natur als auch gegen seine eigene Trägheit herausbilden. Es kann sich nicht durch Selbsterziehung instruieren, sondern nur durch ein unbedingtes Engagement mit den Gegenständen, ein Einlassen auf die Objekte der Welt. So wie der wissenschaftliche Geist nicht immer schon fertig dasteht, so sind auch die Gegenstände des Wissens nicht unmittelbar gegeben oder direkt anzufassen. Beide nehmen in einem langen und mühsamen historischen Prozess allmählich erst und vorzugsweise kontraevidentiäre Gestalt an. Was die Seite des Subjekts angeht, so ist es eines der Charakteristika von Bachelards historischer Epistemologie, dass sie nicht auf der Annahme einer besonderen Struktur in Form einer Logik des wissenschaftlichen Denkens aufbaut. Im Gegenteil: Bachelard sieht das wissenschaft-

liche Denken als eine unauflöslich psycho-epistemische Aktivität. Der Akt der Erkenntnisgewinnung ist ein Vorgang, in dem die Person des Wissenschaftlers als ganze involviert ist. Der Prozess der Erkenntnisgewinnung ist eine Form der *Arbeit*. Im Zentrum ihrer Beschreibung, die sich als eine Art Phänomenologie der Arbeit versteht, steht das »epistemologische Hindernis«. Es besteht nicht, wie Bachelard gleich zu Beginn von *La formation de l'esprit scientifique* betont, in einer sich von außen auftürmenden Schwierigkeit wie etwa der schieren Komplexität der Welt oder der physischen Begrenztheit der Schärfe unserer Sinne. Das epistemologische Obstakel ist in die Struktur des Erkennens selbst eingeschrieben in Form von erkenntnisnotwendigen Trägheiten und Trübungen des Verstandes. Diese Trägheiten und Trübungen setzen den Prozess der Erkenntnisgewinnung überhaupt erst in Gang. In diesem Vorgang selbst gibt es weder unmittelbare Gewissheit noch festen Glauben: »Das Reale ist niemals dasjenige, ›was man glauben möchte‹«, resümiert Bachelard, »es ist immer nur das, was man sich *hätte* denken können. Empirisches Wissen ist immer nur *nachträglich* klar, nachdem der Apparat des Räsonnements auf den Weg gebracht ist.«[02] Wissen kann in einem Akt der Rekurrenz stabilisiert werden, aber es gibt keinen Algorithmus, der im Forschungsprozess zu seiner Gewinnung eingesetzt werden könnte. Klarheit im Bereich des Empirischen ist unhintergehbar nachträglich. Die Emergenz des Wissens verbleibt im Raum einer funktional unvermeidbar unaufgeräumten Konfusion, im Raum des Ausprobierens, in dem sich immer wieder Unerwartetes in Form epistemologischer Akte ereignen und niederschlagen kann. Im Gegensatz zu vielen seiner Zeitgenossen schließt Bachelard diesen unaufgeräumten Raum des Nichtverstehens nicht vom Zugriff der Epistemologie aus. Er erklärt ihn vielmehr zu ihrem Zentrum. Er geht zudem davon aus, dass dieser Raum in seiner ganzen epistemischen Intimität eine soziale, kommunitäre Dimension besitzt. Der Prozess der modernen Erkenntnisgewinnung kann nicht mehr in den Grenzen der traditionellen Beziehung zwischen und Beschränkung auf ein solitäres Subjekt und das ihm gegenüberstehende Objekt beschränkt werden, wie es klassische Erkenntnistheorien verlangen. Er wird in Bewegung gesetzt und in Gang gehalten als ein *kollektives* Unternehmen, das von einer Wissenschaftlergemeinschaft getragen wird. Er spielt sich in regionalen Kantonen oder Quartieren innerhalb einer Wissenschaftsstadt ab, die Bachelard bewusst als wissenschaftliche Kulturen bezeichnet. Eine Kultur ist für Bachelard definiert als »Zugang zu einer Emergenz,«[03] das heißt als ein Milieu, in dem Neues auftreten kann, in dem sich Unvorwegnehmbares ereignen kann. Wenn aus der Sicht Bachelards der künstlerische Akt der Neuschöpfung stärker individuell geprägt ist, so sind im Gegensatz dazu in den Wissenschaften diese Emergenzen genuin sozial verfasst und tief in kollektive Innovationskulturen eingebettet.

02 —— Gaston Bachelard, *La formation de l'esprit scientifique* (1938), Paris [6]1969, S. 239.
03 —— Gaston Bachelard, *Le rationalisme appliqué* (1949), Paris [3]1998, S. 133.

3

Man kann Wissenschaft als ein System zur geordneten Darstellung und zur Verwaltung von gesicherten Erkenntnissen betrachten. Das wird in Lehrbüchern in der Regel ja auch so gemacht, aber die Frage ist, ob man damit ihr Wesen trifft. Martin Heidegger zufolge muss man jedenfalls die *Forschung* als das Wesen der neuzeitlichen Wissenschaft ansehen. Das hat dann jedoch zur Konsequenz, dass man den »Kontext der Entdeckung« nicht mehr aus seinen Überlegungen ausklammern kann. Man kann sogar bezweifeln, ob sich zwei derartige Kontexte überhaupt auseinander halten lassen. Aus der Perspektive der Forschung muss gefragt werden, wie sich das Denken an der riskanten Grenze zwischen dem Wissen und dem Nichtwissen, dem Noch-Verstehen und dem Nicht-mehr-Verstehen bewegt. Aus der Tatsache, dass das zukünftige Wissen, insofern es beansprucht, im emphatischen Sinne des Wortes *neues* Wissen zu sein, unvorwegnehmbar ist, ergibt sich, dass man auch nicht genau definieren kann, was man – noch – nicht verstanden hat. Hier hätte eine Theorie der Unbegrifflichkeit, wie Hans Blumenberg sie umkreiste, anzusetzen, und es wäre ihr Potential für eine Wissenschaftsphilosophie der Forschung fruchtbar zu machen. Das Argument, das Pierre Bourdieu in seiner Abschiedsvorlesung am Collège de France für den Umstand ins Feld führte, dass die *Praxis* als Forschungsgegenstand immer noch zu wenig beachtet und zu wenig analysiert sei, gilt *mutatis mutandis* auch hier. Man muss, so lautet Bourdieus Argument, sich darüber klar werden, dass es paradoxerweise größerer theoretischer Kompetenz bedarf, um eine Praxis wie die wissenschaftliche Praxis in ihren produktiven Potentialen, sie mit den Worten von Bourdieu als Erzeugungsdisposition zu verstehen, als um die Struktur einer Theorie zu erhellen. Das Nichtbegriffliche im Prozess der Wissensschöpfung haben wir ebenfalls noch schlecht verstanden, es bedarf offensichtlich größerer begrifflicher Anstrengung, als nötig ist, um die Struktur von Begriffen zu erfassen.

4

Das Grunddilemma der wissenschaftlichen Forschung ist also, dass man nicht genau weiß, was man nicht weiß. Der französische Physiologe Claude Bernard hat in diesem Zusammenhang den Wissenschaftler mit dem Künstler verglichen und bemerkt: »Ein Künstler weiß nie, wie er zu seinen Sachen kommt. Desgleichen weiß ein Wissenschaftler nicht, wie er die Spur seiner Dinge findet. [...] Man muss finden, und zwar genau an dem Punkt, wo es nichts mehr zu wissen gibt«.[04] Dementsprechend muss in der Praxis der wissenschaftlichen Forschung auch die Struktur des explorierenden Experimentierens eingerichtet sein. Es muss eine Struktur haben, die es erlaubt, dass in den Maschen seines Netzes Dinge hängen bleiben, nach denen man nicht unbedingt gesucht hat. Experimentalsysteme, die dieses leisten, und die dementsprechend als

04 —— Claude Bernard, *Cahier des notes 1850–1860*, hg. von Mirko Grmek, Paris 1965, S. 135.

Innovationsmaschinen fungieren, müssen einem Schwellenprinzip gehorchen. Sie müssen hypokritisch ungenau sein, um dem Neuen eine Chance zu geben, ohne dabei das bereits verfügbare Wissen zerfließen zu lassen. Parallel dazu muss die Aufmerksamkeit des Forschers, um einen Ausdruck von Michael Polanyi aufzugreifen, liminal gerichtet sein. Sie muss schwebend sein. Sie muss Dinge in den Augenwinkel bekommen können, die am Rande eines eingeschlagenen Weges liegen. Genau zu wissen, was man nicht weiß, kann daher nur als ein Grenzfall der Forschung betrachtet werden. Ihm entspricht auf der Seite der Empirie das Demonstrationsexperiment. Man kann das Grunddilemma der Forschung zu der Behauptung zuspitzen, dass das Nichtverstehen der Motor aller wissenschaftlichen Erkenntnisgewinnung ist. Forschen wäre also im Innersten der Ausdruck einer Kultur des Nichtverstehens. Experimentalsysteme wären die exteriorisierten Formen ihrer Ausübung. In ihnen verstetigt – nicht selten auch versteigt – sich eine Suchbewegung, in welcher das Nichtverstehen gewissermaßen handgreiflich gemacht, in der es exponiert wird. In ihnen materialisiert sich ein Zögern, dehnt sich der kurze Augenblick, während dessen die Weichen noch nicht gestellt sind, wo das Handeln in das Unwissen gestellt bleiben darf. Das ist es ja auch, was wir normaler- und alltäglicherweise unter einem Experiment verstehen. Das ist es auch, was das Experiment zu einem immer prekären Ereignis macht, dem ein Raum umschrieben werden muss, der es als Probehandeln ausweist. Experimentalsysteme sind Vorrichtungen zur Dehnung der Zeit des Ungewissen, aber auch zur Begrenzung ihrer Auswirkungen. Die Entgrenzung von Experimenten überführt das Nichtwissen in die Katastrophe.

5

In meinen eigenen Untersuchungen zur Geschichte der Molekularbiologie habe ich mit dem Stichwort der »epistemischen Dinge« darauf insistiert, dass die Objekte, auf die sich das Forschungsinteresse richtet, notwendigerweise unscharfe Ränder haben, und dass den Begriffen, mit deren Hilfe man sie zu fassen sucht, ebenfalls eine gewisse Unschärfe eigen ist, jedenfalls solange sie im Forschungsprozess kreisen und operational in die Herausbildung epistemischer Dinge verwickelt sind. In der Darstellung der Geschichte der Proteinbiosynthese habe ich dies ausführlich am Beispiel der Emergenz des für die Molekularbiologie zentral gewordenen Begriffs der Transfer-RNA gezeigt.[05] Es ist entscheidend, Unschärfe und Polysemie hier nicht defizitär zu fassen, sondern ihnen ihre Positivität als heuristisch angebrachte Modi des Denkens zu belassen. Die Odyssee des Genbegriffs im 20. Jahrhundert legt als Beispiel Zeugnis davon ab.[06] Wilhelm Johannsen, dem wir die Prägung des Ausdrucks

05 —— Hans-Jörg Rheinberger, *Experimentalsysteme und epistemische Dinge: Eine Geschichte der Proteinsynthese im Reagenzglas,* Göttingen 2001.
06 —— Hans-Jörg Rheinberger, »Gene concepts: Fragments from the perspective of molecular biology«, in: Peter Beurton / Raphael Falk / Hans-Jörg Rheinberger (Hgg.), *The Concept of the Gene in Development and Evolution,* Cambridge 2000, S. 219–239.

verdanken, verstand darunter zunächst nicht mehr als ein formales Etwas, das sich in Kreuzungsversuchen entsprechend den von Mendel aufgestellten Regeln auf die Nachkommengenerationen verteilte. Die Definition war in diesem Falle zugleich formal präzise und inhaltlich leer, da rein instrumentell auf den Hybridisierungsschematismus bezogen. Der Strahlengenetiker Herman J. Muller, der in den späten 1920er Jahren mit Röntgenstrahlen Mutationen bei Drosophila auslöste, die sich auf die Nachkommen vererbten, sah im Gen ein physikalisches Etwas, das mit physikalischen Mitteln bleibend verändert werden konnte. Chemisch konnte er sich aber darunter auch noch 1950, zum 50. Jahrestag der Wiederentdeckung der Mendelschen Gesetze, nichts vorstellen. Die Molekularbiologen der 1950er Jahre erblickten nach der Aufklärung der Doppelhelixstruktur der DNA durch James Watson und Francis Crick wenige Jahre später im Gen eine lineare Sequenz von DNA-Bausteinen, welche die »Information« oder Anleitung zur Herstellung eines linearen Polypeptides enthielt. Sie prägten damit eine völlig neue Vorstellung von biologischer Spezifität. Den gentechnologisch arbeitenden molekularen Genetikern der 1980er Jahre löste sich diese Eindeutigkeit des informationellen Genbegriffs in den Komplikationen der Transkription und Translation der putativen Gene und deren Regulation im normalen und im Entwicklungs-Stoffwechselgeschehen zusehends wieder auf. Heute bevorzugen viele Forscher, sehr viel weniger definiert einfach vom »genetischen Material« der Zelle zu sprechen. Man könnte mit dem amerikanischen Philosophen Kenneth Waters sagen, dass sich die Produktivität des Begriffes über ein Jahrhundert hinweg gerade darin zeigte, dass er den experimentellen Zugriff auf den Organismus zu organisieren erlaubte und sich in diesem Zugriff selbst beständig transformierte.

6

Der Prozess der experimentellen Erkenntnisgewinnung als material-vermittelter Forschungsvorgang ist im Prinzip ebenso unabschließbar wie er auch keinen sinnvoll anzugebenden, singulären Ausgangspunkt besitzt. Es gibt ihn nur in der ihm eigenen Rekursivität, in seiner Getriebenheit durch seine eigene Bewegung. Er läuft aufgrund einer für ihn konstitutiven Identitätsverfehlung immer wieder in sich zurück und zugleich an sich vorbei, und diese differentielle Reproduktion ist genau das, was ihn im Gang hält. Der Semiosis der Forschung ist weder auf klassisch erkenntnistheoretischem noch auf klassisch logischem Wege beizukommen. Sie funktioniert wie ein Xenotext im Sinne von Brian Rotman: »Der Xenotext hat keine Einlösung, keine Erfüllung, kein schriftlich fixiertes Versprechen eines verborgenen Schatzes, kein Bild eines Wertes, keine Ablieferung eines kostbaren, erstbedeutenden Etwas anzubieten. Was vergangene Bedeutung war, von der man etwa hätte hoffen können, sie läge intakt bereit, um als Ganze aufgerufen zu werden, wird versetzt durch eine entmythologisierte, gebrochene, offene und inhärent plurale zukünftige Bedeutung. Für den Xenotext gibt es hier nichts herunterzuladen; es gibt nur Sprache im Zustand potentieller und niemals endgültig aktualisierter Inter-

pretation. Was er bedeutet, ist seine Fähigkeit, weiter zu bedeuten. Sein Wert ist durch seine Fähigkeit bestimmt, Lektüren seiner selbst ins Leben zu rufen. Ein Xenotext hat also keine endgültige ›Bedeutung‹, keine einzige, kanonische, definitive oder abschließende ›Interpretation‹: Er besitzt ein Signifikat allein in dem Maße, wie er dazu gebracht werden kann, sich im Prozess der Schaffung einer interpretativen Zukunft seiner selbst zu engagieren«.[07] Experimentelle Systeme haben die Struktur solcher Xenomaschinen. Sie sind Vorrichtungen, um epistemische Objekte zu realisieren, deren Identität eben nicht als Abstraktion ein für allemal festgehalten werden kann, sondern die letztlich nur in der Iteration, im Vollzug ihres Umbaus also und immer nur aus ihrer zukünftigen Bedeutung leben. Aus einer solchen Perspektive verwundert es auch nicht, wenn einer der größten Experimentatoren der Physiologie des 19. Jahrhunderts, der bereits erwähnte Claude Bernard, gegen den Philosophen des Positivismus Auguste Comte ausdrücklich daran festhielt, dass es »das Unbestimmte, das Unbekannte ist, das die Welt bewegt«.[08] Es wäre zumindest konsequent, daran anzuschließen, dass es nicht darum gehen kann, das Vage aus der Dynamik der Wissensgewinnung zu verbannen. Wenn man die Figurationen des Tastens und des Tappens, auch des Irrens als wesentlich für den experimentellen Umgang mit Erkenntnisdingen hält, dann könnte man auch die Vermutung wagen, dass sich in der experimentellen Praxis strukturell bemerkbar macht, was dazugehört, den Umgang mit dem Nichtwissen so zu gestalten, dass es zur Quelle von Wissen wird – um den Preis allerdings, dass man darauf verzichtet, immer schon gewusst haben zu wollen, wie es einmal aussehen mag. Der Pragmatik des Experimentierens in den Wissenschaften Aufmerksamkeit zu schenken, wäre demnach ein Weg, um unser Unwissen über das Gewinnen von Wissen wenn auch nicht zu beseitigen, so doch es in seinen Dimensionen auszuloten.

07 —— Brian Rotman, *Signifying Nothing: The Semiotics of Zero,* New York 1987, S. 102.
08 —— Claude Bernard, *Philosophie* (Manuscrit inédit), hg. von Jacques Chevalier, Paris 1954, S. 26.

WERNER KOGGE

Die Kunst des Nichtverstehens

Mit dem Nichtverstehen kann man es sich leicht machen: Eine Möglichkeit dazu ist, Nichtverstehen zurückzuführen auf eine substantielle Differenz zwischen dem Wesen, das zu verstehen sucht, und dem, was verstanden werden soll. Nur was sich gleicht, kann sich verstehen. Und wenn nicht verstanden wird, so liegt der Grund dafür in einer Differenz, wesensmäßiger Art.[01] Eine andere Möglichkeit ist, das Nichtverstehen als einen bloßen Mangel anzusehen. Es fehlt an dem aktuell erforderlichen Wissen oder Können. Doch mit Erwerb eines solchen löst sich auch das Nichtverstehen auf, verwandelt sich in Verstehen.[02]

01 —— Die Wurzeln dieser Identitätsphilosophie des Verstehens liegen im neuplatonischen *homoion-homoío*-Prinzip, wonach das Göttliche nur schauen kann, was selbst göttlich ist. Diese Traditionslinie zieht sich über den theologisch-mystischen Diskurs von Augustinus und Meister Eckhardt bis in die romantische Hermeneutik des 19. Jahrhunderts und ist eine der einschlägigen Denkfiguren der gegenwärtigen Diskussionen. Ihr Grundgedanke ist, dass das Verstehende (Geist, Subjekt, Vernunft, Ich usw.) im Grunde identisch ist mit dem, was zu verstehen ist. So findet sich etwa bei Augustinus folgende Bemerkung: »Es ist anzunehmen, dass die Natur des intellektuellen Geistes so gegründet ist, dass sie aufgrund der Gliederung der natürlichen Ordnung mit den Erkenntnisgegenständen verbunden ist.« (Augustinus, *De trinitate XII 15, n. 24*, hg. von W. J. Mountain und F. Glorie, Turnhout 1968, S. 378, [= Corpus Christianorum, Series Latina 50]; übers. in: *Geschichte der Philosophie in Text und Darstellung*, Band 2, hg. von Kurt Flasch, Stuttgart 1982, S. 425 f.) – Noch deutlicher fällt die Formulierung von Meister Eckhardt aus: »Denn solange der Mensch dieser Wahrheit nicht gleicht, solange wird er diese Rede nicht verstehen.« (Meister Eckhardt, *Deutsche Predigten und Traktate*, Zürich 1979, Predigt 32, S. 309.) – Besonders prägnant ist dann bei Dilthey zum Ausdruck gebracht, dass das Verstehen auf einer Identitätsgrundlage beruht: »Das Verstehen ist ein Wiederfinden des Ich im Du; der Geist findet sich auf immer höheren Stufen von Zusammenhang wieder; diese Selbigkeit des Geistes im Ich, im Du, in jedem Subjekt einer Gemeinschaft, in jedem System der Kultur, schließlich in der Totalität des Geistes und der Universalgeschichte macht das Zusammenwirken der verschiedenen Leistungen in den Geisteswissenschaften möglich.« (Wilhelm Dilthey (1906–1910), *Der Aufbau der geschichtlichen Welt in den Geisteswissenschaften*, Frankfurt am Main 1981, S. 235.) – Weiteres zu dieser Traditionslinie in Axel Horstmann, »Das Fremde und das Eigene: ›Assimilation‹ als hermeneutischer Begriff«, in: *Archiv für Begriffsgeschichte*, Band 30, Bonn 1986–87, S. 7–43.
02 —— Verstehen wird in dieser Traditionslinie einzig und allein abhängig von der Aktivität der rezipierenden Instanz (Subjekt, Vernunft, System) gedacht. Descartes schreibt: »alles was

Beide Sichtweisen lassen ein Problem des Nichtverstehens erst gar nicht zum Vorschein kommen. Während im ersten Fall das Nichtverstehen schlicht hinzunehmen ist, da das Verstehen an zeitlosen und unveränderlichen Gegebenheiten scheitert, ist es im zweiten Fall ein bloßer Ausweis noch unzureichender Beschäftigung oder Bemühung.

Hinter diesen beiden Auffassungen steht ein unzureichender Begriff des Verstehens. Das Nichtverstehen wird nicht begriffen, weil schon das Verstehen nicht klar genug erfasst wird.

Im ersten Fall wird Verstehen mit einem Entsprechungsverhältnis gleichgesetzt, mit einem Resultat statischer Bedingungen, wodurch das Prekäre und das Labile, das dem Verstehensprozess innewohnt, eliminiert wird. Im zweiten Fall wird Verstehen mit Lernen und Zugewinn identifiziert, was wiederum das Moment der Verunsicherung und des Verlusts ignoriert, das mit der Neuperspektivierung im Verstehen verbunden sein kann.

Nichtverstehen, ohnehin zumeist ein bloßes Derivat des Verstehens, führt, als Negativ eines solchermaßen dunklen Begriffs, ein doppeltes Schattendasein. Dabei gehört die Erfahrung des Nichtverstehens zu den elementaren und prägenden Erfahrungen des menschlichen Lebens. Momente und Zustände des Nichtverstehens sind Ereignisse und Widerfahrnisse, die sich einprägen, die Identifikationen und Ablehnungen schaffen und Strukturen bilden. Unzählige Momente der Kindheit: der undurchdringliche Berg unfügsamer Worte fremder Sprachen, die ›vielsagenden‹ Blicke der Erwachsenen, deren Sinn dunkel bleibt, Formeln, die sich immer mehr verwirren, aber nicht aufschließen lassen, Apparaturen, die sich dem Begehren stumm widersetzen, Geräte, die kippen, weggleiten, unfassbar bleiben und alle diese Momente verbunden mit einer spezifischen inneren Erregung, einer wachsenden Empfindung des Bedrängtseins, einer leichten Übelkeit, die sich manchmal schamgleich auswächst, dem Gefühl, dass Räume kippen und der Boden wegsackt. Und immer wieder holen sie uns auch im erwachsenen Leben ein, diese Momente, wenn wir beispielsweise in einer fremden Stadt immer wieder zum Ausgangspunkt zurückkommen, obwohl wir überzeugt sind, die gegenteilige Richtung einge-

wir wahrhaft verstehen und begreifen« ist »ein Werk unserer Einsicht und unseres Verstandes« (»Brief an Clerselier über die Einwände Gassendis« [s. Meditationes de prima Philos., ed. Amstelod (1670), S. 145, 147], zit. nach Karl-Otto Apel, »Das Verstehen (eine Problemgeschichte als Begriffsgeschichte)«, in: *Archiv für Begriffsgeschichte: Bausteine zu einem historischen Wörterbuch der Philosophie,* hg. von Erich Rothacker, Band 1, Bonn 1955, S. 142-199, S. 152). – Bei Kant liest man: »Wir verstehen aber nichts recht als das, was wir zugleich machen können, wenn uns nur der Stoff dazu gegeben würde.« (»Reflexionen« Nr. 95, zit. nach Apel, ebd.) – Dass die moderne Systemtheorie an diesem Punkt ebenfalls im Fahrwasser der Aufklärung schwimmt, wird deutlich in der Kritik, die Felicitas Englisch aus phänomenologischer Perspektive am Konstruktivismus der Systemtheorie übt. Sie spricht von einem »konstruktivistischen Hyperaktivismus, der nichts mehr vernimmt, weil ihm nichts mehr ›gegeben‹ ist«, und konstatiert: »Ich würde es eher als eine subtile Form theoretischer Fehlleistung ansehen, dass diese Theorie alle Momente der Rezeptivität, Passivität und Hingabe, also des Vernehmens, das nach Heidegger inniger zu jedem Denken gehört als der Zugriff, ausgeblendet hielt.« (Felicitas Englisch, »Strukturprobleme der Systemtheorie – Philosophische Reflexionen zu Niklas Luhmann«, in: Stefan Müller-Doohm (Hg.), *Jenseits der Utopie: Theoriekritik der Gegenwart,* Frankfurt am Main 1991, S. 169-235).

schlagen zu haben (während die Zeit verstreicht und wir ohnehin verspätet sind), wenn ein Mensch, dem wir – wie wir glaubten – ein gutes Angebot unterbreiteten, auf dem Absatz kehrt macht und nicht mehr mit uns spricht, wenn ein Freund, von dem wir dachten, er müsse sich entschuldigen, ungehalten wird und offenbar dasselbe von uns erwartet, wenn die Stimmung in einer Gruppe aus für uns nicht ersichtlichen Gründen kippt, Worte, die zuvor galten, keinen Wert mehr besitzen und ohne Resonanz verhallen.

Es gehört zum Phänomen des Nichtverstehens, dass die entscheidenden Momente seines Sich-Ereignens kaum vorhersehbar, für den Betroffenen überraschend sind. Dennoch ist dieses Phänomen nicht bloß privativ, Entzug von Orientierung, Ordnung, Struktur. Es ist nicht die Negation des Verstehens, sondern, wie dieses, ein Prozess, der in seinen Momenten und Effekten zu beschreiben ist. Dies soll im Folgenden geschehen.

Dazu werde ich zunächst herausarbeiten, wie der Verstehensbegriff der philosophischen Hermeneutik einen Ansatzpunkt bietet, hinter das Verstehen zu gelangen, das Nichtverstehen zum Thema zu machen. Im zweiten Abschnitt wird dann das Nichtverstehen in seinen verschiedenen Erscheinungsformen, Erfahrungen und Strukturen analysiert, um dann, im dritten Abschnitt, Überlegungen darüber anzustellen, was eine Kunst des Nichtverstehens sein könnte.

I HINTER DAS VERSTEHEN GELANGEN

Die philosophische Hermeneutik gilt gemeinhin nicht als eine theoretische Grundlage für Fragen des Nichtverstehens. Eher trifft das Gegenteil zu: »Immer bleibt das verstehende und auslegende Bemühen sinnvoll«[03] – liest man etwa bei Hans-Georg Gadamer in Bezug auf das Problem der Verstehbarkeit fremder Traditionen; eine friedvolle, beschauliche Auffassung, zu der die hermeneutische Konzeption des Verstehens zuweilen neigt. Dennoch hat die philosophische Hermeneutik, insbesondere Heidegger in seinen frühen Arbeiten, das Grundgerüst für einen Begriff des Verstehens geschaffen, der uns auch dem Nichtverstehen näher bringt.[04] Die entscheidende Wendung liegt darin aufzuzeigen, dass Verstehen nicht voraussetzungslos ist, sondern stets von einem Vorverständnis ausgeht, von einem schon geprägten Wissen und Können, von einem ›Kontext‹, der durch die Tradition, die geschichtliche Kultur gebildet ist. Der ›hermeneutische Zirkel‹ bezeichnet in der philosophischen Hermeneutik genau dies: dass eine zu verstehende Sache auf ein Vorverständnis bezogen wird und von diesem Vorverständnis aus in den Blick genommen wird. Die entscheidende Konsequenz liegt nun darin, dass in dieser Figur eine spezifische, dem Verstehen innewohnende Relationalität zum Ausdruck gebracht wird. Verstehen bedeutet nicht einfach, über ein Potential zu verfügen oder es sich anzueignen; Verstehen heißt vielmehr, etwas auf etwas zu beziehen, oder,

03 —— Hans-Georg Gadamer, *Wahrheit und Methode: Grundzüge einer philosophischen Hermeneutik* (1960), Tübingen 1990, S. 406.
04 —— Vgl. dazu Werner Kogge, *Verstehen und Fremdheit in der philosophischen Hermeneutik: Heidegger und Gadamer*, Hildesheim u. a. 2001, Kap. 7.2.

um es terminologisch mit Heidegger zu fassen: Verstehen zeigt sich darin, dass wir *etwas als etwas* verstehen; es als etwas wahrnehmen, behandeln oder begreifen.[05] Dabei bezeichnet das erste *etwas* ein je aktual Gegebenes (z. B. einen Sprechakt, eine Handlung, ein Bild, ein Werkzeug) und das zweite *etwas* ein vertrautes, tradiertes, habitualisiertes Muster, in dessen Form und Struktur das gegebene *etwas* aufgefasst wird. Was verstanden wird, wird also nicht einfach an sich verstanden, sondern es wird *als etwas* verstanden; und als was es verstanden werden kann, hängt auch davon ab, welche Muster in der Sinnordnung, in der ein Verstehen sich bewegt, zur Verfügung stehen.

Mit dieser Denkfigur kommen wir dazu, Verstehen als ein Verhältnis aufzufassen, das dadurch konstituiert wird, dass das Vorverständnis und das aktual zu Verstehende gerade nicht zusammenfallen. Denn fielen sie in eins, verstünde man etwas – unmittelbar, durch den bloßen Bezug zum Gegebenen. Tatsächlich handelt es sich aber um eine Beziehung, die sich nicht allein aus sich selbst ergibt, die vielmehr immer auch erschlossen werden muss. Denn die Konkretheit jeder aktualen Begebenheit, die zu verstehen ist, enthält einen Überschuss über die allgemeinen Muster des Vertrauten, während der Reichtum und die Mannigfaltigkeit dieser vertrauten Muster ebenfalls zunächst nicht an der Oberfläche liegt. So ist die Bezugnahme auf beiden Seiten mit potentieller Unzugänglichkeit verbunden und da sich im Verstehen der Übergang von Vorverständnis zu Verstehen nicht wie in einer kausalen Verknüpfung von selbst ergibt, muss das Herstellen der Beziehung eigens geleistet werden; eine Leistung, die für den Begriff des Verstehens kennzeichnend ist.

Bewegt man sich erst einmal in dieser Denkfigur, so ist leicht zu erkennen, welche Verflachungen das Verstehen erfahren kann. Prinzipiell lassen sich zwei Weisen des Umgehens ausmachen, in denen sich der Übergang, *etwas als etwas* aufzufassen, gar nicht ereignen kann: Wird ein aktual Gegebenes umstandslos mit einem Vertrauten identifiziert, fällt das Verhältnis also auf der Seite des Vertrauten zusammen, so findet das Übergehen des *etwas als etwas* gar nicht statt. Solches Nichtverstehen mag sich später rächen oder auch nicht, für den Moment ist man jedenfalls der Anstrengung des Verstehens enthoben. Das gleiche gilt für den Fall, wenn das Gegebene als *ganz Anderes*, keiner Bezugnahme zugänglich angesehen wird. Hier verschließt sich das Zu-Verstehende in seiner Absolutheit.

Um deutlich zu machen, was mit dem hermeneutischen Verstehensbegriff geleistet wird, lohnt es sich, einen Abstecher zu einem Denkansatz zu unternehmen, der zugleich der Vernunft und der Empirie huldigt, einem denkwürdigen Dokument des Nichtverstehens, dem Aufsatz »Überwindung der Metaphysik durch logische Analyse der Sprache« von Rudolf Carnap.[06] Carnap diskutiert dort einen möglichen Einwand gegen seine Kritik der ›Metaphysik‹, ob nämlich ein höheres Wesen uns nicht etwas zu verstehen geben könnte, was uns

05 —— Vgl. Martin Heidegger, *Sein und Zeit* (1927), Tübingen 1993, S. 148 ff.
06 —— Rudolf Carnap, »Überwindung der Metaphysik durch logische Analyse der Sprache«, in: *Erkenntnis* 2 (1931), S. 219–241.

bislang (wie – nach Carnap – die metaphysischen Sätze) unsinnig erschien und führt aus:

»Wenn aber die angenommenen Wesen uns etwas sagen, was wir nicht verifizieren können, so können wir es auch nicht verstehen; für uns liegt dann gar keine Mitteilung vor, sondern bloße Sprechklänge ohne Sinn, wenn auch vielleicht mit Vorstellungsassoziationen. Durch ein anderes Wesen kann somit, gleichviel ob es mehr oder weniger oder alles erkennt, unsere Erkenntnis nur quantitativ verbreitert werden, aber es kann keine Erkenntnis von prinzipiell neuer Art hinzukommen. Was uns ungewiss ist, kann uns mit Hilfe eines anderen gewisser werden; was aber für uns unverstehbar, sinnlos ist, kann uns nicht durch die Hilfe eines anderen sinnvoll werden, und wüsste er noch so viel.«[07]

›Was wir nicht verifizieren können, können wir nicht verstehen‹: Was meint Carnap hier mit ›verstehen‹? Was heißt ›verifizieren‹? Die Lehre Carnaps lautet: Verstanden werden kann ein Satz, wenn er verifiziert werden kann. Verifiziert werden kann er, wenn er sinnvoll ist. Sinnvoll ist ein Satz für Carnap, wenn alle seine Worte Bedeutung haben und syntaxgemäß zusammengestellt werden. Bedeutung haben Worte, wenn sie sich in Elementarsätze der Form ›x ist ein Stein‹ transformieren und zurückführen lassen auf solche, »die in den sog. ›Beobachtungssätzen‹ oder ›Protokollsätzen‹«[08] vorkommen. Syntaxwidrig sind – neben grammatischen Fehlern wie in ›Cäsar ist und‹ – Sätze, die Sphären vermengen: Bei ›Cäsar ist eine Primzahl‹ wird die Sphäre der Zahlen irrtümlich auf eine Person angewandt. Werden dagegen die logischen Sphären klar unterschieden und haben alle darin vorkommenden Wörter Bedeutung, sind also auf Gegenstände zurückgeführt, über die in Beobachtungssätzen gesprochen werden kann, so hat ein Satz Sinn, lässt sich verifizieren, kann verstanden werden.

Bekanntlich genügten wenige Jahrzehnte, um dieses ungeheuer enge Bild der Sprache und des Verhältnisses von Welt, Wissenschaft und Logik aufzulösen,[09] das einen Teil der Philosophie im ersten Drittel des zwanzigsten Jahrhunderts bestimmte. Dennoch führte die Polemik, die sich bereits bei Carnap explizit gegen Heidegger richtete, in der Folge zu der die Philosophie des 20. Jahrhunderts bestimmenden Kluft zwischen ›angelsächsischer‹ und ›kontinentaler‹ Philosophie, die erst in jüngerer Zeit allmählich überwunden wird.

Dieses enge Bild ist aber über seine Effekte in der Philosophiegeschichte hinaus für unsere Fragen nach dem (Nicht-)Verstehen von einigem Interesse. Denn der Begriff des Verstehens, der hier eingesetzt wird, ist an einer signifikanten Stelle gegenüber dem hermeneutischen verengt. Auch hier ist Verstehen als ein Übergang, sogar explizit als Umwandlung und Ableitung aufgefasst. Ein gegebener Satz wird in eine Form überführt, die zwei Ansprüchen zu

07 —— Ebd. S. 233.
08 —— Ebd. S. 222.
09 —— Entscheidend waren hier die Arbeiten von Ludwig Wittgenstein, Willard V.O. Quine, Thomas S. Kuhn und – in dessen Gefolge – die Wiederentdeckung der wissenschaftstheoretischen Texte von Ludwik Fleck.

genügen hat: a) sie muss empirisch kontrollierbar sein; b) sie muss sich nach der Ordnung logischer Sphären richten. Die Anforderung (a) impliziert eine methodologische Engführung: Verstanden werden kann nur, was sich letztlich auf Beobachtbares rückführen lässt; (b) knüpft Verständlichkeit an eine spezifische Ontologie: die Unterscheidung der Sphären der Zahlen, der Dinge etc. und impliziert, dass diese Ordnung der Dinge universal und unveränderlich ist. (a) sichert den Zugang und die Kontrollierbarkeit dessen, was verstanden werden soll; (b) stellt fest, dass das Zu-Verstehende sich in den Rahmen einer bekannten und stabilen Ordnung einfügt. So ist gesichert, dass im Verstehen »keine Erkenntnis von prinzipiell neuer Art hinzukommen« kann – wie Carnap schreibt.

Verstehen heißt auch hier in gewisser Weise, *etwas als etwas* aufzufassen. Aber da in einer Denkweise, die solchermaßen den Common Sense formalisiert, das, *als was* etwas zu verstehen ist, qualitativ immer schon feststeht (lediglich quantitativ überbietbar ist), verliert das *als* seinen fakultativen Sinn. Denn wenn sich etwas *als* etwas verstehen lässt, dann lässt es sich stets auch als *etwas anderes* verstehen. Carnaps Verstehen ist nicht wirklich ein *verstehen als,* vielmehr ein *ableiten auf,* ein *umformen zu,* wobei der Zielpunkt dieser Ableitung und Umformung in seiner Qualität immer schon feststeht. Ein Verstehen, das aber in keiner Weise in den vertrauten Mustern herausgefordert ist, für das in Beziehung-Setzen heißt, das Zu-Verstehende in die vorgegebene Ordnung zu übersetzen – und im Falle des Scheiterns als Sinnlosigkeit zurückzuweisen – hält die im *als* angelegte Spannung nicht aus; eine Spannung, die immer auch die vertrauten Muster und Kategorien in Frage stellt, in denen verstanden wird. Mir wird zum Beispiel eine Spielregel, ein Weg, ein ökonomischer Zusammenhang oder eine Verhaltensweise erklärt; in der Erklärung stehen die Elemente, die angeführt werden, gleichsam für einen Moment in der Schwebe, bevor sie sich in eine Ordnung fügen, die ich dann verstanden habe. Der Moment vor dem Verstehen ist ein Moment der Spannung, denn es steht nicht nur die Sinnhaftigkeit des Zu-Verstehenden auf dem Spiel, sondern ebenso sind die vertrauten Muster herausgefordert und, wenn ich verstehe, hat sich – in irgendeiner Weise – auch meine Vorstellung von Spiel, von der Topologie der Stadt, von Ökonomie und von menschlichen Verhaltensformen verändert. In manchen Fällen hat sie sich tatsächlich lediglich ›erweitert‹; in anderen aber präzisiert, bereichert und transformiert, in wieder anderen sogar revoltiert. Das *als* in der Beziehung *etwas als etwas* lässt offen, in welcher Qualität das Verstehen das Vorverständnis herausfordert.

Doch was bedeutet dieses ›als‹ in der Erläuterung des Verstehensbegriffs? Wir sagen ja nicht jedes Mal, wenn wir von Verstehen sprechen ›ich verstehe diesen Satz (dieses Bild, diese Geste, dieses Verhalten) als x‹. Das *als* kommt vertrautermaßen erst explizit ins Spiel, wenn das Verständnis unsicher ist, wenn z.B. zwei sich über eine Betriebsanleitung beugen und einer sagt: ›Ich verstehe dieses Zeichen *als* Anweisung x zu tun.‹ Doch was schwingt in Ausdrücken wie ›es versteht sich von selbst‹, ›selbstverständlich‹, ›sie versteht sich auf ...‹, ›sie verstehen sich gut miteinander‹ mit? Solche Wendungen sprechen ja von

einem Verstehen, das fraglos vor sich geht. Doch gerade in der Ausdrücklichkeit, in der sich solche reflexiven Formulierungen von der transitiven Grundform abheben, liegt ein resultatives und perfektives Moment, das zurückweist auf das Prekäre, Fragliche und Schwebende, das im Verstehen als Prozess liegt. Wenn man sich noch nicht *auf etwas versteht,* wenn es noch nicht *selbstverständlich* ist, sich eben nicht *von selbst versteht,* wenn das *einander Verstehen* erst gewonnen werden muss, dann geht es um ein Ereignis, ein Tun, einen Vollzug, um eine Erfahrung, die noch nicht begriffen, sondern im Begriff ist, sich *als* etwas zu formieren, die also noch keine bestimmte, abgeschlossene Form hat, sondern eine solche – noch ist ungewiss welche, es ist sogar noch ungewiss, ob überhaupt eine – erst gewinnt.

Eine der nachdrücklichsten Denkerfahrungen, die die Philosophie im zwanzigsten Jahrhundert machte und vermittelte, war die Einsicht, wie umfassend unser Handeln und Denken in einen Hintergrund eingebettet ist: Wenn wir etwas wahrnehmen, über etwas eine Aussage machen, eine Frage stellen, Unterschiede und Übereinstimmungen feststellen, dann tun wir dies stets im Horizont eines Zusammenhangs, der erstens jedem jeweiligen Akt immer schon vorausliegt und in dem wir uns zweitens in einer Weise bewegen, die nicht im Sinne eines theoretischen *knowing that,* sondern eines praktischen *knowing how* aufzufassen ist.[10]

Wittgenstein und Heidegger haben, in sehr verschiedener Weise, aber mit nah verwandtem Resultat, diese Denkfigur ausgearbeitet. Für die Frage nach den Gründen unseres Handelns und den Grenzen vernunftgemäßer Steuerung ist damit unermesslich viel gewonnen. Für den Begriff des Verstehens ist diese Denkbewegung aber mit einer gewissen Unschärfe verbunden. Denn in der Betonung des großen Stellenwerts eines praktischen Verstehens, wie es sowohl Rahmen als auch Grundlage aller expliziten und theoretischen Aktivitäten ist, ist die Differenz zwischen dem aktualen, prozesshaften Verstehen und dem perfektiven Verstandenhaben zunächst aus dem Blick gerückt. Wenn Wittgenstein schreibt: »Einen Satz verstehen, heißt, eine Sprache verstehen. Eine Sprache verstehen, heißt, eine Technik beherrschen«,[11] dann bringt er das Verwiesensein des ausdrücklichen Verstehens auf eine gekonnte Praxis auf den Punkt. Wenn Heidegger betont, dass wir »je schon« »in einer vorgängigen Erschlossenheit« verstehen und dieses »Bezugsganze« zugleich als »Zusammenhang von Zuhandenem«[12] – also praktisch Zugänglichem – bestimmt, während »›Anschauung‹ und ›Denken‹ [...] beide schon entfernte Derivate des

[10] —— Vgl. hierzu Hans J. Schneider, »Die Situiertheit des Denkens, Wissens und Sprechens im Handeln: Perspektiven der Spätphilosophie Wittgensteins«, in: *Deutsche Zeitschrift für Philosophie* 41 (1993), S. 727–739. Und Werner Kogge, »Praxis als philosophischer Grundbegriff: Wie Materialität und Devianz handlungstheoretisch zu denken sind«, erscheint in: Georg Bertram / Stefan Blank / David Lauer / Christophe Laudou (Hgg.), *Intersubjectivité et pratique: Contributions à l'étude des pragmatismes dans la philosophie contemporaine,* Paris voraussichtlich 2004, S. 197–224.
[11] —— Ludwig Wittgenstein, *Philosophische Untersuchungen* (Werkausgabe, Band 1), Frankfurt am Main 1993, § 199.
[12] —— Heidegger (wie Anm. 5), S. 87.

Verstehens«[13] seien, dann bringt er ebenfalls einen Zusammenklang von Verstehen, Praxis und Ganzheit auf den Begriff. In beiden Zitaten drückt sich aus, was Hubert Dreyfus einmal »Practical Holism« nannte.[14]

Es ist sicherlich eine grundlegende Einsicht, dass wir immer dann, wenn wir etwas verstehen, dies schon im Horizont eines elementaren Vertrautseins, einer basalen Orientierung, eines bereits entwickelten Könnens tun. Es ist zudem unabweisbar, dass solches Vertrautsein, solche Orientierung und solches Können selbst Resultate von Verstehensereignissen sind. Doch es ist begrifflich unscharf, das vergangene und sich zu bestimmten Strukturen ausgeprägte Verstehen mit den Ereignissen gleichzusetzen, in denen auf dem Spiel steht, ob verstanden wird oder nicht, in denen sich Strukturen der einen oder anderen Art erst abzeichnen.

Eine begriffliche Präzisierung an dieser Stelle ist nun nicht in erster Linie ein theoretisches Erfordernis, sondern dem Phänomen des Verstehens selbst geschuldet. Denn Situationen des Verstehens sind ja gerade nicht Situationen vollkommener Alltäglichkeit. Es wirkt gekünstelt, von jemandem, der in schlafwandlerischer Sicherheit seine Morgentoilette verrichtet, zu sagen, er *verstehe*, wie der Wasserhahn aufzudrehen oder was eine Zahnbürste sei. Ein zumindest minimales Moment der Fraglichkeit muss sich eröffnet haben, damit das stattfinden kann, was mit dem Wort *verstehen* gefasst wird. Die Routine, die selbstverständliche Handlungssicherheit muss zumindest in einem winzigen Moment gestört sein, damit ein Zu-Verstehendes allererst hervortritt. Durch solches Hervortreten wird ein Gegenstand nicht schon zu einem theoretischen Objekt, zu einem ›Vorhandenen‹ im Sinne Heideggers. Das Fragliche kann ganz beiläufig, unausdrücklich, beispielsweise durch eine praktische Veränderung des ›die Sache Anfassens‹ Beachtung finden. Aber wo das Vorgehen zu einer völlig selbstverständlichen Routine geworden ist, ist nichts zu verstehen, da alles, was hier von Bedeutung ist, längst schon verstanden ist.[15]

13 —— Ebd. S. 145.
14 —— Hubert L. Dreyfus, »Holism and Hermeneutics«, in: R. Hollinger (Hg.), *Hermeneutics and Praxis,* Notre Dame 1985, S. 227–247, hier S. 232.
15 —— Wenn Wittgenstein schreibt, dass es keinen Sinn macht, »beim Anblick von Messer und Gabel zu sagen: ›Ich sehe das jetzt *als* Messer und Gabel‹« (*Bergen Electronic Edition,* Oxford Univ. Press 2000, Item 144,41; Herv. W.K.), dann dokumentiert sich darin, dass das völlig Vertraute gerade nicht in der Struktur des *etwas als etwas* erscheint. Dennoch ist ebenso Heidegger zuzustimmen, der ausführt, dass »ein gleichsam *als-freies* Erfassen von etwas einer gewissen Umstellung bedarf«, es sei nicht angemessen, dem »schlichten Sehen jede artikulierende Auslegung, mithin die Als-Struktur abzusprechen«, Heidegger (wie Anm. 5), S. 149. – Der scheinbare Widerspruch zwischen den beiden Auffassungen lässt sich folgendermaßen auflösen: Der routinierten Praxis ist es gerade eigentümlich, dass der Handelnde die Als-Struktur seines Handelns nicht mehr wahrnimmt – und es erscheint künstlich, einen ausdrücklichen Deutungsvorgang ex post dort einzuschreiben, wo der Akteur de facto keine Deutung (mehr) zu unternehmen braucht. Und dennoch hat der Handelnde, ohne dass dies in einem mentalen oder ausdrücklichen Akt repräsentiert sein müsste, sein Handeln in einer spezifischen Weise auf Üblichkeiten eingerichtet und, was er beim Handeln in Gebrauch nimmt, in einem bestimmten weiteren Zusammenhang *als* etwas Bestimmtes in Gebrauch genommen (und dies gilt ebenso für Heideggers Bewandtnisganzheiten wie für Wittgensteins Sprachspiele). So charakterisiert die Als-Struktur ein *normales* Handeln, das sich zwischen die scheinbare Alternative von expliziter Deutung und interpretationsfreiem Wirklichkeitsbezug schiebt.

Ein präziser Begriff des Verstehens bezeichnet also einen Prozess – und zwar genau den Prozess, der anfängt, wenn etwas fraglich erscheint und als Fragliches nicht umstandslos beiseite geschoben werden soll oder kann. In diesem Moment der Fraglichkeit beginnt eine spannungsreiche Bewegung, bei der nach Mustern gespürt wird, die das Gegebene verständlich machen, was aber die Muster selbst normalerweise nicht unberührt lässt, sondern sie mehr oder weniger herausfordert. So beginnt das Verstehen in Momenten, in denen das alltägliche Verstandenhaben ausgesetzt ist, es beginnt als Nichtverstehen. In der Folge hängt nun alles davon ab, wie die je spezifische (Nicht-)verstehenssituation beschaffen ist.

2 ERSCHEINUNGSWEISEN DES NICHTVERSTEHENS: UNKENNTNIS, UNSINN, WIDERSINN

Nichtverstehen kann eine ganz harmlose oder aber auch eine extrem problematische Angelegenheit sein. Beginnt man, Beispiele zu sammeln, so öffnet sich bald eine unendlich scheinende Mannigfaltigkeit von Phänomenen. Um aber zunächst einmal den beiden verbreiteten, eingangs genannten Vorurteilen, Nichtverstehen sei entweder durch gegebene Differenzen gleichsam natürlich bedingt oder aber nur eine Folge situativen Unvermögens, entgegenzutreten, sollen im folgenden drei Typen des Nichtverstehens unterschieden werden: Nichtverstehen im Modus der Unkenntnis, Nichtverstehen im Modus des Unsinns und Nichtverstehen im Modus des Widersinns.[16]

Nichtverstehen im Modus der *Unkenntnis* ist der harmlose Fall des Nichtverstehens, der Fall, den eine aufgeklärte, universalistische Sicht auf den Menschen und die menschlichen Vermögen voraussetzt und als einzigen annimmt. In dieser Erscheinungsweise des Nichtverstehens liegt der Grund des ausgesetzten Verstehens in einer Unkenntnis, die durch eine schlichte Information schlichtweg behoben werden kann. Ich kenne beispielsweise zwar ein bestimmtes Kartenspiel, weiß aber, da ich es noch nie mit Joker gespielt habe, nicht, wie diese bestimmte Karte eingesetzt wird. Ein Hinweis genügt, und ich habe verstanden. Oder: Ich kenne zwar Werkzeuge, auch Meterstäbe, weiß aber nicht, wie ein Messschieber zur Ermittlung des Durchmessers einer Bohrung benutzt wird. Ich lasse es mir vormachen, und so zeigt es sich mir ›unmittelbar‹. Oder: Ein Freund sagt Dinge, die mich verletzen und da ich davon ausgehe, dass der Freund um die betreffenden Umstände weiß, verstehe ich sein Verhalten nicht. Doch sobald ich erfahre, dass ihm dieser Hintergrund doch nicht bewusst war, hebt sich mein Nichtverstehen auf. Nichtverstehen im Modus des Unwissens hat lediglich mit den Strukturen des aktuell verfügbaren Wissens zu tun. Eine Information, ein Hinweis, eine kurze Erklärung genügen, um die Wissenslücke zu schließen und den vertrauten Grund unproblematischer Handlungsmuster wieder herzustellen.

16 —— Die folgenden Erörterungen gehen auf systematische Überlegungen zum Kultur-, Sinn-, Verstehens- und Grenzbegriff zurück, die ausgeführt sind in: Werner Kogge, *Die Grenzen des Verstehens: Kultur – Differenz – Diskretion*, Weilerswist 2002.

Gäbe es nur diese Form des Nichtverstehens, dann müsste die Realität eine eindimensionale und homogene Ordnung sein, bar aller qualitativen Differenzen. Die Realität wäre in etwa eine, wie Carnap sie sich vorstellt: eine Ordnung, die aus distinkten Zuständen und Relationen zwischen diesen Zuständen aufgebaut ist. In dieser Welt bedeutet, etwas zu verstehen, ein Wissen um Zustände und Relationen zu erlangen; Verstehensbildung heißt, Informationen zu akkumulieren.

Doch Carnaps Aufsatz zur *Überwindung der Metaphysik* widerlegt seine eigene These. Wenn er beispielsweise Heidegger vorwirft, das Wort ›nichts‹ irrtümlich als einen Gegenstandsnamen zu verwenden und deshalb metaphysische Scheinsätze zu bilden, dann dokumentiert sich darin eine Form des Nichtverstehens, die mit Unkenntnis wenig zu tun hat. Begriffsbildungen, die sich auf Phänomene in der Erfahrung beziehen und Nominalisierungen einsetzen, um die Selbständigkeit solcher Phänomene auszudrücken, können in dem rigoros logistisch-physikalistischen Weltbild, das Carnaps Überlegungen zugrunde liegt, nur als Chiffren für Gegenstände aufgefasst werden, die letztlich physikalisch beobachtbar sind. In einem Denksystem wie dem Carnaps sind Ausführungen über ein ›Nichts‹, das – wie bei Heidegger – beispielsweise in der Angst erfahren wird, schlicht Unsinn.[17]

Die Kategorie des *Unsinns* bezeichnet ein Nichtverstehen, das nicht lediglich auf einem Mangel an Information beruht, sondern das mit etwas konfrontiert ist, das sich – selbst wenn Bemühungen zu verstehen unternommen werden – nicht in die vertraute Ordnung des Vorverständnisses fügen lässt. Ein einfaches Beispiel kann den Unterschied der beiden Modi verdeutlichen. Wenn ich nicht verstehe, was eine T-förmige Markierung am Wanderweg bedeutet, genügt eine Nachfrage bei einem Ortskundigen, um darüber aufgeklärt zu werden, dass in dieser Gegend Wege, die enden oder gefährlich sind, so bezeichnet werden. Treffe ich dagegen auf einen Wegweiser, der die Richtung zum Wanderziel senkrecht nach oben anzeigt, so wird diese Einrichtung in keiner Weise mit der vertrauten Ordnung der Wegmarkierungen in Übereinstimmung zu bringen sein; ich werde diesen verirrten Zeiger entweder verärgert als Unsinn oder belustigt als Scherz auffassen.

Das Nichtverstehen im Modus des Unsinns ist nicht nur gemeinhin oder zufällig, sondern systematisch mit Kategorien wie ›Scherz‹ verknüpft. Was als Unsinn erfahren wird, kann als Scherz aufgefasst werden. Mit der Auffassung als Scherz verliert das ›Unsinnige‹ seinen Stachel. Das Nichtverstehen wird in gewisser Weise aufgehoben, geht über in ein Verstehen, aber in ein Verstehen besonderer Art. Denn das Gegebene wird hier nicht unmittelbar auf die vertraute Ordnung der Dinge bezogen; es wird vielmehr *zunächst als Scherz* und erst mittelbar als scherzhafter, vielleicht ironischer Kommentar zur Ordnung der Dinge verstanden. Möglich ist dies, weil und soweit in einer Kultur, in einem Vorverständnis, Sonderbereiche eingeräumt sind, die von den Kohärenz- und

17 —— Dabei wird die entscheidende Frage, was dafür spricht, in der Philosophie von physikalischen Gegenständen und Sätzen und was dafür, von Phänomenen auszugehen, gar nicht gestellt.

Seriösitätskriterien, die dort normalerweise gelten, befreit sind. Neben dem Scherzhaften gehören z.B. in einer rationalistischen und naturwissenschaftlich geprägten Weltauffassung zu diesen Sonderbereichen das Kindliche, das Religiöse, das Exotische und das Künstlerische.[18] Der Wegweiser könnte im Spiel kindlicher Phantasie seine ungewöhnliche Wendung bekommen haben, er könnte auch als Teil einer künstlerischen Inszenierung oder eines religiösen Rituals zu verstehen sein. So ist es auch kein Zufall, dass Carnap die in seinem Horizont unsinnig erscheinenden Sätze der Metaphysik in eine ganz bestimmte Genealogie rückt:

»Das Kind ist auf den ›bösen Tisch‹, der es gestoßen hat, zornig; der Primitive bemüht sich, den drohenden Dämon des Erdbebens zu versöhnen […] Das Erbe des Mythus tritt einerseits die Dichtung an […] andererseits die Theologie […]« Die »Metaphysik« ist ein »Ersatz für die Theologie auf der Stufe des systematischen, begrifflichen Denkens« und »ein Ersatz, allerdings ein unzulänglicher, für die Kunst«.[19]

Mit der Verweisung eines Zu-Verstehenden in solche Sonderbereiche ist häufig ein Gestus der Überheblichkeit verbunden. So weit allerdings solche Sonderbereiche als integraler Bestandteil der eigenen Kultur betrachtet werden, bleibt die Aufhebung des Nichtverstehens im Modus des Unsinns nicht gänzlich verständnislos. Der Umgang mit dem solchermaßen Aufgeräumten kann despektierlich, jovial, gleichgültig, aber auch liebevoll-passioniert sein. Von Verstehen im Sinne der Anstrengung und Leistung, die es bedeutet, die vertrauten Muster aufs Spiel zu setzen, um einem Gegebenen gerecht zu werden, kann keine Rede sein; aber auch nicht von einem Gegensatz grundsätzlicher Art, wie ihn Wittgenstein andeutet, wenn er schreibt: »Wo sich wirklich zwei Prinzipien treffen, die sich nicht miteinander aussöhnen können, da erklärt jeder den anderen für einen Narren und Ketzer.«[20] Solange ein Zu-Verstehendes im Rahmen einer Kategorie wie der des Spielerischen, Kindlichen, Künstlerischen verbucht werden kann, solange es aus dem Bereich der primär relevanten Denk- und Handlungsmuster ausgeschlossen bleibt, stellt es für diese Muster keine Gefahr dar, muss folglich auch nicht bekämpft werden.

Die Erfahrung des Nichtverstehens im dritten Modus, dem des *Widersinns* lässt sich wiederum am einfachsten mit Rekurs auf das Wegweiserbeispiel illustrieren. Wenn ich nach einem langen Wegstück hoffe, demnächst am Ziel anzulangen und dann an einer Weggabelung einen Wegweiser vorfinde, der

18 —— Vielleicht ist es nicht überflüssig klarzustellen, dass es sich bei dieser Aussage nicht um eine normative These handelt, auch nicht um meine eigene Auffassung des Stellenwerts verschiedener sozialer Subsysteme, sondern um eine Deskription einer Grundstruktur in der Ökonomie von Sinnsystemen, am Beispiel der dominanten Sinnordnung in westlichen, ›aufgeklärten‹ Gesellschaften.
19 —— Carnap (wie Anm. 6), S. 239 f.
20 —— Ludwig Wittgenstein, »Über Gewissheit«, in: ders., *Bemerkungen über die Farben – Über Gewissheit – Zettel – Vermischte Bemerkungen* (Werkausgabe, Band 8), Frankfurt am Main 1999 (8. durchgesehene Aufl.), § 611.

das erstrebte Ziel genau in der Richtung anzeigt, aus der ich komme, dann erfahre ich eine Verkehrung meiner gesamten Orientierung, die mich als Widersinn angeht.

Um komplexere Beispiele zu finden, lohnt sich ein Blick ins Revier der Ethnologie. Denn obwohl Unsinn und Widersinn Erfahrungsweisen sind, die gerade auch im Alltäglichen auftauchen, sind ihre Charakteristiken am deutlichsten an Fällen ausgesprochener Fremderfahrung zu ersehen:

Von den Tiwi, einem Stamm, der eine Inselgruppe nördlich von Australien bewohnt, berichtet Lévi-Strauss, dass sie eine sehr aufwendige Praxis der Namensgebung pflegen. Jedes Individuum trage mehrere Namen, die mehrmals in seinem Leben wechseln und die alle, mit samt allen Namen, die es je verliehen hat, bei seinem Tod unter Tabu fallen.[21] Den Sinn eines solchen Aufwandes und eines solchen verschwenderischen Reichtums an Namen zu verstehen, dürfte aus europäischer Perspektive einigermaßen schwer fallen. Denn Namen sind für uns zutiefst damit verbunden, Individuen zu identifizieren, so dass uns eine übersichtliche Ökonomie der Namensgebung unabdingbar scheint. Das Konzept ›Name‹ muss für die Tiwi etwas ganz anderes bedeuten, und Namen müssen eine Funktion haben, die sich tiefgreifend von der unserer Namen unterscheidet. Die Erklärungsversuche, die Lévi-Strauss anstellt, zeigen nun aber, dass das Nichtverstehen in diesem Fall – mit einigem Aufwand zwar, aber dennoch recht schlüssig – sich im Rekurs auf die volkstümlichen Gepflogenheiten, in denen wir Hunden, Pferden, Vögeln, Rindern und Blumen Eigennamen verleihen, verständlich machen lässt. Obwohl Lévi-Strauss nichts ferner liegt als eine Abwertung solcher Praktiken, so ist doch zu bemerken, dass der Bereich, aus dem die vertrauten Muster hier genommen sind, ein Bereich ist, der in unserer Kultur eher einen kindlich-spielerischen, denn einen ›seriösen‹, ›systematischen‹ und ›relevanten‹ Status innehat. So kann sich das Nichtverstehen angesichts eines verstörenden, unsinnig erscheinenden Phänomens beruhigen, indem es dieses mit einer vertrauten, aber marginalen Praxis der eigenen Kultur auf eine relativ harmlose Weise korreliert.

Genau diese Möglichkeit fehlt in einem anderen Beispiel, das Lévi-Strauss bei den Lugbara in Uganda findet. Die Namensgebung dieses Stammes wird in der Form praktiziert, dass die Kinder Namen erhalten, die in kränkender Weise auf schlechte Eigenschaften ihrer Eltern verweisen. So kann ein Kind beispielsweise »gibt nicht« heißen, was andeutet, dass »die Mutter ihren Ehemann schlecht ernährt«.[22] Diese Festschreibung von negativen Eigenschaften der Eltern in der Eltern-Kind-Beziehung führt zu einem Nichtverstehen ganz anderer Qualität, zu einem Nichtverstehen, das absolut, unhintergehbar scheint. Wir können uns vielleicht noch vorstellen, dass ein Kind nach Eigenschaften der Eltern benannt wird, obwohl im modernen Europa selbst dies vielerorts bedeutete, ein gewisses Neutralitätsgebot zu verletzen und die individuelle Eigenständigkeit des Kindes zu gering zu achten. Aber das Kind mit negativen Eigenschaften der Eltern zu benennen, scheint in jeder Hinsicht

21 —— Claude Lévi-Strauss, *Das wilde Denken*, Frankfurt am Main 1968, S. 232 ff.; 243.
22 —— Ebd. S. 209.

›unmöglich‹ zu sein. ›Gerade das nicht!‹ möchte man sagen und drückte damit ein grundsätzliches, konsterniertes Nichtverstehen aus: das Nichtverstehen im Modus des Widersinns.

In der Erfahrung von Widersinn werden für gewöhnlich überhaupt keine Anstrengungen mehr unternommen zu verstehen. Vielmehr findet eine Bewegung der Abgrenzung statt, die solch ›Unverständliches‹ nicht mehr in einem Sonder- oder untergeordneten Bereich, sondern in einem Außen der eigenen Ordnung, ja: jeglicher denkbaren Ordnung der Dinge platziert und in entschiedener Ablehnung jede Nähe oder Verwandtschaft zu Verhältnissen dieser Art von sich weist.

Diese Entschiedenheit entspringt keiner Willkür. Sie hat ihr Fundament in grundsätzlichen Prägungen, die zentrale Bereiche unsere Kulturgeschichte bestimmen und in unser Vorverständnis eingegangen sind. Solche Grundbestimmungen kommen in ihrer Kontingenz zum Vorschein, wenn ein Ethnologe wie Lévi-Strauss nicht den normalen Weg der unmittelbaren Ablehnung geht, sondern versucht zu verstehen. Denn die Überlegungen, auf die Lévi-Strauss dabei geführt wird, sind implizite und explizite Topoi der Grenzüberschreitung. Eine Forschungshypothese, die Lévi-Strauss referiert, führt auf die Schwiegermutter als letztinstanzliche Namensgeberin und auf feindselige Affekte, die diese insbesondere gegenüber ihrer Schwiegertochter hegt. Lévi-Strauss verwirft diese Deutung aus systematischen Gründen. Interessanter ist es aber zu betrachten, aus welchem Feld dieser Topos, der Gemeinplatz der bösen Schwiegermutter, entnommen ist. Die böse Schwiegermutter ist uns als Figur unzähliger Witze und Schwänke so geläufig, dass der Begriff selbst zuweilen in erster Linie als Bezeichnung einer Witzfigur zu dienen scheint. Das semantische Feld der Lächerlichkeit fungiert nun aber nicht – wie die Sonderbereiche – zur Strukturierung einer inneren Komplexität, sondern zur Bezeichnung einer äußeren Grenze. Denn während das Kindliche, Spielerische, Künstlerische, Exotische oder Religiöse Bereiche sind, in denen sich auch der ›Ernsthafteste‹ zeitweise wieder findet oder zumindest hinwünscht, ist Lächerlichkeit ein ganz und gar zu Meidendes. Das Lächerlich-Machen hat Freud als eine besondere Form des Witzes analysiert – als den tendenziösen Witz, der eine zweite Person »zum Objekt der feindseligen oder sexuellen Aggression« macht, indem er eine dritte zum Bundesgenossen nimmt, »an der sich die Absicht des Witzes, Lust zu erzeugen, erfüllt.«[23] Im Gelingen solcher Rhetoriken dokumentiert und konstituiert sich zugleich eine Einigkeit über Ablehnung, eine Ausgrenzung, die bestimmt, was zugehörig und akzeptabel, was überhaupt der Mühe Wert scheint, bedacht und nachvollzogen zu werden – und was nicht. In einer Position der Ohnmacht halten sich die Menschen auf diese Weise für ihre unterdrückten Impulse schadlos; in einer Position der Macht resultieren die verschiedenen Formen der Diskriminierung.

Lévi-Strauss ist von beidem unendlich weit entfernt. Doch ein bezeichnend tiefes Unbehagen kommt auch bei ihm – gewissermaßen als Nachklang eines

23 —— Sigmund Freud, *Der Witz und seine Beziehung zum Unbewussten* (1905), Frankfurt am Main 1958, S. 80.

solchen Affektes in einem feinsinnigen und verständnisvollen Geist – zum Vorschein, wenn er die Deutung des Phänomens, der er zustimmt, mit einer Wendung kommentiert, die besonders überrascht, wenn man berücksichtigt, mit welcher Sympathie er ansonsten die Systeme des *Wilden Denkens* zur Darstellung bringt. Gemäß dieser Interpretation ist das Phänomen der negativen Namensgebung auf eine Umkehrung der Agens- und Patiensstrukturen zurückzuführen, nach der beispielsweise Verben wie ›verlieren‹ oder ›vergessen‹ so verwendet werden, »dass die vergessene Sache das Subjekt und der Vergessliche das Objekt bildet.«[24] Diese aus den Ergativsprachen bekannte Grundstruktur kommentiert Lévi-Strauss in auffallend kritischem Ton als »moralische Passivität, die ein von anderen geprägtes Selbstbildnis auf das Kind zurückwirft«[25] – mit einer Formulierung also, die in ihrem Subtext eine solche Fülle von konstitutiven Grundentscheidungen abendländischer Kulturentwicklung enthält, dass sie hier nur durch einige Stichpunkte angedeutet werden kann: das Gebot, sich als Akteur für Geschehnisse zu behaupten, Autonomie und Selbstbeherrschung zu demonstrieren; das Gebot, Verantwortung für seine Taten zu übernehmen, sie sich als Resultat eines freien Willens zuzurechnen; das Gebot, das eigene Tun einem universalen Maß des Richtigen oder Wahren zu unterstellen – nicht dem Urteil der Anderen; das Gebot, seine Privatsphäre gegen Andere, auch gegen die Allgemeinheit, zu verteidigen.[26]

Als Zwischenergebnis lässt sich somit festhalten, dass mit der Unterscheidung von drei Modi des Nichtverstehens zum Vorschein kommt, wie die Sinnwelten, in denen wir denken, wahrnehmen und handeln, durch Muster strukturiert sind, die auf verschiedene Weise mit einem neu Gegebenen in Konflikt geraten können: Im Fall der *Unkenntnis* führt das Moment der Störung zu einer Bewegung der Ergänzung und erweiterten Orientierung. Im Fall des *Unsinns* führt die Erfahrung zu einer Grenzziehung innerhalb der vertrauten Ordnung des Sinns: Das Gegebene wird als exotisch, spielerisch, künstlerisch oder naiv

24 —— Lévi-Strauss (wie Anm. 21), S. 210.
25 —— Ebd. S. 209 f.
26 —— Um die Ubiquität solcher Selbstzuschreibungen in Abgrenzung von Anderem, hier insbesondere vom Orientalischen in den Diskursen, die ein okzidentales Selbstverständnis konstituieren, zu illustrieren, seien hier exemplarisch drei ganz heterogene Textstellen angeführt: »Denn da die Barbaren von Natur sklavischeren Sinns sind als die Griechen, und von ihnen wiederum die in Asien mehr als die in Europa wohnenden, so ertragen sie auch die despotische Herrschaft ohne Murren.« (Aristoteles, *Politeia*, 1052a, 20 ff.) – »C A F F E E, trink nicht so viel Kaffee. Nicht für Kinder ist der Türkentrank, schwächt die Nerven, macht dich blass und krank. Sei doch kein Muselman, der das nicht lassen kann« (Kanon von Karl Gottlieb Hering (1765-1853), der sich auch in vielen Gesangsbüchern jüngerer Zeit findet.) – »Reden Sie nicht, wie es in der Luft liegt, junger Mensch, sondern wie es Ihrer europäischen Lebensform angemessen ist! Hier liegt vor allem viel Asien in der Luft [...] richten Sie sich innerlich nicht nach Ihnen, lassen Sie sich von Ihren Begriffen nicht infizieren, setzen Sie vielmehr Ihr Wesen, Ihr höheres Wesen gegen das ihre, und halten Sie heilig, was Ihnen, dem Sohn des Westens, des göttlichen Westens, – dem Sohn der Zivilisation, nach Natur und Herkunft heilig ist, zum Beispiel die Zeit! [...] Aber auch Ihr Verhalten zum Leiden sollte ein europäisches Verhalten sein, – nicht das des Ostens, der, weil er weich und zur Krankheit geneigt ist, diesen Ort so ausgiebig beschickt« (Thomas Mann, *Der Zauberberg*, Berlin 1925, S. 409, 411.)

abgetan, damit in gewisser Weise doch verstanden, aber um den Preis, dass es aus dem Bereich der handlungsrelevanten Muster ausgeschlossen wird. Im Fall des *Widersinns* wird eine Grenzziehung vorgenommen, die das Gegebene kategorisch aus der Ordnung des Sinns ausschließt.

3 DAS EINGEBILDETE FREMDE UND DIE GESTALTUNG DES NICHTVERSTEHENS

Wenn Nichtverstehen eine Kategorie ist, die eine Grunderfahrung des menschlichen Daseins bezeichnet, dann stellt sich die Frage nach Möglichkeiten, diese Erfahrung in einer Weise zu gestalten, die ihr begrenzendes und zerstörendes Moment abmildert, neutralisiert – es vielleicht sogar ins Gegenteil verkehrt. Nichtverstehen zu gestalten, kann nun aber nicht heißen, mit ihm in den Modi des Un- und Widersinns schnell fertig zu werden, denn in diesen Fest-Stellungen werden lediglich vermeintliches Verstandenhaben und die Grenzen der eigenen Selbstverständlichkeit bestätigt. Was hieße dann aber ›Gestaltung des Nichtverstehens‹?

Die Frage führt im Folgenden zunächst auf zwei Denkfiguren, die in den letzten Jahren in den Diskursen der Philosophie, Medien- und Kulturtheorie stetig an Prominenz gewannen. Die eine entdeckt in der Kunst, besonders im Bild, eine symbolische Form, die sich jeder rationalen Vereindeutigung entzieht und das Bildhafte zum Medium einer unabschließbaren Semiose und – in diesem Sinne – zum Medium des Nichtverstehens per se werden lässt. Die andere radikalisiert die Kritik an der Aneignung und Bewältigung von Anderem und Fremdem im Verstehen und fordert eine Auseinandersetzung mit diesen Phänomenen, die jeden Begriff von ihnen ständig unterläuft. Beide Denkfiguren bauen auf der Idee eines elementaren Entzugs des Gegebenen, und so ist es nicht erstaunlich, dass man sich veranlasst sah, sie zu verknüpfen. So liest man z.B.: »Nur die Kunst kann das Fremde so darstellen, dass es nicht vergewaltigt wird.«[27] Oder: Die »irreduzible Andersheit des Bildes macht es zu einem geeigneten Kandidaten für die angemessene Re-präsentation des Anderen.«[28] Im Gefolge solcher Thesen könnte man zu dem Schluss kommen, dass eine Gestaltung, eine Kunst des Nichtverstehens mit dem Bereich der (bildenden) Kunst zusammenfiele und dass es letztlich darum ginge, die analytisch-sprachlich-diskursive Form durch eine analogisch-bildliche zu ersetzen, um dem Nichtverstehen Raum zu geben.

Dagegen werde ich zeigen, dass die Verknüpfung dieser beiden Denkfiguren eher dazu geeignet ist, eine Kunst des Nichtverstehens zu konterkarieren, denn sie zu begreifen und zu fördern, dass es eine trügerische Hoffnung ist, sich auf vermeintlich vorfindbare Eigenschaften eines bestimmten Mediums zu

[27] Christoph Jamme, »Gibt es eine Wissenschaft des Fremden?«, in: Iris Därmann / Christoph Jamme (Hgg.) *Fremderfahrung und Repräsentation*, Weilerswist (2002), S. 183–208, hier S. 200.

[28] Jens Schröter, »Das Bild des Anderen: Husserls Theorie der Intersubjektivität – Einführung und medientheoretischer Ausblick«, in: www.theorie-der-medien.de (12.04.2004).

stützen und deren Effekten anheimzustellen, was nur durch eine Praxis, durch Arbeit am Material gewonnen werden kann. Mit Wittgensteins Überlegungen zur Ästhetik wird zum einen deutlich werden, dass Bilder wie alle anderen symbolischen Formen unaufhebbar in unser hermeneutisches Weltverhältnis verwoben sind und daher der Logik von Sinn, Unsinn und Widersinn nicht entkommen. Zum anderen wird sich eine ästhetische Praxis profilieren lassen, die in einer sich vertiefenden Arbeit an den eigenen Mustern besteht, dort Möglichkeiten aufspürt, zunächst Unverständliches zu verstehen oder – im sich auf die eigenen Muster zurückwendenden Rekurs einer gescheiterten Bemühung – zu verstehen, warum wir nicht verstehen. Als eine solche, auf das Verstehen gerichtete, das Scheitern als möglichen Ausgang akzeptierende, das Nichtverstehen somit aushaltende und sich in ihm orientierende Verhaltensweise soll die ›Kunst des Nichtverstehens‹ eine besondere Praxis bezeichnen.

Als Ausgangspunkt gilt es festzuhalten: Wer mit etwas umgehen möchte, benötigt Formen, die dies ermöglichen. Keine Handlung wird ganz und gar neu, aus dem Nichts geschaffen. Jeder Akt folgt Mustern, die geschichtlich tradiert sind, habitualisiert sind und so bereitstehen. Solche Bestimmungen sind manchmal vage, manchmal präzise, zumeist bewegen sie sich in einem gewissen Spektrum des ›Normalen‹. Doch sobald sich ein Mensch, ein Ding, eine symbolische Konfiguration anders darbietet als vertraut, öffnet sich die Konstellation und es stellt sich die Frage, wie denn nun in Bezug auf das aktuell gegebene Etwas zu verfahren ist.[29] In diesem Moment, in dem die gewöhnlichen Gestalten nicht selbstläufig hinreichen, stellt sich ein Problem der Gestaltung. Es stellt sich nicht nur die Frage, was hier getan werden soll, sondern – tiefreichender – woher ein Muster herangeschafft werden kann, um mit dem Gegebenen umzugehen. Eine Weise, solche Muster zu gewinnen, besteht – wie oben gezeigt wurde – darin, sie aus Sonderbereichen, aus den Marginalien der sozialen Sphäre zu schöpfen und das Gegebene dorthin zu verweisen; eine andere (die letztlich jegliches Muster obsolet macht), Abkehr- und Ausschließungsbewegungen zu vollziehen in Akten des Lächerlich- und Verächtlichmachens. Solche Verfahren heben das Nichtverstehen auf, indem sie Mittel der Bewältigung und der Abwehr aktivieren, die die vertraute Ordnung der Dinge unberührt lassen (bestenfalls – im Modus des Nichtwissens – quantitativ erweitern). Wie aber ließen sich Formen finden, die das Neue und Fremde, das zunächst nicht verstanden wird, nicht so leicht ›bewältigen‹? Soll der Ausweg kein Ausstieg in bloß ästhetische Betrachtung sein,[30] so müssten Gestaltungen entwickelt werden, die dem involvierten Verstehen Potentiale verschaffen, in

29 —— Vgl. dazu systematisch Kogge (wie Anm. 10).
30 —— Vom abgehobenen Standpunkt interessierter Unbeteiligtheit ist nichts wirklich nicht zu verstehen. Einem wohlwollenden Blick von oben ist niemals versperrt, selbst wirr und widersinnig scheinenden Begebenheiten einen Sinn abzugewinnen und sei es nur den einer sinnlichen Lust am Exotischen. Das Phänomen des Nichtverstehens stellt sich nicht für den ästhetisch distanzierten Blick, sondern nur da ein, wo jemand etwas zu tun hat, wo etwas beabsichtigt, erstrebt, befürchtet wird, wo – im Sinne Heideggers – die Sorge der alltäglichen Verrichtungen, Erfordernisse und Bedürfnisse bestimmend ist. Die Idee einer unendlichen Offenheit für Neues und Fremdes ist ein abstrakter Gemeinplatz, abgehoben von den Verwick-

seiner Gebundenheit auf eine auch die eigenen tragenden Muster modifizierende Weise umzugehen.

Eine derzeit prominente Antwort lautet: Die Kunst verschafft uns solche Potentiale und Erfahrungsräume, denn sie erzeugt Gestaltungen, die deutungsoffen sind, Neues und Fremdes zum Vorschein bringen, ohne es bestimmten gegebenen Mustern anzugleichen, ohne es bloß anzueignen.[31] Zumeist, wenn in diesem Zusammenhang von Kunst gesprochen wird, ist das Bild Gegenstand der Überlegungen. Denn dem Bild werden Eigenschaften zugeschrieben, die metonymisch für die Kunst als Ganze stehen. Im Anschluss an Susanne K. Langers Unterscheidung von diskursiven und präsentativen Symbolformen, an Nelson Goodmans Dichotomie von analogen und digitalen Symbolsystemen und an poststrukturalistische Reflexionen auf die sich jeglicher Ontologie entziehende Dimension des Bildhaften gelten Bilder als die paradigmatischen Symbolismen unendlicher Fülle und unabschließbarer Vielfalt. Dieser materiale Überschuss – so ist in verschiedenen Abwandlungen immer wieder zu lesen – lässt sich in keiner sprachlich oder logisch beherrschbaren Form erschöpfend repräsentieren. Das Bildhafte entzieht sich, bleibt fremd und was könnte geeigneter sein, das Fremde zu repräsentieren als ein Medium, das in seiner sinnhaften Polyvalenz selbst schon jede Grenze überschreitet. Statt des logozentrischen Verbotes, ›sich ein Bild zu machen‹, hieße es demnach, ›Du sollst Dir keinen Begriff machen!‹ Denn das Bild als dem Begriff, der Sprache, dem Abschließenden, Hermetischen der Hermeneutik entgegen gesetzter Symbolismus wäre das Medium der Toleranz schlechthin, der Ort, an dem Fremdes, Neues, Nichtverstehen sich ereignen und bestehen kann.[32]

Doch was ist dran an dieser so schlüssig scheinenden Lösung? Lassen sich bildhafte und diskursive Gestaltungen in Bezug auf das Nichtverstehen tatsächlich einander gegenüberstellen?

lungen und Orientierungen, in denen wir uns im Leben bewegen. Insofern ein Künstler »seine Wirklichkeitserfahrung offen« hält und ein »kulturelles Kaleidoskop« auffächert – Jamme (wie Anm. 27), 205 f. –, befindet er sich gar nicht auf der Ebene, auf der Erfahrungsformen wie die des Verstehens oder Nichtverstehens ihren Ort haben.

31 —— Vgl. z.B.: »Kunst macht Ernst mit der Einsicht, dass Fremd- und Selbsterfahrung nicht zu trennen sind; als Absage an die Herrschaft des Ichs über das Fremde liegt einzig in der Kunst die Möglichkeit der Versöhnung mit dem Fremden in Schönheit«, Jamme (wie Anm. 27), S. 200 f.

32 —— Ein Beispiel für eine solche Auffassung findet sich in folgender Formulierung von Oswald Schwemmer: »Vergleichen wir die Symbolsysteme, das soll hier mit heißen: die Systeme aus schematisch-abstrakten Symbolen [i.e. die Sprache, W.K.] mit den bildhaft-konkreten Symbolen, dann ergibt sich als ein grundlegender Unterschied, dass die Tendenz zur Geschlossenheit, die wir in den Symbolsystemen finden, den bildhaft-konkreten Symbolen abgeht.« Woraus folgt: »Eine Verständigung über die Grenzen einer Kultur hinaus muss die Geschlossenheit und Vollständigkeit der schematisch-abstrakten Symbolsysteme auflösen, muss den Totalitäts- und Exklusivitätsanspruch solcher Systeme relativieren.« (Oswald Schwemmer, »Die Vielfalt der Kulturen und die Frage nach der Einheit der Vernunft«, in: *Vielfalt und Konvergenz der Philosophie: Vorträge des V. Kongresses der Österreichischen Gesellschaft für Philosophie*, Innsbruck, 1.–4. Februar 1998, Teil 1, hg. von Winfried Löffler und Edmund Runggaldier, Wien 1999, S. 32; 37).

Zunächst ist zu bemerken, dass das Bildliche genauso wie das Sprachliche Bestandteil kultureller Traditionen ist, die sich in einem jeweiligen Vorverständnis niederschlagen. Wenn wir aber in Bildtraditionen in vergleichbarer Weise zu Hause sind wie in sprachlicher Überlieferung, dann lässt sich die These eines besonderen Potentials des Bildhaften für die Gestaltung des Nichtverstehens nicht so auffassen, dass das Bild per se ein Medium des Nichtverstehens ist; vieles, was sich bildlich darstellt, verstehen wir ad hoc, anderes nach eingehenderer Betrachtung. So bleibt nur, die These so zu verstehen, dass das Bildhafte einen Typ des Intelligiblen darstellt, in dem sich etwas zeigt, was gleichwohl in der Schwebe bleibt, keiner Bestimmung unterworfen wird und damit auch keinem Vorverständnis angeglichen. Als Symbolsystem erlaubte es dem neuen oder fremden Phänomen, sich zum Ausdruck zu bringen, als unbegriffliches Medium verhinderte es zugleich jeden aneignenden Zugriff. Das Bildliche wäre demnach losgelöst und verhielte sich unbestimmt zu einem jeweiligen Vorverständnis, es niemals bloß bestätigend, aber auch niemals herausfordernd.

Dass diese Überlegung zu kurz greift, erweist sich, wenn wir betrachten, mit welch immenser Subtilität und Intensität Bilder in Bezug auf das Vorverständnis, auf die Orientierung im Vertrauten Bedeutung gewinnen können. Was könnte beispielsweise in seiner Präsenz intensiver und zugleich einer definiten Deutung entzogener sein als das Ausdrucksbild des menschlichen Gesichtes? Dennoch ist gerade dieses Bild – wie sich im folgenden zeigen wird – ein exemplarisches Motiv, an dem sich zweierlei offenbart, nämlich zum einen, dass Bilder der Logik der Erscheinungsweisen des Nichtverstehens keineswegs entzogen sind, zum anderen dass das Nichtverstehen seine intensivsten Effekte nicht im Fernsten, sondern dort zeitigt, wo die elementarsten Formen unserer Weltorientierung betroffen sind. Betrachten wir einige Darstellungen des menschlichen Gesichtes, beginnend mit einer Beobachtung Wittgensteins, die die Verflochtenheit der Potentiale bildlicher Semantik mit vertrauten Sinnmustern zu Tage fördert.

»Wenn ich eine sinnlose Kurve zeichne (Ein Gekritzel – S.)

und später noch eine, die der ersten ziemlich ähnlich sieht, würde man den Unterschied nicht bemerken. Aber wenn ich dieses eigentümliche Ding zeichne, das man Gesicht nennt, und dann ein anderes, nur wenig verschiedenes, dann wird man sofort merken, dass es da einen Unterschied gibt.«[33]

33 —— Ludwig Wittgenstein, *Vorlesungen und Gespräche über Ästhetik, Psychologie und Religion*, hg. v. Cyrill Barrett, Göttingen 1968, S. 59. Vgl. dazu Werner Kogge, »Das Gesicht der

Wittgenstein bezieht sich auf Gesichtszeichnungen, die er zuvor mit der Bemerkung eingeführt hat: »Wäre ich ein guter Zeichner, könnte ich eine unzählbare Anzahl von Ausdrücken durch vier Striche erzeugen [...] Damit wären unsere Beschreibungen viel flexibler und unterschiedlicher als sie es durch den Ausdruck von Adjektiven sind.«[34]

Abb. 1

Was lehrt diese Beobachtung Wittgensteins? Es gibt für uns offenbar Strukturen sehr verschiedener Art. In manchen macht die winzigste Veränderung für uns einen gewichtigen Unterschied, in anderen sind wir gar nicht in der Lage, selbst grobe Abweichungen zu bemerken. In Strukturgestalten wie Gesichtern bemerken wir die kleinsten Unterschiede nicht nur, weil Gesichter zu dem gehören, womit wir seit frühester Kindheit vertraut sind, sondern weil Veränderungen in Gesichtern für uns auch immer schon von Bedeutung waren. Es hängt meist viel, oft alles davon ab, was wir in einem Gesicht erkennen und deshalb lesen wir nirgendwo so sorgfältig und aufmerksam wie in Gesichtern.

Doch auch dieses ›Lesen‹ kann unsicher sein oder scheitern. Es stellt sich nicht selten die Frage, was in einem bestimmten Gesichtsausdruck geschrieben steht. Für eine Antwort fehlt manchmal lediglich ein Hinweis auf den Zusammenhang, in dem, beispielsweise, ein Lächeln steht.[35]

Doch über solches Nichtverstehen aus Unkenntnis hinaus lassen sich mit Gesichtsbildern auch Erfahrungen des Un- und Widersinns machen.

Abb. 2

Verlieren die Teile ihre Relation zueinander, lassen sie sich nicht mehr als Elemente einer vertrauten Gestalt erkennen, so wird das Bemühen zu verstehen

Regel: Subtilität und Kreativität im Regelfolgen nach Wittgenstein«, in: *Wittgenstein-Jahrbuch 2001/2002*, hg. von Wilhelm Lütterfelds, Andreas Roser und Richard Raatzsch, Frankfurt am Main u. a. 2003.
34 —— Ebd. S. 14.
35 —— Wittgenstein bemerkt in diesem Zusammenhang: »Ein vollkommen starrer Gesichtsausdruck könnte kein freundlicher sein. Zum freundlichen Ausdruck gehört die Veränderlichkeit und die Unregelmäßigkeit. Die Unregelmäßigkeit gehört zur Physiognomie. Die Wichtigkeit für uns der feinen Abschattungen des Benehmens.« (Wittgenstein [wie Anm. 15], Item 232,657); Vgl. dazu Werner Kogge, »›Keine Fachprüfung in Menschenkenntnis‹: Wittgenstein über Person und Technik«, in: *Personen: Ein interdisziplinärer Dialog, Beiträge des 25. Internationalen Wittgenstein-Symposiums*, hg. von Christian Kanzian, Josef Quitterer und Edmund Runggaldier, Kirchberg am Wechsel 2002, S. 118–120.

ins Leere laufen. Für das gewöhnliche ›Lesen‹ in Gesichtern fehlt die Voraussetzung, aus der Anordnung Sinn zu gewinnen (Abb. 2). Sie erscheint als Unsinn. Nur wenn sich das Ensemble z.B. als Kunstwerk oder Teil eines Spiels betrachten lässt, sind wir vielleicht doch bereit, Verknüpfungen herzustellen und Gestalten zu sehen – mit der damit verbundenen Einschränkung allerdings (Abb. 3).

Abb. 3:
Paul Klee,
»Gefangen«,
1940, Fondation
Beyeler.

Unmittelbar augenfällig wird die gesteigerte Dimension des Nichtverstehens – das Nichtverstehen im Modus des Widersinns – wenn das Gesichtsbild in anderer Weise manipuliert wird. (Abb. 4)

Abb. 4

Der an sich nicht befremdliche Eindruck dieses auf dem Kopf stehenden Gesichtes schlägt in signifikanter Weise um, wenn Sie das Buch herumdrehen. Augen und Mund der Mona Lisa sind ausgeschnitten und um 180 Grad gedreht wieder eingesetzt worden. Der katastrophale Effekt kommt dadurch zustande, dass die Umkehrung der Elemente, an denen wir uns hauptsächlich orientie-

ren, die wir lesen, um den Gesichtsausdruck zu verstehen, uns jeder Möglichkeit beraubt, mit dem Gesichtsbild umzugehen.

Anders als im Fall eines insgesamt auf dem Kopf stehenden Gesichtes, das wir in der Wahrnehmung als Umgekehrtes verrechnen können – auch wenn dies, wie bei Georg Baselitz einer künstlerischen Strategie geschuldet ist[36] (Abb. 5) –, erlaubt uns in Abb. 4 die Dominanz der gewöhnlichen Lagebeziehung (Augen oben, Mund unten im Gesicht) nicht, die Elemente Augen und Mund als umgekehrte zu betrachten. Im Vergleich zu dem beliebigen Verhältnis der Gestaltelemente, das für die Unsinnserfahrung exemplarisch ist (Abb. 2), sind hier die Elemente ›buchstäblich‹ widersinnig montiert. Nicht irgendeine Collage der Gesichtsteile, sondern diejenige, die zugleich unserem vertrauten Normalmuster am nächsten kommt und es an den entscheidenden, konstitutiven Punkten verkehrt, führt uns in die Erfahrung des Widersinns. Dass eine solche Konfrontation – unter Umständen – traumatische Wirkungen zeitigen kann, dürfte hier augenfällig werden.

Abb. 5:
Georg Baselitz,
»Clown«, 1981,
Öl auf Leinwand

Das führt uns auf die zweite, derzeit prominente Argumentationsfigur, die nicht notwendigerweise, aber häufig mit der Idee der Unverfügbarkeit des Bildhaften verknüpft ist. Im Anschluss an Emanuel Levinas wird geltend gemacht, dass das Fremde (oder Andere) als Fremdes (oder Anderes) nur dann zum Vorschein kommen kann, wenn es als radikal Unverfügbares, als »sich jeder Bemächtigung entziehende Irritation des Eigenen«[37] konzipiert wird, wenn es »in der Unablässigkeit eines Entzuges befragt wird, der niemals und

36 —— Als spezifisches künstlerisches Verfahren kann die Umkehrung – wie etwa bei den auf dem Kopf stehenden Bildern von Georg Baselitz – sehr wohl verstanden und schlüssig beschrieben werden: Diese Bilder ermöglichten dem Künstler, »den Gegenstand zu erhalten und dennoch ein abstraktes Bild zu malen«, Heinrich Klotz, *Kunst im 20. Jahrhundert: Moderne, Postmoderne, Zweite Moderne,* München 1992, S. 80.
37 —— Stefan Majetschak, »Der Fremde, der Andere und der Nächste: Zur Logik des Affekts gegen das Fremde«, in: *Universitas* 1 (1993), S. 11–24; hier S. 23.

nirgendwo zur Aufhebung gebracht werden kann«.[38] So antwortet diese Denkfigur auf das Paradoxon des Fremdverstehens: Je erfolgreicher das Bemühen zu verstehen, desto mehr verliert das Fremde seine Fremdheit, wird es dem Vertrauten anverwandelt, gerade nicht als es selbst verstanden. Das Fremde kann demnach seine Eigenart nur wahren, wenn es als unbewältigbare Herausforderung, als unauflösbarer Bruch im Hintergrund der vertrauten Muster auftaucht und bestehen bleibt. Anstelle einer Hermeneutik des Fremden hätte man » – orientiert am Ereignis des Traumas, das der Fremde für das Eigene ist – mit Levinas oder Freud die Möglichkeit einer Passivität der Erfahrung in Rechnung zu stellen, die die Gesetze des Eigenen, des Bewusstseins oder der Intentionalität außer Kraft setzt und überschreitet.«[39]

Doch diese Denkfigur geht in zweierlei Hinsicht fehl: Zum einen nimmt sie ihren gedanklichen Ausgangspunkt bei einem Fremden oder Anderen, dem sie absolute Fremdheit oder Andersheit unterstellt, also bei einer Bestimmung des Gegebenen (auch eine negative Bestimmung ist eine Bestimmung), und bleibt damit im Rahmen einer substantiellen Differenz, im Rahmen einer der beiden Möglichkeiten, es sich leicht zu machen mit dem Nichtverstehen. Indem sie das Fremde als Absolutum, als ein sich jedem Versuch des Zugangs Entziehendes konzipiert, geht sie gerade nicht von der Erfahrung aus, sondern von einer Gegebenheit und fordert eine dieser Gegebenheit entsprechende Form der Erfahrung. Doch wie fremd das Fremde ist, wird sich immer erst in der Erfahrung und im praktischen Verhalten zu ihm erweisen, und dort kann Fremdes in so verschiedenen Modi wie denen des Unbekannten, des Unsinns und des Widersinns erscheinen.

Zum anderen unterliegt sie dem Fehlschluss, dass das Fremde in seiner Fremdheit gerade dort zum Vorschein kommt, wo die Fremderfahrung unvermittelbar, traumatisch bleibt. Doch wer sich vom Fremden angehen, herausfordern lassen möchte, ist angewiesen auf Formen und Muster, in denen er sich zu bewegen vermag. Setzt eine Erfahrung das gesamte Gefüge des Vertrauten außer Kraft oder zerstört sie es, so wird nicht nur die Grundlage von Aneignung und Bewältigung, sondern es wird mehr noch die viel feinere des Innehaltens, des Zurücknehmens von Selbstverständlichkeit, des Erspürens anderer Möglichkeiten vernichtet.

Gestaltung des Nichtverstehens hieße aber gerade, solche Potentiale zu ergründen und auszuschöpfen. Sie lassen sich weder vom Fixpunkt eines absolut Anderen oder Fremden aus dekretieren, noch sind sie einem bestimmten

Abb. 6 (gegenüberliegende Seite): Die Montage geht auf ein Wahrnehmungsexperiment von Peter Thompson zurück; vgl. ders., »Margaret Thatcher: A new illusion«, in: *Perception* 9 (1980), S. 483–484.

38 —— Iris Därmann, »Der Fremde zwischen den Fronten von Ethnologie und Philosophie«, in: *Philosophische Rundschau* 43 (1996), Heft 1, S. 46–63, hier S. 48.
39 —— Ebd. S. 57.

Medium, etwa dem Bildhaften objektiv eingeschrieben. Wenn es darum geht, das Nichtverstehen nicht in verkürzter Weise fest-zustellen, so führt kein Weg daran vorbei, sich auf das eigene Vorverständnis einzulassen und gerade auch dort, wo unser Verständnis unsere Lebensform trägt, nach den Gründen zu suchen, warum wir nicht verstehen. Von der Ordnung der menschlichen Physiognomie, der Agens-Patiens-Struktur unserer Sprache, den Grundstrukturen unserer räumlichen, zeitlichen und sozialen Orientierung hängt für uns fast alles andere ab. Vieles ist geknüpft an elementare Erwartungen, Einstellungen und Auffassungen, manches an das, was wir wissen und kennen. Um herauszufinden, wie das nichtverstandene Gegebene in den Mustern der eigenen Selbstverständlichkeit wirksam wird, bedarf es einer Praxis, die man mit Wittgenstein – in einem bestimmten Sinn – als ästhetische bestimmen kann: »Über einen feinen ästhetischen Unterschied lässt sich *Vieles* sagen – das ist wichtig«[40] notiert Wittgenstein und scheint damit ganz der These von der Unabgeschlossenheit und Mannigfaltigkeit bildhafter Phänomene zu folgen. Doch in der Fortsetzung der Textstelle erweist sich schnell, dass der Begriff des Ästhetischen hier nicht als Ableitung des Bildhaften in seinen Konnotaten von Offenheit, Implizitheit und Dichte aufzufassen ist: »Die erste Äußerung mag freilich sein: ›Dies Wort passt, dies nicht‹ – oder dergleichen. Aber nun können noch all die weitverzweigten Zusammenhänge erörtert werden, die jedes Wort schlägt. Es ist eben nicht mit jenem ersten Urteil abgetan, denn es ist das Feld eines Wortes, was entscheidet.«[41]

Wittgensteins Begriff des Ästhetischen ist nicht an ein bestimmtes Medium gebunden, sondern verweist auf eine Weise des Verhaltens, eine Art des Umgehens, sei es mit Farben, Klängen oder Worten. »Wie finde ich das ›richtige‹ Wort? Wie wähle ich unter den Worten? Es ist wohl manchmal, als vergliche ich sie nach feinen Unterschieden des Geruchs: *Dies* ist zu sehr ..., *dies* zu sehr, – das ist das richtige. – Aber ich muss nicht immer beurteilen, erklären; ich könnte oft nur sagen: ›Es stimmt einfach noch nicht.‹ Ich bin unbefriedigt, suche weiter. Endlich kommt ein Wort: ›Das ist es!‹ *Manchmal* kann ich sagen, warum. So schaut eben hier das Suchen aus, und so das Finden.«[42]

Ein Verhalten, das ausprobiert, darauf achtet, was ein Element mit sich bringt, erspürt, welches ›passender‹, ›angemessener‹, ›treffender‹ wäre. Möglich ist dies in der Sprache, weil die Sprache gerade kein Bedeutungsbaukasten ist, bei dem Bedeutung an Bedeutung gesetzt wird, bis sich eine Gesamtbedeutung ergibt. Sprache kann wohl in einer solchen Weise verwendet werden, als bürokratische oder Maschinensprache, aber dies ist gerade nicht die lebendige Sprache, in der sich das ästhetische Verhalten bewegt. Hier hat jedes Wort ein »Feld«, steht in »weitverzweigten Zusammenhänge(n)« zu anderen Worten und Formulierungen, gibt es in verschiedenen Richtungen nahe liegende und entferntere Verwandtschaften verschiedenen Grades. Natürlich könnte man einwenden, dass doch jedes Wort – im Unterschied zu einem Bild-

40 —— Wittgenstein (wie Anm. 11), S. 560.
41 —— Ebd. S. 561.
42 —— Ebd. S. 560 f.

aspekt (oder zu einer Geruchsnote) – eine bestimmte Identität und lexikalischen Bedeutung hat. Doch ist dies nur wahr, solange das Wort abgelöst von seinem Gebrauch, in abstraktem Normalformat betrachtet wird.

In der Verwendung verhält es sich mit dem sprachlichen Ausdruck wie mit dem bildlichen: Gerade da, wo wir über die vielfältigsten und subtilsten Mittel verfügen – wie in Bezug auf Gesichtsausdrücke –, bewegen wir uns zugleich in Strukturen und Logiken so grundlegender Natur, dass ihre Überschreitung die Sphäre des Sinns selbst zu verlassen und zu gefährden scheint. Die Überschreitung des eigenen Selbstverständnisses auf das Nichtverstandene hin bedeutete hier zugleich die Selbstenthebung von den Mitteln, in denen sich das (Nicht-)verstehen bewegt und das erst an den Punkt führt, an dem das Bemühen zu verstehen zurückgeworfen wird auf sich selbst und den Weg, den es gegangen ist. Je tiefer wir eintauchen in das, womit wir am vertrautesten sind, desto sensibler werden wir für Differenzen, desto feiner wird der Sinn, mit dem wir auch Neues und Fremdes zur Darstellung bringen können, und zugleich: desto offenkundiger wird die Spannung zwischen dem Gegebenen und den grundlegendsten Bedingungen unseres eigenen Denkens und Handelns. Zur Kunst des Nichtverstehens gehört eine elementare Akzeptanz des möglichen Scheiterns aller Verstehensbemühung. Nur wenn, im gegebenen Fall, die Unmöglichkeit zu verstehen eingeräumt wird, das Dogma universaler Verständlichkeit (eine der beiden Weisen, es sich leicht zu machen, mit dem Nichtverstehen) zurückgewiesen wird, eröffnet sich der Raum, ein gegebenes Phänomen gerade nicht, ohne weiteres, den vertrauten Mustern anzuverwandeln, zu Unsinn zu degradieren, als Widersinn auszusondern Sich im Nichtverstehen aufzuhalten heißt, Wege zu finden, die das Vertraute mit dem unfügsamen Phänomen verbinden. Solche Wege sind Übergänge, Transformationen der gewöhnlichen Muster.[43] Auf ihnen zeigt sich, was wir anders denken, empfinden, behandeln müssten, um zu verstehen, was wir nicht verstehen. Es bedarf einer ästhetischen Einstellung im Sinne Wittgensteins, um die Punkte aufzuspüren, die vom Fremden betroffen sind: Wo könnten wir nicht mehr in der vertrauten, selbstverständlichen Weise verfahren, wenn wir für uns akzeptierten, was das Zu-Verstehende impliziert? Welche wohlbekannten Pfade wären verschlossen, wo öffneten sich Räume an Stellen, die stabil begrenzt und befestigt schienen? Eine Kunst des Nichtverstehens würde die Transformationen beschreiben, die Schritte zur Darstellung bringen, die erforderlich wären, um zu verstehen. Das setzt voraus, sich in den Feldern der Worte und der Bildaspekte, in den Gebieten der eigenen Sprach- und Bildwelt möglichst gut auszukennen, um von dort zu beginnen. Denn im Nichtverstehen hält man sich nicht dann auf, wenn

[43] Wittgensteins an ethnographischem Material entwickelte philosophische Methode der ›übersichtlichen Darstellung‹, die mit dem Finden und Erfinden von ›Zwischengliedern‹ verbunden ist, stellt eine solche verknüpfende und differenzierende Arbeit am vertrauten und fremden Material dar. Vgl. zu Wittgensteins Verfahren: Birgit Griesecke, »Zwischenglieder (er-)finden: Wittgenstein mit Geertz und Goethe«, in: Wilhelm Lütterfelds / Djavid Salehi (Hgg.), *»Wir können uns nicht in sie finden«: Probleme interkultureller Verständigung und Kooperation*, Wittgenstein-Studien der Deutschen Ludwig Wittgenstein-Gesellschaft, Frankfurt am Main 2001, S. 123–146.

das Fremde, die schrille Verknüpfung von für gewöhnlich Unvereinbarem plakativ in den vertrauten Raum gesetzt wird.[44] Soll das Nichtverstehen ausgehalten werden, so bedarf es der kleinschrittigen, wirklichen Vertiefung der Frage, wie anders die eigene Welt sein müsste, um das zu verstehen, was als Phänomen gegeben ist. In der Behutsamkeit dieser Bewegung kann zweierlei immer schärfere Konturen gewinnen: die unaufhebbare Eigenständigkeit des gegebenen Phänomens gegenüber allen Mustern des Vorverständnisses und die Strukturen dieses Vorverständnisses selbst, die unser gewöhnliches Tun und Lassen zugleich ermöglichen und begrenzen. In dieser Bewegung hebt sich das Nichtverstehen nicht auf, sondern spitzt sich zu auf den Punkt, an dem wir in unserem (Nicht-)Verstehen Grenzen finden, die wir dabei in manchen Fällen bereits überschritten haben, an dem wir in anderen aber gerade das finden, worüber wir nicht hinaus können und nicht hinaus wollen.[45]

[44] —— Als ein Beispiel sei an die Benetton-Werbekampagne erinnert, die Ende der 90er Jahre mit der Gewaltsamkeit ihrer Bilder auf sich aufmerksam machte. Mit Gestaltungen von Nichtverstehen haben solche oberflächlichen Tabubrüche aber gerade deshalb nichts zu tun, weil sie nur die Konventionen brechen, die allgemein vertraut sind, so dass sie in keiner Weise die Strukturen des explizit Verstandenen unterlaufen.

[45] —— Ich danke Birgit Griesecke und Andrea Polaschegg für wertvolle Kommentare zu früheren Fassungen des Textes.

DIETER MERSCH

Gibt es Verstehen?

»Nichts versteht man. Geschichten, die man versteht,
sind schlecht erzählt.« —— Bertold Brecht, *Baal*.

I

Kulturelle Prozesse verstehen wir gewöhnlich in Ansehung ihrer Bedeutungen. Wir haben es mit Symbolen, Verkörperungen, Inszenierungen und Diskursen zu tun, die in mannigfachen Medien der Darstellung, Verbreitung, Übertragung und Archivierung, d.h. auch des Aufzeichnens, Lesens und Kommunizierens vorkommen. Dazu gehören Handlungen, Institutionen, Rituale oder Theorien genauso wie Techniken und ästhetische Manifestationen, die sämtlich auf ihren Sinn, ihren Gehalt, ihre Aussage hin befragt oder betrachtet werden. Es sei die »Grundverfassung der Geschichtlichkeit des menschlichen Daseins«, heißt es stellvertretend für diese Auffassung bei Hans-Georg Gadamer, »sich mit sich selbst zu vermitteln«, also zu verstehen und Verstehbares hervorzubringen, weshalb dem »hermeneutischen Aspekt« überhaupt etwas »Umfassendes« oder Universales zukomme.[01] Die Kunst scheint da keine Ausnahme zu machen: Auch wenn sie zunächst dem Betrachter Unverständliches darbietet, bedeutet sie doch nichts prinzipiell Unverstehbares, wie ebenfalls Hegel bemerkte, vielmehr bildet sie eine Weise des Erkennens, um genauso wie die Philosophie das »Absolute« zum Vorschein zu bringen – denn im Kunstwerk entäußere sich der Geist, um sich im Sinnlichen anzuschauen.[02] Das gilt, wie seit Theodor W. Adorno vielfach bemerkt worden ist, auch für die Kunst der Avantgarde, deren sprichwörtliche Tabubrüche zugleich eine »Kunst über Kunst« einschließen und damit die Erkenntnisweise des ästhetischen Prozesses in die Selbsterkenntnis überhöhen.[03]

01 —— Hans-Georg Gadamer, *Ästhetik und Hermeneutik*, in: *Gesammelte Werke* 8, Tübingen 1999, S. 1–8, hier: S. 1 und 7, sowie ders., *Wahrheit und Methode*, in: *Gesammelte Werke* 1, Tübingen 1999, S. 478 ff.
02 —— Georg Friedrich Wilhelm Hegel, *Vorlesungen über die Ästhetik*, Teil I, in: *Werke in 20 Bänden*, Band 13, Frankfurt am Main 1970, S. 27. An anderer Stelle heißt es: »In dieser Weise ist das Sinnliche in der Kunst *vergeistigt*, da das *Geistige* in ihr als versinnlicht erscheint« (ebd., S. 61). Das Geistige aber ist das Wahre, wie das Wahre sich nur im Geistigen artikuliert – so ist die gesamte Ästhetik Hegels darauf angelegt, die Kunst in den Vollzug der Wahrheit einzuordnen.
03 —— Vgl. etwa Arthur C. Danto, *Die Verklärung des Gewöhnlichen*, Frankfurt am Main 1984,

Selbst die Kritik der Hermeneutik und deren »Universalitätsanspruch«, wie Jürgen Habermas es polemisch formuliert hat,[04] fällt offensichtlich noch unter deren eigenes Verdikt, weil die Forderung zu verstehen auch da nicht eingetrübt wird, wo im Namen von »Ideologiekritik« die tatsächlichen »Verblendungen« des Verstehens thematisch werden.[05] Die Möglichkeit solcher Kritik im Sinne einer Deutung von Deutungshemmnissen bestätigt darum die Universalität des Hermeneutischen eher, als dass sie sie verwirft. Hat zudem Habermas gegen diese die Universalität eines kontrafaktischen Konsenses gesetzt, der als Maßstab des Scheiterns von Verständigungen dient, ist demgegenüber immer wieder auf die Produktivität des Dissenses und damit des Nicht-Verstehens bestanden worden. Sie hält im Verstehensprozess mit dem Schnitt und der Differenz, die das ›Nicht‹ anzeigt, gleichermaßen das Moment einer Alterität fest.[06] Doch ist auch dagegen wieder die hermeneutische Einsicht laut worden, dass noch der Dissens ein Einverständnis voraussetze, um *als* Dissens verstanden zu werden – was in einer unendlichen Schraube von Volten und Gegenvolten weitergeschrieben werden kann, weil auch der Dissens als Dissens nur behauptet werden kann, wo ein Unterschied oder Bruch mit dem Konsens besteht.

Offenbar kann Nichtverstehen allein im Kontext von Verstehen expliziert werden, wie auch die Differenz zwischen Verstehen und Nichtverstehen nur im Horizont eines Verstehens Sinn macht, denn »globale Konfusion ist«, wie Donald Davidson festgestellt hat, »ebenso wie universelle Fehlerhaftigkeit undenkbar, und zwar nicht deshalb, weil die Einbildungskraft davor zurückschreckt, sondern weil bei zu vielen Verwechselungen nichts mehr übrig bleibt, was man verwechseln könnte, und weil der geballte Irrtum den Hintergrund wahrer Überzeugungen zerfrisst, vor dem allein der Fehlschlag als solcher interpretiert werden kann.«[07] Gleichwohl drängt sich der Verdacht auf, dass die Schlichtheit solcher ausschließlich logischen Intervention nicht ausreicht, den Konflikt zu beheben; vielmehr scheint dabei überall schon der Fokus des Sinns absolut und entsprechend die Praxis der Deutung, der Lektüre vorrangig ausgezeichnet worden zu sein, sogar dort, wo diese verzerrt, behindert oder ganz ausgeschlossen wird. Denn Argument und Widerspruch, die sich auf diese Weise wechselseitig aneinander aufschaukeln, verdanken sich dem gleichen Prinzip. Es verweigert dem Nichtverstehen, der Gewahrung einer rigo-

bes. S. 17 ff.; ders., *Kunst nach dem Ende der Kunst,* München 1996, S. 15 ff., 159 ff., 177 ff.; Thierry de Duve, *Pikturaler Nominalismus: Marcel Duchamp – Die Malerei und die Moderne,* München 1987; sowie vom Vf., *Ereignis und Aura: Untersuchungen zu einer Ästhetik des Performativen,* Frankfurt am Main 2002, S. 157 ff.

04 —— Vgl. etwa Jürgen Habermas, »Der Universalitätsanspruch der Hermeneutik«, in: Karl-Otto Apel u.a. (Hgg.), *Hermeneutik und Ideologiekritik,* Frankfurt am Main 1971, S. 120–159, bes. S. 153 ff.

05 —— Vgl. Jürgen Habermas, *Erkenntnis und Interesse,* Frankfurt am Main 1968, bes. S. 234 ff., sowie Karl-Otto Apel, *Die Erklären-Verstehen-Kontroverse in transzendentalpragmatischer Sicht,* Frankfurt am Main 1979, bes. S. 260 ff.

06 —— Vgl. etwa zuletzt Jacques Derrida / Hans-Georg Gadamer, *Der unterbrochene Dialog,* Frankfurt am Main 2004.

07 —— Donald Davidson, *Handlung und Ereignis,* Frankfurt am Main 1985, S. 311.

rose Grenzen des Verstehens jede Anerkennung – vielmehr scheint schon die Rede vom Unverständlichen oder Sinnlosen selbst sinnlos und unverständlich. Ausdrücklich hat deshalb Roland Barthes die Paradoxie ins Feld geführt, dass der Mensch, wo er »Unsinniges oder Außersinniges schaffen will«, stets noch »den Sinn des Unsinnigen oder des Außersinnigen«[08] hervorbringe – »denn der Sinn ist schelmisch«, wie er in einem weiteren Text hinzusetzt: »Jagen Sie ihn aus dem Haus, er steigt zum Fenster wieder ein.«[09]

Dennoch beweist diese Paradoxie nichts, weil der Widerspruch ausschließlich formaler Natur ist und nur dort entsteht, wo der Fokus des Sinns und entsprechend die Universalität des Verstehens bereits in Anschlag gebracht worden sind und unablässig nach dem »Sinn des Unsinns« oder dem »Verstehen des Unverständlichen« gefragt wird, ohne sie als solche zuzulassen. Tatsächlich vollzieht die Struktur des Arguments eine *Petitio principii*, die in der Widerlegung die verworfene Behauptung wieder prämiert, so dass kein Beweis erfolgt – doch betrifft das Gegenargument der *Petitio principii* wiederum nur die *Rechtmäßigkeit* des Verfahrens, d. h. der Beweisbarkeit »mittels Widerspruch«, nicht schon die Legitimität der Rede von einem Sinnlosen, Unverständlichen oder Undarstellbaren selbst. Anders ausgedrückt: Zwar gibt es keinen strikten Beweis gegen die Möglichkeit radikalen Nichtverstehens oder des Nichtsinns, doch folgt daraus umgekehrt noch nicht deren Vorkommen. Für ihren Ausweis – wie auch für den Ausweis der Unmöglichkeit einer Grenze des Verstehens – bedarf es stärkerer Gründe als nur der Hinweis auf eine formallogische Schlussfolgerung oder deren Dekuvrierung als lediglich formalistisch.

2

Die missliche Situation, ihr wechselseitiges Patt hat indessen mit dem ungeklärten Status des ›Nicht‹ im Ausdruck des ›Nicht-Verstehens‹ zu tun. Negationen können stets zweifach, nämlich regional oder absolut belegt sein. Einmal verweigern sie den Sinn im Unsinn, zum anderen, wie im Nicht-Sinn, jede Sinnhaftigkeit überhaupt. Soweit jedoch die Operation in der Sprache erfolgt, kann beiden wiederum eine Semantik zugeschrieben werden, die *qua* Grammatik bereits *vorgibt,* von einem Sinn des Unsinns bzw. des Nicht-Sinns zu handeln: Die Sprache präformiert, was die Logik nur nachvollzieht. Insbesondere rückt, wo auf diese Weise dem Verstehen *per se* ein universeller Status zugeschrieben wird, die Kategorie des ›Bedeutens‹ in den Rang eines Aprioris. Solange wir sprechen oder uns im Rahmen eines Diskurses aufhalten, können wir nicht umhin, Bedeutungen hervorzubringen oder Sinn zu produzieren. Wir haben folglich den Boden des Hermeneutischen immer schon betreten und den Vorrang des Verstehens schon bezeugt, noch bevor ein Argument ausgetauscht und nach dem Sinn bzw. dem Unsinn oder Außersinnigen gefragt worden ist.

08 —— Roland Barthes, *Der entgegenkommende und der stumpfe Sinn,* Frankfurt am Main 1990, S. 193.
09 —— Ebd., S. 211.

Der Schein der Grammatik erzeugt so die Projektion einer Transzendentalität, die umgekehrt einzig zulässt, das ›Nicht‹ im Ausdruck des Nichtverstehens als einen Mangel oder defizienten Modus zu rekonstruieren, den es von vornherein zu beseitigen oder auszuräumen gilt.

Auf keine Weise wird damit jedoch der Rigorosität der Negation ein eigenständiger Status zugebilligt, der auf ein Sinnanderes deutet und dem Bereich des Semantischen entgegensteht oder überhaupt entzogen bleibt. Ja, wir bekommen es mit der Schwierigkeit zu tun, dieses im Rahmen der Sprache gar nicht explizieren zu können, uns vielmehr anderer, nichtsprachlicher Mittel oder Medien bedienen zu müssen, die ihr gegenüber inkommensurabel oder unübersetzbar blieben. Mehr noch, wir müssten zwischen dem Sinn und dem Nichtsinn eine strikte Demarkationslinie ziehen, um sie als zwei distinkte Regionen voneinander zu scheiden: das Lesbare und Verständliche einerseits und das Unlesbare oder Unverständliche andererseits – doch beinhaltete dies begriffliche Vorentscheidungen, die, ähnlich wie es Ludwig Wittgenstein gleich zu Anfang seines *Tractatus* feststellte, beide Seiten der Grenze verständlich machen müssten, d. h. auch verstehbar, was unverständlich bliebe. Prinzipiell entzieht sich das Denkbare jeder einschränkenden Territorialisierung: »Denn um dem Denken eine Grenze zu ziehen, müssten wir beide Seiten dieser Grenze denken können (wir müssten also denken können, was sich nicht denken lässt).«[10]

Erneut kehrt die bekannte Aporie zurück, so dass offenbar ebenso wenig das ›Nicht‹ zu verstehen ist, wie sich nicht verstehen lässt, *was* wir nicht verstehen. Allein in formaler Anzeige ließe sich andeuten, was sich der Deutung sperrt, so dass wir mit einer Anzahl von Unbestimmbarkeiten konfrontiert sind, an deren Rand die Rede buchstäblich ›ver-sagt‹. Man hat sich demgegenüber damit beholfen, dem Nichtverstehbaren lediglich einen vorläufigen Platz einzuräumen, dem das Verstehen entgegensteht, indem es seinen Widerstand überwindet. Dann stünde das Unverständliche oder Missverständliche am Anfang – und das Verstehen wäre Ereignis ihrer Überwindung. Wir haben es dabei gegenüber der formallogischen Argument seines Ausschlusses mit einer genauen Umkehrung zu tun, denn wo vom Sinn her gedacht wird, wird Nichtsinn zum Problem, während vom Standpunkt des Nichtsinns Sinn zur offenen Frage gerät. So hat Gadamer in seinem Aufsatz über die *Grenzen der Sprache* angesetzt und deutlich gemacht, dass die Ökonomie des Verstehens letztlich in der Erfahrung der »Übersetzung« wurzelt, für die ein gewisses Maß von Heterogenität und Differenz konstitutiv ist.[11] Alles Verstehen, aber auch alles Darstellen und Erkennen, wird danach als eine *noch bevorstehende und zu bewältigende Aufgabe* gefasst, als ein »*Geschehen*«,[12] denn der »ursprünglichen

10 —— Ludwig Wittgenstein, *Tractatus logico-philosophicus,* Frankfurt am Main, ⁶1971, S. 19. In Satz 3.03 setzt er hinzu: »Wir können nichts Unlogisches denken, weil wir sonst unlogisch denken müssten.«

11 —— Hans-Georg Gadamer, *Grenzen der Sprache,* in: *Gesammelte Werke* 8 (wie Anm. 1), S. 350–361; ferner ders., *Die Aufgabe der Übersetzung,* in: *Gesammelte Werke* 8 (wie Anm. 1), S. 350–361

12 —— Ders., *Wahrheit und Methode* (wie Anm. 1), S. 476.

Bestimmung nach«, heißt es im Aufsatz über *Ästhetik und Hermeneutik,* sei unter Hermeneutik diejenige Kunst zu verstehen, die »das von anderen Gesagte« dort erklärt und vermittelt, »wo es nicht unmittelbar verständlich ist«[13]: »Hermeneutik überbrückt den Abstand von Geist und Geist und schließt die Fremdheit des fremdes Geistes auf.«[14] Entsprechend gehe es darum, wie es weiter lautet, »Missverstand zu vermeiden«, und zwar so, dass es sich wesentlich um ein Sprachgeschehen handelt, denn »alle Auslegung von Verständlichem, die anderen zum Verständnis hilft, hat ja Sprachcharakter.«[15]

Abermals werden wir auf die Sprache verweisen, die hier allerdings im weiten Sinne eines »Sagenwollens« gebraucht wird,[16] was in *Wahrheit und Methode* auf die bündige Formel gebracht wird: »Sein, das verstanden werden kann, ist Sprache.«[17] Alles, was Sinn hat, produziert oder kommunizierbar macht, rangiert für Gadamer unter dem Titel der Sprachlichkeit; »sprachliche Form« und »hermeneutische Erfahrung« seien entsprechend nicht zu trennen,[18] so dass auch »das nichtsprachliche Kunstwerk«, soweit es *etwas* zum Ausdruck bringt, »in den eigentlichen Aufgabenbereich der Hermeneutik« hineinfällt: »In diesem umfassenden Sinne schließt Hermeneutik die Ästhetik ein.«[19] Zwar impliziert dies nicht, wie Gadamer immer wieder betont hat, dass sich des Sinns als eines festen Besitzstandes jederzeit bemächtigt werden könne, so dass das Symbolische und seine Aneignung zusammenfallen; vielmehr bedeutet die Vorgängigkeit des Unverständlichen gerade die *Unausschöpfbarkeit* des Verstehens, die die Deutung zu einem »unendlichen« Abenteuer macht – denn vom hermeneutischen Standpunkt, so Gadamer in den *Grenzen der Sprache,* gibt es »kein Gespräch, das zu Ende ist, bevor es zu einem wirklichen Einverständnis« gekommen ist, eine Forderung, die freilich, wie er sogleich hinzufügt, insofern fiktiv ist, als »wirkliches Einverständnis [...] dem Wesen der Individualität widerspricht«.[20]

Wird so der Konsens durch die Singularität des Individuums gebrochen, entkommt allerdings auch diese Umkehrung dem genannten Zirkel nicht, weil sie zuletzt vor der Radikalität der Konsequenz zurückweicht. Denn trotz aller Offenheit und Unabschließbarkeit des Verstehensprozesses gibt es *kein* definitives Nichtverstehen, weil die Aufgabe des Verstehens – dies gehört zu den hartnäckigen Prämissen einer Hermeneutik Gadamerscher Prägung – weiterhin eine *Sinnunterstellung* macht, die in alles Auslegungsgeschehen mit eingeht. Das *Telos* des Verstehens ist auf diese Weise vorgezeichnet: Es gilt der *Tilgung, der Ausräumung des Miss- oder Nichtverständlichen* und damit von

13 —— Ders., *Ästhetik und Hermeneutik* (wie Anm. 1), S. 3.
14 —— Ebd., S. 5.
15 —— Ebd., S. 4.
16 —— Vgl. dazu ders., *Grenzen der Sprache* (wie Anm. 11), S. 350.
17 —— Ders., *Wahrheit und Methode* (wie Anm. 1), S. 478.
18 —— Ebd., S. 445.
19 —— Ders., *Ästhetik und Hermeneutik* (wie Anm. 1), S. 5. Vgl. dazu auch vom Vf., »Kunst und Sprache: Hermeneutik, Dekonstruktion und die Ästhetik des Ereignens«, in: Jörg Huber (Hg.), *Ästhetik Erfahrung,* Zürich / Wien / New York 2004 (= Interventionen 13), S. 41–59.
20 —— Hans-Georg Gadamer, *Grenzen der Sprache* (wie Anm. 11), S. 359.

vornherein deren Verständlichmachung – so dass diese erneut in den Status einer Defizienz rücken. Im Ausgangspunkt einer »Betroffenheit vo(m) Sinn des Gesagten«, heißt es entsprechend bei Gadamer, überwiege nämlich die »Anstrengung, verstehen zu wollen«, d.h. das *Ethos,* das Gespräch aufzunehmen und fortzuführen, um dem Anderen Gerechtigkeit, mithin auch Verständlichkeit widerfahren zu lassen.[21] *Verstehen kann folglich als Arbeit am Nichtverstehen charakterisiert werden:* Es vollzieht die Negation einer Negation. Deshalb spricht Gadamer zugleich vom »hermeneutischen Vorrang der Frage«:[22] Der Andere gibt Rätsel auf, befremdet oder provoziert eine Fraglichkeit, dessen »Verwundern«, worin immer schon Vagheit und Unsicherheit hineingesponnen sind, den Anlass erweckt, weiterzuforschen, und zwar so, dass solches Forschen ähnlich wie das »Staunen« *(thaumazein)* zu Beginn der Aristotelischen *Metaphysik* Verstehen allererst ermöglicht. Der Negativität des Nichtverstehens kommt die Produktivität einer *Eröffnung* zu – und doch bleibt die ganze Bemühung auf ein Motiv oder einen Grund bezogen, weil die »Struktur der Frage« immer schon die Orientierung vorgibt, denn »im Wesen der Frage liegt, dass sie einen Sinn hat«.[23] Wiewohl es keine eigentliche »Methode des Fragens« gibt, weshalb Gadamer ausdrücklich von der »Kunst des Fragens« spricht,[24] bleibt ihr trotzdem die Suche nach einer Antwort immanent, die als Antwort stets auf ein *Verstehenwollen* hinaus will, so dass schließlich erneut die Offenheit eingebüßt wird, die *als Offenheit* auch die Möglichkeit des ›Nicht‹, der Befremdung oder des absoluten Risses einschließen müsste. Gebunden an die »Kunst, ein Gespräch zu führen«, hält sich Verständigung vielmehr überall in der Spur einer Auslegung, der der Primat des Sinns und der Zwang seiner Deutung bereits innewohnt.[25]

Von neuem also bestätigt sich der »Universalitätsanspruch der Hermeneutik«, der insofern einen Kreis einschließt, als er Ausgangs- und Endpunkt zu einem Knoten zusammenschürzt: Im Nichtverstehen ist allein das Fehlen des Sinns relevant, wie das Verstehen allererst in der Erfüllung seine Befriedigung findet. Die Auffassung hat ihr Prekäres entsprechend darin, dass sie den Sinn schon absolut setzt, den sie zugleich relativiert. Aller Negation zum Trotz wird er dem Akt des Verstehens *qua* Haltung schon vorausgegangen sein, weil er die Folie bildet, auf der ebenso sehr das Nichtverstehen, das seinerseits erst die Möglichkeit des Verstehens konstituierte, erscheinen kann, wie umgekehrt das Verstehen mit der Gewissheit einer Sinnmöglichkeit beginnt, die nirgends wirklich in Zweifel steht. Folglich nimmt die Hermeneutik das *skandalon* des ›Nicht‹ nur an, um es seinerseits zu annullieren.

21 —— Ders., *Ästhetik und Hermeneutik* (wie Anm. 1), S. 6.
22 —— Ders., *Wahrheit und Methode* (wie Anm. 1), S. 368 ff.
23 —— Ebd., S. 368.
24 —— Ebd., S. 372 ff.
25 —— Bei Jacques Derrida heißt es ähnlich: »Wenn die Frage nach der Frage aufkommt, ist die Sprache *bereits* da: sie ist ›im voraus‹ da« (Derrida, *Vom Geist: Heidegger und die Frage,* Frankfurt am Main 1988, S. 148, Anm. 105).

3

Im Gegensatz dazu hat Jacques Derrida insofern rigoroser angesetzt, als er jenseits der Unterscheidung zwischen Verstehen und Nichtverstehen von einem grundlegenden »Bruch« im Dialogischen ausgeht, die die *Bezugsform des Verstehens* in ihrem Innern zerteilt.[26] Was Gadamer als »Vorrang der Frage« exponierte, wird bei ihm in Anlehnung an Emmanuel Lévinas' Philosophie der Alterität zur Andersheit schlechthin, die den Sinn überhaupt fragil werden lässt. Sinn und Nichtsinn bzw. Verstehen und Nichtverstehen bilden dann keine entscheidbare Alternative, sondern eine *unentwirrbare Verflechtung*. Andersheit begegnet zudem nicht als Frage, sondern als *Anspruch*. Denn unabhängig »von (der) aus der Welt empfangenen Bedeutung«, wie es Lévinas formuliert hat, geschieht der Anspruch als Irritation, als Unterbrechung einer »nicht einordbaren Gegenwart«, die darin besteht, »auf uns zuzukommen, *einzutreten*« und zur Stellungnahme aufzufordern.[27]

Das Befremden und die Verstörung, die dadurch ausgelöst werden, bilden dabei Korrelate einer *nichtauflösbaren Differenz*. Nicht nur entweicht der Andere fortwährend ins Dunkel einer verschlossenen Zone, die seine »Welt«, seine Erfahrung, sein Begehren und seine Vergangenheit einschließt, sondern er wird als solcher zugleich zur Bedingung der eigenen Welt, Erfahrung und Begehrung. Als nichtbehebbare Zäsur, als ›Einschnitt‹ setzt er dem Verstehen eine definitive Grenze entgegen, und zwar dadurch, dass dieser noch das *Verstehen des Nichtverstehens* und damit die ganze Paradoxie, die immer wieder auf den Vorrang des Verstehens zurückzukommen nötigt, trifft. Die Negativität des ›Nicht‹ zieht sich dann gewissermaßen als Spur durch jeden Prozess einer Deutung oder Interpretation. Ihr Modell ist die Widerfahrnis im Sinne einer Begegnung mit Singularität – nicht nur der Singularität eines Individuums, sondern der Singularität der Differenz selbst. Sie weist auf den Augenblick einer Zäsur ebenso wie auf die Plötzlichkeit des Zufalls oder die Unwiderruflichkeit des Todes, von dem gesagt worden ist, er sei kein Teil des Lebens, vielmehr *Absolutum,* das alle Bedeutungen aussetzt und den Atem gleich wie den Sinn stillstellt. Insbesondere gilt, dass, wenn das Zeichen nach Charles Sanders Peirce, Ferdinand de Saussure oder Derrida und anderen wesentlich durch seine »Iterabilität«, seine Wiederholbarkeit bestimmt ist, der Tod nicht gedacht werden kann, weil durch ihn alle Wiederkehr, alles ›Noch einmal‹, das nach Sigmund Freud zu den »heißesten Wünschen der Menschheit« gehört, suspendiert wird. Deshalb lässt der Tod nur den Schmerz zu, der *als* Schmerz selbst ein *Singularum* bezeichnet, der das Leben genauso unerträglich begleitet wie er unausweichlich ist.

Wir haben es folglich mit einem grundlegenden ›Riss im Sein‹ zu tun, der weniger eine Frage oder ein Erstaunen auslöst, als er vielmehr ein *Enigma,* ein *Mysterium* verkörpert. Es wirft auf das Verhältnis von Verstehen und Nichtver-

26 —— Vgl. ders., »Guter Wille zur Macht (I): Drei Fragen an Hans-Georg Gadamer«, in: Philippe Forget (Hg.), *Text und Interpretation,* München 1984, S. 56–58, hier: S. 58.
27 —— Emmanuel Lévinas, *Die Spur des Anderen,* Freiburg / München ²1987, S. 221.

stehen ein neues Licht. Denn enthält, wie Gadamer pointiert hat, jedes Fragen bereits einen »Richtungssinn«, der den Raum des Antwortens und damit auch die Interpretation vorgibt,[28] erhebt die absolute Trennung, das Zuvorkommen des Todes gleichwie der Fremdheit des Anderen eine Forderung, die nicht nach einer Deutung, sondern nach einer Aufnahme, einer *rückhaltlosen Anerkennung* ersucht.[29] Sie weist über die sokratische Provokation eines »Wissens des Nichtwissens«, mit dem Gadamer die Bescheidenheit des Verstehens immer wieder verglichen hat, hinaus, denn weder kann es hier um ein Wissen noch um eine Auslegung gehen, sondern allein um eine *Ethik des Unterschieds*. Jeder Text, jedes Werk, ja jedes Dokument oder Zeichen bildet eine Ortschaft solchen »Unter-Schieds« (Heideggers), ist von einer Bruchlinie, einem Spalt durchzogen, wie ihn der Ausdruck »Unter-Schied« selber bekundet, womit Inkommensurabilitäten gleichwie wie Unvereinbarkeiten markiert sind, denn in jeder Äußerung, jedem Textdokument oder in jeder Handlung spielt das Moment des Endlichen oder Singulären hinein.

Der Bezug, den die Kategorie des Verstehens unterstellt, wird dadurch zugleich unhaltbar, weil er ihnen auf keine Weise gerecht zu werden vermag, vielmehr umgekehrt, als Aufhebung aller Inkompatibilitäten, die Differenz zerstört. Nicht geht es daher um die Möglichkeit eines Einverständnisses, wie fiktiv oder »kontrafaktisch« auch immer, sondern darum, dass im Angesicht der Differenz der hermeneutische Zirkel zersplittert oder fragmentiert. Trachtete dieser die Verständnisse gleich »konzentrischen Kreisen« immerwährend auszuweiten, findet sich die *Erfahrung der Differenz gleichermaßen am Anfang wie am Ende*. Entsprechend steht auch nicht mehr das Unverständliche oder Unlesbare dem Lesbaren und Verständlichen entgegen, sondern es bleibt in ihnen präsent. Folglich lassen sich Unsinn und Nichtsinn auch durch keine Auslegung, sowenig wie durch die Manöver der Rekonstruktion oder der Kritik ausräumen, vielmehr nistet das Nichtverstehen wie ein Parasit inmitten des Sinns und zerfrisst dessen Plausibilitäten.

Gegen die Hoffnungen hermeneutischen Verstehens im Sinne einer Beantwortung der ›Frage‹ hält Derrida darum mit Lévinas die Unruhe einer Nichtankunft, die das Rätsel der Alterität unbeantwortbar stehen lässt oder sogar noch vertieft. Sie deutet auf einen genuinen *Überschuss*, der, wie es Lévinas formuliert hat, für den Anderen »wach hält«, indem nicht wir ihn, sondern er uns einnimmt und besetzt hält: »Das Rätsel [...] ist die Nähe des Anderen als eines Anderen«.[30] Sowohl in die Frage als auch in die Antwort prägt er das Siegel einer Unverfügbarkeit ein. Sucht das Verstehen daher in seine Nähe zu gelangen, indem es diese Unverfügbarkeit, ja Unberührbarkeit leugnet, vergrößert es nur den Abstand, was überhaupt verbietet, die Bezugsweise der Begegnung mit Anderem, Fremden nach der Dialektik von Frage und Antwort zu konzipieren. Dann avanciert das ›Nicht‹ zu einem generellen Modus von Bezug. Es bleibt also jeder Beziehung, insbesondere dem Versuch einer An-

28 —— Hans-Georg Gadamer, *Wahrheit und Methode* (wie Anm. 1), S. 371, 368.
29 —— Vgl. auch Jacques Derrida, »Den Tod geben«, in: Anselm Haverkamp (Hg.), *Gewalt und Gerechtigkeit*, Frankfurt am Main 1994, S. 331–445.
30 —— Lévinas (wie Anm. 27), S. 254.

näherung im Sinne einer »Ent-Fernung der Entfernung«, wie sie dem Prozess der Symbolisation zugehört,³¹ genuin eingeschrieben. Keine Deutung gelingt, ohne die Kluft, die Distanz zu vergrößern, so dass die Negativität des ›Nicht‹ jedem Verstehen bereits inhäriert. Sie inhäriert ihm nicht in der Weise, dass sie es als Fremdheitserfahrung allererst ermöglicht und orientiert, sondern dass sie ihm *vorauseilt.* Das Unverständliche wie auch das Unaussprechliche oder Undarstellbare bleiben ihm gleichsam chronisch immanent. Die Kunst müsse schneller laufen als die Schönheit, hatte Jean Cocteau zur Situation der Avantgarde gesagt, so entstünde der Eindruck, als würde diese ihr hinterher rennen – im selben Sinne wäre zu sagen, dass das Singuläre, die Alterität dem Verstehen beständig davonlaufe, so dass dieses immer schon zu spät kommt.

Dann gewinnt freilich das ›Nichtverstehen‹ eine andere, wie man sagen könnte, ›souveräne‹ Note. Es behauptet gegenüber allen Versuchen des Verstehens eine Autonomie und damit auch einen Widerstand. Es zeigt daher das Format einer *katastrophé,* eines Umsturzes, der die Möglichkeiten des Verstehens in die Schranken verweist und eine »Aufhebung aller Vermittlung«, wie Derrida sich ausgedrückt hat, impliziert.³² Wir sind demnach mit disparaten Entwürfen eines Nichtverstehens konfrontiert, die inkompatibel nebeneinander stehen und damit selber zum Exempel eines Dissenses werden können, der nicht ausgeglichen werden kann, der eigentlich auch seine Evidenz als Dissens verweigert, weil nicht klar wird, worin er besteht. Denn einerseits existiert die Negation nur, um sie ihrerseits zu negieren und den Unsinn, die Unverständlichkeit oder den Widersinn auszuschließen und in Sinn zu überführen, andererseits gibt es Sinn allein im Kontext eines Nichtsinns und entsprechend Verstehen im Horizont von Nichtverstehen, das wie ein Abgrund in seine Basis hineinragt und es aushöhlt. Im ersten Fall beschreibt das Verstehen eine Leidenschaft, deren ganze Lust dem Anderen gehört, den es zu ergründen oder zu erobern gilt, im letzten Fall einen Entzug, eine Vergeblichkeit, die einer prinzipiellen Widersetzlichkeit eingedenk bleibt, um auf jeglichen Akt einer Aneignung zu verzichten. Nicht Vermittlung oder Übersetzung wären dann die Zielsetzungen, sondern Verweigerung und Hingabe, die freilich weniger der Dichtung oder eines weglosen ›Über-Setzens‹ *(meta-phora)* im Sinne poetischer Figuration das Wort redete, als vielmehr einer bereits angedeuteten *Ethik der Alterität.*

4

Allerdings sind auf diese Weise lediglich oppositionelle Strukturen bezeichnet, denen unterschiedliche Bezugsformen korrespondieren, die den Anschein er-

31 —— Dieses Motiv der Entfernung der Entfernung als ursprünglichen Akt der Symbolisierung findet sich u. a. gleichermaßen bei Ernst Cassirer wie bei Jean-Paul Sartre und Martin Heidegger. Es wäre, im Angesicht radikaler Erfahrung von Alterität, selbst noch umzukehren. Vgl. dazu erste Überlegungen vom Vf., »Das Paradox der Alterität«, in: Manfred Brocker / Heinrich H. Nau (Hgg.), *Ethnozentrismus,* Darmstadt 1997, S. 27–45.
32 —— Vgl. Derrida (wie Anm. 26), S. 58.

wecken, ihrerseits zur Wahl zu stehen. Doch wird mit ihnen bereits die *Frage nach der Logik des Bezugs* selber gestellt, die wiederum keine Wahl lässt. Hat insbesondere Lévinas stets deutlich gemacht, dass der Andere nicht nur als Selbständigkeit im Sinne eigener Souveränität *entgegen*tritt, sondern dass sein *Ein*tritt, sein Entgegen*kommen* bereits geschieht, bevor es überhaupt Beziehung gibt, bevor also die Autonomie des Subjekts gesetzt ist, ist jede Entscheidung bereits obsolet. Dann mündet die Bewegung des Bezugs in keiner Rückkehr, sondern, wie er formulierte, in eine »Bewegung ohne Wiederkehr«.[33] Denn weit mehr als eine Setzung handelt es sich um *Widerfahrung,* die der Möglichkeit der Wahl vorausgeht, insofern diese *als* Wahl nur getroffen werden kann, wo der Andere schon ›da‹ ist. Man könnte sagen: Die Negativität des Bruchs, der Riss der Alterität ›sind‹ bereits, ehe Ich ›ist‹. Im Sinne primärer Widerfahrung wäre dann auch die Erfahrung des ›Nicht‹ primär – nicht in dem Sinne, dass das Nichtverstehen das Verstehen allererst induziert, sondern dass die ›*absolute*‹ *Negation* des Risses jeden möglichen Bezug konstituiert und damit dessen Inversion vom *genitivus objectivus* zum *genitivus subjectivus* einschließt.[34] Folglich bedeutet ›Verstehen des Anderen‹, sich von diesem Riss, von dieser absoluten Negation angehen und ansprechen zu lassen und sich deren *An-Spruchs* zu fügen. Es bedeutet auch: Der Ausgang des Verstehens gründet in einem ebenso *Unbestimmten wie Unbestimmbaren,* das sich gleichermaßen *entzieht* wie es sich *aufdrängt* und in Bann hält – und die erforderte Inversion, die ›Wendung des Bezugs‹ besteht dann darin, sich gleichsam *von dem her* ›*ziehen*‹ *zu lassen, worauf sich der Bezug bezieht*.[35] Anders ausgedrückt: Jede *intentio,* jedes Verstehen- oder Sagen*wollen* supponiert ebenso den ›Entzug‹ wie deren ›Zug‹, so dass nicht Verstehen geschieht, wo ein Nichtverstehen im Sinne des Missverständnisses oder Unverständlichen zur Deutung zwingt, sondern umgekehrt lässt das ›Nicht‹ die Möglichkeit des Verständnisses gleich wie des Unverständnisses *ereignen*. Es lässt sie im Zugleich einer gleichursprünglichen Setzung hervortreten.

Keineswegs fungiert darin die Sprache als Mitte oder Mittlerin, als Medium eines ›Zwischen‹, das im Sinne Gadamers die »Unendlichkeit des Gesprächs« gebiert und uns im Prozess des Verstehens ebenso sehr die Welt ›gibt‹ wie sie uns aneinander bindet; vielmehr ist entscheidend, dass sich die genannte Negativität wie eine Spur durch jedes Wort und jede Aussage zieht. »Diese Spur bewirkt, dass immer die Sprache noch etwas anderes sagt, als das, was sie sagt«, heißt es entsprechend bei Derrida; »sie sagt den anderen, der ›vor‹ und ›außerhalb‹ von ihm spricht, sie lässt den anderen sprechen«.[36] Das bedeutet:

[33] —— Lévinas (wie Anm. 27), S. 213.

[34] —— Auf die Unerlässlichkeit einer solchen Umwendung des Genitivs hebt auch Derrida ab: »Das ›des‹ kehrt hier seinen Genitiv um [...]: die Sprache gehört dem Anderen, kommt vom Anderen, ist das Kommen des Anderen« (Jacques Derrida, »Die Einsprachigkeit des Anderen oder die Prothese des Ursprungs«, in: Anselm Haverkamp [Hg.], *Die Sprache der Anderen: Übersetzungspolitik zwischen den Kulturen,* Frankfurt am Main 1997, S. 15–41, hier S. 39).

[35] —— Zur Notwendigkeit einer Wendung des Bezugs vgl. vom Vf., »Die Frage der Alterität: Chiasmus, Differenz und die Wendung des Bezugs«, in: Ingolf U. Dalfart / Philipp Stoellger (Hgg.), *Hermeneutik der Religionen* (im Erscheinen).

[36] —— Jacques Derrida, *Mémoires: Für Paul de Man,* Wien 1988, S. 63.

Nicht nur die Alterität ist der Ort der Sprache, sofern sprechen heißt, sich an die Unergründlichkeit eines Anderen zu wenden und von ihm sich ›wenden‹ zu lassen, sondern auch die Sprache selber bezeichnet den Ort einer Alterität, insofern jedes Sprechen schon im Namen des Anderen spricht, die Sprache in einem wesentlichen Sinne die Sprache der anderen ›ist‹, sie aufliest und zitiert, um ihre Fäden weiterzuspinnen und umzuwerten. Sprechen heißt, mit anderen Worten, in Erinnerung eines Anderen reden, weil jeder Satz, jedes Zeichen von ihm Zeugnis ablegt, ohne sich dessen gewahr zu sein. Denn wenn meine Sprache ebenso die Sprache anderer ist, die ich als gemeinsame Geschichte gebrauche, dann gehört zur Sprache, zur Verwendung jedes Zeichens gleichermaßen eine Anamnese, wie es umgekehrt meine Sprache im Sinne der Authentizität des Ausdrucks nicht gibt, vielmehr diese immer schon am Ort des Anderen, seiner vergangenen Rede ›ent-wendet‹ ist.

Daraus folgt auch: Die Sprache ist genauso durchsetzt mit Erinnerung wie mit Fremdheit. Sprechen, Verstehen bedeutet, sich erinnern, auf eine Wiederholung verpflichtet sein, eine pausenlose *memoria* zu pflegen, die in jeden Zeichengebrauch, in jede Symbolisierung unverfügbar mit eingeht. Folglich geschieht in aller Deutung etwas, was wir nicht in der Hand haben, das uns im Rücken bleibt und *mit uns* geschieht, ob wir es wollen oder nicht, denn die Rede kann nicht umhin, wie Roland Barthes es pointiert hat, im Modus des Schongesagten, des »Monstrums Stereotypie« zu sprechen.[37] Sie ruft die Grammatik, die schon abgelegte und sedimentierte Struktur einer Entwicklung, die Gemeinplätze und abgenutzten Figuren, die ganze Rhetorizität der Zeit auf – sie ›be-deutet‹, was anderswo mit Sinn, Unsinn oder Irrsinn belegt und entschieden worden ist, so dass sie nur sagen kann, was bereits gesagt und nur verstehen, was schon verstanden ist. Die Sprache ist daher persistent; ihr eignet eine eigene *Trägheit,* ein »Spiel« der »Iterabilität«, wie Derrida immer wieder herausgestellt hat, die als Iteration ebenso Dauer hervorbringt wie sie Veränderung performiert.[38] Denn die Zeichen existieren nur im Modus ihrer Wiederverwendung, wie jedes neu ›aufgelesene‹ Zeichen Zeichen eines anderen ist und seinen Sinn im selben Augenblick wiederholt wie modifiziert. Das Gedächtnis der Sprache, das jedem Akt imprägiert bleibt, ist somit älter als die Spontaneität der Sprachhandlung: Es windet seine Bahn durch jede Äußerung und hinterlässt in ihr den unentzifferbaren Abdruck einer anderen Rede – der Rede des Anderen.

Jedes Verstehen, das sich dergestalt auf die Sprache beruft, die die Sprache versteht, um den/das Andere/n zu verstehen, beruft sich damit zugleich auf den Effekt eines Entzugs, einer Intransparenz gleich einer unverständlichen nichtidentifizierbaren Spur. Sie sucht es wider willen heim. Nirgends vermag deshalb die Kommunikation die Kluft der Alterität zu überbrücken, vielmehr bewohnt die Ruptur, die ›Abgründigkeit‹ des Anderen jeden scheinbaren Konsens und trägt in dessen vermeintliches Ein-Verständnis eine unheilbare Differenz ein. Der Negativität kommt so gerade in der Sprache als Aus-

37 —— Roland Barthes, *Leçon/Lektion,* Frankfurt am Main 1980, S. 19/21.
38 —— Vgl. insb. Jacques Derrida, »Signatur, Ereignis Kontext«, in: ders., *Randgänge der Philosophie,* 2. überarbeitete Auflage, Wien 1999, S. 333.

tragungsort möglicher Verständigung und Verstehens ein ›Vorsprung‹ zu; sie besteht schon, bevor der erste Satz, die erste Äußerung gemacht sind, sie ›bewohnt‹ das Sprechen so sehr wie das Hören und zersprengt deren Deutbarkeit. Folglich bewahrt das ›Nicht‹ des Nichtverstehens seinen Platz inmitten dessen, was Verstehen zu ermöglichen scheint und bleibt auch dort noch präsent, wo es um dessen Bedingungen selber geht. Es entsteht eine neue Figur, die beide in eine *Indifferenz* oder *Unentscheidbarkeit* hält, so dass weder vom Gelingen noch vom Misslingen einer Verständigung, vom Glücken oder Scheitern einer Interpretation gesprochen werden kann, sondern bestenfalls nur von einer ununterbrochenen Verschränkung mit deren Gegenteil, die nicht erlaubt, ihren Knoten je zu aufzulösen. Anders ausgedrückt: In jedes Verstehen mischt sich Nichtverstehen: Unlöslich ist dessen Erfahrung mit der Erfahrung des Nichtverstehens verknüpft, das sich weder ausräumen noch minimieren lässt – sein Widerstand, seine *Resistenz* duldet kein Entkommen.

Wir haben es also erneut mit einer Paradoxie zu tun, diesmal nicht im Sinne einer logischen oder semantischen Inkonsistenz, sondern gleichsam der Sache selber – eine Paradoxie, die Sinn und Nichtsinn unentwirrbar ineinander verwickelt. Entsprechend ist dieser Verwicklung analytisch nicht beizukommen, vielmehr widersetzt sie sich der Bestimmung, weil diese bereits voraussetzte, was jene dementiert. Hatte Gregory Bateson im Horizont der Russellschen Typenlehre versucht, die labyrinthischen Knäuel des *double bind* mit Hilfe der Methode logischer Stufen analytisch zu entschärfen,[39] sind wir an dieser Stelle mit einer sehr viel aussichtsloseren Situation konfrontiert, weil sich die Mittel der Analyse einer Differenziertheit bedienen, die sich in bezug auf das Verhältnis von Sprache und Alterität als unwirksam herausstellen. Denn indem sich die Unterscheidungen selber einer begrifflichen Anamnese verdanken, die ins Dunkel des Sprachgedächtnisses zurückweichen, sind ihre Kategorien schon mit der Indifferenz von Eigenem und Fremden affiziert, so dass sie nicht zu deren Reflexion taugen.[40] In jedem Moment vermögen sie vielmehr nur fortzusetzen und zu vervielfältigen, was sie zugleich vergeblich auseinander zu dividieren trachten.

Folglich verlieren auch die Begriffe ›Verstehen‹ und ›Nichtverstehen‹ ihre angebbare und eindeutige Kontur, so dass es überhaupt besser wäre, von einer Unverständlichkeit *im* Verstehbaren bzw. einer Unsagbarkeit *im* Sagbaren oder einer Undarstellbarkeit *im* Darstellbaren zu sprechen. Ihre Verschränkung markiert eine ›De-Markation‹: Sie bedeutet im Wortsinne die Verweigerung jeder Markierung, jeden Zeichens oder jeder angemessenen Bestimmung. Doch ist ihre Konsequenz eine fundamentale Irritation, ein Bruch mit jeder Hermeneutik, der das Verstehbare ›fraktalisiert‹ und den Sinn instabil

[39] —— Vgl. Gregory Bateson, »Double bind«, in: ders., *Ökologie des Geistes,* Frankfurt am Main ²1983, S. 353–361.

[40] —— Sowenig wie die Sprache zwischen Ich und Anderem auftrennbar ist, sowenig ist sie in ein System von Metasprachen überführbar, denn Identität, so Derrida, »situiert sich in einer nichtsituierbaren Erfahrung der Sprache«: »weder einsprachig, noch zweisprachig, noch mehrsprachig […] gab es vor dieser fremdartigen, dieser unheimlichen Situation einer nichtnennbaren Sprache kein denkbares oder denkendes Ich« (vgl. Derrida [wie Anm 34], S. 24 f.).

werden lässt. Entsprechend beinhaltet das ›Nicht‹ auch kein Versagen, keinen Mangel, sondern einen Grundzug im Umgang mit Sprache, mit der Welt selber. Zu ihm gehört ebenso eine Unerfüllbarkeit wie die Kraft einer Überschießung. Sie ist gleichermaßen der Ort sprachlicher Unruhe wie die Quelle ihrer Produktivität – und zwar nicht so sehr deswegen, weil der Andere eine Leerstelle bleibt, sondern vor allem, weil die Gedächtnisspur der Schrift ein unablässiges Anderssagen oder Andersmeinen provoziert, deren Spalt oder Lücke dem Gefühl korreliert, im Gebrauch der Worte und den Wendungen ihrer Figuren das ›rechte‹ Wort nirgends zu treffen, mithin den Sinn zu verfehlen. Freilich bleibt diese Lücke selber unsagbar, weshalb wir auch nirgends auszudrücken vermögen, was uns fehlt, vielmehr erweist sich die Spaltung als *Ereignung* der Sprache selbst.

Das bedeutet auch: Die Negativität des ›Nicht‹ geschieht, ebenso wie der Entzug der Alterität ›zieht‹ und zum Sprechen nötigt, ohne je eine Ankunft zu erhoffen. Ihre Unmöglichkeit eröffnet Geschichte im Sinne der unendlichen Fortschreibung von Geschicht*en*. Erfahrbar einzig in der Spaltung, dem Riss, hält sie das Verstehen andauernd in Atem und vereitelt doch jegliches ankommende Verständnis. Nicht, dass nicht gelegentlich der Eindruck eines Verstehens, einer glückenden Anteilnahme oder eines Vertrauens erwüchse; aber wir wissen nicht, *was* wir dabei verstehen, *was* Richtigkeit bedeutet oder *wann* Gelingen geschieht, weil wir weder darüber verfügen, was wir sagen noch was wir meinen, wenn wir etwas zu sagen oder zu verstehen geben – beständig irren wir vielmehr im Nebel einer sowenig zu antizipierenden wie zu beherrschenden Kontingenz.

5

Gibt die Sprache so stets ein Fremdes an die Hand, dessen Rätsel die Finalitäten des Verstehens immer schon zerbricht, bevor sich Verständigung ereignet, lässt sich dieselbe Erfahrung auch auf andere Medien übertragen. Gleichzeitig tritt dadurch ein weiteres hervor. Denn die Übertragung zwingt, die Konsequenzen der bisherige Analyse noch einmal umzuwenden und zu verschärfen. Denn die ›Spur‹ des Anderen, die sich im Sprechen mitzieht, ohne erkennbar zu sein, weist allein auf ein *Gewesenes*. Als Gedächtnis der Sprache kommt ihr der Modus eines Perfekts zu, d. h. auch einer Spur, die in dem Maße, wie wir ihr habhaft zu werden versuchen, bereits entwischt ist. Was *sich* mitspricht, ist gleichsam eine Ablagerung, eine sedimentierte Vergangenheit, weshalb jedem Verstehen jener Status einer »Verspätung« anhaftet, deren Figur Derrida immer wieder variiert hat und aus dem er den paradoxen Gedanken einer »ursprünglichen Nichtursprünglichen« oder vorgängigen Nicht-Präsenz schöpfte. Ihr Korrelat ist der Begriff der *différance,* der kein Begriff ist, weil er den Begriff der Differenz erst generiert.[41] Gleiches trifft ebenfalls für die Künste zu,

41 —— Jacques Derrida, *Husserls Weg in die Geschichte am Leitfaden der Geometrie,* München 1987, S. 201 ff.

soweit sie in sich ihre eigene Geschichte verwahren – doch gerät dabei, betrachtet man insbesondere die Rolle des Ästhetischen und deren Beziehung zu Materialität und Präsenz, gleichzeitig eine zweite Dimension in den Blick, die zur ersten quer steht und die Positionen Derridas unterläuft. Denn geht man von den Medien der Darstellung,[42] der Symbolisation oder Inszenierung aus, wird klar, dass diese *materialiter gesetzt* sein müssen, um als solche zu funktionieren oder wirken zu können. Das gilt auch dort, wo Sinn als ein Effekt von Struktur entsteht, wo Symbole verkörpert, Ordnungen erstellt oder Texte in Form von Skripten verfasst und in Archiven abgelegt werden müssen.

Gleichwohl erscheint der Aspekt der Materialität vor allem da evident, wo Wahrnehmungen ins Spiel kommen und es um die ›Ex-sistenz‹ einer Sache geht, die wiederum nicht allein die Sache einer Bestimmung oder einer ›Spur‹ sein kann. Kunst macht gerade dies zu ihrem Thema: als Sperrigkeit oder Gegenläufigkeit, die das Auge ebenso anstachelt wie das Ohr und die anderen Sinne provoziert, um sie erneut mit dem zu konfrontieren, was gegen Derrida noch einmal mit dem Ausdruck der Präsenz belegt werden kann: *Gegenwart im Sinne des Augenblicks einer Erscheinung.*[43] Der entscheidende Einspruch entsteht dann durch das ›Dass‹ (*quod*), die Seite der ›Ex-sistenz‹ oder des Ereignisses in der wörtlichen Bedeutung von *ekstasis*, der Hervortretung, die nicht auf die Funktionen der Signifikation, der Bezeichnung oder Unterscheidung und damit auf eine ›Spur‹ rückgeführt werden kann. Es trägt das Bezeichenbare wie das Sagbare und das Verstehbare allererst aus, ohne jeweils mitgemeint zu sein. Wir haben es also mit einer nichtsignifikativen *conditio* zu tun, einer ›Voraus-Setzung‹, die nur indirekt oder negativ markiert werden kann, sich aber aufdrängt oder einschreibt. Nicht nur wird auf diese Weise auf die Eigenständigkeit der medialen Bedingungen des Kulturellen aufmerksam gemacht, sondern ebenfalls auf deren *materielle Konstitution,* worin gleichermaßen sich ein Störendes wie Überschüssiges *zeigt.*

Der Gesichtspunkt durchquert die Struktur der Alterität in einer vertikalen Linie und lenkt dadurch die Sicht auf einen anderen Fokus, eine andere Fragestellung, die in die Problematik eine zusätzliche Komplikation einträgt. *Denn Medien sind selbst etwas.* Wie z.B. die Sprache jenseits von Schrift und Spur, von Gedächtnis und Alterität *auch* Stimme ist und *als* Stimme einen *Körper* hat, verkörpern Klänge und Stillen wie auch Dinge, Bilder, Objekte oder Installationen ihre eigene Gegenwart. Der Umstand ist für die Künste von besonderem Belang. Stets arbeiten sie mit einem *Doppelten,* der Anwesenheit und Materialität der Gegenstände einerseits – gewissermaßen ihre Leiblichkeit, wozu die Zeit genauso gehört wie ihre Persistenz, ihr Widerstand oder das Ephemere, die Verwundbarkeit und das Verschwinden – wie auch auf der anderen Seite das Arrangement der Signifikanten, ihre Anordnung und Wirkungen sowie die Assoziation der Symbole und die Szenografie ihrer Konnotation. Deren Mischung, Überlagerung oder Durchkreuzung, ihre mehrfache

42 —— Vgl. vom Vf., »Wort, Bild, Ton, Zahl: Modalitäten medialen Darstellens«, in: ders. (Hg.), *Die Medien der Künste,* München 2003, S. 9–49
43 —— Vgl. dazu vom Vf. die beiden Studien *Was sich zeigt: Materialität, Präsenz, Ereignis,* München 2002, sowie *Ereignis und Aura* (wie Anm. 3).

Fraktur wie Ausstellung ›ent-setzt‹ den Sinn und erzeugt dabei jenen verwirrenden Eindruck einer »Rätselgestalt der Kunst«, von der Adorno in seiner *Ästhetischen Theorie* gesagt hat, sie entstünde zwar durch ihre Sprachähnlichkeit, aber so, dass das, was diese kund zu geben vorgibt, zugleich »entwischt«:[44] »Dass Kunstwerke etwas sagen und mit dem gleichen Atemzug es verbergen, nennt den Rätselcharakter unterm Aspekt der Sprache.«[45] Entsprechend seien Kunstwerke nicht von der Ästhetik »als hermeneutische Objekte« zu entschlüsseln: »zu begreifen wäre [...] ihre Unbegreiflichkeit.«[46] Und weiter: »Wer Kunstwerke durch Immanenz des Bewusstseins in ihnen versteht, versteht sie auch gerade nicht, und je mehr Verständnis anwächst, desto mehr auch das Gefühl seiner Unzulänglichkeit, blind in dem Bann der Kunst, dem ihr eigener Wahrheitsgehalt entgegen ist. [...] Schließt ein Werk ganz sich auf, so wird seine Fragegestalt erreicht und erzwingt Reflexion; dann rückt es fern, um am Ende den, der der Sache versichert sich fühlt, ein zweites Mal mit dem Was ist das zu überfallen. Als konstitutiv aber ist der Rätselcharakter dort zu erkennen, wo er fehlt: Kunstwerke, die der Betrachtung und dem Gedanken ohne Rest aufgehen, sind keine.«[47]

Betont ist damit eine Souveränität des Ästhetischen, die in die Ordnung der Signifikanten und die Prozesse der Symbolisation, welche auf Sinn und Verstehen zielen, eine andere Dimension einträgt. Sie ist nicht auf den Begriff der Alterität reduzibel. Vielmehr bekommen wir es mit einer genuinen Duplizität zu tun, die sich auf alle Ebenen und Register medialer Produktion und Repräsentation erstreckt und deren Domäne die künstlerische Praxis ist. Sie konstituiert einen Raum von Unbestimmbarkeit. Seine Struktur ist *chiastisch*. Je nach Ansatz und Perspektive lässt sich dieser Chiasmus unterschiedlich ausbuchstabieren: als Differenz zwischen *Quod* und *Quid*, zwischen Sagen und Zeigen, zwischen Materialität und Immaterialität oder zwischen ›Ex-sistenz‹ und Bedeutung oder Ereignis und Struktur. Jedes Mal zeigt sich anderes, aber jedes Mal erweist sich ihr Spiel auch als ebenso unauslotbar wie nach keiner Seite hin aufzulösen.[48] Der Ausdruck ›Chiasmus‹ meint dabei die Kreuzung oder Kluft der Aspekte, die unentscheidbar lässt, welcher der Gesichtspunkte jeweils zum Tragen kommen, d.h. *wie* und *was* im einzelnen verstanden werden soll. Jenseits ihres Gelingens oder Misslingens steht dann die *Verständlichkeit des Verstehens* selber auf dem Spiel, weshalb es sich keineswegs um eine Beiläufigkeit oder zufällige Unstimmigkeit handelt, die aus den Diskursen herausdividiert werden können, sondern um ein systematisches Problem, das die Kategorie des Verstehens, seinen Anspruch und seine theoretische Gültigkeit selber erodieren lässt.

44 —— Theodor W. Adorno, *Ästhetische Theorie*, Frankfurt am Main 1970, S. 182.
45 —— Ebd.
46 —— Ebd., S. 179.
47 —— Ebd., S. 184.
48 —— Dies ist vom Vf. näher ausgeführt in: »Medialität und Undarstellbarkeit: Einleitung in eine ›negative‹ Medientheorie«, in: Sybille Krämer (Hg.), *Medialität und Performanz*, München (im Erscheinen), sowie vom Vf., »Paradoxien der Verkörperung«, in: Frauke Berndt / Christoph Brecht (Hgg.), *Die Aktualität des Symbols* (im Erscheinen).

Kunst nutzt, um der Reflexion willen, diese Erosion aus. Sie vervielfältigt die Widersprüche, nicht nur, um an ihnen die Bedeutungen zu multiplizieren, sondern um eine grundsätzliche Instabilität zu erzeugen. Der »Rätselcharakter der Kunst«, von dem Adorno gesprochen hat, ist deren Korrelat. Nicht nur sperrt sie sich dabei jeder angemessenen Interpretation und verwirft das hermeneutische Verdikt, sondern, weil sie im Sinnlichen ›denkt‹ und mit den Dingen selber hantiert, macht sie jenes Andere oder Verdrängte geltend, das seit je im europäischen Diskurs ausgeschlossen war: die Erfahrung von ›Ex-sistenz‹. Als Kategorie für nichtig erklärt, weil sich über sie nichts weiter als die tautologische Identität *aussagen* lässt, dass ist, was ist, scheint sie den übrigen Prädikaten weder etwas abzuziehen noch hinzuzufügen, weil es sich nicht um eine Eigenschaft handelt, vielmehr um ›Nichts‹, das freilich allererst ereignen lässt. Entsprechend wäre darauf zu bestehen, dass ihre vermeintliche ›Nichtigkeit‹ sowenig negiert werden kann, wie umgekehrt ihre ›spurlose Spur‹, die weder die Spur einer Einschreibung noch einer Alterität darstellt, sich unfüglich in die Prozesse einmischt und in sie eine unmerkliche Verschiebung einträgt, die jeder Auslegung und damit auch jedem Sinn vorausgehen und deshalb von ihnen nirgends eingeholt werden können.

Merkbar besonders bei negativen Erfahrungen, an Verbrauch und Verfall oder den Einkerbungen der Zeit im Material, wie die künstlerische Arbeit sie bewusst zum Vorschein zu bringen und auszustellen sucht, offenbaren sie zugleich, dass sich kein Verstehen selbst hat. Vielmehr zeigt sich an ihnen ein ebenso disparates wie persistentes Moment. Wie sich die Materialität eines Dings als widerspenstig erweist und alle Gestaltungen, Signifikanzen oder Bedeutungen durchkreuzt oder die Nähe der Körperlichkeit abstoßend wirken kann, wie ein Geruch, Atem, Schweiß oder eine seltsame Stimmlage die Situation einer Aufmerksamkeit allererst zu stiften oder auf der anderen Seite eine unstatthafte Geste den Augenblick einer Begegnung zu vereiteln vermag, kann selbst das Maginalste oder Nebensächlichste so einbrechen, dass jeder Sinn ausgesetzt wird und die Verständnisse umstürzen. Das gilt bevorzugt auch dort, wo das gemeinsame Feld scheinbar bestellt und die Konditionen erfüllt sind, wo wir glauben, uns im Dialog getroffen zu haben oder zu konsensueller Einigkeit gelangt zu sein. Beharrlich treibt die andere Seite, ihre unbotmäßige Mitgängigkeit ihr Spiel, ihr Unwesen, zerschneidet die Deutungen und lässt die ›Ein-Verständnisse‹ im nächsten Moment zerfallen und prekär erscheinen.

Die Schwierigkeit besteht dann darin, dass wir es niemals nur mit *einem* Sinn zu tun haben, sowenig wie mit einer Ambiguität, die zwischen den Polen des Sinns und Nicht-Sinns oszilliert, oder mit einer Hierarchie von Codierungen, die sich mehrdeutig überlagern und einen symbolischen Pluralismus erzeugen, der stets noch, wie komplex auch immer, entschlüsselt werden könnte, sondern mit einer prinzipiellen Verweigerung, einer Unbestimmbarkeit, die ein unklares Territorium absteckt. Zwar kann es auf vielfache Weise bereitet werden, schließt sich aber nirgends zu einer Bedeutung, einer Ordnung von Interpretationen. Vielmehr ergibt sich zwischen Sagen und Zeigen, Materialität und Symbolisation, ›Ex-sistenz‹ und Sinn oder Ereignis und Struktur ein nicht zu dechiffrierendes Feld. Es erweist sich durch kein Verständnis, keine kulturelle

Formation je domestizierbar. Stets schiebt sich ein ›Nicht‹, eine ›Unter-Brechung‹ oder Spaltung ›da-zwischen‹.

Es gibt also nicht Verstehen, allenfalls eine beständige Unverständlichkeit inmitten von Verständnis. Die Praxis kultureller Arbeit besteht dann darin, beständig mit dieser Brüchigkeit, mit der Fragilität und Unerfüllbarkeit des Verstehens, der Kontingenz sich kreuzender und verfehlender Schnittlinien umzugehen. Unausmessbar ihr Schnittpunkt, ihr Hintergrund, ihre Dimensionalität. Nirgends zu bewerten, ob unsere Bemühungen oder Anstrengungen sich trafen oder nicht. Deshalb kann keine Auslegung, wie ernsthaft auch immer, von sich behaupten, sie habe verstanden – sowenig wie sie sagen kann, sie habe nicht verstanden. Gleichermaßen erscheint es unangemessen, vom Konsens oder Dissens zu sprechen oder ihre Alternative gegeneinander auszuspielen. Unmöglich vielmehr, Verständigung nicht als Abgrund, als Zufall oder *Ereignis* inmitten der Verletzlichkeit von Verständnissen zu gewahren, die sich den Oppositionen von Gelingen oder Misslingen bzw. Geltung und Verfehlung oder Ankunft und Scheitern nicht fügen: Nichts versteht man darum, denn die Geschichten, die man versteht, sind schlecht erzählt.

KLAAS HUIZING

Mystery Train

ODER DER VERSUCH, BAHNHOF ZU VERSTEHEN

EINLEITUNG
HERR KANNITVERSTAN – EINE ERNÜCHTERUNG

Die Geschichte der Hermeneutik ist immer auch die Geschichte ihrer kleinen und großen Ernüchterungen. Eine große Ernüchterung habe ich selbst durchgemacht. Meine philosophische und theologische Primärsozialisation geschah – gut protestantisch lesenderseits – anhand der Bücher eines Husserl- und Heidegger-Schülers: Emmanuel Levinas. Nach eigener Auskunft bestand der wissenschaftliche Ehrgeiz in einer Übersetzung der jüdischen Lebensdeutung in griechische Begrifflichkeit: »Mein Anliegen ist immer wieder d(en) Nichthellenismus der Bibel in hellenistische Termini zu übertragen.«[01] Heraus kam eine gleichermaßen faszinierende wie verstörende ikonoklastische Antlitzphänomenologie. ›Handeln vor dem Verstehen‹ lautet – im Rückgriff auf 2. Mose 24,7 – die Quintessenz dieses Denkens.[02]

Auffällig war, wie die Momente der Verstörung in der Begegnung mit dem Antlitz ikonoklastisch *gedeutet* wurden, deshalb stellte sich mir die Frage, ob nicht eine andere, nämlich nicht-ikonoklastische, also: inkarnatorische Deutung des Phänomens möglich sei. Fündig wurde ich bei dem Schweizer Pfarrer Johann Caspar Lavater, der in seinen ›Physiognomischen Fragmenten‹ als Überbietung der in der Theateranthropologie vorbereiteten Erkundung des bewegten Körpers (Pathognomik) auch die festen Züge des Gesichts deuten wollte, um Zugänge zum Inneren des Menschen zu erreichen.[03] Mit einer ausgeprägten Wut des Verstehens, mehr oder minder elegant entliehene Theorienstreben von Jacques Derrida bis George Steiner zur statischen Abstützung des

01 —— Emmanuel Levinas, *Wenn Gott ins Denken einfällt: Diskurse über die Betroffenheit von Transzendenz,* Freiburg / München 1985, S. 107.
02 —— Klaas Huizing, *Das Sein und der Andere: Levinas' Auseinandersetzung mit Heidegger,* Frankfurt am Main 1988; ders., »Das jüdische Apriori: Die Bedeutung der Religionsphilosophie Cohens für den jüdisch-christlichen Dialog«, in: NZSTh 37 (1995), S. 75–95.
03 —— Lavater hat diese Erkundung bekanntlich am Schattenriss vorgenommen, dem medienlogisch ebenfalls eine gewisse ikonoklastische Tendenz eigen ist. Vgl. Klaas Huizing, *Das erlesene Gesicht: Vorschule einer physiognomischen Theologie,* Gütersloh 1992; ders. / Giovanni Gurisatti, *Die Schrift des Gesichts: Zur Archäologie einer physiognomischen Wahrnehmungskultur,* in: NZSTh 32 (1989), S. 272–288.

Luftschlosses verwendend, habe ich weiter gebaut. Inzwischen ernüchtert und geerdet, plädiere ich für eine hermeneutische Erkundung des *Eindrucks,* den eine Person macht, ohne über das Innere etwas aussagen zu können. Gernot Böhme hat treffend vorgeschlagen, der Ausdruckskunde, sprich: der Physiognomik und Pathognomik ihre Irrtumsanfälligkeit dadurch zu nehmen, dass man sie auf Phänomenologie reduziert: »Beschnitten um die Dimension des inneren Menschen, sieht die Physiognomik die Physiognomie eines Menschen nicht mehr als Ausdruck von etwas, sei es nun seines Charakters, seines Wesens, seiner inneren Regungen, an, sondern als Eindruckspotential. Sie studiert, in welcher Weise und durch welche Gesichtszüge, Mienen, Gesten, Stimmen und schließlich durch welche Worte jemand anwesend ist. Wenn wir die spürbare Anwesenheit eines Menschen oder auch eines Dinges Atmosphäre nennen, so studiert die phänomenologisch verfahrende Physiognomik also den Zusammenhang zwischen der Physiognomie eines Menschen und der Atmosphäre, die von ihm ausgeht.«[04]

Diese abgespeckte *Hermeneutik als Eindruckskunde* bietet noch immer genug Anlass für hermeneutische Dauer-Reflexion, denn auch weiterhin gilt: Außerordentlich eindrückliche Personen unterbrechen das alltägliche Verstehen und verlangen Deutungsmuster, die dieses primäre Nichtverstehen auffangen. Die Gattung *Legende* ist ein Modell, um das Nichtverstehen angesichts höchst eindrücklicher Menschen zu deuten. In einem ersten Teil möchte ich die Legende als eine elegante Umgangsform mit dem Nichtverstehen vorstellen.

Die Erkundung von Eindruckspotentialen erlaubt im Gegenzug aber auch, Legenden zu konstruieren. Nicht zufällig besitzt literarische und filmische Kunst einen Hang zum Legendarischen. Und das aus gutem Grund. Die legendarische Verknappung und Überhöhung einer Person garantiert zunächst einen Verfremdungseffekt. Sie inszeniert die Ausnahmelogik der Legenden. Da legendarisches Personal aufgrund charismatischer Anmutungen zugleich auf eine Vergesellschaftung zielt, wird dieser Vergesellschaftungsanspruch als Bindekitt der Leser- und Zuschauergemeinden selbstredend strategisch fleißig eingesetzt. Eine kritische Eindruckskunde reflektiert die höchst differenten Lebensdeutungen, die dem Publikum angeboten werden.

Nicht selten bieten Literatur und auch die Filmkunst selbst kritische Lesehilfen. John Updike etwa hat das gleich mehrfach geleistet, eindringlich in seinem Roman *Gott und die Wilmots* an der Figur eines fundamentalistischen Apokalyptikers – höchst ironisch in dem Briefroman *S* über Poona-Gläubige; Hansjörg Schertenleib schrieb einen sehr eingängigen Aussteigerroman *Die Namenlosen;*[05] und der Filmemacher Jim Jarmusch zeigt in *Mystery Train*, hübsch abgründig, die Anziehungskraft und Nicht-Verfügbarkeit verstorbener Legenden am Beispiel von Elvis Presley. Wayne Wang und Paul Auster schließlich feiern in ihrem Streifen *Blue in the Face* den legendarischen Ort schlechthin: den Tabakladen.

04 —— Gernot Böhme, *Atmosphäre: Essays zur neuen Ästhetik,* Frankfurt am Main 1995, S. 195.
05 —— John Updike, *S,* Reinbek 1992; ders., *Gott und die Wilmots,* Reinbek 1998; Hansjörg Schertenleib, *Die Namenlosen,* Köln 2000.

I LEGENDEN-HERMENEUTIK

Relativ selten gibt es Bücher, die ein extrem kompliziertes, seit Herder bearbeitetes Thema auf der Höhe der Diskurse mit viel Drive darstellen, dabei einen lange anhaltenden Lesegenuss gewähren und das Gefühl vermitteln, mit der letzten Seite des Buches eine Aussicht erklommen zu haben, die das ganze Terrain präsentiert wie einen gepflegten und sauber gestutzten französischen Garten. So geschehen bei der Lektüre des Buches von Hans-Peter Ecker: Die Legende: Kulturanthropologische Annäherung an eine literarische Gattung[06].

Als erstes Kriterium nennt Ecker das sogenannte *Dissonanzkriterium*: »Legenden produzieren symbolisch, und zwar auf narrative Weise, kognitive Distanz.« (139, 345) Damit ist gemeint, dass die wundermäßigen Unterbrechungen der Alltagswirklichkeit zunächst desorientieren. Legenden partizipieren »am *mysterium tremendum et fascinosum* eines Jenseitigen« (140). Diese Dissonanz wird aber aufgefangen durch Interpretationsschemata, z. B. Theologien oder »religiösen Systemen struktur- und funktionsverwandte Dogmengebäude« (345) *(Theologie-Kriterium)*, die die Verstörung vor dem Hintergrund vertrauter Ereignisse verstehbar machen *(Konsonanzkriterium)*. Ihre kognitive Spannung leiten die Legenden aus dem in der Achsenzeit entdeckten »Gegensatz von Immanenz und Transzendenz ab *(Achsenkriterium)*« (139) her. Das *Relevanzkriterium* besagt, dass eine Legende »Heilstatsachen darstellt, deren Existenz bzw. Kenntnis für die Leser unmittelbar bedeutungsvoll und verwertbar ist und über den Wert bloßer Information hinausgeht.« (149) Das *Relevanzkriterium* deckt auch die »notwendige Verlässlichkeit des Erzählers« (348) mit ab. Fragt man nach dem *Statuskriterium* einer Legende, dann ergibt sich, da die Legenden häufig der Volksreligiosität zuzurechnen sind, eine mittlere Wertigkeit »zwischen für wahr angesehenen (kanonischem) und fiktionalem Schrifttum einer Kulturgemeinschaft« (151). Eigentümlich für die Legende ist auch das von Ecker getaufte *Wirklichkeitskriterium*: »Legenden insistieren in der Regel darauf, dass ihr Erzählstoff durch ein wirkliches Geschehen fundiert ist; sie begünstigen entsprechende Rezeptionshaltungen oder verzichten wenigstens auf deren Widerlegung. Legenden lassen sich also nicht ohne wesentliche Verkürzungen auf Didaktik bzw. systematisches Wissen reduzieren.« (174) Legendäre Personen stören bekanntlich die Ordnung der Herrschenden, sind leibhaft(ig)e Personifikationen des Anderen. »Für die Konfliktstruktur von Legenden sind Dualität, äußerste Zuspitzung und Verortung in Realität und Transzendenz zugleich charakteristisch *(Konfliktkriterium)*« (197). Legenden tendieren dazu, »durch die Einrichtung des Aussagevorgangs (Schein-)Objektivität zu konstruieren *(Objektivitätskriterium)*« (199). Weil die Legenden einen immer *wohlgeordneten* Einbruch des Heiligen (Disso-

06 —— Hans-Peter Ecker, *Die Legende: Kulturanthropologische Annäherung an eine literarische Gattung*, Stuttgart 1993. Ich habe diese literarische Gattungsbestimmung umformatiert und fruchtbar gemacht für die Filmanalyse: Klaas Huizing, *Ästhetische Theologie,* Band 2: Der inszenierte Mensch – Eine Medienanthropologie, Stuttgart 2002. Eine vergleichbare Intuition verfolgt neuerdings auch Andreas Böhn, »Legendenmotive im Film«, in: Hans-Peter Ecker (Hg.), *Legenden*, 2003, S. 229–238.

nanz/Konsonanzkriterium) thematisieren, wirken sie stets ›wohldosiert‹: »Legenden sind Phänomene sozialer Routine, obwohl sie Unterbrechungen bzw. Störungen von Routine thematisieren *(Routinekriterium).*« (211) Sie halten immer auch »ein Dogmensystem mit den entsprechenden Ordnungsschemata präsent *(Markierungskriterium)*« (213). Schließlich: »Legenden unterstützen Menschen bei ihrer Daseinsbewältigung durch sinnliche Differenzierung, Identifizierung und Integration *(Unterstützungskriterium).*« (213)

Innerhalb der protestantischen Tradition kommt – vielleicht infolge einer Berührungsangst mit der katholischen Volksfrömmigkeit[07] – häufig eher der Charisma-Begriff zum Einsatz. Zum geflügelten Wort aufgestiegen ist die Rede vom ›charismatischen Wanderprediger Jesus‹ durch den Neutestamentler Gerd Theißen.[08]

Will man den *Eindruck*, den der historische Jesus auf seine Zuhörer gemacht hat, aus den biblischen Quellen erheben, dann empfiehlt sich vor allem ein Rückgriff auf die Gleichnisse, die ich einer Intuition des Neutestamentlers Georg Eichholz folgend[09] als *literarische Selbstporträts* auslege, die exemplarische Gesten einfangen, in denen sich die neue Lebensdeutung eindrücklich darstellt. Anders gewendet: In den Gleichnissen werden Gesten inszeniert, die einen unglaublichen Umgang etwa mit der höchst leidenschaftlichen Erfahrung des Ekels (zum Beispiel im Gleichnis vom Barmherzigen Samariter) anzeigen und zugleich eine Einspielung dieser Geste ermöglichen. Kommt künftig in dramatischen Situationen diese Zuwendungs-Geste zum Einsatz, dann zeugt sich in diesen Augenblicken die neu gestiftete Lebensdeutung fort.

Ich schlage folgende Definition vor: *Legendarisches, charismatisches Personal erweckt den Eindruck leidenschaftlicher Erfahrung und zeigt in exemplarischen Situationen zugleich den (gelingenden) Umgang mit leidenschaftlicher Erfahrung an.*

Eine Hermeneutik der Christentumsgeschichte hätte hier einzusetzen. Sie müsste geduldig die Umformungsetappen und Transformationsprozesse dieser Gestenkultur, die sich in der Kunstgeschichte exemplarisch (aber nicht nur dort) abgezeichnet haben, nachzeichnen. Notwendiges Wissenschaftsbesteck für eine wirkungshermeneutische (oder wirkungsästhetische) Arbeit könnten die Forschungen von Aby Warburg[10] und seiner Schüler bereit stellen.

07 —— Ecker hat in seiner Arbeit klar gestellt, dass die Gattung Legende nicht auf die mittelalterliche Hagiographie zurück geht, sondern sehr viel älter ist. Vgl. jetzt das ausgezeichnete Buch von Norbert Wolf, *Die Macht der Heiligen und ihrer Bilder,* Stuttgart 2004.
08 —— Gerd Theißen / Anette Merz, *Der historische Jesus: Ein Lehrbuch,* Göttingen 1996. Vgl. auch die soziologische Studie von Michael N. Ebertz, »Macht aus Ohnmacht: Die stigmatischen Züge der charismatischen Bewegung um Jesus von Nazareth«, in: Winfried Gebhardt u.a. (Hgg.), *Charisma: Theorie – Religion – Politik,* Berlin / New York 1993, S. 71–90.
09 —— Georg Eichholz, »Das Gleichnis als Spiel«, in: ders. (Hg.), *Tradition und Interpretation: Studien zum Neuen Testament und zur Hermeneutik,* München 1965, S. 55–77.
10 —— Vgl. etwa Aby Warburg, *Der Bilderatlas Mnemosyne,* hg. von Martin Warnke, Abt. 2, Band 1, Berlin 2000; Ernst H. Gombrich, *Aby Warburg: Eine intellektuelle Biographie,* Hamburg 1992; Ulrich Raulff, *Wilde Energien: Vier Versuche zu Aby Warburg,* Göttingen 2003.

2 LEGENDENINSZENIERUNG

Ein nicht geringer Bestandteil von Kultur besteht in der ›Produktion‹ von legendarischem Personal.[11] Das geschieht durchaus auch in kritischer Absicht. So hat John Updike, der Chronist der Mittelgewichts-Ehen und der Landvermesser der zerklüfteten religiösen Landschaft Amerikas, in seinem Roman ›Gott und die Wilmots‹ die Figur eines charismatischen Sektenführers mit der Familiengeschichte eines schwachen Alltagshelden kontrastiert.

Die Familiensaga beginnt mit der Geschichte eines Pfarrers, der zu Beginn unseres Jahrhunderts plötzlich fühlt, wie sein Glaube endgültig und deutlich hörbar entweicht: »Reverend Clarence Arthur Wilmot im Pfarrhaus der Vierten Presbyterianischen Kirche unten an der Ecke Straight Street und Broadway (spürte), wie die letzten Reste seines Glaubens ihn verließen. Es war eine sehr deutliche Empfindung – ein Kapitulieren in den Eingeweiden, eine Hand voll dunkler funkelnder Luftbläschen, die nach oben entwichen. Er war ein großer schmalbrüstiger Mann von vierundvierzig Jahren, mit herabhängendem sandfarbenen Schnurrbart und einem gewissen Nachglühen maskuliner Schönheit, trotz des vagen Ausdrucks eines schleichenden Unwohlseins. Er stand im Augenblick, da er den vernichtenden Stich empfing, im Erdgeschoss des Pfarrhauses und überlegte, ob er in Anbetracht der Hitze den Rock aus schwarzem Serge ablegen sollte. […] Clarences Geist war ein vielbeiniges, flügelloses Insekt, das lange und mühselig versucht hatte, an den glatten Wänden eines Porzellanbeckens hinaufzuklettern, und jetzt spülte ein jäher unwirscher Wasserstrahl es in den Abfluss hinunter. *Es gibt keinen Gott.*« (15 f.)

Clarences Bücher erweisen sich in seinem Glaubenskampf nur als papierene Schilder gegen die glühend heißen Wahrheiten der harten Wissenschaften und als trostloser Pergament-Haufen am Bett eines sterbenden Seidenwebers, der wissen will, ob er sich zu den Erwählten rechnen darf. Zu den schönsten Passagen des Romans gehört, wie Wilmot – klug, milde und auch sympathisch konsequent – beim Moderator des Presbyteriums um seine Entlassung bittet und dort auf einen ungeduldigen und alerten Menschen trifft, der in theoretischen Kurzeinsätzen die geschmeidigen Diskussionen skizziert, die in den nächsten Jahrzehnten die theologischen Debatten beherrschen werden. Bis zur Jahrtausendschwelle.

Clarence Wilmot legt nach einjähriger Bedenkzeit sein Amt nieder, missioniert dann für den Verkauf einer Volksenzyklopädie in den Straßen seiner Stadt und verhungert schließlich an den Folgen einer Speiseröhrentuberkulose. Sein jüngster Sohn Teddy wird Briefträger von Basinkstoke, heiratet Emily, zeugt mit ihr die aufregend schöne Essie, die sich in Hollywood durchbeißt und durchschläft und wenig Zeit für ihren Sohn Clark findet. Clark schließt sich frustriert und vereinsamt einer adventistisch-fundamentalistischen Kommune an und wird während der Stürmung ihrer »Festung« durch die Polizei erschossen, stirbt aber immerhin als Held, weil im letzten Moment jener

[11] —— Zur Nähe von ästhetischer und religiöser Erfahrung vgl. Klaas Huizing, *Der dramatisierte Mensch: Eine Theater-Anthropologie / Ein Theaterstück*, Stuttgart 2004.

»Schwarm funkelnder dunkler Luftbläschen« (722) – der nach dem Austritt aus seinem Großvater offensichtlich in der Atmosphäre überwintert hatte – in Clark Eingang findet und ihn bewegt, den charismatischen Verführer (Updike beschreibt diese Figur, als habe er jahrelang Max Webers Schriften studiert) zu erschießen.

Ein zweites Beispiel. Im Medium des Films erzählt Jim Jarmusch herrlich ironisch – zum Teil auch ohne Angst vor Albernheit – das horrible Nachleben verstorbener Legenden. Wunderbar, wie es ihm gelingt, die Ambiguität legendarisch-charismatischen Personals einzufangen. In dem Streifen *Mystery Train* hat Jarmusch die große amerikanische Legende Elvis Presley auferstehen lassen, indem er den Genius loci aufsucht: Memphis/Tennessee. Der Film erzählt drei kurze Stories, die alle in einem ziemlich verschlissenen Hotel mit milde unheimlichem Personal enden. Der Empfangs-Chef schreibt während der ganzen Nacht in einem geheimnisvollen dicken (Lebens-)Buch. Die Mütze des ›Boys‹ erinnert nicht zufällig an den Heiligenschein. Und dann taucht auch noch später der quasi heilige Geist – Elvis Presley – auf!

»Far from Yokohama« heißt die erste Geschichte. Erzählt wird von einem japanischen Paar, das auf einer Prozessions-Tour die heiligen Orte der Elvis-Legende aufsucht, das Monument, die Sun-Studios und Graceland – auf Wunsch der jungen Frau, denn der Mann stellt immer wieder die Glaubensfrage: Der Gott der Popmusik sei nicht Elvis, sondern Carl Perkins. Die heiligen Orte sind, wie nicht anders zu erwarten, leer, öde und hässlich kommerziell überfremdet. Rührend die Szene, wie die junge Japanerin auf dem verdreckten Hotel-Boden hockt und in ihrem privaten Fotoalbum überall Reinkarnationen von Elvis entdeckt: als antiker König, als Buddha, als Freiheitsstatue und schließlich als Madonna! Aber es gelingt ihr nicht, den Freund aufzutauen. Er bleibt, obwohl nach einem Kuss der Lippenstift der Frau auf seine Lippen umgezogen ist, ein trauriger Clown. Und auch der erotische Rock'n'Roll ist allenfalls ein müder Quickstepp. Auch diese Imitatio, unter dem Bild von Elvis Presley aufgelegt, misslingt. Love me tender? Eher nicht. Aufgeschreckt am anderen Morgen werden sie von einem Pistolenschuss, der nicht genau zu lokalisieren ist.

Erst die dritte Geschichte, hier taucht ein Double des Kings auf, gibt die Lösung, eine wirre Geschichte um einen Engländer, der randaliert, einen Tabakladenbesitzer tötet und schließlich auch seinem Bruder ins Bein schießt.

Der Mittelteil dieses Tableaus erzählt die Geschichte unter dem Insert »A Ghost«. Eine Italienerin, die ihren in Amerika verstorbenen Gatten überführen will, ist zu einem Zwischenstop in Memphis gezwungen. Dort wird sie Opfer der üblichen Kleingaunerei um die Figur des Ortsheiligen: Ein Mann erzählt ihr, er habe vor einem Jahr einen Anhalter mitgenommen, der sich durch seine Stimme zu erkennen gegeben habe, es sei Elvis gewesen und habe ihm geweissagt, er würde in einem Jahr eine Frau treffen und solle ihr seinen Kamm übergeben, gegen eine kleine Aufwandsentschädigung verständlicherweise.

Die Frau flüchtet schließlich in das Hotel, lädt eine dort gestrandete junge Frau ein, mit ihr das Zimmer zuteilen. Und siehe da. In der Nacht erscheint Elvis höchstpersönlich, kann allerdings selbst nicht genau Auskunft geben, was er hier eigentlich soll, wahrscheinlich habe er sich in der Adresse geirrt.

Ironischerweise erscheint Elvis genau der Person, die mit dieser Figur am wenigsten anfangen kann, aber wenigstens ordentlich erschreckt. Legenden, so die ironische Volte, lassen sich nicht instrumentalisieren. Wenn sie allerdings fremd bleiben, wenn keine Anknüpfungspunkte angeboten werden, dann verkommen sie zum untoten Geist.

Jarmusch bebildert die Szenarien dann auch im Halbdunkel, in mysteriöses Licht getaucht, mit Elvis Bildern, die an schlechte Herz-Jesu-Frömmigkeit erinnern, unterlegt von der Radioaustrahlung »Blue Moon«, die aber keinen Drive entfaltet. Und die Elvis-Gemeinde? Die Pilger aus dem fernen Japan pflegen eher eine coole Haltung, der Engländer schafft es höchstens zur Imitatio der späteren Alkoholexzesse des Kings, die Italienerin wenigstens macht eine verstörende Erfahrung.

Instrumentalisieren lassen sich, so die kluge Lesart von Jarmusch, die Legenden nicht. Verkommt das Lebensgefühl zur nur äußeren Nachbildung, entziehen sie sich. Diese Erfahrung an einem Elvis-Film zu machen, gehört zur Dialektik ironischer Aufklärung, ist ein Glück, auch wenn man die Musik von Elvis hasst.

So schwierig wie die Frage nach spätmodernen Alltagslegenden auch scheint, noch schwieriger ist die Frage, wo Legenden anzutreffen sind. Oder ob nicht auch Orte eine legendarische Funktion übernehmen können.

Wayne Wang und der Schriftsteller Paul Auster haben, nach dem großen Erfolg von *Smoke,* einen hübschen kleinen Low-Budget-Film gedreht, zum Teil mit den Darstellern des Vorläufer-Films: short cuts, Interviews (mit dem herrlich näselnden Lou Reed), historische Filmeinschübe, ein stilistisch buntes Gemisch, das auch filmsprachlich sehr präzise den Melting pot einfängt, der in Auggie Wrens Tabakladen in Brooklyn zu Hause ist: smarte Rapper, gestandene Serviererinnen, die frustierte Ehefrau Mollie mit einer lauten Las-Vegas-Sehnsucht, südamerikanische Tänzerinnen, belgische Waffelmänner und abgedrehte Trendforscher, idealtypisch zusammengemischt in einem Transvestit goliathischer Größe.

Passanten erinnern in dieser Liebeserklärung an Brooklyn und den blauen Dunst immer wieder nackte Zahlen: In Brooklyn leben 2,3 Millionen Einwohner, es gibt 90 ethnische Gruppen, 720 Morde pro Jahr ... Und trotzdem geschieht das Wunder: in dem Tabakladen von Auggie Wren funktioniert das Leben. Er ist ein wenig der Kompostieronkel der Gefühle und der politisch incorrecte Moralist mit schrecklich viel Erfahrung.

›Brooklyn-Attitude‹ nennen die Filmemacher jene in Lettern eingeblendete Lebenskunst – ›durchziehen, woran man glaubt.‹ Treue, Geld und Vernunft, echte Gefühle und vor allem Trost, also alle Angstbegriffe des christlich-moralischen Establishments werden abgearbeitet – nahezu unerhört leichthändig. Eine sehr schöne Szene bietet Wang gleich zu Beginn. Eine (klischiert kostümierte) Serviererin stellt einen Gast im Tabakladen zur Rede, warum er seine Freundin gestern Abend nicht angerufen habe, die sich beinahe zu Tode ängstigte. Der Streit wird lauter – es fallen milde hässliche Vokabeln – ›du mit deinen Frittenfingern‹ –, der Gast wird freundlich aber nachdrücklich hinausbefördert, dann inszeniert Wang sehr überraschend eine rührende Szene, weil

ein Mitarbeiter von Auggie, der, stupide, ein wenig an Forrest Gump erinnernd, die Frau in den Arm nimmt und tröstet (Geht's dir besser?).

Nicht zufällig taucht in diesem Tabakladen Jim Jarmusch auf und raucht dort seine letzte Zigarette. (Ganz nebenbei klärt er auch noch darüber auf, woran man in Kinofilmen die Nazis erkennt: Sie klemmen die Zigarette zwischen Mittel- und Ringfinger ein »und rauchen, als hätten sie sie nicht alle«.) In der Anlage covert der Film die Intention aus *Night on earth*, in einem ›legendarischen Raum‹, dem Taxi, Situationen einzufangen, die an ganz intime Beichtsituationen erinnern und doch komödiantisch leicht bleiben. Wolken. Blauer Dunst.

In Zeiten, in denen in Amerika das Rauchen als politisch incorrect gilt, wird hier das Rauchen gefeiert, der blaue Dunst ist ein beinahe geweihter Rauch, denn als der Besitzer ankündigt, den Tabakladen in einen Feinkostladen umzuwidmen, stimmen ihn Auggie: »Der Laden hält das Leben zusammen!« und, gleichsam als Verstärkung, die ›Erscheinung‹ einer legendarischen Baseballfigur, die den Besitzer an die besseren Zeiten erinnert, als noch das gute alte Baseball-Stadion in Brooklyn zu Hause war, um. Diese federleichten Transzendenzen münden schließlich in ein Fest zu Ehren der Geburt des Sohnes von Auggie Wren, als solle mit dieser Generativität angedeutet werden, dass auch künftig die Söhne des Hohepriesters diesen quasi-heiligen Raum beschützen werden.

KANNITVERSTAN?

Nicht durchgängig. Legendarisch-charismatisches Personal inszeniert leidenschaftliche Erfahrung und stellt zugleich Umgangsweisen mit der leidenschaftlichen Erfahrung dar. Die Lebensdeutung, die eindrückliche Legenden durch ihre prägenden Gesten präsentieren, können selbstredend ganz unterschiedliche Atmosphären aufrufen. Eine Aufgabe auch von Kunst kann es sein, die mögliche Ambiguität dieser Gestenfolgen darzustellen. Und manchmal werden Gesten des Trostes und der Zuwendung in überraschenden Augenblicken und an erstaunlichen Orten gezeigt. Dann zeugt sich die Christentumsgeschichte hinterrücks fort.

Im Kino etwa.

ECKHARD SCHUMACHER

Unverständlichkeit, Unergründlichkeit, Unentscheidbarkeit

POPGESCHICHTSSCHREIBUNG MIT ELVIS PRESLEY

»Es ist beunruhigend: Nie werden wir verstehen«, kommentiert Greil Marcus die immer wieder neu erzählte, dabei jedoch, so seine These, nie wirklich verstandene Erfolgsgeschichte von Elvis Presley: »Die Geschichte erklärt alles, bloß nicht das, was wir wissen wollen: Wie hat er das gemacht? Warum habe ich darauf angesprochen?«[01] Mit diesen Fragen, die die Faszination für Elvis und das ihm von verschiedensten Seiten aus zugeschriebene »Fluidum des Rätselhaften«[02] nahezu ununterscheidbar aneinander rücken, verweist Marcus auf eine Konstellation, die Diedrich Diederichsen in einem anderen Zusammenhang als entscheidendes Moment der Rezeption von Popmusik beschreibt: die Gleichzeitigkeit von »großer emotionaler Vertrautheit und Unverständnis, Fremdheit«.[03] Am Beispiel von Elvis Presley lässt sich sehr genau verfolgen, dass diese Spannung zwischen scheinbar gegenläufigen Polen, die auch als ein Ergebnis der Kollision von Verstehen und Nichtverstehen zu begreifen ist, immer wieder erneut zum Ausgangspunkt einer anhaltenden Faszination werden kann, dabei zugleich aber das Projekt einer Geschichtsschreibung, die derartige Phänomene nicht nur historisieren und katalogisieren, sondern auch in ihren ästhetischen, psycho- und sozialhistorischen Dimensionen analysieren möchte, merklich kompliziert.

Wenn Nick Tosches kurz nach Elvis' Tod vermutet, »dass man Elvis Presley nie enträtseln wird«,[04] adressiert er diese Spannung ebenso wie Lester Bangs, der im August 1977, wenige Tage nach Elvis' Tod, schreibt: »So wie wir über

01 —— Greil Marcus, *Dead Elvis: Meister – Mythos – Monster*, übers. von Friedrich Schneider, Hamburg 1993, S. 50.
02 —— Ebd., S. 53.
03 —— Diedrich Diederichsen, *Freiheit macht arm: Das Leben nach Rock'n'Roll 1990–93*, Köln 1993, S. 270 f.
04 —— Nick Tosches, *Country: The Twisted Roots of Rock'n'Roll* (1977), New York 1998, S. 48, hier zit. nach Marcus (wie Anm. 1), S. 177.

Elvis einer Meinung waren, werden wir niemals wieder über etwas einer Meinung sein«.[05] Und dieses Spannungsverhältnis bestimmt auch die Auseinandersetzungen mit dem Phänomen Elvis in Greil Marcus' Buch *Dead Elvis*[06] und in Klaus Theweleits *Buch der Könige – Band 2y: Recording angels' mysteries*.[07] In beiden Fällen handelt es sich um Texte, die auch deshalb noch Jahre nach ihrer Publikation aus dem kaum überschaubaren Stapel von Literatur zu Elvis herausragen, weil in ihnen die quasimythischen Anfänge des Rock'n'Roll Mitte der 1950er Jahre mit ähnlich akribischer Faszination verfolgt werden wie die Geschichten, Mythen und Merkwürdigkeiten, die sich nun schon seit einigen Jahrzehnten in immer neuen (und auch vielen alten) Wendungen um den toten Elvis winden – als, wie Marcus schreibt, »ein Chaos von Möglichkeiten, [...] weniger eindeutig, aber nicht weniger aufreizend als der Mann selbst es gewesen war«.[08]

Auch wenn sich die Fragestellungen durchaus unterscheiden, rückt bei beiden Autoren, bei Marcus wie bei Theweleit, zumindest implizit die Gleichzeitigkeit von Verstehen und Nichtverstehen, von Vertrautheit und Fremdheit, ins Zentrum der Aufmerksamkeit, und beide Autoren entwerfen auf unterschiedliche, aber gleichwohl vergleichbare Weise Schreibverfahren, Interpretationsansätze und Modelle einer Popgeschichtsschreibung, die auf genau jene Spannung reagieren sollen, die durch die Kopplung von Vertrautheit und Fremdheit freigesetzt wird. Vor dem Hintergrund der ersten Reaktionen auf Elvis (und der korrespondierenden retrospektiven Projektionen) sollen im Folgenden Ähnlichkeiten und Differenzen der Entwürfe von Marcus und Theweleit skizziert und im Blick auf die Frage nach möglichen Umgangsweisen mit Effekten der Unverständlichkeit bzw. mit der Gleichzeitigkeit von Vertrautheit und Fremdheit weiter perspektiviert werden.

ALL SHOOK UP

»Ich wusste nicht, was ich davon halten sollte. Für so etwas gab es in unserer Kultur einfach keinen Bezugspunkt«,[09] kommentiert Roy Orbison seine erste Konfrontation mit der Musik und dem Auftreten von Elvis Mitte der 1950er Jahre. Ähnlich beginnt ein biographischer Essay von Peter Guralnick: »Die

05 —— Lester Bangs, »Where Were You When Elvis Died?« (1977), in: ders., *Psychotic Reactions and Carburetor Dung*, hg. von Greil Marcus, New York 1987, S. 216.
06 —— Marcus (wie Anm. 1); Marcus nimmt in diesem Band auch Überlegungen wieder auf, die er zuvor in einem anderen Buch veröffentlicht hat: Greil Marcus, *Mystery Train: Der Traum von Amerika in Liedern der Rockmusik*, übers. von Niko Hansen, Reinbek 1981.
07 —— Klaus Theweleit, *Buch der Könige – Band 2y: Recording angels' mysteries*, Basel / Frankfurt am Main 1994; neben Elvis werden in dem umfangreichen Band 2y u.a. auch Hamsun, Pound, Warhol und Nabokov verhandelt.
08 —— Marcus (wie Anm. 1), S. 13; zur Karriere des toten Elvis vgl. auch Gilbert B. Rodman, *Elvis after Elvis: The posthumous career of a living legend*, London / New York 1996.
09 —— Vgl. Marcus (wie Anm. 1), S. 207; zu Roy Orbison und Elvis vgl. auch Peter Guralnick, *Last Train to Memphis: The Rise of Elvis Presley*, Boston u.a. 1994, S. 171 ff.

Welt war auf Elvis Presley nicht vorbereitet.«[10] Und auch John Peel, Radio-DJ und seit einigen Jahrzehnten verlässliche Instanz in Sachen Popgeschichte, argumentiert analog: »Nichts, aber auch gar nichts hätte einen auf Elvis vorbereiten können.«[11] Der Einbruch des Unvorhersehbaren, nach gängigen Maßstäben nicht Begreifbaren sorgt, das legen neben diesen Zitaten auch viele andere nahe, keineswegs nur für Verwirrung und Unverständnis. Er markiert zugleich auch einen entscheidenden Faktor für die Faszination für Elvis, für eine in diesem Ausmaß zuvor nicht beobachtbare Form von Popularität, die sich nach seinem Tod noch vergrößert hat und dabei zu nicht geringen Teilen auf der Kollision von Verstehen und Nichtverstehen aufbaut.

Das Unverständnis, die Irritationen und Unsicherheiten in der Reaktion betreffen musikalische Zusammenhänge, aber zugleich immer auch weiter reichende Kontexte, Konventionen und Normen. Ungewöhnlich, und für viele zeitgenössische Hörer offenbar auch skandalös, war zunächst, dass Elvis als Weißer in den Südstaaten der USA nicht eindeutig ›weiß‹ sang. Die Musik war weder, wie Country Music dem landläufigen Verständnis nach, eindeutig ›weiß‹ konnotiert, noch handelte es sich um einfache Kopien des als ›schwarz‹ kategorisierten Rhythm and Blues: »Ich erinnere mich an einen Discjockey, der mir sagte, dass Elvis so sehr ›country‹ sei, dass man ihn nicht nach 5 Uhr morgens spielen sollte«, zitiert Peter Guralnick Sam Phillips, den Produzenten des *Sun Studios,* in dem die ersten Aufnahmen von Elvis entstanden: »Und andere sagten, er sei zu schwarz für sie.«[12] Elvis' Platten wurden, darauf weist auch Marcus wiederholt hin, Mitte der 1950er Jahre von »weißen DJs als zu bluesbetont und von schwarzen DJs als zu countrylastig abgelehnt«.[13] »Am Anfang klang Elvis für die, die ihn hörten, schwarz; wenn sie ihn Hillbilly Cat nannten, meinten sie den weißen Neger«, schreibt Marcus in *Mystery Train.*[14] Und an anderer Stelle zitiert auch er Reaktionen von Sam Phillips auf die ersten Aufnahmen mit Elvis: »Wer wird diese verrückte Platte spielen? Weiße Jockeys rühren so was nicht an, weil's Negermusik ist, und Farbige lassen die Finger davon, weil's Hillbilly ist. Es klingt gut, es klingt süß, aber vielleicht ist es einfach ... zu sonderbar? Zum Teufel damit.«[15]

Fast alle diese Zitate sind Bausteine einer Legendenbildungsmaschinerie, an der schon lange vor Elvis' Tod mit einigem Aufwand gearbeitet wurde. Die unterstellte Verrücktheit der Musik und ihre vermeintliche Unverkäuflichkeit werden nicht nur durch die wenig später einsetzende Erfolgsgeschichte konterkariert, sie relativieren sich auch, wenn man sie mit einem der am häufigsten zitierten und am wenigsten verbürgten »Zitate« der Popgeschichte, mit den, wie Marcus schreibt, »vielleicht berühmtesten Worten in der Geschichte des

10 —— Peter Guralnick, »Elvis Presley«, übers. von Ulrich Schwartz, in: Jim Miller (Hg.), *Rolling Stone: Bildgeschichte der Rockmusik,* Band 1, Reinbek 1979, S. 44.
11 —— John Peel, »Gesichter des Rock'n'Roll«, übers. von Meinhard Büning, in: *Die Zeit: Magazin* 47 (17.11.1995), S. 20.
12 —— Guralnick (wie Anm. 10), S. 57.
13 —— Marcus (wie Anm. 1), S. 86.
14 —— Marcus (wie Anm. 6), S. 181.
15 —— Ebd., S. 169.

Rock'n'Roll« konfrontiert: »›Könnte ich einen Weißen finden, der den Neger-Sound und das Neger-Feeling besitzt‹, soll Phillips, wie Marion Keisker sich erinnert, gesagt haben, ›dann könnte ich eine Milliarde Dollar machen.‹«[16] Aber gleichwohl sind in der kommerziell höchst erfolgreichen Kontamination von ethnisch verankerten Stilen und Traditionen, die in den frühen 1950er Jahren nicht nur in den Südstaaten der USA dezidiert getrennt wurden, bereits genau jene divergierenden Lesarten von Elvis' Auftreten angelegt, deren Konflikte auch heute noch in der Geschichtsschreibung der Popmusik ausgetragen werden. Einerseits lässt sich Elvis in ein lange Traditionslinie der ›weißen‹ Transformation (oder auch: Ausbeutung) ›schwarzer‹ Musik einreihen,[17] andererseits, und Marcus stattet vor allem diese Lesart mit einer Reihe von Zitaten aus, werden die angeführten Irritationen als ein auch politisch relevanter Angriff auf gesellschaftliche Konventionen begriffen: »Nicht eindeutig weiß zu sein, war gefährlich, denn es unterminierte die strikten Schwarzweiß-Schemata einer nach Rassen getrennten Gesellschaft; diese Definitionen zu verwischen hieß, die Falschheit der Rassentrennung an ihrer Wurzel bloßzulegen.«[18]

Elvis' Behauptung, »dass er anders sänge als alle anderen«,[19] findet ihre Bestätigung nicht zuletzt in derartigen Konflikten, in musikalischen, ethnischen und gesellschaftlich-politischen Verortungsproblemen, im unentscheidbaren – und gerade deshalb als »sonderbar« oder »gefährlich« wahrgenommenen – Oszillieren zwischen der Bestätigung und Unterminierung gängiger kultureller Konventionen und Ordnungsparameter. Auch Theweleit weist auf dieses Phänomen hin, wenn er schreibt, auf den ersten Platten sei Elvis' Stimme »nicht schwarz«, sie streife bloß »ein bisschen daran herum ... sie ist etwas ganz anderes: sie ist *unwahrscheinlich*... gestylt, überdreht...«[20]

Der Unvorhersehbarkeit und »Unwahrscheinlichkeit dieser Stimme«[21] korrespondieren auch Elvis' physische Erscheinung, die Inszenierung seines Körpers, sein Auftreten. »Auf den meisten Fotos mochte Elvis wie ein blauäugiger Adonis aussehen«, zitiert Marcus eine Analyse von Linda Ray Pratt, »doch auf einigen frühen Schwarzweißaufnahmen waren seine Augen sinnlich, die Nasenflügel gebläht, die Mundwinkel mürrisch nach unten gezogen, und er sah genauso aus wie diese Aufnahmen: schwarz und weiß.«[22] Auf vergleichbare Weise bringt Elvis auch die Geschlechterverhältnisse ins Wanken, Mitte der 1950er Jahre auf und vor einer Reihe von Bühnen nicht weniger als in einigen wissenschaftlichen Analysen aus den 1990er Jahren. So erscheint Elvis

16 —— Marcus (wie Anm. 1), S. 80; Marion Keisker war eine Mitarbeiterin von Sam Philipps und gilt diversen Legenden zufolge als eigentliche Entdeckerin von Elvis, vgl. Theweleit (wie Anm. 7), S. 295 f.; zur quasimythischen Qualität des vielzitierten »Zitats« vgl. auch Rodman (wie Anm. 8), S. 31 ff.
17 —— Vgl. dazu Michael T. Bertrand, *Race, Rock, and Elvis*, Urbana / Chicago 2000.
18 —— Vgl. Marcus (wie Anm. 1), S. 210.
19 —— Vgl. ebd., S. 185 f.
20 —— Theweleit (wie Anm. 7), S. 297.
21 —— Ebd., S. 362.
22 —— Marcus (wie Anm. 1), S. 212.

bei Camille Paglia, auf die sich Marcus und Theweleit wiederholt beziehen, als »Synthese aus Zügen männlicher und weiblicher Schönheit«, als »zwitterhaftes, Aufruhr stiftendes Wesen« in der Tradition eines Lord Byron.[23] Marjore Garber geht argumenativ noch weiter, wenn sie Elvis nicht nur zur zweideutigen »Personifizierung des Sex« stilisiert, der einen »unauffälligen«, aber gerade deshalb in hohem Maße irritierenden »Transvestismus« zelebriert, sondern auch als Verkörperung eines »disruptiven Elements« begreift, einer »Krise der Kategorie«, die in mehrfacher Hinsicht den Skandal der »Unentscheidbarkeit« produziert: »Rasse, Klasse, Geschlecht: Elvis' Erscheinung verletzte oder verstörte sie alle.«[24]

Die Verwirrung überschreitet von Beginn an den engeren Kontext der Popmusik, es steht, zumindest retrospektiv, immer schon mehr auf dem Spiel, wenn nicht weltweit, so doch zumindest auf beiden Seiten des Atlantiks. So schreibt Karl Heinz Bohrer im August 1977, wenige Tage nach Elvis' Tod, in der *Frankfurter Allgemeinen Zeitung*: »Presley war die westliche Kulturrevolution. In seinen Liedern und in seiner äußeren Erscheinungsform verkörperte sich zum ersten Mal der in seinen Folgen noch unabsehbare Überfall des Vital-Ordinären, Dubios-Ungeistigen, Hermaphroditisch-Klassenlosen auf eine primär intellektuell-akademische, privilegiert männliche, klassenspezifische Zivilisation. Diese hat sich von diesem Überfall [...] nie mehr erholt.«[25] Einen Aspekt dieses Überfalls beschreibt bereits ein knappes Jahrzehnt zuvor Rolf Dieter Brinkmann, wenn er den Angriff des Pop-Universums auf eine gerade in vermeintlichen Hochzeiten des kulturellen Verfalls häufig beschworene Ausprägung der intellektuell-akademischen Zivilisation, den literarischen Kanon, mit Elvis identifiziert. Im Nachwort zu seiner Anthologie *Acid*, die amerikanische Literatur der 1960er Jahre versammelt, beschreibt er das Aufkommen einer »Neuen Amerikanischen Szene« auch als Konsequenz der massenhaften Präsenz von Presley: »1964 waren bereits 100 Millionen Elvis-Presley-Schallplatten verkauft. Das heißt: dass es eine Bewegung ist, die nicht mehr hauptsächlich durch Literarisierung bestimmt wird, doch auch keineswegs Literarisches ausschließt. Vermischungen finden statt – Bilder, mit Wörtern durchsetzt, Sätze, neu arrangiert zu Bildern und Bild-(Vorstellungs-)zusammenhängen, Schallplattenalben, aufgemacht wie Bücher ... etc. [...] – sie haben die bestehenden Verständniskategorien hinter sich gelassen, die Zettelkästen sind durcheinander geraten und nicht mehr zu gebrauchen...«[26]

Das, was den mit Elvis identifizierten Überfall auf die kulturelle Tradition zum Problem macht, scheint in diesem Fall wie auch in den anderen angeführten Beispielen nicht in der Ablösung oder Ersetzung von bestehenden Katego-

23 —— Camille Paglia, *Die Masken der Sexualität*, übers. von Margit Bergner u.a., Berlin 1992, S. 149 ff.; vgl. Marcus (wie Anm. 1), S. 256 f.; Theweleit (wie Anm. 7), S. 242 ff. u. passim.
24 —— Marjore Garber, *Verhüllte Interessen: Transvestismus und kulturelle Angst*, übers. von H. Jochen Bußmann, Frankfurt am Main 1993, S. 32, 479, 515.
25 —— br. [= Karl Heinz Bohrer], »Der Angelsachsen Elvis«, in: *Frankfurter Allgemeine Zeitung* (24.8.1977).
26 —— Rolf Dieter Brinkmann, »Der Film in Worten« (1969), in: ders. / R.R. Rygulla (Hgg.), *Acid: Neue amerikanische Szene*, Berlin 1981, S. 384.

rien zu liegen. Die Verwirrung und der Effekt der Unverständlichkeit werden offensichtlich allererst durch jene »Vermischungen« produziert, auf die Bohrer und Brinkmann ebenso nachdrücklich hinweisen wie Marcus und Theweleit. Das vermeintlich Alte, die Tradition, wird dabei vom Neuen nicht etwa verdrängt oder verabschiedet. Das, was Theweleit die »Nach-1945er-Pop-Welt« nennt,[27] greift vielmehr mit seinen Motiven und Verfahren in die kulturellen Konventionen ein und schafft so eine schwer zu fassende Gemengelage, in der zuvor scheinbar eindeutig geregelte Unterscheidungen ihren Halt und nicht selten auch ihren Wert verlieren. In diesem Sinn verweist auch Diedrich Diederichsen auf genau jene Transformationen, die bei Elvis zu beobachten sind, »wenn er schwarze Arbeitsmigranten- und Bauern-Musik für weiße Stadtjugendliche aufbereitet«, um ein Beispiel für ein »erstes Element einer deskriptiven Definition von Pop« zu liefern: »Pop ist immer Transformation, im Sinne einer dynamischen Bewegung, bei der kulturelles Material und seine sozialen Umgebungen sich gegenseitig neu gestalten und bis dahin fixe Grenzen überschreiten: Klassengrenzen, ethnische Grenzen oder kulturelle Grenzen.«[28] Die bereits angeführten Diagnosen lassen sich aus dieser Perspektive nochmals abstrakt reformulieren: Das Ordnungssystem der unbrauchbar gewordenen Zettelkästen wäre demnach das Prinzip der Trennung von Diskursen und der eindeutigen Schlagwort-Zuweisungen, und die »bestehenden Verständniskategorien« wären entsprechend Kategorien, die auf geregelten, hierarchisch organisierten binären Oppositionen aufbauen: Weiß und Schwarz, Wort und Bild, Schrift und Musik, Literatur und Pop, Hochkultur und Kulturindustrie und, nicht zuletzt, Verständlichkeit und Unverständlichkeit.

So fraglich es aber erscheint, ob die eingeführten und durch den angesammelten Traditionsballast in vielen Punkten durchaus kritikresistenten Kategorien tatsächlich nicht mehr gebraucht werden, so wenig ausreichend erscheint es, die Besonderheit von Elvis allein auf derartige Grenzüberschreitungen zurückzuführen. Marcus unterstreicht diesen Punkt selbst sehr dezidiert, wenn er darauf hinweist, dass auch schon die »Urväter des Rockabilly« vergleichbare Transformationen ›schwarzer‹ Musik präsentiert hätten, bei ihnen aber »das, was man bei Elvis spüren kann, einfach nicht vorhanden« war.[29] So wichtig die Verwirrung und das Unverständnis angesichts der unerwarteten Grenzüberschreitungen für den Erfolg des frühen Elvis auch gewesen sein mögen, sie hätten, legt Marcus nahe, ihre Wirkung niemals ohne das »Fluidum des Rätselhaften« gehabt, das ihn Elvis in eine Reihe mit der »Erhabenheit« von Lincoln und der »unheimlichen Kraft« von Melvilles *Moby Dick* stellen lässt[30] – und das bei ihm zudem auch einige sehr traditionelle Interpretationsmuster aufruft, die vermuten lassen, dass zumindest Marcus keineswegs alle alten »Verständniskategorien« zu den Akten gelegt hat.

27 —— Vgl. Theweleit (wie Anm. 7), S. 831.
28 —— Diedrich Diederichsen, »Pop – deskriptiv, normativ, emphatisch«, in: Marcel Hartges u. a. (Hgg.), *Pop, Technik, Poesie: Die nächste Generation,* Reinbek 1996 (= Literaturmagazin 37) S. 38 f.
29 —— Marcus (wie Anm. 1), S. 51.
30 —— Ebd., S. 53.

MYSTERY TRAIN

»Ganze Bedeutungskontinente [...] verschoben sich analog zu gewissen, in einer Fernsehsendung gemachten Körperbewegungen, analog zu ein paar Verzögerungen der Stimme auf einer Handvoll Singles. Niemand weiß, wie man so etwas gedanklich in den Griff bekommen soll.«[31] In immer wieder neuen Wendungen verweist Marcus auf die Unfassbarkeit, die Elvis Presley für ihn auszeichnet, immer wieder erneut kreisen seine Überlegungen um einen Punkt, von dem auch Elvis selbst sagt: »Ich weiß nicht, was es ist«,[32] um einen Punkt, der gerade deshalb bemerkenswert erscheint, weil er sich dem analytischen Zugriff entzieht: »hört man sich [...] den ganz frühen Elvis an, dann ist es da... nur kann man nicht sagen, was es ist«[33]. Ganz im Sinne jenes ›je ne sais quoi‹, das seit dem 17. Jahrhundert vor allem in den Diskussionen um das Erhabene eine wichtige Rolle spielt,[34] geht es Marcus um das, was »dieses gewisse Etwas in seiner Stimme« in Gang setzt: »Dieses gewisse Etwas erzählte seine eigene Geschichte...«[35] Um diese Geschichte auch in gedruckter Form lesbar zu machen, setzt Marcus nicht auf Erklärungen und Antworten, sondern auf Fragen, die für ihn gerade deshalb den Kern des Problems treffen, weil sie nicht zu beantworten sind: »Wir wollen wissen, warum eine bestimmte Person auf bestimmte Art und Weise gesungen hat und warum wir davon berührt wurden, warum jenes einfache Zusammentreffen von Ereignissen die Nation und die Welt veränderte. Doch das sind schwierige Fragen, Rätsel, die man nie lösen wird (aber gleichzeitig auch die einzigen Fragen, die zu stellen sich wirklich lohnt)«.[36]

Auf den ersten Blick ist Marcus' Ansatz hier nicht weit von der Fragestellung entfernt, die der Germanist Emil Staiger Mitte der 1950er Jahre, zeitgleich mit Elvis Presleys ersten Aufnahmen für *Sun Records,* in einem anderen, in vielen Punkten aber vergleichbaren Zusammenhang an den Anfang der *Kunst der Interpretation* stellt – auch Marcus möchte »begreifen, was uns ergreift«.[37] Anders als im Fall von Staiger ist die ausbleibende Antwort für Marcus jedoch kein Anlass zur Beunruhigung: »Hin und wieder bekommt jemand das Ganze in den Griff. Jemand nagelt es fest – nicht die Antwort, sondern das tatsächliche Vorhandensein der Frage.«[38] Das Ausbleiben einer endgültigen

31 —— Ebd., S. 255.
32 —— 1956 in einem Interview mit der *Saturday Evening Post,* zit. nach Guralnick (wie Anm. 10), S. 46.
33 —— Marcus (wie Anm. 1), S. 51.
34 —— Im Kontext philosophischer Diskussionen verweist das ›je ne sais quoi‹ seit Ende des 17. Jahrhunderts nicht nur auf eine »Verlegenheit gegenüber einem nicht unmittelbar zugänglichen Sachverhalt«, sondern auch auf einen undurchschaubaren »dunklen Rest«, vgl. Erich Köhler, »Je ne sais quoi: Ein Kapitel aus der Begriffsgeschichte des Unbegreiflichen«, in: *Romanistisches Jahrbuch* 6 (1953/54), S. 21–57.
35 —— Marcus (wie Anm. 1), S. 63.
36 —— Ebd., S. 57.
37 —— Vgl. Emil Staiger, *Die Kunst der Interpretation: Studien zur deutschen Literaturgeschichte,* Zürich 1955, S. 12.
38 —— Marcus (wie Anm. 1), S. 64.

Klärung oder einer wissenschaftlichen Objektivierung, konkretisiert in der von Marcus nicht allein sachlich konstatierten, sondern fast immer auch emphatisch beschworenen »Unergründlichkeit«, erscheint aus dieser Perspektive gerade als möglicher Grund für die Besonderheit und Einzigartigkeit von Elvis. So wichtig es für Marcus ist, dass »in der von Elvis gesungenen Musik ein Rätsel verborgen war«, so wichtig ist es ihm, dieses Rätsel als Rätsel zu bewahren, es vor Interpretationen zu schützen, die es »wegerklären« möchten.[39]

Die Schutzmaßnahmen, die Marcus für dieses Unternehmen auffährt, sind allerdings zum Teil so vorhersehbar und abgenutzt, so nah an standardisierten Klischees, dass ihre Wirkung sehr begrenzt bleibt und sie die Komplexität des Problems, die Marcus selbst voraussetzt, letztlich unterminieren. So bleibt der Hinweis, Sigmund Freud habe schon am Beispiel von Leonardo da Vinci gezeigt »dass Genie unbegreiflich ist«,[40] im Blick auf Elvis ähnlich unspezifisch wie die wiederholt herbeizitierten Erhabenheitstopoi: »Elvis war für uns alle zu groß, zu komplex – viel zuviel –, um ganz aufgenommen, vollständig wahrgenommen und verstanden zu werden.«[41] Immer dann, wenn Marcus derartige Gemeinplätze ansteuert, bleibt seine Faszination für ein unfassbares ›je ne sais quoi‹ auf der Strecke und verliert sich in der Suche nach der einen, großen Bedeutung. So setzt Marcus wiederholt an, das »Ereignis« zu universalisieren und Elvis Presley als »perfekte, allumfassende Metapher«, als »Symbol« der amerikanischen Kultur zu beschreiben: »Er war das amerikanische Symbol schlechthin, im Grunde genommen ein Rätsel«.[42] Wenn er in seinem Text auf Großbegriffe wie ›die Geschichte‹, ›das Jahrhundert‹, ›die Nation‹ oder ›die Welt‹ zu sprechen kommt und Elvis als deren treffendste Symbolisierungsinstanz beschreibt, scheint er entgegen seiner eigenen Zielsetzung selbst doch auch eine Antwort auf die vermeintlich unbeantwortbaren Fragen festzunageln. So geraten Marcus' Texte wiederholt in die Gefahr, sich zu eben dem zu verfestigen, was er gerade vermeiden wollte. An die Stelle der Bewahrung einer »unergründlichen Vielfalt« rückt dann eine doch klar umrissene, feststehende Interpretation, ein mit den Schlagworten ›Rätsel‹ und ›Symbol‹ auf ein »handliches Format« zurechtgestutzter »Elvis für jedermann« und damit, so könnte man mit Marcus gegen Marcus argumentieren, »letztlich bloß ein sinnentleertes Bild«.[43]

Dieser Eindruck wird noch verstärkt dadurch, dass Marcus in seinen Diskussionen von Texten zu Elvis wiederholt erlaubte von nichterlaubten Stimmen unterscheidet, dass er seine spezifische Lesart immer auch durch Ausschluss- und Zulassungsverfahren konstituiert, die ihn selbst in eine Position eines Wissenden (oder auch: eines Richters) rücken, von der aus letztgültige Wahrheiten verkündet werden können. Wenn er diejenigen, die die für ihn

39 —— Ebd., S. 60, 53.
40 —— Ebd., S. 50, 20.
41 —— Ebd., S. 48.
42 —— Ebd., S. 17. Diese Tendenz zu totalisierenden Lektüren findet sich auch schon in *Mystery Train* an verschiedenen Stellen, etwa in dem Versuch, Elvis' »pinkfarbenen Cadillac« als »perfektes Symbol« zu beschreiben, vgl. Marcus (wie Anm. 6), S. 190.
43 —— Marcus (wie Anm. 1), S. 182, 55, 248.

entscheidenden Fragen nicht stellen (oder sie anders als er beantworten), aus dem Kreis der relevanten Stimmen ausschließt, erscheint er selbst als die Instanz, die verfügt, wie das, was nicht verstanden werden können soll, letztlich zu verstehen ist.[44] Theweleit, dessen Auseinandersetzungen mit Elvis sonst in vielen Punkten mit Marcus' Herangehensweisen übereinstimmen (was vielleicht auch dazu führt, dass er in Marcus einen potentiellen Konkurrenten auf dem gleichen Arbeitsfeld sieht), kritisiert diese Haltung als eine »prinzipiell kanonisierende«, die ebenso wie der »bis ins Idiotische« gedrehte »Anspruch, Elvis für die Neu-Neuzeit erst *erfunden*« zu haben, »schließlich nur noch auf die religiöse Kuhhaut« gehe: »Hier spricht ›inzwischen‹ Thomas von Aquin über den Heiligen Augustinus«.[45]

RIP IT UP

Auf der Spur des verwirrenden, nicht immer einsehbaren und zumindest für den Fan nicht immer erfreulich verlaufenden Wegs von Elvis' revolutionären Anfängen hin zu seiner Installation als ehrenamtlicher Drogenbeauftragter im Dienste Nixons, entwirft Theweleit das Projekt einer ausufernden, mögliche Perspektiven vervielfachenden Lektüre, die sich dezidiert gegen Ausgrenzungsverfahren und autoritär formulierte Erklärungsmuster wendet. »Elvis ist und war immer mehr als ›Einer‹«, schreibt Theweleit, Andy Warhols *Triple Elvis* gleich mehrfach im Blick, und konzentriert sich entsprechend nicht auf die Ausdifferenzierung einer verbindlichen Lesart, nicht auf die Etablierung eines oder auch *des* treffenden Symbols, sondern liest, zitiert und verarbeitet verschiedene, divergierende, sich widersprechende (oder in sich widersprüchliche) Stimmen und rückt sie in ihrer Unterschiedlichkeit nebeneinander: »Man braucht sie alle für die Beschreibung«.[46] Auch bei Theweleit erscheinen Elvis und seine medialen Konfigurationen »seltsam fremd und befremdlich«, »mirakulös« und »unheimlich«,[47] aber er versucht nicht, die »*Fremdheit, die in Elvis' Erscheinung 1956 hereinbrach*«,[48] zu verabsolutieren. Er begreift sie vielmehr als nur ein Element, nur ein Moment einer Geschichte, die immer auch andere Perspektiven benötigt, hervorbringt und erzählt. Die Faszination verliert sich dann weder in ergriffenem Schweigen noch in vermeintlich eindeutigen Symbolisierungen, sie wird vielmehr zum Ausgangspunkt für das Prinzip, divergierenden Stimmen Raum zu geben, sie zu Wort kommen zu lassen, indem man ihnen folgt, sie zugleich aber auch aus einer subjektiven, persönlichen Perspektive kommentiert und konterkariert – und sei es, siehe oben,

44 —— Mit polemischen Gesten werden u. a. die in hoher Auflage erschienenen Bücher von Albert Goldman und Priscilla Presley aus dem Kanon der zugelassenen Stimmen ausgeschlossen, vgl. ebd., S. 73 ff., 149 ff.
45 —— Theweleit (wie Anm. 7), S. 674 f.
46 —— Ebd., S. 186, 258; Theweleit stellt verschiedene Versionen von Warhols *Triple Elvis* an den Anfang seiner Auseinandersetzung mit Elvis, vgl. ebd., S. 187, 189; vgl. Abb. 1 und 2.
47 —— Ebd., S. 202, 230, 266.
48 —— Ebd., S. 297.

in einer Polemik gegen Greil Marcus, die durchaus an dessen Ausgrenzungsverfahren erinnert.

Umgekehrt findet sich aber auch bei Marcus an vielen Stellen ein Plädoyer für Vielstimmigkeit und für die Anerkennung der Heterogenität unterschiedlicher Lesarten. So gibt es neben den genannten Ausschlussmechanismen in Marcus' Texten Schreibverfahren, die denen von Theweleit sehr ähnlich sind. Sie werden im Vorwort zu *Dead Elvis* nicht nur explizit benannt, sondern zudem auch in den für Marcus zentralen Kontext der Nichterklärbarkeit gerückt: »Viele Stimmen kommen in diesem Buch zu Wort, oft in Gestalt von Bildern, denen ich bloß Unterschriften und einen Zusammenhang gegeben habe, oft in Gestalt reiner Zitatströme. Es sind anderer Leute Worte, die kulturelle Augenblicke herstellen, denen von meiner Seite nichts mehr hinzuzufügen ist. In diesem Buch gibt es viele Dinge, die ich nicht erklären kann.«[49] An die Stelle von Antworten kann auf diese Weise ein Lektüreverfahren treten, das auch in anderen Zusammenhängen überzeugende Auseinandersetzungen mit dem Problem der Unverständlichkeit ermöglicht hat. Ein Lektüreverfahren, das das »heillos miteinander verquickte« Material und die Modulationen und Mutationen eines Elvis-Images, »dessen Bedeutungen immer mehr außer Kontrolle« geraten sind,[50] mit Detailversessenheit durchforstet und sich an bestimmten Stellen festsetzt, an Stellen, an denen etwas – nicht notwendig, aber möglicherweise auch das ›gewisse Etwas‹ – passiert. »Es gibt immer Momente, in denen du suchst und über etwas stolperst. Das ist der Moment des Glücks. Du verstehst die Dinge, und kannst Dich damit an einen anderen Ort bewegen«, sagt Marcus zu dieser Methode. Und: »Diese Momente haben einen offenen Ausgang und können überall und nirgendwo hinführen«.[51] In einer Kritik zu *Dead Elvis* nennt Michael Girke diese Perspektive einen »liebenden, vielleicht unprofessionellen Blick, der ein sehr klarer und scharfer sein darf«.[52] Die »genaue und liebevolle Aufmerksamkeit«,[53] die Marcus zufolge die frühen Aufnahmen von Elvis' verdienen, bestimmt in diesem Sinn auch seinen Blick auf sein Material, der seine Klarheit und Schärfe häufig gerade erst durch gezielt unprofessionelle Zugangsweisen zu gewinnen scheint. Es ist ein Blick, der an unwahrscheinlichen, unverständlichen oder auch nur vermeintlich unpassenden Momenten einer Geschichte ansetzt, an einer verzögerten Lippenbewegung, einem unmerklichen Versprecher, an vergleichsweise ungewöhnlichen Dingen wie Presleyburgern oder merkwürdigen Materialisationen von Elvis' Geist.[54]

49 —— Marcus (wie Anm. 1), S. 11 f.
50 —— Ebd., S. 23, 13.
51 —— Vgl. Harald Fricke / Thomas Gross, »Das faschistische Badezimmer – Greil Marcus [...] Ein Interview«, in: *die tageszeitung* (9.7.1993). In einer Zusammenstellung von Interviewäußerungen und Texten von und zu Greil Marcus nennt Klaus Walter ihn einen »Ekstatiker des Augenblicks«, vgl. Jörg Heiser / Klaus Walter, »Magische Marcus Momente«, in: *Heaven Sent* 9 (August–September 1993), S. 39.
52 —— Michael Girke, »Ego Trippin'. Einige Notizen zu dem seltsamen und schönen Buch ›Dead Elvis‹ von Greil Marcus«, in: *Stadtblatt Bielefeld* (7.10.1993).
53 —— Marcus (wie Anm. 6), S. 174.
54 —— Vgl. etwa Marcus (wie Anm. 1), S. 198 ff., 218 ff.

Abb 1: Andy Warhol, »Triple Elvis«, 1964.

Abb 2 (übernächste Seite): Andy Warhol, »Triple Elvis«, 1963.

Aus: Klaus Theweleit, *Buch der Könige – Band 2y: Recording angels' mysteries*, Basel / Frankfurt am Main 1994, S. 187 und 189.

Diese Form der Lektüre, die auch Theweleit in seinen Texten entfaltet, ist von einer Mythologisierung des beschriebenen Phänomens nicht immer weit entfernt. Dass sie aber auch eine neue Sicht auf Mythen und quasimythische Texte ermöglichen kann, legt eine Überlegung von Diederichsen nahe, die über die Möglichkeit des Schreibens über Woodstock reflektiert. Interessant sei nicht, schreibt Diederichsen, was »wahr und falsch am Mythos« sei und »ob wir für oder gegen die Aussage dieses Mythos« optierten, entscheidend sei vielmehr die Frage, was in den dem Mythos »zugrundeliegenden Text gar nicht erst eingegangen« sei: »Und diese Frage darf sich wiederum nicht als Suche nach einer ausgegrenzten Wahrheit aufführen, sondern als Suche nach einem unverständlichen Bestandteil, der sozusagen der ›Grammatik‹ des ersten Textes widersprach. Dieser ›Widerspruch gegen die Grammatik‹ ist das sozusagen ›wahre‹ Element des Missverständnisses, der Widerstand gegen eine Nivellierung, die, herausgearbeitet, die eigentliche Brisanz einer Kommunikation oder Konfrontation enthält, die in jedem Sinne zur Bildung vom Mythos geführt hat.«[55]

Nimmt man den definitorischen Ton dieser Überlegung nicht als eines der Elemente der skizzierten Methode, zeichnet sich hier ein Umgang mit Musik und Texten ab, der auch den am Beispiel von Elvis beobachtbaren Festschreibungen, Kanonisierungen und Mythologisierungen neue Perspektiven eröffnen kann – auch wenn er selbst dagegen keineswegs immun ist. An die Stelle von Kategorisierungen und Symbolisierungen tritt dann ein Lektüreverfahren, das an unverständlichen oder auf andere Weise widerständigen Stellen stehen bleibt, das gerade die Momente in der Musik, in Texten oder auch im eigenen Schreiben aufsucht, die sich einem übergeordneten Zusammenhang entziehen, die einen stolpern lassen, um von dort aus weiterzulesen, um durch diese Stellen die weitere Beschreibung voranzutreiben oder sich selbst organisieren zu lassen. Es geht um ein Lektüreverfahren, das sich auf die Stellen in einem Text konzentriert, die Neil Hertz in einem anderen Zusammenhang *lurid figures* nennt, auf *grelle* oder auch *unheimliche* Figuren und Figurationen, die auf der Ebene des beschriebenen Phänomens ebenso wie auf der des Kommentars Verbindungen, Brüche oder Blockierungen markieren, die einem Text den »Stachel der Unverständlichkeit« geben – oder auch nehmen.[56] Es geht um Lektüren, die gerade an den Stellen ansetzen, die sich der vermeintlich intendierten oder der selbst verfolgten Lesart widersetzen, die als Fremdkörper erscheinen, die nicht passen, die auf den ersten oder zweiten Blick keinen Sinn zu machen scheinen – und auch nicht auf einen spezifischen Sinn hin interpretiert werden müssen. Unverständlichkeit muss dann nicht notwendig auf ein unergründliches Mysterium verweisen, sondern kann auch ohne quasimetaphysische Beschwörungen als ein wichtiges, nicht notwendig in Verständlichkeit aufzulösendes Element der Popkultur begriffen werden.

Das »Summen in All Shook Up«, von dem Klaus Theweleit schreibt, er habe

55 —— Diederichsen (wie Anm. 2), S. 188 f.
56 —— Vgl. Neil Hertz, »Lurid Figures«, in: Lindsay Waters / Wlad Godzich (Hgg.), *Reading de Man Reading,* Minneapolis 1989, S. 85.

es immer gehört »als so etwas wie a mon sugar, gestöhnt, gemurmelt, unwahrscheinlich geheimnisvoll und übertrieben«,[57] wäre eine solche *lurid figure*. Eine falsch gehörte Zeile, die sich letztlich nicht als Missverständnis erweist, sondern als entscheidender Ausgangspunkt für eine spezifische Form des Verstehens, als einer jener Punkte, an denen Vertrautheit und Fremdheit, Verstehen und Nichtverstehen, produktiv kollidieren. Ein objektives Bild der Geschichte erhält man auf diese Weise ebenso wenig wie verbindliche Antworten auf Fragen, die nicht oder nur schwer zu beantworten sind. Man erkennt vielmehr genauer, warum der Versuch, dort endgültige Objektivierungen und eindeutige Klarheit zu etablieren, wo sie in Frage gestellt werden, wenig produktiv ist. Die Qualität der Bücher von Marcus und Theweleit liegt nicht zuletzt darin, diese Einsicht in Schreibweisen umzusetzen, die in ihren Widersprüchen und Unentscheidbarkeiten zugleich vorführen, dass diejenigen, die die Geschichte von Elvis »neu zu schreiben« versuchen, unweigerlich immer auch noch eine andere Geschichte präsentieren: »ihre eigene«.[58]

57 —— Klaus Theweleit, »bada dada dada dada dam – dadadadadadada«, in: Andrea Hoffmann / Kim Riemann (Hgg.), *Partitur der Träume,* Tübingen 1990 (= Konkursbuch 25), S. 56. Theweleit versucht in diesem Text, solche Momente nicht nur zu beschreiben, sondern sie auch auf das eigene Schreiben zu übertragen und diese Übertragung wiederum im Schreiben zu reflektieren: »Gibt es ein Schreiben, das so ist, wie Monks Stolpern auf dem Klavier?« (ebd.).
58 ——Vgl. Marcus (wie Anm. 1), S. 13.

YOSSEF SCHWARTZ

Über den (missverstandenen) göttlichen Namen

SPRACHLICHE MOMENTE NEGATIVER THEOLOGIE
IM MITTELALTER

I DER SKANDAL DES NICHTVERSTEHENS

Epistemologisch kann das Verstehen als eine sprachlich vermittelte Handlung bezeichnet werden, die entweder im individuellen Inneren oder im Zwischenmenschlichen den hermeneutischen Abgrund zu überbrücken versucht. Dem Verstehen liegt die Dichotomie zwischen dem Eigenen und dem Fremden zu Grunde. Sowohl bei dem selbstreflexiven Sich-Verstehen als auch bei der Verstehensbemühung fremder Phänomene bleibt die Grunddichotomie zwischen erkennendem Subjekt und zu erkennenden Objekten erhalten.[01] Aber bei dem Verstehensakt geht es um mehr als das, was erkenntnistheoretisch und sprachlich gefasst werden kann, nämlich um eine verborgene Abstraktion, das in der Vormoderne durch den theologischen Diskurs vermittelt und in der Moderne in den psychologischen Diskurs der Innerlichkeit absorbiert wurde.[02]

Wenn die Erkenntnis von der Welt und von äußeren Ereignissen nur Selbst-Erkenntnis ist, dann ist das Verstehen ein Dringen ins eigene Innere. »Das Verstehen«, postuliert Dilthey, »ist ein Wiederfinden des Ich im Du.«[03] Dieser hermeneutische Idealismus, der in der Moderne vorherrschte, wird in den Anthropomorphismen der theologischen Gott-Sprache reflektiert. Der jeder

01 —— Für eine einführende Darstellung der verschiedenen Tendenzen und Entwicklungen bezüglich dieser Frage, insbesondere in der Moderne vgl. Karl-Otto Apel, »Verstehen«, in: *Historisches Wörterbuch der Philosophie,* Band 11, Sp. 918–938.
02 —— Vgl. Grimm, *Deutsches Wörterbuch,* Leipzig 1886, Band 12, Sp. 1665 (»verstehen als ausdruck für den vorgang des geistigen erfassens«), Sp. 1673 (»in zusammenhange, in der gesamtheit aller beziehungen ein ding oder einen menschen erfassen, begreifen, durchschauen; den sinn einer sache, die handlungsweise eines menschen erkennen und mit verständnis begleiten.«).
03 —— Wilhelm Dilthey, *Der Aufbau der geschichtlichen Welt in den Geisteswissenschaften,* in: ders., *Gesammelte Schriften,* Band VII, Leipzig / Berlin 1942, S. 191.

theologischen Sprache zugrunde liegende Anthropomorphismus stellt gerade das dar, was im rationalreligiösen Denken zu überwinden ist. Diese Überwindung fordert den Gläubigen, aus sich selbst hinauszutreten und in eine qualitativ andere Dimension durchzubrechen: Sei es, in die extramentale Welt eines Kantschen »Ding an sich«, sei es, in die innere Welt des Bewusstseins.[04] Dadurch entsteht eine neue Dialektik des Verstehens: Einerseits gibt es ein triviales Nichtverstehen als ein wahres Hindernis zum Verstehen, andererseits gibt ein intellektuelles Nichtverstehen als Noch-Nicht-Verstehen. Denn wo es kein Verstehen gibt, gibt es auch kein Nichtverstehen. Das Falschverstehen impliziert die Notwendigkeit des Richtigverstehens, das falsche, »unauthentische« Verstehen impliziert die Notwendigkeit eines richtigen, »authentischen« Verstehens.

Das authentische Verstehen kann aber nicht auf der epistemologischen individuellen Ebene beschränkt bleiben, sondern muss auch eine Verständigung auf der kollektiven konzeptuell-konnotativen Ebene einschließen, wo sich das Individuum auf seine soziologische Realität beziehen muss. So problematisiert es Übersetzbarkeit und Unübersetzbarkeit, Kommensurabilität und Inkommensurabilität konzeptueller Systemen im Umgang des Individuums mit dem Kollektiv und im Umgang von Kollektiven miteinander. Verstehen hat somit eine soziale, soziologische Dimension.

Um zu erkennen und zu verstehen, greift man auf eigene Erfahrungen als Annäherungsmechanismus zurück. Solche subjektive Annäherung erleichtert das Verstehen, macht das unheimliche Andere zum Heimlichen, und verdeckt zugleich das Besondere des Anderen; sie durchbricht die notwendige Vorbedingung aristotelischer Epistemologie, nach der, um das menschliche Bewusstsein als einen Reflex der Natur zu etablieren, alle Organe menschlicher Erkenntnis und Vernunft durchsichtig sein müssen, damit jedes Objekt in seiner Farbe erhalten bleibt. Dieses allgemeine epistemologische Problem wurde in der theologischen Diskussion akut, da der Gegenstand des Verstehens das ultimative Andere ist, der nur mit einem Anthropomorphismus ausgedrückt werden kann. Dieser Anthropomorphismus macht Gott zu einem Denk- und Sprachobjekt, an dem man sich leichter nähern kann, und zugleich relativiert er den reinen Gottesbegriff, weil er Gott allzumenschlich darstellt. So wurde Gott im mittelalterlichen religiösen Diskurs und in der Sprache der Offenbarung mit Attributen versehen, die aus dem menschlichen Welterlebnis stammten, und entstand ein komplexes Verstehen, das Erkenntnis und Sprache als disparate korrelierte Elemente impliziert.

Dieses hermeneutisch komplexe Verstehen lässt sich schon bei Augustinus ausmachen, dessen Sprachtheorie von der grundsätzlichen Frage nach der Übersetzbarkeit und der Kommensurabilität ausgeht. Augustinus bewegt sich zwischen einem Sprachpessimismus bzw. -skepsis einerseits und zwischen einem religiösen Sprachpositivismus andererseits, nach dem jeder Sprech- und Erkenntnisakt den göttlichen Logos voraussetzt und beweist. So wird in *De magistro* die Aufgabe des Rhetors bzw. des Predigers als die Bemühung

04 —— Zur Problematik der Grenzen des Verstehens vgl. Dilthey (wie Anm. 3), S. 227.

beschrieben, den Zuhörern das Verstehen beizubringen – also gerade das, was Augustinus selber in den *Bekenntnissen* versucht, indem er in der ersten Person seinen eigenen Weg zum Verstehen nacherzählt und als universelles Modell eines allmählichen Dringen ins innere, authentische, wahre Selbst anzubieten.

In *De magistro* behauptet Augustinus, dass das sprachliche Zeichen keinen neuen Inhalt übermitteln kann. Wäre das Objekt eines Satzes dem Zuhörer ganz unbekannt, so könnte er es auch mittels der von der Sprache vermittelten Begriffe nicht erkennen, oder besser gesagt: so könnte er nicht verstehen, weil er die Bedeutung der Wörter nicht kennt. Würde er aber den ausgesprochenen Begriff schon kennen, so lernt er aus der Aussage nichts neues. »Wenn mir nämlich ein Zeichen gegeben wird, kann es mir nichts lehren, sofern es auf mich trifft als auf einen, der nicht weiß, wofür es Zeichen ist; wenn aber als auf einen, der wissend ist – was lerne ich dann durch das Zeichen?«[05] Für Augustinus ist Sprache wesentlich immer tautologisch. Seine Fähigkeit, die in sich geschlossene Tautologie zu erkennen, verdankt der Mensch seinem inneren Lehrer, dem offenbarten Wort Gottes in der Seele. In seinen Schriften entwickelt Augustinus dementsprechend verschiedene rhetorische Strategien, um seinen Adressaten zum wahren, also allumfassenden und integrativen Verständnis zu bewegen. Seine Bekenntnisse sind auch eine Reflexion über die Schwierigkeiten jeder authentischen Bekehrung,[06] eine Erklärung des erlangten neuen (Selbst)Verstehens.

Aber Verstehen und Erkennen (bzw. Erklären) stehen bei Augustinus in einem prekären Verhältnis zueinander. Der junge Augustinus, der den *Hortensius* von Cicero las, hatte schon die Grundelemente der Realität erkannt, aber dieses intellektuelle Verstehen bewegte ihn noch nicht zum richtigen Handeln. Auch als Manichäer gehörte Augustinus dem äußerem Kreis der »Zuhörer« und gelang nicht zum wahren Zölibat.[07] Die Wahrheit seines Verstehens wirkt sich erst in der Bekehrung zum Christentum aus, als das Verstehen performativ wird, als Handlung erkennbar. Wie Verstehen kann auch das Nichtverstehen als Handlung, als Reden oder Denken, wirksam werden. »Unschuldigen Zeugen«, schreibt des Zisterzienser Bischof Caramuel Lobkowitz Mitte des

05 —— Aurelius Augustinus, *De magistro – Über den Lehrer,* übers. und hg. von Burkhard Mojsisch, Stuttgart 1998, S. 95. Vgl. auch John M. Rist, *Augustine: Ancient thought baptized,* Cambridge 1994, S. 42: »(T)here is a sense in which no one can teach anyone else anything at all.«
06 —— Vgl. Yossef Schwartz, »In the Name of the One and of the Many: Augustine and the Shaping of Christian Identity«, in: ders. / Volkhard Krech (Hgg.), *Religious Apologetics – Philosophical Argumentation,* Tübingen 2004, S. 49–67.
07 —— Vgl. Peter Brown, *Augustine of Hipo: A Biography,* Berkeley / Los Angeles 1969, S. 46 ff.; die Lage scheint mir damit genau umgekehrt zu sein, als es von Van der Meer beschrieben wird. Vgl. auch Frederik Garben Louis Van der Meer, *Augustinus der Seelsorger: Leben und Wirken eines Kirchenvaters,* übers. von Nicolaas Greitemann, Köln ³1958, S. 225: »Im Alter von zweiunddreißig Jahren hatte er [Augustinus – Y.S.] dann plötzlich, scheinbar durch Zufall, das Ideal der christlichen Asketen kennengelernt.« Gegen diese naive Lesart der Selbstdarstellung Augustinus' im achten Buch der *Confessiones* sehe ich das Zölibat als ein grundsätzliches ethisches Postulat, das er vor seiner Bekehrung nicht erfüllen konnte und das ihn während seines ganzen erwachsenen Lebens begleitet hat. Dazu vgl. Auch Romano Guardini, *Die Bekehrung des Aurelius Augustinus* (Leipzig 1935), Mainz / Paderborn 1989, S. 47–65, 139–148.

17. Jahrhunderts, »haben Gottes Zeugnis nicht in ihrem Worte sondern in ihrem Tod abgelegt und die verschiedenen Heterodoxen verneinen ihn nicht in ihre Rede sondern in ihre Leben.«[08]

Das Handeln wird vom Nichtverstehen bestimmt, vom Nichtverstehen des Philosophen wie vom Nichtverstehen des Ungebildeten. Das Nichtverstehen des Philosophen, also des Verständigen, bewegt sich in einem anderen epistemologischen Rahmen als das Nichtverstehen des Ungebildeten. Philosophisch stehen diese zwei Arten des Nichtverstehens für zwei verschiedene Welthaltungen: Das Nichtverstehen des Philosophen stellt die menschliche Erkenntnis in Frage, während das Nichtverstehen des Ungebildeten die Bedingungen und die Grenzen der übermittelten Kenntnis (im Sinne von Erziehung durch den Verständigen) hinterfragt. Dabei werden Geheim- und Fachsprachen entwickelt, so dass Verstehen in philosophische Esoterik übergeht, die ihrerseits mit politischen Hierarchien des Wissens und der Soziologie der Ignoranz zusammenhängt.

Die Grenze der Erkenntnis werden durch die Unfähigkeit des Adressaten gesteckt, so dass sich die Frage nach seiner intellektuellen Impotenz stellt. Das Nichtverstehen muss an sich verstanden werden. Der Christ im Mittelalter will verstehen, warum der Jude die Wahrheit nicht erkennt, obwohl sich grade ihm Gott als Mensch offenbart hatte. Wenn Marcuse nicht versteht, warum die Arbeiter die Bedingungen der Unterdrückung nicht erkennen, oder wenn ein Psychotherapeut nicht versteht, warum die rationale Beschreibung eines psychischen Zustands nicht zur Heilung führt, werden sowohl die Quelle des Nichtverstehens als auch den Umgang mit dem Nichtverstehen problematisiert. Beide diese Probleme, das Nichtverstehen und den Umgang damit, lassen sich exemplarisch in der mittelalterlichen negativen Theologie ausmachen.

II GOTT NICHT VERSTEHEN: DIE (SICH SELBST AUSLÖSCHENDE) SPRACHE DER NEGATIVEN THEOLOGIE

Die negative Theologie hat einen doppelten Ursprung: in der hellenistischen Tradition einerseits und andererseits in den Offenbarungs- und Schriftreligionen, die seit der Spätantike eine Auseinadersetzung mit dem hellenistischen Erbe mittragen. In den Schriften von Moses Maimonides und von Meister Eckhart lassen sich deutliche Spuren der komplexen Rezeption dieses doppelten Ursprungs negativer Theologie vorfolgen.

Negative Theologie im Mittelalter steht für philosophischen Elitismus, weil sie in kohärenten philosophischen Überlegungen wurzelt und sich gegen die selbstverständliche Leseart der Schrift richtet. Zugleich aber macht die negative Theologie die soziale und politische Problematik allgemeinem Verstehens deutlich, wenn es um die mögliche Annäherung der Mitglieder einer religiösen

08 —— Ioannes Caramuel Lobkowitz, »Iudicium«, n.7, in: Iosephus Ciantes, *Summa divi Thomae Aquinatis Contra Gentiles quam Hebraice eloquitur,* Roma 1657, S. 3: »Deum innocents Martyres, non loquendo, sed moriendo confesi sunt, et eumdem plerique Heterodoxi non loquendo, sed vivendo pernegant.«

Gemeinde, auch der Ungebildeten, an das wahre Konzept Gottes und um die Methoden solcher kollektiver Annäherung geht. In der mittelalterlichen Gottesidee kreuzen sich nämlich das Philosophische (Gott als höchstes Objekt menschlichen Denkens) mit dem Ethischen (die Kenntnis Gottes als letzte Vollkommenheit des Menschen), dem Theologischen (Schriftenhermeneutik und Glaubensdogmen) und schließlich auch mit dem Politischen (das universelle »Glücksrecht« des Menschen und die geistige und religiöse Hegemonie über die Heilmittel).

Dabei geht es nicht nur um immanente Bedingungen, die Möglichkeiten und Grenzen des individuellen Verstehens bestimmen, sondern um den politischen und sozialen Rahmen, in dem bestimmt wird, wer verstehen *darf*: Sei es, dass es um das höchste Wissen bezüglich der Natur Gottes geht, sei es, dass es um das Wissen des Unwissens, also um eine dem religiösen Denken verwandte sokratische »docta ignorantia« geht. Der Umgang mit dem Nichtverstehen bewegt sich zwischen dem Nichtverstehen als theologische und existenzielle Problematik, die im Rahmen einer politischen und epistemologischen Utopie zu überwinden ist, und dem Nichtverstehen als vorausgesetzte Herrschaftsmanipulation. Schließlich existieren im modernen Staat (vor allem als Sicherheitsbedürfnis deklariert) genau so wie in der premodernen Priestergesellschaft offizielle Bereiche von verbotenem Wissen, von Ignoranz, und also von Nichtverstehen.

Der mittelalterliche Philosoph setzt das Nichtverstehen der meisten seiner Zuhörer voraus, was ihn zu einem vorsichtigen öffentlichen Handeln zwingt. Um sich selbst vor der Menge zu und zugleich um die Ungebildeten vor den gefährlichen Elementen seiner Philosophie zu schützen, drückt er sich scheinbar deutlich und gleichzeitig unverständlich aus – so, dass er nicht verstanden wird. So entwickelt der Philosoph eine esoterisch Sprache,[09] eine Doppelsprache, die mittelbar und unmittelbar, bildlich und abstrakt zugleich ist.

In der negativen Theologie bezieht sich diese Doppelsprache des Philosophen vor allem auf die notwendigen ikonoklastischen Elemente, die der Philosophie angehören, und die der anthropomorphischen Tendenz der Religion widerspricht. Der Philosoph wird zur hegemonialen Instanz der Interpretation und seine Funktion wird die der vorsichtigen und kalkulierten Vermittlung.

In seinem *Führer der Unschlüssigen* formuliert Moses Maimonides die folgenden Aussagen über Gott als Objekt der Sprache:

1. »Die verneinenden Aussagen von Gott sind die wahren Aussagen.«[10]
Der kompromisslosen Verneinung der positiven Attributen Gottes und dem

09 —— Diese berühmte These ist vor allem mit den Namen von Leo Strauss verbunden, vgl. Leo Strauss, *Philosophie und Gesetz,* Berlin 1935; ders., *Persecution and the Art of Writing,* Chicago / London 1952. So wie es bei Strauss zu einem allumfassenden exegetischen Prinzip in der Auslegung philosophischer Texte entwickelt wurde, ist es in der heutigen Forschung inakzeptabel, trotzdem enthält die originelle These noch aktuelle Elemente.

10 —— Mose ben Maimon, *Führer der Unschlüssigen* I: 58, übers. von Adolf Weiss, Leipzig 1923, Band 1, S. 196.

Ignorieren einer möglichen Lehre von Analogie steht die volle Bejahung der Negation als Wahrheit und als Methode gegenüber.

2. Die affirmative Vorstellung von Gott wurzelt im wörtlichen Verständnis einer abstrakten Botschaft eines Philosophen (Moses als Verfasser der Tora), der sie in menschlicher Sprache ausdrückt. »Von diesen sind einige homonym, die aber die Unwissenden nur in einer homonymen Bedeutungen anwenden; andere wieder sind figürlich, die sie gleichfalls nur nach ihrer ersten Bedeutung verstehen, aus welcher sie übertragen wurden.«[11] Jeder Philosoph ist zugleich ein Vermittler abstrakter philosophischer Gedanken, indem er sie in der figurativen Sprache des Ungebildeten darstellt. Das tut er aber um mit anderen zu kommunizieren, wobei die Sprache immer eine mehrdeutige Sprache ist, die sich gleichzeitig als philosophische Sprache an die Philosophen wendet und sich als mythische Sprache an die Ungebildeten richtet.

3. Die falsche Lektüre der Heiligen Schriften, so wie sie von den Ungebildeten praktiziert wird, verursache ein verhängnisvolles Missverständnis, so dass Gott körperlich vorgestellt wird, wodurch seine Einheit verneint wird: »Wer an die Körperlichkeit Gottes glaubt«, erklärt Maimonides, »den hat nicht die Forschung seines Verstandes dazu gebracht, sondern der Umstand, dass er der wörtlichen Auffassung des Schriftwortes folgte.«[12] Die Körperlichkeit des Lesers wird hier als Quelle (aber auch als Resultat) des Nichtverstehens pneumatischen Schriftschichten angedeutet.

4. Um nicht missverstanden zu werden, sollte der Philosoph schweigen: »Aber der bemerkenswerteste Ausspruch in diesem Sinne ist der des Königs David im Psalm: ›Dir wird im Schweigen Lob‹ (Ps. 65,2), nämlich das Schweigen ist für dich ein Lob. (...) Somit ist es ihm gegenüber geziemender, *zu schweigen und das zu berücksichtigen, was die Vernunftwesen erkennen.*«[13] Am Ende seines Wegs kehre der Philosoph in die innere universelle Syntax der Logik zurück, wo er über Gott und alle göttlichen ewigen Wahrheiten schweigend nachdenken kann. Will er die Sprache der Menschen sprechen, so muss er auf dieses Wahrheitsmoment verzichten.[14] Allein im Schweigen vereinigen sich Gott und der Philosoph in einem kosmischen Exil. Das Schweigen ist nämlich das Vermeiden der mythologischen und kulturell bestimmten Ebene der Sprache. Die Sprache ihrerseits ist wiederum Quelle des Missverstehens. Als notwendiges Kommunikationsmittel wurde sie zur Ursache des Niedergangs des abstrakten Denkens ins körperlich bildhafte Erzählen. Hier, wie schon in der zweiten Aussage von Maimonides, werden mehrere Dualismen angedeu-

11 — Ebd., Einleitung, Weiss, Band 1, S. 3.
12 — Ebd., I: 53; Weiss, S. 170.
13 — Ebd., I: 59; Weiss, S. 207.
14 — Ebd., S. 208: »Weile aber die Notwendigkeit, zu den Menschen zu reden, es mit sich brachte, dass Gott ihnen mit ihren Vollkommenheiten dargestellt werde, damit nach dem Ausspruch unserer Lehrer: ›Die H. Schrift spricht die Sprache der Menschen‹, irgend eine Vorstellung in ihnen bestehen bleibe, sind wir schließlich bei diesen Ausdrücken geblieben.«

tet: Das Menschliche als weltliche körperliche Existenz steht dem Himmlischen bzw. Göttlichen als wahres Endziel des Menschen qua vernünftiges Subjekt gegenüber; die Sprache steht dem metasprachlichen Denken gegenüber; die Abstraktion steht der Bildhaftigkeit gegenüber; und schließlich steht der Philosoph der *idiota* gegenüber.

5. Der wahre Name Gottes – nämlich die einzige wahre Gott-Sprache – ist jener Name, den es vor und nach der Welt (und also vor und nach der Sprache) gibt: »Alle Gottesnamen, die sich in den heiligen Schriften vorfinden, sind von Wirkungen hergeleitet. [...] Eine Ausnahme bildet nur der Name YHWH, welcher der Gott ausschließlich zukommende Name ist, [...], und dies bedeutet, dass dieser Name das Wesen Gottes in einer klaren, jede Gemeinschaft mit irgendeinem anderen Wesen ausschließenden Weise bezeichnet.«[15] Dieser Name steht also in keiner Beziehung zu etwas anderem, weder in der Welt – er bezieht sich auf keine Wirkung –, noch in der Sprache, da keine semantische Ableitung aus ihm möglich ist. Er enthält keine Information, vermittelt kein neues Wissen. Haben Namen eine intertextuelle Komponente, indem sie eine Vielfalt an Verweisen und Referenzen hervorrufen, so verweigert sich das Tetragramm jeder Deutung, steht für die Unübersetzbarkeit des privaten Namens, für das Exil des Bezeichneten und wird zum Archetyp einer semantischen Hermetik, einer vollkommenen Geschlossenheit. Darüber hinaus steht das Tetragramm für Erinnerung und Versprechen. Es drückt die Erinnerung an die ontologische Einsamkeit Gottes aus, bevor Er die Welt mittels der Sprache schuf. Wie der Philosoph bewegt sich nämlich auch Gott zwischen Schweigen und Sprache.[16] Und es steht auch für das Versprechen eines eschatologischen Moments der Einheit, in dem die menschliche Erkenntnis zurück in diese Einheit, hinter Welt und Sprache – auch innere Sprache – gelingt.[17]

In der Übergangszeit vom ägyptischen Fustat (alt Kairo) nach Europa wurden diese starken Aussagen von Maimonides – von Christen wie auch von Juden – ständig ausgelegt, missverstanden, missbraucht. Einerseits wurde Maimonides von jüdischen Rationalisten im Averroesschen Sinn systematisch interpretiert. Andererseits wurde er manchmal von jüdischen Mystikern, den Kabbalisten, als geheimen Kabbalisten ausgelegt.[18] Der wirkungsstärkste Versuch einer solchen mystischen Interpretation von Maimonides unternahm Abraham

15 —— Ebd., I: 61; Weiss, S. 221 f.
16 —— Ebd., S. 226: »In der Pirke des R. Eliezer findet sich der Ausspruch: ›Ehe die Welt erschaffen wurde, existierte nur Gott und sein Name‹. Achte nun darauf, wie dieser Ausgleich es offenbar macht, dass alle diese abgeleiteten Namen erst nach Entstehung der Welt aufgekommen sind.«
17 —— Ebd., S. 225: »deshalb hat Gott verheißen, dass die Menschen eine Erkenntnis erlangen werden, die ihnen diese Zweifel benehmen wird, und so sagt die H. Schrift: ›An diesem Tage wird der Herr einzig sein und sein Name einzig‹ (Z'kharj. 14:9), nämlich so wie er selbst nur Einer ist, wird er auch mit Einem Namen bezeichnet werden, der nur das Wesen bezeichnet und nicht abgeleitet ist.«
18 —— Vgl. Moshe Idel, *Maïmonide et la mystique juive*, Paris 1991.

Abulafia, einer der berühmtesten frühen Kabbalisten im 13. Jahrhundert, der drei Kommentare zu Maimonides' *Führer der Unschlüssigen* verfasste. Unter dem Einfluss von Abulafia schrieb Pico della Mirandola in seinen Thesen über Maimonides, dass »Rabbi Moses der Aegypter in seinem Buch das auf Latein Dux neutrorum benannt wurde, obwohl er sich auf die oberflächlichen Shalle des Worte mit die Philosophen bewege, in die verborgene Interpretation der profunde Bedeutung einhüllt die Mysterien der Cabbala.«[19] Allerdings gab es schon vor Pico einen christlichen Autor, der Maimonides ähnlich wie Abulafia interpretierte, und zwar nicht auf Grund einer direkten literarischen Kenntnis jüdischer Mystik, sondern aufgrund eines ähnlichen kulturellen Umfelds und ähnlicher theologischer Motivation: Meister Eckhart, der in seinen lateinischen Schriften Maimonides stärker als jeder andere christliche Autor rezipierte.[20] Immer wieder zitiert er Maimonides ausführlich und deutet dabei seine Aussagen zur negativen Theologie in geradezu umgekehrte Aussagen um:

1. *Von Negation zu Negatio negationis:* Eckharts Lehre bewegt sich zwischen Einheit qua Transzendenz und Einheit qua Immanenz. In seiner Diskussion der Attribute Gottes erwähnt Eckhart ausführlich die Äußerungen von Maimonides über die negative Theologie und übernimmt sie auch dort, wo sie von seinem berühmten dominikanischen Vorfahren Thomas von Aquin eindeutig abgelehnt wurden. Zur höchsten aller affirmativen Sätze, argumentiert Eckhart jedoch, gelingt der menschliche Intellekt auf dem Weg der Dialektik gerade durch die konsequenteste aller Negationen, die in der Aussage »Gott ist einer« mündet. Zugleich negiert die Einheit Gottes die Gesamtheit aller erschaffenen Seienden als Vielfalt der Namen, die das endliche menschliche Bewusstsein dem in der Welt sich äußernden Unendlichen gegeben hat.[21] Die absolute Einheit Gottes, die Maimonides zum Ausgangspunkt seiner negativen Äußerungen gemacht hatte, wird im Eckhartschen Monismus zur endgültigen Umkehr der Negation in die absolute Affirmation.

19 —— Giovanni Pico della Mirandola, *Conclusiones nongentae,* in: Stephen A. Farmer, *Syncretism in the West: Pico's 900 Theses,* Tempe, Arizona 1998, S. 546: »ita Rabi Moyses aegyptius, in libro qui a latinis dicitur dux neutrorum, dum per superficialem verborum corticem videtur cum Philosophis ambulare, per latentes profundi sensus intelligentias, mysteria complectitur Cabalae«. Zum Picos jüdische Quellen in seiner Maimonides Interpretation, vor allem bei Abraam Abulafia, vgl. Chaim Wirszubski, *Pico dell Mirandola's Encounter with Jewish Mysticism,* Jerusalem 1989, S. 84–99.
20 —— Vgl. Yossef Schwartz, »*To Thee is silence praise«: Meister Eckhart's reading in Maimonides' Guide of the Perplexed,* Tel Aviv 2002 (Hebräisch).
21 —— Meister Eckhart, *Prologus in opus propositionum* 6, in: *LW* I, 169, 3–8: »Rursus eodem modo se habet de uno, scilicet quod solus deus proprie aut unum aut unus est. Deut. 6: ›deus unus est‹. [...] Praeterea li unum est negatio negationis. Propter quod soli primo et pleno esse, quale est deus, competit, de quo nihil negari potest, eo quod omne esse simul praehabeat et includat.«; *Expositio libri Exodi* 74; *LW* II, 77, 11: »Unum [...] est negatio negationis, quae est purissima affirmatio vel plenitudo termini affirmati«; ebd., LW II, 482, 4: »Li unum est quod indistinctum.« Die lateinische Werke Eckharts zitiere ich nach der Kohlhamer Ausgabe: *Die lateinischen Werke,* Bände 1–5, hg. von Joseph Koch, Konrad Weiss, Ernst Benz u.a. (Hgg.), Stuttgart 1936 ff.

2. Diese Umkehr zeigt sich auch in der Interpretation des Namen Gottes. »Wenn der Mensch das göttliche Wesen erkennt, so bleibt nichts als der Name des Seins.« Das Attribut ESSE sei nach Eckhart dem aus vier Buchstaben zusammengesetzten hebräischen Tetragram (YHVH) möglicherweise gleich, bezeichnen sie doch beide diese Akronyme die höchste Vollkommenheit und sind weder von Tätigkeiten abgeleitet noch durch Äquivokation gebildet[22] (Ähnlich argumentiert auch Abraham Abulafia in seinen Kommentaren zu Maimonides.) In ihrem göttlichen Ursprung sind alle Substanzen in unterschiedsloser Einheit verbunden, so sei Maimonides' Rede von der göttlichen Einheit zu verstehen[23], erklärt Eckhart und zitiert den hier auf individueller und intellektueller Ebene geltenden eschatologischen Vers »Zu der Zeit wird der Herr der einzige sein und sein Name der einzige.« (Sacharja 14,9), mit dem er schließlich eine unmittelbare, private Christologie formuliert. Eckhart deutet diesen biblischen Vers so, als würde Gott zum »einfachen Nun der Ewigkeit« (nunc simplex aeternitatis) und damit überzeitlich und zeitlos. Die Erkenntnistätigkeit begrenzt und unterscheidet, doch lässt sich das Unendliche nicht begrenzen. Demnach bedeutet der Satz, dass es reale Jetzt-Momente gibt – entweder jenseits jeglichem Geschöpf und jeglicher Zahl oder aber im Innersten der Geschöpfe. Die verschiedenen Namen, gleich ob sie sich auf die Schöpfung beziehen oder aber über die Schöpfung hinaus sich auf Gott richten, bezeichnen demnach allein unser Bewusstsein. »Adhuc autem quarto, distinctio omnis infinito repugnat. Deus autem infinitus est [...] Patet etiam quod huiusmodi nomina non sint synonima, eo quod diversas rationes sive conceptiones intellectus nostri significant.«[24] Gottes einziger Name war allein, bevor noch irgendein Geschöpf war, und wird am Ende des Erkenntnisprozesses alleinig sein. Die von Maimonides eher als Antithese zu den Erkenntnismöglichkeiten der Gegenwart gefasste universelle, utopische Endzeit wird hier zum konkreten und persönlichen Ziel des Individuums erklärt, das durch intellektuelle Läuterung Erlösung sucht.

3. Den Namen Gottes zu verstehen, bedeutet, das höchste Objekt zu erkennen. Gott in seinem Wesen zu erkennen, übersteigt alle kognitive Möglichkeiten. »Nu merkent! Got ist namenloz, wan von ime kan niemant nit gesprechen noch verstan.«[25] Diese Unfähigkeit der Erkenntnis betrifft nicht nur Gott, sondern jedes Erkenntnisobjekt. »Swenne nu die sel mit dirre kraft schowet bildekeit – schowet si eins engels bilde, schowet si ir selbis bilde –, es ist ir ein gebreste.«[26] Jede Erkenntnis beruht somit auf einer inneren Seelenbewegung:

22 —— *Expositio libri Exodi* 164; LW II, 144, 9-12: »Et fortassis videri alicui quod esse esset ipsum nomen quattuor litterarum. Ad litteram enim li esse habet quattuor litteras, multas proprietates et perfectiones latentes. Ipsum etiam non videtur ›sumptum ab opere nec dictum a participatione‹. Sed haec hactenus.«
23 —— *Expositio libri Exodi* 58-61; *LW* II, 65, 1-66, 13. In den ersten Zeilen dieses Zitats wiederholt Eckhart den Satz über die absolute Einheit Gottes in der Existenz wie im Denken, der schon oben zitiert wurde.
24 —— *Expositio libri Exodi* 61; *LW* II, 66, 7-12.
25 —— Eckhart, Pred. 83, in Niklaus Largier (Hg.), *Meister Eckhart Werke,* Bände 1-2, Frankfurt am Main 1993 [= Bibliothek des Mittelalters, Bände 20-21], Band 2, S. 190, 11-12.
26 —— Ebd., S. 188, 14-16.

»Du solt alzemal entzinken diner dinisheit und solt zer fliesen in sine sinesheit und sol din din und sin sin ein min werden als genzlich, das du mit ime verstandest ewiklich sin ungewordene istikeit und sin ungenanten nitheit.«[27]

4. Die oben unter den Punkten 1 und 2 beschriebene Bewegung von der radikalen Äquivokation zur radikalen Univokation und das unter Punkt 3 beschriebene Dringen in die innere Identität führen aber auch zu einer besonderen Stufe des Verstehens und des Nichtverstehens. So spricht der Philosoph Eckhart als Prediger an seinen Adressaten: »Wer diese Rede nicht versteht, der bekümmere sein Herz nicht damit. Denn, solange der Mensch dieser Wahrheit nicht gleicht, solange wird er diese Rede nicht verstehen; denn dies ist eine unverhüllte Wahrheit, die da gekommen ist aus dem Herzen Gottes unmittelbar.«[28] Das Nichtverstehen bleibt nicht mehr, wie bei Maimonides, auf der esoterischen Ebene, sondern tritt stattdessen in den Vordergrund der religiösen intellektuellen Szene auf.

III SCHLUSSFOLGERUNG:
DAS VERSTEHEN ALS PÄDAGOGISCHE AUFGABE

Aus der zuletzt zitierten Aussage Eckharts lassen sich zwei weitere thematische Fäden trennen:

1. Maimonides und Eckhart zwischen informativer Aussage und Tautologie: Als guter Aristoteliker lehnt Maimonides den Wert der Tautologie im Bereich des Wissens ab. Das wissenschaftliche Wissen ist informativ, jede wissenschaftliche Aussage muss etwas Neues über die Welt mitteilen, und die Tautologie vermittelt keine neue Information. Maimonides argumentiert wie Augustinus bezüglich der Rede über Gott. Weil jeder Satz, der auf Gott angewandt wird, ein Subjekt und ein Prädikat enthält, die mit der menschlichen Sprache nichts Gemeinsames haben, wird jeder Satz zu einer reinen Tautologie von der Art ›Gott ist Gott‹. So erklärt Maimonides die paradoxe Situation, in der sich Moses befand, nachdem sich ihm Gott zum ersten Mal in der Wüste zeigte. Moses bat Gott um einen Beweis, mit dem er die Söhne Israels von der Wahrheit seiner Botschaft überzeugen konnte, und als Antwort offenbarte ihm Gott seinen geheimen Namen, YHWH. »Entweder hatten die Israeliten diesen Namen schon gekannt, oder sie hatten ihn überhaupt nie vernommen. War es ihnen bekannt, dann war es kein Beweisgrund zu seinen Gunsten, wenn er ihn mitteilte; denn in diesem Falle war seine Kenntnis dieses Namens die gleiche wie ihre. War er ihnen aber unbekannt, worin lag dann der Beweis, das dies der Name Gottes sei, wenn überhaupt die Kenntnis seines Namens ein Beweis gewesen wäre?«[29] Wird einer Verbindung zwischen Gott und Welt keinen

27 —— Ebd., S. 192, 10–13.
28 —— Eckhart, Pred. 52; Largier I, S. 563.
29 —— *Führer der Unschlüssigen* I: 63; Weiss, S. 234.

Raum gelassen, kann einem Identitätssatz bezüglich Gott (Gott ist Gott) keinerlei Legitimation gegeben werden. Handeln beide Teile solch eines Satzes von dem verborgenen, unbegreiflichen und sprachlich nicht fassbaren Gott, so erfüllt dieser Satz nicht die elementare Funktion eines Satzes, d.h. der Übermittlung einer Aussage oder irgendeiner rationalen informativen Botschaft. Umfasst ein Identitätssatz dagegen zugleich Gott und Welt, ist er Ausdruck eines ontologischen Prinzips, das Maimonides unter keinen Umständen anzunehmen bereit gewesen wäre.

Eckhart dagegen akzeptiert diese Ontologie in ihrer ganzen Bedeutung – »das Seiende ist« gilt ihm als höchste aller möglichen Aussagen. »Kein Satz ist wahrer« – argumentiert er in der *Prologis generalis in opus tripartitum* – »als der, in dem dasselbe von sich selbst ausgesagt wird, zum Beispiel der Mensch ist Mensch (homo est homo).«[30] Dabei stößt aber der argumentative und pädagogische Diskurs des Predigers an Grenzen des möglichen Verstehens, soll er doch seine Zuhörer von einem Zustand des Nichtverstehens in einen neuen Zustand des Verstehens führen. Maimonides erklärt, dass »der Glaube [bzw. die Meinung] nicht etwas ist, was man bloß mit dem Munde auszusprechen hat, sondern was man sich in der Seele vorstellt, indem man davon überzeugt ist, dass es so sei, wie man es sich vorstellt.«[31] Um dann zu einer wahren Einsicht gelangen zu können, muss der Mensch einen langen Prozess des Lernens durchmachen. Nur so kann er eine Vielfalt von adäquaten Begriffen sammeln, die im Verstehen als Imaginationen seiner rationalen Überzeugungen werden. Als Vermittler eines solchen jüdisch-arabischen elitären Rationalismus ist Eckhart auf der Suche nach einer schnelleren und weniger exklusiven Alternative – wie Abulafia sucht auch Eckhart nach einem erkenntnistheoretischen Ersatz, eine unelitäre Methode von »Durchbruch« in die Innerlichkeit.

2. Esoterische und exoterische Reden von Gott und von philosophischen Wahrheiten: In einer oft zitierten Stelle aus der Mischna trakt. Hagiga II: 2 wird erklärt, dass man die Geheimnisse der Schöpfung und der Gottheit *(Ma'ase Bereshit und Ma'ase Merkaba)* nur demjenigen mitteilen darf, der schon in seinem eigenen Wissen und ethischen Sitten vollkommen ist, der sie also mindestens auf impliziter Weise schon besitzt. Als Maimonides in der Einführung zu seinem philosophischen Buch auf diese Tradition zurückgreift, macht er sie zur Grundlage philosophischer Esoterik.[32] Der Philosoph qua Lehrer ist dazu verpflichtet, die Gefahr zu vermeiden, Ungebildeten durch philosophische Sprache zu irreführenden Spekulationen zu verleiten, zum Verlangen nach dem, was außerhalb seiner Möglichkeiten liegt.[33] Die naturalistische Epistemologie Aristoteles, der seine *Metaphysik* mit dem Satz »Alle Menschen streben von Natur aus nach Wissen« einleitete, scheitert hier an eine sozial-politische Haltung. Modern gesprochen heißt das, dass jeder dazu strebt, seinem Leben Sinn

30 —— *Prologus generalis in opus tripartitum* 13; *LW* I, 158, 11–13.
31 —— *Führer der Unschlüssigen* I: 50; Weiss, S. 153.
32 —— Ebd., Einleitung; Weiss, S. 6.
33 —— Dieses Thema diskutiert Maimonides im ersten Buch ausführlich, vgl. Ebd., I: 34; Weiss, S. 98–108.

zu gegen, dass aber die Mechanismen solcher Sinngebung unter hegemonialem Machteinfluss durch Kultur, Wissenschaft, Religion, Ideologie stehen. Der Übergang vom Mittelalter zur Moderne zeichnet sich nach mehreren historiographischen Darstellungen gerade dadurch, dass das elitäre Wissen des Einzelnen zu einem populären Wissen aller wurde. Der Übergang von den religiösen Idealen der Reformation zu den säkularen Idealen der Aufklärung ist auch an einem neuen Ideal der Bildung als allgemeine Forderung innerhalb einer neuen Gesellschaft auszumachen – eine Tendenz allerdings, die sich bis ins Spätmittelalter zurückverfolgen lässt: Die Deutungen des arabischen elitären Rationalismus in der jeweiligen Volkssprache durch Ramon Llull, Dante und Eckhart können als erste bedeutende Beispiele dienen.

So stellte sich Eckhart in direkte Opposition zu den in der kirchlichen Ideologie und Politik begründeten Hierarchien des Wissens, wenn er behauptete: »Auch wird man sagen, dass man solche Lehren nicht für ungelehrte sprechen und schreiben sole. Dazu sage ich: Soll man nicht ungelehrte Leute lehren, so wird niemals wer gelehrt, und so kann niemand dann lehren oder schreiben. Denn darum belehrt man die ungelehrte, dass sie aus Ungelehrte zu Gelehrten werden. Gäbe es nichts Neues, so würde nichts Altes. ›Die gesund sind‹, sagt unser Herr, ›bedürfen der Arznei nicht‹ ›Luk. 5,31‹.«[34]

Um dieses pädagogische Ziel zu erreichen, pflegte Eckhart einen radikalen rhetorischen Stil (»nova et rara«) und wollte so, seinen Zuhörer neue geistige Möglichkeit des Verstehens eröffnen. Und es war ihm wohl auch klar, dass er dabei immer wieder an Grenzen des Verstehens stieß und dass er deshalb sowohl von Ungebildeten wie auch von Theologen missverstanden werden konnte. Eckhart vollzog eine doppelte Revolution: weil er sich der kirchenpolitischen Wissenshierarchie verweigerte und weil er als Philosoph seine eigene Fähigkeit zu verstehen hinterfragte. Indem er die negative Theologie zu vermittelt versuchte, definierte er das Nichtverstehen soziologisch und politisch neu. Denn die Vermittlung des Wissens an die Ungebildeten brachte neue Erwartungen von Erlösung durch Verstehen mit sich – brachte die Notwendigkeit mit sich, auch das Nichtverstehen zu vermitteln. So wurden am Übergang vom arabischen elitären Rationalismus zur europäischen Mystik die Grenzen zwischen »ignorantia« und »docta ignorantia« durchlässig.

34 —— Eckhart, *Daz Buoch der goetlichen Troestung*, Largier II, S. 312.

ANDREAS MAUZ

Ceci n'est pas un Messie

ANMERKUNGEN ZUM NICHTVERSTEHEN
IN DER THEOLOGIE

»Im Verstehen aber seid vollkommen.«
—— I Kor 14,20

»Man muss sehr viel Verstand haben,
um manches nicht zu verstehn.« ——
Friedrich Schlegel

I

»... und als der Mann vom Pizzaservice am Telefon fragte: ›Ihren Nam' bitte?‹ antwortete ich auf Englisch: ›I am who I am‹, ich bin, wer ich bin. Eine halbe Stunde später kamen zwei Pizzen, adressiert an ›Ian Hoolihan‹.«
An der kleinen Szene aus Yann Martels launigem Roman *Life of Pi* (2001) lassen sich wenigstens vier mehr oder minder banale Sachverhalte ablesen:

1. Das ›Verstehen‹ – in einem ganz unspezifischen Sinn – kann scheitern, es hat seine Grenzen.
2. Das Bewusstsein für diese Grenzen führt zu Sicherungsmaßnahmen, im Gespräch mit einer fremdsprachigen Person etwa zum Übergang von der deutschen zur englischen Sprache.
3. Die Sicherungsmaßnahmen sind nicht unbedingt erfolgreich; auch die in vertrauter Sprache vorgebrachte Aussage bleibt anfällig für Missverständnisse.
4. Dass das Verstehen ebenso scheitern kann wie die Sicherungsmaßnahmen, ist kein Grund zur Sorge. Die Pizzas werden dennoch geliefert.

Vielleicht doch noch 5.: Dass Religion mit ins Spiel kommt, beeinträchtigt das Gelingen-trotz-Missverstehen offenbar nicht.
Ein Diskurs, der wissenschaftlich zu sein beansprucht, wird sich mit diesem Befund nicht begnügen können – er will mehr als die glückende Lieferung zweier Pizzas. Interessiert an der Klärung komplexerer Problemlagen, an der überprüfbaren Erweiterung des Wissens, muss die Wissenschaft das Nicht- und Missverstehen möglichst vollständig eliminieren. Und das bedeutet allererst:

Sie hat Kriterien zu etablieren, die das Verstehen vom Nichtverstehen unterscheidbar machen. Sie entwickelt Methoden, dank deren Befolgung zuverlässig verstanden werden kann, Wege, das Nichtverstehen geregelt auszuräumen, und sei es nur, indem ihm als – wissenschaftlich – nicht Verstehbares ein separierter Raum angewiesen wird. Was als legitime Methode gelten darf, ist dabei stets strittig, innerhalb einer Disziplin nicht weniger als zwischen ihnen.

Im Bereich der Geisteswissenschaften ist der Methodenkonsens in den letzten Jahrzehnten verstärkt in Bewegung geraten, gerade im Hinblick auf den Zentralbegriff des Verstehens. Der Ideologie, des »guten Willens zur Macht«, verdächtigt, wurde er diskreditiert und, wenn nicht völlig verabschiedet, nur unter starker Akzentuierung des *Nicht*verstehens für zulässig erklärt: die Seenot des Schiffbruchs des Verstehens als Tugend. Das *Dass* des Nichtverstehens ist hier nicht nur eher leidige Begleiterscheinung, es wird zu seiner Affirmation fortgeschritten. Gegen das Streben nach einem schnellen Abschluss des unendlichen Geschäfts wird penetrant auf das Verstehensresistente verwiesen, auf Entzugsgestalten, Intransparenzen und Appräsenzen aller Art. Diese widerständigen Reste erscheinen dann aber nicht als notwendige Übel, sondern als entscheidende Überschüsse. Die Verabschiedung robuster Verstehensgewissheit mündet ins Lob eines Nichtverstehens, das sich vom Nichtverstehen, das dem Verstehen logisch vorangeht, fundamental unterscheidet. Es ist kein Ausgangspunkt, der früher oder später im Verstehen überwunden wird, sondern eine beständige und nichtaneigenbare Begleiterscheinung.

Solche Vorstellungen und insbesondere die sie begleitenden ›anderen‹ Schreibweisen haben die betreffenden Autoren, wenigstens nach Meinung ihrer Kritiker, an den Rand der Wissenschaftlichkeit geführt. Was als Randgänge etwa der Philosophie auftrete, führe doch eher über sie hinaus, indem der »Gattungsunterschied zwischen Philosophie und Literatur« in unzulässiger Weise »eingeebnet« werde. Die Absage ans Verstehen und an verstehbares Schreiben führe in den wissenschaftlichen Obskurantismus, oder ins – latent – Theologische.

II

Denn die Theologie kann in das Lob des Nichtverstehens *auf ihre Weise* einstimmen. Sie gibt dem »Punkte, der im Dunklen gelassen werden muss, dafür aber auch das Ganze trägt und hält« (Fr. Schlegel) einen Namen: Gott. Die Zäsur zwischen Verstehen und Nichtverstehen erscheint hier in Entsprechung zur Fundamentaldifferenz zwischen Gott und Mensch (bzw. Himmel und Erde, Schöpfer und Geschöpf etc.). Das Nichtverstehen lässt Raum für den ganz anderen Gott. Gott ist »id quo maius cogitari non potest« (Anselm); was von Gott erfasst werden kann, ist stets, was er *nicht* ist, und nicht, was er ist: »Si comprehendis non est Deus« (Augustinus). Nichtverstehbarkeit wird zur entscheidenden Signatur des Göttlichen.

Als Modus der theologischen Fundamentaldifferenz kehrt das Nichtverstehen in allen Loci wieder. In der theologischen Anthropologie etwa in der Rede

vom Sündersein des Menschen, das dessen Erkenntnisfähigkeit immer schon begrenzt; in der Christologie etwa in der Verschränkung der göttlichen und menschlichen Dimension in der Doppelnatur Christi, die nur verstandeswidrig, nämlich paradox, zu fassen ist; in der Eschatologie etwa im Hinweis auf die epistemologische Fragwürdigkeit aller Aussagen über die letzten Dinge; in der Schrifthermeneutik etwa in der Vorstellung, dass sich die größten Geheimnisse der Schrift unter der unverständlichsten Oberfläche verbergen, etc. Und zwangsläufig wird das Verstehen dort am prekärsten, wo es sich auf den ›Gegenstand‹ richtet, der diese Bemühung insgesamt reguliert: »Wir sollen als Theologen von Gott reden. Wir sind aber Menschen und können als solche nicht von Gott reden. Wir sollen Beides, unser sollen und unser Nicht-Können, wissen und eben damit Gott die Ehre geben.« (Barth) Im Verstehen vollkommen zu sein, hieße somit, die Begrenzung des eigenen Verstehenspotentials aus der Unbegrenztheit (des Verstehens) Gottes zu verstehen. Nur so wird die ignorantia zur *docta ignorantia* nobilitiert.

Zugespitzt formuliert: Die Theologie gestaltet das Nichtverstehen, noch bevor es eintritt, ja eintreten *muss*. Anders als andere Disziplinen kann die Theologie das Nichtverstehen nicht nur besser integrieren, sie ist auf es angewiesen, um sich selbst *als Theologie* nicht auszulöschen. In theologischen Zusammenhängen wird Nichtverstehen nicht nur nicht vermieden, sondern gesucht.

III

Doch ist das Verstehen (bzw. – zwingendes – Nichtverstehen) nur eine von mehreren Weisen, sich auf den Gegenstand der Theologie zu beziehen. Und in einigen dieser Weisen ist das Verstehen bzw. die Unterscheidung von Verstehen und Nichtverstehen ganz unerheblich. Der Glaube spricht auch ›Sprachen‹, die ohne Verstehen auskommen, weil diese mehr auf Vollzug und Partizipation setzen. Sie sind weniger an gedanklicher Durchdringung Gottes als an dessen Lob interessiert. Sie sprechen weniger *über* ihn als *zu* ihm, sei es im Gebet, im (mystischen) Schweigen oder, wie König David (2. Sam 6), auch im Tanz. Oder es werden schlicht die (biblischen) Geschichten erzählt, in die Gott sich und den Menschen verstrickt hat (vgl. Dt 26,5–9). Diese Mehrsprachigkeit begegnet nun aber nicht nur außerhalb der akademischen Theologie, sondern, in Gestalt von Kritik oder (Selbst-) Relativierung auch in ihrem Innern. (So trat etwa die sogenannt »narrative Theologie« explizit als Gegenentwurf zu den Subtilitäten philosophieorientierter Theologie auf, indem sie, gegen die bloße *ratio*, die lebensnahe, erfahrungsbezogene *narratio* als vernachlässigtes Element des Theologietreibens in Erinnerung rief.) Leitend ist hier stets das Anliegen, den Vollzug des Glaubens und sein Verstehen nicht auseinanderdriften zu lassen, sondern positiv aufeinander zu beziehen. Auch innerhalb eines theologischen Werks können also mehrere Sprachen kombiniert werden. Klassisches Beispiel: der gebetsartige Auftakt von Anselms *Proslogion* (gr. »Anrede«). Er ist vor allem auch deshalb von Interesse, weil Anselm sich über deren bloße Kombination hinaus um eine Bestimmung des Verhältnisses der

Sprachen des »Einsehens« und des »Glaubens« bemüht: »Ich versuche nicht, Herr, Deine Tiefe zu durchdringen, denn auf keine Weise stelle ich ihr meinen Verstand gleich; aber mich verlangt, Deine Wahrheit einigermaßen einzusehen, die mein Herz glaubt und liebt. Ich suche ja auch nicht einzusehen, um zu glauben, sondern ich glaube, um einzusehen. Denn auch ich glaube: ›wenn ich nicht glaube, werde ich nicht einsehen‹.« – *In* der Anrede Gottes werden Vernunft und Glaube harmonisiert. Die Programmformel »Credo ut intelligam« zeigt an, dass sie keineswegs Gegenspieler sind, sondern sich im Dienst des Glaubens ergänzen. Erst die Tiefe des Glaubens bringt die Vernunft zu ihren tiefsten Einsichten, die Einsichten des Glaubens sind (im Falle Anselms der sogenannt »ontologische Gottesbeweis«).

Unter den Bedingungen neuzeitlicher Vernunft geraten solche Harmonisierungen ins Zwielicht. War bereits zur Zeit der Etablierung der Theologie als wissenschaftliche Disziplin *aus Glaubensgründen* umstritten, ob sie im Haus der Wissenschaften ihren Ort haben kann – Ist die Theologie nicht eher *sapientia* als *scientia*? »Wer zündet ein Licht an, um die Sonne zu sehen?« (Petrus Damiani) –, spitzt sich die Kontroverse *aus Vernunftgründen* noch stärker zu. Zu den Versuchen, die Theologie aus Glaubensinteresse nicht Disziplin unter Disziplinen werden zu lassen, gesellen sich vielfältige glaubensfremde Kritiken. Etwa die des Logischen Positivismus, der den Glauben außerhalb sinnvoller Wahrheitsaussagen ansiedelt. Glaube und Theologie werden als Bereiche wahrgenommen, in denen, ähnlich wie in der Musik, über wahr und falsch nicht entschieden werden kann. Derartige Einsprüche führten ebenso wie Entwürfe einer »Vernunftreligion« (Lessing: Jesus als »besserer Pädagog«) folgerichtig zur Gegenthese, dass gerade das Irrationale als Substanz des Glaubens zu würdigen sei. Kierkegaards »Glaubensritter« lässt, wie Abraham, den menschlich-vernünftig-ethischen Zusammenhang hinter sich, um glaubend »als Einzelner in einem absoluten Verhältnis zum Absoluten« zu stehen. »Glaube im geschärften Sinne bezieht sich auf den Gott-Menschen. Aber der Gott-Mensch, das Zeichen des Widerspruchs, versagt die unmittelbare Mitteilung – und heischt den Glauben.« (Kierkegaard) Der Glaube ist wesentlich irrational, seine Lehren sind transhistorisch, weshalb jede geschichtliche Auffassung der Jesus-Geschichte Unfug ist. »Die Beweise für Christi Gottheit, welche die Schrift anführt: seine Wunder, seine Auferstehung von den Toten, Himmelfahrt, sind auch nur für den Glauben, d.h. sind keine ›Beweise‹ […].«

IV

Manchmal meint man verstanden zu haben, begegnet dann aber einer Gegenmeinung. Manchmal ist diese Gegenmeinung schriftlich niedergelegt. Es wird eine Schrift angebracht oder ein Schildchen befestigt, das den Sachverhalt festhält, der offenbar nicht unmittelbar ins Auge springt: »Ceci n'est pas une pipe« oder »Der König der Juden« (Mk 15,26b).

Die Schrift bzw. Beschriftung animiert zur Relektüre, sie bringt das mutmaßliche Verstandenhaben aus der Fassung. Dies führt nun jedoch nicht zu

einer bloßen Übernahme der schriftlich niedergelegten Meinung, sondern es eröffnet einen neuen – komplexeren – Verstehensprozess. Zur Debatte steht nicht mehr nur der Gegenstand, sondern die Relation von Gegenstand und Leseanweisung. Die Aufgabe liegt neu darin, beide zur Deckung zu bringen, sie einander richtig zuzuordnen, zu verstehen, unter welchen Bedingungen sie sich entsprechen, bzw. zu begründen, weshalb beide nicht zur Deckung zu bringen sind und sich bleibend widersprechen – was die Pointe sein könnte.

Die Schrift bzw. Beschriftung ist nicht geeignet, das Falschverstehen auszuräumen, im Gegenteil: »[...] und fingen an, ihn zu grüßen: Gegrüßet seist du, der Juden König! Und sie schlugen ihn mit einem Rohr auf das Haupt und spien ihn an [...]. [...] Ha, der du den Tempel abbrichst und baust ihn auf in drei Tagen, hilf dir nun selber und steig herab vom Kreuz!« (Mk 15,18f.29bf.) Zur Verunsicherung des Verstehens in Richtung auf ein relevantes Nichtverstehen, das zur Gestaltung drängt, taugt sie jedoch sehr.

V

Auf der Suche nach biblischen Figuren des Nichtverstehens stößt man zwangsläufig auf das Evangelium des Markus, insbesondere auf dessen Darstellung der Jünger. Nichtverstehen ist hier nicht weniger als *das* Charakteristikum des Zwölferkreises. Was die Jünger zu verstehen *hätten,* ist die Identität Jesu als Christus, als Christus, der – und es ist vor allem dies, was sie überfordert – am Kreuz sterben muss und auferstehen wird (8,31–33; 9,31f.; 10,32–34).

Dabei beginnt alles recht vielversprechend, wenigstens dann, wenn man die fraglose Bereitschaft der Jünger zur Nachfolge (3,13) als Verstehen deutet. Doch selbst wenn sie ihre Netze – ihren Lebensunterhalt – »sogleich« (1,18) verlassen, um Menschenfischer zu werden, wenn sie mit der Autorität zur Heilung und Dämonenaustreibung ausgestattet werden und sich auch in den Debatten mit den jüdischen Autoritäten loyal verhalten, so überwiegt doch klar ihr Nicht- oder Missverstehen, das ihren Unglauben kenntlich macht. Trotz ihrer unmittelbaren Zeugenschaft bei den vollmächtigen Taten Jesu (Heilungen, Exorzismen, eine Totenerweckung, Speisewunder, ein Gang übers Wasser etc.) und der Verklärung (9,2ff.) bleiben sie ohne wirkliche Einsicht. Eher als sein Lob trifft sie daher der Tadel Jesu bzw. der des Erzählers: »Warum seid ihr so furchtsam, habt ihr noch keinen Glauben?« (4,40b) »[D]enn sie waren um nichts verständiger geworden angesichts der Brote, sondern ihr Herz war verhärtet.« (6,52) »Versteht ihr noch nicht, und begreift ihr noch nicht? Habt ihr noch ein verhärtetes Herz in euch? Habt Augen und seht nicht, und habt Ohren und hört nicht?« (8,17bf.) »Begreift ihr denn noch nicht?« (8,21b) »Sie aber verstanden das Wort nicht und fürchteten sich, ihn zu fragen.« (9,32; vgl. 4,13b.41; 9,6.10; 10,13; 10,32; 14,40b.50.66–72). Geradezu überdeutlich wird die Begriffsstutzigkeit der Jünger in 8,4 vorgeführt, wenn sie beim *zweiten* der beiden Speisewunder ängstlich fragen: »Wie kann sie [die Viertausend] jemand hier in der Wüste mit Brot sättigen?« Im Gegensatz zu ihnen hat der Leser längst verstanden, was in 1,1 explizit benannt wird.

Ein simples Kontrastschema – hier die verstehende In-Group der Jünger, dort die unverständige Out-Group der jüdischen Autoritäten – fehlt also. Zwar werden die Pharisäer und Schriftgelehrten auch als Gegenbild zu den Jüngern aufgebaut, doch in ihrem Unverständnis unterscheiden sich die Gruppen nur unwesentlich; es wird in beiden Fällen mit den identischen Charakterisierungen belegt (Herzenshärte: 3,5 und 10,5 bzw. 6,52, 8,17b, 16,14; Jes 6,9f. folgend Augen haben, jedoch nicht hören etc.: 4,12 bzw. 8,18). Eine Entwicklung sucht man vergeblich. Die Jünger sind unfähig, ihr Nichtverstehen zu überwinden. Zwar erfolgt in 8,29 das Messiasbekenntnis des Petrus, doch auch und gerade es ist, wie nur vier Verse später deutlich wird, gezeichnet von massivem Missverstehen. Sein Widerstand gegen den Weg ans Kreuz trägt dem vermeintlichen Musterschüler und späteren Verräter den Namen »Satan« ein (9,33).

Neben diese Szenen tritt in der markinischen Parabeltheorie eine explizite Diskussion des Nichtverstehens, und hier wird die Differenz von In- und Out-Group nun von Belang: »Euch ist das Geheimnis des Reiches Gottes gegeben; denen aber draußen widerfährt alles in Gleichnissen, damit sie es mit sehenden Augen sehen und doch nicht erkennen, und mit hörenden Ohren hören und doch nicht verstehen, damit sie sich nicht etwa bekehren und ihnen vergeben werde.« (4,11f.) Um nur zweierlei festzuhalten: Die erfreuliche Zusage an die Jünger bleibt, wie angedeutet, seltsam folgenlos: »Versteht ihr dies Gleichnis nicht, wie wollt ihr dann die andern alle verstehen?« (4,13b) Selbst die gelegentlichen Privatbelehrungen (die ausführliche Auslegung des zur Debatte stehenden Sämann-Gleichnisses etwa; 4,14–20 bzw. 4,34b) ändern daran nichts. Und zweitens: Nichtverstehen – das Nichtverstehen derer »da draußen« – ist keine kontingente Reaktion, sondern eine willentlich und künstlich erzeugte. Sie *sollen* nicht verstehen. Und wenn sie es dennoch tun, so sollen sie, wie die Dämonen und die Jünger, über ihre Erkenntnis Schweigen bewahren (1,44; 3,11f.; 7,35; 9,9). Die Offenbarung des Messias korrespondiert also mit dessen Lehre. Beiden haften Momente bleibender Verborgenheit an.

All dies (das Unverständnis der Jünger, die Parabeltheorie und das Schweigegebot an Geheilte, Dämonen und Jünger) wird in der Markus-Exegese William Wrede folgend unter dem Stichwort des »Messiasgeheimnis« verhandelt, mit durchaus unterschiedlichen Schlussfolgerungen. Im gegebenen Zusammenhang genügt der Hinweis, dass das Nichtverstehen bei Markus darstellungsstrategisch ebenso wie christologisch von erheblicher Bedeutung ist. »Wer ist der?« (4,41) – die Frage der Jünger bleibt für sie selbst *bis zuletzt* offen, und genau darin liegt die Radikalität des Markus. Er zieht das Unverständnis der Jünger aus bis in die Auferstehung. Eine spezifische Erschließungserfahrung im Stil der lukanischen Emmaus-Perikope (Lk 24,13–35) bleibt ihnen vorbehalten, eine allgemeine nachösterliche Restitution des Zwölferkreises entfällt (zumindest dann, wenn man sich an die Erkenntnisse der historisch-kritischen Exegese hält, die unter Berufung auf die ältesten Textzeugen 16,8 als ursprünglichen Schluss identifiziert). Wenn die zweistufige Heilung des Blinden am Ende des ersten Teils des Evangeliums (8,22–26) oft auch auf die Blindheit der Jünger bezogen wird, so darf nicht unterschlagen werden, dass die zweite Stufe der Heilung – das klare Sehen – im Fall der Jünger ausbleibt.

Um das an entscheidender Stelle etwas auszuführen: »Entsetzt euch nicht! Ihr sucht Jesus von Nazareth, den Gekreuzigten. Er ist auferstanden, er ist nicht hier. […] Und sie gingen hinaus und flohen von dem Grab; denn Zittern und Entsetzen hatte sie ergriffen. Und sie sagten niemandem etwas; denn sie fürchteten sich.« (16,5ff.) So die letzten Verse des ursprünglichen Markus-Textes. Der Auferstandene wird nicht noch einmal vorgeführt. Die Auferstehung bedeutet keine Wiederherstellung einer kurzzeitig aus den Fugen geratenen Ordnung. Die Auferstehung – von einem Engel *angesagt, nicht erfahren* – macht das Skandalon des Kreuzes nicht vergessen. Nicht Erleichterung, »da bist du ja wieder«, ist die Folge, sondern »Zittern und Entsetzen«. Bedeutet das Kreuz für das Verstehen der Jünger eine Zumutung, weil es zerbricht, was im Horizont ihres Messiasverständnisses verstehbar ist, gilt dies für die Auferstehung nicht weniger.

VI

Die Affinität der Theologie zum Nichtverstehen ist handlich, sie hat aber auch ihren Preis. Sie kann dazu einladen, das zur Demut erklärte Nichtverstehen als Vermeidungsstrategie einzusetzen. Sie verleitet möglicherweise dazu, den Raum der Nichtverstehbarkeit – zumal in theologischen Belangen – so anzulegen, dass jede Möglichkeit zur Befragung und Kritik entfällt. Was bleibt, ist der Verweis auf eine Offenbarung, die nur zu glauben, nicht aber zu verstehen ist; man schafft sich eine Wolke des Nichtwissens, die gleich alles einhüllt. Wenn Verstehen, meint man, auf dem Feld der Theologie früher oder später ohnehin ins Nichtverstehen mündet, kann man es ja auch von vornherein lassen. Der unvermeidliche Schiffbruch wird gar nicht erst abgewartet, die Trümmer anderer Schiffe sind nicht von Interesse, statt dessen geht man gleich wie Jesus übers Wasser. Wenn dies der Fall ist, wenn das »credo quia absurdum« als Dispens vom Denken missverstanden wird, kann man von Fundamentalismus sprechen. Erst wo sich das Nichtwissen mit sich selbst schwer tut, wird es *zur docta ignorantia*. Das Paradox des Glaubens ist ein Unruhekissen, das mit bequemem Irrationalismus nichts zu tun hat.

VII

Versteht man, wie Paulus, das Kreuz als Anlass, über die Verteilung von Weisheit und Torheit neu nachzudenken (1Kor 1,22ff.), so geraten auch die Begriffe des Verstehens und Nichtverstehens unangenehm in Bewegung.

VIII

Man halte sich an die Jünger. Die Jünger sind Fischer und Träger der apostolischen Tradition. Und aus beiden Gründen mit Schiffbruch vertraut.

PHILIPP STOELLGER

Was sich nicht von selbst versteht

AUSBLICK AUF EINE KUNST DES NICHTVERSTEHENS
IN THEOLOGISCHER PERSPEKTIVE

WAS SICH VON SELBST VERSTEHT

›Kultur nicht zu verstehen‹ ist unselbstverständlich. Denn was versteht man schon, wenn nicht die Kultur, in der wir leben? Dass wir uns ›auf die Welt verstehen‹, in der wir leben, auf uns selbst, die Mitmenschen und die Zeichen, mit denen wir üblicherweise zu tun haben, gilt als so selbstverständlich, dass es nicht der Rede wert scheint. Erst von diesem ›Sich-verstehen-auf‹ könne man nach anderem fragen. Das vorausgesetzt könne anderes überhaupt erst verstanden werden, indem es letztlich in diese Ordnung des Schon-verstandenen eingefügt wird. Daher mache es auch keinen Sinn zu fragen, ›ist das ein Baum?‹ oder ›ist das meine Hand?‹. Solche Skepsis sei sophistisch. Darin werde übersehen, dass jeder Zweifel eine Gewissheit voraussetze, aufgrund derer erst gezweifelt werden könne. Radikaler Zweifel sei daher selbstwidersprüchlich. Und so zu zweifeln sei irreführend, wenn nicht chaotisch und gefährlich. Denn worauf kann man sich noch verlassen, wenn der Hintergrund der Üblichkeiten fraglich wird, in Zweifel gezogen, gar in Misskredit gebracht?

Man bewegt sich auf dünnem Eis, wenn man diese Üblichkeiten herausfordert. Denn die basalen Selbstverständlichkeiten in Frage zu stellen, das immer schon vorgängige Sich-verstehen-auf, scheint in der Tat selbstwidersprüchlich zu sein. Aber ist das die Ausnahmesituation, sich auf dünnem Eis zu bewegen? Und muss das gleich zur selbstwidersprüchlichen Skepsis führen? Mit untragbaren Konsequenzen zu drohen, wenn man die Üblichkeiten herausfordert, ist ein verständlicher Reflex, mit dem geschützt wird, worauf wir uns zumeist verlassen, womit auch latent gehalten werden soll, was in der Thematisierung fraglich wird. Aber dieser Latenzschutz funktioniert – bei aller Verständlichkeit – ohne als solcher verstanden werden zu müssen, geschweige denn, verstanden zu sein. Er ist eine Art kultureller Immunreaktion gegen Labilisierung durch Fraglichkeit. Und darin zeigt er zugleich, was hier thematisch ist: dass es offenbar noch andere Formen und Funktionen der kulturellen Stabilisierung

gibt als das Verstehen, die nicht selber ›immer schon‹ verstanden sind. Und es zeigt, dass die damit erreichte Stabilität einer Thematisierung gleichwohl so fähig wie bedürftig ist. Denn sie hält latent, was sich (nicht erst) in der Spätmoderne an allen Ecken manifestiert.

Labilisierung allerorten, auch ohne die Verdoppelung derselben in der Dissemination. In den Vollzügen von Kunst und Religion beispielsweise finden sich unendliche, manchmal maßlose Labilisierungen der hergebrachten Üblichkeiten. Auch wenn Kunst und Religion darin gegenläufig scheinen, wie Öffnung versus Schließung, sind die Vollzüge von ›Produktion und Rezeption‹ gründliche Distanzierungen von den Alltäglichkeiten, die darin auf Distanz gebracht werden. Dabei ist Religion mitnichten einfach ›Schließung‹, wie das nichts verstehende Vorverständnis leicht unterstellt. Im Gegenteil wird der Horizont der Wahrnehmung für einen ›anderen Himmel und eine andere Erde‹ geöffnet, sei es in prophetischer Kritik, in den die Alltagswelt verfremdenden Gleichnissen oder in den überschießenden Hoffnungen. Wer das für Schließung hielte, würde sich mit einem Nichtverstehen in seinem Vorverständnis begnügen – und das wäre eine Schließung, der gegenüber die Phänomene der Religion kaum eine Chance hätten. Das Vorverständnis derart in Ruhe zu lassen, dass es bei seinem Nichtverstehen bliebe, wäre ein billiger Umgang damit. Es bliebe beim Nichtverstehen, ohne davon beunruhigt, irritiert und zum anders Verstehen getrieben zu werden. Das jedenfalls wäre ein uninteressierter (und darin uninteressanter) Umgang, der die Aufgabe der Gestaltung unterschritte. Um demgegenüber die dankbare Rolle, das Nichtverstehen zu kultivieren, nicht der Kunst allein zu überlassen, sei im folgenden einigen Spuren nachgegangen, die sich in der christlichen Religion finden, den Spuren, die eine gewisse Erfahrung in der Kunst und Gestaltung des Nichtverstehens verraten. Wie man sich einigermaßen zurechtfindet, wenn man weder Selbst noch Welt mehr versteht, zeigen die Anfänge des Christentums – nachdem man Gott nicht mehr verstand und ihn nach Maßgabe Christi neu zu verstehen suchte.

WAS SICH NICHT VON SELBST VERSTEHT:
KULTUR – NATUR – BARBAREI

Was sich *nicht* von selbst versteht ist für gewöhnlich die *andere* Kultur und zugleich, näher als uns lieb ist, das Andere *der* Kultur: einerseits die *Natur,* zumal die Natur, die wir sind, Leib, Körper und ein Rauschen der Zeichen darin; andererseits die *Barbarei,* Gewalt oder, worauf die allzu aktuelle Meisterfrage zielt, den Terror. Mit anderen Kulturen wie mit den Anderen der Kultur haben wir ständig und dauernd zu tun. Prima facie würde man die Probleme des Nichtverstehens im Verhältnis zu anderen Kulturen erwarten. Aber so nahe das liegt, liegen die Probleme noch näher – im Anderen der Kultur.

Etwa darin, was es heißt, ›Leib zu sein‹, die *Natur,* die wir sind? Das ›leibliche Selbst‹ ist als Objekt naturwissenschaftlicher Explorationen immer schon jenseits der Vollzüge, in denen wir leiblich sind – und das ist so vertraut wie nur zu oft nicht verständlich. Diese Andersheit im Selbst kann zur Linken wie

zur Rechten verflacht werden: von den Körperwissenschaften, die das Selbstverhältnis zum Leib reduzieren, oder von der Emphase der ›Leiblichkeit‹, die auf eine ungebrochene Körperpflege oder Leibesliebe zielen. Beides Formen, das Fremde im Selbst zu überwältigen. Die Phänomenologie geht demgegenüber einen anderen Weg, den Selbst*entzug* im Selbstbezug wahrzunehmen. Das ›Leibsein‹ ist von Ambiguität gezeichnet, die ein Sich-verstehen-auf den Eigenleib brüchig werden lässt und ein Verstehen nur als Aufgabe, nicht als Vorgabe in Anspruch nehmen kann.[01]

Die Kehrseite der Kultur ist nicht weniger abgründig für die Versuche des Verstehens. *Barbarei* ist so allgegenwärtig, wie sie verschrien ist, in Gestalt der ›wilden‹ Gewalt etwa, die illegitim übergreift, auf Frauen, Kinder und ›Ungläubige‹. Gewalt ist geradezu *das* Paradigma für ein Verhalten im Zeichen des Nichtverstehens – des Anderen, der mir fremd ist, dem ich nicht verantwortlich bin und den zu beherrschen, die Beherrschung des gefährlich Fremden bedeutet. Wo das Verstehen versagt, ist der Griff zur Gewalt nur zu verständlich, was nichts an der Barbarei dieses Umgangs ändert. Gewalt zu legitimieren ist das zivilisierte Verfahren, bevor sie angewendet wird. Denn der Staat oder die Staatengemeinschaft haben das Gewaltmonopol. Aber das ändert nichts daran, dass sich in deren Anwendung die unvermeidlich barbarische Seite der Kultur zeigt.[02] Zwischen Gewalt und Verstehen herrscht ein scharfer Widerstreit. Beide sind einander fremd. Aber wir können und sollen es nicht lassen, hier *dennoch* Verstehen zu suchen. Je heftiger der Widerstreit, desto weniger kann es dabei bleiben. Denn Gewalt gibt zumeist etwas zu verstehen. Es zeigt sich etwas darin. Was sich hier zeigt zu verstehen, ist die Aufgabe einer Hermeneutik der Gewalt. Verstehen gibt es hier nur aus einer gewissen Distanz. Aber bei aller Distanz kann sich das Verstehen nicht ganz freihalten von Gewalt. Denn ›alles und jedes‹ verstehen zu wollen, ist seinerseits nicht gewaltfrei, auch wenn das wünschenswert wäre. Verstehen geht nolens volens mit einer latenten Gewaltsamkeit einher, deretwegen Schleiermacher kritisch von der ›Wut des Verstehens‹ sprach. Das Fremde der Gewalt ist nicht nur Jenseits, sondern uns näher als wir uns selbst. Das verschärft den Anspruch des Verstehens, auch um diese Gewalt nicht latent eskalieren zu lassen. Hermeneutik ist ein gutes und nützliches Therapeuticum, um auf Gewalt nicht mit Gewalt zu antworten. Allerdings nur, wenn sie sich von der ›Wut des Verstehens‹ zu unterscheiden weiß.

Die Allgegenwart entsprechender Phänomene ist nur zu plausibel – ebenso wie die übliche Antwort darauf, dass es um so dringender des Verstehens bedürfe, um denen nicht ausgeliefert zu sein. Verstehen geriete so allerdings unter das Zeichen der Weltbeherrschung. *So* zu verstehen, ist nur eine Art und Weise vom Verstehen Gebrauch zu machen. ›Wir können auch anders‹. *Verstehen im Zwielicht* könnte man das nennen, als Ortsangabe wie als Qualifizierung des entsprechenden Verstehens. Im Dunkel kann manches aufblühen,

01 —— Bernhard Waldenfels, *Das leibliche Selbst: Vorlesungen zur Phänomenologie des Leibes,* Frankfurt am Main 2000.
02 —— Burkhard Liebsch / Dagmar Mensink (Hgg.), *Gewalt Verstehen,* Berlin 2003.

was bei Licht besehen ein schlechtes Kompensat des Nichtverstehens ist, Fremdenfeindlichkeit etwa. Denn das Verstehen gerät ins Zwielicht, wenn es zum Zwecke der ›Aufklärung des Dunklen‹ gebraucht wird. Und es erscheint zwielichtig, wenn man es kritisch befragt auf seine Engführungen hin. Denn dieser Zweck, die Erhellung und Durchleuchtung des Nichtverstandenen, ist nicht der einzig mögliche, oft auch nicht der beste aller möglichen. Vordem ist es erst einmal bemerkenswert, wie oft wir nichts verstehen – und damit keine Probleme haben bzw. der Weltbeherrschung durch das *Verstehen* dabei gar nicht bedürfen.

OHNE VERSTEHEN

Die Welt, in der wir leben, ist voller Unverständlichkeiten, denen wir prima vista mit Nichtverstehen begegnen. Oft nicht nur auf den ersten Blick, sondern dauerhaft, sofern sich vielerlei ›je ne sais quois‹ immer wieder dem Verstehen entzieht. Was sich von selbst versteht ist, dass sich nichts von selbst versteht und dass sich vieles dauerhaft dem Verstehen entzieht. Kunst und Religion sind dafür nur zwei prägnante Exempla.

Zumeist ist für unser Leben das Nichtverstehen des einen oder anderen erstaunlich unproblematisch. Keiner versteht ›wirklich‹, was im eigenen Computer vorgeht, was an der Börse oder noch weniger was in der Politik passiert. Aber wir leben damit bis ans Ende unserer Tage, und das meist nicht schlecht. Ähnlich geht es uns mit fremden Kulturen, denen wir in einer pluralistischen Gesellschaft andauernd begegnen, leibhaftig oder medial. Auch wenn wir das meiste nicht verstehen, können wir zumeist mit den Anderen umgehen, ohne dass es zu Gewalt kommt. Und wenn es soweit kommt, zeigt das um so deutlicher ein abgründiges Nichtverstehen, dass nur zu oft Phobien freisetzt. Denen wird zumeist nicht nur mit Verstehen begegnet, sondern ggf. mit Staatsgewalt, die Grenzen setzt, unabhängig davon, ob die verstanden werden oder nicht. Sich selbst zu verstehen ist nicht weniger zweifelhaft. Denn ›die Natur, die wir sind‹, unser Leib, ist uns so vertraut wie in etlicher Hinsicht unverständlich. Nicht erst wenn wir krank sind und professionelle Hilfe dessen brauchen, der sich auf Körper versteht, auch alltäglich leben wir, ohne unseren Leib zu verstehen. Wenn wir Hunger haben, essen wir. Was dabei alles in uns vor sich geht, wissen wir nicht. Und selbst die, die es besser wissen, verstehen manches daran mitnichten.

Verstehen ist in den meisten Hinsichten keineswegs überlebensnotwendig, auch wenn es in den Grenzlagen des Lebens lebensdienlich sein kann. Nichtverstehen ist demgegenüber nicht das Erzübel, an dem die Kultur zugrunde geht, sondern ein ständiger Schatten unseres Daseins, der uns begleitet, solange wir leben – und darüber hinaus. Wer den Tod zu verstehen sucht, hat es dabei selten mit dem eigenen zu tun. Nicht zu verstehen könnte man beinahe ein Existential nennen – wenn solch ein Missverstehen Heideggers erlaubt wäre.

Die beiden Anderen der Kultur, Natur und Barbarei, sind als Aufgaben des Verstehens in den Wissenschaften und diesseits derer, in den Lebenswelten, ver-

traut in ihrer Nichtverständlichkeit. Daran ändern auch die Naturwissenschaften nichts. Da die hermeneutisch zumeist wenig Probleme haben, ist ihnen auch das Nichtverstehen kein Problem – sondern Ansporn zu Forschung und Entwicklung. Damit könnte es bereits genug sein der Ausführungen über das Nichtverstehen. Was wir nicht verstehen spornt uns an, es zu verstehen, etwa indem wir es erklären, auf Gesetze bringen, oder wo das nicht geht, wenigstens auf Regeln oder Regelmäßigkeiten. Nach diesem Schema wird üblicherweise operiert, und das mit Erfolg. Das ist auch unverächtlich und die moderne Welt lebt von solchen Problembeseitigungsverfahren, von hermeneutischen Entsorgungsunternehmen gewissermaßen. Aber diese erfolgreichen Entsorgungstechniken sind gelegentlich der Barbarei verdächtig. Statt ein Problem des Verstehens aufzuwerfen, unterschreiten sie es und überspringen es zugleich, indem sie erfolgreich darüber hinweghelfen. Allerdings ist das keineswegs immer unsinnig. Wäre Galileo ein Hermeneut gewesen, würden wir vielleicht heute noch die Sonne um die Erde kreisen lassen. Aber die Mathematik ist nicht der einzige Code und in kulturellen Fragen, in Kunst und Religion beispielsweise, sicher nicht der entscheidende.

Die *Natur* ist nicht alles, was die Naturwissenschaften auf Gesetze bringen. Die *Barbarei* ist nicht nur das Auszuschließende der Kultur, sondern in der Gründung und Selbsterhaltung einer Kultur präsent, nicht zuletzt in der Gewalt gegen das Fremde. Und die *Kultur,* in der wir leben, ist mitnichten immer schon verstanden. Das ganze Unternehmen von Bildung und Kultivierung zielt darauf, ohne es schon voraussetzen zu können. Im Gegenteil: Diese drei Horizonte sind unendlich, und daher bringen sie die unendliche Aufgabe des Verstehens mit sich.

Wenn diese Horizonte unendlich sind und gegeneinander heterogen, soll man sich dann auf das *Verstehen* verlassen, zumal auf das angeblich immer schon vorgängige ›Vorverständnis‹ von der Welt, in der wir leben? Damit handelte man sich die Rückfrage ein, ob so nicht alles Fremde, Andere und das Nichtverstandene nur integriert würde in das Vorverstandene. Nicht das Fremde etc. wäre maßgeblich für das Verstehen, sondern eine kulturelle Selbsterhaltung, die immer schon da und immer noch da ist, auch wenn das Fremde schon wieder aus dem Horizont verschwunden ist. Sei es, weil es integriert, sei es, weil es vernichtet oder übersehen wurde. Nietzsche war aus diesem Grunde dezidiert skeptisch gegenüber dem Verstehen: »es ist etwas Beleidigendes darin, verstanden zu werden. Verstanden zu werden? Ihr wisst doch, was das heißt? – Comprendre c'est égaler«[03].

WUT DES VERSTEHENS

Hermeneutik hat nicht nur Probleme – des Verstehens, des Verständlichmachens und der Verständigung –, sie *ist* auch eins. Das ist weniger anstößig, als es klingt. Jede Antwort auf Probleme löst oder bearbeitet diese nicht nur,

03 —— Friedrich Nietzsche, KSA 12, 51, vgl. 11, 543.

sondern schafft auch neue. Die Antwort der Hermeneutik auf die Fragen der Textauslegung, der Weltdeutung und letztlich auf den Ausruf ›Ich weiß nicht, was soll es bedeuten?‹ sind allerdings in bemerkenswerter Weise überschießend. Denn Hermeneutik als wissenschaftskritische *Weisheit* neigt zum Obskurantismus, der mehr oder minder private Sprachen entwickelt und für andere unverständlich wird. Wer nicht dabei ist, nicht drin im hermeneutischen Zirkel der Eingeweihten, ist draußen, im Orkus, in der Hölle der Unverständigen. Darin ähnelt mancher Zirkel von Hermeneuten einer Loge mit ihren Initiationsriten, Hierarchien und ihrem Separatismus. Hermeneutik als *Wissenschaft* hingegen neigt zur Theoriebildung, obwohl sie doch eine ›Theorie für die Praxis‹ sein will: eine Hilfe zum Verstehen. Um das sein oder wenigstens werden zu können, braucht es allerdings Methoden, Voraussetzungen und Ziele, die über die konkreten Verstehensprobleme hinausgehen. Und das in einer Weise, die die Theorie des Verstehens zum Problem werden lässt, dass immer neue Antworten generiert. Vom Verstehen abgezogen richtet sich dann alle Aufmerksamkeit auf die Theorie der Theorie, ihre Prämissen und Verfahren. Kein Land in Sicht, auf dem die Leuchttürme einem den sicheren Weg weisen. Aber das hat die prekäre Folge, dass wir etliches in unserer Kultur nicht verstehen – von fremden Kulturen ganz zu schweigen – und bei Licht besehen selbst die Welt, in der wir leben, kaum noch verstehen.

Üblicherweise – so zumindest das gängige Vorverständnis ihr gegenüber – will die Hermeneutik immer nur das Eine: Verstehen aus Verstehen zeugen und das ad infinitum. Daher ist sie auch nicht frei von einer gewissen Gewaltsamkeit. Denn wenn sich etwas dem Verstehen verweigert oder entzieht, wird die Hermeneutik gegebenenfalls penetrant: ›Bist Du nicht willig, so brauch ich Gewalt‹ scheint ihr Motto zu sein. Bei allem Pathos, Individualität zu verstehen und nicht einfach unter das Allgemeine zu subsumieren, integriert sie dennoch – in das Ganze, den Zusammenhang und das Vorverständnis. Das Schema der Hermeneutik, Teil und Ganzes *miteinander* zu verstehen, fordert immer eine Antizipation des Ganzen. Aber was, wenn es kein Ganzes (mehr?) gibt, der Vorgriff auf den umfassenden Horizont von Horizonten daher ins Leere greift? Daran ändert im Gegenzug auch nichts der Gestus der Urbanität einer allgemeinen Hermeneutik, die allgemein zugänglich und darin für alle unumgänglich zu sein vorgibt, nicht ohne die Prätention eines Klassikers zu Lebzeiten. Zwar weiß die Hermeneutik zumeist um die Unendlichkeit ihrer Aufgabe, sofern das Verstehen nie ans Ende kommt. Aber in diesem Wissen kann sie es nicht lassen, dieser Unendlichkeit hinterher zu jagen.

Ihr so urbaner wie großbürgerlicher ›Universalitätsanspruch‹ hat ihr dementsprechende Kritik eingebracht. Sie folge bei aller akademischen Bescheidenheit doch stets ihrem Willen zum Verstehen, der dem zur Macht unheimlich verwandt sei. Die Dominanz der Tradition, der Gipfelgrößen einer Kultur und der entsprechenden Selektion nach groß und klein, vertrete eine Weltordnung, die von der Einheit der Welt (Horizont), von deren immer schon etablierter kultureller Ordnung und einer verpflichtenden Vorgabe (Tradition) ausgehe – bei der vieles draußen bleibt. Verstehen heißt nolens volens, sich in diese Ordnung fügen, und Verstandenwerden, darin eingefügt werden. So gesehen wäre

das Verstandene das Zuhandene, dem ein Platz in der Ordnung der Welt angewiesen wurde, wo es wieder aufzufinden ist, an dem es seinen Ort hat, damit alles seine Ordnung hat. Im Grunde folgt eine universale Hermeneutik wohl oder übel der antiken Intuition des geordneten Kosmos. Angesichts der vor allem griechischen Traditionen Gadamers überrascht das wenig. Dass wir uns immer schon aufs Leben verstehen – gilt vielleicht doch nur für die, die bloß im *Verstehen* leben, mit einer Neigung, *Lebens-* und *Lese*welt zu verwechseln.

WUT AUFS VERSTEHEN

Die ungeheure Prätention der ›Universalhermeneutik‹ hat verständlicherweise die *Wut* aufs Versehen provoziert, zumindest die Wut auf die Hermeneuten. Nietzsches Wut hatte guten Grund. Denn wenn es nur um Gleichmacherei ginge, um Integration ins Bekannte, würde viel verspielt vom Verstehen. Die Wahrnehmung wäre *geschlossen* durch das vorgefasste Verständnis und das Neue, Fremde und Andere könnte nur integriert werden – und würde darin gezwungen, zum Bekannten und Eigenen zu werden. Dieses Dilemma einer so (miss)verstandenen Hermeneutik provoziert die Verabschiedung oder die gründliche Veränderung des Verstehens.

Wer die Welt nicht mehr versteht, wem die glitschigen Zeichen durch die Finger gleiten, dem ist mit der großen Hermeneutenthese wenig geholfen. Und dem Anderen, sei es das Individuum oder der radikal Andere, auch nicht, wenn er sich nur als zu verstehender zeigen darf. Denn angesichts dessen zeigt sich ein nicht-intentionales Dilemma der Hermeneutik: Wer aufs Verstehen aus ist, kann den Anderen immer nur als zu verstehenden wahrnehmen. Und das schränkt die Wahrnehmung ebenso ein wie den Anderen. Das Problem verdichtet sich am Beispiel ›der Kunst‹: Das Werk, das mir gegenübersteht (oder -hängt), zielt aufs Auge, nicht notwendigerweise auf Verstehen und Verstand. Und die Weite der Wahrnehmung ebenso wie ihre Dichte geht nicht im Verstehen auf. Das ist trivial, denn wer zielte angesichts von ›Kunst‹ stets aufs Verstehen. Aber es hat nicht-triviale Folgen: Hermeneutik wird zu eng, und die Wahrnehmung von Kunst lässt danach fragen, wie man mit ihr denn umgehen soll und kann, wenn nicht allein ›verstehend‹?

Was aber bleibt einem übrig, wenn man der traditionellen Hermeneutik mit ihren antiken Intuitionen beim besten Willen nicht mehr zu folgen vermag? Das Losungswort der Anderen, der Nicht-Hermeneuten, ist die Differenz. Nicht diejenige Differenz, die seit Parmenides vertraut ist und in dialektischer Manier immer in der ›Verbindung von Verbindung und Nichtverbindung‹ aufgehoben werden kann, sondern diejenige, die bei aller Verbindung höherer Ordnung ›draußen‹ bleibt. Soll das kein Plädoyer für ein schlechtes Unendliches sein, kein unbelehrbares Beharren auf dem unglücklichen Bewusstsein der Ausgeschlossenen, bedarf es einer Umwertung aller Werte. Und solch eine nicht weniger ungeheure Prätention ist in der Regel zum Scheitern verurteilt. Nicht zuletzt, weil sie parasitär von den Vorgaben zehrt, die sie zu untergraben sucht. Keine Dekonstruktion ohne Klassiker, kein Poststrukturalismus ohne

Strukturalismus und keine Dissemination ohne Semiose. Diese prekäre Randexistenz der Nicht-Hermeneuten einmal zugestanden, haben die Promoter der Differenz gleichwohl etwas im Sinn, das im üblichen Sinn der Hermeneutik keinen Ort findet, heimatlos bleibt oder immer wieder ausgeschlossen werden muss: das, was nicht aufgeht in der Tradition, was sich hartnäckig dem Verstehen entzieht oder wovon wir nur zu gern lassen würden, was sich aber immer wieder einschleicht. Nur erscheint das als ein hermeneutisches Unding: Entzugserscheinungen, die sich am Rande zeigen, oder Differenzen, die sich vielleicht gar nicht von selber zeigen, sondern erst gezeigt werden müssen, weil sie sonst gar nicht gesehen würden.

SPIELRAUM DES VERHALTENS

Wenn sich man weder der Wut *des* Verstehens noch der Wut *aufs* Verstehen einfach hingeben will, muss man unterscheiden: Wenn's gut geht, nicht gleich auf eine Weise, die die Guten von den Bösen scheidet. Denn der Hermeneutik pauschal einen ›Willen zur Macht‹ zu unterstellen, ist ebenso leichtfertig, wie ihr unbesehen zu folgen. Verstehen und Nicht-Verstehen ist solch eine elementare *Unterscheidung*, mehr nicht; und zwar eine Unterscheidung am Ort der *Vollzüge*, noch nicht der Zeichen oder Theorien – auch wenn sie selbstredend in theoretischer Perspektive entworfen wird. Mit ihr wird eine *Selbstverständlichkeit unterbrochen*, die weitverbreitet ist: dass wir in der Regel vom Verstehen *ausgehen* und, falls wir dabei gestört werden, schleunigst wieder auf es *zugehen*. Wir würden vermeintlich das meiste stets schon verstehen und nur gelegentlich mit dem Nichtverstehen zu tun bekommen, das schleunigst und gründlich zu beseitigen sei. Die Unterscheidung von Verstehen und Nichtverstehen zielt demgegenüber auf einen Wahrnehmungsgewinn. Mit ihr kommen Vollzüge und Ereignisse in den Blick, die diesseits des ›Sich immer schon verstehens auf…‹ liegen. All die heterogenen Phänomene, die sich merklich gegen eine Versammlung unter einen Begriff sperren (Nichtverstehen ist demgegenüber ein ›Unbegriff‹[04]). Sie demonstrieren gegen den Unsinn, alles sei immer schon voll von Sinn und Verstehen.

Um die Wahrnehmung für das nicht im Verstehen Aufgehende offenzuhalten, ist zu unterscheiden: das Nichtverständliche als bemerkenswert oder als belanglos; nur ersteres ist ›mehr‹ als nur nichtverständlich. Zu unterscheiden ist auch das Verstehen von anderen Umgangsformen mit den Phänomenen, etwa der Wahrnehmung, Gestaltung, Erzählung oder der Deixis – um nicht von vornherein und immer auf die Intentionalität des ›Verstehens von…‹ festgelegt zu sein. Und in dieser Hinsicht ist auch das Verstehen zu unterscheiden von weitergehenden, überschießenden Prätentionen, die der Hermeneutik nicht ›per se‹ zu eigen sind wie die Subsumtion unter den (möglichst vollbestimmten) Begriff.

04 —— Vgl. dazu Hans Blumenberg, »Ausblick auf eine Theorie der Unbegrifflichkeit«, in: ders., *Schiffbruch mit Zuschauer: Paradigma einer Daseinsmetapher*, Frankfurt am Main 1979, S. 75 ff.

Ob etwas dem Verstehen zugänglich ist, teilweise oder gar vollständig, oder ob es sich ihm dauerhaft entzieht, ist sc. immer nur ex post zu beurteilen. Kein Phänomen wird auf bemerkenswerte Weise die Aufmerksamkeit fesseln, wenn nicht auch versucht wurde, es zu verstehen. Daher kann es im Zeichen von Differenz und hermeneutischen Entzugserscheinungen nicht darum gehen, das Verstehen zu verabschieden – sondern es *anders* zu gestalten, es diesseits des Universalismus *zu limitieren* und schließlich andere Antworten auf die Phänomene zu finden (und zu gestalten), die nicht final auf Verstehen aus sind.

Unterscheiden sollte man demnach, um sich einen *Spielraum des Verhaltens* zu eröffnen und dem zuvor die Wahrnehmung zu öffnen, für das, was sich *zeigt, bevor* wir immer schon verstehen oder *am Rande* dessen. Denn nicht jedes Nichtverstehen ist eine Mangelerscheinung, die möglichst schnell zu kompensieren ist – manches ist eine nachhaltige Irritation, die Nachdenklichkeit provozieren kann. Auch wenn das mit hermeneutischen Entzugserscheinungen einhergehen kann, mit akademischer Nervosität und einem Zittern der Reflexion, sollten solche Irritationen nicht leichtfertig mit Techniken der Vermittlung getilgt werden. Anstelle derer bedarf es eher einer Sensibilisierung und einer ›Wahrnehmungskunst‹, die in der Thematisierung nicht vertreibt, was sich nur indirekt zeigt und nicht in das stets schon Verstandene zu integrieren ist. Manches Nichtverstehen ist die Spur eines Entzugs, einer ursprünglichen Intransparenz, die einem die Üblichkeiten fraglich werden lässt, wenn man genauer nachdenkt über Selbst, Welt und Gott. Dieser Nebel kann so dicht werden, die Fraglichkeit so dringlich, dass man befürchten muss, unterhalb unseres Verstehens gähne der Ungrund des eigentlich gar nichts Verstehens, voller Klippen und Untiefen. Ist ›zu verstehen‹ nur eine Gewohnheit, die uns lieb geworden ist? Und wenn wir dabei gestört werden? Wie soll man antworten auf die Fülle und Dichte solch irritierender Phänomene? Wie sich verhalten, wenn man nicht bloß auf Verstehen aus ist?

GRENZGÄNGE DES VERSTEHENS

Diese Fragen werden sich melden, wenn ein ›je ne sais quoi‹ ins Spiel kommt, an dem das Verstehen scheitert – von dem es aber dennoch nicht lassen kann. Im Kleinen wie im Großen: wenn man ›die Welt nicht mehr versteht‹, wenn einem das Gegenüber unverständlich bleibt oder man sich selbst zum Rätsel wird, für das es keine Lösung zu geben scheint. Das ging den Meistern des Verstehens nicht anders. Selbst Kant rätselte, warum wir bei Licht besehen um das Gute wissen, es aber trotzdem nur zu selten tun. Aber man muss nicht die großen Fragen bemühen, an denen Religion und Philosophie seit jeher ihre Kraft des Verstehens messen.

Farbflecke zum Beispiel können schon Ungrund genug sein für den Schiffbruch des Verstehens. Eine kleine Klippe, an der die Planken splittern, wenn das Verstehen auf Grund läuft und nicht mehr loskommt. Wittgenstein bemerkte einmal: »Was heißt es, ein Bild, eine Zeichnung zu verstehen? Auch da gibt es Verstehen und Nichtverstehen. Und auch da können diese Ausdrücke

verschiedenerlei bedeuten. Das Bild ist etwa ein Stilleben; einen Teil davon aber verstehe ich nicht: Ich bin nicht fähig, dort Körper zu sehen, sondern sehe nur Farbflecke auf der Leinwand. – Oder ich sehe alles körperlich, aber es sind Gegenstände, die ich nicht kenne (sie schauen aus wie Geräte, aber ich kenne ihren Gebrauch nicht). – Vielleicht aber kenne ich die Gegenstände, verstehe aber, in anderem Sinne – ihre Anordnung nicht«[05].

Diese elementare Ratlosigkeit, ein Orientierungsnotstand, ist in der Begegnung mit Kunst so selbstverständlich wie dauerhaft. Alle Methoden der Einordnung und Bestimmung sind demgegenüber im besten Fall ›Geländer der Wahrnehmung‹, mit Hilfe derer sich das Verstehen vorantastet, um das Nichtverstehen genauer zu fassen, sich dem zu nähern, was einen anzieht, nicht loslässt, gerade weil es sich dem Verstehen entzieht. Wie man in dieser Orientierungsnot *hinschauen* soll, um die ›Anordnung zu verstehen‹ – diese Frage ist ambig. Sie kann auf eine mehr oder weniger gravierende Änderung der Optik und des Verstehens zielen, oder aber auf eine Passung von Phänomen und Optik wie Verstehen zum Zwecke der Einordnung.

So vertraut dieses Hin- und Hergerissensein in der Kunstwahrnehmung ist, es ist nicht darauf beschränkt. Dergleichen kann auch Naturforschern widerfahren, etwa als sie das Schnabeltier zum ersten Mal sahen. Als es Ende des 18. Jh. in Australien entdeckt wurde, begegnete man einem ›je ne sais quoi‹[06]. Entenschnabel, Krallen an den Vorderbeinen mit Schwimm-Membranen dazwischen und ein seltsamer Schwanz passten nur in verschiedene Arten und nicht in eine. Es wurde damit zum Paradigma der Revision des porphyrianischen Baums der natürlichen Arten und für die durch eine Entdeckung provozierte Suche nach neuen Begriffen, in der das fragliche ›etwas‹ erst ›als ein etwas‹ identifiziert werden konnte. Man kannte die Teile, verstand aber ›ihre Anordnung‹ nicht. Dem konnte man beikommen, indem man den porphyrianischen Baum der natürlichen Arten revidierte, um dem Schnabeltier einen neu geschaffenen Ort anzuweisen. So verfährt üblicherweise auch die Kunst- oder die Religionswissenschaft, wenn sie es mit etwas Unbekanntem zu tun hat: Es wird in Bekanntes integriert, gegebenenfalls um den Preis einer Revision der Ordnung. Letztlich und final geht es dabei aber immer um eine Erweiterung der Ordnung durch das bisher Unbekannte. So unverächtlich dieses Verfahren bleibt, ist es nicht alternativlos, und es verfährt programmatisch gewaltsam, viel deutlicher noch als man es der traditionellen Hermeneutik nachsagt.

Angesichts dieser Ambiguität der Phänomene und der ihnen antwortenden Einstellung ist eine weitere Unterscheidung möglicherweise hilfreich, die von *Beruhigung und Beunruhigung*. Was jenseits der Ordnung des Bekannten als Rauschen im Hintergrund bleibt, kann gelegentlich zu einer merklichen Störung werden, die einen beunruhigt. Üblicherweise wird das ›fungierende Bewusstsein‹ auf die Wiederherstellung seiner Normalstimmigkeit aussein, allein schon um des eigenen Überlebens willen, zum Zwecke der dauerhaften Selbst-

05 —— Ludwig Wittgenstein, *Philosophische Untersuchungen*, § 526.
06 —— Umberto Eco, *Kant und das Schnabeltier*, München / Wien 2000, S. 11, 108 ff., 277 ff. Vgl. die erste Semiotik: ders., *Semiotik: Entwurf einer Theorie der Zeichen*, München ²1991, S. 76 ff.

erhaltung. Würde jede Störung grundstürzend sein, würden wir im Dauernotstand vermutlich zugrunde gehen. Ordnung und Erhaltung der Ordnung sind die Üblichkeit, in der wir leben. Aber der voraus liegt das, was sich immer wieder an ihren Rändern zeigt: das Außerordentliche. Das kann ausgeschlossen werden, eingeordnet, oder aber ein ›Pfahl im Fleisch‹ sein, den man nicht los wird. Dieses Außerordentliche muss nicht ein phänomenologisches Grenzphänomen sein. Nicht notwendig der ›radikal Andere‹, der Fremde oder – als größtes Rätsel – das Fremde im Vertrauten, das ich selber bin. Was außer der Ordnung des Gewohnten steht, ist oft frappierend gewöhnlich. Denn mit verschiedenerlei ›Außen‹ der Ordnung gegenüber, in der wir leben, haben wir es immer wieder zu tun. Insofern ist das Nichtverstehen ein Indikator des Außerordentlichen, das sich nicht in die vorgängige Ordnung fügt.

VERWANDTE HERMENEUTISCHE NÖTE UND LÜSTE

Was dem Verstehen Schwierigkeiten macht, lockt es ganz besonders. Der Widerstand reizt es bis aufs Blut und fordert all seine Kräfte heraus. ›Versteh' mich doch, wenn Du kannst! Wenn nicht, bist Du meiner Enthüllung nicht würdig.‹ Dieses Spiel von hermeneutischem Reiz und seiner Lust, von gewaltiger Lockung und gereiztem Zugriff, von Verhüllung und Enthüllung, von Drinnen und Draußen, ist so alt wie das Verstehen und sein Gegenüber: das, was das Verstehen herausfordert. Was es reizt, ist selbstredend noch nicht verstanden, sonst wäre der Reiz weg.

Zum Gegenüber des Verstehens kann alles Mögliche werden, Gott und die Welt, vergangene Welten und zukünftige, also alles was der Fall ist, war oder sein wird, sowie alles, was sein könnte. Alles Mögliche ist ein unabsehbarer Horizont und bedarf daher der exemplarischen Verdichtung, um die Fragen nach dem Verstehen und seinem Gegenüber zu präzisieren. Wenn es um die besonderen *Umgangsformen* mit dem Nichtverstandenen geht – das vielleicht nie und nimmer verstanden wird oder inwiefern es nicht im Verstehen aufgeht –, und *wie* man diesseits oder jenseits des Verstehens mit Phänomenen umgeht, die sich dem Verstehen entziehen, trifft man zunächst alte Bekannte: kulturelle Formen, die einen Unterschied machen.

Von solch reizvoller Art sind beispielsweise *Rätsel,* die spielerisch oder sportlich die Suche nach ihrer Lösung entfachen. Der eine löst sie, der andere nicht, in der Schule zum Beispiel. Oder *Geheimnisse,* die einem den Schlaf rauben, *Symbole,* die Eingeweihten den Weg weisen und Fremde abweisen, kulturelle *Codes,* die Oben und Unten oder Innen und Außen definieren. Von ähnlicher Art sind *Initiationsriten* von Gruppen, Geheimgesellschaften oder Religionen, die nur wenige ›hinein‹ lassen und alle anderen ›draußen‹ halten; oder *Orakelsprüche,* wie sie in Delphi zu hören waren, die nur dem Günstling der Götter erschlossen und verständlich wurden. Diese kulturellen Formen sind janusköpfig: Sie inszenieren Verstehen und Nichtverstehen zugleich, um eine Grenze zu ziehen, einen signifikanten *Unterschied* zu machen und eine Ordnung zu manifestieren. Das kann eine Herrschaftsordnung sein, eine der

Sicherheit wie in ›firewalls‹ oder auch eine soziokulturelle von ›oben und unten‹ oder ›innen und außen‹.

Diese Doppelseitigkeit nach innen und außen ist nicht nur Vergangenheit, sondern noch immer höchst aktuell. Kein Internet ohne Zugangscodes und Verschlüsselung, die für Unbefugte unverständlich sein und bleiben sollen. An der harten Widerständigkeit der Verschlüsselungsmethoden der *Kryptographie* hängen Existenzen, im Netz ebenso wie in der ›harten Wirklichkeit‹ moderner Kriegsführung. Aber gerade Verschlüsseltes reizt jeden Kryptoanalytiker, jeden Hacker, sei er privat oder ›im öffentlichen Dienst‹. Hier herrscht ein Wettrüsten von Ver- und Entschlüsselung, spätestens seit dem zweiten Weltkrieg. Was einst ›Panzerknacker‹ waren, sind heute Codeknacker. Hermeneutische Helden oder Verräter, aber in jedem Fall der hyperbolische Inbegriff des Hermeneuten – scheint es. Im Rauschen ein Signal wahrnehmen, es herausfiltern und zu entschlüsseln, ist die ungeheure Leidenschaft der Leser der Welt, denen die wahre Welt hinter den Phänomenen zu liegen scheint. Was vordergründig nur rauscht, allzuleicht verständlich oder nur unverständlich erscheint, wird bis zum Exzess auf verborgene und verbotene Information hin untersucht. Der doppelte Ausgang ist die Entschlüsselung oder die Belanglosigkeit des Phänomens, immer mit dem Verdacht allerdings, man könnte gescheitert sein an der Tarnung des Eigentlichen, des Dahinterstehenden.

SPIEL, SPORT, KAMPF

Der Reiz des Verstehens ist demnach nicht immer ›derselbe‹, und er kann leid- oder lustvoll sein. Denn er geht von unterschiedlichsten Phänomenen aus und kann in ganz verschiedenen *Schemata* wahrgenommen werden: im Spiel, im Sport oder im Kampf. Dementsprechend sind verschiedene Affekte im Spiel. Welches Schema leitend ist, bestimmt die Tonart und die Umgangsformen mit den Phänomenen. Die drei exemplarisch genannten Formen sind selbstredend nicht vollständig. Kunst wie Religion passen offensichtlich nicht so recht nicht dazu. Der *Kunst* mag man die Freiheiten des Spiels zugestehen, auch mit dem ganzen Ernst im Spiel der Einbildungskraft, nicht zuletzt bei den sogenannten Rezipienten. Aber ungeachtet mangelnder Passung zeigen die drei Schemata, dass man ganz verschieden auf Ansprüche antworten kann, in verschiedenen Umgangsformen, die von Situation und Kontext, von Einstellung und Tradition wie von Atmosphäre und Phänomen mitbestimmt werden.

Das Feld ist offen – und demnach nicht auf das übliche Schema des Kampfs zu reduzieren, wie es in Wirtschaft, Politik, Medien und Wissenschaft ebenso dominant scheint wie in Fragen der kulturellen Differenz und der verschiedenen Religionen. Freiheit ist auch die Freiheit der Umgangsform. Wer einen kämpferisch herausfordert, dem muss man nicht im gleichen Ton antworten. Denn Kampf würde nur auf Selbsterhaltung und Fremdvernichtung aus sein, auf Beherrschung und Integration des Fremden oder auf dessen Beseitigung. Würde man eine Wissenschaft in diesem Zeichen betreiben, müsste man Galileo stets verbrennen. Aber sich mit Pathos auf dessen Seite zu schlagen – bliebe

im Zeichen des Kampfes, in diesem Fall *einer* Herrschaft gegen eine andere. Auch wenn die neuzeitlichen Wissenschaften sich mit diesem Mythos ihrer Urstiftung erinnern mögen, hat sie zu einer ›Krisis‹ geführt, die bis heute nicht verwunden, sondern verschärft wurde. Darin folgen der Wissenschaft auch andere symbolische Formen, Wirtschaft und Recht etwa.

Techniken der Differenz*reduktion* wissenschaftlicher, ökonomischer oder rechtlicher Art regeln die Koexistenz pluraler Perspektiven, erreichen aber nicht die präjuridische oder präökonomische Ebene religiöser, psychischer, sozialer oder anderer kultureller Differenzen, die ihren Sitz in der *Lebenswelt* haben, also im vorwissenschaftlichen bzw. vortheoretischen Horizont. Lyotard unterschied in diesem Sinne rechtlich regelbare Differenzen von solchen, die so *nicht* zu regeln seien: »Im Unterschied zu einem Rechtsstreit *[litige]* wäre ein Widerstreit *[différend]* ein Konfliktfall zwischen (wenigstens) zwei Parteien, der nicht angemessen entschieden werden kann, da eine auf beide Argumentationen anwendbare Urteilsregel fehlt. Die Legitimität der einen Argumentation schlösse nicht auch ein, daß die andere nicht legitim ist. Wendet man dennoch dieselbe Urteilsregel auf beide zugleich an, um ihren Widerstreit gleichsam als Rechtsstreit zu schlichten, so fügt man einer von beiden Unrecht zu (einer von ihnen zumindest, und allen beiden, wenn keine diese Regel gelten läßt)«[07]. Sollen diese (zu unterscheidenden und zu ordnenden) *starken* Differenzen nicht einer Politik oder Ökonomie der scharfen In- und Exklusion zum Opfer fallen, einer allumfassenden Wirkungsgeschichte oder der Illusion eines finalen Konsenses – denen gegenüber sie ohnehin als Widerstände außerhalb der Integrationsordnung wieder auftreten werden –, bedarf es einer Grundlagenforschung zu neuen Formen des kulturellen Umgangs mit ihnen: einer *differenzwahrenden Differenzbearbeitung.*

Für eine künftige Hermeneutik, die den Einwänden der Spätmoderne soll gerecht werden können, hieße das, sie hätte eine *Hermeneutik der Differenz* zu sein. Differenz allerdings nicht im Schema des Kampfes und der Beherrschung, sondern – in der des Spiels? Das ist *eine* Möglichkeit, die von Nietzsche um die des Tanzes erweitert wurde: »ich wüsste nicht, was der Geist eines Philosophen mehr zu sein wünschte, als ein guter Tänzer. Der Tanz nämlich ist sein Ideal, auch seine Kunst, zuletzt auch seine einzige Frömmigkeit, sein ›Gottesdienst‹ ...«[08] Daraus folgt der unerhörte Satz: »Der Tanz ist der Beweis der Wahrheit«[09]. Es könnte vor dem Tanz auch um eine gegenseitige Berührung gehen oder um diskretere Umgangsformen, in denen die Differenz gewärtigt und gewahrt wird. Dann ginge es nicht um deren Beseitigung, sondern um die Darstellung des Nichtverständlichen. Die Arbeit am Nichtverstehen gabelt sich angesichts der Grenzwerte der *Annihilierung* und der *Weitergabe* dessen, wovon man nicht lassen kann. Was aber wäre ein ›Urbild‹ des Umgangs, der das Nichtverstehen *nicht* tilgt, es auch nicht versucht, sondern es zu *variieren* und *weiterzugeben* sucht? Dafür sei an eine andere Urstiftung erinnert.

07 —— Jean-François Lyotard, *Der Widerstreit,* München 1987, S. 9.
08 —— Friedrich Nietzsche, KSA 3, 635.
09 —— Friedrich Nietzsche, KSA 10, 65.

EINE ANDERE URSTIFTUNG

Die Theologie hat aus ihrer hermeneutischen Not mancherlei Tugenden entwickelt, die für eine spätmoderne Arbeit an der Krise des Verstehens – der Wirklichkeiten, in denen wir leben – hilfreich sein könnten. Der übliche Rückblick auf die Hermeneutik findet in der theologischen Tradition vor allem exegetische Spezialhermeneutiken zur Behebung von Auslegungsproblemen besonders dunkler Bibelstellen und im Gegenzug die ›allgemeine‹ Hermeneutik von Schleiermacher und dessen Vorläufern. Damit übersehen wird allerdings, dass die Theologie ›ab ovo‹ Arbeit am Nichtverstehen ist, am Nichtverstehen Gottes (im gen. obi.), eine Hermeneutik radikaler Differenz also. Die vom Judentum übernommene Leitdifferenz von Gott und Mensch bzw. von Schöpfer und Geschöpf ist so basal wie universal – ohne eine Hermeneutik begründen zu können, die ihrerseits Universalität beanspruchen könnte. Zwar ist die Schöpfer-Geschöpf-Differenz anthropologisch universal – auch wenn Christen, Juden und die Dritten scharf unterschieden werden –, aber sie ist hermeneutisch opak. Das zeigt sich darin, dass diese Unterscheidung zu verstehen, auf Probleme stößt. Denn ›Gott verstehen‹ ist ein Ding der Unmöglichkeit. Die Differenz von Schöpfer und Geschöpf ist unausdenkbar, stets vorgängig und nie zu ›überbrücken‹. Daher ist schon das Verhältnis zu verstehen, wenn der Eine nicht in ihm aufgeht, ein vermessenes Unterfangen. Dennoch – davon lassen können Christen nicht, die Theologen am allerwenigsten. So ist diese Unmöglichkeit das zentrale Thema jeder Theologie, nicht nur der christlichen. An dieser Gründungsparadoxie hat sie Zeit ihres Lebens gearbeitet, und das wird bis auf weiteres so bleiben.

Wie verfuhren die neutestamentlichen Autoren in dieser hermeneutischen Mängellage, um die *Differenz* im Verstehen zu bearbeiten, ohne das basale Nichtverstehen zu verdecken? Gott nicht zu verstehen war aus dem Alten Testament schon lange vertraut. Um nur wenige Beispiele zu nennen: die Apfelgeschichte zum ›Verstehen‹ der leidvollen Existenz jenseits des Paradieses, der brennende Dornbusch und das Zaudern des Moses angesichts seiner Berufung, die Propheten und ihre harte, nur zu oft unverständliche Verkündigung des Wortes Gottes mit ihrer leidvollen Verfolgung durch ihre Hörer. Die Irrungen und Wirrungen des Volkes Israel mit seinem Gott waren voller Miss- und Nichtverstehen.

Das aber sollte sich mit der Inkarnation Gottes in Leben und Leiden Jesu und seiner so lebensweltnahen Verkündigung des Reiches Gottes in den Gleichnissen geändert haben. Aber war dem so? *Wurde* er verstanden – und Gott in ihm? Ihm ging es im Grunde genauso wie ›seinem Vater‹: Er wurde *nicht* verstanden, weder von den Juden, denen er das Reich Gottes verkündigte, noch von seinen Jüngern. Oder er wurde, wie spätere einwenden, *miss*verstanden, sei es als falscher Prophet, als politischer Aufrührer oder sei es als falscher Messias. Das Problem wurde durch Paradoxierung verschärft, indem er ›verstanden‹ wurde als ›Sohn Gottes‹, als Jesus, der der ›Christus‹ ist und als Gekreuzigter, der ›auferweckt‹ wurde. Das Nichtverstehen provozierte Missverstehen, oder aber die Forcierung des Nichtverstehens in der Präzisierung oder Paradoxierung.

Das Christentum hatte es demnach ›ab ovo‹ mit dem Nichtverstehen zu tun. ›Ab ovo‹ darf man in diesem Fall auch wörtlich nehmen. Schon der Anfang der Geschichte Jesu ist eine Urszene des Nichtverstehens: Der Erzengel Gabriel wird von Gott nach Nazareth gesandt, kommt zu Maria und spricht: »Sei gegrüßt, du Begnadete! Der Herr ist mit dir!«. Die so Begrüßte ist einigermaßen irritiert und verwundert: »Sie aber erschrak über die Rede und dachte: Welch ein Gruß ist das?«. Darauf der Engel, als könnte er Gedanken lesen: »Fürchte dich nicht, Maria, du hast Gnade bei Gott gefunden. Siehe, du wirst schwanger werden und einen Sohn gebären ...« (Lk 1,26 ff). Trotz Furcht und irritierter Rückfrage spricht der Engel weiterhin Nichtverständliches. Sie weiß nicht, was soll das bedeuten: »Wie soll das zugehen, da ich doch von keinem Mann weiß?«. Er daraufhin ganz unbeirrt: »Der heilige Geist wird über dich kommen, und die Kraft des Höchsten wird dich überschatten; darum wird auch das Heilige, das geboren wird, Gottes Sohn genannt werden ... Denn bei Gott ist kein Ding unmöglich«. Da bleibt Maria nur noch die Ergebenheit in ihr Schicksal: »Siehe, ich bin des Herrn Magd; mir geschehe, wie du gesagt hast«.[10]

Wie Maria erging es Joseph und den Hirten. Sie gerieten in Furcht, er in Ratlosigkeit, aber beide folgten den unverständlichen Wegen Gottes. Anders seine Zeitgenossen, ›die Juden‹, denen er predigte. Sie folgten ihm in der Mehrzahl nicht, sondern blieben bei ihrem Ärger über den Nichtverständlichen. Aber selbst die Glücklichen, die er heilte, und die Jünger, die mit ihm gingen – keiner von ihnen verstand von sich aus, wer er ist und was sein Wirken eigentlich bedeuten soll. Wie am Anfang der Geschichte Jesu und auf seinen Wegen, so auch am Ende und darüber hinaus: Angesichts des leeren Grabes herrschte Furcht und Zittern, Ratlosigkeit und Schweigen oder von der Gegenseite der Vorwurf des Betrugs und des Leichendiebstahls.

WEITERGABE ODER BEWÄLTIGUNG

Die Umgangsweisen damit sind im Grunde vertraut: Die Evangelisten *erzählten* von Jesus, sie erzählten weiter, was man sich von ihm erzählte – und suchten auf diese Weise *weiterzugeben,* was sie empfingen. Geschichten zu erzählen bedarf keines Verstehens dessen, wovon man erzählt. Spätere können diese Geschichten in Erinnerung behalten, weitererzählen und sich von ihnen bewegen lassen, ohne sie letztlich verstanden zu haben. Geschichten *geben* etwas zu verstehen, sie ermöglichen die Weitergabe des Erzählten, ohne es gänzlich verstanden zu haben. Erstaunlich ist allerdings, dass angesichts des gründlichen und umfassenden Nichtverstehens Jesu (im gen. obj.) selbiges nicht verschwiegen wird in den Erzählungen der Evangelien. Im Gegenteil, es wird

10 —— Die Allmachtsformel, bei Gott sei kein Ding unmöglich, ist allerdings gefährlich. Sie sistiert jede Intelligibilität – und provoziert damit entweder die Gottergebenheit Marias, oder aber die Wut der Selbstbehauptung. Letzteres war nach Blumenberg der Grund der ›Legitimität der Neuzeit‹. Auch wenn diese These über die Neuzeitgenese zweifelhaft ist, bleibt sie ein plausibles Modell einer Antwort auf das Dilemma des Nichtverstehens Gottes. Wenn man nach Alternativen sucht, kann man die allerdings auch finden.

in frappanter Deutlichkeit dargestellt und vielfach variiert – woraus sich die Frage ergibt, ob es nur die Anderen, Vorigen waren, die nichts verstanden haben, oder ob darin eine indirekte Selbstdarstellung der Verfasser bzw. der Späteren vorliegt?

In den ›evangelischen‹ Geschichten wird nicht nur von ihm erzählt, sondern auch von *seinen* Geschichten, den Wundern und Gleichnissen. Das sind Geschichten in der Geschichte, in denen sich verdichtet, wovon erzählt wird (1. reentry). In den Geschichten treten auch die Erzähler selber auf (fiktiv, sofern die Evangelien sich als Erzählungen der Jünger stilisieren, 2. reentry). Aber diese Erzähler *im* erzählten Geschehen mögen sich zwar als Jünger stilisieren und damit ihre Evangelien autorisieren; aber sie stellen sich gleichwohl selber als Nichtverstehende dar. Der Grund für dieses Nichtverstehen ist ihre ›Geistlosigkeit‹. Denn zu Lebzeiten Jesu hat keiner ihn je verstanden. Insofern stand es um das Verstehen Jesu nicht besser als um das Gottes. Es ist kein ›nur vorübergehendes‹ Nichtverstehen, sondern begleitet die Begleiter Jesu bis zum Schluss – und darüber hinaus.

Angesichts dieses erzählten Geschehens wird das Erzählgeschehen ambig: Es scheint einen dritten Ort in Anspruch zu nehmen, von dem her alles klar ist. Als wäre im Rückblick ›von der Auferstehung her‹ das Nichtverstehen vergangen und alles verstanden, und als würde dieses verstandene Nichtverstehen nun zum Zwecke allgemeiner Verständlichkeit in die Welt getragen. Dagegen spricht bereits der *hermeneutische Vorbehalt* des Paulus, dass wir bis zum Ende der Tage nicht im Schauen, sondern im Glauben wandeln (2Kor 3,18). Dem Glauben ist nicht schlechthin alles klar und durchsichtig. Klar und deutlich nimmt Paulus nur das eine für sich in Anspruch, dass ›Jesus‹ der ›Christus‹ sei. Von dieser Einsicht her wird aber erst recht unverständlich, warum Israel ihn abgewiesen hatte und ihn nicht erkannte (Röm 9ff). Und es wird für alle Heiden völlig unverständlich, wie denn Gott soll Mensch geworden sein und daher ein Mensch, zumal ein gekreuzigter, die Gegenwart Gottes bedeuten soll (Apg 17).

Was für Juden und Heiden ein hermeneutisches Ärgernis ist, ist es innerchristlich offenbar auch. Denn im so heterogenen Urchristentum war höchst umstritten und mitnichten klar, ob Christus in Kontinuität oder Diskontinuität zur Tora zu verstehen sei: ob die Speise- und Beschneidungsgebote weiterhin gälten oder nicht. Und selbst in den paulinischen Gemeinden konnte bis aufs Blut darum gestritten werden, ob die paulinisch paradoxe Christusverkündigung von der Macht in der Ohnmacht treffend sei, oder nicht die Ohnmacht des Gekreuzigten in der Auferstehung durch Macht und Herrlichkeit überwunden wurde (1/2 Kor).

In der weisheitlichen Tradition Israels meinte man noch: »Böse Leute verstehen nichts vom Recht; die aber nach dem Herrn fragen, verstehen alles« (Prov 28,5). Nur hatte diese fromme Gewissheit nicht lange Bestand. Hiob antwortete darauf: »Wer will aber den Donner seiner Macht verstehen?« (Hiob 26,14). Gott verstehen? Wäre ein verstandener Gott noch Gott? Das Nichtverstehen Gottes konnte kein Zufall sein. Deswegen meinte Jesaja, es sei von Gott gewollt: »Verstocke das Herz dieses Volks und lass ihre Ohren taub sein und ihre Augen blind, dass sie nicht sehen mit ihren Augen noch hören mit

ihren Ohren noch verstehen mit ihrem Herzen...« (Jes 6,10). In dieser Tradition konnte man (vermeintlich) verstehen, warum Christus nicht verstanden wurde, zumindest von seinen Jüngern ebensowenig wie von seinen übrigen Zeitgenossen. So legte ihm der verspätete Evangelist Matthäus in den Mund: »Darum rede ich zu ihnen in Gleichnissen. Denn mit sehenden Augen sehen sie nicht und mit hörenden Ohren hören sie nicht; und sie verstehen es nicht« (Matt 13,13). Christus auf diesem Wege doch noch zu verstehen, scheint selbstwidersprüchlich. Seine ›Rätselrede‹ in Gleichnissen wird im Rückblick für die Spätgeborenen vermeintlich transparent, als wäre ihnen alles klar. Um den Preis allerdings, dass die ›drinnen‹ auf einmal ›alles verstehen‹, die ›draußen‹ aber nie und nichts. Es rettet einen heiligen Rest der Verstehenden, der Erleuchteten; die Anderen aber bleiben draußen im Dunkel. – Wenn es denn so einfach wäre. Als wären die Erleuchteten transparente Geister, in denen nichts mehr Dunkel ist und denen nichts mehr Dunkel bleibt. Das wäre eine *Überbewältigung* des Nichtverstehens – und darin eine Überwältigung.

AUGUSTINS REGEL

Augustin blieb demgegenüber zurückhaltend – und tappte im Dunkeln. In einer Predigt über Johannes 1,1-3 (Im Anfang war das Wort...) erörterte er, wie und warum Gott nicht zu verstehen sei: Gott sei nicht nur ›im Ganzen‹ präsent, sondern ebenso ›in den Teilen‹ (der Welt). Da wir nicht alle Teile zugleich sehen können, sehen wir auch Gott nicht ganz. Und da wir ihn nicht durch das Sehen verstehen, verstehen wir ihn nicht. Ein verstandener Gott wäre nicht Gott, sondern eine hermeneutische Chimäre. Wie aber verträgt sich solch kritische Skepsis mit der Grundfigur des Christentums, dass im Anfang das Wort war und das Wort Gott? Wenn Gott Wort wurde, dann muss er doch zu verstehen sein.

»Dictum est, *Et Deus erat Verbum*. De Deo loquimur, quid mirum si non comprehendis? *Si enim comprehendis, non est Deus*. Sit pia confessio ignorantiae magis, quam temeraria professio scientiae. Attingere aliquantum mente Deum; magna beatitudo est: comprehendere autem, omnino impossibile. Ad mentem Deus pertinet, intelligendus est: ad oculos corpus, videndum est. Sed corpus oculo comprehendere te putas? Omnino non potes. Quidquid enim aspicis, non totum aspicis. Cujus hominis faciem vides, dorsum non vides eo tempore quo faciem vides: et quando dorsum vides, eo tempore faciem non vides. *Non sic ergo vides, ut comprehendas*: sed quando aspicis aliam partem, quam non videras, nisi memoria tecum faciat ut memineris te vidisse unde recedis, nunquam te dixeris aliquid vel in superficie comprehendisse. Tractas quod vides, versas huc atque illuc, vel ipse circuis ut totum videas. Uno ergo aspectu totum videre non potes. Et quamdiu versas ut videas, partes, vides: et contexendo quia vidisti alias partes, videris totum inspicere. Non autem hic oculorum visus, sed memoriae vivacitas intelligitur.
Quid ergo de illo Verbo, fratres, dici potest? Ecce de corporibus dicimus subjacentibus oculis nostris, non illa possunt comprehendere aspectu: *quis ergo*

oculus cordis comprehendit Deum? Sufficit ut attingat, si purus est oculus. Si autem attingit, tactu quodam attingit incorporeo et spirituali, *non tamen comprehendit*; et hoc, si purus est. Et homo fit beatus contingendo corde illud quod semper beatum manet: et est illud ipsa beatitudo perpetua, et unde fit homo vivus, vita perpetua; unde fit homo sapiens, sapientia perfecta; unde homo fit illuminatus, lumen sempiternum est. Et vide quemadmodum tu contingendo efficeris quod non eras, non illud quod contingis facis esse quod non erat. *Hoc dico, Deus non crescit ex cognitore, sed cognitor ex cognitione Dei.*«

»Es ist gesagt, *und Gott war das Wort.* Über Gott sprechen wir, was Wunder, wenn Du das nicht verstehst? *Wenn Du es nämlich verstehst, ist es nicht Gott.* Das fromme Bekenntnis der Unkenntnis möge größer sein als die leichtfertige Angabe der Wissenschaft. Gott auf irgendeine Weise im Geiste zu berühren, ist ein großes Glück; ihn jedoch zu verstehen, ist völlig unmöglich. Sofern sich Gott auf den Geist bezieht, muss man ihn erkennen; sofern sich der Körper auf die Augen bezieht, muss man ihn sehen. Aber Du meinst, den Körper mit dem Auge zu verstehen? Das geht überhaupt nicht. Was immer Du nämlich anschaust, schaust Du nicht als ganzes an. Wessen Menschen Gesicht Du siehst, dessen Rücken siehst Du nicht zur selben Zeit, da Du das Gesicht siehst; und wann immer Du den Rücken siehst, siehst Du nicht zur selben Zeit das Gesicht. *Nicht so siehst Du also, dass Du verstehen kannst*; sondern wann immer Du einen anderen Teil anschaust, den Du nicht gesehen hast, – es sei denn, die Erinnerung verfährt mit Dir so, dass Du Dich erinnerst, etwas gesehen zu haben, weswegen Du [von der unmittelbaren Wahrnehmung] abweichen kannst – kannst Du niemals sagen, etwas auch nur oberflächlich verstanden zu haben. Du fasst an, was Du siehst, Du drehst es hierhin oder dorthin, oder Du gehst um dasselbe herum, damit Du es ganz siehst. Mit einem Blick also kannst Du das Ganze nicht sehen. Und solange Du es drehst, damit Du [es ganz] siehst, siehst Du [nur] Teile; und indem Du sie zusammenzimmerst, weil Du andere Teile gesehen hast, scheinst Du Dir das Ganze zu betrachten. Nicht jedoch wird hier das Sehen der Augen, sondern die Lebendigkeit der Erinnerung wahrgenommen.

Was also, Brüder, kann über jenes Wort gesagt werden? Siehe über körperliche Dinge sprechen wir, die unseren Augen zugrunde liegen, jene können nicht durch den Blick verstehen; *welches Auge des Herzens also versteht Gott?* Es genügt, dass es berührt, wenn das Auge rein ist. Wenn es jedoch berührt, berührt es gleichsam in unkörperlicher und geistiger Berührung, *und versteht dennoch nicht*; und dies nur, wenn es rein ist. Und der Mensch wird glücklich, indem er mit dem Herzen jenes berührt, was immer glücklich bleibt: und jenes ist die dauernde Glückseligkeit selber; von woher der Mensch lebendig wird, ist das dauernde Leben; woher der Mensch weise wird, ist die vollkommene Weisheit; woher der Mensch erleuchtet wird, ist das ewige Licht. Und siehe, auf welche Weise Du im Berühren wirst, was Du nicht warst; nicht jenes, was Du berührst, machst Du, das es sei, was es nicht war. [Sondern] dies sage ich, *Gott erwächst nicht aus dem Erkennenden, sondern der Erkennende aus der Erkenntnis Gottes.*«[11]

11 —— Augustinus, MPL 38, 663 f. (kursiven im Lateinischen P. S., außer der ersten).

Wenn Gott nicht mit den Augen zu sehen und nicht mit dem Verstehen zu fassen ist – ist das Gesehene und das Verstandene nicht Gott. Soweit so klar und eindeutig negativ. In neuplatonischer Tradition könnte man diese Skepsis als Kehrseite der negativen Theologie verstehen, und damit ins Bekannte integrieren. Aber was dann? Nicht mit dem Augenlicht suchte Augustin Gott zu schauen, um ihn zu verstehen, sondern wenn, dann sei er zu *berühren,* auf dass man darin berührt werde. Sein Ideal war nicht die visio, sondern die hapsis, nicht die beseligende Schau also, sondern die beglückende Berührung. Er folgt hier ›offensichtlich‹ *nicht* dem Schema der Intelligibilität, sondern dem des Leibes, der berührt und affiziert wird vom Anderen. Fast ist man an Nietzsches ›große Vernunft des Leibes‹ erinnert, deren Sinn sich vom Leib her bestimmt und nicht umgekehrt.[12] Statt auf die Mittel der visio, der intelligentia und comprehensio zu setzen, predigt Augustin eine Umbesetzung von den *Erkenntnis*mitteln zu den ›Leibes-‹ und ›Liebesmitteln‹ der *Berührung.* Das aber nicht als handgreifliche Trieberfüllung des Gottsuchers, sondern in frommer Inversion: glücklich, wer berührt *wird.* Der Umgang mit dem Nichtverständlichen wird nicht von der eigenen Intentionalität regiert, sondern ihr widerfährt eine dynamische Schubumkehr – sofern man glücklich *wird,* indem man erleuchtet und berührt *wird.*

Aber, wäre das ein hilfreiches Modell für den diskreten Umgang mit dem Nichtverstehen? Wenn und sofern das bemerkenswerte, nachhaltige Nichtverstehen zurückgeht auf ein initiales *Getroffensein,* oder genauer noch: ein Getroffen*werden,* ist die Berührung eine dem entsprechende Figur. Sie hat eine keineswegs abwegige Affinität, *zwischen* Wissen und Wollen, diesseits des Wissenwollens, auf ein Drittes zu setzen, das die übliche Alternative von Erkennen und Handeln unterläuft und stets begleitet: *Gefühl und Affekt als der humane Sinn fürs Nichtverstehen.* Das hat theologische Tradition längst vor Schleiermachers ›Gefühl schlechthinniger Abhängigkeit‹. In der Scholastik wurde gestritten zwischen dem sogenannten Primat des Intellekts und dem des Willens, zwischen den Parteien der Intellektualisten und Voluntaristen. Aber beiden gegenüber entfaltete nicht als erste und nicht zuletzt die Mystik einen keineswegs abwegigen dritten Weg mit ihrem Ausgang vom *affektiven* Gottesverhältnis. Und der Affekt ist es vermutlich auch, demgemäß am ehesten die lust- oder unlustvolle Irritation des Nichtverstehens verstehen kann – ohne nur aufs Verstehen zu setzen.

Nun endet Augustins Umbesetzung mit ihrer Schubumkehr nicht im Dunkel, sondern aus der Berührung entsteht der Erkennende ›als ein Anderer‹. Nicht das Erkannte ist von Gnaden des Erkennenden, sondern umgekehrt. So kann man Augustins ja durchaus intelligible phänomenologische Bemerkungen verstehen: Sie sind ihrerseits entstanden aus der Berührung, von der sie sprechen. Ex post also kann und soll verstanden werden, was einem Gutes widerfuhr. Das Widerfahrnis selber allerdings ist nicht ein Verstehen, sondern von anderer Art.

12 —— Friedrich Nietzsche, KSA 4, 39: »der Erwachte, der Wissende sagt: Leib bin ich ganz und gar, und Nichts außerdem; und Seele ist nur ein Wort für ein Etwas am Leibe. Der Leib ist eine große Vernunft«.

Im Rückblick erscheint solch eine metaphorische Rede vom Diesseits des Verstehens als ein Differenz wahrender Umgang mit der Differenz im Verstehen. Augustin predigt nicht als Hegel avant la lettre eine Verbindung von Nichtverstehen und Verstehen in einem höheren Verstehen, sondern wenn, dann eine Verbindung in einem höheren Nichtverstehen. In einem Nichtverstehen, das versteht, warum und inwiefern es nicht versteht – *ohne* damit die Differenz zu schließen, sondern um sie offen zu halten. Schließen lassen sich vielleicht kleine Differenzen, auf Kosten der Phänomene. Daran wird man zumeist nicht zugrunde gehen, auch wenn man so die Entzugserscheinung des Nichtverstehens vorschnell tilgen würde. Aber an der nicht zu schließenden Schöpfer-Geschöpf-Differenz zeigt sich die Unmöglichkeit und Unangemessenheit solch eines Unterfangens nur um so deutlicher.

Von einer ›Lösung des Problems‹ oder einer ›befriedigenden Methode‹ im Umgang mit dem Nichtverstehen kann ex post gesehen keine Rede sein. Die Irritation bleibt offen – und jeder Hinweis darauf wie die Erinnerung daran in offener Weise verletzlich, angreifbar und durchaus fragwürdig. Aber den Hinweis darauf zu tilgen, die Erinnerung zu vergessen wäre bei aller theoretischen Schlüssigkeit noch merklich problematischer.

THESEN

I

1. Was man nicht versteht, wird übersehen, übergangen oder vergessen. Dagegen hilft die phänomenologische Tugend des noch einmal oder genauer Hinsehens.
2. Was man dann immer noch nicht versteht, provoziert entweder Maßnahmen der Integration, der Entstörung durch Normalisierung: indem man entweder das Irritierende als Ausnahme von der Regel oder als Ausreißer in einer Reihe ›versteht‹, oder aber durch Maßnahmen der Exklusion der ›abwegigen‹ Abweichung oder der gefährlichen Fremdheit verdrängt.
3. Gegen diese – gelegentlich doch vorschnellen – Integrations- oder Exklusionsstrategien hilft die phänomenologische Tugend der Ambiguitätstoleranz: »Ein Kriterium für intellektuelle Gesundheit ist die Spannweite von Unvereinbarkeiten im Hinblick auf ein und dieselbe Sache, die ausgehalten wird und dazu noch Anreiz bietet, Gewinn aus der Beirrung zu ziehen« (Blumenberg[13]).
4. Damit wird für eine andere ›Hermeneutik des Verdachts‹ plädiert: für den etwas anderen Verdacht, der (prima vista) Nonsense könnte Sinn machen – im Unterschied zur These der üblichen Hermeneutik des Verdachts, alles jenseits des eigenen Sinns sei Unsinn; und im Unterschied zur üblichen Hermeneutik, alles mache Sinn.
5. Anders gewendet geht es um eine Hermeneutik der Selbstzurücknahme

13 —— Hans Blumenberg, *Begriffe in Geschichten*, Frankfurt am Main 1998, S. 9 f.

gegenüber einer der Selbstbehauptung. Diese Zurücknahme eröffnet dem Unverständlichen (wie dem Fremden) die Möglichkeit, seinen Eigensinn zu zeigen.
6. Dieses Plädoyer für eine andere hermeneutische Einstellung ist provoziert einerseits durch die Krise des sinnsetzenden Subjekts, andererseits (und dem vorausgehend) durch die Irritation durch das Nichtverständliche und den Widerstreit in der eigenen Kultur (starke Dissense z. B.).
7. Die Tugend der Ambiguitätstoleranz ist angebracht bei ambigen Phänomenen, nicht bei eindeutigen (Terrorismus). Allerdings ist fraglich, ob vorfindliche Eindeutigkeit nicht nur ein Resultat der eigenen Sinnsetzung ist.
8. Mit diesem selbstkritischen Verdacht gerät das ganze Orientierungssystem, das mitgebrachte Traditionsgehäuse, ins Wanken. Denn jede Eindeutigkeit wird durch das Fremde und das Nichtverständliche herausgefordert.
9. Darauf gilt es einerseits selber zu antworten, andererseits und dem zuvor das Fremde ›selber zu Wort kommen zu lassen‹ (wobei das ›Lassen‹ fraglich wird[14]).
10. Die Kontingenz des Fremden ist nicht zu reduzieren, sondern dessen potentieller Eigensinn zu suchen – bevor selber das Wort ergriffen wird im Sagen und Antworten.
11. Dabei begegnet man dem Paradox, dem Fremden die eigene Stimme zu geben. – Mit der Folge, dass die eigene Stimme einem selber fremd wird, weil sie nicht mehr die eigene bleibt, sondern übereignet wird.
12. Zu sprechen im Namen des Fremden ist ambig – und fordert entsprechende Kunstgriffe der Öffnung bzw. des Offenhaltens. Denn so zu sprechen kann angemasst sein, oder aber eine Form der Selbstzurücknahme zur Fremddarstellung.

II

1. Klassisches Beispiel dafür sind die Propheten und Apostel, die das ›Wort Gottes‹ zu sagen beanspruchen.
2. Diese Rede provoziert radikales Nichtverstehen (wie bei Paulus am Areopag oder in der Auferstehungsverkündigung).
3. Hier kompliziert sich das Problem, weil das Nichtverständliche mittlerweile das nur zu Bekannte ist – das erst einmal in seiner Fremdheit gewärtigt werden muss, um seine Pointe zeigen zu können.
4. Selbstverständlich wäre, dieses Bekannte für nichtverständlich oder für selbstverständlich zu halten. Unselbstverständlich wäre, es für irritierend und möglicherweise für welterschließend zu halten.
5. Dazu müsste man versuchsweise diese Pointe als Perspektive nehmen, in der die Welt anders aussieht als gewöhnlich. Im Lichte einer anderen ›Leitdifferenz‹ wird der Horizont ein anderer, das Orientierungssystem ein anderes – und man selber ein anderer.

14 —— Vgl. *Hermeneutische Blätter* 2 (Lassen 2003).

6. Der hermeneutische ›Effekt‹ wäre, dass man auf einer anderen Erde und in einem anderen Horizont lebte (oder ›dass wir in mehr als einer Welt leben‹).
7. Überleben kann man das nur, wenn man auf Ambiguitätstoleranz setzt: also darauf, dass die Anderen die eigene Fremdheit nicht integrieren und nicht ausstoßen, sondern ›ertragen‹, also die Spannung als eine Intensivierung und Pluralisierung der Beziehungen schätzen.
8. Üblich ist hingegen Selbstbehauptung und Fremdvernichtung oder -integration. Unüblich und welterschließend hingegen die eigene Antwort auf das Fremde, in der man sich angreifbar exponiert.
9. In der Antwort wird die Unselbstverständlichkeit der eigenen Selbstverständlichkeiten zutage treten – auf beiden Seiten.
10. Dann wiederholt sich das Problem des Nichtverstehens im Selbstverhältnis: im Abgrund des sich selbst nicht (mehr) Verstehens und im Nichtverstehen der Nichtverstehenden.
11. Diese Differenz im Selbst kann man übersehen und zu schließen suchen, oder aber in einer amorphen Pluralität aufgehen lassen (›Hopping‹, ›Switching‹).
12. Die unselbstverständliche Option wäre, nicht auf fugenlose Identität (oder Identifizierung) aus zu sein – aber gleichwohl Identität nicht für obsolet zu halten.

III

1. Thematisierung und Darstellung solch ambiger Phänomene sind: Metaphern, Paradoxe, Fragmente, offene Erzählungen und deren tropische Verwandte.
2. Mit diesen unbegrifflichen (die Logik des eindeutigen Begriffs und Urteils sprengenden) Sprachfiguren wird die phänomenale Ambiguität im Medium der Sprache gewahrt (das Problem also negativ gesagt verschoben, positiv gesagt das Phänomen ›gerettet‹, gezeigt oder zum Ausdruck gebracht).
3. Statt Begriff und finiter Beschreibung des Phänomens (die im Grunde auf die sprachliche Substitution desselben zielen), kann unbegriffliche Rede ihre Insuffizienz anzeigen, indem sie ihre phänomenale Rückbindung gegenwärtig hält (als Rückbezug auf ihren genetischen Zusammenhang in der Lebenswelt).
4. Kriterien derartiger Darstellung sind: Erhaltung der Ambiguität, Wiederholung des Nichtverständlichen, als Wiederholung allerdings auch die (Aufgabe der) abweichenden Gestaltung desselben, um die Irritation produktiv weiterzugeben.
5. Damit werden Stil und Rhetorik von einer Nebensache zu einer Hauptsache.
6. Die Gestaltung der Thematisierung und Darstellung zeigt das Wie des Umgangs mit dem Nichtverstandenen.
7. Diese Umgangsform gehört nicht nur zum ›guten Ton‹, sondern ist ›das

Wie der Wahrheit‹ der Theorie (Kierkegaard) – oder auch das Wie ihrer Unwahrheit.
8. Möglicherweise geraten hier Phronesis wie Sapientia in Konflikt mit der Scientia.
9. Oder in deren Licht ist die Scientia anders zu gestalten als üblich: Sie hat ihr initiales Nichtverstehen anzuzeigen, es zu wahren und weiterzugeben – ohne es mittels einer Theorie zu bewältigen.
10. Das hieße, die Scientia auf Theoriediät zu setzen: Der Selbstzurücknahme entspräche eine Zurückhaltung der Machtmittel der Theorie.
11. Aber was dann? Wahrnehmung, Umschreibung, unbegriffliche Darstellung, Rede und Antwort – jedenfalls lebensweltliche Umgangs- und Kommunikationsformen, die den Stil der Thematisierung prägen.
12. Und das nicht als Ermässigung oder Entsorgung der Wissenschaft (auch nicht als deren Anwendungsorientierung), sondern als Steigerung ihrer Phänomensensibilität.

IV

1. Eine ›Theorie‹ des Nichtverstehens wäre demnach in erster Linie eine ›Theoria‹, ein immer wieder von neuem Hinschauen auf das Phänomen.
2. Dabei kann sich in Grenzlagen selbst das Hinschauen als blind erweisen: dann etwa, wenn man es nicht mit Sichtbarkeiten zu tun hat, wie ›im Falle‹ Gottes.
3. Wenn der stets geadelte Augensinn versagt oder wenn einem ›Hören und Sehen‹ vergehen – sind die Nahsinne am Zuge: Berührung, Geschmack und Geruch.
4. Was Sinn machen könnte, ohne im Verstehen aufzugehen, sollte nicht auf einen Sinn festgelegt werden. Denn der Sinn der Sinne ist mehrdimensional – gerade wenn man es mit Phänomenen der Kunst und der Religion zu tun bekommt.
5. Was sich dem finalen Zugriff der Intentionalität immer wieder entzieht, hat Aussicht auf dauernde Aufmerksamkeit – und zwar genau dann, wenn man bei aller Vergeblichkeit ›nicht davon lassen kann‹.
6. Wenn sich der Entzug des Verstehens im Entzug des Phänomens bemerkbar macht, kann das lustvoll oder leidvoll sein.
7. Die Theoria braucht daher gelegentlich auch eine gewisse Leidensfähigkeit angesichts der Entzugserscheinungen.
8. Darin erst zeigt sich, ob man es nicht lassen kann, nicht lassen von der nicht zu verstehenden Entzugserscheinung.
9. Die Entwöhnung vom steten ›Aussein auf‹ Verstehen provoziert andere Umgangsformen: Beispielsweise das Erzählen von einem Ereignis in Geschichten, in Metaphern oder in Mythen. Diese Darstellungen sind zwar metaphysikanfällig, wenn sie verselbständigt werden; sie sind aber möglicherweise auch lebensdienlich, wenn man sich an ihnen orientieren kann und den Horizont offen halten will, statt ihn zu schließen.

10. In religiösen Kontexten kann der nichtverstehende Umgang mit dem Nichtverstandenen nicht ohne Affekte überleben. Von der Angst vor dem tremendum (Gethsemane) bis zur Liebe des fascinosum (Vaterunser) reicht das Spektrum der Atmosphären, die den Horizont tönen.
11. Kennzeichnend für ein folgenreiches Nichtverstehen in religiöser Hinsicht sind nicht primär die Umstürze des Verstehens, sondern die nachhaltige Wendung des Lebens: der Perspektivenwechsel, die Horizontveränderung, der Rückgang in die Geschichte des Anfangs, die Erzählungen davon, die Versenkung darin und das Leben im Zeichen derer.

Während der ›theoretische‹ Umgang mit der Urstiftung religiöser Lebensform sich verfestigt in ›positiver‹ oder ›negativer‹ Theologie, wird eine Theoria im Zeichen des Nichtverstehens auf einen Weg zwischen diesen Schließungen setzen: auf die Paradoxe und Unmöglichkeiten, mit denen weitergegeben wird, wovon und womit eine Religion lebt und denkt.

JÖRG HUBER

Gestaltung
Nicht Verstehen

ANMERKUNGEN ZUR DESIGN-THEORIE

Die Problematik und gleichzeitig die Brisanz einer Tagung, die nach möglichen Produktivitäten eines Nichtverstehens sucht, zeigen sich am deutlichsten in der Frage nach den Konsequenzen – der Tagung wie auch des Nichtverstehens. Die verschiedenen Phänomene und Varianten sowie die unterschiedlichen Facetten und Kontexte eines Nichtverstehens Revue passieren zu lassen, kann relativ problemlos geleistet werden; die Schwierigkeiten beginnen dann, wenn man Funktionen des Nichtverstehens zur Beobachtung bringt, seine Spuren, die es, oft auf verschobenen Schauplätzen, hinterlässt, ent-deckt und mögliche Folgen und Wirkungen bedenkt – für Wissenschaft, Kunst, Politik und Alltagskultur. Im Folgenden soll dieses Fragen nach Konsequenzen und Nachhaltigkeit ausgerichtet werden auf zwei aufeinander zu beziehende Aspekte der ästhetischen Gestaltung. Der eine betrifft die Theoriebildung, der andere die Praxis der Gestaltung.

Zum Ersten. Das Problem des Nichtverstehens ist für jede Theoriearbeit von existentieller Bedeutung, da Theorie nach den gängigen Vorstellungen das Verstehen zum Ziel hat, und zwar eines, das möglichst weit reichend, unwiderlegbar und abschließend ist und seine situativen Bedingungen und seine Kontingenz transzendiert. Theorie soll eine Art Über-Ordnung errichten und als eine Hintergrundsarbeit geschehen, indem sie die einzelnen Phänomene ins Allgemeine überträgt und sie begründet. Geht man also von der Annahme aus, dass ein Nichtverstehen eine Theoriearbeit nicht sabotieren oder gar verhindern muss, sondern ihr produktive, sinnvolle Perspektiven eröffnen kann, muss das vorherrschende Verständnis von Theorie in Frage gestellt werden.

Zum Zweiten. Die Praxis der Gestaltung ist im vorliegenden Zusammenhang in zweierlei Hinsicht von Bedeutung. Einerseits geht es um eine ästhetische Praxis z. B. der Kunst, der Architektur, des Designs, des Handwerks, des alltäglichen Tuns etc., andererseits ist Gestaltungspraxis auch im Bereich der Theorie wirksam, indem Theorie als solche verstanden wird: in ihren Verfahren, Diskursformen, Kommunikationsweisen, Öffentlichkeiten

etc.[01] Wenn im weiteren das Ästhetische der Gestaltung betont wird, soll die Aufmerksamkeit auf eine Gestaltungspraxis gerichtet werden, die sich explizit als solche exponiert und damit den Vorgang der Wahrnehmung – aisthesis – hervorhebt. Das Ästhetische der ästhetischen Gestaltung fokussiert ein Dazwischen – zwischen Produzenten und Rezipienten einerseits und andererseits zwischen den Menschen und den Dingen. Die Betonung des Ästhetischen verschiebt also den Blick vom Objekt zu Relationen und Prozessen. Und damit soll angedeutet werden, dass ästhetische Gestaltung ein Verstehen im strengen Sinn, d. h. ein »vollständiges« Verstehen, provozieren und irritieren muss, da das Ästhetische sich als Ästhetisches einem rationalen Zugriff widersetzt und teilweise auch entzieht. Das bedeutet, dass, wenn die Theorie als Gestaltungspraxis verstanden wird, sich die Provokation des Nichtverstehens radikal zuspitzt. Das der ästhetischen Gestaltung zugeschriebene Widerstandspotential gegenüber einer normativen Vorgabe des Verstehens ist nicht nur Gegenstand der Theorie, sondern durchdringt diese und weist auf die grundsätzlich paradoxe Struktur der Theorie. Welche Konsequenzen das für eine Theoriearbeit haben kann, soll hier diskutiert werden.

Für den wissenschaftlichen Wissensbetrieb ist die Forderung an die Theorie fundamental, Erklärungen und Grundlagen zu liefern und dabei die Kriterien zu bestimmen und offen zu legen sowie ihr Vorgehen rational nachvollziehbar zu machen. Widersprüche und Paradoxien müssen überwunden und Eindeutigkeit und Allgemeingültigkeit erreicht werden. Theoriepraxis als Systematik der Klärung wählt die entsprechenden Methoden der Analyse und Interpretation sowie Formen der Darstellung, Vermittlung und Kommunikation. Und sie setzt voraus – und produziert – bestimmte Bühnen und den institutionellen Rahmen, um das Theorie- und Wissenschaftsverständnis zur Geltung zu bringen. Das hindert nicht daran, Kritik zu üben an Vorstellungen einer ganzheitlichen Vernunft und einem dadurch geleiteten »vollständigen« Verstehen. Diese Vernunfts- und Hermeneutikkritik will jedoch vor allem auf Grenzen (des Verstehens) aufmerksam machen, ohne über diese hinauszuweisen. In der Wahrnehmung der Grenzen eines Verstehens wird nicht gefragt, welche Möglichkeiten sich einer Wissenskultur eröffnen würden, würde man ein Nichtverstehen als einen Aspekt des Verstehens mitbedenken.

Wichtig ist, dass diese Frage von unseren Erfahrungen ausgehend gestellt werden muss. Sie betrifft uns, die wir uns mit Theorie an einer Kunsthochschule beschäftigen, direkt: in Bezug auf die Lehre und Ausbildung – im Spannungsfeld von experimenteller Laborarbeit und Berufsanforderung der StudentInnen –, die Forschungsarbeit – im Kontext von Grundlagenforschung und Transferorientierung sowie des institutionellen Rahmens, in dem diese geschehen. Wer kann unter den schwierigen Umständen der aktuellen Berufslagen und einer ökonomisch fixierten Bildungspolitik, der Ressourcenknappheit und des harten Kampfs um Drittmittel so verwegen sein, ein Loblied auf das Nicht-

01 —— Theorie der Gestaltung : Gestaltung der Theorie – dieses wechselwirksame Verhältnis ist explizit das Programm der Buchreihe T:G, in der das vorliegende Buch erscheint.

verstehen anzustimmen? Wenn wir als WissenschaftlerInnen die Tagungsfrage stellen: »Gibt es eine Theorie des Nichtverstehens?«, gehen wir davon aus, dass wir uns als AgentInnen des Wissenschaftsbetriebs und der Theoriekultur begreifen und die Frage auf die Erfahrungen beziehen, die wir in der alltäglichen Betriebsamkeit tätigen. Indem ich hier das Thema der ästhetischen Gestaltung in den Vordergrund stelle, möchte ich die Tatsache hervorheben, dass an einer Hochschule der Künste, im alltäglichen Umgang mit ästhetischer Praxis, mit Kunst und Gestaltung, die Frage nach einer Theorie des Nichtverstehens von grundlegender Bedeutung ist. Und in diesem Kontext drängt es sich auf, die zweite, nachgeschobene Frage nach den »Umrissen einer ›Kunst des Nichtverstehens‹« ins Spiel zu bringen, um die Wechselwirksamkeit von ästhetischer Gestaltung und Theorie zu betonen.[02]

Zwischenfrage: Wie ist die Brisanz der Fragestellung zu begründen, wenn ein Nichtverstehen doch tagtäglich geschieht? Man versteht z.B. eine Sprache nicht, redet aneinander vorbei, verfügt nicht über die Sachkenntnisse oder andere notwendige Voraussetzung. Die Logik dieses banalen Geschehens scheint selbstverständlich: Es gibt überall und immer wieder Situationen des Nichtverstehens, die nicht problematisch sind, wenn man weiß, wie sie zu meistern sind. Sie gilt ebenfalls in der Wissenschaftskultur: Das Nichtverstehen ist anfänglich durchaus wert- und sinnvoll. Es provoziert Fragen und setzt etwas in Gang. Der wissenschaftliche Anspruch jedoch manifestiert sich gerade in der Forderung, dieses initiale Nichtverstehen zu überwinden und in ein Verstehen zu verwandeln. Dagegen erheben wir den Anspruch, eine Produktivität des Nichtverstehens darin zu suchen, dass es nicht durch ein Verstehen transzendiert und aufgelöst, sondern auf Dauer gestellt wird. Dies kann nur geschehen, wenn man das Nichtverstehen nicht in einem Gegenzug ebenfalls verselbständigt. Es kann nicht darum gehen, in einer polarisierenden Gegenüberstellungen das Verstehen durch das Nichtverstehen je absolut zu setzen und das eine durch das andere zu ersetzen. Vielmehr müssen beide in ihrer faktischen und praktischen Wechselwirksamkeit wahrgenommen und explizit ineinander übergeführt und übertragen und gegenseitig überlagert werden. Verstehen und Nicht-Verstehen schließen sich nicht aus, und sie negieren sich auch nicht, sondern, im Gegenteil, halten sich wechselseitig in Gang.

Das Insistieren auf der Bedeutung des nicht abschließbaren Nichtverste-

[02] —— Punkt 4 des Thesenpapiers, das der Tagung zugrunde lag, lautet: »Konsequenzen des Nichtverstehens: Wenn der Schiffbrüchige überlebt hat und auf einer Insel gestrandet ist oder vom nächsten Schiff gerettet wurde, wüsste man doch gerne, was so ein Schiffbruch für Spuren hinterlässt, im Wasser, im Sand oder bei wem auch immer. Nach der Störung des Verstehens, seinen Grenzgängen zum Nichtverstehen und den Umwegen über die Gestaltungen des Verstehens, wüsste man gern, was dabei fürs Verstehen und die Gestaltung herauskommt. Damit bekommt die Frage nach dem produktiven Nichtverstehen schließlich eine epistemische Dimension. Gibt es eine Theorie des Nichtverstehens, und falls nein – wie hätte sie auszusehen? Gibt es vielleicht sogar Maximen des kultivierten Umgangs damit (Widerstehe dem Verstehen, zumindest dem Schnellverstehen)? Oder zeichnen sich vielleicht Umrisse einer ›Kunst des Nichtverstehens‹ ab?«

hens als einem wichtigen Element des Verstehens berücksichtigt die lapidare Tatsache, dass es in der Welt vieles gibt, was im Verstehen nicht aufgeht. Dem Verstehen von etwas oder jemandem entgeht stets »etwas«. Verstehen eröffnet und erschließt mögliche Zugänge und verdeckt damit andere; es produziert Sichtbarkeit und damit auch Unsichtbarkeit. Es stößt aufgrund seiner medialen Verfasstheit – der Sprache z. B. – an Grenzen des Fassbaren. Nichtverstehen bringt denn auch die verschiedenen Weisen von Verstehen in ihren Möglichkeiten und Begrenzungen kritisch zur Beobachtung. Es richtet die Aufmerksamkeit auf den blinden Fleck des Verstehens und markiert das Verfehlen – oder das Darüberhinausschießen – des Verstehens. Und im selben Zug weist es mit dieser Kritik auf Erweiterungen des Verstehensvorgangs, indem es nach Gestaltungsmöglichkeiten des Nichtverstehens sucht, durch die Wahrnehmungen, Erfahrungen, Beobachtungen, Vorstellungen zur Geltung kommen, die in einem rationalen Verstehen nur begrenzt erfass- und abbildbar sind.

Ist das Nichtverstehen nicht nur Gegenstand, sondern Verfahren der Theorie, so fordert dies neue Gestaltungsmöglichkeiten auch für die Theoriepraxis und damit uns als AutorInnen heraus, unsere Experimentierfreude und Innovationskraft hinsichtlich Stil- und Verfahrensfragen – hinsichtlich der ästhetischen Gestaltung von Theorie – zu entwickeln. Zu fragen ist, welche Text- und Diskursformen zu erfinden sind, die im Bemühen um Verstehen die Sub-Version des Nichtverstehens mitdenken und stark machen. Antworten können selbstverständlich nur von Fall zu Fall, in der jeweiligen Lage, entwickelt werden. Trotzdem sollen hier entwurfsmäßig einige Ausblicke gewagt werden – so denke ich etwa an die Möglichkeit

—— des Einbezugs von visuellem Material in den Text, z. B. von Bildern, im Vertrauen auf die »Aussagekraft« des Nicht-Prädikativen; die Bilder oder allgemeiner Visualisierungen müssten argumentative – und nicht nur illustrative – Funktionen im diskursiven Zusammenhang übernehmen und damit spezifische Formen von intermedialer Rationalität exponieren;

—— Passagen im Text leer zu lassen, wie es Philipp Stoellger in der Tagungsdebatte vorschlug, oder anderer Formen der Markierung von Unterbrüchen, Zäsuren, Zwischenstellungen, um eine Abwesenheit, einen Mangel zu markieren;

—— des Durchstreichens und Überschreibens von Wörtern und Sätzen, um die Vielschichtigkeit des Textes zu betonen; das Schreiben mit dem Computer ermöglicht zudem das Weiten der Texte in die Tiefe, indem Begriffe angeklickt werden können, um sie wie Fenster zu öffnen und auf Subtexte hin durchsichtig zu machen;

—— der Kombination verschiedener Textarten und -genres (found footage), wobei man mit den Überlagerungen, Schnittstellen, Nähten, Übergängen etc. experimentieren müsste; die Frage: »Wer spricht?« weiter zu exponieren, indem mehrere AutorInnen an einem Text beteiligt werden;

—— des bewussten Arbeitens mit der Materialität der Wörter und des Textes;

— Bühnen und Szenarien zu entwickeln, auf und in denen die Redenden und Schreibenden ihren Körper leibhaftig ins Spiel bringen, um damit auch dem Text selbst einen Körper zu geben (performative Experimente);
— des Arbeitens mit der Mehrdimensionalität des Textes und der Eigendynamik des Schreibens und mit den Möglichkeiten der Hypertextualität im Netz.

Dies sind selbstverständlich nur Spielformen, die jedoch, praktiziert in spezifischen Situationen und im Kontext bestimmter Anlässe, durchaus Erfahrungen mit Theorieverfahren produzieren und vermitteln können, welche die Entgrenzung von Rationalität und Verstehen ästhetisch gestalterisch erproben, ohne dabei zu formalistischen Attitüden oder zur Ästhetisierung des Diskurses zu verflachen. Ich bin überzeugt, dass in diesem Zusammenhang die neuen Medien- und Kommunikationstechnologien interessante und produktive Möglichkeiten der Textgestaltung eröffnen.

Das Problem des Nichtverstehens weist auf Fragen der Darstellbarkeit und Sichtbarkeit von Wissen. In der Praxis der Naturwissenschaften z.B. werden zunehmend Visualisierungen verwendet. Dabei ist der Trend zu einer gestalterischen Theatralik zu beobachten; es dominieren grellbunte Farbigkeit, Übernahmen aus Trivialkunst und Science-Fiction, formale Dramatisierung, Animationen und Interaktivität, vierdimensionale Repräsentationen und Installationen zum Sehen, Hören, Tasten, Riechen. Trickreiche Simulationen und spielfilmartige Actionhandlungen in den Videos und Filmen der TV-Wissenschaftsfeuilletons erweitern das Spektrum und steigern den Unterhaltungswert von Wissensdarstellung und -vermittlung. In der Kommunikation innerhalb der *scientist community* herrscht hinsichtlich dieses Infotainments (noch) Zurückhaltung. In der Ausrichtung auf eine breite Öffentlichkeit scheinen die Möglichkeiten jedoch grenzenlos. Der offensive Showbetrieb, der sich medienbewusst und populär gibt, soll dem besseren Verstehen komplexer Sachverhalte dienen. Es ist aber offensichtlich, dass gerade diese didaktisch motivierten Inszenierungen des Verstehens nur ein Nichtverstehen kaschieren, wie Hans-Jörg Rheinberger an der Tagung zu Recht angemerkt hat. Also auch hier: Die Herausforderung besteht darin, in der Kritik an diesem Wissensdesign und -branding Erzählweisen und Gestaltungen zu (er-)finden, die das stets gegenwärtige und problematische Verhältnis von Verstehen und Nichtverstehen nicht einseitig auflösen oder verschleiern. Meine These ist, dass dabei der Ästhetik als Praxis und Theorie der sinnlichen Wahrnehmung und der selbstreflexiven Gestaltung eine zentrale Bedeutung zukommt.

Was geschieht, wenn wir im Verstehen (etwas) nicht verstehen? Um antworten zu können, muss man das wissenschaftliche und theoretische Arbeiten über den diskursiven Bereich des Analysierens, Interpretierens, Argumentierens hinaus auf das Ereignen der Erfahrung hin öffnen. Mit Erfahrung ist ein Geschehen gemeint, in das wir als jeweils Erfahrende *involviert* sind. Gemeint ist ein eigenartiges Oszillieren von aktiv und passiv in einer spezifischen zeit-

lichen Struktur. Dazu in aller Kürze nur so viel.[03] In der Erfahrung widerfährt dem Einzelnen etwas, d.h., etwas tangiert ihn, passiert ihm und betrifft ihn. Dieses Etwas kann nicht benannt werden – es handelt sich um ein Geschehen, über das wir nicht verfügen, einen Vor-Gang, der vorgängig ist in Bezug auf die Wahrnehmung und unsere Reaktion. Wir können dieses pathische Geschehen nur nachträglich erfassen und ihm entgegnen. Diese Verschränkung von Widerfahren und (Re)Agieren, von Vorgängigkeit und Nachträglichkeit entspricht einer Figur des Nichtverstehens und Verstehens, die zeigt, dass und wie das eine mit dem anderen notwendig verbunden ist. Das Geschehen der Erfahrung macht deutlich, dass der Einzelne, der erfährt, in der Erfahrung passiv und aktiv verfährt: Er erleidet und reagiert. Es tut dies scheinbar im selben Moment, tatsächlich jedoch nicht gleichzeitig. Das, was ihm zustößt, ist vor-läufig, seine Reaktion ist nachträglich und schießt über jenes hinaus, verfehlt es teilweise. Die Erfahrung ist in diesem Sinn nicht schlüssig, sie ist vielmehr brüchig: von einem Bruch durchzogen. Von der Erfahrung ausgehend lässt sich denn auch eine Kritik an bestimmten Subjekt- und Handlungskonzeptionen formulieren, die vor allem die Autorität und Souveränität der Einzelnen in ihrem Handeln betonen. Konzeptionen, die damit ebenfalls die Vorherrschaft von Vernunft und analytischer Einsicht behaupten. Die Kritik an einem verabsolutierten Verstehen ist auch Kritik an dieser Subjektkonzeption. Sie stellt die Frage, wer im Verstehen – und im Nichtverstehen – Regie führt und sich als souverän behauptet. Denn es ist offensichtlich, dass auch im Nichtverstehen oder mittels eines Nichtverstehens Macht ausgeübt werden kann.

Bekanntlich berührt die Tatsache, dass im rationalen Erkennen und im Herstellen von Wissen die sinnlichen, affektiven Dimensionen von Wahrnehmung und Erfahrung eine wichtige Rolle spielen, ein klassisches Grundproblem der Philosophie und Erkenntnistheorie. Wissensproduktion und Erkenntnisgewinn sind offensichtlich nicht ausschließlich vernunftgeleitete, analytische Prozesse. Der alltägliche Umgang mit Welt macht auf vielfältige Weise deutlich, dass es nicht nur um rationale Belange geht und dass vieles geschieht, das im Verstehen nicht aufgeht und sich diesem auch widersetzt. Die Frage ist, ob und wie man in der wissenschaftlichen und theoretischen Arbeit, die sich um Verstehen bemüht, dieses Geschehen, das einen zufällt und anstößt, berücksichtigt.

Die Frage der Angemessenheit von Theorie- und Textverfahren in Bezug auf das Verstehen und Nichtverstehen, die Frage denn auch, wie das Anstößige der Erfahrung – das, was sie bei den Einzelnen anstößt und was das Brüchige und Un-Schlüssige markiert – erscheinen und bedeutsam werden kann, ohne dass es gleich gelöscht wird, wird oft an Beispielen der Kunst diskutiert, was anlässlich der Tagung vor allem Dieter Mersch betont hat. Das Zusammenspiel und die Differenz von Angesprochenwerden und Antwort, von Verstehen und Nichtverstehen, von sinnlicher Anmutung und rationalem Begreifen wird im Kunst-Erlebnis besonders anschaulich. Es gehört, so die verbreitete Vorstellung, zum »Wesen« der Kunst-Erfahrung. Denn es scheint die »eigentliche«

03 —— In den folgenden Ausführung ist eine wichtige Referenzfigur Bernhard Waldenfels.

Aufgabe der Kunst zu sein, diese Diasthase zu produzieren, aufgrund der Ansprache der Bilder, die diesen als künstlerischen Veranlassungen eigen ist und uns als Rezipienten im ästhetischen Erleben betreffen. Diese scheinbare Eindeutigkeit kommt ins Wanken, wenn man, mit dem Blick auf die ästhetische Praxis, eine Verschiebung vornimmt vom freien Kunstschaffen hin zu den angewandten Bereichen des Designs. (Ähnliche Perspektiven eröffnen sich hinsichtlich der Architektur.) Ausgangspunkt ist hier die Beobachtung, dass Design die Ausbildung sämtlicher Lebensbereiche sowie den Selbstentwurf der Einzelnen und vielen prägt. Dies betrifft die Produktion von Gegenständen und Gütern, Prozessen und Ereignissen, Kommunikation und Information, Wissen und Symbolwelten – bezüglich der Konzeption und Herstellung, der Erscheinungsweisen und Repräsentationsformen, der Funktionen und Bedeutungsstiftungen. Design durchwirkt die Produktionsweisen, Wahrnehmungen und Performativitäten. Geltungsanspruch und Wirkmächtigkeit des Designs als einer spezifischen Form der Gestaltungspraxis führen denn auch weit über den Rahmen eines objektbezogenen Handwerks hinaus.

Design ist vor allem Entwerfen. Im Entwerfen werden Umgangsformen mit Unbekanntem und Ungedachtem entwickelt; es geschieht als Übergangsarbeit von Unbestimmtheit in zunehmende Bestimmtheit, als ein räumlich bestimmtes und zeitlich orientiertes Generieren von Information. Auf Synthetisierungen zielend, exponiert Entwerfen Vervielfältigungen; auf Zuhandenheit hinarbeitend, bezieht es sich auf Nichtzugängliches und auf das, was stets einem Zu- und Begreifen sich entzieht; auf Sinngebung ausgerichtet, bewirkt Entwerfen ein fortgesetztes Aufschieben von Bedeutungen und Festlegungen. Entwerfen ist bedeutsam nicht nur als ein Anfangsstadium eines Gestaltungsprozesses, der das anfänglich Ungesicherte zu überwinden hätte, um zu einer finalen Klärung, zu einer end-gültigen »Gestalt« zu führen. Entwerfen meint das im Offenen und in der Schwebe Halten von Möglichkeiten, Formen, Ansichten, von Wahrnehmungs- und Erkenntnissituationen. Dies stellt für das Design als eine – im Gegensatz zur bildenden Kunst – anwendungsorientierte Praxis eine spezielle Provokation dar. Das Design geschieht in der Zwischenlage von freier Kreation und Auftragsgebundenheit, von ästhetischer Eigensinnigkeit und Problemlösung, von ungerichtetem Ausdruck und Zielgruppenorientierung, von Produktion von Neuem und Bestätigung von Habitus und Gewöhnung.

Design ist Entwerfen, Konzeptionalisieren und Formen von Prozessen, Situationen, Kreaturen und Dingen. Die Herausforderung, die ein Nichtverstehen im Verstehen auch hier darstellt, lässt sich exemplarisch an einem der traditionellen Kerngeschäfte, an der Arbeit an und mit den Dingen, deutlich machen. Die Dinge sind vorerst einmal für sich und kümmern sich nicht um uns. Dieses Ansich der Dinge bildet die Ausgangslage für eine Theorie der Gegenstände, wie sie Peter Geimer zu unternehmen versuchte. »Was mich am Dasein der Gegenstände interessiert, ist ja gerade ihr lakonisches Herumstehen, ihre Stummheit, ihre erhabene Indifferenz. Gegenstände sind äußerst diskrete Wesen. Man kann sie beschimpfen, bestrafen oder demolieren – sie äußern

sich nicht.« Und trotzdem sind sie »aktiv, aber sie meinen uns nicht. Sie bleiben unter sich und haben keine Botschaft.«[04] Dies Vorhandensein der Dinge bewirkt ein Befremden oder eine Empfindung des »nicht ganz geheuer« Seins, wie es Flusser in seinem Buch über die Dinge schildert.[05] Es ist dies der »eigentümliche, vielleicht auch unheimliche Rest, der in ihrer Darstellung als bloßes Menschenwerk nicht aufgeht«, so Geimer.[06] Die Dinge sind für sich und gleichzeitig auf uns bezogen. In ihrer Gestaltung wirkt der Mensch auf und in sie ein; er produziert und prägt sie und lässt sich in ihnen vernehmen. Er weist ihnen Funktionen und Bedeutungen zu, und in der Wahrnehmung und im Gebrauch eignet er sie sich (wieder) an. Gleichzeitig entwickeln sie aber, wie gesagt, eine Art Eigenleben, sie entziehen sich uns und sprechen für sich. Die Dinge sprechen auch ohne unser Zutun. Mit Hinweisen auf die Naturwissenschaften, die Psychoanalyse und die Philosophie hat Kaja Silverman diese Intentionalität – ohne Botschaft – der Welt hervorgehoben.[07] Im Blick auf die Dinge werden diese nicht nur erfasst. Sie blicken uns an, nicht als ein Zurückblicken, sondern ein vorausgehendes Anblicken, und sie fordern so unseren Blick heraus. Wir begegnen hier derselben zeitlichen Struktur des Geschehens, wie sie die Erfahrung charakterisiert. »Die Welt ›intendiert‹ gesehen zu werden.«[08] Und in der Anschauung der Welt befindet sich das Subjekt selbst auch immer »im Feld der Anschauung: (...) Unsere Subjektivität ist objektiv intendiert«.[09] Für das Design bedeutete das, dass es als Prozess der Formierung nicht nur Herstellung von Gestalt und Sichtbarkeit und damit Zurichtung ist, sondern gleichzeitig auch Vorgang, in dem sich etwas zeigt, wo etwas zur Erscheinung kommt: in der Ekstase der Dinge. Gernot Böhme macht hier die Unterscheidung von Realität und Wirklichkeit. Dinge werden erschlossen, so Böhme, aus »den Gegenständen der Wahrnehmung, die zur phänomenalen Wirklichkeit gehören. Dies sind Atmosphären, Atmosphärisches, Synästhesien, Physiognomien, Ekstasen, Szenen, schließlich Symbole und Zeichen. All diese Wirklichkeiten können jeweils als Erscheinungen von *etwas* gelesen werden.«[10] Ihm geht es darum, den »Realitätsbezug der Wahrnehmung wieder herzustellen«; zu fragen, »wodurch eine Wahrnehmung überhaupt zur *Ding*wahrnehmung wird«.[11] Das Problem, das sich stellt, ist, dass »die Erscheinung auch Erscheinung der Realität ist und dass sich die Realität in der Wahrnehmung selbst meldet. Genau das müssen wir in der Dingwahrnehmung aufsuchen, nämlich dass sich in ihr etwas zeigt, was die Wahrnehmung transzendiert und womit die Wahrneh-

04 —— Peter Geimer, »Theorie der Gegenstände: ›Die Menschen sind nicht mehr unter sich‹«, in: Jörg Huber (Hg.), *Person/Schauplatz*, Zürich / Wien / New York 2003 (= Interventionen 13), S. 209.
05 —— Vilém Flusser, *Dinge und Undinge*, München / Wien 1993, S. 7.
06 —— Geimer (wie Anm. 4), S. 213.
07 —— Kaja Silverman, »Die Sprache der Dinge«, in: Roger M. Buergel / Ruth Noak (Hgg.): *Dinge, die wir nicht verstehen*, Wien 1999.
08 —— Ebd., S. 34.
09 —— Ebd., S. 38.
10 —— Gernot Böhme, *Aisthetik*, München 2001, S. 164.
11 —— Ebd., S. 162 und 167.

mung überhaupt Wahrnehmung von Dingen wird.«[12] In der Stofflichkeit der Dinge, ihrer Ausdehnung, ihrer Materialität, ihrer Farblichkeit, ihrem Klang und ihrem Geruch, ihrer Oberfläche, auf der sich das Licht einträgt und spiegelt, wird das Doppelte von Dinglichkeit und Ekstase erfahrbar.

Gestaltung als Bezugnahme oder Antwort auf das Physiognomische der (Ding-)Welt ist als Vorgang der Aisthesis Sache der Ästhetik. Eine Theorie der Gestaltung als Theorie des Ästhetischen thematisiert diesen Sachverhalt – als eine Zwischenlage zwischen Be-greifen und Entzug, d.h. zwischen Verstehen und Nichtverstehen. Indem die (Ding-)Welt uns anspricht, bevor wir ihr eine Bedeutung zuweisen, verlangt sie von uns ein »offenes Gehör«. Ihre Ansprache produziert und setzt zugleich eine Art Entmächtigung voraus, eine Entmächtigung des Einzelnen in seinem Anspruch auf ein vollständiges Verstehen; eine Schwächung auch seines Begehrens, die Welt in den Griff zu bekommen. Das Design spielt als ästhetischer Gestaltungsprozess mit diesem Zulassen und Zufallen der dinglichen Welt. Will eine Design-Theorie angemessen auf dieses Design-Geschehen reagieren, muss auch sie sich als Vorgang der Gestaltung kritisch befragen und damit ihr Gegenstandsverhältnis in eben dieser Ambivalenz von verstehendem Erschließen und dem Verstehen sich entziehendem Fremdanspruch reflektieren. Eine solche Theorie kann nicht als eine übergreifende und kohärente Meta-Theorie verstanden werden. Sie muss vielmehr als transdisziplinäres Feld von situativ orientierten Wissenskompetenzen und Denkverfahren konzipiert und praktiziert werden, um dem taktilen Wissen und der morphologischen Phantasie des Designs zu entsprechen. Und das erfordert eine kritische Sichtung der institutionellen Kontexte der Lehre, Forschung und der Berufspraxis, wo einiges an den vorherrschenden Paradigmen, Normen und Erwartungen dringend revidiert werden müsste.

12 —— Ebd.

JÜRGEN KRUSCHE

Buchstaben-Gucker und Kieskegel

VON WEGEN UND UMWEGEN DES VERSTEHENS

BEGEGNUNG IN JAPAN

Als Michel Foucault 1978 nach Japan reiste, verbrachte er einige Tage im Zen-Tempel *Seion-ji* in Uenohara bei Tokio. Unter anderem führte er dort ein Gespräch mit Omori Sogen, dem Vorsteher des Tempels.[01] Francois Jullien nimmt diese Begegnung zwischen den Beiden zum Anlass, um über das Verhältnis von westlich-abendländischer Philosophie und ostasiatischem Denken zu sprechen.[02]

Der Schilderung Julliens nach beginnt Foucault das Gespräch mit Erinnerungen an seinen ersten Japanaufenthalt, bei dem er das Gefühl hatte »nichts gesehen und nichts verstanden zu haben«. Er versucht das, was er gesehen hat mit Bekanntem in Übereinstimmung zu bringen – er versucht es zu verstehen. Aber eine Übereinstimmung lässt sich nicht herstellen, weil ein Vergleich nicht möglich erscheint.

Nachdem der Vergleich zwischen dem westlichen Denken – hier vor allem das christliche – und dem östlichen nichts erbrachte, versucht es Foucault mit der Figur des Umwegs; ein Umweg über das *Andere,* um zumindest das Eigene deutlicher erkennen zu können. Auf die Frage Omoris, was ihn denn an Japan interessiere, antwortet Foucault: »Ehrlich gesagt interessiere ich mich nicht vorrangig für Japan. Mich interessieren die westliche Geschichte der Rationalität und ihre Grenzen.«

Foucault impliziert hier, dass er die *Rationalität* für geografisch begrenzt hält. Die Frage ist nun, ob damit auch das *Verstehen* geografisch begrenzt ist, und zwar auf die westliche Hemisphäre?

Foucault spricht hier von der »westlichen Rationalität« gerade deshalb, weil er sich außerhalb dieser befindet. Von Japan aus gesehen, scheint der Begriff des *Westens* ganz natürlich zu sein. Von dieser Außenposition her kann

01 —— Vgl. Michel Foucault, *Dits et écrits,* Bd. III (1976–1979), Paris 1994.
02 —— Francois Jullien, *Der Umweg über China: Ein Ortswechsel des Denkens,* Berlin 2002.

Foucault sogar über das »sich in der Krise befindende westliche Denken«, ja sogar vom »Ende des Zeitalters der westlichen Philosophie« sprechen. Das Ende der Philosophie ist natürlich nicht eingetreten, doch scheint sich das Bewusstsein für die Grenzen der Philosophie, die ja *unsere* Art des Denkens und damit auch *unsere* Art des Verstehens repräsentiert, geschärft zu haben.

Aus der offensichtlichen Indifferenz der beiden Denkweisen, die durch die Personen Foucault und Omori repräsentiert werden, wird neben der Möglichkeit des Vergleichs und des Umwegs noch eine dritte Idee geprüft, und zwar die der Konfrontation. Omori fragt seinen Gast, ob nicht das östliche Denken dazu beitragen könnte, das westliche zu überprüfen, ob es »in gewisser Weise dem westlichen Denken ermöglichen wird, einen neuen Weg zu finden?« Foucaults Antwort zielt auf eine radikale Überprüfung des abendländischen Denkens, indem er vorschlägt, das westliche mit dem östlichen Denken zu konfrontieren. Die Konfrontation soll der Überprüfung des eigenen Denkens dienen: »Und ich denke auch, dass die Überprüfungen fortgesetzt werden können, indem man das westliche Denken mit dem östlichen konfrontiert.«

Francois Jullien akzentuiert Foucaults Anliegen nochmals und formuliert es als Programm: »Denn nach der Dekonstruktion und der Postmoderne ist dies meiner Meinung nach die heutige Agenda; die spezifischen Fragen der Philosophie überprüfen, aber von Gebieten aus, die außerhalb von ihr liegen, und in dem man sich auf Kompetenzen stützt, die sich ihr entziehen.«

Vom Vergleich zum Zusammenstoß – Diese außerhalb des westlichen Denkens liegenden Gebiete – in diesem Fall das chinesische wie auch das japanische Denken – stellen so gesehen *Heterotopien* dar; *andere Orte,* die unser eigenes Denken neu konturieren können. So entwickelt Foucault, angeregt durch das Gespräch mit dem Japaner, des Weiteren eine Vision der kommenden Philosophie: »Wenn es denn eine Philosophie der Zukunft gibt, muss sie folglich aus Begegnungen und Zusammenstössen zwischen Europa und Nicht-Europa hervorgehen.« Was er fordert, ist also kein lauer Dialog der Kulturen, sondern eine echte Begegnung, eine Konfrontation – ein *Zusammenstoß.*

Nach Jullien hat das griechisch-abendländische Denken »verborgene, nicht klar formulierte Vorentscheidungen so gründlich assimiliert, dass es sie als Evidenz weiter trägt«. Er formuliert daraus seine gemäßigte Sicht eines Umwegs, den das europäische Denken seiner Meinung nach gehen muss: »Das Ziel ist es, bis zum Nicht-Gedachten des Denkens zurückzugehen, indem man vom Standpunkt der Exteriorität die Kehrseite der europäischen Vernunft erfasst.«

Mit seiner eigenen Erfahrung verstehen – Bevor jedoch auf den Zusammenstoß näher eingegangen und dieser auch evoziert werden soll, noch ein weiterer Aspekt, der während des Gesprächs deutlich wurde: Foucault fragt, ob »man die Praxis des Zen vom Ganzen der Religion und von der Praxis des Buddhismus trennen« und ob man damit dem Zen universellen Charakter zuschreiben könne. Omori bejaht diese Frage, jedoch mit der Einschränkung, dass man Zen nur »mit seiner eigenen Erfahrung verstehen« könne. Zen wird

erfasst oder vermittelt über einen Dialog – traditionellerweise zwischen Meister und Schüler –, der »nicht kommuniziert, bei dem man sich nur gegenseitig etwas nachhilft und der sich auf Umwegen vollzieht«. Das Verstehen aus der eigenen Erfahrung heraus wird »auf den Weg gebracht«. Es ist ein *Reifungsprozess,* der dann in eine *Verwirklichung* mündet.

Nach Jullien strebt die Übung im Zen nur eines an: »das Auftauchen dessen zu fördern, was ganz von selbst geschieht, ein Verstehen, das nicht das Verstehen der Vernunft, der Verkettung der Vernunftgründe ist, sondern das Verstehen einer inneren Entwicklung, eines Bewusst-*werdens*.«

BEGEGNUNG MIT JAPAN

Die beiden Seiten, die hier nun miteinander konfrontiert werden sind das »Verstehen der Vernunft« auf der einen Seite und das »Verstehen mit seiner eigenen Erfahrung« auf der anderen. Dieses andere, das chinesische wie das japanische »Verstehen« – falls man es noch Verstehen nennen will –, basiert nicht auf logischen Schlussfolgerungen, sondern auf der eigenen Erfahrung. Statt von einem Ver-*stehen*, was immer noch ein *Gegenüber*-stehen impliziert, spricht Jullien von einem Gewahrwerden oder *Realisieren.*[03] »Die Philosophie *begreift* oder *erfasst* (sie hat ein Objekt: die Wahrheit), während die Weisheit *realisiert* (und zwar das *dies* der Evidenz).« Das Realisieren kann man sich nicht zum Ziel setzen, es hängt nicht von Mitteln ab, sondern von Bedingungen; man kann es nur fördern, bis »Es« von selbst geschieht. Das Realisieren verschafft gewissermaßen »Zugang zum *so* der Dinge«. Man *realisiert* die Dinge, sieht sie, wie sie *von selbst so* sind, so wie sie *natürlich,* das heißt *von-sich-aus* sind. Die Natürlichkeit (jap. *shizen;* chin. *ziran*) der Dinge, das sind die Dinge in ihrem So-sein. Der japanische Philosoph in der Tradition der Kyōto-Schule, Keiji Nishitani (1900–1990), hat *shizen* mit *aus-sich-heraus-so-sein* übersetzt.[04] Günter Wohlfart lässt das kritische Wort, das immer noch nach abendländischer Philosophie riecht, das *sein,* konsequenterweise weg und übersetzt *shizen* als *Selbst-so* der Dinge – und Menschen – oder als *selbst-soend.*[05] Die Dinge werden als *selbst-soend* realisiert.

Hier ist schon deutlich zu sehen, dass der Westen etwas anderes unter dem Begriff des Dings oder der *Natürlichkeit* versteht, obwohl auch innerhalb der westlichen Tradition eine ähnliche Vorstellung zu finden ist, auf die Wohlfart hinweist: die Aseität. Vom Lateinischen *a se* (von sich aus) abgeleitet bedeutet Aseität »die Unabhängigkeit (Gottes), das reine Aus-sich-Bestehen«. So könnten auch unter westlichen Vorzeichen Dinge – und nicht nur Gott – als unabhängig und *aus-sich-heraus-bestehend* angesehen werden.

Betrachten wir nun nochmals die beiden Seiten, die sich hier begegnen,

03 —— Francois Jullien, *Der Weise hängt an keiner Idee,* München 2001.
04 —— Keiji Nishitani, »Modernisierung und Tradition in Japan«, in: Constantin von Barloewen, Kai Werhahn-Mees (Hgg.), *Japan und der Westen,* Bd. 1, Frankfurt am Main 1986.
05 —— Günter Wohlfart, *Zen und Haiku,* Stuttgart 1997.

oder stärker formuliert, die hier zusammenstoßen: auf der einen Seite steht jetzt die (abendländische) Philosophie, auf der anderen die (ostasiatische) Weisheit; hier das rationale Verstehen, dort das auf Erfahrung beruhende Realisieren. Beide, Philosophie und Weisheit zielten schon immer auf das gleiche: der Mensch will die Welt verstehen, ihr nahe kommen, das Verhältnis von Ich und Du, von Ich und Es klären/*er*klären, es aufdecken/*ent*decken, Einsicht gewinnen. Das wollten die Griechen ebenso wie die Chinesen. Doch haben sich beide Wege anders entwickelt, unterschiedliche Kulturen haben zu unterschiedlichen Lösungen geführt. Zudem hat sich im Abendland die Philosophie immer gegen die Religion behaupten müssen. Der Zen, so wie er sich in China entwickelt hat und sich heute in Japan zeigt, ist dagegen weder Philosophie noch Religion. Shinichi Hisamatsu, ein japanischer Philosoph, Zen-Meister und »Postmodernist«, spricht vom Zen als einer »atheistischen Religion des Erwachens«.[06] Das Erwachen ist Sache jedes Einzelnen, auch Buddha spielt dabei letzten Endes keine Rolle mehr. So formulierten auch berühmte Zen-Meister Aussprüche, die die Grenzen zur Blasphemie zu überschreiten scheinen. Im Koan 21 des berühmten *Mumonkan* (chin. *Wu-men kuan*) lesen wir folgendes: »Auf die Frage eines Mönchs, was Buddha sei, antwortete Yün-men: Ein Arschwisch.«[07] Ein anderes Wort aus dem *Rinzai Roku* lautet: »Wenn du den Buddha triffst, so töte ihn.«

Der Zusammenstoß – Die Konfrontation der beiden Denkweisen beginnt sich hier bereits abzuzeichnen. Dem von Foucault anvisierten Zusammenstoß soll

jedoch noch weitere Nahrung geliefert werden, und zwar mit Anmerkungen zum Zen des »Sino-philo-sophen« Günter Wohlfart, einem profunden Kenner sowohl der abendländischen Philosophie wie der chinesischen und japanischen Weisheitstraditionen.

Seine »Kleine unwissenschaftliche Vorschrift zum Zen-Weg«[08] versammelt zahlreiche Aussprüche aus dem chinesischen und japanischen Zen. Ohne unnötige wissenschaftliche Apparate, dafür in der gebotenen Kürze und notwendigen Schärfe, die zugleich Klarheit und Direktheit ist, drücken sie den Geschmack des Zen am besten aus. Gleichwohl sei man sich bewusst, dass das rein literarische Konsumieren der Aussprüche der Zen-Meister »dem Geschmack eines gedachten Pfirsichs gleichkommt«.[09] Aber auch wenn der Geruch des Zen dadurch nur schwach übermittelt werden kann, so können diese Aussprüche doch einen mentalen Zusammenstoß evozieren, der dann gewisse Kurskorrekturen im Denken – und damit auch im Erfassen und Verstehen der Welt – zur Folge haben könnte.

Dōgen Zenji, ein japanischer Zen-Meister des 13. Jahrhunderts sagt im *Shōbōgenzō:* »Diese Erscheinung, so wie sie ist, ist die wahre offenbare Wirklichkeit.« »Wichtiger, als hinter das zu kommen, was du nicht verstehst, ist es, das zu verstehen, was dir so vorkommt, als hättest du es verstanden«, kommentiert Günter Wohlfart. Es geht nicht um eine ganz andere Welt, sondern um diese Welt hier, um die, die vor unseren Füssen liegt.

»Nicht Unbekanntes ist zu erkennen, sondern das Allzubekannte.«[10]
»Es geht um nichts anderes als dies hier – als Anderes. Es ist anders und doch wie sonst.«

06 —— Vgl. Shinichi Hisamatsu, *Philosophie des Erwachens: Satori und Atheismus,* Zürich / München 1990.
07 —— Gemeint ist ein *Kan-shiketsu*, ein zugeschnittenes Holz, das damals wie unser Toilettenpapier gebraucht wurde.
08 —— Günter Wohlfart (wie Anm. 5).
09 —— Sōtetsu Yūzen, *Das Zen von Meister Rinzai,* Leimen 1990.
10 —— Dieses und alle folgenden Zitate stammen, wenn nicht anders angegeben, aus: Günter Wohlfart (wie Anm. 5).

»Jedes Ding ist genau so, wie es ist. So ist *Es*. Es erinnert an nichts als an sich selbst. Es zeigt sich in seiner Dieseinzigkeit.«
»Der Finger zeigt auf den Mond, aber du starrst auf den Finger, du Narr. *(Shōdōka)*«
»Buchstaben-Gucker!«
»Denk nicht, sondern schau! (Ludwig Wittgenstein)«

Ein Garten. Zwei Kegel aus Kies. Der Blick wandert.

Die Dinge sagen sich selbst. »Versuche deshalb nicht, etwas Besonderes zu sehen, etwas von allem Abgesondertes, sondern vielmehr das Besondere an allem.« Man muss nicht warten, »Zen ist nicht adventistisch. Das Fest ist längst im Gange«.
»Der Ort, wo wir jedes Ding riechen können, durchduftet von seiner *So-heit*, von seinem *Selbst-so-sein*, eröffnet sich gleichsam durch eine Drehung um 360 Grad. (Keiji Nishitani)«
»Nur kein transzendentales Geschwätz, wenn alles so klar ist wie eine Watschen. (Ludwig Wittgenstein)«
Klarheit – Einfachheit. Was ist zu tun? Zhuang Zis[11] Rat: »Tue, was zu tun ist.« Das japanische *mui* bedeutet so viel wie *ohne Tun, Nicht-Handeln;* natürliches Tun ist ein Tun ohne zu tun. Man überlässt das Tun dem Tun. *Das Tun tut.* Man tut, ohne in den natürlichen Gang der Dinge eigenmächtig einzugreifen. Die Dinge werden als *selbst-soend* realisiert.
Das *Was?* verblasst vor dem *Dass!* Es ist so wie es ist.
»Das Ocker am Stein da, es scheint auf einmal mehr zu sein als es selbst, so, als sagte es etwas, doch es sagt nichts als sich selbst, es zeigt nichts weiter als sich.«

Zwei Kegel aus Kies. Selbst-so.

»*Klar sehen* heißt sehen, ohne zu sehen im Sinne des in Augenschein-*Nehmens*, des Sich-Klar-*Machens* und Er-klärens.«

11 —— Zhuang Zi, chinesischer Philosoph, 4. Jh. v. Chr.

Klar sehen heißt, auf einmal ganz Auge sein, Auge in Auge zu sein mit den Dingen; nicht bei mir *selbst*, sondern ganz bei den Dingen sein. »Sich in die Dinge, in ihr Selbst-so-Sein finden heißt, sich – das eigene Selbst loswerdend, vergessend, verlierend – in den Dingen finden. Sich lassen heißt: sich einlassen auf die Dinge, auf das Andere, auf den Anderen.«

»Der Augenblick der Klarheit ist der Blick, der frei von mir selbst ist und frei für die Dinge in ihrer Selbstverständlichkeit, d. h. für die Dinge, wie sie *daselbst* so sind.«

»Beobachten ist dann nicht nötig; an seine Stelle tritt das Schauen, das nichts herausfinden muss.«[12]

Das Selbst (das Ich) vergessen bringt ein anderes Selbst zum Vorschein, das Selbst, des *Selbst-so*. »Selbstlos- bzw. Selbstvergessen-Sein *(muga)* und Von-Selbst-so-Sein *(shizen)* sind in Wahrheit dasselbe. Das Selbst des

12 —— Wilhelm Genazino, *Der Fleck, die Jacke, die Zimmer, der Schmerz,* Reinbek bei Hamburg 1989.

Von-Selbst-so in seiner Aseität ist ein Selbst ohne Selbst.«

»Eines Tages sagte ein Mönch zu dem Zen-Meister Jōshu: Ich habe alles von mir geworfen. Nichts ist mehr in meinem Bewusstsein zurückgeblieben. Was sagst du dazu? Hierauf gab Jōshu die unerwartete Antwort: Wirf auch das noch fort.«

»Wirf auch das Weg-Werfen weg!«

»Selbst das Lassen gilt es am Ende zu lassen!«

»Der *wilde Weise* Nietzsche sagt: Ihr steifen Weisen, mir ward alles Spiel.« Letztlich geht es um die Freiheit – am Ende auch von ihr. Es gibt keine Weisheit, auch keine Realisation. »Kein Prinzip – kein Ziel.«

»Was immer ihr suchen werdet, es lässt euch leiden. Hört auf zu suchen.«

»Es gilt, sich an das Nicht-Handeln, japanisch *mui*, zu halten. Kein metaphysisches Heimweh nach philosophischem Festland! – Offenes Meer, Nichts in Sicht.«

»Mein letztes Wort: Kein letztes Wort.«

LITERATUR

Mumonkan: ein Beispiel- und Anleitungsbuch der Zen-Praxis, zusammengetragen von dem chinesischen Ch'an-Meister Wu-men Hui-k'ai (jap. Mumon Ekai) (1182-1260).

Rinzai Roku: eine Sammlung von Aussprüchen und Handlungen des chinesischen Meisters Lin-chi (jap. Rinzai) aus dem 9. Jahrhundert.

Shōbōgenzō: eine der wichtigsten Schriften des japanischen Zen und das philosophisch am besten begründete Werk, geschrieben von Dōgen Zenji (1200–1253)

Shōdōka: einer der populärsten Grundtexte des Zen, verfasst von dem chinesischen Ch'an-Meister Yoka-Daishi (649-713)

TOM HOLERT

Feindverstehen

Der Krieg ist das Gebiet der Ungewissheit; drei Viertel derjenigen Dinge, worauf das Handeln im Kriege gebaut wird, liegen im Nebel einer mehr oder weniger großen Ungewissheit. —— Carl von Clausewitz, *Vom Kriege*[01]

I SICHVERSTEHEN

»Homeland Security: Understanding the Enemy« – unter diesem Titel kündigte das US Office of Personnel Management, eine Agentur der US-amerikanischen Regierung, ein mehrtägiges Seminar für Führungskräfte im November 2004 an.[02] Zur Teilnahme aufgefordert waren Mitarbeiter der Homeland Security, jener Behörde für Innere Sicherheit, die von der Bush-Regierung als Reaktion auf den 11. September 2001 eingesetzt worden war. Ebenfalls eingeladen waren Fachleute in den Bereichen »operations security«, »counterterrorism«, »law enforcement«, »intelligence«, aber auch »state and local officials«, die in anderen Bundesbehörden und staatlichen Einrichtungen beschäftigt sind. Hintergrund des Seminars: der »War on Terrorism«. Mit Berufung auf Homeland-Security-Leiter Tom Ridge gingen die Veranstalter davon aus, dass dieser Krieg weit in die Zukunft hinein andauern und über 200000 Mitarbeiter binden werde. Dieser Krieg wird nicht zuletzt auf dem Feld der Hermeneutik geführt – als Aufklärung über die Bedrohung, ihre Bedeutung, ihre Protagonisten und deren Beweggründe. Demgemäß sind die Kombattanten auszubilden in der Kunst des Verstehens. Dass dieser Feind nicht eine einzelne Nation und dessen Bevölkerung, auch nicht der gegnerische »Block« aus Zeiten des Kalten Krieges, sondern eine Entität namens »Terrorismus« ist, macht die Besonderheit dieser Verstehensaufgabe aus. Aus

01 —— Carl von Clausewitz, *Vom Kriege* [Rowohlts Klassiker der Literatur und der Wissenschaft, hg. v. Ernesto Grassi unter Mitarbeit von Walter Hess; Deutsche Literatur, Band 12], Reinbek b. Hamburg: Rowohlt 1963, S. 34 (I.iii Der kriegerische Genius).
02 —— Office of Personnel Management, The Federal Government's Human Resources Agency, The Federal Executive Institute & Management Development Centers: »Homeland Security: Understanding the Enemy« (Seminarankündigung für den 1.–5. November 2004), www.leadership.opm.gov/content.cfm?CAT=HD2 (Oktober 2004).

der Sicht der Homeland Security-Behörde befindet man sich am Anfang eines Wegs, der aus dem Unverständnis einer neuen globalen Frontstellung herausführen soll. Das Angebot und die angestrebten Ziele des Seminars werden so zusammengefasst:

—— Understanding of the dynamics of terrorism and the current threats to the United States
—— Provide an overview of the evolution of terrorism, including al-Qaida and domestic anti-government groups
—— Discuss the nature and dynamics of international and domestic terrorism
—— Examine the cultures that produce suicide bombers or pursue weapons of mass destruction
—— Learn how other countries deal with the scourge of terrorism
—— Discuss America‹s Homeland Security program and the role of the Federal agencies supporting the program
—— Understanding your role in the new security environment

Der erste und der letzte Punkt in dieser Liste folgen jenem vertrauten hermeneutischen Muster, nach dem das Verstehen des Anderen (»terrorism«) auch das Sichverstehen des um Verstehen bemühten Individuums mit sich bringt: Die persönliche »Rolle« in der »neuen Sicherheitsumgebung« zu erkennen wird zum Lernziel der Terrorismusabwehr-Manager (die Homeland-Security-Version von Heideggers »Erschließen« der »Grundverfassung des In-der-Welt-seins«[03]). Man befragt das Wissensobjekt »Terrorismus« auf seine »Dynamik« [dynamics], seine »Entwicklung« [evolution] , sein »Wesen« [nature]. Der Zusammenhang zwischen »Kulturen« [cultures] und terroristischen Praktiken wie Selbstmordattentaten oder dem Trachten nach Massenvernichtungswaffen steht ebenso auf dem Stundenplan wie regionale und nationale Unterschiede im Umgang mit der »Geißel« [scourge] Terrorismus. Die verwendeten Kategorien sind aufschlussreich disparat. Nacheinander werden ontologische, kulturalistische, energetische, politologische und latent religiöse Perspektiven angeboten. Offensichtlich versucht man, sich dem Verständnis des zu bekämpfenden Gegners von allen Seiten zu nähern. Mit der Verknüpfung

03 —— Martin Heidegger, *Sein und Zeit,* Tübingen [15]1979, S. 144.

verschiedener Modi und Schulen des Verstehens will die Behörde für Homeland Security die Krise des Verstehens seit dem 11. September (oder vielleicht schon seit dem Ende des Kalten Krieges) meistern. Dem aber muss, will dieses Unternehmen überhaupt als plausibles Erkenntnis- und Ausbildungsprojekt erscheinen, das Eingeständnis des fundamentalen Nicht-Verstehens vorausgehen und eine bestimmte Konzeption des Verstehens zugrundeliegen.

Das Nicht-Verstehen der Situation nach dem 11. September äußerte sich in den USA vor allem in der Frage »Why Do They Hate Us?«, wie sie in den Tagen nach den Anschlägen von den Medien, der Bevölkerung und am 20. September 2001 auch von George W. Bush in seiner Rede vor dem Kongress gestellt wurde.[04] Die Beantwortung dieser Frage, das kündigte Bush in der Rede an, würde politisch, geheimdienstlich, ökonomisch und militärisch erfolgen, mal in sichtbaren, mal in verdeckten Operationen. Aber letztlich taten und tun diese Maßnahmen, die innen- wie weltinnenpolitisch zur Schaffung jenes rechtsfreien Raums, jener »Zone der Anomie« beitragen, die von Giorgio Agamben als »Ausnahmezustand« bezeichnet wird,[05] bis heute nur so, als hätten sie eine Antwort auf die Frage nach dem »Warum«. Anders gesagt: Der eigenen Verständnislosigkeit wird seitens der USA mit einer Politik des forcierten Verstehens, mit der Suspendierung des Rechts, mit Revanchismus, Gut/Böse-Manichäismus und anderen Gesten imperialer Souveränität begegnet. Ganz abgesehen von der politischen und moralischen Kritikwürdigkeit dieses Reaktionsmusters, befindet sich diese »Antwort« nicht auf der Höhe des hermeneutischen Problems der Frage, warum sie »uns« hassen.

Diese Asymmetrie zwischen Frage und Antwort nimmt auch der neokonservative Vordenker Dinesh D'Souza zum Anlass, in seinem Buch *What's So Great About America* zu mahnen: »If we misunderstand what is driving the enemy, then our strategy in fighting him is likely to be erroneous.« Hinter den »physischen« Angriffen auf die USA und den Westen sieht D'Souza »an intellectual attack, one that we should understand and be prepared to answer.« Die Pointe dieser US-patriotischen, auf der Basis von Huntingtons *Clash*

04 —— George W. Bush, »Address to a Joint Session of Congress and the American People«, United States Capitol, Washington, D.C., 20. September 2001, www.whitehouse.gov/news/releases/2001/09/20010920-8.html (Oktober 2004).
05 —— Vgl. Giorgio Agamben, *Ausnahmezustand (Homo sacer II.1)*, aus dem Italienischen von Ulrich Müller-Schöll, Frankfurt am Main: Suhrkamp 2004, passim, hier: S. 62.

of Civilizations aufgebauten Argumentation liegt gerade darin, einzuräumen, dass sich das eigene Verstehen gegenüber den Verstehensleistungen des Feindes womöglich im Hintertreffen befinde: »[...] once we read the thinkers who are shaping the mind of Islamic fundamentalism, we realize that there is an intelligent and even profound assault on the very basis of America and the West. Indeed the Islamic critique, at its best, shows a deep understanding of America's fundamental principles – which is more than one can say about the American understanding of Islamic principles.«

Das bessere »Verstehen« des Feindes wird bei D'Souza zur Waffe im »Krieg der Zivilisationen«, der in dieser Wahrnehmung nicht zuletzt ein Kräftemessen unterschiedlicher Schulen der kultur- und gesellschaftskritischen Analyse ist. Die Dämonisierung des Feindes unter Hervorhebung seiner »Intelligenz« steht in einer weit zurückreichenden Tradition der Konstruktionen eines feindlichen Anderen, den man – mit Sun Tsu – so gut »kennen« sollte wie sich selbst.[06] Aber nicht immer war diese Intelligenz die Intelligenz einer überlegenen Interpretation der eigenen Kultur. Etwa wurde im Kontext von Kybernetik, Spieltheorie und Operationsanalyse *(operation research)* im Zuge des Zweiten Weltkriegs in den USA von Wissenschaftlern wie Norbert Wiener ein rational handelnder »manichäischer Feind« postuliert.[07] Als heuristischer Ausgangspunkt der Entwicklung einer entsprechenden Gegenstrategie beziehungsweise Gegen-Intelligenz war dies nicht länger ein rassistisch gezeichneter oder anonymisierter Feind, sondern die Vorstellung einer Mensch-Maschinen-Kopplung, integriert in das mechanische Schlachtfeld. Für Wiener und seine Mitarbeiter war die Gemeinschaft oder Fusion von Kampfpilot und Richtschütze das Modell eines kybernetisch auszurechnenden Servomechanismus. In seinen Erinnerungen an die Zeit bei der Entwicklung von Flakfeuerleitungen während des Zweiten Weltkriegs beschreibt Wiener die unlösbaren Schwierigkeiten beim Ausschalten des »human element« im Feindverhalten. Man ging deshalb dazu über, die menschlich-psychologischen Aspekte des Feindverhaltens auszublenden. »Since our understanding of the mechanical elements of gun pointing appeared to us to be far ahead of our psychological understanding, we chose to try to find a mechanical analogue of

06 ——»Deswegen sage ich: ›Kenne deinen Feind und kenne dich selbst, und in hundert Schlachten wirst du nie in Gefahr geraten.‹« (Sun Tsu, *Über die Kriegskunst,* übers. von Klaus Leibnitz, Karlsruhe: Info 1989, S. 30 f.).

07 ——Vgl. Peter Galison, »The Ontology of the Enemy: Norbert Wiener and the Cybernetic Vision«, in: *Critical Inquiry* 21/1 (Herbst 1994), S. 228–266, hier: S. 231 ff.

the gun pointer and the airplane pilot.«[08] So wählte man zwischen unterschiedlichen Graden des Wissens und Verstehens jenen aus, der mehr Gewissheit und Sicherheit in der Analogiebildung versprach. Diese, durch die Feedback-Theorien der entstehenden Kybernetik geleitete Dehumanisierung des Gegners hatte nun wenig zu tun mit den rassistischen, ethnologischen, philosophischen oder anderen Konzeptionen des Anderen, die sonst bei der Feindbildproduktion beteiligt sind. In der Repräsentation der Mathematiker und Informationstheoretiker wurde der Feind als grundsätzlich Gleicher im strategischen Spiel von Bewegungen und Gegenbewegungen entworfen. Das Verstehen dieses Feindes führte unmittelbar zum Selbst-Verstehen. Allerdings war dieses Modell der Beziehung zwischen Selbst und Anderem nicht zu trennen von seinem techno-kulturellen Entstehungskontext, wie Peter Galison betont: »It is an image of human relations thoroughly grounded in the design and manufacture of wartime servomechanisms and extended, in the ultimate generalization, to a universe of black-box monads.«[09]

In Zeiten der asymmetrischen und irregulären Kriegführung ist eine Feedback-Theorie des feindlichen Gegenüber als Gleichem nicht sonderlich erfolgsversprechend. Das Verstehen, das *understanding* muss hier andere Wege gehen. Man forscht nach den Ursachen des Hasses und untersucht die Methoden dessen, was »Terrorismus« genannt wird und trotzdem durch die Institutionen und Denkweisen des Militärischen bekämpft werden soll. Aber sowohl für die Homeland Security-Behörde wie für Dinesh D'Souza und für die Kybernetik Norbert Wieners lässt sich sagen, dass jeweils davon ausgegangen wird, das Verstehen des Feindes führe zum Verständnis der eigenen Situation, zu einem Sichverstehen.

2 MISUNDERSTANDING MEDIA

Am 5. Februar 2003 brachte der US-amerikanische Außenminister Colin Powell vor dem Sicherheitsrat der UN seine Beweismittel für die vermeintlich aktiven Waffenprogramme des Irak zur Aufführung. Es war ein heftig beworbener, lang erwarteter Auftritt. Schließlich hatte die Bush-Regierung eine Darlegung jener »evidence« angekündigt, die von den Waffeninspektoren der Unmovic und der IAEA um Hans Blix und Mohamed El Baradai bisher nicht geliefert werden konnte.

Man traf eine Reihe von Vorkehrungen, um den Ort des Geschehens so zu

08 —— Norbert Wiener, *I Am a Mathematician: The Later Life of a Prodigy*, Cambridge MA: MIT Press 1956, S. 252.
09 —— Galison (wie Anm. 7), S. 265.

präparieren, dass diese Präsentation auch die Überzeugskraft entwickeln möge, die von vielen angezweifelt wurde. Unter anderem wurde die große Wandteppich-Replik von Picassos *Guernica*-Gemälde, die sonst den Mitgliedern des Sicherheitsrats als künstlerisch gestaltete Mahnung vor den Folgen des Krieges vor Augen steht, auf Betreiben der USA verhängt. Für *Harper's Bazaar* war dies Anlass, in der Aprilausgabe des Magazins per Fotomontage auf den Skandal hinzuweisen, der in einer kaltschnäuzigen Negation der Geschichte(n) des Krieges und in der Transformation des Sitzungsraums in eine Bühne für das Gerichtsdrama USA vs. Irak bestand. Auch Harry Bliss, Cartoonist für den *New Yorker*, sah sich (anlässlich einer Titelgeschichte über den Regierungsberater Richard Perle) in der Ausgabe vom 17. März 2003 dazu veranlasst, ein Cover zu dieser denkwürdigen Inszenierung einer Verdrängung der einen Wahrheit durch die andere Wahrheit (der Interessen der US-Regierung) zu zeichnen.

Unter den Augen seines Präsidenten, der diesen Auftritt im Weißen Haus als einfacher Zuschauer am Fernsehschirm verfolgte, bediente sich Colin Powell, sichtlich darum bemüht, auch die Telegenität seiner Präsentation zu sichern, einer Reihe von Tonbandaufnahmen, Kurzvideos sowie einer Powerpoint »slide-show«, das heißt, projizierter Schaubilder aus dem Computer, die seinen Redetext unterstützen und seine Argumentation verstärken sollten. Die gezeigten Bilder von Industrieanlagen, LKWs oder Aluminiumröhren waren von sehr unterschiedlicher Medialität und Qualität. Zum Teil handelte es sich um Satellitenfotografien, zum Teil um Grafiken, zum Teil um grafisch bearbeitete Fotografien. In allen Fällen waren die Bilder aus indexikalisch-fotografischen, textlich-erklärenden oder grafisch-hervorhebenden Elementen zusammengesetzt. Schwarzweiße Satellitenaufnahmen wurden bestückt mit Einkreisungen und sprechblasenartigen Textfeldern in Gelb, auf dem Foto einer Aluminiumröhre ist erläuternd

Feindverstehen

ein Maßband und eine Hand zu sehen, die Fahndungsfotos gesuchter Terroristen aus dem internationalen Al-Qaida-Netzwerk sind in Stammbaumgrafiken eingefügt usw. Diese Bild-Hybride sollen den Blick und das Verstehen didaktisch-persuasiv lenken.

Auf einem Schaubild sind die Zeichnungen dreier Transportfahrzeuge mit bizarr anmutenden Aufbauten zu erkennen. Der Bildüberschrift zufolge handelt es sich bei diesen Vehikeln um mobile Produktionsstätten für biologische

Waffen. Textfelder mit Pfeilen benennen die Funktion einzelner Gerätschaften. Dieses Bild, wie andere Bilder auch, ist eine grafische Übersetzung von Informantenberichten. »We have diagrammed what our sources reported about these mobile facilities«, sagt Powell dazu in seinem Vortrag. Und weiter: »[...] As these drawings, based on their description show, we know what the fermentors look like. We know what the tanks, pumps, compressors and other parts look like [...]«[10]

So wird in diesem Abschnitt der Präsentation zur Veranschaulichung der Beweismittel-Basis auf die Visualisierung einer mündlichen Aussage gesetzt, auf den ›diagrammatischen‹ Transfer von gesprochener Sprache in das Medium der (am Computer er-/*be*arbeiteten) Zeichnung. Ein solcher Prozess der mehrfachen, Mediengrenzen überschreitenden Übertragung birgt naturgemäß ein hohes Potenzial für Missverständnisse, Fehlinterpretationen, Vereinfachungen usw. – angefangen bei der erforderlichen Dolmetscher-Übersetzung oder der in der Fremdsprache Englisch vorgenommenen Objektbeschreibungen der irakischen Informan-

ten. Was Powell und seine Leute nicht darin hinderte zu behaupten, sie wüssten nun mit Bestimmtheit (»we know ...«), wie die fraglichen rollenden Biowaffen-Laboratorien aussähen.

10 —— Colin L. Powell, »Remarks to the United Nations Security Council«, New York City, February 5, 2003, www.state.gov/secretary/rm/2003/17300.htm (Oktober 2004).

Diese Zurschaustellung von Wissen und Gewissheit verfing letzlich nur bei denjenigen, die sie zu glauben bereit waren, mithin bei den Parteigängern des Vorhabens der Bush-Regierung, den »War on Terrorism« auf den Irak und Saddam Hussein umzulenken, um den »Regimewechsel« herbeizuführen und »Demokratie« zu bringen. Aber interessant ist noch heute, wie dieser aufwendig orchestrierte Appell an die Sicherheitsratsmitglieder und die Weltöffentlichkeit, sie sollten doch endlich begreifen, dass von Saddam Hussein jene Bedrohung ausgehe, die von den USA, Großbritannien und den Geheimdiensten behauptet werde, derart unbeholfen ausfallen konnte. Dieser Eindruck mangelnder Professionalität stellte sich nicht erst ein, als wenige Tage später offenkundig wurde, dass die »intelligence« der Geheimdienstinformationen unzuverlässig und falsch gewesen ist, da Powell sich maßgeblich auf unzuverlässige britische Geheimdienstquellen gestützt hatte. Denn der Fehlschlag ereignete sich nicht nur auf der Ebene der Veruntreuung von »Fakten«. Die Dürftigkeit der diplomatischen und (bild)rhetorischen Überzeugungsarbeit des Außenministers war zum Teil bereits durch den Kontext der Präsentation bedingt. Zum Teil lag sie aber wohl auch daran, dass es Powell und der US-Regierung weniger darum ging, bei den Adressaten dieser Show das Verständnis für die Interpretation von Geheimdienstdaten und die resultierende Einschätzung einer geopolitischen Sachlage zu wecken, als um eine Demonstration der fundamentalen Irrelevanz einer schlüssigen Beweiserhebung angesichts des obersten Ziels dieses politischen Diskurses, Verstehen als Anerkennung von Machtansprüchen zu konzipieren.

Der erwähnte Kontext des Powell-Auftritts dämpfte die Aussicht auf eine tatsächlich überzeugende Performance, weil sich dieses seltsame Spektakel der Spekulation von Anfang an mit einem Willen zum Nicht-Verstehen konfrontiert sah. Dies lag unter anderem am Ort der Präsentation, den Vereinten Nationen. Denn Powell wandte sich mit seinem Vortrag, der auf vermeintlich exklusiven Geheimdienstinformationen basierte, nicht zuletzt gegen die Darstellungen eines UN-Organs, der Unmovic, deren Leiter Hans Blix kurz zuvor an gleicher Stelle für eine Fortsetzung der Waffeninspektionen plädiert hatte. Die Notwendigkeit, das Interesse der US-Regierung gegen die Auffassungen der Mehrheit der in der UN vertretenen Staaten verständlich zu machen, überlagerte alle Versuche Powells, die Intelligibilität seiner audiovisuellen Beweismittel so zu forcieren, dass sie sich – als *evidence* – ›von selbst‹ verstehen. Stattdessen zeigten beispielsweise die Schaubilder, darunter die skurrilen »Diagramme« mündlicher Aussagen von Geheimdienstquellen, wie untauglich sie waren, die Evidenzeffekte zu erzeugen, die Powell ihnen zugedacht hatte. Unfreiwillig gerieten sie zu Allegorien

eines illegitimen, weil einem ›falschen‹ Verstehen Vorschub leistenden Bildgebrauchs.

Man konnte überdies dabei zusehen, wie Beweismittel und Lehrmittel zum Zwecke der Produktion von Verstehen (verstanden als Überzeugung zur Einwilligung in die aus dem Verstehen abzuleitenden Handlungsnotwendigkeiten) enggeführt wurden. Powells Darstellungen des Katz-und-Maus-Spiels, das die irakischen Behörden mit den UN-Waffeninspekteuren und der Weltöffentlichkeit angeblich gespielt hätten, wirkten durch die Überzeugungsarbeit seiner Schaubilder wie seminaristisches Schulungsmaterial. Der UN-Sicherheitsrat und das medial zugeschaltete globale Publikum wohnten in diesem Moment sowohl einer juridischen Beweisaufnahme beziehungsweise dem Auftritt eines »erfahrenen Staatsanwalts«, wie Powells Auftritt unter anderem beschrieben worden ist, als auch einer Unterrichts- oder Seminarsituation bei. Alles war darauf angelegt, dieses ›richtige‹ Verstehen herbeizuführen, das heißt: das Nicht-Verstehen, das Missverstehen, aber auch den Zweifel (die Weigerung, einer bestimmten vorgezeichneten Linie des Verstehens zu folgen) zu verhindern. Deshalb war das verwendete Bildmaterial so präpariert und ausgestattet, dass es nach Möglichkeit ein Verstehen im Sinne des Redetextes (der seinerseits – wie erfolgreich auch immer – um *claritas* bemüht ist) beschleunigen sollte. Denn als ›bloße Bilder‹ wären die visuellen Zeugnisse zu offen für Interpretationen.

Grundsätzlich fragt sich, wie und wann visuelle Bilder überhaupt ›verstanden‹ werden können, solange sie nicht textlich und grafisch gerahmt (oder geschient) sind. Definiert nicht seine Nicht-Verständlichkeit geradezu das visuelle Bild? Wenn gesagt wird, man könne Bilder ›verstehen‹, ist automatisch die Rede von sprachlich vermittelten Bedeutungsfunktionen und -konventionen, die das Verstehen des Bildes leiten. Neben vielem anderen lag Powells Problem darin, den Bildern ihre konstitutive Unverständlichkeit oder Mehrdeutigkeit zu nehmen und gleichzeitig auf den – seinerseits konventionellen – Überzeugungseffekt des Bildbeweises zu bauen. Die Bilder sollen für sich sprechen, aber können es nicht, weil ihre »Aussagen« missverständlich sind. Das Foto eines Rohres mit Maßband und Hand kann ja alles mögliche »bedeuten«.

Powells Bildprojektionen waren Projektion in mehr als nur einem Sinn. Es waren erkennbar Bilder der Feind-Aufklärung: Lichtbilder, die eine phantasmatisch verdunkelte, unverstanden-unverständliche Black-Box-Welt, den Irak unter Saddam Hussein, punktuell aufhellen sollten. Ihre Aufgabe bestand darin, bestimmte, performativ und textlich eingerahmte Bilder an die Stelle einer unbestimmten Bilderlosigkeit setzen. Damit waren sie nicht zuletzt Ein-Bildungen im Kontext der Feindbildkonstruktion. Auf einer tieferen, kollektivpsychologischen Ebene rückten Powells

evidence-Show und die mit ihr gelieferte Feindbildkonstruktion an die Stelle einer Antwort auf die Frage »Why Do They Hate Us«. Auch wenn der Anlass und der Ort seiner Präsentation nicht dazu vorgesehen waren, diese Frage zu beantworten, fehlte diese Antwort empfindlich. Man könnte dieses Fehlen sogar begrüßen, weil man die für die Bush-Regierung handlungsleitenden Antworten nach »Kampf-der-Kulturen«-Art nicht schätzt. Letztlich stehen die Erwartung der Beantwortung dieser Frage sowie der Lösung der Ursachen dieses Hasses aber hinter allen Urteilen über die Kriegspolitik der US-amerikanischen Regierung, weshalb Powells Verzicht auf eine Antwort unverständlich erscheint.

Powell legte zudem einen Mangel an Medienverständnis und Medienkompetenz an den Tag, wenn er glaubte, mit schematischen, in ähnlicher Form aus vielen Fernsehgerichtsdramen und »Court-TV«-Dokumentationen bekannten forensischen Rekonstruktionen ein prägnantes Bild der Bedrohung zeichnen zu können. Die Powerpoint-Bilder machten einen irgendwie plumpen und armseligen Eindruck. Stilistisch und ästhetisch einem Großteil des Medienpublikums zwar vertraut aus der eigenen Erfahrung von Fortbildungsseminaren und Meetings, wirkten sie im Kontext einer weltpolitischen Großveranstaltung und abgedruckt auf den ersten Seiten der Tageszeitungen umso deplazierter. Feindverstehen und Medienverstehen stehen in einem komplizierten Verhältnis zueinander. Zum *understanding media* der westlichen Gesellschaften gehört das Ausschöpfen jener »elektronischen Medien zur Vergewisserung der Welt« und ihrer im Krieg der Bilder »beinahe unbegrenzte[n] Definitionsmacht«: Erklärt werden muss, »wer der Feind ist, warum er angegriffen hat und was ihn antreibt«[11] – an diese Erklärungs- und Definitionsprozesse, an diese Medienerzählungen der Zeit nach dem 11. September hat Powell nicht anknüpfen können, obwohl er und seine Regierung natürlich genau dies zu tun beabsichtigten. »Der Schrecken des Sichtbaren ist keineswegs ein verständlicher Schrecken, im Gegenteil: Das Unverständlichste tritt offen zu Tage.«[12] Das Unverständliche aber war in der Demonstration vom 5. Februar 2003 ein unfreiwilliger Effekt, nicht das Resultat einer Hermeneutik des Feindes, die sich durch dessen Konstruktion Vorteile im Wettbewerb der Interpretationen und strategischen Bewegungen verspricht. Powells Fehler bestand darin, dass er nicht in der Lage war, das Mysterium des Selbstmordattentäters und den globalen Antiamerikanismus zu adressieren. Stattdessen offerierte er irrelevante Beweise, von denen niemand vernünftigerweise annehmen konnte, dass sie zu einem Wandel des Stimmungsbildes in der UN führen, noch dass ihre mangelnde Plausibilität die Kriegspläne der Amerikaner ernsthaft gefährden würden. In der Einleitung zur Neuauflage seines Buchs *Covering Islam* von 1997 schrieb Edward Said über einen veritablen »market for representations of a monolithic, enraged, threatening, and conspiratorially spreading Islam«; dieser Islam sei »much greater, more useful, and capable of generating more excitement, whether for purposes of entertainment or of mobilizing passions

11 —— Georg Seeßlen / Markus Metz, *Krieg der Bilder – Bilder des Krieges: Abhandlung über die Katastrophe und die mediale Wirklichkeit,* Berlin: Edition Tiamat 2002, S. 10.
12 —— Ebd.

against a new foreign devil.«[13] Powell hat der Logik dieses Marktes der Repräsentationen mit seiner Multimedia-Präsentation durchaus entsprochen; auch er konnte und wollte sich auf die Evidenz von Tonbandaufnahmen und Fotos »furchterregender« Araber verlassen, auf das populärkulturell, propagandistisch und politisch verbreitete Bild von den klandestinen Manövern eines Regimes im Mittleren Osten, was auch deshalb nicht sonderlich schwer fiel, weil der Irak Saddam Husseins ohne Zweifel eine menschenrechtsverletzende Diktatur war. Doch Powell versäumte es, diesen existierenden Pool der Stereotype mit einem Feindverstehen als avanciertem *media understanding* zu verbinden, wie es nach dem 11. September 2001 wohl auf zuvor nicht gekannte Weise notwendig geworden ist. Andererseits führt Powell als Akteur in den Medien, indem er auf die beschriebene hybride Rhetorik und Choreographie von Bildern und Tönen zurückgreift, eben auch einen bestimmten didaktisch-forensischen Apparat zur Produktion von Verstehen als Zustimmung vor – im Sinne einer Machtdemonstration. Alles, was an dieser Demonstration kalkuliert, betrügerisch, stümperhaft erscheinen mag, fügt sich in ein gewisses Muster des »understanding« der Medien und des Feindes. Dieses Verstehen stößt vielfach auf Unverständnis und löst weltweit Widerstand aus. Gleichzeitig aber trägt es zu einem Sichverstehen der Regierung von George W. Bush und ihrer Wähler bei, das deren Akte imperialer Souveränität maßgeblich grundieren dürfte.

13 —— Edward Said, *How the Media and the Experts Determine How We See the Rest of the World,* revised edition, New York: Vintage 1997, S. xxviii.

PETER J. SCHNEEMANN

Das Nicht-Verstehen als Geste der Apologie der Bildmacht

Das Publikum stellte Fragen. Die Kritiker formulierten den Anspruch, die neuen, großformatigen Bilder zu verstehen, und konstatierten »befuddlement«.[01] Die Institution des Museums sah die Aufgabe zu vermitteln, zu erklären. Die Künstler sollten antworten. Fragebogen wurden ihnen vorgelegt, die an Direktheit nichts zu wünschen übrig ließen.

»Was a specific model or scene used? Has the subject any special personal, topical or symbolic significance?« Doch dem bürokratischen Verhör wurden Negationen und absolut gesetzte Definitionen entgegengehalten: »Art as Art. Art from Art« oder »meaningless, contentless, formless, timeless«.[02] Der Aufforderung zur verbalen Erklärung stand eine zeitweise hilflose, zeitweise aggressive Verweigerung gegenüber.

Es ist die Erfolgsgeschichte des Abstrakten Expressionismus im Amerika der späten vierziger, fünfziger und frühen sechziger Jahre, die von einer komplexen Reflexion über den Anspruch des Verstehens von Bildern erzählt. Paradigmatisch kann das Hadern mit einem Verstehensbegriff nachvollzogen werden, in dem die Unmittelbarkeit des Kunstwerkes in seiner visuellen Manifestation gegen die sprachliche Erklärung gestellt wird. Eine Nachzeichnung ausgewählter Momente dieser Auseinandersetzung vermag auf die Konsequenzen verweisen, die dieser künstlerische Diskurs für die Selbstdefinition der kunsthistorischen Disziplin hatte. Sie verdichtete die Negationen und versuchte, ihnen als Betrachteranweisungen zu folgen. Nicholas Serota hat beschrieben, welche Mittel das MoMA in der Installation der Säle einsetzte, um das Museum zu einem Kapellenraum zu erhöhen.[03] Wie auf den Aufnahmen von Thomas

01 —— Edward Alden Jewell, »Modern Painters Open Show Today«, in: *New York Times* (2. Juni 1943), S. 28.
02 —— 1963 antwortete Ad Reinhardt auf den Fragebogen des Museum of Modern Art mit diesen stilisierten Sätzen.
03 —— Nicholas Serota, *Experience or Interpretation: The Dilemma of Museums of Modern Art (Walter Neurath Memorial Lecture, 28)*, New York: Thames & Hudson, 1996, S. 9: »The walls are illuminated by a wash of artificial light dramatizing the paintings and seperating them

Struth 1994 dokumentiert und thematisiert, leuchten die Ikonen der Abstrakten Expressionisten auratisch in der Stille.[04]

Auf der anderen Seite spann sie den Diskurs der Künstler weiter, um auf der Ebene des Kommentars den Status der visuellen Sprache des Bildes zu verteidigen.

ERKLÄREN, VERSTEHEN UND ERLEBEN

In den Diskussionen und der Theoriebildung der Abstrakten Expressionisten findet sich die Frage nach dem Verstehen als negative Folie, vor der die Frage nach einer »Bilderfahrung« in den Vordergrund tritt. Es wurde um einen Werkbegriff gerungen, der dem Status des Kunstwerkes als etwas Fremdes und Eigenständiges gerecht würde. Die Annäherung an diese Entität durch eine analytische Begrifflichkeit erschien als ikonoklastischer Akt. Im Namen einer »Questioning Public«[05] wurden die Künstler in eine Verbalisierung getrieben, die im eklatanten Widerspruch stand zu einer ihrer zentralen Positionen: Sie versuchten, das Nichtverstehen als Potenz der Wirkung und Rezeption zu etablieren.

Immer wieder finden sich Äußerungen, wie diejenigen des Malers William Baziotes, die gegen die Qualität Verständlichkeit gerichtet waren. Die Erklärung erscheint als Moment der Vereinnahmung und Verfügbarmachung: »I have a horror of being easily understood«.[06]

Bei fast allen Künstlern des Abstrakten Expressionismus ist in den vierziger und fünfziger Jahren eine intensive Reflexion über die Gefahr der Entwertung der Bildwahrnehmung durch den Gestus der Erklärung festzustellen. Die Suche nach der Identifikation des Sujets, das Beharren auf der Frage nach der Intention, die Forderungen nach verbalen Erklärungen und Legitimationen, wurden als Auswüchse dieser Sprachkultur empfunden.

»At least at this time I have nothing to say in words which I would stand for. I am heartily ashamed of the things I have written in the past. This self-statement business has become a fad this season, and I cannot see myself just spreading myself with a bunch of statements everywhere, I do not wish to make.«[07]

from the space of the spectator [...]. The control of space and light and the focus on a group of related paintings serve to intensify the experience of Pollock's work, creating that hushed transcendental mood which we associate with a chapel.«

04 —— Vgl. hier auch die neue Studie zur Geschichte der Hängung im MoMA von Mary Anne Staniszewski, *The Power of Display: A History of Exhibition Installations at the Museum of Modern Art*, Cambridge, MA / London: MIT, 1998, und für die moderne Reflexion zur Problematik des ästhetischen Schutzraumes: Rudolf Bumiller / Caramelle Ernst / Chabrillart François u. a., *Das Bild der Ausstellung* (Katalog der Ausstellung Heiligenkreuzerhof Wien 1993), Wien: Hochschule für Angewandte Kunst, 1993.

05 —— »The Questioning Public«, Titel des *bulletin of the museum of modern art* 15/1 (Herbst 1947).

06 —— William Baziotes, »The Artist and His Mirror«, in: *Right Angle* 3/2 (Juni 1949), S. 33.

07 —— Mark Rothko in einem Brief an Barnett Newman, 1950 datiert, *Barnett Newman*

Das Nicht-Verstehen als Geste der Apologie

Zahlreich sind die Formulierungen, die anstelle der Aktivität des »Lesens der Werke« den Moment der »Begegnung« mit dem Werk neu zu bestimmen suchen. Das Bild sollte nicht auf etwas verweisen, sondern in seiner Präsenz unmittelbar eine eigene Realität erwirken. Den Reaktionen der Betrachter, den Wahrnehmungen der Interaktion zwischen ihnen und dem Werk kommt in diesen Entwürfen eine zentrale Stellung zu. Dieses Modell, das in einer intensiven Auseinandersetzung mit dem Status von Kultobjekten entwickelt wurde, zielte auf ein Wechselspiel zwischen der ehrfurchtsvollen Distanz zu einer fremden Welt und direkter Eingebundenheit in die Bildwirkung als existentieller aufrüttelnder Erfahrung.

>»No possible set of notes can explain our paintings. Their explanation must come out of a consummated experience between picture and onlooker.«[08]

Von Barnett Newman und Robert Motherwell wurden diese Gedanken zu einer Selbstdefinition der amerikanischen Kunst weitergetrieben, die sich radikal vom europäischen Bildverständnis abzusetzen suchte: »We are freeing ourselves of the impediments of memory, association, nostalgia, legend, myth, or what have you, that have been the devices of Western European painting.«[09]

Als Gegenmodell nahm die amerikanische Avantgarde die Kategorie des Sublimen, durch neue Definitionen belebt, für sich in Anspruch. Die Kontemplation des Individuums vor dem einzelnen Werk sollte zu transzendentalen Erfahrungen führen. Der aus der Romantik stammende Topos der Moderne, das Schweigen vor dem Werk als Betrachteranweisung[10], entfaltet seine Macht.

Es entstand eine Konstellation, in der der Anspruch auf ein Verstehen, das Verlangen

Papers, Archives of American Art, Roll 3481.

08 —— Zitat aus einem Statement verfasst von Adolph Gottlieb und Mark Rothko mit Hilfe von Barnett Newman, abgedruckt bei Edward Alden Jewell, »Globalism Pops into View«, in: *New York Times* (13. Juni 1943), S. 9; vgl. auch Bonnie Clearwater, »Shared Myths: Reconsideration of Rothko's and Gottlieb's Letter to the New York Times«, in: *Archives of American Art Journal* 24/1 (1984), S. 23–25.

09 —— »The Ides of Art: 6 Opinions on What Is Sublime in Art?«, in: *The Tiger's Eye* 6 (Dezember 1948), S. 46–56.

10 —— Wolfgang Kemp, »Zeitgenössische Kunst und ihre Betrachter: Positionen und Positionszuschreibungen«, in: ders. (Hg.), *Zeitgenössische Kunst und ihre Betrachter* (= Jahresring. Jahrbuch für moderne Kunst, Band 43), Köln: Oktagon, 1996, S. 13–43; Wolfgang Kemp, »Die Kunst des Schweigens«, in: Thomas Koebner (Hg.), *Laokoon und kein Ende: der Wettstreit der Künste,* München: edition text + kritik, 1989, S. 96–118; Shimon Sandbank, »Poetic Speech and The Silence of Art«, in: *Comparative Literature* 46/3 (Sommer 1994), S. 225–239.

nach Deutung, die begriffliche Leistung des Diskurses und das »buchstäbliche« Werk in ein ausgesprochen spannungsreiches Verhältnis traten. Sollte das Werk doch auf nichts mehr verweisen und seine Qualität durch die Identität von Sein und Bedeutung beweisen, so blieb die Instanz Sinnproduktion umstritten.[11]

BEDEUTUNGSPRODUKTION

Die Selbstreferentialität und Geschlossenheit der Kunst ersetzt nämlich keineswegs die Bedeutungsproduktion im sprachlichen Diskurs. Vielmehr stand die Intention der Künstler gegen die Erkenntnis, dass es die Betrachtenden sind, die den Akt der Sinnproduktion zu übernehmen hätten. Die Geste des Verstehens durfte die Idee der »Offenheit«, der potentiellen Bedeutungsvielfalt, nicht zerstören, die spezifische Selbstreflexion des Mediums nicht gefährden. Wie konnte von ihnen also Sprache eingesetzt werden, die als Rezeptionsanweisung die Bilder vor einem »falschen« Diskurs schützen würde?

Ein zentrales Indiz für diese Reflexion findet sich im Umgang mit den Bildtiteln.[12] In der berühmten Diskussion »Artists Sessions at Studio 35«, die der Maler Robert Goodnough edierte[13], diskutierten etwa Hedda Sterne, Adolph Gottlieb, Ad Reinhardt, Robert Motherwell und Willem de Kooning kontrovers über das Dilemma einer Betitelung, die vom Publikum erwartet würde. Als Alternativen wurden abstrakte Nummerierungen ebenso erwogen wie poetische Allusionen oder deskriptive, klassifizierende Bezeichnungen wie »Landschaft« oder »Portrait«. Sehr schnell führte die Diskussion zum Wunsch, ein Bildverständnis zu bewahren, welches das Bild in seiner unmittelbaren Realität nicht durch Zeichenfunktionen beschneiden würde. »The question is how to name what yet has been unnamed« fasste Motherwell zusammen. Die Behauptung, wie sie der Maler Jimmy Ernst in die Diskussion einführte, dass ihn die Titel nicht störten, weil sie nichts mit dem Bild zu tun hätten, steht im Widerspruch zu den sensiblen Reaktionen auf den Umgang der Museen und Galerien mit der Titelgebung der Werke. Clyfford Still reagierte empört über falsche Betitelungen ebenso wie Newman sich um falsche und richtige Namensgebungen seiner Werke stritt.[14]

Mehrfach drehen sich die Argumente um den zentralen Punkt, nämlich die Beziehung zwischen Titel und Rezeptionsverhalten. Wird mit der Bezeichnung eines Sujets dem Werk etwas hinzugefügt, dass das Bild selbst nicht leiste?

11 —— Vgl. die Diskussion des Problems bei Rainer Metzger, *Buchstäblichkeit: Bild und Kunst in der Moderne*, Köln: König, 2004, S. 148–157.
12 —— Es gibt bisher wenig Untersuchungen zur Problematik von Bildtiteln. Vgl. aber Felix Thürlemann, *Kandinsky über Kandinsky: Der Künstler als Interpret eigener Werke*, Bern: Benteli, 1986; John C. Welchman, *Invisible Colors: A Visual History of Titles*, New Haven / London: Yale University Press, 1997.
13 —— Robert Goodnough, »Artists Sessions at Studio 35 (1950)«, in: *Modern Artists in America* (April 1950), S. 8–22, hier besonders S. 15.
14 —— Vgl. Peter J. Schneemann, *Who's Afraid of the Word*, Freiburg i. Brsg.: Rombach, 1998.

Wird nahegelegt, dass das Bild auf etwas anderes im Sinne eines Symbols oder gar einer Metapher verweise? Immer wieder steht dagegen die Verteidigung des in sich selbst geschlossenen Werkes: Ibram Lassaw: A work of art »is« like a work of nature.

Das Problem der Bildtitel steht in direktem Zusammenhang zu den mehrschichtigen und häufig kontradiktorischen Interessen an einer fruchtbaren Wechselbeziehung zwischen Betrachtung, Bedeutungsproduktion und Dichtkunst.[15] Es wurde nach einem Diskurs gesucht, der eine Alternative darstellen könnte zur vermittelnden Sprache der konservativen amerikanischen Kunstkritik, die auf Identifikation und Benennung und Distanz ausgerichtet war. Es ging um eine Sprache, die ebenso als Rezeptionsanweisung dienen könne, wie eine Lösung des Anspruches des Verstehens anzuzeigen vermöge. Man mag diese Experimente als Reaktion auf die konservative Kritik von Emily Genauer, Howard Devree[16] oder John Canaday deuten.

Die Abstrakten Expressionisten sahen in der dichterischen Sprache ihrer Freunde Modelle für eine Dimension des Wortes, die ihren Vorstellung der Offenheit und des Prozesshaften gemäß sein würde. Der Sprache des Verstehens wurde eine Sprache gegenübergestellt, die in poetischer Form eine assoziative Begleitung erprobte.[17]

Der Kunstkritiker Thomas Hess regte die Literaten an, sich in der von ihm herausgegebenen führenden Kunstzeitschrift *Art News* als Kritiker zu betätigen, so wie er Künstler einlud, über die Arbeit von Kollegen zu schreiben. Es entstanden Texte, die den Schlüsselbegriff der Abstrakten Expressionisten, »experience«, in Formen persönlich geprägter Ekphrasis umsetzten. Selbst eine Kunsthistorikerin und Kritikerin wie Dore Ashton versuchte, in Aphorismen Bilderfahrungen einzufangen und Verstehen zu vermitteln.

In vulgarisierter Form fanden diese Experimente Eingang in Ausstellungskataloge der Museen und Galerien. Es etablierte sich ein Modell für Ausstellungspublikationen, das biographische Daten des Künstlers, sein Foto-

15 —— Vgl. zur allgemeinen Problematik: Stefan Greif, *Die Malerei kann ein sehr beredtes Schweigen haben: Beschreibungskunst und Bildästhetik der Dichter*, München: Fink, 1998; Anne-Kathrin Reulecke, *Geschriebene Bilder: Zum Kunst- und Mediendiskurs in der Gegenwartsliteratur*, München: Fink, 2002; Helmut Pfotenhauer / Gottfried Boehm: *Beschreibungskunst – Kunstbeschreibung: Ekphrasis von der Antike bis zur Gegenwart*, München: Fink, 1995.

16 —— Howard Devree, »Modern Babel: A Study of Confusion in the Art World«, typescript, 1947, Washington D.C.: Archives of American Art.

17 —— Vgl. etwa den Dichter Frank O'Hara; dazu: Marjorie Perloff, *Frank O'Hara: Poet Among Painters* (1977), Chicago / London: University of Chicago Press, 1998.

portrait und ein häufig graphisch gestaltetes poetisches Statement neben der Reproduktion seines Werkes zu einem festen Gefüge, mit wechselseitigen Implikationen verband. Nicht selten verkam die Kommentarsprache dabei zur leeren theatralischen Geste.

Komplexer waren dagegen die Experimente, die Maler, Dichter, Philosophen und Kritiker in den sogenannten »little Magazines« umsetzten. So erschien etwa die Suche nach einer Wiederbelebung der Begrifflichkeit des Sublimen nicht zufällig in der Zeitschrift *The Tiger's Eye*. Diese kleine Zeitschrift (1947–1949) verband Reproduktionen der zeitgenössischen amerikanischen und europäischen Malerei mit Gedichten, philosophischen und literarischen Essays. Ähnliche Versuche wurden von den kurzlebigen Periodika »Iconograph« (1940–1947), »Possibilities« (1947/48), »Instead« (1948) und »It is« (1958–1965) unternommen.[18]

Immer wieder fanden hier Versuche ihren Platz, den Status von Bild und Text in der Disposition der Vermittlung zu klären. Die Diskussionen um rezeptionsästhetische Modelle spiegelten sich unmittelbar in der Gestaltung der Zeitschriften wider. Wie ist im Prozess des Verstehens das Verhältnis zwischen selbstbezüglichem, reinem Kunstwerk und Intentionalität? Obwohl in *The Tiger's Eye* Texte und Werkreproduktionen parallel erschienen, sollte die Eigenständigkeit beider erhalten bleiben.

Die Statements zur Konzeption der Zeitschrift selbst, wie etwa im Oktober Heft von 1947 abgedruckt, beziehen sich auf die Implikationen dieser Parallelität und deuten ein Verständnis der Künstleräußerung an, das für *The Tiger's Eye* von eklatanter Bedeutung ist. Die Herausgeber stellen klar, dass alle veröffentlichten Texte als »Literatur« und nicht als Ergänzung der Bilder zu betrachten seien.

Das Statement beginnt mit den Worten: »That a work of art, being a phenomenon of vision, is primarily within itself evident and complete.«[19] Dieses Statement verweist ebenso auf die Diskussionen der Literaturszene wie die Brechung in der Zuordnung von Werk und Autor. Die Beiträge, Bilder oder Texte, können nur über das in der Mitte der jeweiligen Ausgabe versteckte Inhaltsverzeichnis einem Autor zugeordnet werden. Die Angabe des Autors ist vom Werk bewusst getrennt.

Die Betonung auf das Eigenleben des Werkes in Unabhängigkeit vom seinem Schöpfer, das Beharren auf die Unübersetzbarkeit der Medien wurde parallel in dem berühmten Aufsatz von Monroe C. Beardsley und W. K. Wimsatt, ›The Intentional Fallacy‹, diskutiert, der in »The Sewanee Review« erschien.[20]

Die Frage der Übersetzbarkeit einer künstlerischen Manifestation, die unmittelbar an ein Medium gebunden sei, griff eine Haltung auf, wie wir sie

18 —— Ann Eden Gibson, *Issues in Abstract Expressionism: The Artist-run Periodicals*, Ann Arbor MI: UMI Research Press, 1990.
19 —— »The Tiger's Eye has the following convictions that will guide its publication of art«, *The Tiger's Eye* 1 (1947), S. 76.
20 —— Monroe C. Beardsley / W. K. Wimsatt, »The Intentional Fallacy«, in: *The Sewanee Review* 54 (1946), S. 3–23.

aus der Romantik kennen. Bereits die Galeriegespräche der Romantiker kreisten um diese Problematik. Die »Anschauung« findet sich als unübersetzbares Moment beschrieben, das nur unter der Trauer eines Verlustes in eine Verbalisierung überführt werden könne. Die Potenz des Schrittes zur Sprache als einem analytischen Instrument muss im Willen zum Verstehen ständig befragt werden. Dagegen steht jedoch die Suche nach dem Einsatz der Sprache als Kommunikationsmedium. Im Rahmen eines Gespräches kommt ihr die Funktion zu, Deutungen als Bedeutungen entstehen zu lassen.

Das Verstehen setzt hier keinen abgeschlossenen Sinn voraus. Das Moment des Nichtverstehens, die Annäherung an ein als Nichtverstandenes gesetztes, generiert Verstehen und Bedeutung im Sinne eines hervorbringenden, kreativen Aktes. Es lässt sich nicht mehr unterscheiden, welche Wirkung vom Bild und welche vom Betrachter ausgeht:

»Waller [Dichter]: Das trockene Urtheilen wollen wir gern den Kunstverständigen überlassen. Allein wir werden doch das Recht haben, Eindrücke mitzutheilen, die unser eignes Werke sind?

Reinhold [Maler]: Eignes Werk? wie so? sie wären also willkührlich?

Waller: Selbstthätigkeit ist noch wesentlich von Willkühr unterschieden. Eine Wirksamkeit kann nach der gegebenen Anregung nothwendig und doch unser eigen seyn. Daraus, dass die Eindrücke eines Kunstwerkes bey verschiednen Personen an Reichthum und Tiefe und Zartheit so erstaunlich weit von einander abstehen, leuchtet es ein, wie viel auf das ankommt, was der Betrachter mit hinzubringt.«[21]

Noch deutlicher führte dieses Modell einer modernen Rezeptionsästhetik Clemens Brentano in seinem Kommentar zu Caspar David Friedrich aus:

»– und das, was ich in dem Bilde selbst finden sollte, fand ich erst zwischen mir und dem Bilde, nämlich einen Anspruch, den mir das Bild tat, indem es denselben nicht erfüllte.«[22]

Seine Beobachtungen führt er über in die Form des Dialoges

21 ——— August Wilhelm, Carolin und Friedrich Schlegel und Fichte, »Die Gemälde: Ein Gespräch«, in: *Athenaeum*, Band II, 1. Stück, Berlin: Heinrich Fröhlich, 1799, S. 47.
22 ——— Clemens Brentano, »Verschiedene Empfindungen vor einer Seelandschaft von Friedrich, worauf ein Kapuziner (Bei einer Kunstausstellung 1810)«, in: Friedmar Apel (Hg.), *Romantische Kunstlehre*, Frankfurt am Main: Deutscher Klassiker Verlag, 1992, S. 351–356.

als angemessene Form. Hier scheinen viele Konzepte der modernen Rezeptionsästhetik vorweggenommen zu sein.[23]

RÜCKWIRKUNGEN AUF DAS SELBSTVERSTÄNDNIS DER KUNSTGESCHICHTE

Das Interesse an solchen Konstruktionen der aktiven Kunstbetrachtung und des produktiven Nichtverstehens schützte die Künstler jedoch nicht vor der schmerzhaften Erfahrung eines zerstörerischen Missverstehens. Die Reaktionen auf die ersten Einzelausstellungen von Newman, Rothko oder Still verdeutlichen das ungelöste Problem, das im Verhältnis zwischen dem Anspruch auf eine unmittelbare Bildmacht und einem Diskurs der konditionierenden Anweisung liegt. Beim Glauben an die eigenständige Dimension des Bildes blieb die Angst vor dem Wort des Betrachters bestehen. Es klingt immer wieder die Sorge durch, dass eine Verweigerung der Rezeptionsanweisung das Werk zu zerstören imstande sei.[24]

Clyfford Still brachte erbittert die verbalen Reaktionen auf seine Bilder auf einer Tafel vor dem Eingang zu seiner Ausstellung von 1947 an. Als Konsequenz, die er aus den Missverständnissen zog, kündigte er an, nicht mehr auszustellen.[25]

Auch Mark Rothko gehörte neben Still und Newman zu den Künstlern, die ausgesprochen verletzt auf Reaktionen von Betrachtern reagierten, die sich der Anweisung entzogen. 1947 publizierte *The Tiger's Eye* Rothkos Statement eines Märtyrers, der seine Leiden als die seiner Werke beschreibt:

> »A picture lives by companionship, expanding and quickening in the eyes of the sensitive observer. It dies by the same token. It is therefore a risky act to send it out into the world. How often it must be impaired by the eyes of the unfeeling and the cruelty of the impotent who would extend their affliction universally.«[26]

23 —— Gerhard Kurz, »Vor einem Bild: Zu Clemens Brentanos ›verschiedenen Empfindungen vor einer Seelandschaft von Friedrich, worauf ein Kapuziner‹«, in: *Jahrbuch des freien deutschen Hochstifts* (1988), S. 128–144.

24 —— Die ikonoklastischen Anschläge auf die Bilder Newmans finden immer wieder das Interesse der Kunstgeschichte. Sie werden als Beweis für die Existenz einer intensiven Bildwirkung eingesetzt. Bereits in der ersten Ausstellung muss ein Bild beschmiert worden sein (*The Art Digest* [15. März 1950], S. 5). – Dieser Vorfall blieb in den Studien zu den späteren Anschlägen auf Gemälde Newmans unberücksichtigt. – 1982 wurde ein Anschlag auf das Berliner Bild »Who's Afraid of Red, Yellow and Blue IV« (1969–1970) verübt; 1986 war »Who's Afraid of Red, Yellow and Blue III«(1967–1968) Ziel eines Anschlages; der gleiche Täter schlug 1989 nochmals in Antwerpen zu. Vgl. zuletzt Dario Gamboni, *The Destruction of Art: Iconoclasm and Vandalism since the French Revolution,* London: Reaktion Books, 1997, S. 207–211.

25 —— Justus Jonas-Edel, *Clyfford Stills Bild vom Selbst und vom Absoluten: Studien zur Intention und Entwicklung seiner Malerei* (Dissertation), Köln: König, 1995, Kap. II, Anm. 70.

26 —— Mark Rothko, »Statement«, in: *The Tiger's Eye* 1/2 (1947), S. 44, wiederabgedruckt im Ausstellungskatalog *15 Americans,* New York: Museum of Modern Art, 1952, S. 21; vgl. zu

Das Nicht-Verstehen als Geste der Apologie

Im Falle Newmans und seiner frühen Ausstellungen stellte die Kritik den Anspruch der Unmittelbarkeit den philosophierenden Künstler entgegen. Die kurze, abwertende Kritik eines der wichtigsten Historiographen des Abstrakten Expressionismus enthält einen versteckten Hinweis auf diesen Umstand.[27] Hess betitelt den Künstler einerseits als »one of Greenwich Village's best known homespun[28] aestheticians«, der die »products of his meditations« zeigen würde. Andererseits beschreibt er Newmans Werke als optische Experimente. Damit sprach die Kritik die doppelte Apologie des Diskurses von Newman an, der das von ihm und seinen Freunden verkündete Ideal einer »sprachlosen Kunst« selbst zerstören musste.

Als visuelle Experimente beschrieben, sah Newman seine Farbflächen in die Nähe einer zunehmenden Akzeptanz der neuen Kunst als Dekoration gerückt und auch durch formalistische Interpretationen ihrer Kraft beraubt. Nach zwei erfolglosen Ausstellungen verzichte Newman lange Zeit auf eine Einzelausstellung.

In der Apologie des Bildes als eines unmittelbaren Ausdrucks, der als ungebrochene eigene Wahrheit physisch erfahrbar sei, entstanden verschiedene verbale Kommentarformen. In ihrer Rhetorik und ihren Figuren wirkten sie entscheidend auf den kunsthistorischen Umgang besonders mit Werken der Abstraktion zurück. Zwei Ebenen und zwei unterschiedliche Funktionen der Sprache im Verstehensprozess werden dabei miteinander vermengt.

Auf der einen Seite findet sich der Versuch, die spezifische Gesetzmäßigkeit des Mediums Bild und dessen Wahrnehmung parallel in eine poetisch geformte Sprache zu überführen und damit den Verstehensprozess im Fluss zu halten. Dem Kunstwerk wird dabei eine grundsätzliche Hermetik zugesprochen.[29] Diese Konstellation des Nicht-

Rothko das neue Werkverzeichnis, David Anfam, *Mark Rothko: The Works on Canvas – Catalogue Raisonné*, New Haven: Yale University Press; Washington, D.C.: National Gallery of Art, 1998.

27 —— Thomas B. Hess, »Review«, in: *Art News* 49/1 (1950), S. 48. Hess schließt mit einer Wendung, in der die anderen Künstler und nicht die normalen Galeriebesucher als eigentliche Adressaten Newmans angesprochen werden, im Sinne einer Aggression: »Newman is out to shock, but he is not out to shock the bourgeoisie – that has been done. He likes to shock other artists.« Eine der wenigen positiven Reaktionen stammte signifikanterweise von einer Kritikerin, der er seine Bilder lange erläutert hatte: Aline Louchheim, »By Extreme Modernists«, in: *New York Times* (4. Januar 1950), Sec. 2, S. 9. Ihre Kritik wurde in *The Art Digest* (15. Februar 1950), S. 5, unter dem Titel »Too Many Words« des hohlen Jargons bezichtigt. Die Polemik Peyton Boswells wurde von Newman scharf erwidert, *The Art Digest* (15. März 1950), S. 5.

28 —— homespun = selbstgesponnen.

29 —— Vgl. dazu die grundlegende Arbeit von Ulli Seegers, *Alchemie des Sehens – Hermetische Kunst im 20. Jahrhundert: Antonin Artaud, Yves Klein, Sigmar Polke,* Köln: König, 2003.

verstehens wird gestaltet und beschworen – nicht jedoch hermeneutisch, deutend aufgehoben. In einem Diskurs um die mediale Differenz wird dem Bild und seiner Anschauung eine Eigendynamik zugeschrieben, die die Potenz zu einem »anderen« Verstehen in sich berge.

Auf der anderen Seite entsteht ein umfangreicher Meta-Diskurs im Sinne eines Kommentars[30], der ein Begriffsgerüst und eine theoretische Legitimation der Verteidigung des Bildes als Sonderform des Verstehens bereitstellt. Der Umgang mit diesem Diskurs, mit Schlüsselbegriffen und Rezeptionsanweisungen, stellt für die Kunstgeschichte ein ungelöstes Problem dar.[31]

In der Rezeptionsgeschichte und der Historiographie des Abstrakten Expressionismus hat der Umgang mit dem inhaltlichen Anspruch, der mit der Utopie einer Bildmacht verknüpft war, immer wieder zu Kontroversen geführt. 1985 berief sich Michael Bockemühl ebenfalls auf Newman, um die »anschauende Tätigkeit der Rezeption als eigentliche Bildproduktion« zu thematisieren.[32] Newman dient als Beispiel für einen Maler, der erkannt habe, dass kein Gehalt außerhalb des Bildes bestehe. Der Eigenwert des Bildes als Objekt stehe gegen den Darstellungswert. Newman leiste die ultimative Aufhebung jeder Dichotomie zwischen Form und Inhalt. In Newmans Werken sei kein Sinn zu finden, sondern dieser müsse durch die Betrachtung selbst erzeugt werden.[33]

Gerne werden in diesem Kontext nochmals die Aussagen der Künstler zitiert, die auf die Verweigerung der Sprache verweisen und Interpretationen zurückweisen. Die Fiktion des »unschuldigen Betrachters« muss dazu dienen, eine Bildmacht zu bezeugen, die moralische und metaphysische Werte vermittle, ohne den Diskurs zu benötigen. Die Auflösung der Dichotomie von Form und Inhalt gelingt nur durch ein empathisches Befolgen sowohl der suggestiven Titel als auch der Anweisungen des theoretischen »Kon-Textes«.

Das Anzeigen des Anspruches ersetzt die direkte literarische Vorlage. Für die Rezeption liegt die Funktion des Diskurses in der begrifflichen Überhöhung der sinnlichen Erfahrung. Eine Rezeptionssteuerung durch die Einbindung in eine Installation, wie sie im Sinne der fotografischen Veranschaulichung Newmans denkbar wären, verfolgten die Abstrakten Expressionisten nicht weiter. Eine zu freie und aktive Rolle schrieben sie dem Betrachter in ihrem Wirkungsmodell zu.

Sehr viel respektloser und radikaler als die kunsthistorischen Annäherungen befragten Künstler ab den sechziger Jahren die Auseinandersetzung der Abstrakten Expressionisten um Bild und Kommentar und vor allem um Bild und Diskurs. Es ist eine zeitliche Verschiebung festzustellen zwischen künstlerischer und kunsthistorischer Reflexion über die mit der Beschwörung der

30 —— Vgl. zu diesem Begriff Christian Bracht, *Kunstkommentare der sechziger Jahre: Funktionen und Fundierungsprogramme,* Weimar: VDG, 2002.
31 —— W. J. T. Mitchell, »»Ut Pictura Theoria«: Abstract Painting and the Repression of Language«, in: *Critiqual Inquiry* 15/2 (Winter 1989), S. 348-371.
32 —— Michael Bockemühl, *Die Wirklichkeit des Bildes,* Stuttgart: Urachhaus, 1989, S. 15.
33 —— Vgl. dazu Matthias Bunge, »Die Wirklichkeit des Bildes: Eine kritische Auseinandersetzung mit Michael Bockemühls These von der ›Bildrezeption als Bildproduktion‹«, in: *Zeitschrift für Ästhetik und Allgemeine Kunstwissenschaft* 35 (1990), S. 131-189.

Bildmacht einhergehenden Implikationen. Während die Kunstgeschichte die Rezeptionsanweisungen der Abstrakten Expressionisten affirmativ befolgte, setzte mit der konzeptuellen Kunst eine radikale Thematisierung der Utopien der fünfziger Jahre ein.

Als Beispiel für die Bearbeitung der beschriebenen Positionen sind etwa John Baldessaris Bilder zu nennen. Baldessari ließ in den späten sechziger und frühen siebziger Jahren Dogmen und Maxime des Diskurses um die Bildmacht von einem professionellen Schildermaler auf die Leinwand malen. Die Referenzen sind mehrschichtig. Er zieht sich, abgesehen von der Signatur, aus dem Prozess des Malens zurück, seine künstlerische Leistung liegt im Zitat. Bildtitel und gemalter Schriftzug werden eins. »A Two-Dimensional Surface Without Any Articulation is a Dead Experience«[34] von 1967 spielt mit Greenbergs Ideologie der Zweidimensionalität der Leinwand. Jonathan Borofsky stellte 1983 den »Chattering Man« als Betrachter seinen abstrakten Bildern gegenüber,[35] die durch endlose Ziffernfolgen bezeichnet sind. Seine Silhouette des Museumsbesuchers zerstört die Doktrin der Stille mit plärrenden Lautsprechern: »chatter, chatter, chatter«.

Das Verhältnis der Kunstwahrnehmung zum Versagen analytischer Sprache bildete eine entscheidende Grundlage für museumspädagogische Bemühungen, kunsthistorischer Theorieansätze und der Gestaltung von Ausstellungsräumen. Es ist zu beobachten, wie die Kunstgeschichte sich damit das Problem des künstlerischen Kommentars zu Eigen machte.[36] Die Entwicklung der Disziplin im Sinne eines Weges von der Ekphrasis zur wissenschaftlichen Beschreibung[37] scheint sich notwendiger Weise dabei häufig umzudrehen.

Die eindrücklichen Analysen der Werke der Abstrakten

34 —— John Baldessari, »A Two-Dimensional Surface Without Any Articulation is a Dead Experience«, 1967, Acryl auf Leinwand, 144.8 x 171.4 cm, im Besitz des Künstlers; Mark Rosenthal, *Critiques of Pure Abstraction: A Traveling Exhibition Organized and Circulated by Independent Curators Incorporated,* New York: Independent Curators Incorporated, 1995, o.S.; vgl. auch *Modes of address: language in art since 1960* (Katalog der gleichnamigen Ausstellung), New York: Whitney Museum of American Art, 1988.

35 —— Jonathan Borofsky, »Untitled at 2,835,666«, 1983, Tinte und Öl auf Papier, 203 x 256.5 cm mit »Chattering Man«, Mixed media, 203 x 58 x 33 cm, New York: Paula Cooper Gallery.

36 —— Vgl. dazu Oskar Bätschmann, *Bild-Diskurs: Die Schwierigkeit des Parler Peinture,* Bern: Benteli, 1977, S. 33–56.

37 —— Raphael Rosenberg, »Von der Ekphrasis zur wissenschaftlichen Bildbeschreibung: Vasari, Agucchi, Félibien, Burckhardt«, in: *Zeitschrift für Kunstgeschichte* 58/3 (1995), S. 297–318.

Expressionisten durch die Kunstgeschichte bilden eine Ekphrasis, indem sie durch die Macht des Wortes, der Neologismen und des poetischen Ausdruckes dem Bild eine neue Wirkungspotenz verleihen. Die Tätigkeit der künstlerischen Betitelung findet sich in gespiegelter Form im Sprechen der Rezipienten über die abstrakten Bilder wieder.

Die Rhetorik der künstlerischen Verteidigung des Status der Bilder mit der Berufung auf deren Eigenmächtigkeit wurde und wird zum Anlass genommen, im geschützten Galerieraum Übungen des geduldigen Sehens durchzuführen. Der Kunstgeschichte diente die Verweigerung der Künstler in der eigenen Rechtfertigung, als Vermittler ästhetischer Erfahrung zu agieren.[38]

Deutlich wird diese Spiegelung in den Versuchen einer Verbalisierung der Bilderfahrung unter gleichzeitiger Reflexion eines notwendigen Scheiterns.[39] Die Kunstgeschichte griff einen Lösungsansatz der Künstler selbst auf und führte deren Rhetorik fort. Suggestiv kann man die berühmten Fotografien, die den dramatisch gestikulierenden Newman als Vermittler seiner Kunst vor den Gemälden zeigen, neben die Aufnahme stellen, die Arnold Bode in seinem Vermittlungsengagement vor dem Gemälde Pollocks auf der zweiten documenta festhält.

Für Max Imdahl[40] lag im Verhältnis zwischen Moderner Kunst und begrifflicher Leistung der Rezipienten ein Problem, das er in ausführlichsten Beschreibungen zu lösen suchte.[41] Die Erfahrung der intensiven Bildbetrachtung setzte er in eine Sprache um, welche die Begegnung mit dem Kunstwerk auf eine ethische Ebene hebt.

Die Sprache der Künstler, die das Werk in seinem Status und seinem Anspruch verteidigten, findet sich hier im Engagement des Kunsthistorikers gespiegelt. Imdahl versuchte, mit einer möglichst präzisen Sprache zu einer reinen Bilderfahrung hinzuführen. Sein Einsatz für die »Seinsvalenz«[42] des Kunstwerkes wurde jedoch von seinen Schülern gerne herangezogen, um das

38 —— Als Beispiel für den Missbrauch dieser Rhetorik vgl. R. Bowman, »Words and Images: A Persistent Paradox«, in: *Art Journal* 45/4 (1985), S. 335–343.

39 —— Eva S. Sturm, *Im Engpass der Worte: Sprechen über moderne und zeitgenössische Kunst*, Berlin: Reimer, 1996; Uwe Wieczorek, »Über das Schweigen in der Kunst: Neuzeitliche Beispiele unter besonderer Berücksichtigung des 20. Jahrhunderts«, in: *Festschrift für Hartmut Biermann*, Weinheim: VCH, 1990, S. 251–274.

40 —— Vgl. zu Imdahl auch Jürgen Stohr, »Ein Unverständnis in Bochum 1982? Das Kunstschaffen von Yves Klein und Gerhard Richter als Hinweis auf neuere Perspektiven einer Theorie ästhetischer Erfahrung«, in: *Zeitschrift für Ästhetik und Allgemeine Kunstwissenschaft* 39/1 (1994), S. 91–129.

41 —— Max Imdahl hat in einer nicht weiter ausgeführten Bemerkung diese Möglichkeit angezeigt, dass »die Theorie *als Anweisung zum Sehen* an die frei gewordene Stelle der Ikonographie als einer Anweisung zum Verstehen tritt« (meine Hervorhebung), Max Imdahl, »Die Rolle der Farbe in der neueren französischen Malerei: Abstraktion und Konkretion«, in: Wolfgang Iser (Hg.), *Immanente Ästhetik – Ästhetische Reflexion: Lyrik als Paradigma der Moderne*, München 1966, S. 196; vgl. dazu Stefan Gronert, »Künstler-Theorie und Bildbegriff: Zu einigen Konsequenzen für das Verständnis moderner Malerei«, in: *Zeitschrift für Ästhetik und allgemeine Kunstwissenschaft* 34/1 (1989), S. 131–143.

42 —— Der Begriff stammt von Hans-Georg Gadamer.

Verhältnis der Moderne zur Sprache für eine grundsätzliche Mystifizierung des Aktes der Bildbeschreibung umzunutzen:

»Ihn [Imdahl] zog jener Ring des Schweigens nachdrücklich an, der das Kunstwerk eigentlich charakterisiert. Ein Schweigen, das zu uns in eigentümlicher Intensität zu sprechen vermag, und seinen besonderen Sinn unmittelbar mitteilt, den wir allerdings schwerlich einzuordnen vermögen in die bekannten historischen Deutungsmuster. Denn seine Sprache ist die der Sichtbarkeit, die wir durch die Tätigkeit unserer Wahrnehmung selbst organisieren, deren Übersetzung in die begrifflich bestimmte Sprache aber immer ein schwieriger, nur unter Verlusten möglicher Prozess ist.«[43]

Die Kunstgeschichtsschreibung des Abstrakten Expressionismus griff die warnenden Aussagen der Künstler um die Dichotomie von Kunstwerk und analytischer Sprache auf, um vielleicht ein letztes Mal das Credo der Moderne zu verkünden, wie es in ihrer Meistererzählung formuliert wird, die Reinheit des visuellen Mediums in Einklang mit einer unübersetzbaren Botschaft, die nur im unschuldigen Erleben zu fassen sei. Gleichzeitig, ab der Mitte der sechziger Jahre, negierte bereits der Diskurs der Konzept Art radikal »modernism's fetish of visuality«. Thomas Crow hat herausgearbeitet, wie damit der Widerspruch zwischen der Artikulationsfähigkeit der Künstler und dem beanspruchten Status ihrer Werke als reine Visualität zu einem Ende fand.[44]

Ich behaupte jedoch, dass die Kunstgeschichtsschreibung der Abstraktion einen wesentlichen Grundstein legte für eine Bewegung innerhalb der Kunstgeschichte, die nach dem spezifischen Erkenntnispotential des Bildes und seiner Wahrnehmung fragt. In den Ansätzen des Iconic Turn ist die Frage nach der medialen Bedingtheit einer Kunstrezeption erneuert worden. Die Materialität und ihre Erfahrung werden unter Verstehensaspekten aufgewertet, die nicht nur die Vielschichtigkeit, das Uneindeutige betonen, sondern denen eine Qualität zugeschrieben wird, die jenseits der sprachlichen Artikulation unmittelbar in kognitive Prozesse einwirke.

In diesem Aufgreifen und Fortführen der künstlerischen Apologie des Bildes sollte die Kunstgeschichte jedoch darauf achten, nicht implizit normativ aufzutreten. Die Sinnlichkeit eines Kunstwerkes darf nicht als Notwendigkeit für Kunst postuliert werden. Denn bei aller »Medienkompetenz« darf nicht vergessen werden, dass sich zeitgenössische Kunst auch im diskursiven Raum selbstbewusst behauptet.

[43] —— Heinz Liesbrock, »Die Unersetzbarkeit des Bildes«, in: ders. *Die Unersetzbarkeit des Bildes: Zur Erinnerung an Max Imdahl,* Münster: Westfälischer Kunstverein, 1996, S. 8–18.
[44] —— Thomas Crow, »Unwritten Histories of Conceptual Art: Against Visual Culture«, in: Thomas Crow (Hg.), *Modern Art in the Common Culture,* New Haven / London: Yale University Press, 1996, S. 212–242.

Alle Abbildungen aus dem Forschungsprojekt der HGKZ »Kunst und Qualität«, 2003.

REISNER / ORZA / NALDI

visual kitchen

**AKUSTIKSHAKER UND BILDMIXER
EXTRAHIEREN RAUMDESSERT**

Durch Cage angeregt, wird mit Klängen durch das Vibra-Visual-Phone Material in rhythmische Bewegung versetzt. Im Zusammenspiel von Ton und Bild entsteht eine akustisch-visuelle Collage.

Andrea Reisner – Visual Mix
Ramon Orza – Sound
Rebecca Naldi – Vibra-Noise Images

2002
Expo 2002, Juraschiff
Vollmondsafari, in Zusammenarbeit mit »Barockmaschine« Andy Mellwig,
www.barockmaschine.de

2003
TonhalleLate Zürich
»Classic Soundscapes« Andy Mellwig und Minus 8 & Band

www.blubbblubb.com

═ VISUAL KITCHEN ═

MENÜ: je nach Saison/Ort
~~REZEPT:~~

ZUBEREITUNG

- **ⓑ vibra noise images**
 - sounds → (from ⓐ)
 - rythmisiertes Bildmaterial → (to ⓒ)
 - rhyt. Geräusche ← (to ⓐ)
- **ⓐ Sound MIX** — sounds → **ⓒ visual MIX**
- Sound-Collage ↘ ↙ Bild-Collage → **RAUM**

GERÄTE

ⓐ - keyboard
 - drummaschine
 - miditransmitter
 - sample player
 - mischpult

ⓑ - vibra-visualphone
 - effektprocessor

ⓒ - labtops
 - dv-cams
 - video mixer
 - monitoren

ZUTATEN:

ⓐ - Loops
 - sampels

ⓑ - Materialien
 - Requisiten

ⓒ - Animationen
 - Videoclips

Verstehen

Kultur Kunst

Routine ausser Kraft setzen

MARKUS LUCHSINGER

I have something beautiful to say, and I keep on saying it

STRATEGIEN IM UMGANG
MIT DEM NICHT VERSTEHEN IN DER KUNST

Es ist nicht die Aufgabe der Kunst, verstanden zu werden. Dies wissen wir aus schmerzlichen Missverständnissen in der Begegnung mit Gegenwartskunst, die wir deswegen oft – und fälschlicherweise – als elitär bezeichnen. Das Missverständnis ergibt sich denn auch meist aus dem Anspruch, die Kunst rational verstehen zu wollen, und aus der Weigerung des Künstlers, sein Werk auf eine sogenannte Botschaft zu reduzieren.

Natürlich vermittelt Kunst unter anderem auch Botschaften, die verstanden werden wollen. In der Literatur, im Theater, also immer dann, wenn sich die Kunst der Sprache bedient, ist es fast unmöglich, sich der Botschaft zu enthalten, und folgerichtig richtet sich die Rezeption in diesen Kunstsparten vornehmlich auf die Deutung und Interpretation des Inhalts. Doch selbst in diesen Genres beobachten wir parallel zu den auf Verstehen gerichteten Mitteilungen einen gestalterischen Zugriff, eine »volonté artistique«, diese Botschaft zu relativieren, sie bis zu einem gewissen Grad geheim zu halten. Die künstlerische Aussage entfernt sich dadurch vom rationalen Verständnis und schafft eine Ambivalenz. Sie spielt mit dem Element des bewussten Nicht Verstehen Könnens, denn wie gesagt: Es ist nicht die Aufgabe der Kunst, verstanden zu werden, es ist vielmehr die Aufgabe der Kunst, erlebt zu werden. Dies gilt in besonderem Masse für die Künste, die nicht mit Sprache zu tun haben: für den Tanz, für die Musik und die bildende Kunst. Bewegung, Klang, Farben sind offen für Deutungsversuche, an sich aber sind sie frei von Bedeutung.

Die Kunst hat das Nicht Verstehen schon oft und immer wieder thematisiert. Immer wieder macht sie bewusst, dass das Verstehen ausserhalb des Werks stattfindet. Kunst sucht sich deshalb einen Kontext. Sie gestaltet sich als Reflexion eines Kontexts oder bricht aus dem gewählten Kontext aus, verletzt die Grenzen einer Konvention. So macht Kunst auf sich aufmerksam und konzentriert sich auf ihre eigentliche Botschaft: zu existieren. Kunst, so nennen wir

das hier einmal, ist in erster Linie die Botschafterin ihrer eigenen Existenz. In der Behauptung ihrer Existenz schafft sie die Möglichkeit, erlebt zu werden. Mögen Inhalte auch, dort wo Kunst mit Bedeutungsfeldern operiert, auf die Übermittlung von Botschaften angelegt sein und vom Rezipienten ein Verstehen, zumindest ein partielles, ihrer Inhalte abverlangen, so wollen wir doch festhalten, dass das, was die Kunst von anderen menschlichen Kommunikationsvorgängen unterscheidet, eben gerade darin liegt, dass die Absicht der künstlerischen Äusserung und das Verstehen der Aussage in ein Spannungsverhältnis gebracht werden. Anders gesagt: Eine künstlerische Aussage, die das Missverständnis nicht in irgend einer Weise beinhaltet, verdient es kaum, Kunst genannt zu werden und altert in der Regel denkbar schlecht.

Ergänzend zu den uns mehr oder weniger geläufigen Strategien im Um-

gang mit dem Nicht Verstehen möchte ich zwei Strategien benennen, die im künstlerischen Prozess eine zentrale Rolle spielen.

Die eine ist die Strategie der *Wiederholung*. Kierkegaard widmete ihr einen seiner brilliantesten Essays[01], kleidete seine philosophische Betrachtung um sich dem allzu schnellen Verstehens zu entziehen in eine Liebesgeschichte und spricht darin von der »Wiederholung« als »neue Kategorie, welche entdeckt werden soll«[02], eine Kategorie, die zwischen dem Sein und der Bewegung, dem Werden, anzusiedeln ist. Die beiden Pole beschreiben treffend den künstlerischen Prozess, der vom Sein des Künstlers zum Werden des Werks führt. Die Wiederholung (im Französischen steht der Begriff »répétition« für Probe) ist nicht nur im Theater oder im Tanz eine gängige Methode, sich ein nicht rational erklärbares Wissen über eine im Werden begriffene künstlerische Form anzueignen, sie stellt auch und gerade in der bildenden Kunst eine Form der künstlerische Auseinandersetzung dar, sei es in der seriellen Kunst oder in Motivserien, mit denen fast jeder Künstler arbeitet. Die wiederholte Begegnung mit Kunst schafft Einsichten. Auch dem Künstler, der oft genug selber mit dem Nicht Verstehen der Kunst gegenüber konfrontiert ist, gelingt es, mittels der Strategie der Wiederholung sich zumindest »vertraut« machen mit einer werdenden Form. Die Wiederholung befördert also einen Gewöhnungsprozess und zielt auf eine Vertrautheit, die die Distanz zwischen dem Schöpfer, der künstlerischen Aussage und dem Rezipienten verringert. In der Wiederholung kann sich der Künstler, der oft genug seine eigenen Motive nicht zur Gänze versteht – auch nicht zu verstehen braucht, denn das würde ihn vielleicht sogar in seiner Arbeit behindern –, seine Aussagen aneignen.

Eine zweite Strategie, mit welcher der Künstler die Problematik des Nicht Verstehens einer künstlerischen Aussage zu umgehen versucht, ist die der *Ästhetisierung*. Schönheit braucht keine Erklärung, sie schafft Evidenz. Sie zielt auf das Moment der Epiphanie, welches Religion und Kunst miteinander verbindet. Die ästhetische Form braucht keine Argumente, im Gegenteil: Der Moment will nicht zerredet werden, die Kunst läuft sonst unter Umständen sogar Gefahr, beschädigt zu werden. Es ist merkwürdig, dass in einem Moment, da Erklärungsversuche scheitern, eine

01 —— Søren Kierkegaard, *Samlede Vaerker,* Kopenhagen 1901–1906; dt.: Frankfurt am Main 1984.
02 —— Ebd, S. 22.

ästhetische Form – im Tanz etwa eine Körperbewegung, in der Musik eine Moment der Harmonie oder auch der akuten Dissonanz – unser Bedürfnis nach Verstehen plötzlich als zweitrangig erscheinen lässt.

Das Nicht Verstehen, oder das partielle Nicht Verstehen, der Kunst ist, wie eingangs erwähnt, keineswegs Ausdruck eines elitären Wesenszugs der Kunst. Im Gegenteil: Das Nicht Verstehen ist ein Wesenszug der Kunst an sich, macht sie frei zu existieren, macht sie erlebbar. Wenn wir eine Kultur des Nicht Verstehens tolerieren wollen, weil sie uns Einsichten bringt, dann scheint mir diese gerade in der Kunst von hoher Wichtigkeit.

Gegenwartskunst lässt sich auf dem Hintergrund einer solchen Auseinandersetzung besonders gut diskutieren, da sie im Unterschied zur Kunst aus früheren Epochen mit dem Umstand zu kämpfen hat, dass fast sämtliche Aussagen sozusagen in das künstlerische Werk selbst hinein gelegt werden (welches nicht auf das Verstehen hin zielt), weil sich von einem allgemein verständlichen Kontext (in welchem Verstehen möglich ist) verabschiedet hat. Auch zu früheren Zeiten sind Kunstwerke nicht an sich verstanden worden, sie haben sich höchstens innerhalb eines Kontextes bewegt, über den Verstehen möglich war.

Dem Vorwurf an die Kunst, elitär zu sein, weil sie das Verstehen nicht voraussetzt und nicht darauf zielt, begegnen einige zeitgenössische Künstler – beispielsweise im Tanz – mit der Strategie, die Theorie des Nicht Verstehens zum Inhalt ihrer Werke zu machen.

Ein aktuelles Beispiel ist eine Arbeit des in Berlin lebenden französischen Choreografen Xavier Le Roy[03]: Auf der Bühne sehen wir rund fünfzehn Spieler, die aus den Regeln eines komplexen Ballspieles, das jeden Abend dem Zufallsmoment überlassen ist, eine Choreografie entstehen lassen. Die Infragestellung einer eindeutigen Bewegungsgrammatik ist zentrales Thema des Abends. Das Nicht Verstehen von Bewegungsabläufen, im Kontrast zur sportiven Regelgrammatik, die aber wiederum als solche keinen Sinn macht, denn es handelt sich ja eben gerade nicht um einen sportlichen Wettkampf und demzufolge auch nicht um das Frage, ob das jeweilige Spiel für sich entschieden wird, fasziniert über weite Strecken durch die Unmöglichkeit, das Gesehene überhaupt zu interpretieren.

Immer wieder werden wir von supponierten Spielregeln in die Irre geführt. Ein zentrales Element der ästhetischen Konfrontation ist auch hier das der Wiederholung. Durch wiederholte Bewegungsabläufe, die wie immer in der Kunst nicht eine exakte Wiederholung sondern Variationen sind, kommen wir erst dazu, das Spiel als *Spiel* zu begreifen, als ästhetische Form, die sich von der Bedeutung weitgehend frei macht.

Kunst ist Spiel, bekennen neuerdings auch die Vertreterinnen und Vertreter einer ehemals politisch motivierten absichtsvollen Avantgardekunst der sech-

03 —— Uraufführung 2003, eine Produktion von Xavier Le Roy / in situ productions und Le Kwatt in Koproduktion mit Hauptstadtkulturfonds Berlin, Gulbenkian Foundation – CAPITALS Lissabon, Théâtre de la Ville Paris, Centre de Développement Chorégraphique Toulouse/Midi-Pyrénées, Kaaitheater Brüssel, Ballett Frankfurt & TAT, Centre Chorégraphique National de Montpellier Languedoc-Rousillon, Festwochen / Berliner Festspiele.

ziger Jahre, unter ihnen der kolumbianische Theatermann Enrique Vargas[04], der gerne betont: »Yes, I call it a game, but, like every game, it is a serious game.«[05] Nicht das Verstehen der Spielregeln ist ihm wichtig, sondern die Ernsthaftigkeit, mit die Regeln eingehalten werden. In seinem Labyrinth der Sinne wird der Zuschauer gleich zu Beginn aufgefordert, sich eine Frage zu stellen, die er allerdings für sich behält. Die Theatermacher werden sie nie erfahren, dennoch erlaubt es die Anlage des Spiels auf die jeweilige Frage des Zuschauers Antworten zu geben. Es ist paradox (und durchaus im Sinne des Erfinders des Spiels): es scheint eine Verständigung zu geben, obwohl die Kette des Verstehens an einer Gliedstelle unterbrochen wird.

Nicht nur in der Präsentation einer künstlerischen Aussage, sondern auch in der Herstellungs- oder Probenphase einer künstlerischen Form spielt der kalkulierte Umgang mit dem Nicht Verstehen eine grosse Rolle. Ein anschauliches Beispiel, mittels unkonventioneller künstlerischer Strategien sich dem Werk anzunähern ohne es für sich selber und die Tänzer seiner Company »erklären« zu wollen, lieferte unlängst der in Frankfurt lebende amerikanische Choreograf William Forsythe bei den Proben zu einem choreografischen Abend. Die Wiederaufnahmeproben dienten einerseits zur Erinnerung an Bewegungsabläufe, die je nach Bühne immer wieder an eine neue Situation angepasst werden müssen. Anderseits dienen sie aber auch zu einer immer wieder neu zu formulierenden Auseinandersetzung mit der Gestaltung des künstlerischen Prozesses.

Nach dem Körpertraining bat Forsythe die Tänzer, sich auf den Boden zu setzen und führte mit ihnen ein Gespräch: »Macht jetzt den Versuch«, so meinte er,

»eure Maschinensprache zu finden. Euer Gehirn funktioniert wie ein Computer. Mit der Zeit ladet ihr die eine oder andere Software in euer Gehirn, und es kommt zu Abstürzen. Versucht, die aufgespielte Software komplett aus dem Hirn herauszulöschen, macht das Gehirn frei, verlasst euch auf eure Maschinesprache, die euch vor Abstürzen bewahrt.«[06]

Forsythe – wie viele andere Künstler – sieht sich gezwungen, seine Strategien immer aktuell zu formulieren. Strategien in der Kunst funktionieren auch nur mit einem gewissen Überraschungsmoment. Dasselbe kann zwar immer wieder gesagt werden, aber es muss auf neue Weise gesagt werden. Nichts ist tödlicher als die Wiederholung, die als solche wirkt. Nichts ist tödlicher als die

04 —— Vargas arbeitet ab 1966 als Regisseur und Dramaturg im New Yorker La Mama Theater und provozierte mit seiner eigenen Gruppe, Gut Theater, extreme Zuschauerreaktionen auf sein politisches Agitprop-Theater. Anschliessend leitete er das Theater Research Center der Columbia National University und forschte über die Zusammenhänge zwischen Kinderspielen, Ritualen und Mythen der Communities in der kolumbianischen Amazonas-Region. In den neunziger Jahren inszenierte er in verschiedenen Versionen labyrinthartige Theatererfahrungen (»El hilo de Ariadne«, »Oraculos«) mit seiner Gruppe Teatro de los Sentidos (Theater der Sinne).
05 —— Aus einem Probengespräch zu »Oraculos« in Zürich, 1998.
06 —— Bei den Proben zu »NNNN – Enemy in the Figure – Quintett«, September 2003, Festwochen / Berliner Festspiele.

Festlegung auf Axiome, zu denen der Beteiligte nicht bis zu einem gewissen Grad das Moment der Improvisation einbringt, mit anderen Worten es ihm erlaubt ist, seine eigene Existenz zu behaupten um die Existenzbehauptung der Kunst zu stärken. Dies betrifft auch den Rezipienten. In der Kunst zählt nicht die Absicht, die sich im Voraus formulieren lässt, sondern die Konfrontation mit dem Betrachter, der in den Momenten der Begegnung mit der Kunst seinen eigenen Beitrag zum Verstehen leisten muss.

GESA ZIEMER

Anonyme Netzbilder: Angel six — Sampler black as night

ZUR ÄSTHETIK KÖRPERLICHEN NICHTVERSTEHENS

»Zwar denkt der Körper nicht, doch unnachgiebig und unbeugsam zwingt er zum Denken und zwingt das zu denken, was sich dem Denken entzieht – das Leben.« —— Gilles Deleuze[01]

Wir waren eine transdisziplinäre Forschungsgruppe bestehend aus Künstlern und Theoretikern, die in vielfacher Hinsicht mit einer ambivalenten Erfahrung konfrontiert wurde. Der Thematik des Nicht-Verstehens entsprechend, lässt sich aufgrund dieser Erfahrung schwerlich eine einleitende Hypothese aufstellen. Wer etwas nicht versteht, kann nicht *unterstellen,* will eben gerade nicht unterstellen. Jedenfalls nicht im landläufigen Gebrauch dieses Wortes, das ein Versprechen auf Erkenntnis in sich birgt. In der gängigen Wissenschaftspraxis orientiert man sich gerne an scheinbar schon Verstandenem, indem man es setzt und dann retrospektiv als solches konstituiert. Wie also hier beginnen, wenn nicht mit einer Hypothese, nicht mal mit *einer* formulierbaren Frage? Mit einem heiklen Fall, der sich erzählend und vielfach fragend *exponieren* lässt. An den man sich aus verschiedenen theoretischen und künstlerischen Perspektiven nähern kann, ohne ihn lösen zu können.

Für ein Forschungsprojekt[02], das in einen essayistisch angelegten Film münden sollte, waren wir auf der Suche nach visuellem Material, das Menschen mit einer körperlichen Behinderung darstellt. Uns interessierte, wie Körper, die nicht der gängigen Norm entsprechen, in verschiedenen Medien

01 —— Gilles Deleuze, *Das Zeit-Bild: Kino 2,* Frankfurt am Main 1991, S. 244.
02 —— Das Projekt fand 2003/04 am Institut für Theorie der Gestaltung und Kunst Zürich (ith) / HGKZ statt und trug den Titel »Verletzbare Orte: Andere Körper auf der Bühne« (Aktion Do Research! Schweizerischer Nationalfonds und Kommission für Technologie und Innovation). Die ästhetische Figur des *verletzbaren Körpers* stand im Zentrum und wurde in den Künsten (vor allem im Theater) erforscht. Resultate des Projektes waren der Forschungsfilm *Augen blicken* (Regie: Gitta Gsell, Idee: Gesa Ziemer, Mitarbeit: Benjamin Marius Schmidt

heute gezeigt werden und welche Diskurse ein Verstehen oder Nichtverstehen von diesen Bildern etabliert. Wir fokussierten Fragen der Wahrnehmung und wählten einen explizit ästhetischen Zugang, der uns erlaubte medizinische und zum größten Teil auch biographische Informationen auszusparen. Wir waren weniger daran interessiert, das Andere, Differente am behinderten Körper zu beschreiben, als uns zu fragen, wie wir aus unserer Sicht nichtbehinderter Menschen Körper wahrnehmen und werten. Die auffälligste Reaktion in unserem direkten Umfeld war das Wegschauen. Im Gegensatz zu anderen Themen der Kulturwissenschaft, die es sich auf die Fahnen geschrieben hat zu enttabuisieren und gerne Nischenthemen bearbeitet, war mit diesem Forschungsgebiet nur zögerlich Aufmerksamkeit zu holen. Uns wurde schnell kar, dass Menschen mit Behinderung in der Minderheitenhierarchie an unterer Stelle stehen. Berührungsängste waren vorhanden und der öffentliche Umgang zumindest im deutschsprachigen Raum mit diesem Thema entsprechend unsicher. Die englische Performancekünstlerin und Kulturtheoretikerin Ju Gosling, die einen Rollstuhl benutzt und eine der Interviewpartnerinnen im Projekt war, kommentierte das Desinteresse an dieser speziellen Minderheit treffend: »I think one of the things that very few people take into account – and that is both disabled and non-disabled – is that disability as an identity is something that anyone can acquire. You are unlikely to change race, you are unlikely to change gender, you are unlikely to change sexuality. Those things do happen, but it's not so likely. But at some point in almost all of our lives everybody will become disabled. And I think there is a great kind of belief around this sort of duality. Is is about the disabled person's being other. But in fact the disabled person is all of us.«[03] Wir forschten also vor allem im Bereich sogenannter Normalität und fragten uns, wie wir Bilder von Menschen mit Behinderung wahrnehmen und warum diese für uns so bedrohlich sind. Eng gekoppelt an das Thema der Wahrnehmung waren Fragen nach der Herstellung und dem Gebrauch von Bildern. Wie werden Bilder von Menschen mit einer Behinderung kontextualisiert? Zu welchem Zweck werden sie wie verwendet? Welche Politik wird mit diesen Bildern betrieben?

DIE DEVOTEE/AMPUTEE-SZENE

Wir recherchierten textlich, vor allem aber bildlich in der Alltags- und Kunstwelt. Da die meisten Bilder sprachlich kontextualisiert werden, ließen sich die

u.v.a.m., Zürich 2004), ein Netztext (in www.ith-z.ch, Gesa Ziemer, zusammen mit Benjamin Marius Schmidt) und eine viertägige Konferenz unter dem Titel »Ästhetik der Verletzbarkeit« im Theaterhaus Gessnerallee Zürich (Workshops, Performances, Vorträge), an der Behindertenaktivisten, Wissenschaftler und Künstler teilgenommen haben. Der Forschungsfilm *Augen blicken* und der Forschungstext können bei info@ith-z.ch bezogen werden. Die beteiligten KünstlerInnen: Ju Gosling, Raimund Hoghe, Milli Bitterli, Rika Esser, Simon Versnel. Projektpartner: Zentrum für Selbstbestimmtes Leben Zürich, Tanzhaus Wasserwerk Zürich, Pro Infirmis. Beratung: Cornelia Renggli. Kontakt: gesa.ziemer@ith-z.ch.
03 —— Ju Gosling im Film *Augen blicken* (wie Anm. 2).

Bilder in der Regel einordnen, oder wir konnten sogar Kontakte zu den abgebildeten Personen aufnehmen. Im Netz jedoch stießen wir schnell auf anonyme Bilder, die uns ohne Namen, ohne Fotonachweise, ohne Integration in irgendeine Homepage zufielen. *Angel six* und *Sampler black as night* waren Bilder ohne Kontext und insofern nicht außergewöhnlich, als dass solche Darstellungen in dieser Qualität und hoher Quantität in der Netzwelt permanent zirkulieren. Was sie jedoch für uns bedenkenswert macht, ist die Tatsache der Anonymität. Was können wir mit anonymen Bildern, die in Bezug auf die verschiedensten Themen im Netz immer wieder auftauchen, anfangen? Können wir sie zeigen? Wenn ja, wie sollen wir sie zeigen? Wir speicherten diese Bilder und schon kurze Zeit später waren sie unter ihrem Dateinamen nicht mehr auffindbar. Es ließ sich einzig das vage Umfeld benennen, in dem wir auf sie gestoßen waren. Über eine Suchmaschine gelangten wir zufällig in die uns vorher unbekannte Welt der Devotee/Amputee-Szene, die sich über Criptease-, Odd Beauty- oder Ampulove-Pages ihr Publikum verschafft. Die einschlägigen Homepages[04] bieten Amputierten einen reichhaltigen und seriösen Informationsservice, und gleichzeitig fungieren sie als Kontaktbörse. Wer das Stichwort *Amputee* in eine Suchmaschine eingibt, kommt auf eine Unmenge von Seiten, und wie in jeder anderen Szene auch gibt es unbestimmbare Grauzonen zwischen hilfreich aktuellen Dienstleistungen, Selbsthilfegruppen, Kommunikationsangeboten, künstlerischen Darstellungen, Prostitution oder Pornografie. Ob die Bilder selbst- oder fremdinszeniert sind, lässt sich oft nur schwer ausmachen, in unserem Fall ließ sich auf diese Frage gar keine Antwort finden, weil wir über keine Orientierungshilfen verfügten. Deutlich ist auch, dass es sich im Falle der Angel gar nicht um Frauen mit einer Amputation handelte, sondern offensichtlich um kleinwüchsige Frauen, deren Bilder jedoch im Umfeld dieser Szene auftauchten. Wie sollten wir also mit diesen anonymen Bildern der Netzwelt umgehen? Sie waren in Bezug auf unser Interesse, das die Herstellung und den Gebrauch der Bilder, die Wahrnehmung und den politischen Impetus der interdisziplinären Forschungsrichtung der *Disability Studies,* die uns einen methodischen Rahmen lieferten, betraf, dermaßen ambivalent, dass wir sie immer wieder anschauten und zeigten, aber nirgends verorten konnten. Vor allem die Frage des Missbrauchs stand im Vordergrund: Wer hatte diese Bilder ins Netz gestellt? Dürfen diese Bilder im Rahmen einer wissenschaftlichen Publikation wie dieser überhaupt ohne Einwilligung der Frau gezeigt werden? Ist nicht meine Zurichtung auf das Thema des Nicht-Verstehens von Kultur ein erneuter Missbrauch dieser Frau? Anderseits: Diese Bilder waren bereits der Öffentlichkeit zugänglich gemacht, was sollten diese Bilder von durchschnittlichen Darstellungen von Frauen ohne Behinderung im Kontext von Prostitution, wie sie in unserer Kultur offensichtlich und überall auftauchen, unterscheiden? In ähnlichen Fällen versuchten wir mit Frauen dieser Szene, die ihre E-Mail-Adressen auf den entsprechenden Homepages angaben, Kontakt aufzunehmen und sie von unseren Forschungsvorhaben zu überzeugen – ohne Erfolg, denn niemand antwortete. Der Transfer von der

04 —— Hier sind u. a. www.ampulove.com oder www.overground.be zu nennen (Okt. 2004).

Netzszene in die Forschung schien suspekt. Uns faszinierten diese Bilder, weil sie ort- und zeitlos waren, weil pornografische Codes mit der Repräsentation eines behinderten Körpers auf eigenartige Weise übereinander lagen, weil Anonymität verlockend und gefährlich zugleich ist, weil wir nicht wussten, ob der offensichtliche Einsatz eines billigen Glamours hier entweder subversiv-emanzipatorisch oder pornografisch-missbräuchlich zu verstehen war.

Die Ambivalenzen verschärften sich, nachdem wir in der Devotee/Amputee-Szene weiterrecherchierten, um Informationen von Spezialisten zu erhalten. Dort erfuhren wir, dass sogenannte Admirers – meist nicht behinderte Männer –, die sich von Amputees überwiegend in sexueller Hinsicht angezogen fühlen, üblicherweise in drei Gruppen eingeteilt werden: Devotees, Pretenders und Wannabes[05]. Die Devotees beziehen ihre spezifische sexuelle Befriedigung aus dem Zusammensein mit Amputierten, Pretenders geben vor behindert zu sein, indem sie sich beispielsweise mit einem geliehenen Rollstuhl öffentlich zeigen und Wannabes, die kleinste der drei Gruppen, wünschen sich eine Amputation am eigenen Körper. Die Amputees entscheiden, ob sie per E-Mail auf die Begehren der Devotees einsteigen und ob sie es zu einem realen Treffen kommen lassen. Wie dieses Phänomen eingeschätzt werden soll, darüber wird in medizinischen und psychologischen Debatten, die sich überwiegend im Internet abspielen, diskutiert, und es herrscht Uneinigkeit. 1977 veröffentlichte der amerikanische Psychologe John Money einen Artikel zu einer Fallstudie zweier Männer, die sich an der Johns Hopkins University anmeldeten mit dem Wunsch, eine Amputation am eigenen Körper vornehmen zu lassen. Money klassifiziert dieses Begehren als *Apotemnophilie*. Dieser Neologismus wurde von ihm in negativer Konnotation verwendet, weil die Wannabes aus seiner Sicht an einer mentalen Störung oder Perversion litten. Gemäß der American Psychiatric Association manifestiert sich eine Paraphilie, der Money dieses Begehren zuordnete, in »intense sexual urges, fantasies or behaviors that involve unusual objects, activities or situations [...] and certainley the paraphilia examples of pedophilia, exhibitionism, sexual sadism and sexual masochism«[06]. Money war nicht die erste Person, die dieses sexuelle Begehren als psychosexuelle Störung klassifizierte. Mehr als hundert Jahre zuvor hatten bereits Krafft-Ebing (1886) und in den 1920er Jahren Wilhelm Stekel Menschen, die sich von körperlichen Defekten angezogen fühlten, als geistesgestört und eventuell gefährlich eingestuft und stigmatisiert. Auch Stekel klassifizierte Admirers als Sadisten und meinte in diesem Zusammenhang sogar latente Homosexualität bei den Männern erkannt zu haben.

Heute ist nicht klar, wie man dieses Begehren medizinisch oder psychologisch einschätzen soll. Die Netzstatements von Betroffenen, Ärzten oder Psychologen eröffnen eine Bandbreite an Positionen: So schreibt beispielsweise aus Sicht eines Betroffenen, der amputierte Ian Gregson: »The humane question would be should these people be allowed to amputate a body part in order

05 —— Siehe hierzu Josephine Johnston, »Amputee Attraction: Devotees and the Amputee World«, in: www.amputee-coalition.org/inmotion/may_jun_02/devotee.html
06 —— Ebd.

to be happy?«[07] Lässt sich der Wunsch nach Amputation mit einer ebenso irreversiblen, operativen Geschlechtsumwandlung, die heute an vielen Orten und Ländern legal durchgeführt wird, vergleichen? Auch Richard L. Bruno, der Direktor einer Post-Polio Klinik in New Jersey, beginnt seinen Artikel mit der Feststellung: »Despite having been described for more a century, there is no understanding of the origin of the attractions, desires and behaviors of devotees, pretenders and wannabes.« Er weist jedoch darauf hin, dass sich eine Beziehung zwischen Devotee und Amputee als »an attempt to cure the effects of [childhood] traumas, frustrations, conflicts, and other painful conditions«[08] auzeichnen könnte. Es gibt Admirers, die sich obsessiv und unkontrolliert gegenüber den Amputees verhalten, sie ohne Einwilligung auf offener Straße fotografieren, zwanghaft berühren oder gar drohen und angreifen. Ob man das Begehren jedoch der Paraphilie zuordnen kann bleibt zweifelhaft. Die Neuseeländische Anwältin und Bioethikerin Josephine Johnston kommentiert: »one might argue that at simple attraction to amputees should be considered a sexual preference, like attraction to blondes, but that an obsessive and compulsive attraction, which interferes with a devotee‹s day-to-day life or causes him or her to act in a threatening way towards amputees, can more properly be considered a mental disorder.«[09] Wenn man auf den Webseiten der Amputee/Devotee-Szene recherchiert, dann findet man neben den ungeschützten Bildern ebenso positive Erfahrungsberichte von Amputierten. »However, there are plenty of amputee women and men who are pleased to be the object of desire for devotees, and enjoy the positive attention, respect and adoration that can be rare in ordinary life.«[10] Auch in den diversen Netzgästebüchern lassen sich durchaus positiv formulierte Erfahrungen finden, die immer wieder betonen, dass sich die Machtverhältnisse umkehren, weil sich die zahlenmäßig in der Minderheit befindenden Amputees einer großen Anzahl von Devotees gegenüber sehen und entsprechend auswählen können.

Auch nach Erhalt dieser Fachinformationen waren die Bilder *Angel six* und *Sampler black as night* nicht einzuordnen, nicht zu verstehen. Für jede Perspektive im Spektrum der Diskussion schien es schlagkräftige Argumente zu geben. Die Frage nach Missbrauch oder Emanzipation blieb offen und führte dazu, dass wir die Bilder nicht in unseren Film integrierten. Wir taten bis kurz vor dem Finalcut so, als hätten wir sie vergessen. Wir spielten Vergessen, obwohl sie sich in unserer Wahrnehmung eingenistet hatten, weil sie Affekte wie Scham, Lust, Ekel, Zuneigung oder Abneigung evoziierten. Da diese Bilder schon veröffentlicht waren, stellt sich nicht mehr die Frage, ob man sie zeigen darf oder nicht, sondern was geschieht, wenn man sie in einem anderen Kontext diskutiert, wenn man sie auf Wanderschaft gehen lässt. Die Verschiebung anonymer Netzbilder in den Kunstkontext wird unlängst praktiziert, aber wie könnte man solche Bilder in den theoretischen Kontext einbauen? Welche Rolle spielt die Anonymität im nachweisorientierten, auf Transparenz ausge-

07 —— www.amputee-online.com/amputee/wannabee.html (September 2004).
08 —— www.amputee-online.com/amputee/bruno_art.html (September 2004).
09 —— Johnston (wie Anm. 5)
10 —— www.deviantdesires.com/kink/amputee/amputee.html (September 2004).

richteten Wissenschaftssystem? Im transdisziplinären Forschungsbereich der *Disability Studies,* in dem vermehrt auch Phänomene der visuellen Kultur diskutiert werden, suchten wir methodische Orientierung.

DISABILITY STUDIES

Die *Disability Studies,* die sich in den frühen 1980er Jahren in den USA zu etablieren begannen, haben inzwischen auch den deutschsprachigen Raum erreicht[11]. Wie viele andere Minderheitenbewegungen sind auch sie hervorgegangen aus der Behindertenbewegung, die im Sinne einer Bürgerrechtsbewegung für die Gleichstellung behinderter Menschen kämpfte. Dieser politische Impetus hat sich in den Disability Studies mit einer Fokusverschiebung von sozio-strukturellen zu kulturellen Fragestellungen entwickelt. Charakteristisch ist deshalb eine Doppelcodierung der Kommunikation, die nach der einen Seite hin gemäß wissenschaftlichem Code, nach der anderen Seite hin gemäß politischem Code funktionieren muss. Aufgrund ihrer doppelten Partizipation am wissenschaftlichen und am politischen Funktionssystem sind ihre Sprecher typischerweise Doppelagenten. Unter dem Slogan »Nothing about us without us!« wird, wie in anderen von Identitätspolitik geprägten Wissenschaftszweigen auch, die Perspektive der kollektiven Subjektivität einer partikulären gesellschaftlichen Gruppierung in den allgemeinen Wissenschaftsdiskurs eingebracht – und mit diesem Akt natürlich ihre politische Wirksamkeit entschieden forciert. Die Überblendung zwischen wissenschaftlichem und politischem Programm geschieht in den *Disability Studies* wie in anderen identitätspolitisch und bürgerrechtlich geprägten Forschungsgebieten mithilfe der Leitdifferenz ›Mainstream versus Emanzipation‹. Aufgrund ihrer Allianz mit exkludierenden Praktiken werden etablierte Diskurse und Konventionen hinterfragt und mit der (allerdings paradoxerweise ihrerseits dem Mainstream der modernen Gesellschaft zugehörigen) Forderung nach Inklusion konfrontiert. Traditionelle Selbstprogrammierungen des Wissenschaftssystems auf Objektivität und Neutralität werden mit Verweis auf die soziale Konstruktion von Wissen zurückgewiesen und eine offene Parteinahme des emanzipatorischen Wissenschaftlers für die unterdrückte Gruppe gefordert. Hauptzielpunkt der Kritik sind medizinische oder individuelle Modelle von Behinderung, welche auf der Annahme aufbauen, dass ein Individuum aufgrund seiner körperlichen Beeinträchtigung behindert ist. Das soziale Modell von Behinderung kehrt demgegenüber die Kausalverknüpfung um und untersucht stattdessen, wie sozial konstruierte Barrieren – etwa in der Architektur, im Transportwesen, in der Kommunikationstechnologie oder in diskriminierenden Einstellungen und Verhaltensweisen – Menschen mit körperlicher Beeinträchtigung behindern. Damit ist Behinderung »nicht länger das individuelle Problem des Einzelnen, ein angeborenes Schicksal, mit dem jeder selbst fertig werden muss, sondern

11 —— Siehe hierzu die empfehlenswerte Übersicht: Jan Weisser / Cornelia Renggli (Hgg.), *Disability Studies: Ein Lesebuch,* Luzern 2004.

sozusagen eine Anforderung an die gesamte Gesellschaft«. Die aus dieser Analyse resultierende politische Kritik geht davon aus, dass Inklusion eben »nicht Integration in das Bestehende, sondern Umwälzung der bestehenden Verhältnisse« heißen muss.[12]

Wir teilten diese Herangehensweise und Haltung von Wissenschaft, konnten jedoch die von den Disability Studies zu Recht geforderte Doppelagentenschaft nicht ohne den Einbezug unserer eigenen Unsicherheit vertreten. Der realpolitischen Dimension unterlagen unsere eigenen ambivalenten Affekte, die uns verunsicherten und gleichzeitig faszinierten, die uns dazu zwangen, nach weiteren theoretischen Möglichkeiten zu suchen.

GILLES DELEUZE: ÄSTHETIK UND AFFEKTE

Anstatt auf Transparenz durch Fußnote setzten wir auf Anonymität und begaben uns in diese Namen- und Ortlosigkeit, die nachhaltig wirkte. Einen philosophischen Ansatz für das Denken solcher Bilder liefert die ästhetische Theorie von Gilles Deleuze. Er macht die Triade von *Begriff – Affekt – Perzept* zur theoretischen Grundlage seiner Auffassung von Ästhetik. Affekte werden als unausweichliche Dimension der Begriffsarbeit verstanden und somit stehen auch Philosophie und Kunst in einem außergewöhnlichen Verhältnis zueinander. Deleuze selbst entwickelt das Verhältnis von Begriffen, Affekten und Perzepten anhand von Kunst, die ganz eindeutig dem traditionellen Kontext zugeordnet sind, indem er entlang der Bilder von Francis Bacon, dem Theater von Carmelo Beno, dem Kino von Jean-Luc Godard u. a. schreibt. Aspekte seiner Theorie können jedoch ebenso auf den Umgang mit Bildern aus einem außerkünstlerischen Kontext übertragen werden. Im Zentrum seines Selbstverständnisses von Ästhetik steht die Ansicht, dass sowohl Kunst als auch Philosophie die Funktion der *creatio continua*[13] haben: Philosophie schöpft Begriffe (franz. *concepts*), und Kunst schöpft *Empfindungen* (franz. *sensations*). Der Prozess der Schöpfung verläuft in beiden Bereichen unterschiedlich, so dass es sich nicht um eine Verschmelzung oder Gleichsetzung von Kunst und Philosophie handelt, sondern viel eher geht es darum, dass die ästhetische Disziplin Begriffe entwirft, die als sprachliche Ausdrucksform *neben* der Kunst zur Geltung gebracht wird. In der Ästhetik wird deshalb nicht *über* Kunst geschrieben, sondern die Kunst evoziert Empfindungen, die auf die Begriffe wirken und diese entscheidend mitgestalten. Die Bewegung des Denkens vollzieht sich parallel zur Kunst, und philosophische Begriffe entstehen *mit* dem, was die Kunst hervorbringt. In diesem Sinne bilden Kunst und Philosophie einen Echoraum oder ein Nachbarschaftsverhältnis, in dem beide Disziplinen aufeinan-

12 —— Andreas Jürgens, »Zur Geschichte der Emanzipationsbewegung behinderter Menschen«, in: Stiftung Deutsches Hygiene-Museum und Deutsche Behindertenhilfe – Aktion Mensch (Hg.), *Der imperfekte Mensch: Vom Recht auf Unvollkommenheit*, Ostfildern-Ruit 2001, S. 35–41, hier: S. 35.
13 —— Siehe dazu Gilles Deleuze / Felix Guattari, *Qu'est-ce que la philosophie?*, Paris 1991, S. 13 f.

dertreffen, ihre Interessen zeitweilig verknüpfen, etwas kreieren und sich wieder trennen. Dieses Vorgehen macht deutlich, dass es nicht darum geht, die Kunst zu erklären, sie zu interpretieren oder zu reflektieren. Die Begriffe sind in Bezug auf die Kunst nicht richtig oder falsch, sondern die philosophische Sprache wird der Kunst gerecht, wenn die korrespondierenden Empfindungen in die Begriffe übergeht. Die Kraft der Begriffe muss *neben* dem Potential der Kunst Bestand haben.

Für unser Problem, ist seine Konzeption in Bezug auf das Verhältnis von Affekten und Begriffen hilfreich. Wie ist dieses Verhältnis zu denken? Der Affekt ist als grammatikalisches Substantiv durch die Tätigkeit des *sinnlichen Werdens* definiert. Affekte sind keine Affektionen im Sinne von uns bekannten Gefühlen, sondern sie erheben sich erst zum Affekt durch das *Werden*. Durch die spezifische Form des *sinnlichen Werdens* geht der Affekt über einen gefühlten Erlebniszustand, den wir in unsere emotionale Welt einordnen könnten, hinaus. Er *wird* fortwährend anders, der Affekt verändert sich in ständiger Bewegung und wird als dynamischer Wahrnehmungsprozess verstanden.

> »L'affect n'est pas le passage d'un état vécu à un autre, mais le devenir non humain de l'homme. Achab n'imite pas Moby Dick, et Phenthésilée ne ›fait‹ pas la chienne: ce n'est pas une imitation, une sympathie vécue ni même une identification imaginaire. [...] André Dhôtel[14] a su mettre ses personnages dans d'étranges devenirs-végétaux, devenir arbre ou devenir aster: ce n'est pas, dit-il, que l'un se transforme en l'autre, mais quelque chose passe de l'un à l'autre. Ce quelque chose ne peut pas être précisé autrement que comme sensation.«[15]

Das Werden geschieht in Zwischenräumen, entsprechend handelt es hierbei auch nicht um Verwandlungen, die sich von einer Gestalt zur anderen vollziehen, sondern es geht darum, dass etwas *geschieht,* das formlos ist, das sich nicht verstehen lässt. Dieses Etwas, das Ereignis, bezeichnet Deleuze in Verschränkung mit dem Perzept als Empfindung. Die Empfindung kann nicht einfach aus dem Übergang von einem Zustand zum anderen entstehen, weil dann die zwei Pole der Wahrnehmungen bekannt sein müssten und insofern einer Erfahrung zugeordnet werden könnten. Der Zwischenraum, der sich auf dem Weg vom Einem zum Anderen eröffnet, bringt das Ereignis in einer Bewegung hervor. Affekte verhindern den Stillstand und sinnliches Werden erschließt das Neue, Unbekannte immer im Vollzug, so dass das Ereignis sich nie abschließend fassen lässt. Der Zwischenraum bringt permanente Gegenwart hervor, weil die Wahrnehmung nicht auf Wahrgenommenes rekurrieren kann, sondern gezwungen ist, ihre Vollzüge immer wieder zu aktualisieren. Das fortlaufende Werden produziert Widersprüchlichkeiten, die jedoch nicht einfach als Differenz stehen bleiben, sondern immer wieder zu etwas anderem führen. Es kommt nicht darauf an, die Differenz als einen Bruch darzustellen, sondern

14 —— Deleuze bezieht sich hier auf André Dhôtel, *Terres de mémoire,* zit. nach Deleuze / Guattari (wie Anm. 13), S. 164
15 —— Ebd., S. 163 f.

auf die Kraft der Verknüpfungsweise, die sich aus dieser Differenz ergibt. Das Werden steuert die *Intensität* einer Empfindung, denn je unvorstellbarer eine Zwischenzone erscheint, desto intensiver und unausweichlicher wird die Empfindung, die sich in der Gegenwart manifestiert und welche die Imaginationskraft bei weitem übertrifft.

Auch die Perzepte stehen in einem Verhältnis zu den Affekten und Begriffen. Das Perzept ist wie der Affekt ein Substantiv, das durch die Tätigkeit des *Kräfte Einfangens* definiert wird. Das Einfangen der Kräfte geschieht häufig aufgrund von Wahrnehmungen nicht verständlicher Phänomene, die keiner offiziellen Disziplin angehören. Häufig findet Begriffsarbeit ihren Anstoß aus Subkulturen, denn Kunst ist an Nicht-Kunst gebunden sowie Philosophie an Nicht-Philosophie gekoppelt ist.[16] Deleuze versteht neben dem Affekt das Perzept als eine Dimension des Begriffes. Die Perzepte zeigen, dass die Philosophie an dasjenige gebunden ist, das häufig nicht der Philosophie zugerechnet wird: an das alltägliche Leben, an Orte, an Tages- oder Nachtzeiten, an Begegnungen mit Menschen oder an Kunst. Orte und Zeiten nehmen Platz im Denken, sie zwingen zum Denken. Die Virulenz von Phänomenen, das Alltägliche und Besondere, das Offensichtliche und Beiläufige können Anlässe des Denken werden und zeichnen sich vor allem dadurch aus, dass wir sie nicht verstehen.

Das philosophische Denken ist durch das Spannungsfeld von Begriffen, Affekten und Perzepten gekennzeichnet. Die Pointe der Verknüpfung von Wahrnehmung und Denken liegt bei Deleuze nun darin, dass aus dem Wahrnehmen nicht eine Reflexion folgt, die von einem Außenstandpunkt zu einem Verstehen des Wahrgenommenen führen würde, sondern es folgt das Kreieren neuer Begriffe. Die Begriffe entstehen aus ihrer Begegnung und Verknüpfung mit den Perzepten und Affekten und folgern eine kreative (Wissenschafts-)Sprache und das aktive Herstellen von heterogenen Konstellationen. Das Erschließen neuer Gebiete, löst intensive Affekte aus, die uns treffen und uns einen Anstoß vermitteln. Dieser Anstoß wird durch ein unhierarchisches Nebeneinander von Elementen, von Bildern und Sprache, von Subkultur und Kultur, von Körpern und Denken ermöglicht und eröffnet Zonen, in denen das Denken zur ständigen Aktualisierung des soeben Gedachten gezwungen wird. Das Wesen des Affektes und des Perzeptes ist kein Sein, sondern ein Werden und dieses Werden überschreitet alles Bestimmte oder versetzt es. Und genau diese Überschreitungen oder Versetzungen zwingen zur Kreation von Begriffen, die so offen wie möglich und so präzise wie nötig sind. Die Kunst des Denkens ist es, die Affekte und Perzepte aufzuspüren und sie dann in die Begriffe zu überführen. Das Denken geschieht also immer in Verknüpfung mit einem Außen, es ist der Gegenwart verpflichtet. In der Kunst und auch in der Philosophie setzen sich die Akteure diesen Kräften und Bewegungen aus, beide arbeiten *in* der Gegenwart, die zwischen Form und Materie liegt. Gibt es Parallelen zwischen dem Deleuzeschen *Gegenwart denken* und *Anonymität denken,* zu dem uns die Angel zwingen? Beides ist paradoxales Denken, denn einerseits insistiert das gegenwärtige Denken auf Anwesenheit, Beharrlichkeit, momentane Intensität,

16 —— Ebd., S. 205 f.

andererseits beinhaltet es ein Gewahrsein von *Absenzen.* Diese zeigen sich als das Unverfügbare, denn Gegenwart zeichnet sich nicht durch zeitlichen Stillstand aus, sondern durch ein unaufhörliches Schwinden eines Punktes, eine ständige Übergangszone vom Vergangenen und Kommenden. Präsente Absenzen – absente Präsenzen, so könnte man das Paradox in Worte fassen. »La subordination de la forme à la vitesse, à la variation de vitesse, la subordination du sujet à l'intensité ou à l'affect, à la variation intensive des affects, c'est, nous semble-t-il, deux buts essentiels à obtenir dans les arts.«[17]

BLICKE: PUBLIC BODIES

Deleuzes Vorschlag des Einbezuges von Affekten und Perzepten in die philosophische Begriffsarbeit schließt die Anonymität ein, ohne sie aufheben zu wollen. Im Gegenteil: Gerade anonyme Bilder verweigern sich der Einordnung und damit auch einer vermeintlich klassifizierbaren Gefühlswelt. Affekthafte Begriffsarbeit intendiert keine Rückkehr zu naturalistischen Argumenten, weil der Körper nie *ist,* sondern immer *wird.* Er wird unter anderem durch bestimmte Blicke erst zu einem öffentlichen Körper gemacht und Affekte sind ein Steuerelement von spezifischen, kulturell geprägten Blicken und daraus resultierenden Körperbildern. In *Seeing the Disabled. Visual Rhetorics of Disability in Popular Photography* entwirft Rosemarie Garland Thompson, eine der prominenten nordamerikanischen Begründerinnen der Disability Studies, eine Taxonomie der visuellen Rhetorik von Behinderung. Die Blickarten, mit denen andere Körper angeschaut werden, fasst sie wie folgt zusammen: »The wondrous mode directs the viewer to look up in awe of difference; the sentimental mode instructs the spectator to look down with benevolence; the exotic mode coaches the observer to look across a wide expanse toward an alien object; and the realistic mode suggests« that the onlooker align with the object of scrutiny.«[18] Mit dieser Taxonomie zeigt sie die Konditionierung unserer Wahrnehmung durch die Art und Weise des Blickens. Bilder produzieren ineinander übergehende Blickarten, so dass Blicke des Wunderns, der Sentimentalität, der Exotik oder des Realistischen häufig kopräsent sind. Auch *Sampler black as night* und *Angel six* ziehen diese verschiedenen Blickarten auf sich. Der Blick des Wunderns, den sie vor allem in Freak-Inszenierungen des 19. Jahrhunderts ausmacht, betont die Differenz und festigt das Machtgefälle zwischen dem, der blickt und demjenigen, der angeblickt wird. So zeigt sie beispielsweise die Fotografie »The armless Wonder« des Freak-Show-Entertainers Charles Tripp, der in dandyhafter Positur, elegant gekleidet, in antikem Interieur mit seinen Füßen elegant zu Abend speist. *Angel six* könnte man analog dazu als »The shortleg Angel« bezeichnen, der nicht dem normierten

17 —— Gilles Deleuze, »Un manifeste de moins«, in: Carmelo Bene / Gilles Deleuze, *Superpositions,* Paris 1979, S. 87—131, hier: S. 114.
18 —— Rosemarie Garland Thomson, »Seeing the Disabled: Visual Rhetorics of Disability in Popular Photography«, in: Paul K. Longmore / Lauri Umansky (Hgg.), *The New Disability History: American Perspectives,* New York 2001, S. 335–374, hier: S. 346.

»Angel six«

Ideal einer Prostituierten entspricht und sich dennoch den simplen Codes der Prostitutionsindustrie entsprechend inszeniert. Der exotische Blick betont das Fremde und damit die Distanz zwischen Betrachter und Betrachtetem. Am Beispiel des behinderten Performers Bob Flanagan, der sich als Pornostar, Kranker oder Supermasochist inszeniert – und damit Macht und Sexualität explizit ins Spiel bringt – beschreibt sie, wie die Hypersexualisierung seines Körpers die Distanz zwischen Blickendem und Erblicktem kreiert. Flanagan zeigt jedoch neben dieser Distanz auch eine eigenartige »Nobility and Attraction«[19], mit der Garland Thompson innerhalb ihrer Taxonmie immer wieder auf die ambivalenten Affekte deutet, die ganz im Deleuzeschen Sinne neben der klaren Klassifikation liegen. Sie macht damit auf Blickambivalenzen aufmerksam, die nicht nur von Affekten gesteuert sind, sondern ihrerseits wieder Affekte produzieren, mit denen man sich solche Bilder anschaut, auch wenn man gleichzeitig wegschauen möchte. »Because looking at disability is at once forbidden and desired, it is always a highly charged scene that risks eclipsing the familiar with the strange.«[20]

Trotz des Bewusstseins für diese mehrdeutigen Affekte, fordert die Autorin den realistischen Blick, weil sie ihm die wirksamste politische Kraft zuordnet. Betrachter und Betrachteter werden auf gleicher Höhe positioniert, die Differenz anerkannt und gleichzeitig zur Identifikation aufgefordert. Realismus macht Behinderung zum Bestandteil einer demokratischen Gesellschaft, in dem die Gleichberechtigung Behinderter eingelöst wäre. Für die Änderung unserer Sehgewohnheiten ist es notwendig, dass sich beispielsweise Judith E. Heumann, eine Mitarbeiterin der Clinton-Administration, auf öffentlichen Bildern selbstverständlich in ihrem Rollstuhl zeigte, während im Gegensatz dazu, ein amerikanischer Präsident wie Franklin D. Roosevelt seinen Rollstuhl meistens versteckte.

Angel six und *Sampler black as night* produzieren in verschiedenen Hinsichten Ambivalenzen, die mit einem realistischen Blick nicht vollständig erfasst werden können. Die Frau bedient offensichtliche pornographische Codes: geschürzte Kusslippen, übertriebenes Makeup, aufgesetzt einladender Blick, die üblichen Dessous usw. Sie verkauft professionell eine Oberfläche, die scheinbar nicht an ihre individuelle Existenz gekoppelt ist. Dieses ist die Kondition, unter der Bilder im Umfeld der Prostitution produziert werden. Könnte man in diesem Sinne auch von einer Emanzipation, zumindest im ökonomischen Bereich, sprechen? Nach dem Motto: Ich verkaufe meine Behinderung als sexuellen Mehrwert. Peter Wehrli, der Leiter des Zentrums für Selbstbestimmtes Leben Zürich, fragt: Ist der Fotograf an einer Frau interessiert, die zufällig eine Behinderung hat oder an einer Behinderung, der zufällig eine Frau innewohnt? Die Art der Behinderung scheint insofern von Interesse, weil diese kompakte Kleinheit, in Kombination mit den Engelsflügeln eine Assoziation zum schutzlos imaginierten Kind-Frausein herstellt.[21] Affekte entstehen

19 —— Ebd., S. 358.
20 —— Ebd., S. 364.
21 —— Mit Dank an Peter Wehrli für diesen Kommentar zu den Bildern.

»Sampler black as night«

in diesem Fall aufgrund der hochgradig codierten Künstlichkeit, mit der die Frau sich im Netz zeigt. Das Affektive ist das Verschobene, das Verstörende, das körperlich Unfassbare aufgrund seiner Konstruktion. Das gestellte Bild richtet sich an Blickgewohnheiten, die mit der Affektproduktion untrennbar verbunden ist. Ob die Frau missbrauchende Blicke bedient oder aktiv damit spielt, um ihren Konstruktionsgehalt aufzuzeigen, hängt davon ab, ob diese Inszenierung selbstbestimmt gewählt wurde oder nicht. Was heißt, sich auf einem Bild selbstbestimmt zu zeigen? Blicke machen den Körper zum Public Body, der im Netz in Form einer öffentlichen Anonymität dargestellt wird. Die Performancekünstlerin Ju Gosling hat auf ihrem Oberarm einen rot leuchtenden Fuchs mit stechenden Augen tätowiert und kommentiert: »The tatoo on my left arm shows a fox, the eyes are very strong, because of doing so much around the look. I should be looked at on my own terms. I went on stage to control the look.«[22]

EXPONIEREN ANSTATT VERSTEHEN

Der visuelle Diskurs der Disability Studies flankierte, zeigte aber auch seine Grenzen. Hilfreich waren die Hinweise auf Bilder als Orte konstruierter Sichtbarkeiten (und damit auch Unsichtbarkeiten)[23], die jedoch in erster Linie aufgrund von Kontextualisierungen analysiert werden. Sprachliche Kommentare sind hilfreich, ebenso das Wissen um die Herkunft, den Einsatz oder die Herstellung eines Bildes. Gerade die fehlende Möglichkeit der Kontextualisierung, erschwerte jedoch die Frage nach dem *Wie* der Konstruktion und damit auch die von den Disability Studies geforderte klare politische Aussage.

Im Umgang mit solchen Bildern kann es nicht um ein Verstehen gehen, das die Konsequenz hätte, die Bilder zu interpretieren und zu bewerten. Verstehen wahrt die Räume der Anonymität nicht immer. Im Anschluss an Deleuze geht es gerade in Bezug auf den Körper um die Produktion von Unvermögen des Denkens, das – so heikel es in diesem Fall auch sein mag – immer auch legale Affektproduktion hervorbringt. Deleuze selbst bleibt in seinem Ästhetikverständnis im Medium der Sprache, indem er auf diese spezifische Art der begrifflichen Arbeit insisitert. Dieses tut auch Jean-Luc Nancy, der das Verhältnis zwischen Sprache und Körper treffend beschreibt: »Es bliebe, den Körper zu schreiben. Es bliebe, nicht *über* den Körper zu schreiben, sondern den Körper selbst.«[24] Dieses Vorhaben bedarf einer anderen als einer wissenschaftlichen Sprache, wie Deleuze und Nancy es auf ihre Art sehr unterschiedlich zeigen. Die Frage ist nicht, ob diese Sprache mehr in der Wissenschaft oder der Kunst zuhause ist, sondern wie verschiedene Sprachen verschiedene Körper exponieren. Wenn es nicht um Verstehen geht, dann – und so lautet mein Vorschlag

22 —— Ju Gosling im Film *Augen blicken* (wie Anm. 2).
23 —— Siehe Cornelia Renggli, »Behinderung neu betrachten: Erfahrungen aus einem transdisziplinären Forschungsprojekt«, in: Rainer Alsheimer (Hg), *Körperlichkeit und Kultur 2003*, Bremen (im Erscheinen).
24 —— Jean-Luc Nancy, *Corpus,* Paris 2000, S. 13.

– geht es um das Exponieren, um das Hervor- oder Herausheben von verschiedenen Körpern aus der Anonymität – ohne diese verstehend zu zerstören. Es geht um Affektproduktion und das Spiel mit den Blicken, beides muss nicht erklärt, sondern so vielfältig wie möglich gezeigt werden, um die Facetten des Phänomens sichtbar zu machen.

An Deleuze und Garland Thompson anschließend, schlage ich ausblickend die *Exposition* als ästhetisch-theoretisches Verfahren vor, nicht nur um Blicke zu kontrollieren, sondern um den Einbezug von Affekten und das Gewahrwerden von Blickgewohnheiten zu thematisieren. Ein Phänomen exponieren heißt auch, seine eigene wissenschaftliche Kompetenz zu gefährden und das Denken zu schwächen. Wer exponiert, muss die vermeintliche Souveränität des eigenen Körpers und des Denkens in Frage stellen. Das Zeigen *verletzbarer Körper*, das Kreieren *verletzbarer Orte* animiert eben nicht nur den sentimentalen Blick wie Garland Thompson es schreibt: »the sentimental makes the disabeld figure small and vulnerable«[25]. Im Gegenteil: Verschiebt man den Blickwinkel ein wenig und sucht diese Orte nicht nur auf, sondern produziert sie auch in der Wissenschaft, könnte dieses ein vielversprechendes theoretisches Verfahren sein. Der verletzbare Ort ist ein ästhetischer Knotenpunkt, an dem sich Repräsentationskritik, neue Blickverhältnisse und politische Manifestation (auch im Sinne der Wissenschaftskritik) einstellen. Wenn man Wissensproduktion auch als Exposition von Affekten und Blickverhältnissen versteht, dann wäre auch der Wechsel von einem Medium ins andere, von der Sprache in den Film, vom Film in eine Ausstellung, vom Netz in den wissenschaftlichen Kontext, von der Medizin in die Ästhetik usw. von hoher theoretischer Bedeutung. *Angel six* und *Sampler black as night* können nicht einfach als Prostitution und deshalb missbräuchliche Bilder kategorisiert werden. Gleichzeitig kann man sie nicht im Reich der exotischen Netzwunderkammer belassen. Aus der Anonymität herausheben und ihr doch ein Rest dessen belassen. Es bleibt dieser Rest, den die philosophische Ästhetik nicht mit ihren eigenen, traditionellen (sprachlichen) Mitteln erfassen kann, deshalb muss auch mit Bildern über Bilder reflektiert werden, das Phänomen von einem kulturellen Segment in ein anderes überführt werden.

Zurück an den Anfang: An besagtem Forschungsprojekt hat die ehemalige Sprecherin des deutschen Kleinwüchsigenverbandes und jetzige wissenschaftliche Mitarbeiterin des deutschen Bundestages Rika Esser[26] teilgenommen. Aufmerksam auf sie wurden wir aufgrund einer Tanz-Video-Performance[27], in der sie im Kostüm als unschuldiger Engel mit weißen Federflügeln, der gleichzeitig einen rot flammendem Teufelsrock trug, ungeheuer sang und tanzte. Als ich ihr im Rahmen der Abschlusskonferenz, zu der ich sie eingeladen hatte,

25 —— Garland Thomson (wie Anm. 18), S. 358.
26 —— Nachdem Rika Esser diesen Artikel gelesen hatte, berichtete sie mir, dass sie selber mit solchen Vorkommnissen konfrontiert worden war. Als Vertreterin offizieller Ämter, ist auch sie auf dem Netz mit Bildern vertreten. Diese Bilder wurden von Unbekannten in eine Yahoo-Gruppe mit sexuellen Zusammenhang gestellt, woraufhin sie diverse E-Mails von Devotees erhielt. Einige Tage später waren ihre Bilder aus dieser Gruppe wieder verschwunden.
27 —— »Le Jardin«, Peeping Tom Collective, Theaterhaus Gessnerallee Zürich, 2003.

das erste Mal live begegnete, merkte ich mit meiner eigenen Körpergröße von 1.82 m wie es ist, mit einer 85 cm großen Frau zu kommunizieren. Ich wollte mit ihr ein öffentliches Gespräch über ihre Erfahrungen in der Tanzproduktion führen und wusste nicht, wie ich die Größendifferenz von fast einem Meter elegant überbrücken sollte. Beugte ich mich zu ihr hinunter, erhielt ich das unangemessene Gefühl, mit einem kleinen Kind zu sprechen. Setzte sie sich in ihren Spezialrollstuhl, weil das den Alltag für sie erleichtert, störte mich, dass eine Frau, die nur kleiner ist, aber laufen kann, einen Rollstuhl benutzt, der in unserer Kultur geradezu ein Emblem für Behinderung ist. Sollte ich sie auf den Sessel heben, der für das Gespräch bereitgestellt war? Nein, das wäre zu viel körperliche Nähe, wir kannten uns noch nicht. Ich selber hätte mich auf den Boden setzen müssen, um auf angemessener Höhe (also mit einem realistischen Blick) mit ihr zu sprechen. Ich habe meinen Public Body auf der Bühne des Theaters aus Scheu und Scham nicht sitzend dargestellt und mich beschäftigt rückblickend, warum es so schwer ist, vor allem das eigene Denken und den Körper als verletzbaren Ort zu inszenieren. Deutlich wurde jedoch, dass Exposition als gestalterischer und theoretischer Vorgang heißt, über den Körper vor allem *mit* dem eigenen Körper zu denken.

MARGRIT TRÖHLER

Aufhellungen im Laufe des Tages

WARUM DENN IN DIE FERNE SCHWEIFEN,
WENN DAS NICHTVERSTEHEN LIEGT SO NAH ...[01]

»Today in our global economy the assumption of a pure outside is almost impossible. This is not to totalize our world system prematurely, but to specify both resistance and innovation as immanent relations rather than transcendental events«. —— Hal Foster[02]

BILDER DES ALLTÄGLICHEN

Mit dem »ethnographic turn«, den Hal Foster seit den 80er Jahren als eine Tendenz in der künstlerischen Praxis und in der kritischen Reflexion über Kultur festmacht, wird die Aufmerksamkeit auf das Lokale und den Alltag gelenkt, und damit das Andere, das Nichtgewohnte mit dem Eigenen konfrontiert und in die Nähe geholt, das Fremde im Gewohnten entdeckt.

Parallel dazu lässt sich in der kulturellen Praxis wie in Analyse und Theorie jener Wissenschaften, die sich mit Kultur auseinandersetzen, eine Hinwendung zu den technisch reproduzierbaren, photo-mechanischen und elektronischen Bildern und ihren Dispositiven beobachten, ein Interesse für das *explizit Mediatisierte,* seine Verfahren und Ausdrucksmöglichkeiten. Dort, wo die beiden Entwicklungen zusammentreffen,

01 —— Der Diplomfilm *Aufhellungen im Laufe des Tages* von Anna-Lydia Florin (CH 2001, 14 Min, 35 mm, HGKZ) bildet die Grundlage für meinen Versuch einer dialogischen Auseinandersetzung zwischen dem Schreiben über Bilder und der Praxis der Bilder. Ich bin mir bewusst, dass dieser Versuch von vornherein dadurch beeinträchtigt ist, dass er in der hier vorgegebenen Form die Bilder der filmischen Bewegung, der Farbe und des Tons beraubt. – Für ihre wertvolle Unterstützung bei der konzeptuellen Gestaltung und technischen Bearbeitung der Filmbilder für diesen Aufsatz danke ich Tereza Smid.
02 —— Hal Foster, *The Return of the Real,* Cambridge MA / London 1996, S. 178.

richtet sich der Blick auf die Bilder des Alltäglichen, die mich hier im Sinne einer aktualisierten »Ethnographie des Inlands« beschäftigen.[03]

Diese Bilder, die in wandelbarer Gestalt auftreten, auf unterschiedlichen medialen Trägern, zu verschiedenen Zwecken hergestellt und in unterschiedlicher Weise rezipiert, genutzt und immer wieder umgenutzt werden, haben eines gemeinsam: Sie gehören einer Praxis an, einer produktiven und rezeptiven Tätigkeit oder Erfahrung im Umgang mit dem (Audio)Visuellen. Ob als Objekte der Kunst, des Handwerks oder der Technik, des Kults oder der Unterhaltung, sie gehören primär in eine *Ordnung des Nonverbalen und Wahrnehmbaren,* auch wenn sie – und zwar längst nicht nur in der Wissenschaft – immer wieder in Worte gehüllt, übersetzt und mit Hilfe der Sprache gedeutet werden. Eingebettet in ihre je eigenen diskursiven Traditionen entwickeln die verschiedenen Wissenschaften Fragestellungen und Methoden, um Bilder zu verstehen, die Kontexte ihrer Entstehung, ihre Ausdrucksformen und Wirkungen zu erforschen, ihr Zirkulieren in einer globalisierten Gesellschaft nachzuvollziehen.

NARRATIVE DENKBILDER

Kulturelle Praxis und wissenschaftliche Meta-Praxis lassen in diesen Jahren nicht nur eine Vorliebe für das Konkrete und das (audio)visuell Mediatisierte erkennen, sondern schreiben sich gleichzeitig in eine Wende zum *Narrativen* ein: Nach einer längeren Phase, in der das Zerlegen jeglicher Oberfläche und scheinbarer Kontinuität in Einzelteile, das Erstellen von Typologien, die Suche nach abstrakten Strukturen und ideologischen Subtexten, das Beschreiben ihrer Funktionsweisen und das Aufdecken von systematischen Verbindungen je auf ihre Weise die künstlerische und wissenschaftliche Aktivität dominiert hatten, tritt in den Inhalten wie in den Vermittlungsstrategien in beiden Bereichen ein markantes Interesse für das Erzählen zu Tage. Dabei geht es keineswegs um ein voreiliges Erklären, sondern um die Erkenntnis, dass die gängigen Ordnungen des Weltverstehens von formal-semantischen und wertmäßig-emotionalen Dynamiken des Verknüpfens von Elementen oder Momenten durchdrungen sind, die unsere Wahrnehmungstätigkeiten auch in Bezug auf den Alltag bestimmen; und dass Konstruktion und Kommunikation solcher Verstehensmuster in dominanter Weise über narrative Diskurse erfolgen. Dieses Interesse entspricht also keiner einfachen Rückwendung zu

03 —— Michael Rutschky, *Zur Ethnographie des Inlands,* Frankfurt am Main 1984.

einer vor-analytischen, vor-strukturalen Haltung, denn auch der Umgang mit dem Narrativen hat sich in der Zwischenzeit gewandelt. – In der kulturellen, audiovisuellen Praxis, der hier meine hauptsächliche Aufmerksamkeit gilt, werden unzählige Versuche angestellt, die zerstreuten »Dinge« neu zu verhängen: Dabei werden Erzählweisen erprobt, die die kanonische Entwicklungsform des Narrativen außer Kraft setzen und die Bilder der illustrativen Funktion des Sprachlichen entheben.

»In their practical projects and social arrangements, informed by the received meanings of persons and things, people submit [the] cultural categories to empirical risks. To the extent that the symbolic is thus the pragmatic, the system is a synthesis in time of reproduction and variation.«[04]

Wollen wir das Postulat des Kulturanthropologen Marshall Sahlins ernst nehmen, dass die praktischen Erfahrungen als gelebte Ausformungen einer Struktur, die konventionellen Bedeutungen (Normen, Kodes: das »System«) verändern, dass also die kulturellen Objekte das gängige Weltverstehen sowie auch die Modelle, die die Theorie von ihrem Funktionieren entwirft, in konkreten Varianten und Variationen durchbrechen und verschieben, so müssen wir uns – in unserem Sprechen über Bilder – verunsichern lassen von den Verfahren der Bilder, dem Handeln mit Bildern, um ein dynamisches und historisches, ein pragmatisches Verständnis von Kultur und von der audiovisuellen Praxis zu erlangen.

Um das wechselseitige Verhältnis von »Praxis« und »Theorie«, von kulturellen Objekten in ihren gleichsam materiellen Definitionen und Erkenntnisformen und von sprachlichen Organisations- und Produktionsformen von Wissen, etwas genauer zu fassen, möchte ich aus der Lektüre, die Gilles Deleuze von Michel Foucaults »archäologischem« Kulturverständnis vorschlägt, den Gedanken übernehmen, dass wir es diesbezüglich mit zwei Ordnungen zu tun haben: mit dem »Sichtbaren« (der materiellen Ordnung des Lichts) und dem »Sagbaren« (der sprachlichen Ordnung der Diskurse). Diese beiden Ordnungen weisen ihre je eigenen, von einander unabhängigen und a-parallel verlaufenden Veränderungen und Entwicklungen auf. Sie besitzen ihre je eigenen Regeln und konkreten Ausformungen (oder Erfahrungen). Sie bilden jedoch zusammen ein »audiovisuelles Archiv«, das die Bedingungen und/oder Möglichkeiten des Wissens in verschiedenen Zeiten erstellt. Dieses audiovisuelle Archiv ist kein amorphes Gebilde, sondern entspricht einer Kartographie von Machtstrategien, einem »Diagramm«. Für Deleuze sind das Sichtbare und das Sagbare darin jeweiligen Schichten zugeordnet, die sich zwar überlagern und überkreuzen, die aber grundlegend un-

04 —— Marshall Sahlins, *Islands of History*, Chicago / London 1985, S. IX.

vereinbar sind und sich nicht gegenseitig durchdringen. Dennoch treffen sie manchmal aufeinander, in einer »unterbrochenen Linie« (des Werdens), über die sie miteinander in Verbindung stehen, sich ergänzen, sich aber auch voneinander abheben und Widersprüchliches zwischen den beiden Ordnungen zulassen.[05] – Auch wenn ich die beiden Ordnungen lieber allgemeiner fassen möchte, als das »Wahrnehmbare« (denn das Materielle lässt sich nicht auf das Sehen beschränken) und das »Darstellbare« (denn das Diskursive lässt sich nicht auf das Verbale beschränken), so sind mit dieser konzeptuellen Verdoppelung zwei Dinge angesprochen: Die Wissenschaft ist ebenfalls als eine Form der Praxis zu verstehen *und* die kulturellen Produkte machen ihre eigenen Aussagen. Auch ist damit das binäre Verhältnis von Theorie und Praxis in ein komplexes, polymorphes Feld überführt, das vielfältige Beziehungen zwischen den konkreten, medialen und medialisierten Erfahrungen in der heutigen Zeit und der Analyse dieser (gleichsam) physischen Wahrnehmungen in der Ordnung des Darstellbaren – sei dies durch Bilder oder durch Sprache – erahnen lässt.

Vereinfacht formuliert und auf das Filmbeispiel bezogen, das seit Beginn meine Ausführungen kommentiert: Die konkreten kulturellen Produkte können darauf aufmerksam machen, was in einer bestimmten Zeit wahrgenommen und durch Bilder, Töne, Farbe, Schrift, Performance (hier allgemein als veräußerlichte Gestaltung von Körperlichkeit) und ihre vielschichtige Verknüpfung dargestellt, das heißt ausgedrückt, vermittelt und rezipiert werden kann. Audiovisuelle Ausdrucksformen und Erzählmuster machen kulturelle Aussagen, die im weiteren Sinne immer in medialer und diskursiver Form auftreten; sie setzen gesellschaftliche Erfahrung in individuell Wahrnehmbares um, als semantische und strukturelle, als pragmatische, eine Erfahrung, die auch den Umgang mit Bildern beinhaltet und die nie direkt zugänglich ist.[06]

Bilder antworten auf andere Bilder, kreieren Bewegungsbilder oder Tonbilder, Körperbilder, Gesten und Verhaltensweisen. Sie entwickeln über ihre sinnlichen Wahrnehmungsformen und ihre eigenen Dynamiken neue konzeptuelle Zusammenhänge. So wirken die Praktiken des Audiovisuellen auch zurück auf bestehende Modelle: generieren Wissen in Alltag und Forschung, rufen Vorstel-

05 —— Gilles Deleuze, *Foucault,* Paris 1986, S. 39 ff. und Gilles Deleuze / Claire Parnet, *Dialogues,* Paris 1977, S. 7–26.

06 —— Die Anthropologin Leslie Devereaux beschreibt Erfahrung als »the process by which one enters or places one-self in a social reality, a process of engagement through which one perceives as subjective the material, economic, and interpersonal relations of social and historical life« (Leslie Devereaux, »Experience, Representation, and Film«, in: Leslie Deveraux / Roger Hillman [Hgg.], *Fields of Vision: Essays in Film Studies, Visual Anthropology and Photography,* Berkeley 1995, S. 56–73, hier S. 68).

lungen, Emotionen und neue »Denkbilder« auf den Plan, die vielleicht anderen Logiken folgen und unsere sprachfertigen Muster des Verstehens und Sichtweisen der Welt auf andere Umlaufbahnen bringen. Gerade ihre Dynamiken der Narrativierung loten Vernetzungsmodi aus, die – lassen wir uns von ihnen herausfordern – manchmal in ein produktives Nichtverstehen führen, das uns auch in den alltäglichen Bildern, im Lokalen, in der eigenen Kultur andere mögliche Anordnungen entdecken lässt.

VOM UMGANG DER BILDER MIT DEM NICHTVERSTEHEN

Eine Tendenz des »ethnographic turn«, die ich den *expressiven,* ethnographischen Realismus nennen möchte, manifestiert sich spätestens seit den 90er Jahren in diversen Produktionsformen: in Fotografie, Art-Videos, interaktiven Ausstellungen, Webkunst, Kinofilmen, in den neuen Fernsehformaten der fiktional-authentischen Alltagsreportagen oder in privaten Videoaufnahmen, manchen Computerspielen oder Musik-Clips. Diese kulturellen Aktivitäten versuchen die je spezifischen medialen Dispositive und pragmatischen Möglichkeiten auszuloten, um für komplexe Wirklichkeitserfahrungen neue Ausdrucks- und Gestaltungsformen zu finden. Sie lassen eine Vorliebe für das Konkrete, das Narrative, die Verwischung der Grenzen zwischen dem Dokumentarischen und dem Fiktionalen und die expressive Selbstreflexivität (als Spiel mit dem Medium, als Selbst-Inszenierung der Körper, als gender performance...) erkennen. Sie setzen in eine mediale Praxis um, was die Erfahrungen, Vorstellungen und emotionalen Herausforderungen in heutigen Alltagssituationen begründet, und sie bringen alltägliche Bilder hervor, die selbst Teil dieser Alltagssituationen sind, in denen uns die mediale und mediatisierte Wahrnehmung von Erfahrung auf Schritt und Tritt begleitet. Dabei ist die Grenze zwischen Kunst und Populärkultur, zwischen Gebrauchswert und Bildungsanspruch definitiv irrelevant geworden; unter anderem auch, weil diese Produktionen einfach und für eine breite »Öffentlichkeit« zugänglich sind.

Diese allgemeine Zugänglichkeit impliziert oft ein »intuitives« Verstehen, das kaum irritiert oder verunsichert, da die Organisation der Informationen sowie die Präsentationsweisen vom »Material« her und/oder von den ZuschauerInnen und NutzerInnen narrativiert werden. Diese einfache Verständlichkeit wird oft als Fest der Reize gefeiert oder sie trägt den heutigen kulturellen Produktionen den Vorwurf der Oberflächlichkeit ein. Man attestiert den Bildern des leicht wiedererkennbaren Alltäglichen nicht die nötige Differenz der kreativen Weltengestaltung, man findet in ihnen nicht die Erklärungen und Utopien, nach denen wir verlangen oder man spricht ihnen die formale

Innovationskraft ab. Oft sieht man in ihrer allgemeinen Verständlichkeit und Popularität nur den postmodernen Selbstbedienungsladen oder eine »Benutzer-Kultur« am Werk, in der alle KonsumentInnen auch ProduzentInnen sind, und findet in ihnen nur die Bestätigung gängiger Muster.

Dabei läuft das Sprechen über Bilder selbst Gefahr gängigen Mustern zu folgen und Prozesse zu reproduzieren, die das Nichtverstandene in bestehende Begriffe einreiht. Wenn Narration uns hilft die Welt in Zusammenhängen zu denken und uns weiterhin auch im Alltag zurechtzufinden, so sollten wir uns auch stärker von den Dynamiken dieser audiovisuellen Produktionen herausfordern lassen: In ihrem Fluss geleiten sie uns über die bekannten Bilder des Alltäglichen zu neuen Möglichkeiten der Verflechtung von einzelnen Momenten, und ihre Erzählweisen unterlaufen die kanonische, kausale Entwicklungsform, die seit Aristoteles die westliche (Sprach-)Kultur in ihrer narrativen Struktur in dominanter Weise organisiert. Sie führen uns andere räumliche und zeitliche Verknüpfungslinien und Vermittlungsstrategien vor und machen diese als Erfahrung eines audiovisuell Wahrnehmbaren sichtbar. Wenn wir uns fragen, warum wir diese anderen Muster so einfach verstehen und wie sie funktionieren, dann offenbaren sie Denkmuster einer anderen Ordnung, die die Philosophie und die Wissenschaft allgemein in ihrem Sprachdenken lange als nicht-logisch bezeichnete und in den Bereich der Poetik verschob.

In *Aufhellungen im Laufe des Tages* ist der quasi-ethnografische Blick für das Alltägliche von einer experimentierfreudigen Montage- und Kamera-Arbeit und einer fließenden Anordnung des Erzählten geprägt: Kontiguität und Kontingenz bilden das Prinzip der Berührungspunkte in der narrativen Kette, in der es nur noch Nebenschauplätze gibt.[07] Die momenthaften Eindrücke von kleinen Gesten und Interaktionen zwischen den Figuren in alltäglichen Szenarien fügen sich in eine Gesamtkomposition, die komplexe, diskontinuierliche, polyphone Zusammenhänge im räumlich-sozialen Gefüge der Stadt (Zürich) erkennen lässt. Diese Verbindungsmodi sind vielleicht so allgemein zugänglich, weil sie sich an eine vertraute Praxis anlehnen: Zirkuläre, azentrische, laby-

07 —— Zur mosaikartigen Montage in neueren ethnografischen Filmen als Praxis und Haltung, die auch die Textproduktionen bestimmt, vgl. George E. Marcus, »The Modernist Sensibility in Recent Ethnografic Writing and the Cinematic Metaphor of Montage«, in: Deveraux / Hillman (wie Anm. 5), S. 33–55; Kathrin Oester, »»Le tournant ethnographique‹: La production de textes ethnographiques au regard du montage cinématographique«, in: *Ethnologie française* XXXII/2 (2002), S. 345–355.

rinthische, mosaikartige Dynamiken von Beziehungs- und Verwandtschaftsnetzen, Gesellschaftsspielen und Konversationsformen... liefern bekannte Muster, die semantische und strukturelle Verflechtungen skizzieren und vom jeweiligen Medium plastisch gestaltet werden. Zwischen den Alltagswelten, welche dokumentarische wie fiktionale Produktionen im Fernseh-, Film- und Videobereich inszenieren, und den vielfältigen räumlichen Dispositiven, die interaktive Spielmuster erproben, breitet sich ein Panorama der gegenseitigen Beeinflussung von Wahrnehmungs- und Bedeutungspraktiken aus.

Parallelität und Gleichzeitigkeit, Wiederholung und Verschiebung treiben in der audiovisuellen Bewegung – über audiovisuelle Analogien – den verknüpfenden Erzählfluss von Szene zu Szene voran. Analogien entwickeln alternative

Denkformen oder wie Barbara Maria Stafford schreibt: »Most fundamentally, analogy is the vision of ordered relationships articulated as similarity-in-difference. This order is neither facilely affirmative nor purchased at the expense of variety.«[08] Und so führen auch die Bilder und der mediatisierte Fluss des Alltäglichen immer wieder zu neuen Konfigurationen und Aussagen, die vorgängige Repräsentationsmuster sprengen und uns erlauben, die Dinge neu wahrzunehmen und zu reflektieren.

Von einem kritisch-rationalistischen Standpunkt aus kommt dem Verstehen durch Analogie wie der Induktion als Verfahrensweise aller Erfahrungswissenschaften zwar ein bestimmter Grad an Bewährung durch Bestätigung zu, aber nie Gewissheit. Ihre Aussagen, die auf dem Singulären beruhen und sich über vergleichende, vorläufige Schlüsse von Einzelfall zu Einzelfall hangeln, um eine gewisse Wahrscheinlichkeit zu begründen, gelten nicht als logische Verfahren der Ableitung und rechtfertigen nicht die Annahme von Gesetzmäßigkeiten.[09] So verfolgen die nicht-kausalen Erzählweisen eine dynamische »Logik«, die auf Gewohnheiten aufbaut, die sich bestätigen ... *und* verschieben. Sie basieren auf dem Wiedererkennen und Vergleichen, auf dem Vertrauten, Alltäglichen (in Inhalt und Ausdruck), auf dem Zufall und oft auf der Beliebigkeit (oder der Wählbarkeit) der Abfolge von vorher und nachher sowie dem Verknüpfen durch Analogie und Assoziation.

Wenn wir davon ausgehen, dass es kein universales Gesetz gibt, um Verbindungen zwischen den Dingen wie den Bildern herzustellen, dass aber die Aktivität des Verknüpfens selbst unabdingbar ist, um sich in der Welt zurechtzu-

08 —— Barbara Maria Stafford, *Visual Analogy: Consciousness as the Art of Connecting*, Cambridge MA / London 1999, S. 9.
09 —— Nelson Goodman, »The New Riddle of Induction« und »Seven Strictures on Similarity«, in: Mary Douglas / David Hull (Hgg.), *How Classification Works*, Edinburgh 1992, S. 24–41 bzw. S. 13–23.

finden und Bedeutungen zu schaffen, dann führen uns diese narrativen, spielerischen Ausdrucksformen Beziehungsmuster vor Augen, die an eine vertraute und doch fremde Ordnung erinnern: jene des Nonverbalen und des Alltagshandelns, des »Wahrnehmbaren«, das sich selbst ausstellt, sich veräußerlicht; seine Organisationsformen materialisieren sich im Medialen, verändern sich, indem sie in das »Darstellbare« treten, und erreichen manchmal unmerklich einen hohen Grad an Künstlichkeit. Dies fordert einen kreativen Akt vonseiten der Produktion wie der Rezeption. Das Verknüpfen durch Analogien ist auch für Stafford eine teilhabende, teilnehmende Aktivität (»participatory performance«). Es ist eine selbstreflexive Tätigkeit, in der die Bilder als ver-

mittelnde Instanz auftreten, das gleichzeitige Drinnen und Draußen unserer Position als ZuschauerInnen ermöglichen: Nicht nur, dass sie durch ihre Mediation das Vertraute der Alltäglichkeit zur Schau stellen und entblößen, sondern dass sie in der audiovisuellen Bewegung lustvoll unsere gewohnten Denkmuster, die Art und Weise, Dinge zu verbinden, aufs Glatteis führen.

In *Aufhellungen im Laufe des Tages* visualisiert die Zeitschlaufe durch die Möglichkeiten des Narrativen eine paradoxe Konstruktion und verwirklicht in der Linearität des filmischen Erzählens einen Loop (die Endlosschlaufe der Videoinstallationen wie in den Arbeiten von Teresa Hubbard und Alexander Birchler). Dies ist eine der möglichen audiovisuellen Ausdrucksformen, um

uns auf ein Terrain zu geleiten, in dem wir die Dinge plötzlich nicht mehr so einfach in Worte fassen können, obwohl sie doch kurz zuvor noch so vertraut und nachvollziehbar waren. Das narrative Spielen, das versucht Bekanntes in Unbekanntes zu überführen, kann Beziehungen skizzieren, in denen ein *anderes Verstehen* aufblitzt, Konzepte entwickeln, die die audiovisuelle Praxis der begrifflichen vorführen kann: Es bietet Denkmodelle, in denen wir – auch im Sprechen über das Handeln mit Bildern – komplexe Begegnungen mit anderen Organisationsformen erproben können, ohne dass jedoch die Gewissheit besteht, dass diese Ordnung eine Gesetzmäßigkeit besitzt, die man sich ein für alle mal aneignen könnte.

Vielleicht ermöglichen sie uns vorübergehend aber den Zugang zu den Räumen, die für Michel Foucault »Heterotopien« eröffnen: als »lieux qui sont hors de tous les lieux, bien que pourtant ils soient effectivement localisables«. Die Bilder des Alltäglichen entführen uns in der audiovisuellen Bewegung des Narrativen an Orte anderer Logik und bieten uns »des sortes de contre-emplacements, sortes d'utopies effectivement réalisées dans lesquelles les emplacements réels [...] sont à la fois représentés, contestés et inversés«. Und manchmal lassen sie in vertrauten Tönen etwas Fernes anklingen: »une espèce de contestation à la fois mythique et réelle de l'espace où nous vivons«.[10]

10 —— Michel Foucault, »Des espaces autres« (1967), in: ders., *Dits et écrits,* Paris 1980–1985, Band IV, S. 752–762, hier S. 755–756.

MARIE-LUISE ANGERER

Fassungs[]los

BEWEGEN IM UN-SINN

Bisweilen verharrt man angesichts von Ereignissen, Handlungen und Äußerungen anderer Menschen in einer Weise, die nur als *fassungslos* umschrieben werden kann. Man ist fassungslos, dass jemand so dumm, stur, verblendet oder eingebildet sein kann.

Man begreift dann nicht, dass die ganze Welt angesichts zutage liegender Unstimmigkeiten schweigt. Die Lüge, die Falschheit, der Schwindel sind so offensichtlich (geworden), dass einem der Boden unter den Füßen verloren geht. Es gibt plötzlich keine Stelle mehr, auf der man stehen könnte, denn alles scheint von derselben *ideologischen Strategie* längst affiziert, die darin besteht, ganz ehrlich zuzugeben, dass sie lügt.

Die auch dort am Werk ist, wo Menschen ohne Gegenrede ihre Demütigung über sich ergehen lassen und dazu noch einverstanden nicken. OK. So antworten die KandidatInnen bei Star Search (RTL), wenn ihnen gesagt wird, sie wären heute nicht in guter Form gewesen oder ihre Stimme hätte nicht überzeugt oder sie wären nicht locker genug gewesen. OK.

Wie lässt sich dieses *fassungslos* nun aber fassen? Welcher Fassung geht man verlustig, was wird *los*gelassen? Was erscheint hinter der Fassung? Formlose Materie? Wucherungen? Fassungslos, so lässt sich zunächst allgemein festhalten, bedeutet, wahrzunehmen, wie allein man (immer wieder sehr radikal) ist, wie kurz und dünn

die kommunikativen Kanäle sind, wie fragil die semantischen Überlappungen, und wie porös diese eigene Position ist, die mit *Ich* oder *Selbst* annäherungsweise betastet wird.[01]

Wie sehr sich *Ich* und *Selbst* fremd gegenüberstehen, ist vor allem in der Psychoanalyse selbstverständlich, doch auch die Linguistik und inzwischen verschiedene Zweige der Kulturwissenschaften haben diese Differenz als basal akzeptiert. Im Normalfall des Alltäglichen kann diese Fremdheit ignoriert werden, im Besonderen des Innehaltens und Nachdenkens bleibt sie unüberbrückbar und öffnet sich mehr und mehr. *Ich* ist nicht nur ein Anderer, sondern darüber hinaus ein unerreichbar *fremder Anderer*.

Anstrengungen, die als solche nicht unbedingt wahrgenommen werden, sind ständig vonnöten, um bei sich mit sich zu sein: Drogen, Moden, Medien, ... – dabei muss jedoch immer auch ein Basismechanismus reibungslos funktionieren: die *Phantasie*.

Diese, im psychoanalytischen Sinne verstanden, ist ebenfalls fremd, etwas von Außen Hinzukommendes. Eine Art Interface könnte man sie nennen, die den Kontakt zwischen Innen und Außen herstellt und so für die Übereinstimmung (oder auch nicht) zwischen *Ich* und *Selbst* verantwortlich zeichnet. Sie kann als *Setting des Begehrens*[02] verstanden werden, also jener Kraft, die den Menschen – durch und dank seiner Sprache – unwiderrufbar von seiner Umwelt trennt – und damit auch von sich als körperlich-materiellem Wesen.

Der slowenische Philosoph Rasco Močnik hat Phantasie als jenes Moment definiert,

> »where the conscious demand for sense translates itself into the unconscious subject's desire, which supports the identification-process.«[03]

Hier haben wir also beide Seiten – bewusster Sinnanspruch und unbewusstes Begehren –, die mittels der Brücke Phantasie verbunden sind. Dabei greift Močnik auf Freuds *Traumdeutung* zurück, um von dieser den Begriff der »sekundären Bearbeitung« auszuleihen.

In der *Traumdeutung* hat Freud die »sekundäre Bearbeitung« nach »Verdichtung«, »Verschiebung« und »Rücksicht auf Darstellbarkeit« als vierten Mechanismus der Traumarbeit bestimmt. Er spielt dabei auf den Umstand an, dass wir uns im Traum beispielsweise ärgern, dass wir uns im Traum versichern, dass dies ja nur ein Traum sei, usw. Für Freud ist dies ein Beweis, dass eine psychische Funktion im Spiel ist, die sich nicht vom wachen Denken un-

[01] —— Ähnliches ereignet sich natürlich, wenn man in fremden Ländern unterwegs ist, nur ist dabei die wahrnehmbare Kluft greifbar, sichtbar, in gewisser Weise auch kommunizierbar. Dieses auf einen Punkt reduzierte Dasein, das seiner aufgeblasenen Hülle (= Fassung) verlustig gegangen ist. Man steht sich fremd gegenüber, keine der üblichen Strategien greift, mithilfe derer diese körperliche Gestalt mit dem Ich in Übereinstimmung gebracht werden könnte.
[02] —— Jean Laplanche / Jean-Bertrand Pontalis, *Das Vokabular der Psychoanalyse*, Frankfurt am Main 1986 (franz. Original 1967), S. 27.
[03] —— Rastko Močnik, »Ideology and Fantasy«, in: E. Ann Kaplan / Michael Sprinker (Hgg.), *The Altusserian Legacy*, London / New York 1993, S. 151.

terscheidet. Diese zensurierende Instanz schaltet also etwas in den Traum ein, vermehrt diesen sozusagen. Diese Einschaltungen sind, so Freud, leicht daran erkennbar, dass der Erzähler den Traum mit dem Satz »Es war so, als ob […]« beginnt. Freud nennt die Arbeit dieses Mechanismus »Fassadenanbau« und betont, dass in den meisten Fällen ein solches Gebilde sich bereits fertig im Material der Traumgedanken selbst vorfinde. Dieses Element bezeichnet er

Dinge, die wir nicht verstehen

28. Januar - 16. April 2000

»Phantasie«, dem er als Analogie im wachen Zustand den Tagtraum zur Seite stellt. »Wir können ohne weiteres sagen, dies unser viertes Moment sucht aus dem ihm dargebotenen Material ›etwas wie einen Tagtraum‹ zu gestalten.«[04] Das heißt, der Traum wird so umgeschrieben, dass er dem Träumer nachvollziehbar wird, sinnvoll erscheint. Denn schaue man sich nämlich unser waches Denken an, so benehme sich dieses, wie Freud ausführt, genauso wie diese »sekundäre Bearbeitung«:

> »In dem Bestreben, die gebotenen Sinneseindrücke verständlich zusammenzusetzen, begehen wir oft die seltsamsten Irrtümer oder fälschen selbst die Wahrheit des uns vorliegenden Materials.«[05]

Wir sehen also Dinge, die gar nicht da sind, wir übersehen Fehler, die ein Wort entstellen, wir ignorieren unverständliche Sinneseindrücke – Geräusche, Farben, usw. –, um etwas zu verstehen, verständlich zu machen. Wir unterdrücken also ständig den Umstand, dass wir uns inmitten einer *Kultur des Nicht-Verstehens* bewegen.

04 —— Sigmund Freud, *Die Traumdeutung* (1900), Studienausgabe, Band II, Frankfurt am Main 1972, S. 474.
05 —— Freud (wie Anm. 4), S. 480.

DENN SIE WISSEN NICHT, WAS SIE TUN

Und trotzdem oder gerade deshalb tun wir es. Eine Aussage, die in erster Linie mit Slavoj Žižek verbunden ist. Žižek war es, der Anfang der 90er Jahre auf furiose Weise Aufklärung, universitären Diskurs und das Denken des Subjekts auf den Kopf stellte. Diesem seinen Unternehmen sind die beiden Bände von Peter Sloterdijks *Kritik der zynischen Vernunft*[06] vorangegangen, worin dieser einen Parcours durch die abendländische Philosophie- und Zeitgeistgeschichte unternahm, um die Figur des *Kynikers* als besonderen Nebeneffekt der Aufklärung heraus zu filtern. Diogenes bildet die Zentralfigur, die immer wieder in unterschiedlichen Phasen der europäischen Politik und Denkgeschichte auftaucht. Sarkasmus, Frechheit, das Pfeifen auf ..., das Durchschauen von ..., das Wissen, wie es eigentlich ist ... – all dies sind Formen der zynischen Vernunft, die Sloterdijk mit zeitgeistigen Betrachtungen verknüpfte: politischer Überdruss nach 68, Nabelschau und Psychotrip, studentische Trostlosigkeiten, theorielose Zeiten. Heute spricht man von Ich-AG's und fragt 20 Jahre nach Erscheinen der Bände erstaunt: War das damals auch schon so? Heute erst liegt doch alles zum Greifen auf der Hand, heute glaubt doch niemand mehr an etwas – weder an die Medien noch an die Politiker. Jeder durchschaut das fiese Spiel der Globalökonomien und weiß, dass die Börse der irrationalste Schauplatz der Welt ist.

Žižek hat Sloterdijks These nun zugespitzt und in *The Sublime Object of Ideology*[07], sechs Jahre nach der *Kritik der zynischen Vernunft*, geschrieben, das postideologische Zeitalter auszurufen, wie dies Sloterdijk angedeutet hätte, sei zu kurz gegriffen. Es verkenne nämlich die Funktion der ideologischen Phantasie, die die Realität selbst strukturiere. Sloterdijks Zynismus unterscheide nämlich immer noch zwischen Maske und unmaskiert. Žižeks psychoanalytische Definition von Ideologie verweigert sich jedoch dieser Opposition und schließt uns ohne Ausgang in die Matrix der *phantasmatischen Realität* ein.[08]

06 —— Peter Sloterdijk, *Kritik der zynischen Vernunft*, 2 Bände, Frankfurt am Main 1983.

07 —— Slavoj Žižek, *The Sublime Object of Ideology*, London / New York 1989.

08 —— »Aber was, wenn eben dieser ›glückliche‹ Ausgang des Films pure Ideologie ist – wenn die Ideologie gerade im Glauben daran besteht, daß es außerhalb des endlichen Universums eine ›wahre Wirklichkeit‹ aufzusuchen gibt?« fragt Žižek zum Film *Matrix* in der Zeitschrift *Schnitt* (»Die zwei Seiten der Perversion: Die Philosophie der Matrix«, in: www.schnitt.de/themen/artikel/philosophie_der_matrix__die_-_die_zwei_seiten_der_perversion.shtml (Oktober 2004).

Marx' Formel – »Sie wissen es nicht, aber sie tun es« – stelle uns, so Žižek, vor die Frage: Auf welcher Seite befindet sich Ideologie? Auf der des Wissens oder auf der des Tuns? Die Antwort sei heute klar: Ideologie ist auf der Seite des Tuns zu verorten. Im Februar 2004 hat der israelische Architekt Eyal Weizman in seinem Vortrag »Architecture as Politics across the Israeli Frontiers« im Kölnischen Kunstverein völlig lapidar auf diesen Umstand verwiesen. Die israelischen Siedler hätten keine ideologische Überzeugung, doch indem sie ihre Häuser in der Westbank bauen bzw. Wohnungen sich kaufen, tun sie etwas – und dieses ihr Tun sei zutiefst ideologisch.[09] »They are fetishists in practice, not in theory«[10], wie es bei Žižek heißt. Was wir alle permanent übersehen (müssen), ist, dass wir einer doppelten Illusion aufsitzen: Wir übersehen die Illusion, die unsere effektive Beziehung zur Realität strukturiert. Wäre, so Žižek, die Ideologie auf der Seite des Wissens veranschlagt, dann wäre unsere Zeit tatsächlich eine postideologische, da ihr der Glaube an alles abhanden gekommen ist (das berühmte Ende der Meistererzählungen ist hierfür nur ein besonders signifikanter Hinweis). Doch da wir tun, obgleich wir zu wissen vermeinen, zeuge jeder Blick, jedes Wort und jeder Schritt von seiner phantasmatischen Struktur.

Robert Pfaller hat in seinem Band *Die Illusion der anderen*[11] auf eine ähnliche Grundkonstellation aufmerksam gemacht. In seinen Ausführungen *glauben* immer die anderen, und wir selbst tun so, als ob wir einem ganzen Set persönlicher Überzeugungen, dem wir widerspruchslos folgen, glauben würden. Neben diesen »Illusionen ohne Subjekte«, also jenem Repertoire von Aberglauben, Mythen, Ritualen, gibt es jedoch auch eine Reihe von »Handlungen ohne Subjekte«, so lässt sich die Definition von Pfallers Interpassivität paraphrasieren. Diese macht einmal mehr offenkundig, wie Glauben, Wissen und Tun nicht unbedingt zusammengehören bzw. wie wenig das Wissen Herr der Lage ist. Während Jacques Lacan bereits den griechischen Chor hierfür als Beispiel zitierte – dieser trauere an unserer Statt –, hat Žižek diese Liste um die Klageweiber, die tibetanischen Gebetsmühlen sowie das Dosengelächter bei Sitcoms verlängert. Robert Pfaller, der diesen Begriff in Umdrehung der Interaktivität kreierte[12], verlängert die Liste nochmals um das Kopieren von Texten, wodurch wir uns ihr Lesen ersparen würden, um das Aufzeichnen von Filmen mithilfe des Videogeräts, wodurch das Filmschauen obsolet würde, usw.[13]

09 —— Der Architekt und Stadtplaner Eyal Weizman (Tel Aviv und London) beschäftigt sich seit Jahren mit der politischen Rolle von Architektur in der besetzten Westbank und dem Gazastreifen. In einer umfassenden Studie reflektiert Weizman die in Israel öffentlich geführte Debatte über Siedlungspolitik, die Verwendung von Architektur als strategischer Waffe und die Rolle von Planern und Architekten. Seine gemeinsam mit Rafi Segal konzipierte Ausstellung »A Civilian Occupation: The Politics of Israeli Architecture« war im Rahmen der Ausstellung »Territories« in den Kunstwerken Berlin 2003 zu sehen.
10 —— Žižek (wie Anm. 7), S. 31.
11 —— Robert Pfaller, *Die Illusion der anderen: Über das Lustprinzip in der Kultur*, Frankfurt am Main 2002.
12 —— Robert Pfaller (Hg.), *Interpassivität: Studien über delegiertes Genießen*, Berlin / Heidelberg / New York 2000.
13 —— Vgl. Slavoj Žižek, *Liebe dein Symptom*, Berlin 1991; Pfaller (wie Anm. 11).

All diese Aktionen markieren einen Rückzug aus einer Aktivität in eine Passivität, die neue Räume öffnet – für etwas anderes, für ein Abtauchen, Umherschweifen ohne »Ich bin es«. An einem Ort sich aufhalten, wie Pfaller dies beschreibt, »wo sie (die Menschen) selbst nicht existent gewesen sind.«[14] Diese Selbstvergessenheit sei allerdings die Bedingung für die Selbstgewissheit – für den *Subjekt-Effekt*: »Es ist wahr, hier bin ich: Arbeiter, Unternehmer, Soldat.«[15]

Sich zurückziehen aus dem Tun – und andere(s) als Stellvertreter einsetzen – koppelt sich nun jedoch an die eingangs erwähnten Momente: Fassungslos-Sein, sich selbst fremd Sein und die unbewussten Strategien, diese Spalte zu kitten. Auch die Position des Zynikers, der sich auf Distanz hält und verkennt, wie tief er darin verstrickt ist, kann den ›Illusionen anderer‹ zur Seite gestellt werden.

SIE TUN, OHNE ZU WISSEN

In diesem Tun werden sie zu dem, was sie sind: nämlich Frau und Mann, Kind und Erwachsener, Schwarzer und Weißer, Christ und Muslim, Israeli und Palästinenser, Serbe und Albaner, Deutscher und Türke.

Judith Butler hat das *doing gender*[16] eingeführt, das inzwischen zu einem feststehenden Begriff geworden ist, allerdings sehr oft missbräuchlich verstanden und verwendet wird. So konnte man wenige Zeit nach ihrem *gender-doing* bereits von einem *performativen turn* hören, der dem linguistic und pictorial turn zur Seite gestellt werden sollte. In dem Band *Kulturen des Performativen*[17] schlägt Erika Fischer-Lichte dies z.B. vor. Dabei fasst sie so unterschiedliche Praxen wie den Minnegesang, Talkshows, Theater, etc. unter dem Umbrella-Begriff »performativ« zusammen, da performativ einfach übersetzt wird mit etwas »tun«. Damit wird jedoch nicht nur der Begriff der Performativität, wie er in der Sprachphilosophie von Searle und Austin entwickelt wurde, sinnlos überstrapaziert, auch die Dimension, die durch das *doing gender* von Judith Butler eingeführt worden ist, wird dadurch unterdrückt. Austin unterscheidet performative Sätze von anderen Formen der Sprache und schränkt somit Wittgensteins Diktum, dass man spricht, wenn man etwas tut und vice versa, spezifisch auf Handlungssätze ein, also Sätze, die einen performativen Akt darstellen. (»Ich taufe dieses Schiff auf den Namen« ist in diesem Kontext ein immer wieder gern zitiertes Beispiel.)

Das *doing* nach Judith Butler bedeutet jedoch etwas sehr Spezifisches, vor allem bedeutet es ein Tun ohne Tuer (a doing without a doer), ohne Subjekt,

14 —— Pfaller (wie Anm. 11), S. 217.
15 —— Althusser, zit. nach Pfaller, (wie Anm. 11), S. 218.
16 —— Judith Butler, *Gender trouble: Feminism and the Subversion of Identity*, New York / London 1990 (dt.: *Das Unbehagen der Geschlechter*, Frankfurt am Main 1991).
17 —— *Paragrana*, Internationale Zeitschrift für Historische Anthropologie (1), Band 7, 1998 (Themenschwerpunkt: Kulturen des Performativen, hg. von Erika Fischer-Lichte und Doris Kolesch.

dieses wird – als Effekt nachträglich – durch die Zitation von Normen/Gesetzen in und durch dieses Tun hergestellt. Gesten, Mimik, Körperbewegungen und -posen, wenn nicht vor der Kamera eigens ausgeführt, sind Aktivitäten oft ohne Intentionen. Die ursprüngliche Mimesis hat sich in die Bewegungen des Körpers eingegraben und lässt diesen sich bewegen – nach Standard und Norm.

Besonders plastisch lässt sich dies in Bezug auf geschlechtliche Identitäten demonstrieren. Jede/r weiß, was männlich und weiblich ist, wo die Grenze verläuft, wann sie überschritten wird. Man spürt diese Grenze und ihre Verletzung ist Spiel. Wird aus diesem Ernst, dann schalten sich Behörden und Ärzte ein, um die Grenze wieder zu ziehen und das Subjekt auf die eine Seite – vermeintlich 100% – zu stellen. Doch die Phalanx derer, die behaupten, dass es auf dieser Ebene kein Original, sondern nur schlechte Kopien gäbe, ist inzwischen groß. Lacan und seine Psychoanalyse-Interpreten wie Žižek, in ihrem Gefolge Judith Butler, doch auch Deleuze und Guattari, wenngleich auf einem anderen Terrain arbeitend, behaupten Ähnliches:

> »Since no particular body can entirely coincide with the code enveloped in its assigned category and in the various images recapitulating it, a molar person is always a bad copy of its model.«[18]

Jedes Individuum ist, so die beiden Philosophen, hin und her gerissen zwischen molar (also der schlechten Kopie) und molekuar, was soviel bedeutet wie »etwas anderes werden« (becoming-other). Ein Individuum liege immer dazwischen – zwischen »being and becoming-other«.[19]

Doch wodurch ergibt sich dieser Spalt, diese Nichtübereinstimmung, wodurch die Möglichkeit, zu sich und seiner Umwelt auf Distanz zu gehen, sich davon zu schleichen?

Am eindeutigsten hat diese Frage die Psychoanalyse beantwortet, indem sie das menschliche Wesen radikal als sprachliches setzt, es gibt keinen Ausweg oder Umweg zur symbolischen Ordnung. Diese ist zugleich Gesetz, Blick, der Andere – und entscheidend: das Uneinnehmbare, der Ort, den das Subjekt nicht einnehmen kann. Über diese Unmöglichkeit verläuft, wie Žižek dies beschrieben hat, die symbolische Identifikation: Durch diese (als ständiger Prozess zu denken) richten wir die Frage an den Anderen: Was willst Du? Wie willst Du mich haben? Wie soll ich für Dich sein? Um mich, in einer zweiten Bewegung, auf imaginärer Ebene, an die anderen anzunähern. Diese anderen (mit klein a) sind die Menschen, die mich umgeben, mit denen ich aufgewachsen bin, an die ich mich angleiche (auch wenn alle Kinder anders sein wollen und müssen wie ihre Eltern). Zwischen imaginärer und symbolischer Identifikation oszillierend, unter dem Diktat der letzteren, wird das Subjekt in ein »sozio-symbolisches Feld« integriert, in welchem Mandate vergeben werden (z. B. geschlecht-

18 —— Zitiert nach Brian Massumi, *A User's Guide to Capitalism and Schizophrenia: Deviations from Deleuze and Guattari,* Cambridge MA 1993, S. 181.
19 —— Vgl. Massumi (wie Anm. 18), S. 54–55.

liche Identitätspositionen).[20] Da diese Mandatseinnahme jedoch nicht/nie zur Gänze glücken kann (es bleibt immer ein Rest offen), bedarf es der »ideologischen Phantasie«, also jenem Moment, in dem wir wissen, das unser Tun eine Illusion ist, dies aber in der Realität des Tuns untergehen lassen.

»They know that, in their activity, they are following an illusion, but still, they are doing it.«[21]

Performativität ist also als etwas zu verstehen, was zutiefst ideologisch strukturiert ist, wenngleich wir diese Inschrift nie zur Gänze entlarven werden können. Butler hat in diesem Zusammenhang die Hegemonie der heterosexuellen Matrix angeführt, die jeden Körper als einen Effekt eben dieser auftauchen lässt. Würde diese einmal durchschaut und deren Strategien aufgedeckt, wären andere Formen von Sexualität auch möglich. Nicht zufällig ist Butler als Vorarbeiterin der Queer Studies zu benennen. Ihr Programm war neben einer theoretisch längst fälligen Inspektion vor allem ein politisches, dessen Kern die Attacke gegen den Zwang von Heterosexualität ist.

SIE TUN, OHNE ZU WISSEN – WEIL ...

Lange bevor das 21. Jahrhundert sich ankündigte, waren seine Propheten unterwegs, um dieses in den buntesten Farben auszumalen: Es werde das Jahrhundert des Bewusstseins werden, verkündigte etwa John Searle, einer der Väter der Sprechakttheorie. Das Unbewusste sei ein Phänomen des 20. Jahrhunderts, der Moderne und ihrer Wissenschaften gewesen.

Hatte Freud zu Beginn des 20. Jahrhunderts um Anerkennung bei Physikern und Physiologen gekämpft, hätte er es heute mit Biologen und Neurobiologen zu tun, mit denen er sich um Forschungsgelder anstellen müsste. Mit unglaublicher Selbstgewissheit haben die Gehirnforscher in den letzten Jahren betont, alle dunklen Stellen, tiefen Nischen des Menschen aufzudecken, bald das Bilderbuch des menschlichen Körpers, seine Gene einer Datenbank gleich, entschlüsseln und manipulieren zu können. Antonio Damasio ist nur einer unter vielen, allerdings ein äußerst populärer. Den holländischen Philosophen Baruch Spinoza hat er in seiner Auf- und Entdeckung der Emotionen für sich ausgegraben.[22] Spinoza hätte nämlich bereits im 17. Jahrhundert erkannt – gegen René Descartes –, dass nicht der Verstand mich wissen macht, dass ich bin, sondern die Gefühle (Affekte) es sind, die mich am Leben halten. Für Damasio stellte Spinoza nicht nur dieselben Fragen wie er, nämlich wie das Verhältnis Mensch – Natur und dasjenige von Körper – Geist gestaltet sei, sondern

20 —— Joan Copjec hat dies etwas anders formuliert, jedoch mit gleicher Aussagerichtung: Das Subjekt pendle zwischen unbewusstem Sein und bewusstem Ähnlichsein. Vgl. Joan Copjec, *Read my Desire: Lacan against the Historicists*, Cambridge MA 1995, S. 37.
21 —— Žižek (wie Anm. 7), S. 33.
22 —— Antonio R. Damasio, *Der Spinoza-Effekt: Wie Gefühle unser Leben bestimmen*, München 2003.

er hätte auf diese auch eine durchaus ähnliche Antwort gegeben. Allerdings eine, die nicht nur die Philosophie seiner Zeit, sondern auch diejenige unserer Tage nicht hören wollte und will. Spinoza ging nämlich von einem Parallelismus zwischen Materie und Geistigem aus. Es gibt keine Priorität des Bewusstseins über den Körper, sondern beide sind ein Effekt unterschiedlicher Ausdehnungen in Raum und Zeit. Gilles Deleuze hat in seinem kleinen Büchlein zu Spinoza dazu geschrieben: »Spinoza bietet den Philosophen ein neues Modell an: den Körper. Er bietet ihnen an, den Körper als Modell einzusetzen. ›Man weiß nicht, was der Körper alles vermag...‹ Diese Unwissenheitserklärung ist eine Provokation: Wir sprechen vom Bewusstsein und seinen Beschlüssen, vom Willen und seinen Wirkungen, von tausend Mitteln, den Körper zu bewegen, den Körper und die Leidenschaften zu beherrschen – aber *wir wissen nicht einmal, was der Körper alles vermag.*«[23] Damit scheint Spinoza – zumindest in den Augen von Damasio – geradezu auf die Neurobiolgen gewartet zu haben, die nun, ausgestattet mit den neuesten digitalen Mess- und Aufzeichnungsverfahren, Gefühle und Emotion im Gehirn verteilt aufspüren. Die Urspaltung – rechts die Gefühle, links der kühle Intellekt – wird von dieser Forschung zwar nicht als falsch abgetan, wohl aber als völlig undifferenzierte Analyse abgewertet. Heute sei man nämlich soweit, Traurigkeit und Freude markieren zu können, sie gezielt mit entsprechenden Chemikalien zu ›impfen‹, um das Glück auf Erden zu bewerkstelligen.

In seiner Rezension des Spinoza-Buches von A. Damasio schreibt Martin Hartmann dazu: »Spinoza neurobiologisch gelesen: Damit keine Missverständnisse aufkommen: Nicht die Begeisterung eines Neurobiologen für einen anerkanntermaßen großen Philosophen ist ärgerlich; ärgerlich ist vielmehr, wie Damasio nun im Anschluss an biologisch interpretierte Passagen Spinozas glaubt, das gesellschaftliche Leben im Ganzen erklären zu können. So werden ›soziale Konventionen‹ und ›ethische Regeln‹ umstandslos als Erweiterung der ›homöostatischen Organisation‹ des Menschen bezeichnet.«[24]

SIE TUN, WEIL ES SIE TREIBT

Begehren, Sexualität, Leidenschaft, Eifersucht – alle Register, die in jenen Momenten gezogen sind, in denen der Mensch nicht mehr »Herr im eigenen Haus« zu sein scheint – werden als das Animalische in ihm bezeichnet, das, was ihn ohne Verstand treibt, das, wogegen er sich nicht zu wehren versteht. Vom Instinkt ist dann die Rede, der den Menschen überwältigt, ihn auf eine vorzivile Stufe zurückwirft. Doch auch wenn die englische Übersetzung der Freudschen Psychoanalyse hierbei einen Kardinalfehler über Jahrzehnte hinweg übersehen hat, indem sie den Freudschen Trieb mit »instinct« wiedergab, war Freud hier eindeutig: Der Trieb hat nichts mit dem animalischen Instinkt

23 —— Gilles Deleuze, *Spinoza – Praktische Philosophie,* Berlin 1988 (franz. Original 1981), S. 27.
24 —— Martin Hartmann, »Urlaub in der Heimat Spinozas«, in: *Frankfurter Rundschau* (29.12.2003).

gemein. Oder wie es Lacan drastischer artikulierte: »Haben Sie je, auch nur einen Augenblick lang, das Gefühl gehabt, im Teig des Instinkts zu rühren!«[25] Bei Freud ist der Trieb ein *Schwellenbegriff*[26], ein Terminus, der jenen nicht fassbaren Übergang zwischen Psychischem und Somatischem bezeichnen soll. Das Wichtigste nun: Diesem Trieb ist völlig egal, was er bekommt. Der Weg ist sein Ziel, oder in der Lacanschen Formulierung: Der Trieb unternimmt eine »kreisläufige Rückkehr«.[27] Bei dieser taucht nun aber ein drittes auf, ein *neues Subjekt*. Dieses taucht jedoch nur dann auf, wenn es dem Trieb gelungen ist, seine Kreisbahn zu schließen. Worüber sich der Trieb nun aber schließt, ist ein Objekt, das Lacan mit »Objekt klein a« bezeichnet hat, das nicht mehr ist »als das Dasein einer Höhle, einer Leere«, die »mit jedem beliebigen Objekt besetzt werden kann und dessen Einwirkung wir lediglich in Gestalt des verlorenen Objekts klein a kennen.«[28] Das »Objekt klein a« ist die Lücke, der Riss, der sich mithilfe eines anderen Objekts maskiert, mit dem Sprechen genauso wie mit den Bildern.

AFFEKTIVE SPRÜNGE

Wenn die Sprache allerdings für einen Augenblick versagt, wenn mit ihr das Bild sich nicht einstellen will, dann klafft die Lücke schwindelerregend auf.

Brian Massumi hat dies am Beispiel von Ronald Reagans Autobiographie *Where is the rest of me?* (1965) demonstriert. Reagan, der in seiner Schauspieler-Karriere im Film *Kings Row* (Sam Wood, 1942) eine tragische Figur spielt, hat aus diesem Film den für ihn signifikantesten Satz, den er sprechen musste, als Titel für seine Lebensgeschichte gewählt. »Where is the rest of me?« muss er sagen, als er nach einem Autounfall aus der Bewusstlosigkeit erwacht und feststellen muss, dass ihm beide Beine fehlen, dass sie aus Rache für sein Liebesverhältnis mit der Tochter des Chirurgen amputiert worden sind. So die filmische Narration. Massumi hat für sein Anliegen ein anderes Moment in den Vordergrund gerückt. Nicht die rachevolle Amputation, sondern jenes Umkippen als zentrales Moment betont, als Reagan, der Schauspieler, seinen Satz stammelt und dieser plötzlich – für den Bruchteil eines Augenblicks – real ist. Seine Beine sind nicht mehr da, die Hälfte seines Körpers fehlt: »Where is the rest of me?« Was Reagan hier beschreibt, ist jener Augenblick, jener Event, der sich nicht wirklich benennen lässt, der jedoch, wie Massumi ausführt, einen Raum markiert, wo sich die Unmöglichkeit des Subjekts *zeigt*, sich in Bewegung zu sehen: »He is in the space of duration of an ungraspable event.«[29]

25 —— Jacques Lacan, *Die vier Grundbegriffe der Psychoanalyse – Das Seminar: Buch XI*, Weinheim / Berlin 1996, S. 132.
26 —— Vgl. Sigmund Freud, »Drei Abhandlungen zur Sexualtheorie« (1905), in: *Sexualleben*, Studienausgabe, Band V, Frankfurt am Main [6]1972, S. 76f.
27 —— Lacan (wie Anm. 25), S. 188.
28 —— Ebd.
29 —— Brian Massumi, »The Bleed: Where the Body meets Image«, in: John C. Welchman (Hg.), *Rethinking Borders*, Minneapolis 1996, S. 29.

Ich möchte noch einen weiteren Autor anführen, der unserem Thema nur auf den ersten Blick fern zu stehen scheint. Walter Benjamin und sein Begriff der »radikalen Verschiebung des Ichs in der Empfindung«. Im Blitz oder gleichsam als Blitz, »in welchem ›nur als Bild, das auf Nimmerwiedersehen im Augenblick seiner Erkennbarkeit eben aufblitzt, [...] die Vergangenheit festzuhalten‹ ist. [...] das Vergangene im Gegenwärtigen neu auszuloten [heißt nicht] zu erkennen, ›wie es denn eigentlich gewesen ist‹. Es heißt, sich einer Erinnerung bemächtigen, wie sie im Augenblick einer Gefahr aufblitzt.«[30]

In der Bewegung des Körpers, in seinen Wiederholungen, blitzt eine Leere auf, um sich als Bild/im Bild zu verschleiern. Dies ist das Reale, wie es sich an den Körper bindet, um als Affekt sich seiner Motorik und Sensorik zu bemächtigen.

KREISLÄUFE

Gehen wir zurück zum Anfang und kreisen den Text nochmals ein:

Die Fassung verlieren war das Startsignal, dem die Fassade der Identität folgte. Als Basis hierfür wurde die Funktion der Phantasie benannt, die die Realitäten, die psychische und die symbolische, in möglichst große Übereinstimmung manövriert. Die Verkennung dieser phantasmatisch strukturierten Realität, Kern jeder ideologischen Täuschung und Wirksamkeit, zeige sich, wie insbesondere Slavoj Žižek analysiert hat, beim Tun, in den Handlungen der Menschen. Obwohl sie wissen, tun sie …….. ihre Körper bewegen sich, wie von selbst, angetrieben – von einer Kraft, die wir als Begehren eingeführt haben. Doch war dann noch von einer anderen Kraft die Rede, auch diese ist schneller als Wahrnehmung und Sinn gebendes Bewusstsein. Die Haut, die schneller ist als das Wort, und damit war der Affekt benannt, der pure Intensität meint, eine a-soziale Realität darstellt, also eine Realität vor der symbolischen. Eine reale Realität, wenn man so möchte.

In seinem Aufsatz »Vom Realen reden?« hat der Historiker Philipp Sarasin in anschaulicher Weise die Verschränkung dieser vier Pole

a) Begehren b) Tun
c) Ideologie d) Affekt

als »Fragmente einer Körpergeschichte der Moderne«[31] vorgeführt. Wie sich dabei das Ich literal aus der Haut zu schälen beginnt, als die Hygieniker zu Beginn des 19. Jahrhunderts der Bevölkerung nahe legen, sich zu waschen, zu reinigen, da dieses saubere, abgeschrubbelte Subjekt nicht nur für eine neue – bürgerliche – Klasse, sondern auch für einen gesunden Volkskörper stehen

30 —— Zitiert nach Michael Taussig, *Mimesis und Alterität: Eine eigenwillige Geschichte der Sinne*, Hamburg 1997, S. 50.
31 —— Philipp Sarasin, »Vom Realen reden? Fragmente einer Körpergeschichte der Moderne«, in: ders., *Geschichtswissenschaft und Diskursanalyse*, Frankfurt am Main 2003, S. 122–149.

wird. Dabei fungiert die Haut, als das größte Tastorgan, als Verbindung zwischen Innen und Außen, als Treffpunkt für Lust und Schmerz, der Ort, wo das Leben in den Tod übergeht: »Hier auf der Haut, auf diesem Bildschirm des Subjekts, zeigen sich ineinander verschlungen die Spuren der *jouissance* und der Sterblichkeit, der moralischen und der körperlichen *tares*: Spuren des Realen.«[32] An der Haut zeigt sich das Vergängliche des Menschen. »Die Haut, vor allem anderen, ist der Ort, wo der Tod sich zeigt.«[33] Wenn wir dies etwas weniger dramatisch artikulieren, so zeigt sich zumindest immer etwas anderes auf der Haut, durch sie hindurch: Reaktionen, so schnell und fein, dass wir sie immer nur nachträglich, wenn überhaupt, fassen können, Reaktionen, die sich jeder symbolischen Umsetzung sperren. Ein surplus also ständig am Gange ist, oder ein Mangel am Sein, wie es die Psychoanalyse eher sieht. Das Subjekt fasst sich nie zur Gänze, es bleibt ihm etwas versperrt, eine Sperre, die quer durch seinen Körper verläuft. Würden wir diese allerdings realisieren, würden wir ver-rückt werden im wahrsten Sinne des Wortes: Also müssen wir die Sperre ignorieren, um mittels einer Kultur, einer Gesellschaft, einer Sprache aus dem *realen Körper* einen *sozialen* zu machen.[34]

Welche Strategien gelangen hier nun zum Einsatz, um diese Transformationen ständig aufs Neue zu bewerkstelligen? Die offensichtlichen – Moden, operative Manipulationen, Sport, Diäten, heute müssen auch die Wellnessprogramme mit ihren mehr oder weniger esoterischen Arrangements in dieser Liste aufgeführt werden – Unternehmungen lassen sich in eine allgemeine Hygiene-Geschichte des Körpers einfügen (wie sie etwa Norbert Elias, Michel Foucault und Philipp Sarasin aufgearbeitet haben). Schwieriger wird es bei halböffentlichen, privaten und intimen Anstrengungen, die, gelangen sie einmal an die mediale Öffentlichkeit, oftmals nur Abscheu, Ekel und Unverständnis hervorrufen: sogenannte perverse sexuelle Praktiken, Kinderpornographie oder erst in jüngster Zeit verhandelt – ein Fall von Kannibalismus. Ohne Ekel, jedoch mit Kopfschütteln und verzweifelter Ratlosigkeit antwortet man auf neurotische Zwangshandlungen und Ticks, auf psychische Depressionen und schizophrene Anfälle.

Eine besondere Stellung bei allen hier genannten Strategien würde ich den Medienapparaten und ihrem verzweigten Kanal-Netz einräumen. Anreiz (im Foucaultschen Sinne), Voyeurismus (nach Freudscher Manier), Selbstentäußerung und -entblößung (was jeden katholischen Beichtmasochismus bei weitem übertrifft) sowie ein Imperativ zum Genießen (wie ihn Slavoj Žižek als postmoderne Pflicht überall am Wirken sieht) ziehen gemeinsam an den Fäden, an welchen die Medienkonsumenten zappeln. Zu glauben, es gäbe ein Außerhalb der Medienwelt, ist Ideologie pur. Zu glauben, eine Kritik an »Big Brother«, »Dschungelcamp« oder »Deutschland sucht den Superstar« katapultiere einen auf eine Metaebene, ist nur Zeichen der Verkennung, wie diese unterschiedlichen ›Lager‹ (als Anspielung auf die verschiedenen Kontexte von Camps hier angeführt) zusammen arbeiten. Das Prinzip, wie Bush die Soldaten

32 —— Sarasin (wie Anm. 31), S. 143.
33 —— Ebd, S. 145.
34 —— Vgl. ebd., S. 148.

auf einem Flugzeugträger während des Irak-Krieges besuchte, ist dasselbe, wie die Stars im Dschungelcamp Aalmilch übergeschüttet bekamen. Nachträglich wurden wir aufgeklärt, dass alles nicht so war, wie wir es als Bild vorgesetzt bekommen hatten.

Die Akteure und Apparate der Medien sind das augenfälligste Beispiel für die Zusammenführung bzw. das Zusammenwirken der vier Pole: Begehren, Tun, Affekt und Ideologie: Wir wissen, dass, dennoch oder gerade deshalb tun wir. Unsere Körper, ihre Oberflächen reagieren schneller, als wir wahrzunehmen imstande sind, auf Signale und Reize, die den Trieb ziellos weitertreiben lassen. Eine Ziellosigkeit, die mit dem kulturellen Schild »Ich begehre« in die Matrix des »Wir verstehen« eingeholt wird.

ABBILDUNGSNACHWEIS

Seite 289: Costa Cordalis im Dschungelcamp, RTL-Serie »Ich bin ein Star – holt mich hier raus!«.
Seite 289: George W. Bush: »Die Menschheit ist bereit, das Sonnensystem zu betreten.«
Seite 289: Alexander in »Deutschland sucht den Superstar«, Sat1-Serie.
Seite 291: »Dinge, die wir nicht verstehen«, Ausstellung vom 28. Januar bis 16. April 2000 in der Generali-Foundation, Wien. Kuratiert von Roger M. Buergel und Ruth Noack.
Seite 292: Martin Liebscher, »Frankfurter Börse«, 2003.
Seite 301: Lawrence Weiner, »(&) SO WEITER...«, 1991.

ELISABETH BRONFEN / ANDREA RIEMENSCHNITTER

Pop Martial / globale Körper Sprachen

»Der Leib ist eine große Vernunft, eine Vielheit mit einem Sinne, ein Krieg und ein Frieden, eine Herde und ein Hirt.« —— Friedrich Nietzsche, »Von den Verächtern des Leibes«, *Also Sprach Zarathustra*.

»Was also ist Wahrheit? Ein bewegliches Heer von Metaphern, Metonymien, Anthropomorphismen kurz eine Summe von menschlichen Relationen, die, poetisch und rhetorisch gesteigert, übertragen, geschmückt wurden, und die nach langem Gebrauche einem Volke fest, canonisch und verbindlich dünken: Die Wahrheiten sind Illusionen, von denen man vergessen hat, dass sie welche sind, Metaphern, die abgenutzt und sinnlich kraftlos geworden sind, Münzen, die ihr Bild verloren haben und nun als Metall, nicht mehr als Münzen in Betracht kommen.« —— Friedrich Nietzsche, *Über Wahrheit und Lüge im außermoralischen Sinne*.

I MARTIAL ARTS ALS HETEROGENE ÄSTHETIK DER LEIBLICHKEIT

Der menschliche Leib wird in den ästhetischen Repräsentationen der westlichen kulturellen Tradition vorrangig von der jüdisch-christlichen Passion und vom griechischen Akt her gedacht. Auch noch die ikonoklastische Dekonstruktion dieser beiden Paradigmen in der Moderne geht wesentlich aus diesen beiden ideellen Vorgaben einer religiösen Selbstüberwindung bzw. Transzendenz als Entkörperlichung einerseits, und der auf absolute Harmonie gerichteten Immanenz als Stillstellung der Zeit im Augenblick der (körperlichen) Reife andererseits hervor. Im chinesisch-japanischen Feld gilt die Leiblichkeit an sich eher als Zeichen der instabilen materiellen Formen, denn als vom Individuum/ Geist zu regierendes bzw. zu überwindendes Ärgernis. Weil der Geist – als

Naturerscheinung wie Wind und Wolken oder lokal gebundene atmosphärische Aufladung imaginiert – teilhat an der irdischen Materie,[01] liegt das Gewicht ästhetischer Repräsentation eher auf Figuren der Übergänge, denn auf Überwindungs- oder Stillstellungsphantasien. Die herausragende Rolle von Nietzsches Philosophie in den ostasiatischen Modernisierungsdiskursen mag an deren Nähe zu diesen traditionell operativen Figuren liegen, auch wenn ihr kulturenüberbrückender Aspekt, den wir im ersten Zitat ansprechen, zugunsten einer im zweiten Zitat demonstrierten klaren Distanzierung gegenüber den banalisierten (bürgerlichen) Traditionen mit ihren verknöcherten Ausdrucksformen zunächst gar nicht im Vordergrund der Rezeption stand. Inzwischen gehören die Denksysteme von sowohl Kant und Nietzsche, als auch von ostasiatischen Zen-Meistern und sino-amerikanischen neukonfuzianischen Philosophen zum globalen kulturellen Standardwissen. Vielleicht nirgendwo so offensichtlich wie im Genre des Martial-Arts-Films[02] hat darüber hinaus eine Vermischung der kulturellen Repräsentationsformen und kulturanthropologischen Diskurse verschiedenster Provenienz stattgefunden, die in einer Ästhetik schwerelos durch den Raum fliegender und nahezu unverwundbarer Körper östliche wie westliche Zuschauer in ihren Bann zieht. Es gelang ihr sogar, sich beispielsweise über den amerikanischen Kultfilm *Ghost Dog* – im Nachhall der négritude-Bewegung – einen Ort im postkolonialen *Imaginaire* kultureller Zwischenräume zu schaffen.

Dieser Film mit seinem das Paradox von verstehendem Nicht-Verstehen darstellenden Bild des Schiffbauers auf dem Hausdach, der von zwei Freunden beobachtet wird, die nicht sprachlich miteinander kommunizieren können und sich dennoch in ihren verschiedenen Idiomen ausdrücken und vollkommen verstehen, soll als Ausgangspunkt unserer Problemstellung dienen. Sprache, deren Verständigungspotential wie im Pfingstwunder außerhalb der Subjekte (hier beim durch die Untertitel informierten Zuschauer) liegt, und ein Handwerker, der sein Schiff am scheinbar falschen Ort – als Arche Noah über den Dächern – baut, so dass sich dessen Seetüchtigkeit schwerlich erweisen wird: Welche Bedeutung kommt dieser hoch verdichteten jüdisch-christlichen Symbolik (und dem sichtbaren Vergnügen des Protagonisten daran) in einem Film zu, dessen schwarze Hauptfigur sich zu einer japanisch inspirierten Samurai-Ethik und Zen-Erlösungslehre bekennt? Offensichtlich existiert keine solide Brücke zwischen den verschiedenen kulturellen Versatzstücken,

01 —— Literatur zu diesem Thema, z. B.: Wu Kuang-ming, *On Chinese Body Thinking: A Cultural Hermeneutic*, Leiden / New York / Köln: Brill, 1997, bes. S. 150–156; Richard John Lynn (Übers.), *The Classic of Changes: A New Translation of the I Ching as Interpreted by Wang Bi*, New York: Columbia University Press, 1994, sowie Helmut Wilhelm, *Heaven, Earth and Man in the Book of Changes: Seven Eranos Lectures*, Seattle / London: University of Washington Press, 1977; allg. A. C. Graham, *Studies in Chinese Philosophy and Philosophical Literature*, Albany NY: State University of New York Press, 1990.

02 —— Bedeutende fremdkulturelle Einflüsse des ostasiatischen bzw. westlichen Raums finden sich natürlich auch in früheren filmischen Repräsentationen, so z. B. amerikanische Science Fiction und chinesisches Melodrama. Die japanische Manga-Ästhetik scheint bezüglich transkultureller Resonanz in die Fußstapfen der Martial Arts getreten zu sein. Der Western wird weiter unten noch berücksichtigt.

Ghost Dog. The Way of the Samurai (1999)

mit denen der Film spielt. Im Rahmen der Suche nach einer Ortsbestimmung der in diesem Film zelebrierten Transgressionen des Verstehens soll er aufgrund generischer und anderer Gemeinsamkeiten, aber auch signifikanter Unterschiede, im Kontext weiterer transnational erfolgreicher Martial-Arts-Produktionen der letzten Jahre analysiert werden. Offenbar spielt die Prominenz körperlicher Formen der Wirklichkeitsbewältigung in diesen Filmen und ihren außerästhetischen Bezügen keine zufällige Rolle.

Wie genau wirkt also die Darstellung einer ihre natürlichen Grenzen überschreitenden Leiblichkeit in Martial-Arts-Filmen auf westliche/östliche Zuschauer? Sind die gezeigten *stunts* als Manifestationen übernatürlicher Kräfte gleichzusetzen mit fetischisierendem Nicht-Verstehen als selbstgenügsames genussvolles Staunen im Sinne eines *viewer's gaze*,[03] oder wird, eher spekulativ, der Weg vom Anfänger zum Meister als suspendiertes Verstehen (und die Überschreitung der Grenzen damit als eingelöstes Versprechen des Verstehens) mit Blick auf religiös konnotierte Wahrheitserfahrungen verstanden? Stellt man die Frage so, dann lässt sich nicht ohne ein genaues Studium der lokalen Entstehungsgeschichten beteiligter generischer Formen und der Rezeptionswege und -kanäle transnational distribuierter Produktionen einerseits sowie Auswertung des Pluralismus filmkritischer Reaktionen andererseits antworten. Im Rahmen der hier zugrunde gelegten Fragestellung nach dem Nicht-Verstehen als einer zu legitimierenden (religiösen) Figur in gleichwohl hermeneutisch angelegten Verstehensprozessen soll der Akzent auf nicht-rationale Rezeptionspotentiale, m.a.W. auf die Möglichkeiten des Kinos gelegt werden, wesentlich affekt-, und nicht vernunftgesteuerte ästhetische

03 —— Rey Chow, *Primitive Passions: Visuality, Sexuality, Ethnography, and Contemporary Chinese Cinema,* New York: Columbia University Press, 1995.

Erfahrungen zu generieren. Diese Fragestellung schließt sich an rezente philosophische Versuche an, Affekte als weitgehend autonome Medien (oder Orte) des Verstehens zu setzen.[04]

II REZEPTIONSWEGE DER WECHSELSEITIGEN EINFLÜSSE

Verschiedene Disziplinen der Kampfkunst *(wushu)* wurden in China schon früh als Kultur der Selbstverteidigung, Körperertüchtigung und geistig-moralischen Vervollkommnung institutionalisiert. Bereits während der Tang-Dynastie (618–907) gab es Prüfungen in der Kampfkunst für Bewerber für ein Regierungsamt. Unter den Herrschern der Song-Dynastie (960–1279) wurden Regeln für sportliche Wettkämpfe festgelegt. Bis zur Zeit der Qing-Dynastie (1644–1911) waren die verschiedenen *wushu*-Disziplinen allgemein beliebt und es gab über das Land verstreut zahlreiche z.T. berühmte Schulen und Zentren für die Unterweisung in *wushu* und deren Pflege.[05] Seit 1928 gibt es nationale *wushu*-Prüfungen und im Jahr 1936 sandte China ein Team nach Berlin, um dort anlässlich der 11. Olympischen Spiele eine Vorführung zu geben. Im Jahr 1986 schließlich wurde ein chinesisches Institut für die Kampfkunst-Forschung gegründet, hinzu kamen die Gründungen einer chinesischen Wushu-Gesellschaft im Jahr 1988 und der internationalen Wushu-Gesellschaft im Jahr 1990. Von der kaiserlichen Prüfungsdisziplin mutierte die chinesische Kampfkunst also im Lauf ihrer langen Geschichte über den Umweg einer die Staatsmacht herausfordernden, rebellischen Institution der Selbstjustiz[06] zum nachhaltig domestizierten nationalen Volkssport und seit den späten 80er Jahren zur Touristen-Attraktion mit kommerziell organisierten Festivals.[07]

Die Transformation der chinesischen Samurai-Ethik zur Sportdisziplin scheint auf der praktischen Ebene vollzogen zu sein. Aus dem kulturellen Imaginaire der Bevölkerung lässt sich jedoch eine traditionsreiche Institution der Gerechtigkeitsausübung vor allem dann schlecht vertreiben, wenn ihr moder-

04 —— Vgl. z. B. Bernhard Waldenfels, *Sinnesschwellen: Studien zur Phänomenologie des Fremden 3,* Frankfurt am Main: Suhrkamp 1999, bes. S. 146: »Ein eigenmächtiges Sehen, das seiner selbst sicher wäre, gibt es nur auf der sekundären Ebene des ›gesehenen‹ oder ›wiedererkennenden Sehens‹. Auch dies gilt nur, solange der Sehende seine leibliche Herkunft vergisst. Nur so kann er wie Descartes durch das Fenster seiner Denkstube blicken und zweifeln, ob die draußen vorübergehenden Menschen Attrappen sind oder nicht. Wenn es einen fremden Blick gibt, so nicht als Fluchtpunkt des eigenen Sehens.«

05 —— Der Kampfkunst-Unterricht des Shaolin-Klosters hat inzwischen internationale Berühmtheit erlangt, es gibt regelmäßige Vorstellungen der Mönche in den westlichen Metropolen.

06 —— Dies betrifft v. a. das von romantischen Erzählungen geprägte Bild des einzelnen Schwertkämpfers, wie auch der großen chinesischen Volksaufstände bis hin zu den Boxern. Vgl. zu den an der fiktionalen *wushu*-Tradition ausgerichteten Leitvorstellungen der Teilnehmer am Boxeraufstand z. B. Paul Cohen, *History in Three Keys: The Boxers as Experience, Event and Myth,* New York: Columbia University Press, 1997.

07 —— China Pictorial Publications (Hg.), *Chinese Martial Arts Go International,* Beijing: New Star Publishers, 1998.

nes Äquivalent empfindliche Leistungsschwächen aufweist.[08] Nahezu ebenso alt wie die Kampfkunst selbst und ungemindert populär sind daher Auftritte ihrer Meister in narrativen Formen. Als beliebtes literarisches Genre hielt die aus den Repertoires der Geschichtenerzähler herrührende sogenannte *wuxia*-Erzählung[09] seit der Song-Zeit auch Einzug in private Bibliotheken, nachdem der Buchdruck die Erschließung eines größeren Leser-Markts ermöglichte. Vermittelt über eine zwischen 1920 und 1949 in Shanghai, Tianjin und anderen urbanen Zentren florierende und später »Alte Schule« genannte Richtung des *wuxia*-Romans, die im Dienst einer orientierenden Vermittlung traditioneller und moderner, östlicher und westlicher Weltbilder stand, erfasste eine beispiellose Leidenschaft für das Genre, nun als »Neue Schule« *(xinpai wuxia xiaoshuo)* etikettiert, Hongkonger Leser seit den frühen 50er Jahren. Hier entwickelte sich das Genre zum literarischen Medium für einen Diskurs des Exils, wobei das Lebensgefühl der chinesischen Migranten im Paradigma der Dystopie symbolisch vermittelt erschien. Das traditionelle Thema der *wuxia*-Fiktion, der Kampf zwischen Gut und Böse, diente hier zur moralisch-politischen Selbstverortung der Leser, die sich über ihren neuen Status als (freiwillige) Subjekte einer fremden Kolonialmacht verständigen mussten. Der aus Haining stammende Bestseller-Autor Zha Liangyong (Louis Cha, bzw. Jin Yong, geb. 1924) verlegte in einem seiner bekanntesten Romane, *Bixue jian* (*Sword of Loyalty*, 1956), den Konflikt zurück in die ausgehende Ming-Zeit (um 1640), in der das Reich analog zur Gegenwart in eine ökonomisch-politische Krise gestürzt und unter Fremdherrschaft geraten war. Hongkong wird in diesem Text zur geheimnisvollen Insel stilisiert, von deren Existenz der Held durch portugiesische Soldaten erfährt. Diese sind auf dem Weg nach Beijing, um dem Ming-Hof Kanonen zur Unterstützung im Kampf gegen die Manzhu-Belagerer zu bringen. Als sie jedoch erfahren, dass der Hof die Kanonen nicht etwa gegen die Invasoren, sondern im Gegenteil gegen einen unbequemen patriotischen General einsetzen will, beschließen die Portugiesen ihren Rückzug und geben dem Helden eine Karte der Insel mit der Empfehlung, sein gesamtes Volk dorthin zu führen. Die allegorische Lesart im zeitgenössischen Kontext des Bürgerkrieges zwischen Kommunistischer Partei und Demokratischer Volkspartei, der zur massenhaften Auswanderung chinesischer Bürger nach Hongkong und Taiwan führte, blieb wohl keinem Leser dieses in einer populären Zeitung serienmässig abgedruckten Romans verborgen. Aus einer zeitgenössischen Illustration kann man darüber hinaus schließen, dass die auf engstem Raum lebenden Hongkonger Zeitungsleser sich in besonderem Maß von der großzügigen Weite des im *wuxia*-Genre gestalteten Raumkonzepts an-

08 —— Der Film *Die Geschichte der Qiuju* (*Qiuju da guansi*, 1992) von Zhang Yimou kann als einschlägiges Material für diesen Befund gesehen werden. Er ist von weiten Kreisen chinesischer Rezipienten in diesem Sinn gepriesen worden.
09 —— Cao Zhengwen, »Chinese Gallant Fiction«, in: *Handbook of Chinese Popular Culture*, hg. von Wu Dingbo und Patrick D. Murphy, Westport: Greenwood Press, 1994, S. 237–255; Chen Pingyuan, *Qiangu wenren xiake meng: wuxia xiaoshuo leixing yanjiu* (Der uralte Traum der Literaten vom fahrenden Ritter: Genrestudien zur Martial-Arts-Fiktion), Beijing: Renmin wenxue, 1992.

Hero (2002)

gesprochen fühlen mussten.[10] Jin Yongs Werk umfasst inzwischen 18 durchschnittlich jeweils mehr als 1000 Buchseiten füllende Romane und gehört zum bevorzugten Lesestoff aller chinesischen Gemeinschaften weltweit.

Sehr viele seiner Texte lieferten auch den Stoff für Fernsehserien und Spielfilme, zuletzt für Wong Kar-wais *Ashes of Time* (1994). Das nahezu zeitgleich auftretende Interesse am Genre der Martial Arts der beiden derzeit international wohl erfolgreichsten chinesischen Filmemacher, Ang Lee (*Crouching Tiger, Hidden Dragon*, 2000) und Zhang Yimou (*Hero*, 2002), wirft die Frage nach dessen funktionsgeschichtlicher Logik auf. Es scheint, als ob der diese Filme konstituierende, mythologische Diskurs moralischer Überlegenheit über einen ansonsten in jeder Hinsicht, also auch Macht und zur Verfügung stehender Technologie, ungleich stärkeren Gegner insbesondere in Krisenzeiten überregional Konjunktur hätte. Die traditionsverhaftete asiatische Ästhetik im Verbund mit dem darin zum Ausdruck kommenden religiös-mystischen Element der mit Vorliebe in Klöstern geschulten Kämpfer von Hongkonger *wuxia*-Filmen wurden hingegen von transnational operierenden Regisseuren nicht immer als Verkaufsschlager eingeschätzt, wie u. a. die technologische Aufrüstung – und damit Modernisierung – des Genres durch John Woo lehrt. Dass jetzt aber doch wieder Anschluss an die mit lokalem Authentizitäts-Anspruch inszenierten und in der amerikanischen Martial-Arts-Welle der Siebziger Jahre favorisierten Filme gesucht,[11] und diese Entscheidung vom Markt tatsächlich

10 —— John Christopher Hamm, »The Marshes of Mount Liang Beyond the Sea: Jin Yong's Early Martial Arts Fiction and Postwar Hong Kong«, in: *Modern Chinese Literature and Culture* 11/1 (Spring 1999), S. 93–123.
11 —— David Desser, »The Kung Fu Craze: Hong Kong Cinema's First American Reception«, in: Poshek Fu / David Desser (Hgg.), *The Cinema of Hong Kong: History, Arts, Identity*, Cambridge: Cambridge University Press, 2000, S. 19–43.

mitgetragen wurde, liegt wohl nicht zuletzt an einer neuen, globalen Dimension der Exil-Erfahrung, welche von Anfang an grundlegender Bestandteil des *wuxia*-Narrativs war. Auch noch ein von vielen Kritikern als geradezu faschistisch angeprangertes nationales Helden-Epos wie *Hero*[12] lebt ja von der ästhetisch perfekten Visualisierung einer hier ebenso historisch wie geographisch ausgebrachten, genrespezifischen Logik der Dystopie. Beides, die in allen *wuxia*-Narrativen anzutreffende populäre Schaffung einer archaischen Gegenwelt zur komplexen Erfahrung des modernen Daseins als Entwurzelung, wie auch die möglicherweise überstürzte und jedenfalls erstaunlich emotionale Reaktion kritischer Abwehr auf Zhangs Epos führen von der hier nur andeutungsweise umrissenen Funktionsgeschichte[13] zur Frage einer interkulturellen Hermeneutik der vielen filmischen Experimente mit strukturalen Elementen oder der integralen Form von Martial-Arts-Erzählungen: Wer erzählt wem welche Geschichte und zu welchem Zweck? Ganz gleich, was man sonst über *Hero* denken mag: Diese zentrale Frage als Verweis auf die metafiktionale Ebene seines Films anschaulich inszeniert zu haben, ist eine ingeniöse Taktik Zhang Yimous – insbesondere in ihrer teleologisch gesetzten Abweichung von Akira Kurosawas Vorlage *Rashomon*.

Kehrt man nun zu Jim Jarmuschs *Ghost Dog* als deshalb für unsere Diskussion so zentralen Text zurück, weil hier explizit die Frage des Nicht-Verstehens, der Suspension von Verstehen, und dem Überwinden dieser Bedeutungsschwebe thematisiert wird, lässt sich noch eine weitere Achse des Einflusses herstellen, eine, die mit Akira Kurosawas *Shichinin no samurai* (1954) einsetzt. Die Bewohner eines Dorfes, das von hungrigen Banditen regelmässig überfallen wird, damit diese die Reisernte stehlen können, entschließen sich, sieben arbeitslose Samurai einzustellen, um ihnen bei der Verteidigung ihrer Felder und Häuser zu helfen. Im Kampf gegen die Banditen sind die Samurai zwar durchaus erfolgreich, vier von ihnen müssen aber ihr Leben im Kampf mit dem Bösen hingeben. Die drei Überlebenden hingegen müssen erkennen, dass nicht sie, sondern die Dorfbewohner die eigentlichen Sieger sind. Diese haben sich von den Helden, die an den Gräbern ihrer Mitstreiter stehen, ab- und ihrer Ernte zugewandt. Der Ehrencode der Samurai hat sich sichtlich überlebt und wird von denjenigen, die nun wieder glücklich in ihrem bäuerlichen Alltag angekommen sind, nicht mehr verstanden. In seinem *re-make The Magnificent Seven* (1960) übersiedelt John Sturges die Geschichte an die amerikanisch-mexikanische Grenze. Auch in seiner Western-Variation entsenden die Bewohner eines mexikanischen Dorfes drei Bauern in die USA, um sieben *gunmen* zurück zu bringen. Diese helfen zuerst den Bauern, sich erfolgreich gegen die *banditos* zu wehren, werden dann aber von den Dorfbewohnern an diese ausgeliefert und von ihnen aus dem Dorf geworfen. Wieder an der mexikanisch-amerikanischen Grenze angelangt entschließen sich die sieben *gunmen* jedoch noch einmal – für das letzte *show-down* – zurückzukehren. Auch hier geht es

12 —— Vgl. z.B. Andreas Kilb, «Im Sog der Macht: Das chinesische Filmepos *Hero* von Zhang Yimou», in: www.FAZ.net (3. Juni 2003; zuletzt eingesehen: Oktober 2004).
13 —— Hierzu ausführlicher: Fu / Desser (wie Anm. 11) sowie Chu Yingchi, *Hong Kong Cinema: Coloniser, Motherland and Self,* London / New York: Routledge, 2003.

darum, eine Situation der Suspension durch einen entschiedenen Akt aufzulösen, wobei wie in Kurosawas Film die entscheidende Grenzüberschreitung die vom Leben in den Tod ist. Am Ende des Films charakterisiert Yul Brenner das Schicksal dieser für den Western typischen *outlaw*-Helden, die für Geld töten und sich dabei nur zu bewusst sind, dass sie aufgrund ihrer Außenseiter-Position nicht nur am Rand der Gesellschaft angesiedelt sind, sondern auch zum Aussterben geweiht, weil sich der alte Westen längst verändert hat und seine Codes dort sinnlos geworden sind. Er erklärt »We lost. We always lose«, und greift damit nicht nur die Worte des Samurai am Ende von Kurosawas *Sieben Samurai* auf, sondern benennt auch das unumgängliche Ende der Western-Legende, seine Verflüchtigung im Nichtverstehen.

 Diese Art Wissen um die eigene Verspätetheit findet dann in Sam Pekinpahs *Wild Bunch* (1969) seinen Höhepunkt. Als fulminanter Abgesang auf das Genre und gleichzeitig als großartige Umsetzung von Kurosawa konzipiert, findet sich hier eine Bande *Outlaws* kurz vor Ausbruch des ersten Weltkrieges zusammen. In einer blutigen Auseinandersetzung mit einem mexikanischen *warlord* suchen sie einen letzten großen Kampf – im vollen Bewusstsein, dass der traditionelle amerikanische Westen um sie herum verschwunden ist. In einer blutigen Gewaltorgie, die durchaus als Western-Variation der Kampfchoreographie des klassischen Martial-Arts-Films verstanden werden soll, wird jedoch nicht nur das Ende des Western gefeiert. Auch hier bedeutet die Grenzüberschreitung der Helden in den Tod ihre Apotheose. Die Trajektorie derjenigen Filme, die auf Kurosawas Plot zurückgreifen, findet eine weitere geographische Migration darin, dass sie einerseits auch Sergio Leones opernhafte Inszenierung von Western-Rache (*C'era una volta il West* von 1968) mit einschließt, andererseits eine hybride Erbschaft in einem Film wie *Matrix* antritt. In der grandiosen *shoot-out*-Szene, die der Befreiung Morpheus' aus dem Hochsicherheitsgefängnis dient, zitieren die Wachowski-Brüder sowohl die letzte Schlacht aus *Wild Bunch,* wie auch – durch den Einsatz der Kampfchoreographie Yuen Wo-Pings – die Tradition der *Hong Kong Martial Arts*.

 Doch *Ghost Dog* greift auch eine anders gelagerte Trajektorie des Einflusses auf, die mit Jean-Pierre Melvilles *Le Samuraï* 1967 einsetzt. In diesem Film geht es um die Einsamkeit des Killers, um seine Suspension zwischen der Realität des Alltags und dem Bereich des Todes, die ihn fast geisterhafte Züge annehmen lässt. Die Geschichte erzählt davon, wie er – weil sich beim Ausführen seines letzten Auftrags ein Fehler eingeschlichen hat – von seinem Auftraggeber verfolgt wird, da dieser nun den Killer beseitigt haben will. Auch hier läuft die Geschichte sowohl auf den Tod des Helden wie auch auf eine Thematisierung der Tatsache hinaus, dass dessen Verhaltenscode sich überlebt hat und deshalb bei seiner Umwelt auf Missverständnis stößt. Melville knüpft jedoch nicht an den Western als Gattung, sondern an den *Film Noir* an, und an dessen paranoide Welt des Verdachts, des Verrats, des Betrugs und der Unentrinnbarkeit einer Fatalität. So findet man eine andere Art von herrenlosem Samuraï in John Frankenheimers *Ronin* (1998) wieder, nun in der Gestalt eines ehemaligen Mitglieds des amerikanischen Geheimdienstes. Zusammen mit einem Team anderer käuflicher Killer soll der von Robert de Niro gespielte

The Matrix (1999)

Killer einen mysteriösen Koffer ausfindig machen, bevor dieser an den russischen Geheimdienst übergeben wird. Weil einer der Ronins jedoch seine eigenen Interessen verfolgt, ergibt sich bald ein tödliches Spiel, in dem jeder den anderen zu betrügen sucht. Nichtverstehen entpuppt sich hier im Sinne des klassischen *Film Noir* als ein komplexes Spiel an *double-crossings,* innerhalb dessen die Unentzifferbarkeit von Welt tödliche Folgen hat.

An der Figur John Woos lässt sich noch eine weitere Variante dieser Migration des Einflusses zwischen östlicher Samurai-Philosophie, mit dessen Codes für den Kampf zwischen Gut und Böse, und westlichem *action-* und *thriller-*Genre festmachen. Er wurde zuerst in den 70er Jahren mit seinem Aufgreifen der *wuxia-*Tradition berühmt, vor allem aber wegen der stilistischen Meisterschaft seiner ultra-gewalttätigen Gangsterfilme und Thriller, in denen die Frage psychischer Übergänge als Katapultieren von Körpern durch die Räume etabliert wurde; das Überschreiten der Grenze des Gesetzes durch Gangster wie Polizei fand in der Überschreitung des Gesetzes der Schwerkraft eine visuelle Entsprechung. Filme wie *A Better Tomorrow* (1986), *Hard Boiled* (1992) oder *The Killers* (1989), mit denen er in den USA zum Kultregisseur wurde, waren zwar deutlich dem kulturellen und politischen Kontext Hong Kongs verhaftet, nährten sich gleichzeitig aber auch explizit von der Tradition des *Film Noir* und dessen Refiguration durch die *Nouvelle Vague.* Hatte Woo doch von Melvilles *Le Samouraï* behauptet, dieser Film käme am nächsten an das heran, was er einen perfekten Film nennen würde. So findet sich in seinem Entschluss, nach Hollywood zu gehen und mit *Hard Target* (1993) als erster asiatischer Filmemacher erfolgreich im amerikanischen *mainstream* anzukommen, eine doppelte kulturelle Übergangsbewegung. Der amerikanische Einfluss auf Hongkong-Kino geht an seinen Ursprungsort – der Quelle des *Western* und des *Film Noir* – zurück, bringt aber gleichzeitig jene asiatische, vorwiegend

von Kurosawa in die *art film houses* des Westens eingeführte Bildsprache mit, von der sich die Martial-Arts-Filmtradition immer auch genährt hat. In *Face/Off* (1997) findet diese unheimliche Doppelung dann auch eine Analogie auf der Ebene der Erzählung, haben wir hier doch zwei Männer, die jeweils das Gesicht des Anderen anlegen, um sich an einander zu rächen, gleichzeitig aber sich den gegenseitigen Einfluss implizit einzugestehen. Sie verstehen sich so gut, weil sie sich so ähnlich sind. An der Figur Ang Lees, dem anderen im Hollywood *mainstream* erfolgreichen asiatischen Regisseur, lässt sich hingegen eine weitere Variante dieses *east-west cross-over* festmachen, wobei ihm mit *Crouching Tiger, Hidden Dragon* (2000) sogar das Einführen der Martial Arts in die amerikanischen *cineplexes* gelang, in denen sonst nie ausländische Filme in Originalsprache mit Untertiteln gezeigt werden. Auch er hatte sich bereits mit westlichen Stoffen beschäftigt – mit Jane Austens Verhaltenscodes in seiner Verfilmung von *Sense and Sensibility* (1995), mit den Enttäuschungen der frühen Siebziger Jahre (*Ice Storm*, 1997), und mit dem Bürgerkrieg (*Ride with the Devil*, 1999) – als er in *Crouching Tiger* auf seinen ersten Hollywoodfilm zurück griff. Die doppelte Liebesgeschichte verlegt Jane Austens Sittenroman, vermittelt über chinesische *wuxia*-Erzählungen, in einen anderen historischen Kontext – ein imaginäres China des frühen 19. Jahrhunderts –, um die von Austen thematisierte Übergangszeit junger Frauen vor der Ehe als kämpferische Konfrontation und (zum Filmschluss hin) radikal entsemantisiertes Fliegen durch die Lüfte umzuschreiben. In Zhang Yimous *Hero* (2002), einer Koproduktion von Miramax und Beijing, stellt sich das Problem der cinematischen Globalisierung nochmals anders. Kapital und Politik gingen bei dieser Produktion offensichtlich eine Allianz ein, wobei es vordergründig um ein ideologisches Recycling nationaler Zugehörigkeitsgefühle geht. Dabei, so wird dem Film vorgeworfen, entsteht eine kulturelle Partikularität als Regionalismus bzw. tendenziell Provinzialismus, die eine neue Intoleranzgrenze zieht. *Hero* wird von der westlichen/europäischen Kritik gerne als Konsumgut verstanden, während der Film in den USA einen sehr späten Starttermin hatte. Ein wichtiges Segment der chinesischen Intelligenz hingegen begreift *Hero* im Gegenteil in patriotischer Absicht als kritische Intervention zum gegenwärtigen intellektuellen Diskurs über die Rolle der kommunistischen Partei. Als letztes Beispiel dieser cinematischen Migration muss man natürlich Quentin Tarantinos *Kill Bill* noch aufführen, wo im Sinne der *Pop Art* explizit auf die gesamte Entwicklung der Martial Arts im Kino, vor allem aber auf die Hongkonger *wuxia*-Filme der 70er Jahre, über den *Sound-Track* zudem auf Sergio Leones Italo-Western zurückgegriffen wird, um ein lustvolles und stilistisch brillantes Recycling vorzuführen, das ebenso sehr wie Kurosawas *Sieben Samurai* vom Gestus einer Nostalgie um eine verlorene (oder unverständlich gewordene) Bild- und Gedankenwelt eingeschrieben ist. In seiner Rezension formulierte Georg Seesslen präzise diese Trauer: »Was Quentin Tarantino auf seine unterhaltsame und poetische Art sagt, das ist, dass das Kino keine Simulation von Wirklichkeit mehr zu sein vorgeben soll. Die Bilder, die Worte, die Bewegungen, sie haben ihre eigenen Geschichten, ihre eigene Seele, ihre eigenen Tragödien. Es ist ein System, das in sich selbst genügend Leben erzeugt.

Es ist ein Bild, unter dem man loslachen möchte und das einem das Herz bluten lässt. Es ist rote Farbe, eine Menge rote Farbe, was das Beben als Tragödie malt. Und es ist ein Fehler, die Tücke des Subjekts ausgerechnet im Kino vergessen zu wollen.«[14]

Die Nostalgie findet allerdings hier nicht auf der inhaltlichen, sondern auf der formalen Ebene statt, worauf bereits der Anfang hindeutet, der von Nancy Sinatras Song »Bang, Bang, he shot me down« begleitet wird. Er führt Tarantinos nostalgische Liebe für ein Kino aus einer vergangenen Zeit ein, das er jetzt – Anfang des 21. Jahrhunderts – nur noch als Pastiche darbieten kann. Dieser im Film paradoxerweise männlich besetzten Wehmut über unwiederbringlich Verlorenes läuft nun aber die (über Uma Thurman) erzählte Geschichte gänzlich entgegen. Die Frau, die sich vorgenommen hat, in kalter Rache für eine grausige, dem Zuschauer unerklärlich bleibende Hinrichtungsaktion in einer winzigen Dorfkirche das dafür verantwortliche kriminelle Netzwerk weltweit zu verfolgen und zu liquidieren, hat das Geschehen entgegen jeder Wahrscheinlichkeit immer unter Kontrolle. So ist im Plot von *Kill Bill* komplementär zur brutalen Logik organisierter Gewalt eine Wut des Verstehens am Werk, von der »die Braut« gegenüber einem ihrer Opfer betont, dass diese beileibe nicht irrational, sondern vielmehr – ebenso, schließt der Zuschauer – gnadenlos (rituell) sei, wie der Codex des zu liquidierenden Syndikats. Ähnlich wie in *Ghost Dog* wird der Treffpunkt radikalen Verstehens und Nichtverstehens in einem zweisprachigen, den gekreuzten Blick der Kulturen simulierenden Dialog ausagiert, mit dem Unterschied, dass die amerikanische Braut und der (historisch im 16. Jahrhundert situierte) japanische Schwertschmied und Kampfmeister Hattori Hanzo beide Idiome abwechselnd verwenden und sich dabei scheinbar mühelos verständigen. Als Zeichen des in dieser – amerikanisch-japanischen, rational-affektiven, inhaltlich-formalen – Doppelung opak bleibenden Handlungs-Kerns schreibt Hattori am Ende des Dialogs mit dem Finger nur den Namen »Bill« auf eine Fensterscheibe.

III FIGUREN DES NICHTVERSTEHENS

Im Folgenden soll eine Typologie an Hand von sechs Filmen zum Thema des kulturellen *cross-over* als produktives Nichtverstehen vorgestellt werden, wobei es darum gehen wird, sowohl die Bildsprache als auch die Dialoge an die von der Erzählung transportierten philosophischen Denkfiguren zu koppeln. Wir werden uns dabei zunächst auf die in den Filmen selbst angelegten Trajektorien des Nicht-Verstehens konzentrieren müssen und mangels empirischer Forschungsgrundlagen noch nicht auf die möglichen Auswirkungen transkultureller Rezeptionsverwerfungen eingehen. Grundsätzlich muss jedoch beobachtet werden, wie die durch das Element *wuxia* eingeschriebene Exotik an die Affekte westlicher Zuschauer im Sinne einer Faszination am unauflösbar Fremden appelliert. Dies könnte bedeuten, dass Lust an einem stillgestellten

14 —— Georg Seeslen, »Die Braut haut ins Auge«, in: *Die Tageszeitung* (16.10.2003), S. 16.

Crouching Tiger, Hidden Dragon (2000)

Nicht-Verstehen erzeugt würde, die zumindest potentiell gefährlich ist. Es fragt sich im Kontext dieser Überlegungen auch, ob die in John Woos *Hard Boiled* (1992), Jim Jarmushs *Ghost Dog. The Way of the Samurai* (1999) und besonders in Quentin Tarantinos *Kill Bill* (2003) realisierte exzessive Gewalt dieselbe Rolle übernimmt. Diese drei Filme sind keine historisierenden Kostümfilme, sondern präsentieren sich als mehr oder weniger realistische Szenarien einer wie immer stilisierten Gegenwart. Typologisch stehen sie damit auf der Seite der generisch explizit hybriden Formen des Martial-Arts-Films, während unsere anderen drei Beispiele *Ashes of Time* (Wong Kar-wai 1994), *Crouching Tiger Hidden Dragon* (Lee Ang 2000) und *Hero* (Zhang Yimou 2002) oberflächlich – aufgrund der zum Einsatz kommenden Sprachen, Kostüme und Settings – zwar Authentizität suggerieren, aber in technischer wie ästhetischer Hinsicht doch ebenfalls eindeutig jenseits rein lokaler Kulturformen operieren. Wir lassen uns bei unseren Analysen von der Annahme leiten, dass Nicht-Verstehen als philosophische Denkfigur in den beiden Ausprägungen rituelle, d.h. verstehens- und handlungsstiftende Liminalität *(Hard Boiled, Hero)* und auratisierte Paradoxie *(Crouching Tiger, Ashes of Time, Ghost Dog)* auftreten. *Kill Bill* schießt auch in dieser Hinsicht über unsere Typologie hinaus, weil die exzessive und von jeglichem Realismus radikal abgekoppelte Rache der Protagonistin auf ein dem Zuschauer rätselhaftes, wütendes Verstehen abhebt, das zwar Handlung stiftet, aber jegliche Option auf künftige ausgleichende Gerechtigkeit radikal verneint. Die Rache der Braut entzündet und nährt sich zugleich an der Fest-Stellung einer vollkommenen Unmöglichkeit friedlicher Konfliktbewältigung. In allen genannten Filmen werden Prozesse des Nicht-Verstehens zeitlich wie psychologisch gedehnt, man könnte sogar behaupten überdehnt, so dass die Herausforderung des jeweils Unbekannten vom System der Affekte her zur Bearbeitung drängt. Der Verstand kommt zwar durch-

aus ins Spiel, wird aber auf eine sekundäre und eher unbedeutende Rolle verwiesen.

Hard Boiled ist in der Vorbereitungsphase der Hong Kong *transition* angesiedelt und greift die von Kurosawa und Pekinpah eingeführte Geste einer Trauer um die Sinnentleerung einer bestimmten Lebensart darin auf, dass seine Helden in sub-/kulturellen Zwischenräumen angesiedelt sind. Während eines Angriffs der Polizei auf ein Tee-Haus, bei dem die Anführer einer Gangster-Bande festgenommen werden sollen, die Waffen nach Hongkong schmuggeln, verliert der von Yun-Fat Chow gespielte Tequila seinen Partner. Kurz vorher hatte er seinen Freund noch gefragt, warum er nicht auswandern wolle. Dieser hatte geantwortet, er könne nicht emigrieren, weil er in Hong Kong sterben wolle. Kurz darauf stirbt er tatsächlich »zu Hause«, löst mit diesem Tod bei Tequila jedoch die den Überlebenden entortende Frage danach aus, wo man im Raum und in der Zeit steht, da dieses »zu Hause«, welches man nicht verlassen kann, offensichtlich mit Tod verbunden ist. So bietet es sich an, die Leiche des verstorbenen Polizisten als Sinnbild für die mortifizierenden Umstände des im Übergang befindlichen Hongkong zu lesen. Doch John Woos Held befindet sich auch insofern in einem nostalgisch gefärbten Zwischenraum, als er zwar einer der hartgesottensten Mitglieder der Polizei ist, ursprünglich aber Musiker werden wollte, und zwar Jazz-Saxophonist, weil er den Klängen einer alten amerikanischen Musikkultur anhängt, die wir auf dem Sound-Track wiederholt hören. Westliche Musik als Intertext wird in *Hard Boiled* auch auf eine komödienhafte Weise eingesetzt. Teresa Chang (Teresa Mo), die Chefin Tequilas, kommuniziert mit ihrem Spitzel durch einen Code, der sich der Anfangszeilen berühmter amerikanischer Songs bedient.[15]

Nichtverstehen wird in *Hard Boiled* als der Kampf des Helden mit und um seine Rollenzuweisung durchgespielt, als Versuch, herauszufinden wo man hingehört, indem man die zugewiesene Rolle für sich bewusst annimmt. Denn um sich am Tod seines Partners zu rächen, verbündet Tequila sich mit dem von Tony Leung gespielten Polizeispitzel Alan. Auch für diesen stellt sich die Frage der Zugehörigkeit als Frage der Rollenappropriation, denn er findet sich hoffnungslos in die von ihm angenommene Tarnrolle des aufstrebenden Gangsters eingeschrieben, in einer Maskerade, aus der er nicht mehr ausbrechen kann, ohne sich und seine Organisation zu gefährden. Diese »angenommene« Rolle ist dadurch noch komplizierter geworden, dass er zum Pfand innerhalb eines Streites zwischen zwei Gangsterbossen geworden ist und sich somit gezwungen sieht, seinen Chef zu verraten, damit er in einem weiteren Schritt das gesamte Gangsternetzwerk an die Polizei verraten kann. Visuell setzt John Woo die psychische Ortlosigkeit des Polizeispitzels dadurch um, dass er diesen mehrmals auf seinem Boot zeigt, von wo aus er verloren auf den Horizont blickt. Dieses Bild eines im Übergang suspendierten Mannes greift John Woo am Ende seines Films nochmals auf, nachdem Alan bereits gestorben ist. Der Verortung Tequilas am Ende seiner *rite de passage* setzt John Woo somit ein

15 —— *Ghost Dog* und *Kill Bill* schließen sich hier nahtlos an; die Soundtracks geben sich als Indikatoren eines sehr weitgehend internationalisierten popkulturellen Kanons zu erkennen.

Bild der ortlosen Suspension in Raum und Zeit entgegen. Die Geschichte verläuft folgendermaßen: Nachdem Tequila begriffen hat, dass das Waffenarsenal der Gangsterbande sich im Kellergewölbe eines Krankenhauses befindet, setzt jener Wandel ein, der ihn schließlich unzweideutig seine Rolle als *Hard-boiled Policeman* wieder annehmen lassen wird, um somit auch seine Zugehörigkeit an das sich »*in transition*« befindende Hong Kong zu verfestigen. Das Gelände vor dem Krankenhaus wird zum Schauplatz jenes aus der Western-Tradition bekannten *show-down* zwischen dem Vertreter des Gesetzes und dem gewaltsüchtigen Gesetzlosen. Mit einem Baby im Arm, das man versehentlich in der Säuglingsstation beim Evakuieren des Gebäudes vergessen hatte, schießt Tequila sich erfolgreich frei, muss aber erkennen, dass sein Gegner, der blutrünstige Gangsterboss Johnny (Anthony Wong Chen-Sang) Alan als Geisel genommen hat. Nochmals wird dessen Zwischenposition inszenatorisch von John Woo eingesetzt, denn nun befindet Alan sich zwischen zwei Kämpfern und sein Tod wird zum Kollateralschaden der von Tequila durchgeführten Exekution. Nachdem Johnny den Polizisten vor allen anderen demütigt, indem er ihn zwingt, vor ihm auf die Knie zu fallen, ergreift Tequila seine Waffe und schießt mit absoluter Sicherheit seinem Gegner direkt ins Auge. Dieses Handeln erweist sich als Ergebnis der Erkenntnis, dass seine Freiheit gerade in der Eingeschränktheit seiner Rollenwahl besteht. Es markiert zugleich den katharrtischen Moment, an dem der finale Übergang von Nicht-Verstehen zu Verstehen vollzogen wird.

Auch Zhang Yimous Film *Hero* beinhaltet eine politische Allegorie und bietet Verstehen als Lösung der in konkurrierenden Erzählungen präsentierten Handlung an. Allerdings wird hier ein weitaus höherer Preis für dieses Verstehen gezahlt: Alle Helden sterben, und der Tyrann wird nicht etwa gemordet, sondern in seinen Ambitionen einer Reichseinigung von ihnen noch unterstützt, indem sie ihn in ihren Ritualen der Selbstauslöschung von der Gefahr einer starken Opposition wie von der Verantwortung für ihre Tode entlasten. Im Kern der Handlung steht eine fiktive Audienz des späteren ersten Kaisers Qin Shi Huangdi mit dem berühmten Schwertkämpfer Namenlos (chin. Wu Ming, Jet Li) zur Zeit, als die chinesische Welt aus sieben miteinander um die Vormacht streitenden Staaten bestand – kurz vor dem Jahr 221 v. Chr., in dem das Reich unter König Zheng vom Staat Qin geeint wurde.[16] Namenlos hat diese Audienz erlangt, weil er die drei bedrohlichsten Gegner des Königs (Chen Daoming), Himmel (Donnie Yen), Zerbrochenes Schwert (Tony Leung) und Wirbelnder Schnee (Maggie Cheung) getötet zu haben behauptet. Seine Version der Geschichte überzeugt den König nicht, so dass er mit einer anderen Version darauf antwortet, die wiederum von Namenlos durch eine dritte Version korrigiert wird. Die dabei allmählich ans Licht kommende Zusammenarbeit zwischen Namenlos und den anderen drei unbesiegbaren Kämpfern wird als peinigender Prozess einer quasi-demokratischen Entscheidungsfin-

16 —— Chen Kaige hatte noch das historisch belegte Attentat von Jing Ke in seinem Historiendrama *The Emperor and the Assassin* (*Jing Ke ci Qin Wang*, 1998) als narratives Material verwendet.

dung zwischen fünf Vertretern[17] der durch Qin-Heere mit Krieg überzogenen und geknechteten Staaten dargestellt. Namenlos, der am Ende der Audienz das Schwert von König Zheng in seinen Händen hält, verzichtet auf das Attentat, nachdem er im Gespräch mit dem König zur Einsicht gekommen ist, dass nur ein skrupelloser Tyrann wie Zheng dem endlosen Blutvergießen durch die aufeinander gehetzten Heere ein Ende machen kann. Der nationalpolitische Gegenwartsbezug des monumentalen Epos, deutbar als ebenso pragmatisch wie temporär angelegter Verzicht auf Systemwechsel der auch von Mao und seiner Partei subalternisierten Schwertkämpfer-alias-Intellektuellen, wird durch das Aufgebot internationaler Stars und enormer finanzieller wie technischer Ausstattungsmittel ästhetisch verschleiert. So steht letztendlich der einer kleinen Gruppe von Insidern gewidmeten Melancholie des Verstehens[18] ein die Sinne betörendes Spektakel entgegen, das dem Filmemacher u.a. den Vorwurf einhandelte, sich zum Handlanger eines nationalistischen Fanatismus gemacht zu haben. Die andere, subversive Rhetorik des Films, die sich auch als diskurskonforme Antwort Zhang Yimous auf Stellungnahmen ehemaliger Anführer der Tiananmen-Unruhen von 1989 beschreiben lässt, worin ebenfalls die geradezu göttliche Handlungssicherheit und Glorifizierung maoistisch-revolutionärer Helden schonungslos dekonstruiert wurden, bleibt für den allergrößten Teil des Publikums im Dunklen.[19] Es stellt sich allerdings die Frage, ob dies dem Film vorgeworfen werden sollte, der genau gelesen immerhin nichts weniger als eine schlaue Intervention gegen jede politische Legendenbildung auch außerhalb Chinas darstellt. Die opulenten Farb- und Klangwelten des Films könnten in diesem Kontext konsequenterweise mit dem trüben Grau der Hinrichtungs- und Kriegsszenen kontrastiert werden und so als Indikatoren des falschen Versprechens schönen Scheins gelten.

Der Opfertod von Namenlos, inszeniert mit deutlichen Anschlüssen an die christliche Passionsgeschichte, stellt somit gleichzeitig eine Kampfansage an jeglichen »antireligiösen Fundamentalismus« wie pseudoreligiöse Weltverbesserungs-Ideologien dar.[20] Eine Absage an hegemoniale Praktiken der Verbrüderung des Politischen mit dem Heiligen, die allerdings zu einem völlig ande-

17 —— Die loyale Dienerin des Kämpfers Zerbrochenes Schwert, Mond (Zhang Ziyi) spielt dadurch eine wichtige Rolle in diesem Entscheidungsprozess, dass sie sich ihre eigene Meinung über den Tyrannenmord bildet und diese auch durchzusetzen versucht. Diese Position einer niederen Klasse kann im allegorischen Raum als Referenz an postmoderne bzw. marxistische Geschichtstheorien gelesen werden.
18 —— Enthusiastisches Lob kam vor allem von Seiten der im Westen befindlichen Dissidenten von Zhang Yimous oder früheren Generationen. Vgl. Susanne Weigelin-Schwiedrzik, »Einheit des Reiches oder Tyrannenmord? Über Zhang Yimous Heldenepos, das bei uns *Hero* heißt«, in: *Frankfurter Allgemeine Zeitung* (18.06.2003).
19 —— Dies nicht zuletzt deshalb – Ironie der politisch verhängten Grenzen historischen Bewusstseins –, weil die als Dissidenten im Ausland weilenden ehemaligen Studentenführer ihre Memoiren in der VR China nicht publizieren konnten. Vgl. (mit einer etwas anderen Fokussierung) Hung-yok Ip, »Political Drama and Emotional Display: Self and Representation in the 1989 Protest Movement«, in: *East Asian History* 15/16 (Juni/Dezember 1998), S. 129–158.
20 —— Edmund Weber, »Die Wiederkehr des Heiligen: Rudolf Ottos hagiozentrische Grundlegung einer autonomen Religionswissenschaft und Religionskultur«, in: *Journal of Religious Culture* 40 (2000).

ren Ergebnis als die marxistische Religionskritik kommt, zeigt unser nächstes Beispiel, Ang Lees Film *Crouching Tiger, Hidden Dragon*. Die Konstellation von zwei zunächst eher antagonistischen Heldenpaaren, deren Kampf um ein magisches Schwert zugleich ein Kampf um die politische Ordnung ist, führt mithilfe der atemberaubenden akrobatischen Darbietungen und technischen Effekte des Films in einen Raum mythischer Kosmogonie: Aus dem Chaos der streitenden guten und bösen Mächte soll eine neue und dauerhafte soziale Ordnung hervorgehen. Das Geschehen wird historisch im Qing-Reich situiert, in dem eine manzhurische Minderheit die Herrschaft ausübte, und zwar vor dessen Destabilisierung durch westliche Mächte im späten 19. Jahrhundert. Die beiden Helden Li Mubai (Chow Yun Fat) und Shu Lian (Michelle Yeoh) beabsichtigen, sich aus der Schwertkämpfer-Welt zurückzuziehen. Das Schwert soll davor bewahrt werden, in die falschen Hände zu geraten, und deshalb an ihren politisch einflussreichen Gönner De (dt. Tugend, Lung Sihung) als Geschenk übergeben werden. Gleich nach der Übergabe wird es aber gestohlen, so dass die beiden Veteranen sich auf die Jagd nach dem Dieb begeben müssen. In Verdacht gerät die dem Manzhu-Hochadel angehörende Gouverneurstochter Ren (Zhang Ziyi), die sich mit ihrem Los einer baldigen Verheiratung arrangiert zu haben vorgibt, tatsächlich aber ein Doppelleben als Schwertkampfschülerin der bösen Erzfeindin Li Mubais, Jadefuchs (Cheng Pei Pei), und als heimliche Geliebte des mongolischen Karawanenräubers Luo (Chang Chen) führt. In verschiedenen Szenarien und Konfigurationen werden rituelle Kampfhandlungen als das Mittel präsentiert, mit welchem die beiden moralisch noch unentschiedenen jungen Helden für die Seite der guten, ordnenden Kräfte zu gewinnen sind.

Im Hintergrund des Kampfgeschehens stehen Institutionen des sozialen Zusammenhalts auf dem Prüfstand. Latente Konflikte auf den Ebenen ethnischer, familiärer, pädagogischer und sexueller Beziehungen summieren sich zur drohenden Eskalation, deren Befriedung Li Mubai und Shu Lian im Rahmen einer Nachfolger-Suche zu erlangen hoffen. Das von ihnen auserwählte Mädchen Ren fordert beide mit dem gestohlenen Schwert zu Zweikämpfen heraus, wird von ihnen auch besiegt, bekennt sich aber dennoch erst in dem Moment zu deren Partei, als Li einem Giftanschlag der Lehrerin Rens, Jadefuchs, zum Opfer fällt. Auf der Ebene der ästhetischen Anschlussnahmen soll hier nur kurz auf die Rolle der Literaturverfilmung Lee Angs, *Sense and Sensibility* (1995), verwiesen werden. Es fällt auf, dass sowohl die mentale Disposition der beiden Frauen, als auch die Dreiecks-Konfiguration der jüngeren »Schwester« ähnlich ausgebracht wird wie in dem früheren Film Lees, so dass gefragt werden muss, in welche Richtung diese Spur zu verfolgen wäre. Eine Möglichkeit wäre der Vergleich der Rollenerwartungen an Frauen im China dieser Zeit. Gibt es Parallelen zur englischen Situation im frühen 19. Jahrhundert? Offenbar war die Frage der eingeschränkten Bewegungsfreiheit, gegen die Ren – selbst noch gegenüber ihrer Meisterin – so erbittert rebelliert, auch in England nicht unwichtig. Jane Austen hatte sich hier auf das im Vergleich zum 18. Jahrhundert empfindlich begrenzte Reiseverhalten der Frauen als Indikator der eingeschränkten weiblichen Bewegungsfreiheit bezogen, wohingegen

Kill Bill I (2003)

Lees anachronistische weibliche *wuxia*-Besetzung auf den konfuzianischen Ausschluss der Frauen von allen öffentlichen Funktionen seit dem 8. Jahrhundert und die Gegenbewegung der westlich beeinflussten Frauenemanzipation im frühen 20. Jahrhundert anspielt. Diese Verschränkung von chinesischen mit englischen Anliegen des frühen 19. Jahrhunderts, und von solchen dieser Zeit mit jenen des 20. Jahrhunderts scheint von Lee als bewusst fiktionalisierende Raum-Zeit-Bricolage betrieben zu werden, die auf einen Universalismus des (weiblichen) Emanzipationsstrebens über historische und kulturelle Grenzen hinweg hindeutet. Als den Gesetzen der Schwerkraft entrückte Erlöserfigur und Nachfolgerin Li Mubais stößt Ren jedoch am Ende in einen metaphysischen Raum vor, den die Krisen der historischen Welt nicht allzu sehr erschüttern dürften.

Als sich die beiden jungen Liebenden nach Lis Tod zur weiteren Kampf-Ausbildung im Wudang-Kloster wieder begegnen, löst sich Ren von ihrer Bindung an Luo mit einem Sprung von einer sagenumwobenen Klippe. Der Film endet mit Rens Flug talwärts, ins Ungewisse. Die Zuschauer erfahren nicht, welcher Wunsch die Heldin zu ihrer radikalen Weltflucht treibt, so dass als Schlüssel für ihr Verhalten allenfalls die religiöse Codierung der Schlusssequenz mit einer Abkehr Rens von allen narzisstischen Begehren wie auch moralischen Zwängen zum hermeneutischen Einsatz kommen kann. Indem in diesem Sprung in einen offenen Horizont aber gleichzeitig die verschiedenen Fäden der weltlichen Konflikte zusammenlaufen, bleibt ein Auftrag in Gestalt des unausgesprochenen Wunsches an die Zuschauer, diese Leerstelle auch in sinnvolle weltliche Verstehenszusammenhänge zu übersetzen. Ob man diese nun narratologisch in der Umwandlung des rituellen Aktes in einen radikal ethischen Akt, als »suspension of symbolic fictions« (Žižek), oder psychologisch als subjektive Positionsnahme im Generationen- und Geschlechterkampf

dingfest machen möchte, oder ob man schließlich eine literarhistorische Deutung als Umkehr des Topos weiblicher Aufopferung vorzieht, die darüber hinaus mittels des Austen-Zitats in einem Kreisschluss der Denkfigur des *east-meets-west* aufginge; es bleibt aufgrund des von der Heldin abgewiesenen Happy Ends immer ein beunruhigender Rest an Nicht-Verstehen, ein paradoxer Überschuss des Wollens jenseits aller vorstellbaren Erfüllung.

In Wong Kar-wais Film *Ashes of Time* (*Dongxie Xidu*, 1994) wird demgegenüber das kulturelle *cross-over* nicht über eine weltliterarische Begegnung inszeniert. Jin Yongs Textmaterial erscheint im Film zwar ebenfalls verändert. Gleichwohl setzt Wong, wie schon der chinesische Titel – dt. etwa:»Unheil des Ostens, Übel des Westens« – anzeigt, auf die Aussagekraft der dem Genre inhärenten und insbesondere bei seinem erfolgreichsten Gegenwartsautor notorisch reflektierten, lokalen Konfrontation der Kulturen. Daneben situiert auch die verwendete Filmsprache – Geschwindigkeit, Soundtrack, Effekte usw. – das Werk deutlich genug antagonistisch zur erzählten Zeit, die als geschichtslose ewige Wiederkehr des Immergleichen auftritt. Die beiden Titelhelden Ouyang Feng (Leslie Cheung) und Huang Yaoshi (Tony Leung Ka-fai)[21] mit ihren ungemütlichen Beinamen betreiben als gefürchtete Schwertkämpfer das Geschäft der käuflichen Rache. Einmal jährlich besucht Huang seinen Freund Ouyang in der Wüste, um mit ihm zu trinken und zu plaudern. Die Filmhandlung setzt ein mit dem letzten Besuch Huangs, bei dem er einen Krug mit einem besonderen Wein, der die Vergangenheit vergessen lässt, mitbringt. Ouyang soll mit ihm von diesem Geschenk einer mysteriösen Frau trinken, kann sich aber dazu nicht gleich entschließen. Im Anschluss an diese Sequenz wird das Publikum Zeuge einer verwirrenden Vielfalt von Besuchern und Geschichten, die zum Ende des Films überraschend bei derjenigen Frau (Maggie Cheung) zusammenlaufen, die von beiden Protagonisten gleichermaßen begehrt wird, wie sie ihnen unerreichbar bleibt. In einer komplizierten Spiegelung sind die beiden Männer zur gleichen Zeit Objekt des Begehrens eines Schwertkämpfer-Geschwisterpaares mit Familiennamen Murong (Brigitte Lin in der Doppelrolle), das möglicherweise auch nur eine einzige Person verkörpert. Die Ähnlichkeit von Bruder und Schwester erwecken ebenso den Verdacht der Männer, wie ihre Vornamen Yin und Yan (über kantonesische Homophonie angelehnt an die Konzepte Weiblich/Männlich). Tatsächlich hat Brigitte Lin ihren letzten Auftritt in einer Einstellung als Kämpferin, die gegen ihr Spiegelbild im Wasser ficht. Als Nebenfiguren gibt es noch einen Vagabunden mit großen Schwertkämpfer-Ambitionen namens Hong Qi (Jacky Cheung), dessen Ehefrau (Li Bai), einen erblindenden Kämpfer (Tony Leung Chiu) und dessen ferne Geliebte Pfirsichblüte (Carina Lau), sowie eine mittellose junge Bäuerin (Charlie Yeung), die einen Kämpfer sucht, der den Tod ihres Bruders rächt.

Nicht-Verstehen wird in diesem Film als unabänderliche Grundtatsache menschlicher Existenz auf allen verschiedenen Ebenen der Interaktion zwischen Protagonisten reflektiert. Die Bäuerin verschwendet ihre Jugend mit

21 —— Die Namen können in einer beliebten Wortspiel-Konvention als Homonyme, also »Wind vom modernen Europa« und »Gelber Schlüssel«, verstanden werden.

dem Warten auf einen Rächer für ihren toten Bruder, was der Erzähler Ouyang mit der Bemerkung quittiert, man könne eben nie wissen, was Anderen wichtig sei im Leben. Hong Qi übernimmt ritterlich das Geschäft dieser Rache und stirbt beinahe an den Folgen einer dabei erlittenen Verletzung – für ein Ei, wie Ouyang sarkastisch anmerkt. Ouyangs Jugendliebe heiratet dessen Bruder, weil er selbst nicht bereit ist, ihr seine Liebe mit Worten zu enthüllen. Ein Übermaß an Stolz auf beiden Seiten, sowie das späte Eingeständnis Ouyangs, er habe dies nur aus Angst zurückgewiesen zu werden nicht tun wollen, werden eher halbherzig als Verständnisbrücken für den existentiellen Abgrund zwischen den Liebenden angeboten – eine Logik, die auf die Beziehungen zwischen blindem Krieger und Pfirsichblüte und zwischen Huang und dem Geschwisterpaar gleichermaßen angewandt wurde. Die affektive Provokation des Films gipfelt in dem sprachlosen Sohn Maggie Cheungs und im verzweifelten Schrei bzw. Wassergefecht der von Huang versetzten Figur des/der Murong, die, zusammen genommen, die Expressivität der wenigen gezeigten realen Kampfhandlungen um ein Vielfaches übertreffen. Parallel zur Verwirrung in den Persönlichkeitszuschreibungen kommt ein topographisches Muster einander überlappender unbekannter Orte ins Spiel, wodurch der Film, in letzter Konsequenz im Rückgriff auf die scheiternden Raum-, Zeit- und Leibordnungsversuche der verschiedenen Protagonisten, die im chinesischen Titel thematisierten, eindeutigen kulturellen Grenzen profanisiert. Die vorgestellte Differenz zwischen eigener und fremder Kultur verleugnet, wie Bernhard Waldenfels beobachtet, das Problem der Selbstverdoppelung:

»Eine radikale Form der Selbstverdoppelung tritt erst dann in Kraft, wenn das, was sich von anderem unterscheidet, aus der Unterscheidung entspringt, so dass das, was sich unterscheidet, von vornherein kontaminiert ist durch das, wovon es sich unterscheidet. Ein Mann, der zum Mann wird, indem er sich von der Frau unterscheidet, hat etwas von dem, was er in der Frau sucht. Das gleiche gilt umgekehrt und auf andere Weise für die Frau, es gilt auch für das Verhältnis von Eltern und Kindern oder für die Differenz zwischen eigener und fremder Kultur. Nehmen wir nun den Fall des Leibes, der mehr als ein Beispiel darstellt, da er bei aller Erfahrung mit im Spiel ist. [...] Er hat seinen Aufenthalt weder nirgendwo und nirgendwann jenseits von Raum und Zeit, noch kommt er irgendwo und irgendwann innerhalb von Raum und Zeit vor, vielmehr befindet er sich im Hier und Jetzt, dort wo der Zeit-Raum entspringt, dem er *sich einordnet*. Der fungierende zeit- und raumbildende Leib hat zugleich etwas von einem zeitlich-räumlichen Körperding. Das Rätsel liegt in diesem Zugleich.«[22]

Die ungestillte Sehnsucht des »wilden Leibes«, der den verschiedenen kulturellen Ordnungsansätzen »*voraus*geht, indem er über sie *hinaus*geht«,[23] entspricht hier dem Ort in der Wüste, an dem sich die verschiedenen Protagonisten mit ihren vielfältigen Gesichtern, Geschichten und Sehnsüchten kurz

22 —— Waldenfels (wie Anm. 5), S. 34.
23 —— Ebd., S. 31 f.

begegnen, um sich ebenso rasch wieder im Sand zu verflüchtigen. Niemand besitzt eine feste Identität, auch die erzählten Lebensgeschichten erscheinen willkürlich, veränderbar wie die Namen und Persönlichkeitsmerkmale der Akteure. Lediglich ihre unerfüllten Sehnsüchte begleiten sie konstant. Es zeigt sich, dass der Plot sich zwar wie *Hard Boiled* allegorisch auf die jüngere Geschichte Hongkongs beziehen lässt, in dieser politischen Deutung aber nicht annähernd aufgeht.

In der von uns vorgeschlagenen Typologie nimmt Jim Jarmuschs *Ghost Dog. The Way of the Samurai* (1999) die Stelle eines besonders exponierten *cross-over* ein, da hier die Paradoxie des nichtverstehenden Verstehens explizit thematisiert wird. In der am Anfang bereits erwähnten Szene folgt der Killer Ghost Dog (Forest Whitacker) seinem besten Freund, dem nur französisch sprechenden Eisverkäufer Raymond (Isaach de Banhole), auf die Dachterrasse eines Hauses. Von dort aus bewundern sie auf dem gegenüber liegenden Dach ein Boot. Obgleich sie keine Sprache gemein haben, stellen sie jeweils in ihrer Muttersprache die gleiche Frage danach, wie der Mann das Boot herunter bekommen wird. Ghost Dog hatte der jungen Pearline – die das affektive Bündnis zwischen den beiden Männern nicht versteht – erklärt, Raymond sei gerade deshalb sein bester Freund, weil der eine weiß, was der andere sagt, auch wenn er die Sprache des anderen, in der die Gedanken ausgedrückt werden, nicht versteht. Sie können die Sprachbarriere überwinden, sich wortlos verstehen, und müssen das sich ihnen dargebotene Rätsel deshalb auch nicht auflösen. Jarmush verfolgt somit eine Philosophie der Affekte, nicht eine Psychologie seiner Charaktere. Das sinnlos auf dem Dach stehende Boot wird weder zum Sinnbild für eine Botschaft, als Symptom einer Empfindung, noch in den weiteren Handlungsablauf der Filmgeschichte einbezogen. Es steht suspendiert zwischen Himmel und Erde einfach als kleines alltägliches Mysterium im Raum, ohne irgendeine Bedeutung anzunehmen außer der, dass es bei den beiden Männern – und somit auch bei uns – Erstaunen auslöst. Nichtverstehen entpuppt sich als Voraussetzung für die Lesbarkeit von Welt.

Die Frage einer Suspendierung von Verstehen fungiert gleichzeitig als Klammer des gesamten Films, der mit der Flugansicht einer über die Stadt gleitenden Taube einsetzt und mit einer Nahaufnahme der jungen Pearline (Camille Winbush) aufhört, die begonnen hat, die ihr von Ghost Dog geschenkte *Hagakure* zu lesen, und nun in Gedanken über der Welt schwebt. Die für Kurosawa, Pekinpah und Tarantino kennzeichnende Nostalgie zeigt sich in *Ghost Dog* als das unerbittliche Überleben eines fatalistischen Codes. Wiederholt blendet Jarmusch Passagen aus dem *Hagakure* ein und überlagert diese Schrift Bildern davon, wie sein Held nach den Vorschriften dieses Textes lebt: Lautlos wie ein lebender Toter durch die nächtliche Welt gleitet, um zu töten, auf seinem Dach meditiert und Schwertübungen verrichtet, unerbittlich an der Loyalität zu seinem Meister, dem »Mafioso« Louie (John Tormey) festhält, aber ebenso unerbittlich die Möglichkeit des eigenen Todes lebt. Wir haben es mit einer Resakralisierung von Weltanschauung zu tun, mit dem Glauben daran, nach einem selbstgemachten Code leben, und schließlich würdevoll sterben zu müssen. Denn wie Melvilles Samurai fällt auch Jarmuschs Ghost Dog dem

Zwist zwischen verschiedenen Mafia-Fraktionen zum Opfer. Weil Miss Vargo (Tricia Vessey), Tochter des mächtigsten Mafioso, anwesend war, als Ghost Dog im Auftrag ihres Vaters ihren Liebhaber tötete, muss nun aus unverständlichen Gründen der Killer selber hingerichtet werden. Doch dieser bekämpft mit einem fremden (Zen-)Code den entfremdeten religiösen Code der Mafia, und findet über den Prozess der Neucodierung mit Elementen von beiden zu sich selbst. Sowohl der afro-amerikanische Einzelgänger, wie auch die italienische Männergruppe halten an veralteten Codes fest, doch nur die der Mafia werden von Jarmusch als entleerte Habitusrituale dargeboten. Seine Gangster sitzen die meiste Zeit gelangweilt in einem Restaurant, können die Miete für den Raum nicht bezahlen und gestehen sich ein, dass sie eigentlich gar kein richtiges Mob-Leben mehr führen. Ghost Dog hingegen gewinnt gerade in seiner Appropriation einer ›ancient culture‹ sowohl einen Sinn für seine Existenz als auch die Kraft, sich in seiner Heldenkonzeption von der kontingenten Gewalt seiner Umwelt abzusetzen. Bezeichnend an der Aufteilung zwischen Outsider und Gruppe ist somit, dass das Asiatische über die einzigartige Ausstrahlungskraft Forest Whitakers stark individualisiert, der westliche Katholizismus dagegen kollektiviert wird. Gleichzeitig entpuppt sich das Selbstopfer am Schluss des Films als signifikantes *cross-over* zwischen den beiden religiösen Codes. Nachdem die Mafia-Gangster seine Wohnung zerstört und seine Brieftauben getötet haben, verwandelt Ghost Dog sich in einen rächenden Geist und vernichtet seine Gegner. Nur zwei verschont er: seinen Meister Louie und die Tochter des Mafia-Bosses. Im letzten *show-down* muss er sich diesem Meister stellen, und da er ihn nicht töten kann, lässt er sich von ihm erschießen. Darin folgt er der politisch-rituellen Tradition der Samurai-Selbstmorde und erscheint gleichzeitig als Erlöser-Figur re-christianisiert, indem er nicht für einen Herrscher stirbt, sondern für die »Welt«. Sein Tod wird von seinen Freunden Raymond und Pearline nicht verstanden, dafür aber im Sinne eines signifikanten Aktes der Selbstopferung gelesen. Er leitet zudem den letzten bezeichnenden Übergang ein. An die Stelle der sinnlos sich bekämpfenden Männer treten nun die Töchter. Von ihrer Limousine aus hat Louise Vargo der Hinrichtung Ghost Dogs zugesehen, wie einst der ihres Liebhabers und dann der ihres Vaters. Sie übernimmt nun die Leitung des Mafia-Clans. Auch die Zeugenschaft Pearlines führt zur Übertragung von Macht. Der Geist des Samurai, der Ghost Dog beflügelt hat, geht nun mit Hilfe seines Vermächtnisses – dem Geschenk der *Hagakure* – auf sie über.

IV GLOBALE KÖRPER SPRACHEN: EIN AUSBLICK

Unser sechster Film, *Kill Bill,* kann noch nicht als gleichberechtigtes Beispiel diskutiert werden, weil die zweite Folge zum Zeitpunkt der Veröffentlichung dieses Beitrags noch nicht in den Kinos zu sehen war. Weil er aber mit wichtigen Trajektorien der anderen Martial-Arts-Filme kommuniziert, soll er im Sinne einer vorläufigen Schlussfigur für die Problematik einer auseinanderdriftenden Systematik kultureller Formen von Kontingenzbewältigung mit »aus-

sagen«: Was in den modernen Martial-Arts-Erzählungen als archaischer Rest noch mittransportiert wurde, das notgedrungene Einspringen körperlicher Kommunikation an Stelle der scheiternden sprachlichen, scheint im postmodernen Zeitalter der *global ethnoscapes* (Appadurai) mit ihren hybriden Kulturen wieder in den Vordergrund zu rücken. *Kill Bill* ist die ultimative Antwort im Paradigma rituellen Wissens eines posttraumatischen, hyperfunktionalen Körpers – im Angesicht des Versagens sprachlicher Verständigung. Um das aus fremden rituellen Codes resultierende Nicht-Verstehen produktiv zu machen, scheint führenden Filmemachern der Königsweg über eine *nach*träglich inszenierte, transnational ausgebrachte sinnliche Vergegenwärtigung der von allen Menschen *vor*gängig erfahrenen Paradoxie ihres selbstverdoppelten Leibes zu führen.

BRIGITTE BOOTHE

Erzählen als kulturelle Praxis

DIES IST GESCHEHEN; VERSTEHE, WER KANN

»Aber mein Weltbild habe ich nicht, weil ich mich von seiner Richtigkeit überzeugt habe; auch nicht, weil ich von seiner Richtigkeit überzeugt bin. Sondern es ist der überkommene Hintergrund, auf welchem ich zwischen wahr und falsch unterscheide«. —— Wittgenstein 1970, § 94, S. 33

»Die Schwierigkeit ist, die Grundlosigkeit unseres Glaubens einzusehen« —— Wittgenstein 1970, § 166, S. 51

Die kulturelle Praxis des Erzählens schafft emotionale Verständigung. Das Fühlen und Denken des anderen wird im Erzählen zugänglich und findet soziale Resonanz. Leiden findet im Erzählen Teilnahme. Aber es gibt Geschichten im Alltag, die sich dem Verstehen verschließen. Die Erzählung bleibt liegen und wird zum Manifest einer undurchdringlichen Isolation.

ERZÄHLUNGEN ALS MARKANTE EREIGNISSE
DER VERSTÄNDIGUNGSKULTUR

Jeder, der in Büchern stöbert, merkt, ob ein Autor erzählt oder argumentiert, berichtet oder doziert. Jeder kann im Gespräch leicht erkennen, wann einer anfangen möchte, eine Geschichte zu erzählen, und ebenso rasch bemerken wir gewöhnlich, wann eine Erzählung endet. Wer in einem Zwiegespräch oder in einer größeren Runde eine Geschichte erzählen will, kündigt das an. Er sagt z.B.: »Neulich ist mir doch folgendes passiert: …« oder »Mein schlimmstes Erlebnis in den Ferien war, da gingen wir ganz nichtsahnend ins Zimmer…« oder »Ich weiß noch, wie ich einmal…« Und wenn jemand seine Erzählung abschließt, so tut er dies in erkennbarer Weise. Er kommt zur Pointe, zum Ergebnis. Das Publikum merkt gewöhnlich gleich, dass es sich um Pointe oder Ergebnis handelt; denn es rechnet mit einem Ausgang, einer Lösung, einem Resultat, während es in dieser Erwartung der Entwicklung des dargestellten

Geschehens folgt. Oft nimmt der Erzähler Bewertungen und Resümees vor oder greift zu Abschlussformulierungen wie »So war das« oder »So ist das gelaufen« (Boothe u. a. 2002). Erzählungen sind oft – aber nicht immer – so wohlstrukturiert, dass man sie in Ablaufschemata fassen kann wie z. B.: Erzählankündigung – Orientierung – Komplikation – Lösung – Evaluation (Labov/ Waletzky 1973). Die Festlegung eines Schemas ermöglicht die Identifikation der narrativen Formen im Sprachgebrauch und die Ermittlung narrativer Varianten. So kann man herausfinden, in welchem Alter kleine Kinder zu erzählen beginnen (Papousek 1995) oder ob im Alltag bevorzugte Erzählstrategien und Erzählinhalte existieren (Gergen / Gergen 1988). Besonders bekannt, auch beliebt, sind Erzählungen, in denen die Ich-Figur zum unschuldigen Opfer wird. Bekannt sind auch die Glücks- oder Siegesgeschichten. Bekannt sind Strategien der Dramatisierung durch wörtliche Rede und emphatische Steigerung. Man kann untersuchen, welche kulturellen Varianten das Erzählen kennt und wie es sich etwa unter psychopathologischen Bedingungen, in spezifischen Handlungskontexten oder im Lebenszyklus verändert (Boothe / von Wyl / Wepfer 1998; Luif 2001).

ERZÄHLEN UNTERHÄLT

Erzählen unterhält. Das Alltagsleben kommt ohne konversationelles Erzählen nicht aus. Erfolge, Ärgernisse, Gefahr und Konflikt: gepackt in Geschichten werden die Wechselfälle des täglichen Lebens zu Denkwürdigkeiten des sozialen Lebens und des biographischen Gedächtnisses. Erzählen erzeugt Spannung auf reizvolle Art. Reizvoll, denn die Neugier erhält Nahrung; man wird »hinein gelassen ... ins geschützte Innen, (man) ... ist zu Gast« (Stoellger 2003, S. 42). Der Erzählende ist »für eine Zeit ... bei uns, für eine kurzweilige Zeit, bis er wieder geht« (ebd.). Spannung erzeugt die Erzählung für den Hörer, weil sie Erwartungen weckt: So fängt das also an – wie geht es weiter? – Wie geht es aus? Die Erzählung weckt am Anfang Erwartungen, am Ende kommt es zur Erfüllung, im Guten oder Bösen. Spannungslust wird geweckt, am Ende kommt es zur Sättigung. Das ist unterhaltend und befriedigend für den Hörer. Reizvoll ist das Erzählen aber auch für den Erzähler selbst, denn wer etwas erlebt, das ihn bewegt, den drängt es, sich mitzuteilen. Er gerät in eine narratogene Verfassung. Er ist affiziert und gibt seinem Bewegtsein eine evokative Sprachgestalt im Modus der Nachträglichkeit.

NARRATIVE INTELLIGENZ

Erzählungen fordern narrative Intelligenz, vom Erzähler wie vom Hörer. Erzählungen ordnen sich als zeitliche Sequenz und werden durch eine Zieldynamik organisiert: Sie schaffen anfangs Startbedingungen, die nach den Gesetzen narrativer Logik auf eine Erfüllung zielen, aber auch die Vision einer Katastrophe beschwören. Narrative Logik trainiert man beiläufig von Kindesbeinen an.

Da sind Wunsch- und Angstfiguren wie Schmerz der Trennung, Angst vor der Weite, Triumph der Autonomie angelegt in einem narrativen Regelwerk, das immer neue Konstellationen ermöglicht (Boothe 2002). Die sequentielle Ordnung richtet sich auf Glück und Katastrophe. Das eigene Bezugs- und Präferenzsystem wird im Erzählen wirksam. Erzählte Welt ist emotional bewertete Welt. Aber nicht als subjektivistische Idiosynkrasie, sondern nach einem feinen Regelwerk narrativer Logik, das die vitalen Themen – eben beispielsweise von Exploration, Trennung, Liebe und Autonomie – nach strengen Bedingungen fügt. Der Gebrauch narrativer Intelligenz ist ein Vergnügen, für den Erzähler wie für den Hörer, denn kommt es auf überzeugende Weise zum Happy End, dann ist man satt und froh. Kommt es zur Katastrophe, dann beklagt man das, aber im sicheren Sessel, und die Katastrophe ist vergoldet, durch die narrativen Reize.

Dies ist das narrative Liebesspiel: Anfangs kommt es zur Intimisierung, als Überwindung von Distanz und Diskretion. Die Verlockungsprämie steigert das Verlangen: Schau, was ich dir geben kann – Wie herrlich, was du mir geben wirst – Das eigene Vergnügen ist zugleich das des anderen. Das Fremde trennt nicht, sondern erregt. Man verschenkt sich ohne die Überwindung prosozialer Moral und nimmt, ohne auszubeuten. Beide sind aufgeregt und schließlich satt und ruhig.

DIE NARRATIVE VERLOCKUNGSPRÄMIE

Wenn jemand von sich erzählt, dann schafft er eine Verlockungsprämie für das Gegenüber, er öffnet sich, um Distanz zu vermindern, reizt mit Persönlichem, er einigt beide in der Verheißung und im Schrecken, die er, die Erzählung startend, als Erfüllungs und Katastrophenhorizont aufscheinen lässt, lustvolle Wachheit entsteht beim Hörer für die Figuren und deren Aktionsfeld und wie der Held, eben die Ich-Figur, dabei herauskommt. Die Erzählung ist ein gemeinsames erregendes Drittes, durch das Nähe und Gemeinschaft ensteht, das aber auch dekonstruiert und transzendiert wird. Erzählen erreicht das Körperliche und überschreitet das Körperliche. Sprache und Ausdruck, Trieb und Moral, Kultur und Wildnis tun sich zusammen.

KENNTLICH WERDEN IN GESCHICHTEN

Von wem man noch nichts weiß, den bittet man darum, von sich zu erzählen. Das Narrativ ist eine Sozialagentur mit hoher Flexibilität (Gergen / Gergen 1988). Doch nicht nur das: Das Narrativ ist ein Agent des Gefühlslebens. Geschichten lenken den Blick auf die Erscheinungen des Lebens, im Blick auf die einzelne Person und im Blick auf das soziale Kollektiv. Sie tun das als szenisches Geschehen, sprachlich verfertigt, und im engagierten Dabeisein und Mit-Konstruieren des Hörers oder Lesers. Das engagierte Dabeisein ist möglich durch narrative Intelligenz: Sie fügt Ereignisse im Horizont der Erfüllung und der Katastrophe zusammen.

Geschichten verwandeln Menschengekrabbel in eine konzentrierte Dynamik, in ein übersichtliches Spiel. Sie sind auf erregende Weise konfliktsensitiv. Sie sind Sprachspiele, die Erfahrungen eine regelbestimmte Form geben und einen Horizont des Sehens und Schauens eröffnen. Geschichten affizieren uns. Sie verführen durch Spannung. Sie zielen auf Erfüllung und Scheitern. Die Welt ist dem Erzählenden nicht alles, was der Fall ist, sondern die Welt verwandelt sich zum Schauplatz von Glück und Leid. Leben wird zu Fülle oder Kargheit des Daseins. Die große Indifferenz der naturalen Bedingungen verschwindet vor einem Blick, der sagt: *Dies ist gut* und *Dies ist nicht gut*. *Dies ist wünschenswert* und *Dies ist hassenswert*. *Dies ist freundlich* und *Dies ist bedrohlich*. Wer erzählt, präsentiert nicht Sachverhalte auf der Ebene der Information; er verweist vielmehr auf Vorgefallenes, um auszudrücken und vorzuführen, in welcher Weise er sich darin verstrickt erlebt. Die biologischen Notwendigkeiten, Ernährung, Stoffwechsel, Fortpflanzung, Exitus werden transfomiert in Kultur und Geschichte, in Angelegenheiten des Sozial- und Gefühlslebens. Sinn ist nicht etwas, das man irgendwie sucht, sondern Sinn erfüllt uns von Anfang an, es kommt nur darauf an, die Geschichten zu sehen, in denen wir leben.

MERKWÜRDIG

Die Kulturpraxis Erzählen lebt von der Merkwürdigkeit. Man erzählt im Alltag, was wert ist, bemerkt und gemerkt zu werden. Viele können das Gleiche merkwürdig finden, andere machen das scheinbar Bedeutungslose erzählend zur Merkwürdigkeit. Im Erzählprozess wird das Merkwürdige im positiven oder negativen Sinn zum Skandalon oder zur Merk-Würdigkeit (Gülich / Quasthoff 1986). Die Schrecken und Freuden des Alltagslebens erhalten narrative Würde und lassen sich merken, weil sie ins Licht einer Ordnung gerückt werden, die den verstehenden Mit- und Nachvollzug eröffnet. Die Merkwürdigkeit erleidet in diesem Würdigungsverfahren das Schicksal aller Selektion: »Die Guten ins Töpfchen, die schlechten ins Kröpfchen« oder: Was nicht durchdringt bis zur nachträglichen narrativen Gestaltung, wird runtergeschluckt, das andere wird zur evokativen und expressiven Gestalt im sprach- und bildträchtigen Raum der Kommunikation. Diese nachträglichen evokativen und expressiven Gestalten haben oft noch ihren Ariadnefaden hin in ein Dunkel des psychophysischen Getroffen- und Berührtseins, aber es ist eben nur ein Faden, er verwirrt sich und reißt leicht.

SICH FINDEN – SICH VERLIEREN IM ERZÄHLEN

Wer von Glück und Unglück erzählt und dies als Skandalon und Merk-Würdigkeit narrativ evoziert, der findet sich wieder in seinen Worten und Bildern, andere verstehen ihn auf der Basis seiner Worte und Bilder, aber »die kulturelle Form der Texte…, in denen man lesen, leben und reisen kann«, ist ein Medium, in dem »man sich selbst verlieren« kann (Stoellger 2003, S. 47).

Lebenspraktisch entsteht kein Schaden, solange die Erzählkommunikation Figuren, Aktionen, Konflikte aufrufen kann, Identifikationsräume für Leser und Hörer öffnet statt verschließt und Partizipation ermöglicht, weil Personal und Handlung nach dem Muster von Spielfiguren und Handlungszügen gestaltet sind. Auf diese Weise wirtschaftet die narrative Performanz mit dem Kapital der Lebendigen, eben der imaginativen und emotionalen Investition.

Leiden wird erträglicher, wenn man es erzählen kann. Aber nicht jeder will und kann sein Leid erzählen. Erzählen schafft Nähe und Erregung. Aber es ist nicht immer günstig, Wogen des Mitgefühls rollen zu lassen oder einen Sturm zu entfachen. Nicht jedes Leid lässt sich erzählen. Nicht jede Katastrophe lässt sich in Sprache bannen (Lucius-Hoene 2002). Merkwürdiges kann sprachlos machen. Am Erlebten kann die Sprache zerfallen.

WER ERZÄHLT, WILL RESONANZ

»Wie ist es, eine Fledermaus zu sein?« Die berühmte Frage von Thomas Nagel (1973) kann man nur mit *Keine Ahnung* beantworten. Das lebendige Dasein der Fledermaus bleibt undurchdringlich. Wer Fledermaus-Geschichten erzählen will, kann nicht anders: er muss die Tiere den Menschen ähnlich machen. Dann aber spricht er nicht mehr von ihnen, sondern vom Menschendasein. Wer erzählt, will Resonanz. Er will gesehen werden als Individuum und ankommen als unverwechselbare Person. Er hat aber nur Anklang beim andern, wenn er so erzählt, dass dieser sich in seiner Geschichte wiederfindet. So ist jeder Resonanzerfolg einer *tua res agitur* zu verdanken. Je mehr einer sich durch seine narrative Offerte angenommen und bestätigt fühlen darf, um so eher teilt er sein Bett mit vielen.

Wer allein gelassen ist mit seiner Geschichte, ist heimatlos. Er hat keinen Ort, so lange seine Geschichte liegen bleibt. Aber das ist eben oft nicht das Ende. Es kommt vor, dass einer sich sich der liegengelassenen Geschichte annimmt und sie neu erzählt. Und andere finden sich darin. Etwas Neues entsteht.

EINE LIEGENGELASSENE ERZÄHLUNG

Lichthof
S1	Lichthof letzte Woche
S2	Ich saß an einem Tischchen und sah rings um mich
S3	Da änderte sich quasi vor meinen Augen etwa 10 Meter entfernt eine Person von einem männlichen zu einem weiblichen Aussehen
S4a	verschiedene Weltwirklichkeiten
S5	die übereinandergeschachtelt liegen
S4b	hatten sich innert Sekunden abgelöst
S6	trans vestitos würde hier das Fachwort heißen
S7	obwohl nicht klar ist

S8III7 ob mein Inneres oder mein Äußeres sich innerhalb dieses Beobachtungsvorgangs verändert hat

Die Erzählung findet sich als Tagebucheintrag handschriftlich niedergelegt. Den Titel »Lichthof« hat sie nachträglich von außen, im Rahmen einer wissenschaftlichen Arbeit an diesem Tagebuch (Luif 2001), erhalten. Die Orthographie des Autors – wir geben ihm den Decknamen Robert – wurde für die Wiedergabe übernommen. Die numerierte Darstellung als Segmentierung (S) in Subjekt-Prädikat-Einheiten ist nicht originär, sondern dient der Übersicht. Auch (a) und (b) gehört zur hier verwendeten Numerierung und zeigt die Zusammengehörigkeit von Subjekt und Prädikat an, die durch den Relativnebensatz (Segment 5) getrennt wurden. Die römische Drei (III) mit ergänzender 7 in Segment 8 markiert, dass es sich um einen Nebensatz handelt, der das Satzsubjekt aus Segment 7 ersetzt.

Der Text ist die Wiedergabe eines Vorfalls durch ein Ich. Der Vorfall wird zeitlich und örtlich konkretisiert; die Lokalität ist der Lichthof der Universität Zürich. Figuren treten auf, eine Handlung wird abgewickelt. Was da geschieht, wird am Ende kommentiert durch das Ich. Wir haben es also mit einem Text zu tun, der, soweit betrachtet, ein ganz gewöhnliches oder mustergültiges Exemplar des »Vertextungsmusters Narration« (Gülich / Hausendorf 2000) abgibt. Der Erzählende versteht sein Handwerk, wir finden uns zurecht.

DAS SCHWER SAGBARE

Die alltägliche Kulturpraxis Erzählen positioniert zumeist das Ich als zentrale Figur. Einer teilt sich als Person mit. Er gibt dem Merkwürdigen narrative Gestalt. Der den Vorfall mitteilt, war dabei. Er hat das, wovon die Rede ist, selbst erfahren.

Allgemein gilt, dass in besonderen Fällen Erfahrung nur unter Schwierigkeiten mitteilbar ist. Es gibt eine narrative Alltagskultur in der sprachlichen Artikulation von Erscheinungen, die sich dem verstehenden Zugriff entziehen: Ist das Mitzuteilende ein seltenes und unvertrautes Geschehen, so pflegt der Sprecher eine extensive Formulierungsarbeit zu leisten, in der er das Ringen um Artikulation des schwer Sagbaren und kaum zu Vermittelnden kommunikativ verdeutlicht. Das lässt sich beispielsweise bei der Darstellung epileptischer Auren durch Betroffene konversationsanalytisch eindrucksvoll zeigen (Gülich/Schöndienst 1999; vergleichbare kommunikative Strategien finden sich bei der Traummitteilung (Boothe 2001): Träume und bestimmte außergewöhnliche Bewusstseinszustände wie epileptische Auren konfrontieren das Ich mit Eindrücken, die in der Verständigungskultur des Alltags nicht anschlussfähig, aber zugleich für das Individuum von hoher Relevanz sind und nach Mitteilung drängen; letzteres gilt nicht für alle Träume und jeden Träumer, aber doch für viele. Es existiert also eine prekäre Spannung zwischen dem Begehren nach Resonanz angesichts eines Ergriffenseins von destabilisierenden Eindrücken und der Möglichkeit, sie sprachlich so einzukleiden, dass sie im kultu-

rellen Raum diskursfähig werden. Die Arbeit an diesem Spannungsverhältnis ist erfindungsreich und zielt darauf, die Resonanzbereitschaft und emotionale Teilnahme des Hörers und Gesprächspartners zu gewinnen. Sie wird in diesem Fall nicht erreicht durch die Leichtigkeit des Aufenthalts in vertrauter Bildlichkeit der Alltagkultur, sondern durch die Bereitschaft zum Ko-Formulieren, zur gemeinsamen Suche nach Möglichkeiten der Verständigung. Der Hörer wird Weggefährte in unsicherem Gelände. Der allein war mit dem Einbruch des schwer Sagbaren, ist nicht mehr allein, wenn er einen Dialogpartner findet, der das Ringen um Ausdruck teilt und mitgestaltet.

»HIER SEHEN WIR, DASS DIE IDEE VON DER ›ÜBEREINSTIMMUNG MIT DER WIRKLICHKEIT‹ KEINE KLARE ANWENDUNG HAT«

Die Bemerkung stammt von Ludwig Wittgenstein (1970, § 215, S. 61). Sie ist ein argumentativer Zug im Rahmen seiner philosophischen Untersuchung zur Gewissheit. Sie wird hier assoziativ okkupiert, weil sie ein Eigentümliches der Erzählung »Lichthof« herausheben kann: Was hier im Duktus einer protokollarischen Notiz beginnt (S1 »Lichthof letzte Woche«), zur Feierlichkeit eines numinosen kosmischen Wirkens hinstürzt, um dann einen Haltepunkt im Fachsimpeln (S6 »trans vestitos würde hier das Fachwort heißen«) zu ertasten, das ist die narrative Aufführung eines Zunichtewerdens von Sicher-Sehen-und-Denken-in-der-Welt. Was hier einer als Erfahrung bezeugt, hat kaum Chancen, bei anderen zustimmende Resonanz zu finden. Keiner wird sagen: Kenne ich auch, kenne ich gut. Ist mir im Lichthof neulich auch passiert. Es gibt keine Aussicht auf »Übereinstimmung mit der Wirklichkeit«, wie wir sie pflegen in einer beruhigten sozialen Praxis, die Raum bereitet für das, was wir als wirklichkeitsbezogenes Erzählen gelten lassen und kultivieren. Der überkommene Hintergrund« (Wittgenstein 1970, § 94, S. 33), auf dem die Dinge sich ordnen und einschätzen lassen, fehlt hier. Im Gegenteil: Was tragen könnte, trägt nicht. Die wissenschaftliche Kategorisierung (S6 »trans vestitos«), eine individuelle Wortprägung des Erzählers, wird nur konjunktivisch zitiert; ob sie überhaupt den relevanten Bezug herstellen würde, bleibt fraglich, denn was im Transformationsprozess genau sich ereignet hat, ist »nicht klar« (S7, 8). Die Welt im Ganzen trägt nicht, denn »verschiedene Weltwirklichkeiten ... hatten sich innert Sekunden abgelöst« (S 4a, 4b). Es findet in diesem persönlichen Narrativ die »Idee der ›Übereinstimmung mit der Wirklichkeit‹ keinen Haken, an dem sie hängen könnte.

LAKONISMUS DES BODENLOSEN

Bei vielen Traumberichten und Aura-Schilderungen ist es so, dass der Sprecher den Hörer durch extensive Formulierungs- und Reformulierungsarbeit einlädt, um einen gemeinsamen und dialogisch angelegten Prozess des Vertrautwerdens zu ringen. In Roberts Erzählung finden wir das nicht. Wir haben

es eher zu tun mit einem bündigen Protokoll. Es ist – anders als die Narrative von epileptischen Auren – entstanden im einsamen Rückzug des Tagebuchschreibens. Die Wiedergabe des Erlebten richtete sich also nicht an ein lebendiges Gegenüber. Dieser Unterschied ist wichtig. Wir wissen nicht, ob Robert im mündlichen Verkehr sich einer Reformulierungsrhetorik und der Artikulation des Nicht-Fassbaren bedient hätte. Wir wissen nur, dass die Reformulierungsrhetorik beispielsweise in Traumtagebüchern anderer Personen Verwendung findet trotz Abwesenheit von Kommunikationspartnern. Roberts Protokoll hat überdies – anders als Aura- und Traumnarrative – den Charakter hermetischer Geschlossenheit. Da wird ein Ablauf konstatiert, der einhergeht mit dem Sich Ablösen verschiedener Weltwirklichkeiten, im Anschluss daran findet der Versuch einer Kategorisierung statt (S7), der in der Schwebe bleibt, weil das Resultat offen ist (S8). Geschlechtliche Bestimmtheit, Ordnung des Wirklichen gehen in der Erzählung »innert Sekunden« (S4) verloren. Aber das führt weder zu einem sprachlichen Gestus der Erregung, zu einer Sprache des Stammels, die sich aufreibt am Unsagbaren, noch zur emphatischen Expressivität emotionaler Dramatik. Die Geschichte beginnt vielmehr mit dem Sehen: »Ich ... sah rings um mich« (S1) und endet in einem anonymisierten »Beobachtungsvorgang« (S8). Es ist, als versuche der Erzähler vergeblich ein ruhiges Stehen auf dem Bodenlosen, vergeblich, denn es ist ja »nicht klar..., ob mein Inneres oder mein Äußeres sich innerhalb dieses Beobachtungsvorgangs verändert hat« (S 7, 8). Der Protokollant positioniert sich in der Haltung des Registrierens und Beobachtens, behält sie bei, gerät aber in einen Notstand, den man durch ein Bild Wittgensteins – aus dem dortigen Argumentionskontext gelöst – illustrieren kann: »§617 Ich würde durch gewisse Ereignisse in eine Lage versetzt, in der ich das alte Spiel nicht mehr fortsetzen könnte. In der ich aus der *Sicherheit* des Spiels herausgerissen würde« (Wittgenstein 1970, S. 159; kursiv im Original). Im Lichthof Sitzen, Schauen, eine Person taucht auf, wer ist das – und plötzlich ändert sich alles und rutscht ins Haltlose. Was soll man da sagen, wie soll man das beschreiben, zu welchem Urteil soll man da kommen? *Keine Ahnung.*

VOM SEHEN ZUM AUSSEHEN ZUM BEOBACHTEN

Zwei Figuren treten auf, das Ich und eine »Person«. Beide unterliegen einer »Änderung«(S3) bzw. »Veränderung«(S8). Die »Person« ändert sich in ihrem »Aussehen«, das erst »männlich« war und jetzt »weiblich« wird (S3), am Ich verändert sich im Prozess des Beobachtens etwas, ob es aber das »Innere« oder das »Äußere« ist (S8), bleibt unklar (S7). Das Ich sieht rings um sich, »da änderte sich quasi vor meinen Augen etwa 10 Meter entfernt eine Person von einem männlichen zu einem weiblichen Aussehen« (S3). Dies ist der Mittelpunkt der Erzählung. Es transformiert sich nicht etwa ein Mann zur Frau, sondern eine Person – ob Mann oder Frau bleibt unbestimmt – unterliegt einem Prozess, in dem die äußere Erscheinung von männlichen zu weiblichen Attributen übergeht. Das Ich ist in wahrnehmend-rezeptiver Verfassung, in Zu-

schauer-Position, passiv. Die Sache vollzieht sich vor seinen Augen, genauer »quasi« vor seinen Augen und zugleich »etwa 10 Meter entfernt« (S3). Der Leser ist zum einen mit einer gewissenhaften Entfernungsschätzung im Metermaß konfrontiert und zum andern mit einem Relativierungspartikel (»quasi«), der die Versicherung »vor meinen Augen« eigentümlich in Schräglage bringt.

Die Redewendung *vor meinen Augen* wird häufig als Authentizitätsbeteuerung bei eigener Zeugenschaft gebraucht, sie konnotiert die Aspekte Unmittelbarkeit und Ungeschütztheit: Etwas Außerordentliches spielt sich *vor meinen Augen* ab, heißt: Es gibt keinen Raum der Distanzierung und der Diskretion, und ich bin dem Zusehen preisgegeben, freiwillig oder unfreiwillig, und ohne mitzuwirken. Bei Robert aber bietet sich das Schauspiel *quasi* vor seinen Augen dar und *etwa 10 Meter entfernt*. So rückt es weg vom schauenden Ich, aber es rutscht auch aus der So-war-es-Bezeugung: Die grammatikalische Bezugsrolle von »quasi« ist nicht auf die Relativierung der Lokalbestimmung »vor meinen Augen« festzulegen. Der Lesart: *Es geschah 10 Meter entfernt, aber war trotzdem es ja noch irgendwie vor meinen Augen* stehen andere mögliche zur Seite wie *Da veränderte sich eine Person..., es war so, als geschehe dies vor meinen Augen, und es war so, als sei dies etwa 10 Meter entfernt* oder auch *Da veränderte sich eine Person in etwa 10 Meter Entfernung, es war aber zugleich so, als sei dies unmittelbar vor meinen Augen*. Die Parallelität mehrerer möglicher Lesarten gibt dieser Darstellung etwas Irrlichterndes. Mühe um Objektivierung durch Distanzmessung und Preisgegebensein an ein befremdliches Geschehen, bei dem dann eben nicht einmal klar ist, wo es sich ereignet: Weit weg von mir? Dicht vor meinen Augen? In mir selbst?

Es ist nicht zur Verortung des Ortlosen gekommen. Die Folge ist eine kosmische Kapitulation (S 4,5), formuliert als ein »Sich Ablösen« von »Weltwirklichkeiten«, die zuvor in Schachteln vertikal gestapelt waren. Nicht von »Welt« oder von »Wirklichkeit« im Singular ist die Rede, sondern »Welt« und »Wirklichkeit« werden als Kompositum zusammengezogen und zu schwindelerregenden pluralen »Weltwirklichkeiten«. So ohnmächtig man vor diesen abstrakten Ungetümen hinsinkt, sie unterlagen doch vormals, heißt es in der Erzählung, einer krämerhaften Ordnung, waren gestapelt wie Kartons im Warenlager. Das abstrakt Ungeheure domestiziert als Schachtel, zum Stapel getürmt.

Es verhaken sich zwei Bildmuster: »Weltwirklichkeiten ... hatten sich ... abgelöst« (S4a, b) Stapel können zusammenstürzen, Putz kann sich von Wänden lösen, Wachsoldaten können einander ablösen. Die Bildwelten sind beide parallel anformuliert, aber nicht durchgeführt. Der Leser hängt zwischen ihnen, als Kapitulierender im Verstehen.

Ein letzter Ordnungsversuch ist hilfesuchende Wendung an die Wissenschaft: Handelt es sich um »trans vestitos«, dessen der Schauende teilhaftig geworden war (S6)? Es bleibt unentschieden, denn es gibt kein Ich mehr, das sich hier festlegen könnte, es hat sich verändert, irgendwie, innerlich womöglich, äußerlich womöglich (S8). Wie dieses Ich zur Person steht, die der Transformation des Äußeren (in S 3) ausgesetzt war, bleibt offen. Weder das Ich noch die numinose Person sind Akteure, sind nicht Träger der Änderungen, die sich vollzogen haben. Es tritt am Schluss mächtig, ja eigenmächtig hervor ein

Anonymes: der Beobachtungsvorgang. Ich und Person sind bloße Schatten, im Gewälze letztlich unkenntlich geblieben, da ist nur noch die unpersönliche Registratur als selbstgenügsame Bewegung.

WER IHM ZUHÖREN WOLLTE

Wer ihm zuhören wollte, dem Erzähler Robert, konnte sich leicht zurechtfinden im formalen Bau des Narrativs. Da hat alles seine konventionelle Ordnung. Wer sich hineinbegibt ins narrative Geschehen, dem zieht es den Boden unter den Füßen weg, der nimmt teil an einem Prozess, in dem der »überkommene Hintergrund« des Denkens und Urteilens sich auflöst. Die Erzählung lebt nicht vom Vertrauen in Sprache und Darstellbarkeit. Das zeigt sich um so unerbittlicher, als der Erzähler auf Formulierungs- und Reformulierungsarbeit verzichtet und auch keine Anstalten macht, einen imaginierten Hörer und Gesprächspartner einzubeziehen, was vielen Tagebuchschreibern eine liebe Gewohnheit ist. Denn Reformulieren, Neu Ansetzen, nach Worten suchen, die Eigenartiges, Fremdartiges und Bizarres einem anderen verständlich machen, das ist zugleich ein lebendiges Werben um Kontakt, verstehenden Kontakt, bewiesenes Vertrauen in die Möglichkeit einer Verständigung. Robert verzichtet darauf.

RINGS UM SICH SCHAUEN
AN EINEM ÖFFENTLICHEN ORT DER BEGEGNUNG

Das heißt aber nicht, dass sein Verzicht das Ende der Geschichte sein muss. Stellt man sich ein auf Plotstrukturen und Versetzungsregie, dann kann sich ein emotional beteiligter Hörer sehr wohl als Gesprächspartner anbieten, der die Erzählung mit der psychischen Situation des Autors in Verbindung bringt. Er wird ausgehen von der gewaltigen Bewegung der Distanzierung, Anonymisierung und Objektivierung angesichts einer katastrophischen Verwirrung, die auch den Hörer und Leser erfasst und in eine Haltung des distanzierend-souveränen Verwerfens der Erzählung als defizient nötigt. Dabei geht aber verloren, von was Robert spricht: Vom rings um sich Schauen an einem öffentlichen Ort der Begegnung, der Alma Mater, dem Lichthof der Universität Zürich. Und in der Tat, da taucht jemand auf, es ist ein Mann, ist es erfreulich, dass es ein Mann ist? Kann es zur Begegnung kommen? Wie könnte sich das entwickeln? In der Erzählung ist das Erscheinen der Person Ausgangspunkt für eine Bewegung, in der Ich und Gegenüber, Mann und Frau, Innen und Außen als Orientierungspunkte versagen. Ist dies die einzige Durchführung, die im Anschluss an die Startsituation »*Lichthof ... Ich saß an einem Tischchen und sah rings um mich*« für Robert und einen Hörer und Gesprächspartner, also für einen narrativen Dialog, möglich ist? Die Weltliteratur und die Alltagskultur hat dieses Eröffnungsset oder Debüt, das charakteristische Erwartungen weckt, in unzähligen Varianten gestaltet. Es ist die Startdynamik des narrativen Prototyps *Von ungezielter Rezeptivität zum fesselnden Fokus,* wie er etwa im Schul-

buch in Goethes Lied »Gefunden« gestaltet ist: »*Ich ging im Walde / So für mich hin, / Und nichts zu suchen, / Das war mein Sinn.*«

Man findet dann etwas – in Goethes Fall ein »Blümchen« –, trifft auf etwas, sieht jemanden, und eine emotionale Fokussierung mit Handlungs- und Begegnungsfolgen findet statt. Begegnungen erotischer Natur spielen eine erwartungsgemäß große Rolle, auch das »Blümchen« lässt dies in diskreter Anmut ahnen.

In Roberts Erzählung ist das Fokussierungsangebot, das durch die Erscheinung der »Person« stattfindet, Ausgangspunkt für ein Geschehen, das Geschlecht und Innen und Außen in eine ungeheuerliche Veränderungsbewegung bringt, ohne dass Halt in irgendeiner Wirklichkeit zu finden wäre. Robert hatte als Patient mit langjähriger Schizophrenie psychiatrische Unterstützung, die durchaus bereit war, auf Roberts Selbstmitteilungen einzugehen und Angebote hilfreicher Verständigung zu machen. Robert suizidierte sich dennoch in jungen Jahren. Aber er hinterließ der Institution, die Ort der Zuflucht gewesen war, ein Vermächtnis: sein Tagebuch von vielen hundert Seiten.

PRAXIS DER ERZÄHLKULTUR –
UNTERLAUFEN DER ERZÄHLKULTUR

Die Kulturpraxis Erzählen ist affirmativ und akritisch. Sie setzt auf die grundlose Gläubigkeit der Rezipienten und ihre Bereitschaft, das Erzählte weiterzutragen und zu tradieren statt zu befragen. Wer – im nicht-fiktionalen Modus – erzählt, fordert Glauben für das Mitgeteilte und glaubt selbst, was er sagt. Wir geben den nicht-fiktionalen Geschichten primär einen Glaubensbonus, auch den Geschichten über rätselhafte und unerklärte Ereignisse, sei das ein Déjà-vu, eine seltsame Begegnung oder eine wundersame Erscheinung. Dass dies sich bekanntlich in hohem Maße zum lügenhaften Missbrauch eignet, sei nur am Rande erwähnt. Man versichert sich erzählend der Besonderheiten des individuellen Lebens und ist dabei auf soziale Resonanz angewiesen. Wir machen uns gläubig bestimmte Geschichten zu eigen; sie prägen das Antlitz einer emotionalen Welt- und Lebensverfassung, die wir als Erzählgemeinschaft teilen, ob wir wollen oder nicht. Die Mitteilung dessen, was sich ins jeweilige alltagskulturelle Geschichtennetz nicht gleich fügt wie Traumberichte und Narrative über gewisse außergewöhnliche Bewusstseinszustände, das findet – oft – seinen Weg über einen Artikulations- und Aneignungsprozess im formulierenden und reformulierenden Dialog.

Roberts Erzählung steht außerhalb. Hier erlischt die Affirmationsbereitschaft. Man gesteht dem Erzähler zu, dass er etwas zum Ausdruck bringt, was er erlebt hat, nicht aber, dass er im Lichthof Zeuge der Veränderung einer Person vom männlichen zum weiblichen Erscheinungsbild gewesen war. Das halten wir für eine Verkennung. Die Praxis gebräuchlichen Handelns und Urteilens rechnet nicht mit Personen, an denen sich dergleichen vollzieht. Man macht sich Roberts Geschichte nicht gläubig zu eigen, weil sie auf dieses Bezugssystem des Handelns und Urteilens keine Rücksicht nimmt und auch so

tut, als sei es nicht relevant, die eigene Erfahrung dazu ins Verhältnis zu setzen. Das geschieht bei Aura- und bei Traumschilderungen nicht. Hier wird das Außerordentliche des Erlebens gerade betont und als prekär herausgestellt. Auch greift der Autor nicht zu Strategien der Fiktionalisierung und Symbolisierung, die ja für die Erzählpraxis ein unendliches Spektrum an Möglichkeiten eröffnen, dem Außerordentlichen Gestalt zu geben. Im bereits erwähnten erzählenden Lied »*Gefunden*« heißt es bei Goethe in der dritten Strophe »*Ich wollt es brechen / Da sagt es fein: / Soll ich zum Welken / Gebrochen sein?*« Es ist für den Autor nicht notwendig, darauf hinzuweisen, dass Blumen normalerweise nicht sprechen, die Liedform, der Volks- und Kinderliedlliedton machen deutlich, dass hier eine Märchenblume spricht und die Begegnung von Ich und Blume symbolischen Charakter hat. Schauerromantik, Grusel-, Phantastik- und Horrorgenre verfügen über ein reiches Spektrum an Möglichkeiten, den Einbruch des Horrifizierenden sprachlich zu evozieren. Anders als bei Robert gestaltet sich aber das Ungeheuer, der Abgrund, das wesenlos Grausige nach Beziehungsmustern des sozialen Lebens. Das Ungeheuer droht, der Abgrund reißt sein schreckliches Maul auf, der giftgrüne Nebel besetzt den Raum, etc.. Kurz: Erzähler grausiger Geschichten laden ihre Leser und Hörer ein, sich lustvoll zu entsetzen, und das gelingt den Erzählern, in dem sie mit einer Logik der Beziehungen arbeiten, die der gemeinsam geteilten Lebensform entspricht.

Das tut Robert nicht. Die Erzählung artikuliert eine Erfahrung, die sich der Ausdrucksformen der Erzählkultur und der deutschen Sprache bedient, sie jedoch abgründig unterläuft. Man steht fremd vor seiner Erzählung, ratlos vielleicht und betreten, weil man in Distanz verbleibt und keinen Zugang warmen Verstehens findet. Robert nimmt teil an der Erzählkultur und macht Gebrauch davon, um dem Außerordentlichen der eigenen Erfahrung Sprache zu geben. Diese Sprache sperrt sich für das Verstehen, ist aber öffentlichkeitsfähig. Bildende Kunst und Literatur schizophrener Persönlichkeiten ist durch prominente Sammlungen Teil der Ausstellungs- und Buchkultur geworden und wurde im zwanzigsten Jahrhundert zum Faszinosum, gewann als solches bemerkenswerten Einfluss auf neue Form- und Darstellungsprinzipien. Warum? Führen wir uns als ein kleines und bescheidenes Beispiel nochmals die Erzählung vom »Lichthof« vor Augen: Die pompöse Getragenheit der Darstellung seht in merk-würdigem Kontrast zum Diffundierenden der Vorgänge. Der steife Eigensinn, mit dem das Ich sich reckt, ohne Akteur sein zu können, wirkt wie ein großartiges Bild vom Verfall der Selbstgewissheit, der eines der wesentlichen kulturellen Themen des zwanzigsten Jahrhunderts abgibt; eine wehrlose Hellsichtigkeit, die nutzlos verkommt und sich selbst nicht erträgt, drückt sich nirgends eindringlicher aus als im Schreiben und Reden und Gestalten schizophrener Persönlichkeiten; ebenso ist die Widerständigkeit des unverstellt Individuellen, das sich mit einem strikten kindartigen unberechenbaren Ernst verbindet, als prekäres Bild vom Überleben des Individuums kulturell ausdrucksfähig.

Ja, vielleicht ausdrucksfähig. Vielleicht verklärbar, heroisierbar. Aber wechselseitiges Verstehen ist das nicht, gemeinsam sich entfaltende Kultur ist das

nicht. Was Robert erzählt, ist das Protokoll zermalmenden Leidens. Er braucht Hilfe im Leiden. Er braucht auch den Anderen, der sich zum Dialog aufdrängt, Verständigung sucht, die etwas verändern kann. Die psychiatrischen Institutionen aber neigen gegenwärtig dazu, die Psychose zum Verstummen zu bringen. Hat man vor den hermetischen Erzählungen kapituliert?

LITERATUR

Boothe 2001: Brigitte Boothe, »Traumkommunikation: Vom Ephemeren zur Motivierung«, in: B. Schnepel (Hg.), *Hundert Jahre »Die Traumdeutung«,* Köln 2001, S. 31–48.
Boothe 2002: Brigitte Boothe, »Wie ist es glücklich zu sein? Märchen zeigen, wie man in der Welt des Wunderbaren sein Glück macht«, in: dies. (Hg.), *Wie kommt man ans Ziel seiner Wünsche? Modelle des Glücks in Märchentexten,* Gießen 2002.
Boothe u.a. 2002: B. Boothe / B. Grimmer / M. Luder / V. Luif / M. Neukom / U. Spiegel, *Manual der Erzählanalyse Jakob: Version 10/02* (= Berichte aus der Abteilung Klinische Psychologie 51), Zürich: Psychologisches Institut der Universität Zürich, 2002.
Boothe / von Wyl / Wepfer 1998: Brigitte Boothe / Agnes von Wyl / Res Wepfer, *Psychisches Leben im Spiegel der Erzählung: Eine narrative Psychotherapiestudie,* Heidelberg 1998.
Gergen / Gregen 1988: Kenneth J. Gergen / Mary M. Gergen, »Narrative and the Self as Relationship«, in: Leonard Berkowitz (Hg.), *Advances in Experimental Social Psychology,* Vol. 21, New York 1988, S. 17–56.
Gülich / Hausendorf 2000: Elisabeth Gülich / Heiko Hausendorf, »Vertextungsmuster Narration«, in: Klaus Brinker / Gerd Antos, Wolfgang Heinemann / Sven F. Sager (Hgg.), *Text und Gesprächslinguistik: Ein internationales Handbuch zeitgenössischer Forschung,* 1. Halbband, Berlin / New York 2000, S. 369–385.
Gülich / Quasthoff 1986: Elisabeth Gülich / Uta Quasthoff, »Story-telling in Conversation: Cognitive and Interactive Aspects«, in: *Poetics* 15 (1986), S. 217–241.
Gülich / Schöndienst 1999: Elisabeth Gülich / Martin Schöndienst, »›Das ist unheimlich schwer zu beschreiben‹ – Formulierungsmuster in Krankheitsbeschreibungen anfallskranker Patienten: Differentialdiagnostische und therapeutische Aspekte«, in: *Psychotherapie und Sozialwissenschaft* 1/3 (1999), S. 187–198.
Labov / Waletzky 1973: William Labov / Joshua Waletzky, »Erzählanalyse: Mündliche Versionen persönlicher Erfahrungen«, in: Jens Ihwe (Hg.), *Literaturwissenschaft und Linguistik,* Band 1, Frankfurt am Main 1973, S. 78–126.
Lucius-Hoene 2002: Gabriele Lucius-Hoene, »Narrative Bewältigung von Krankheit und Coping-Forschung«, in: *Psychotherapie und Sozialwissenschaft* 4 (2002), S. 166–203.
Luif 2001: Vera Luif, »Alltagserzählungen aus dem Tagebuch eines Schizophrenen«, in: Brigitte Boothe / Agnes von Wyl (Hgg.), *Psychodynamisches Störungsbild und erzählter Konflikt* (= Psychoanalyse im Dialog, Band 10), Bern 2001, S. 25–50.
Nagel 1973: Thomas Nagel, »Wie ist es, eine Fledermaus zu sein?« (engl. Original 1973), in: Peter Bieri (Hg.), *Analytische Philosophie des Geistes,* Königstein 1993, S. 261–275.
Papousek 1995: Mechthild Papousek, »Origins of Reciprocity and Mutuality in Prelinguistic Parent-Infant ›Dialogues‹«, in: Ivana Marková / Carl F. Graumann / Klaus Foppa (Hgg.), *Mutualities in Dialogue,* Cambridge / New York 1995, S. 28–81.
Stoellger 2003: Philipp Stoellger, »Sine extra nulla salus: Der sinnliche Sinn von Innen und Außen«, in: *Hermeneutische Blätter* 1 (Zürich 2003), S. 38–47.
Wittgenstein 1970: Ludwig Wittgenstein, *Über Gewissheit,* hg. von G.E.M. Anscombe, und G.H. von Wright, Frankfurt am Main 1970.

Nachwort & Dank

Kein Sinn ohne Sinnlichkeit, keine Sinnlichkeit ohne Sinn – so lautete Cassirers These zur symbolischen Prägnanz. Die These ist vermutlich so harmonisch wie unhaltbar. Die Sinnlichkeit eines jeden Sinns ist seit langem fraglich, nicht erst seit der Digitalisierung der Darstellungsmedien.

Im vorliegenden Band hingegen richtet sich die Aufmerksamkeit auf die Sinnlichkeit und ihren Sinn, auf die Fragen nach dem Eigensinn der Sinnlichkeit wie ihrer eigenen Sinnlosigkeit. Dass jedem Erscheinen ein Sinn eigne – von sich aus und kraft des Horizonts, in dem es erscheint –, könnte ein frommer Wunsch sein. Ein Wunsch indes, der bei näherem Hinsehen sich als unfromm erweisen könnte. Denn jeder Sinnlichkeit – auch dem sinnlosen Leiden etwa – einen Sinn zuzuschreiben, wäre *nolens volens* ein Gewaltakt.

Wir wissen nicht, wie wir deuten sollen? Denn angesichts von zeitgenössischer Kunst kann einem Hören und manchmal auch Sehen vergehen, wie viel mehr dann erst der Sinn, in dem alles vermeintlich immer schon steht. Sinnlosigkeit wäre allerdings uninteressant, wenn sie nicht Rückfragen provozierte. Wir wissen nicht, wie wir verstehen können – aber wir können's nicht lassen, nach dem Verstehen zu fragen.

Was man nicht lassen kann, ist gewöhnlich ein Laster, in diesem Fall ein kulturelles Laster, das sich immerhin gelegentlich als kulturgenetisch erwiesen hat. Verstehen zu erfinden, wo wir nicht wussten, wie wir verstehen sollten, ist eine eigenwillige Gestaltung, die glücken oder verunglücken kann.

Die hier veröffentlichten Beiträge wagen sich über die Grenzen etablierten Sinns hinaus auf das Terrain nicht oder noch nicht verständlicher Sinnlichkeit. Dem Willen zum Verstehen eine Zeit lang zu entsagen, um näher hinzuschauen, erst einmal nachdenklich zu werden und nach eigenen Worten zu suchen, ist kein sinnloses Unterfangen. Wenn es glückt, könnte das Nichtverständliche weitergegeben werden mit seiner eigenen Dynamik, die die Leser selber fragen ließe, wie sie verstehen sollen, was vom Nichtverstehen ausgeht.

Dem Sinn für Sinnlichkeit sind die Autoren der vorliegenden Texte auf einer gemeinsamen Tagung zum Thema »Kultur Nicht Verstehen: Produktives Nichtverstehen und Verstehen als Gestaltung« am 7. und 8. November 2003 in Zürich nachgegangen. Die Kooperation des Instituts für Hermeneutik und Religionsphilosophie der Theologischen Fakultät der Universität Zürich, des Instituts für Theorie der Gestaltung und Kunst (ith) der Hochschule für Gestaltung und Kunst Zürich (HGKZ) und des Schweizerischen Instituts für Kunstwissenschaft

wurde in dankenswerter Weise gefördert vom Schweizerischen Nationalfonds zur Förderung der wissenschaftlichen Forschung (SNF). Dank gilt auch dem Zürcher Universitätsverein für die Beihilfe zur Drucklegung.

Zürich, im Herbst 2004

Juerg Albrecht
Jörg Huber
Kornelia Imesch
Karl Jost
Philipp Stoellger

AutorInnen und HerausgeberInnen

Juerg Albrecht, geb. 1952. Leiter der Abteilung Kunstwissenschaft und Mitglied der Institutsleitung am Schweizerischen Institut für Kunstwissenschaft, Zürich. Studium der Germanistik, Kunstgeschichte und Philosophie an der Universität Bern. 1977 Lizentiat in Germanistik, 1985 Promotion in Kunstgeschichte. Veröffentlichungen (Auswahl): *Honoré Daumier*, Hamburg 1984 (jap. 1995). »Die Häuser von Giorgio Vasari in Arezzo und Florenz« und »Die Pinturas negras von Francisco de Goya«, in: *Künstlerhäuser von der Renaissance bis zur Gegenwart*, Zürich 1985, S. 83-100, 177-193 (ital. 1992). »›Fountain‹ by R. Mutt: Marcel Duchamp zum 100. Geburtstag«, in: *Pantheon* 45 (1987), S. 160-171. Mit Rolf Zbinden, *Honoré Daumier: Rue Transnonain, le 15 avril 1834*, Frankfurt am Main 1989. »›Die Kunst zu sammeln‹ – Streiflichter und Schlagschatten«, in: *Die Kunst zu sammeln*, Zürich 1998, S. 19-45. *Ary Scheffer: Eine Allegorie des polnischen Freiheitskampfes*, Zürich 2002. *Sammlung Oskar Reinhart Am Römerholz, Winterthur (Gesamtkatalog)*, Basel 2003, 24 Kat.nrn. zu Werken Fragonards und Daumiers, S. 258-266, 354-402. »Giovanni Segantinis ›Selbstbildnis‹ von 1895«, in: *Blicke ins Licht*, Zürich 2004, S. 111-130.

Marie-Luise Angerer, geb. 1958 in Bregenz, Österreich. Professorin für »gender [] medien« an der Kunsthochschule für Medien Köln. Forschungsaufenthalte in den USA, Australien, Kanada und England. Lehrtätigkeit in Wien, Salzburg, Innsbruck, Ljubljana, Budapest, Zürich. Gast- und Vertretungsprofessur in Berlin und Bochum. Arbeiten zu gender, Sexualität, Körper im Kontext der Neuen Medien, Cultural Studies, posthumanen Konzeptionen und psychoanalytischen Subjektfassungen. Veröffentlichungen (Auswahl): Ko-Edition von *Future Bodies: Zur Visualisierung von Körpern in Science und Fiction*, Wien / New York 2002. *Body Options: Körper Spuren Medien Bilder*, Wien 1999 (²2000). »I am suffering from a spatial hangover: Körper-Erfahrung im NeuenMedienKunst-Kontext«, in: P. Gendolla u.a. (Hgg.): *Formen interaktiver Medienkunst*, Frankfurt am Main 2001, S. 166-182. »Die Haut ist schneller als das Bild: Der Körper – das Reale – der Affekt, in: M. Angerer / H. Krips (Hgg.): *Der andere Schauplatz: Psychoanalyse/Kultur/Medien*, Wien 2001, S. 181-202.

Brigitte Boothe, Psychoanalytikerin (DPG, DGPT), Psychotherapeutin (FSP). Seit 1990 Inhaberin des Lehrstuhls für Klinische Psychologie an der Universität Zürich. Leitungsmitglied der universitären Kompetenzzentren für Gerontologie und für Hermeneutik, Leiterin der psychotherapeutischen Praxisstelle, der psychologischen Beratungsstelle »Leben im Alter«, der postgradualen Weiterbildung in psychoanalytischer Psychotherapie (Master of Advanced Studies) und des universitären Weiterbildungsgangs »Psychologische Gesprächsführung und Beratung für Nicht-Psychologen«. Mitherausgeberin der Fachzeitschrift *Psychotherapie und Sozialwissenschaft*. Besonderer Forschungsschwerpunkt: Klinische Erzählforschung, Erzähl- und Traumanalyse, qualitative Einzelfall- und Prozessforschung. Aktueller Publikationshinweis: Brigitte Boothe (2004), *Der Patient als Erzähler in der Psychotherapie* (Neuerscheinung, mit einem Vorwort von Herrmann Lang, Gießen: Psychosozial, 2004 [Erstpublikation Göttingen / Zürich 1994]).

Elisabeth Bronfen, Lehrstuhlinhaberin am Englischen Seminar der Universität Zürich. Promotion und Habilitation an der Universität München. Spezialgebiet: Angloamerikanische Literatur des 19. und 20. Jahrhunderts. Momentane Forschungsgebiete: Kulturgeschichte der Nacht, Pop Art und Hollywood-Kino, Shakespeare und Kino des 20. Jahrhunderts. Zahlreiche wissenschaftliche Aufsätze in den Bereichen Gender Studies, Psychoanalyse, Film und Kulturwissenschaften wie auch Beiträge für Ausstellungskataloge. Veröffentlichungen (Auswahl): *Der literarische Raum: Eine Untersuchung am Beispiel von Dorothy M. Richardsons Romanzyklus Pilgrimage*, Tübingen 1986 (engl. Manchester 1999). *Over Her Dead Body: Death Femininity and the Aesthetic / Nur über ihre Leiche: Tod, Weiblichkeit und Ästhetik*, Manchester 1992 /

München 1994. Mit Sarah W. Goodwin (Hgg.), *Death and representation*, Baltimore u.a. 1993. *The Knotted Subject: Hysteria and its Discontents / Das verknotete Subjekt: Hysterie in der Moderne*, engl.: Princeton NJ / dt.: Berlin 1998. *Sylvia Plath*, engl.: Plymouth / dt.: Frankfurt am Main 1998. *Heimweh: Illusionsspiele in Hollywood*, Berlin 1999 (engl.: New York 2004). Mit Misha Kavka (Hgg.), *Feminist Consequences: Theory for the New Century*, New York 2001. Mit Barbara Straumann, *Die Diva: Eine Geschichte der Bewunderung*, München 2002 (engl. Cambridge MA).

Michael Diers, Studium der Kunstgeschichte, Literaturwissenschaft und Philosophie in Münster und Hamburg; 1990 Promotion mit einer Studie über Aby Warburg, 1994 Habilitation. 1991–2001 (Mit-)Herausgeber der von Klaus Herding begründeten Taschenbuchreihe »kunststück« im Fischer Verlag. 1999–2004 wissenschaftlicher Mitarbeiter und Dozent am Kunstgeschichtlichen Seminar der Humboldt-Universität zu Berlin. Seit Sommersemester 2004 Professor für Kunstgeschichte an der Hochschule für bildende Künste in Hamburg und außerplanmäßiger Professor an der Humboldt-Universität zu Berlin. Forschungsschwerpunkte: Kunst der Renaissance, der Moderne, des 20. Jahrhunderts und der Gegenwart, Fotografie und Neue Medien, politische Ikonografie, Kunst- und Medientheorie, Wissenschaftsgeschichte. Zahlreiche Aufsatz- und Buchveröffentlichungen zu den genannten Themen. Publikationen (Auswahl): *Warburg aus Briefen. Kommentare zu den Kopierbüchern der Jahre 1905-1918*, Weinheim 1991 (Schriften des Warburg-Archivs im Kunstgeschichtlichen Seminar der Universität Hamburg 2). *Mo(nu)mente: Formen und Funktionen ephemerer Denkmäler* (Hg.), Berlin 1993. *Schlagbilder: Zur politischen Ikonografie der Gegenwart*, Frankfurt am Main 1997. Mit Kasper König (Hgg.), *»Der Bevölkerung«: Aufsätze und Dokumente zur Debatte um das Reichstagsprojekt von Hans Haacke*, Frankfurt am Main 2000. Demnächst erscheinen eine Publikation (Hg.) über Kunst und Neue Medien sowie eine Monografie über die »Gare Saint Lazare« von Edouard Manet.

Tom Holert, geb. 1962 in Hamburg. Kulturwissenschaftler und Journalist in Berlin. 1992–1995 Redakteur bei *Texte zur Kunst*, Köln. 1995 Promotion (Kunstgeschichte) an der Johann-Wolfgang-Goethe-Universität, Frankfurt am Main. 1996–1999 Mitherausgeber von *Spex*, Köln. 1997–1999 Professor für Kultur- und Medientheorie an der Merz Akademie, Stuttgart. 2000 Gründung des Institute for Studies in Visual Culture (isvc) mit Mark Terkessidis in Köln, seit 2002 Mitarbeiter am Institut für Theorie der Gestaltung und Kunst (ith), Zürich. Autor u.a. für *die tageszeitung, Jungle World, Süddeutsche Zeitung, die Wochenzeitung/WoZ, Literaturen, Artforum, Texte zur Kunst*. Beiträge in Sammelbänden und Katalogen. Buchveröffentlichungen (Auswahl): Mit Mark Terkessidis (Hgg.), *Mainstream der Minderheiten: Pop in der Kontrollgesellschaft*, Berlin 1996. *Künstlerwissen*, München 1997. *Imagineering: Visuelle Kultur und Politik der Sichtbarkeit* (Hg.), Köln 2000. Mit Mark Terkessidis, *Entsichert: Krieg als Massenkultur im 21. Jahrhundert*, Köln 2002.

Jörg Huber, geb. 1948. Professor für Kulturtheorie an der Hochschule für Gestaltung und Kunst Zürich. Leiter des Instituts für Theorie der Gestaltung und Kunst (ith) und der Vortrags- und Seminarreihe *Interventionen*. Studium der Germanistik, Kunstgeschichte, Volkskunde und Geschichte in Bern, München, Berlin. Zahlreiche Veröffentlichungen in Büchern, Zeitungen, Zeitschriften in den Bereichen Kunst, Architektur, Fotografie, Medien und Kulturtheorie. Veröffentlichungen (Auswahl): »Bilder zwischen Wissenschaft und Kunst«, in: *horizonte. Beiträge zu Kunst und Kunstwissenschaft. 50 Jahre Schweizerisches Institut für Kunstwissenschaft*, Konzept und Schriftleitung: Juerg Albrecht und Kornelia Imesch, Zürich / Ostfildern-Ruit 2001, S. 379–388. Mit Bettina Heintz, »Der verführerische Blick: Formen und Folgen wissenschaftlicher Visualisierungsstrategien«, in: dies. (Hgg.), *Mit dem Auge denken: Strategien der Sichtbarmachung in wissenschaftlichen und virtuellen Welten*, Zürich / Wien / New York 2001 (= T:G\01), S. 9–40. »Video Essayism: On the Theory-Practice of the Transitional«, in: Ursula Biemann (Hg.), *Stuff it: The Video Essay in the Digital Age*, Zürich / Wien / New York 2003 (=T:G\02), S. 92–97. Herausgeber der Reihe *Interventionen* 1992 ff.

Klaas Huizing, geb. 1958. Studium der Ev. Theologie und Philosophie in Münster, Hamburg, Kampen (NL), Heidelberg und München; Promotion in Philosophie in Heidelberg, Promotion und Habilitation in Theologie in München; Lehrstuhlinhaber für Systematische Theologie in Würzburg, Schriftsteller, Mitglied im deutschen P.E.N. Veröffentlichungen (Auswahl): *Ästhetische Theologie,* Band 1: *Der erlesene Mensch: Eine literarische Anthropologie.* Band 2: *Der inszenierte Mensch: Eine Medien-Anthropologie.* Band 3: *Der dramatisierte Mensch: Eine Theater-Anthropologie / Ein Theaterstück / Jesus am Kamener Kreuz,* Stuttgart 2000–2004. *Der Buchtrinker* (Roman), München 1998. *Das Ding an sich: Ein Kant-Roman,* München 2000. *Der letzte Dandy: Ein Kierkegaard-Roman,* München 2003. *Die Schleiermacherin* (Roman), München 2005.

Kornelia Imesch, Leiterin des Wissenschaftsforums am Schweizerischen Institut für Kunstwissenschaft in Zürich und Privatdozentin für Kunstgeschichte an der Universität Zürich. Studium der Kunstgeschichte, Ethnologie und Historischen Hilfswissenschaften in Fribourg (CH). Mehrjährige Forschungstätigkeit im Rahmen von Projekten des Schweizerischen Nationalfonds und des italienischen Consiglio Nazionale delle Ricerche in Florenz, Rom, Venedig und Vicenza. Wissenschaftliche Schwerpunkte: Internationale Kunst und Kunstwissenschaft vom Klassizismus bis zur Gegenwart / italienische und nordeuropäische Malerei und Architektur des Mittelalters und der frühen Neuzeit, methodisch in der Verbindung von Kunst- und Kulturwissenschaft, Geschlechterforschung (in Malerei, Architektur und Architekturtheorie). Bücher (Auswahl): *Franziskanische Ordenspolitik und Bildprogrammatik,* Oberhausen 1998. *Magnificenza als architektonische Kategorie: Individuelle Selbstdarstellung versus ästhetische Verwirklichung von Gemeinschaft in den venezianischen Villen Palladios und Scamozzis,* Oberhausen 2003. Mit Pascal Griener (Hgg.), *Klassizismen und Kosmopolitismus: Programm oder Problem? Austausch in Kunst und Kunsttheorie im 18. Jahrhundert,* Zürich 2004. Mit Hans-Jörg Heusser (Hgg.), *Visions of a Future: Art and Art History in Changing Contexts,* Zürich 2004.

Karl Jost, geb. 1944 in Zürich. Lehre als Möbelschreiner. Ausbildung zum Designer. Auf dem zweiten Bildungsweg Eidgenössische Maturität (Typus C). Studium der Kunstgeschichte, Philosophie und Kunstgeschichte Ostasiens an der Universität Zürich. 1980 Lizentiatsarbeit bei Prof. Dr. Emil Maurer über *Das Automobil in der bildenden Kunst.* Kunstkritiker beim *Tages-Anzeiger.* Seit 1981 Mitarbeiter am Schweizerischen Institut für Kunstwissenschaft (SIK) in Zürich. 1982 Leiter des Dokumentationszentrums. Ab 1986 verantwortlich für das Design, die Programmierung und den Aufbau der Datenbank SIKART. Publikation des *Künstlerverzeichnisses der Schweiz 1980–1990.* 1989 Dissertation bei Prof. Dr. Stanislaus von Moos über den Architekten, Maler und Bildhauer Hans Fischli. Ab 1993 Mitglied der Institutsleitung mit dem Aufgabenbereich Bibliothek, Archive und Informatik. Redaktionsleitung des *Biografischen Lexikons der Schweizer Kunst.* 1999 Ernennung zum Vizedirektor, 2002 zum stellvertretenden Direktor. Publikationen (Auswahl): *Biografisches Lexikon der Schweizer Kunst,* hg. vom Schweizerischen Institut für Kunstwissenschaft Zürich und Lausanne, Zürich 1998. »Kunscht isch umsunscht«, in: *Friedrich Kuhn,* hg. vom Kunsthaus Zug, Museum Baviera, Zug / Zürich 1993. *Hans Fischli – Architekt, Maler, Bildhauer (1909–1989),* Zürich 1992. *Künstlerverzeichnis der Schweiz 1980–1990* (Redaktionsleitung), hg. vom Schweizerischen Institut für Kunstwissenschaft, Frauenfeld 1991.

Werner Kogge, geb. 1966. Wissenschaftlicher Mitarbeiter am »Helmholtz-Zentrum für Kulturtechnik« (FU/HU-Berlin) mit einem Projekt zur Epistemologie der Genetik (›Bioschrift‹); Promotion an der Humboldt-Universität zu Berlin über die Grenzen des Verstehens; danach Postdoc am Institut für Wissenschafts- und Technikforschung, Universität Bielefeld und Research Fellow am Department of Philosophy, University of California, Berkeley. Forschungsschwerpunkte: Philosophie der Biologie, Philosophie der Praktiken und Techniken; Philosophie der Kulturdifferenz, Fremd- und Grenzerfahrung; Politische Philosophie und Philosophie der Sozialwissenschaften. Veröffentlichungen (Auswahl): *Die Grenzen des Verstehens: Kultur – Differenz – Diskretion,* Weilerswist 2002. »Das Gesicht der Regel: Subtilität und Kreativität im Regelfolgen nach Wittgenstein«, in: Wilhelm Lütterfelds / Andreas Poser / Richard Raatzsch

(Hgg.), *Wittgenstein-Jahrbuch* 2001/ 2002, Frankfurt am Main u.a. 2003, S. 59–85. »Erschriebene Denkräume: Die Kulturtechnik Schrift in der Perspektive einer Philosophie der Praxis«, in: Werner Kogge / Gernot Grube (Hgg.), *Kulturtechnik Schrift: Die Graphé zwischen Bild und Maschine*. München (voraussichtlich Frühjahr) 2005.

Jürgen Krusche, Künstler und Kulturtheoretiker. Studierte Musik, Philosophie und Kulturtheorie in Augsburg, München und Zürich. Seit 2001 tätig am Institut für Theorie der Gestaltung und Kunst, ith, an der Hochschule für Gestaltung und Kunst Zürich, HGKZ, dort u.a. Durchführung des Forschungsprojekts »JAPAN swiss made«. Neben künstlerischen und musikalischen Tätigkeiten arbeitet er im Bereich der Kulturtheorie/-philosophie in inter- und transkultureller Perspektive zwischen dem Westen und Japan. Arbeitsgebiete: Transformative Aspekte in Phänomenologie, Zen-Buddhismus und der Kyôto-Schule, Japanische Ästhetik, Ding- und Raumtheorie, Entwicklung einer Theorie des Übergangs, Urban Studies, das Gehen als ästhetische Praxis. Veröffentlichungen: »Performative Kultur und die Rolle der Dinge aus interkultureller Sicht«, in: *31 – Magazin des ith* 1 (2002). Mit Dieter Mersch, »Entwürfe zu einer Theorie der Dinge«, in: *31 – Magazin des ith* 3, Heterotopien : Kulturen (2003). *JAPAN swiss made: »In fact no one actually looks at architecture«* (mit Fotografien aus Tôkyô von Georg Aerni), HGKZ, Zürich 2004. »Das Licht ist in der Dunkelheit«, in: *Takuro Osaka*, Ausstellungskatalog, Skulpturenmuseum Glaskasten Marl, Marl 2004. »Die Leere der Dinge«, in: Dirk Röller (Hg.), *Dinge – Zeichen – Gestalten*, Lüneburg 2004.

Markus Luchsinger, geb. 1955 in Zürich. Studium der Anglistik, Germanistik und Publizistikwissenschaften an der Universität Zürich. Co-Autor von *Joyce in Zürich* (Unionsverlag, Zürich 1988). Seit 2001 Künstlerischer Leiter für Theater und Tanz bei den Berliner Festspielen /spielzeiteuropa.

Andreas Mauz, geb. 1973. Studium der Theologie und Literaturwissenschaft in Basel und Tübingen. Stipendiat am Institut für Hermeneutik und Religionsphilosophie an der Theologischen Fakultät Zürich; Projektmitarbeiter des Schweizerischen Literaturarchivs, Bern. Arbeit an einer theologischen Promotion zur Poietik des heiligen Textes, ferner an einer Edition von Schriften Otto Nebels. Veröffentlichungen im Grenzbereich Theologie-Literaturwissenschaft und zur Schweizer (Gegenwarts-)Literatur.

Dieter Mersch, Studium der Mathematik und Philosophie in Köln und Bochum. Dozent für Wirtschaftsmathematik an der Universität Köln (1983–1994), freier Autor für verschiedene Rundfunkanstalten der ARD. Promotion und Habilitation in Philosophie an der Technischen Universität Darmstadt. 2001–2003/04 Gastprofessor für Kunstphilosophie und Ästhetik an der Muthesius-Hochschule für Kunst und Gestaltung, Kiel, zuletzt dort Intendant des Forums für Interdisziplinäre Studien. Seit SS 2004 Lehrstuhl für Medienwissenschaft an der Universität Potsdam. Arbeitsschwerpunkte: Medienphilosophie, Sprachphilosophie, Philosophische Ästhetik, Kunstphilosophie, Semiotik, Hermeneutik und Strukturalismus sowie Philosophie des 19. und 20. Jahrhunderts. Wichtigste Veröffentlichungen (Auswahl): *Umberto Eco zur Einführung*, Hamburg 1993. Mit I. Breuer und P. Leusch, *Welten im Kopf: Profile der Gegenwartsphilosophie*, Hamburg 1996. *Was sich zeigt: Materialität, Präsenz, Ereignis*, München 2002. *Ereignis und Aura: Untersuchungen zur einer Ästhetik des Performativen*, Frankfurt am Main 2002. *Kunst und Medium: Zwei Vorlesungen*, Reihe Diskurs 3 der Muthesius-Hochschule, Kiel 2003. Zahlreiche weitere Bücher und Aufsätze zu Medien, Zeichentheorie, Ästhetik und Kunsttheorie.

Daniel Müller Nielaba, geb. 1961, studierte Germanistik, Philosophie und Geschichte in Bern. Promotion 1992 mit einer Arbeit zu Nietzsches Sprachphilosophie, anschließend als Assistent an der section d'allemand der Universität Lausanne tätig. Nach Forschungsaufenthalten in Danzig und Wolfenbüttel und, als Humboldt-Fellow, in Freiburg im Breisgau erlangte er 1999 mit einer Studie zu Lessings *Nathan der Weise* die Lehrbefugnis an der Universität Lausanne. Von 2000 bis 2003 hatte er den Lehrstuhl für Neuere Deutsche Literaturwissenschaft

an der Universität Erfurt inne, seit 2003 lehrt er an der Universität Zürich. Schwerpunkte in Lehre und Forschung bilden Literatur und Philosophie des 18. und 19. Jahrhunderts, Ästhetik, Rhetorik und Poetik, sowie theoretische Aspekte von Textualität und Literarizität. Veröffentlichungen (Auswahl): *Die Wendung zum Bessern: Zur Aufklärung der Toleranz in G. E. Lessings ›Nathan der Weise‹*, Würzburg 2000. *Die Nerven Lesen: Zur Leitfunktion von Georg Büchners Schreiben*, Würzburg 2001. Dazu kommen Aufsätze, vorwiegend zu ästhetischen und poetologischen Fragen bei Lessing, Schiller, Büchner, Nietzsche, Brecht u. a., sowie zu Fragen literarischer Darstellungstheorie.

Rebecca Naldi, geb. 1960 in Dornach. 1982–1986 Ausbildung als Werklehrerin an der Hochschule für Gestaltung und Kunst in Zürich. 1986–1988 Beleuchterin für div. freie Theatergruppen. Seit 1988 gestalterische Lehrtätigkeit (Schmuck, Fotografie, Zeichnen, Werken). Seit 1986 zudem div. gestalterische Projekte: »Handnah begreifen« (Objekte aus div. Materialien), Schmuckgestaltung, Collagen, Fotografie für div. Theater- und Tanzprojekte. Seit 2000 Ausstattung / Requisiten für Film, Theater und Umweltprojekte (Greenpeace). Seit 2002 Visual Kitchen: Vibra-Visual-Phone.

Ramon Orza, geb. 1968 in Zug. 1990–1997 Arbeit als Licht- und Tontechniker mit verschiedenen freien Theatergruppen und Bands und an diversen Veranstaltungsorten. Seit 1995 Arbeit als freier Sounddesigner, Musiker und Produzent für Film, Theater, Installationen im eigenen Tonstudio. Verschiedene selbständige Projekte mit anderen Musikern im In- und Ausland.

Wolfgang Proß, geb. 1945 in Deutschland. Studium in München, Pavia und Oxford. Promotion (1974) und Habilitation (1986) in München. Professor für Germanistik und Komparatistik in Bern (seit 1988). Spezialgebiete: Literatur der Frühen Neuzeit und Aufklärung, Geschichte der Natur- und Sozialwissenschaften. Studien u. a. zu Lavater, Lichtenberg, Wieland, Herder, Mozart, Jean Paul, Büchner, Arno Schmidt. Jüngste Publikation: *Johann Gottfried Herder: Ideen zur Philosophie der Geschichte der Menschheit*, Text und Kommentar, 2 Bände, München / Wien 2002. In Vorbereitung: *Freiheit und Willkür: Die Selbsterfindung des Menschen in der Renaissance. Kult und Macht in Mozarts Zauberflöte.*

Andrea Reisner, geb. 1960 in Stuttgart. Seit 1997 Video-Bild-Ton-Installationen im öffentlichen Raum. Im Jahr 2000 Gründung des Labels »blubbblubb«, das für die künstlerische Produktion eines unabhängigen Netzwerks von Künstlern, Freunden und Zugewandten steht. Ab 2001 verstärkte Zusammenarbeit als audio-visuelle Performerin für nationale und internationale Musiker und DJs. www.blubbblubb.com

Hans-Jörg Rheinberger, geb. 1946 in der Schweiz, studierte Philosophie und anschließend Biologie in Tübingen und Berlin. 1982 erfolgte seine Promotion zum Dr. rer. nat., 1987 die Habilitation im Fach Molekularbiologie. Seit 1997 ist er wissenschaftliches Mitglied der Max-Planck-Gesellschaft und Direktor am Max-Planck-Institut für Wissenschaftsgeschichte Berlin. Hans-Jörg Rheinbergers zentrale Arbeitsgebiete sind die Geschichte und Epistemologie des Experiments und die Geschichte der Molekularbiologie. Zu den wichtigsten seiner zahlreichen Veröffentlichungen und Herausgeberschaften gehören: *Experiment, Differenz, Schrift* (1992). Mit M. Hagner (Hgg.), *Die Experimentalisierung des Lebens* (1993). Mit M. Hagner und B. Wahrig-Schmidt (Hgg.), *Objekte, Differenzen und Konjunkturen* (1994). Mit M. Hagner und B. Wahrig-Schmidt (Hgg.), *Räume des Wissens* (1997). *Toward a History of Epistemic Things* (1997). Mit P. Burton und R. Falk (Hgg.), *Gene Concepts: Fragments from the Perspective of Molecular Biology* (2000). *Experimentalsysteme und epistemische Dinge: Eine Geschichte der Proteinsynthese im Reagenzglas* (2001). Mit F. L. Holmes und J. Renn (Hgg.), *Reworking the Bench: Research Notebooks in the History of Science* (2003).

Andrea Riemenschnitter, geb. 1958, ist seit 2002 Professorin für Moderne Chinesische Sprache und Literatur am Ostasiatischen Seminar der Universität Zürich. Das Doktorat wurde 1997 an der Universität Göttingen abgeschlossen, von 1998 bis 2002 war sie an der Universität

Heidelberg mit einem von der DFG geförderten Habilitationsprojekt zur Funktion mythologischer Erzählungen in der chinesischen Literatur von der Spät-Qing bis zur postmaoistischen Ära tätig. Wichtige Veröffentlichungen: *China zwischen Himmel und Erde: Literarische Kosmographie und nationale Krise im 17. Jahrhundert* (Dissertation), Frankfurt am Main 1998. *Gao Xingjian: Nächtliche Wanderung* (Mitautorin), Neckargemünd 2000, sowie Aufsätze, Artikel und Rezensionen über verschiedene Bereiche chinesischer Literatur- und Kulturgeschichte.

Peter J. Schneemann, geb. 1964. Studium der Kunstgeschichte, Literaturwissenschaft und Philosophie in Freiburg i. Brsg., Essex und Gießen. Ordinarius für Kunstgeschichte mit dem Schwerpunkt Kunst der Gegenwart an der Universität Bern. Herausgeber der Schriftenreihe *Kunstgeschichten der Gegenwart*. Publikationen (Auswahl): *Geschichte als Vorbild: Die Modelle der französischen Historienmalerei 1747–1789*, Berlin 1994. »›It is disastrous to name ourselves‹: Die Abstrakten Expressionisten als Chronisten und Interpreten ihrer eigenen Kunst«, in: *Zeitschrift für Ästhetik und allgemeine Kunstwissenschaft* 43/2 (1998), S. 269–287. Mit Pascal Griener (Hgg.), *Künstlerbilder / Images de l'artiste – Colloque du Comité International d'Histoire de l'Art*, Bern 1998. *Who's afraid of the word: Die Strategie der Texte bei Barnett Newman und seinen Zeitgenossen*, Freiburg i. Brsg. 1998. »Entwürfe der Abstraktion: Begriffe, Geschichten und Werte«, in: *Kunst und Architektur in der Schweiz* 52/2 (2001), S. 6–14. »Beziehungsgeschichten: Zur Sozialisierung des autonomen Werks«, in: Ralf Beil (Hg.), *Zeitmaschine*, Ausstellungskatalog, Bern: Kunstmuseum Bern, 2002, S. 53–68. Hg. von *Masterplan: Konstruktion und Dokumentation amerikanischer Kunstgeschichten* (= Kunstgeschichten der Gegenwart 1), Bern 2003.

Eckhard Schumacher, geb. 1966. Studium der Literaturwissenschaft in Bielefeld und Baltimore, ist wissenschaftlicher Mitarbeiter am Kulturwissenschaftlichen Forschungskolleg »Medien und kulturelle Kommunikation« an der Universität zu Köln. Bücher: *Die Ironie der Unverständlichkeit: Johann Georg Hamann, Friedrich Schlegel, Jacques Derrida, Paul de Man*, Frankfurt am Main 2000. *Gerade Eben Jetzt: Schreibweisen der Gegenwart*, Frankfurt am Main 2003. Mitherausgeber von *Die Adresse des Mediums*, Köln 2001, *Einführung in die Geschichte der Medien*, Paderborn 2004, und *Originalkopie: Praktiken des Sekundären*, Köln 2004.

Yossef Schwartz, geb. 1965 in Israel. Studium der Religionswissenschaft, Philosophie und Geschichte an der Hebräischen Universität von Jerusalem und an den Universitäten von Zürich und Fribourg (CH). Promotion 1996. 2000–2002 Martin Buber Gastprofessor für jüdische Religionsphilosophie an der Johann-Wolfgang-Goethe Universität Frankfurt und an der Hochschule für Jüdische Studien Heidelberg. Ab Oktober 2002 Professor für Scholastik am Cohn Institute an der Universität Tel Aviv. Veröffentlichungen (Auswahl): *From Cloister to University: Between Theology and Philosophy in the Middle Ages*, Tel Aviv 1999 [Hebräisch]. *Dein ist die Stille: Meister Eckhart bei der Lektüre des Maimonides*, Tel Aviv 2002 [Hebräisch]. Mit G. Palmer (Hgg.), *»Innerlich bleibt die Welt eine«: Ausgewählte Texte von Franz Rosenzweig über den Islam*, Berlin 2003. Mit V. Krech (Hgg.), *Religious Apologetics – Philosophical Argumentation*, Tübingen 2004. *Metzler-Lexikon jüdischer Philosophen: Philosophisches Denken des Judentums von der Antike bis zur Gegenwart*, hg. von A. B. Kilcher und O. Fraisse unter Mitarbeit von Y. Schwartz, Stuttgart / Weimar 2003.

Philipp Stoellger, geschäftsführender Oberassistent des Instituts für Hermeneutik und Religionsphilosophie an der Theologischen Fakultät der Universität Zürich und Mitglied der Leitung des Zürcher Kompetenzzentrums Hermeneutik. Arbeit an einer Habilitation zum Thema »Passion und Passivität«. Veröffentlichungen (Auswahl): *Metapher und Lebenswelt: Hans Blumenbergs Metaphorologie als Lebensweltthermeneutik und ihr religionsphänomenologischer Horizont*, Tübingen 2000. Mit I. U. Dalferth (Hgg.), *Vernunft, Kontingenz und Gott: Konstellationen eines offenen Problems* (= Religion in Philosophy and Theology 1), Tübingen 2000. Mit B. Boothe (Hgg.), *Moral als Gift oder Gabe? Zur Ambivalenz von Moral und Religion* (= Interpretation Interdisziplinär 1), Würzburg 2004. *Wahrheit in Perspektiven: Probleme einer offenen Konstellation*, Tübingen 2004. *Interpretation in den Wissenschaften*, Würzburg 2004 (im

Druck). *Hermeneutik der Religion,* Tübingen 2005 (im Druck). *Krisen der Subjektivität – und die Antworten darauf,* Tübingen 2005 (im Druck).

Margrit Tröhler, Studium in Basel und Paris. Promotion in Filmwissenschaft in Paris zu »Le produit anthropomorphe ou les figurations du corps humain dans le film publicitaire français« (1997). 2002 Habilitation an der Universität Zürich zu *Plurale Figurenkonstellationen im Spielfilm* (erscheint 2005). Von 1992–2002 Mitherausgeberin der internationalen Zeitschrift *Iris: Revue de théorie de l'image et du son* (Paris / Iowa). Dozentin in Zürich, Berlin, Lausanne, Neapel und Forschungsarbeiten in verschiedenen Projekten des Schweiz. Nationalfonds. Seit März 2003 außerordentliche Professorin für Filmwissenschaft an der Universität Zürich. Kürzlich erschienen: »Les récits éclatés: la chronique et la prise en compte de l'autre«, in: J.-P. Bertin-Maghit u. a. (Hgg.), *Discours audiovisuels et mutations culturelles,* 2002. »Von Weltenkonstellationen und Textgebäuden: Fiktion – Nichtfiktion – Narration in Spiel- und Dokumentarfilm«, in: *Montage/av* 11/2 (2002). Mitherausgeberin von *Home Stories: Neue Studien zu Film und Kino in der Schweiz – Nouvelles approches du cinéma et du film en Suisse* (2001).

Gesa Ziemer, geb. 1968. Studium der Philosophie, Neueren Geschichte und Ethnologie in Hamburg und Zürich. Wissenschaftliche Mitarbeiterin am Institut für Theorie der Gestaltung und Kunst (ith) / HGKZ. 2003/04 Leitung des Forschungsprojektes »Verletzbare Orte. Andere Körper auf der Bühne«. Idee und Konzept des Films *Augenblicken* zusammen mit Gita Gsell. Dozentin an der Hochschule für Gestaltung und Kunst Zürich im Bereich der Ästhetik. Stipendiatin des SNF als Doktorandin der Universität Zürich und Potsdam zum Thema »Praktische Ästhetik«. Mitredakteurin des *31: Magazin des ith,* darin Gespräche u. a. mit Heiner Goebbels, René Pollesch, Jochen Becker zu (Kunst-)Theorie und Praxis. Arbeiten im Umfeld des Theaters: bis 2001 Mitglied der Theater- und Kunstpreiskommission der Stadt Zürich. 2004 Gastkuratorin einer Spielfeldforschung zum Thema Theater und Politik beim Festival Theaterformen Braunschweig / Hannover. Veröffentlichungen (Auswahl): Mit Tom Holert, Marie-Luise Angerer, Michael Hagner, Friederike Kretzen und Jörg Huber, »Theorie-Roundabout: Ein Gemeinschaftstext zu Theorie und Praxis«, in: *31: Magazin des ith* 3, Japan swiss made (2003). »M – eine Stadt sucht sich selbst: Kulturelle Praxis statt Theater?«, in: *O.T.: Ein Ersatzbuch (Das Schauspielhaus Zürich 2000–2004, Materialien),* Zürich 2004. »Theorie auf Bühnen: Praktische Ästhetik – (Künstlerische) Praxis und (philosophische) Theorie«, in: *Zürcher Jahrbuch der Künste* 1 (2004).

Bettina Heintz / Jörg Huber (Hgg.)

Mit dem Auge denken

Strategien der Sichtbarmachung
in wissenschaftlichen und virtuellen Welten

T:G \ 01

Deutsch
Institut für Theorie der Gestaltung und Kunst
(ith), HGK Zürich
403 Seiten, 144 Abbildungen, Französische
Broschur, 2001
ISBN 3-211-83635-7 / CHF 68 / EUR 39

Am Anfang dieses Buches steht die Feststellung einer Diskrepanz: Während sich die Öffentlichkeit am Beispiel der Genom-Entzifferung noch mit der Textstruktur der Natur beschäftigt und sich die Frage stellt, ob die Natur nicht doch als »Buch« zu begreifen ist, dessen Zeichen und Grammatik es zu entziffern gilt, scheint die Praxis der Naturwissenschaften eher nach kunsttheoretischer Expertise zu verlangen. Die zunehmende »Piktoralisierung« der Naturwissenschaften wurde von der Wissenschaftsforschung erst am Rande zur Kenntnis genommen.

Die vorliegenden Beiträge machen deutlich, wie viele Apparaturen, Operationsschritte, Entscheidungen und Eingriffe involviert sind, bis vor unseren Augen jene Bilder entstehen, deren Perfektion unmittelbare Sichtbarkeit suggeriert. Faktisch sind diese Bilder aber keine Abbilder, sondern visuell realisierte theoretische Modelle bzw. Datenverdichtungen. Ähnlich wie man wissenschaftliche Texte mit dem Werkzeug der Literaturtheorie analysieren kann, bietet es sich an, wissenschaftliche Bilder mit dem Instrumentarium der Kunstwissenschaft auf ihre Funktion und formale Qualität hin zu untersuchen.

Die Text- und Bildbeiträge des vorliegenden Bandes zeigen, wie wissenschaftliche Bilder entstehen und interpretiert werden, und demonstrieren damit gleichzeitig, dass es sich lohnt, aus einer bild- und medientheoretischen Perspektive über sie nachzudenken.

»Die Beiträge sind in thematische Abteilungen aufgeteilt worden, die sich zum einen um generelle ›Bilderfragen‹ kümmern, zum anderen aber ganz präzise auf das ›Sichtbarmachen‹ als neue *technè* in den Naturwissenschaften und in der Mathematik eingehen.«
– *Neue Zürcher Zeitung*

»Die neuen Schnittstellen zwischen Kunst- und Wissenschaftsbilder erkunden [...] starke Impulse zum Dialog zwischen den verschiedenen wissenschaftlichen Kulturen, die von dem Band mit seiner beeindruckenen Materialfülle und dem hohen Reflexionsniveau ausgehen werden.« – *Tages-Anzeiger*, Zürich

Arnold Benz
Gottfried Boehm
Cornelia Bohn
Cornelius Borck
Alois Breiing
Regula Burri
Gerhard M. Buurman
Gérard Crelier
Udo Diewald
Marc Droske
Gabriele Fackler
Gerd Folkers
Christoph Grab
Arnim Grün
Christian Hübler
Thomas Järmann
Gottfried Kerscher
Karin Knorr Cetina
Knowbotic Research
Sybille Krämer
Joachim Krug
Reinhard Nesper
Tobias Preußer
Hans-Jörg Rheinberger
Stefan Roovers
Martin Rumpf
Mike Sandbothe
Robert Strzodka
Gabriele Werner
Yvonne Wilhelm

Edition Voldemeer Zürich
Springer Wien New York

Ursula Biemann (ed.)

Stuff it

The video essay in the digital age

T:G \ 02

English
Institute for Theory of Art and Design (ith),
HGK Zürich
168 pages, 115 figures, mostly in colour, softcover, 2003
ISBN 3-211-20318-4 / CHF 44 / EUR 27

Stuff it is a profusely illustrated collection of texts by video artists and cultural theorists who illuminate the video essay in its role as crossover and communicator between art, theory and critical practice in all its variations: from monologues of disembodiment to cartographies of diaspora experiences and transnational conditions, from the essay as the organisation of complex social shifts to its technological mutation and increasing digitalisation. Texts by

Nora Alter
Ursula Biemann
Christa Blümlinger
Eric Cazdyn
Steve Fagin
Jörg Huber
Maurizio Lazzarato
Angela Melitopoulos
Walid Ra'ad
Anri Sala
Hito Steyerl
Allan James Thomas
Tran T. Kim-Trang
Rinaldo Walcott
Paul Willemsen
Jan Verwoert

Johan Grimonprez, *dial H-I-S-T-O-R-Y* / Rea Tajiri, *History and Memory* / Walid Ra'ad, *The Dead Weight of a Quarrel Hangs* / Richard Fung, *Sea in the Blood* / Linda Wallace, *Lovehotel* / Ursula Biemann, *Writing Desire* / Mathilde ter Heijne, *For a Better World* / Irit Batsry, *These Are Not My Images (neither there nor here)* / Eva Meyer and Eran Schaerf, *Europe From Afar* / Birgit Hein, *Baby I Will Make You Sweat* / Guillermo Gómez-Peña, *Border Stasis*

Edition Voldemeer Zürich
Springer Wien New York

Marion von Osten (Hg.)

Norm der Abweichung

T:G \ 03

Deutsch
Institut für Theorie der Gestaltung und Kunst (ith), HGK Zürich
288 Seiten, 48 Abbildungen, Französische Broschur, 2003
ISBN 3-211-40411-2 / CHF 44 / EUR 27

Künstlerische und politische Avantgarden, Subkulturen und soziale Bewegungen demonstrieren, dass die Apparate der Machtausübung den Eigensinn der Subjekte nicht vollständig absorbieren können. Was aber, wenn »Anti-Disziplin« selbst zur Norm wird?

Wenn Dissidenz, Kritik und Subversion zum Motor der Modernisierung und der sich globalisierenden Ökonomie werden, verkehrt sich das Verhältnis von Norm und Abweichung.

Mit Beiträgen von

Beatrice von Bismarck
Luc Boltanski
Ulrich Bröckling
Eve Chiapello
Helmut Draxler
Karen Lisa Goldschmidt Salamon
Michael Hardt
Tom Holert
Angela McRobbie
Yann Moulier Boutang
Keith Negus
Faith Wielding

Technologien
Produktionssyteme
Ökonomien

»Jetzt hat Marion von Osten einen sehr lesenswerten Sammelband herausgebracht [...] Grundtenor ist dabei, gängige Positionen der Kritik nicht einfach zu verteidigen, sondern aufmerksam und offen zu beobachten« – *de:bug*

»Schön edierte Schriftenreihe des Zürcher Instituts für Theorie der Gestaltung und Kunst« – »T:G, die beiden inhaltlichen Eckpfeiler der eidgenösischen Schaltstelle des künstlerisch-akademischen Wissenstransfers.« – *taz*, Berlin

Edition Voldemeer Zürich
Springer Wien New York

Huang Qi (ed.)

Chinese Characters then and now

Ginkgo Series Volume 1

English / Chinese
Essays by Qi Gong, and by Hou Gang,
Zhao Ping'an, Chen Guying, Zhao Jiping,
Yau Shing-Tung, translated by Jerry Norman,
Helen Wang and Wang Tao
352 pages, 122 illustrations, 23 x 33 cm,
hardcover, 2004
ISBN 3-211-22795-4 / EUR 89

Erstmals in traditionellen chinesischen Zeichen und gleichzeitig erstmals in englischer Sprache veröffentlicht im vorliegenden Band einer der berühmtesten Schriftkünstler Chinas, der hochangesehene Gelehrte Qi Gong (geb. 1912 in Beijing, u. a. langjähriger Leiter des National Cultural Relics Authentication Commitee und Ehrenpräsident der Chinesischen Gesellschaft für Kalligraphie) seine wichtigsten, eigens für die vorliegende Publikation revidierten Texte über die Geschichte der chinesischen Schriftzeichen und über seine lebenslange Erfahrung als Schriftkünstler.

Der an der Harvard University und in Hong Kong lehrende, sowohl mit der Fields Medal als auch mit dem Crafoord Prize ausgezeichnete Mathematiker Yau Shing-Tung äußert erstmals seine Gedanken zu den Schriftzeichen seiner Muttersprache. Der Komponist Zhao Jiping (Filmscores u. a. zu *Rotes Kornfeld* und *Lebewohl meine Konkubine*) reflektiert über die Beziehung zwischen chinesischen Zeichen und Musik. Der an der National Taiwan University Geschichte der Philosophie lehrende Chen Guying, Experte für Laozi und Zhuangzi, behandelt in seinem Text das Schriftzeichen »Dao«. Der junge Philologe Zhao Ping'an (Beijing Normal University) vertritt im vorliegenden Band die neuere wissenschaftliche Forschung und berücksichtigt in seinem Beitrag neue archäologische Funde.

In *Chinese Characters then and now* äußern sich herausragende Persönlichkeiten zum ersten Mal gemeinsam über einen der wesentlichsten Träger ihrer Kultur, zahlreiche großformatige Tafeln dokumentieren wichtigste Zeugnisse aus der Geschichte der chinesischen Schriftzeichen. Der sorgfältig edierte und gestaltete Band eröffnet sowohl für Laien als auch für Fachleute, sowohl für die chinesische als auch für die westliche Leserschaft einen einmaligen und fundierten Einblick in die Welt der chinesischen Schriftzeichen.

Die Übersetzungen ins Englische besorgten Wang Tao (School of Oriental and African Studies, University of London), Helen Wang (British Museum) und Jerry Norman (University of Washington, Seattle).

Qi Gong *A Discourse on Chinese Epigraphy*

Qi Gong *A Personal Understanding of Chinese Calligraphy*

Huo Gang *A Biographical Note on Qi Gong*

Zhao Ping'an *The Influence of Clericalization on Chinese Characters: Expounding a critical stage in the development of the Chinese script*

Chen Guying *The Chinese Character Dao and the Philosophy of Laozi and Zhuangzi: Laozi's and Zhuangzi's theory of the Dao looked at from three points of view*

Zhao Jiping *Music and Chinese Characters: A dialogue in the Qinling Mountains*

Yau Shing-Tung *A Mathematician Looks at Chinese Characters*

For the first time, leading personalities such as Qi Gong, Yau Shing-Tung, Zhao Jiping, Chen Guying and Zhao Ping'an write together about one of the most important vehicles of their culture, Chinese characters. This carefully edited and well-designed volume offers both the Chinese and western reader a unique and thorough insight into the world of Chinese characters.

Edition Voldemeer Zürich
Springer Wien New York